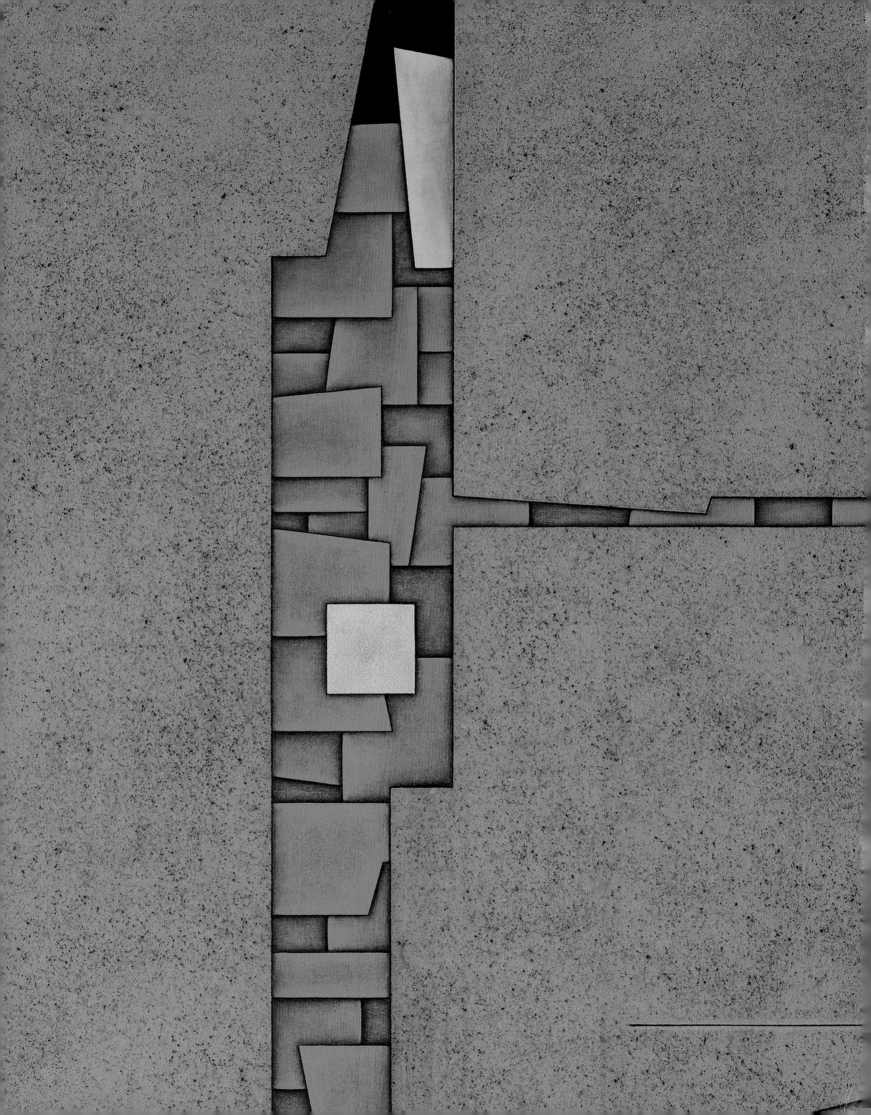

EL RIESGO DE LO ABSTRACTO: EL MODERNISMO MEXICANO Y
EL ARTE DE GUNTHER GERZSO

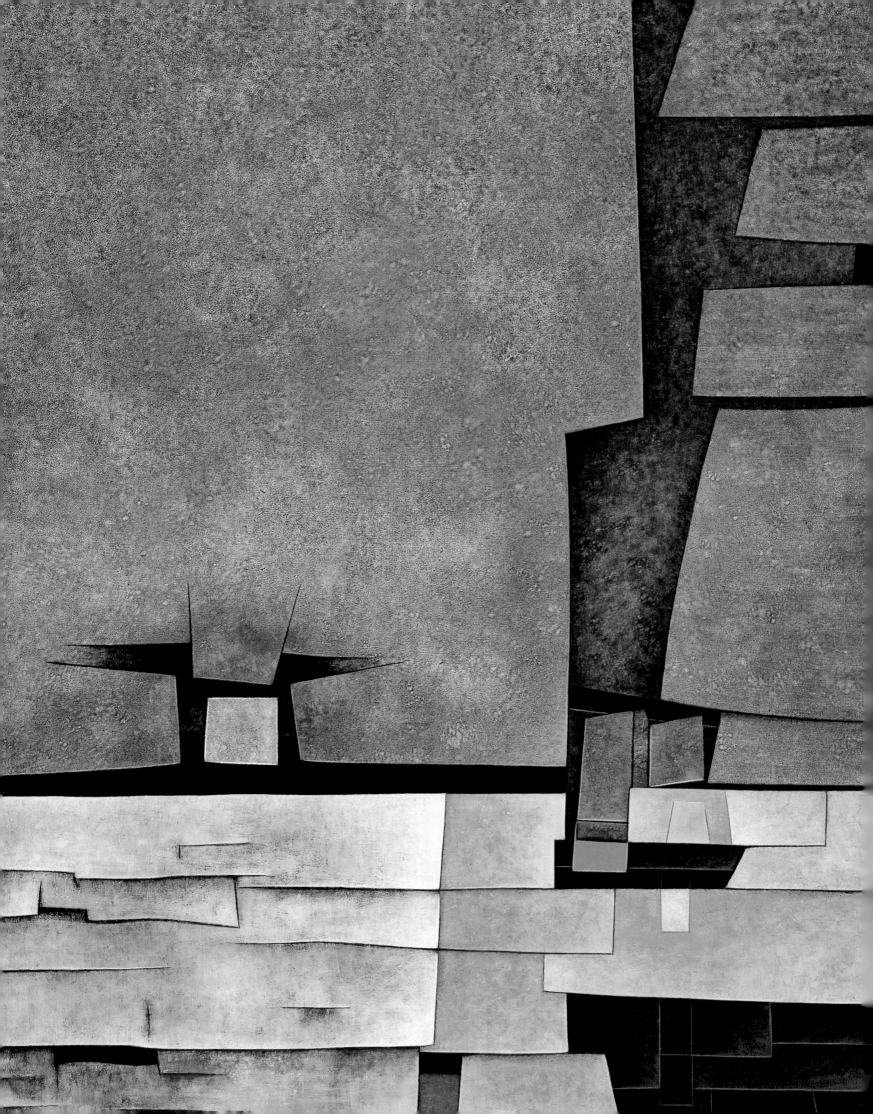

DIANA C. DU PONT

CON TEXTOS DE
LUIS-MARTÍN LOZANO
CUAUHTÉMOC MEDINA
EDUARDO DE LA VEGA ALFARO

SANTA BARBARA MUSEUM OF ART

EL RIESGO DE LO ABSTRACTO: EL MODERNISMO MEXICANO Y

EL ARTE DE GUNTHER GERZSO

EL PRESENTE CATÁLOGO SE PUBLICÓ EN COLABORACIÓN CON DGE EQUILIBRISTA/TURNER PARA LA EXPOSICIÓN *EL RIESGO DE LO ABSTRACTO: EL MODERNISMO MEXICANO Y EL ARTE DE GUNTHER GERZSO,* ORGANIZADA POR EL SANTA BARBARA MUSEUM OF ART EN COLABORACIÓN CON EL CONSEJO NACIONAL PARA LA CULTURA Y LAS ARTES A TRAVÉS DEL INSTITUTO NACIONAL DE BELLAS ARTES Y EL MUSEO DE ARTE MODERNO, MÉXICO.

AGRADECEMOS EL GENEROSO APOYO DE LAS SIGUIENTES PERSONAS E INSTITUCIONES PARA LA REALIZACIÓN DEL CATÁLOGO Y LA EXPOSICIÓN:

CHARLES A. STORKE
THE CHEERYBLE FOUNDATION
JON B. Y LILLIAN LOVELACE
ELI Y LEATRICE LURIA
THE GRACE JONES RICHARDSON TRUST
LARRY Y ASTRID HAMMETT
HOUSTON Y ANNE HARTE
SANTA BARBARA BANK & TRUST
THE J. PAUL GETTY GRANT PROGRAM
THE CHALLENGE FUND
THE CAPITAL GROUP
THE SANTA BARBARA MUSEUM OF ART WOMEN'S BOARD
THE NATIONAL ENDOWMENT FOR THE HUMANITIES
THE SANTA BARBARA MUSEUM OF ART VISIONARIES

ITINERARIO DE LA EXPOSICIÓN: SANTA BARBARA MUSEUM OF ART, 12 DE JULIO AL 19 DE OCTUBRE DE 2003. MUSEO DE ARTE MODERNO, CIUDAD DE MÉXICO, 12 DE NOVIEMBRE DE 2003 AL 22 DE FEBRERO DE 2004. MEXICAN FINE ARTS CENTER MUSEUM, CHICAGO, 19 DE MARZO AL 27 DE JUNIO DE 2004.

SANTA BARBARA MUSEUM OF ART. 1130 STATE STREET, SANTA BARBARA, CALIFORNIA 93101.

ASESORES ACADÉMICOS: DR. JEAN FRANCO, LUIS-MARTÍN LOZANO Y DR. EDWARD J. SULLIVAN. **ASISTENTE DEL CURADOR:** ALISA PETTI. **EDICIÓN:** DAWN HALL. **DISEÑO:** DANIELA ROCHA. **COORDINACIÓN EDITORIAL:** LUCINDA GUTIÉRREZ. **TRADUCCIÓN:** BERTHA RUIZ DE LA CONCHA. **CORRECCIÓN:** AMIRA CANDELARIA, PATRICIA RUBIO. **FORMACIÓN:** ANA DE LA SERNA / SUSANA GUZMÁN. **IMPRESIÓN:** ARTES GRÁFICAS PALERMO, MADRID, ESPAÑA. **ENCUADERNACIÓN:** HERMANOS RAMOS, MADRID, ESPAÑA.

DATOS DE LA PUBLICACIÓN DE LA BIBLIOTECA DEL CONGRESO: DU PONT, DIANA C. *EL RIESGO DE LO ABSTRACTO: EL MODERNISMO MEXICANO Y EL ARTE DE GUNTHER GERZSO* DIANA C. DU PONT ; CON COLABORACIONES DE LUIS-MARTÍN LOZANO, CUAUHTÉMOC MEDINA Y EDUARDO DE LA VEGA ALFARO. P. CM. CATÁLOGO DE LA EXPOSICIÓN ITINERANTE, SANTA BARBARA MUSEUM OF ART Y OTRAS SEDES, COMENZANDO EN EL VERANO DE 2003. INCLUYE REFERENCIAS BIBLIOGRÁFICAS E ÍNDICE. —GERZSO, GUNTHER, 1915-2000— —EXPOSICIONES. 2. GERZSO, GUNTHER, 1915-2000— —CRÍTICA E INTERPRETACIÓN. 3. PINTURA, ABSTRACTA—MÉXICO. 4. MODERNISMO (ARTE)—MÉXICO. I. LOZANO, LUIS-MARTÍN. II. MEDINA, CUAUHTÉMOC. III. VEGA ALFARO, EDUARDO DE LA. IV. GERZSO, GUNTHER, 1915-2000. V. SANTA BARBARA MUSEUM OF ART. VI. TÍTULO. **N6559.G47D818 2003. 709'.2—Dc21. 2003042694.**

PORTADA: GUNTHER GERZSO, *LES TEMPS MANGE LA VIEJEL TIEMPO SE COME A LA VIDA* (TIME EATS AWAY LIFE), 1961, ÓLEO SOBRE MASONITE, 18 x 25 1/4 IN. (46 x 64 CM), SANTA BARBARA MUSEUM OF ART, ADQUISICIÓN DEL MUSEO CON FONDOS DONADOS POR JON B. Y LILLIAN LOVELACE, ELI Y LEATRICE LURIA, GRACE JONES RICHARDSON TRUST, UN PATRONATO ANÓNIMO, LORD Y LADY RIDLEY-TREE, SBMA MODERN AND CONTEMPORARY ART ACQUISITION FUND, ALA STORY FUND Y SBMA VISIONARIES, 2002.50 (DETALLE, CAT. 62).

IMÁGENES DE GUNTHER GERZSO © GENE CADY GERZSO, ANDREW GERZSO Y MICHAEL GERZSO. **LA OBRA DE** GUNTHER GERZSO, ASÍ COMO LAS FOTOGRAFÍAS DE SU ESTUDIO Y DE LOS ARCHIVOS DE LA FAMILIA FUERON REPRODUCIDOS CON LA AUTORIZACIÓN DE GENE CADY GERZSO, ANDREW GERZSO Y MICHAEL GERZSO. LOS AGRADECIMIENTOS POR PERMISOS Y CRÉDITOS DE FOTOGRAFÍAS E ILUSTRACIONES SE ENCUENTRAN EN LA PÁGINA 334.

ISBN: 970-35-0116-8
D.L.: M. 29.880-2003

CONTENIDO

PERSONAS E INSTITUCIONES QUE PRESTARON OBRA PARA LA EXPOSICIÓN

THE ART INSTITUTE OF CHICAGO

JACQUELINE COLLIÉRE
PARÍS

CONACULTA-INSTITUTO NACIONAL DE BELLAS ARTES
MUSEO DE ARTE ÁLVAR Y CARMEN T. DE CARRILLO GIL, MÉXICO

HELEN ESCOBEDO
CIUDAD DE MÉXICO

MIGUEL S. ESCOBEDO
CIUDAD DE MÉXICO

COLECCIÓN FEMSA
MONTERRERY, MÉXICO

FRANCES LEHMAN LOEB ART CENTER
VASSAR COLLEGE, POUGHKEEPSIE, NUEVA YORK

FREDERICK R. WEISMAN ART FOUNDATION
LOS ANGELES

WENDY Y ELLIOT FRIEDMAN
SANTA BARBARA, CALIFORNIA

IGNACIO M. GALBIS, FINE ART
LOS ANGELES

GALERÍA DE ARTE MEXICANO
CIUDAD DE MÉXICO

GALERÍA ARVIL
CIUDAD DE MÉXICO

GALERÍA LÓPEZ QUIROGA
CIUDAD DE MÉXICO

ESTELLE Y MELVIN GELMAN
WASHINGTON, D.C.

THE GELMAN COLLECTION
CORTESÍA DE LA FUNDACIÓN VERGEL

GENE CADY GERZSO
CIUDAD DE MÉXICO

ANDREW Y FARIZA GERZSO
PARÍS

EWEL Y JUNE GROSSBERG
LONG BEACH, CALIFORNIA

COLECCIÓN CORONEL THOMAS R. IRELAND
CORTLAND, NUEVA YORK

LATIN AMERICAN MASTERS
LOS ANGELES, CALIFORNIA

ROBERT LINDSAY
LYNN, MASSACHUSETTS

MARY-ANNE MARTIN
NUEVA YORK

MARY-ANNE MARTIN/FINE ART
NUEVA YORK

COLECCIONES PRIVADAS
MÉXICO, PANAMÁ, SUIZA Y ESTADOS UNIDOS

SEÑOR Y SEÑORA RUDMAN
MIAMI

SANTA BARBARA MUSEUM OF ART

LEOPOLDO VILLARREAL FERNÁNDEZ
CUERNAVACA, MÉXICO

AGRADECIMIENTOS

VÍCTOR ACUÑA
ROBERT P. AITCHISON
FÉLIX ÁLVAREZ
J. ROBERT ANDREWS
MARGARET CAMPBELL ARVEY
CARLOS ASHIDA
CARMEN BANCALARI
JENNIFER BARTLETT
CAMILLE BEHNKE
GEORGE BELCHER
NEAL BENEZRA
DENNIS BERGEY
SARI BERMÚDEZ
JONATHAN W. BIDDLE
ERIKA BILLETER
MALÚ BLOCK
JONATHAN BOBER
WALTHER BOELSTERLY URRUTIA
JUAN JOSÉ BREMER
ARNOLD Y MICHELE BRUSTIN
AMY J. BUONO
RUTH CAPPS
SALUD CARBAJAL
ÉRIC CÁRDENAS
OSIRIS CASTAÑEDA
BERTHA CEA ECHENIQUE
ROSITA CHALEM
LES Y ZORA CHARLES
LAURA CHÁVEZ
CONSUELO CISCAR
ARMANDO COLINA
JOHN COPLIN
ANNETTE CORDERO
GIL Y MARTI CORREA DE GARCÍA
CRISTINA CRUZ
ANGELINA DE LA CRUZ
NIKI RICHARDS DEWART
CARMEN DOLAN
MARTHA DONELAN
BARBARA DUNCAN
MERCEDES H. EICHHOLZ
JOY ELIZONDO
JOAN ENASKO
MIREYA ESCALANTE
JAY EWART
BRIAN EYLER
JUAN ANTONIO FARIÑA
MANUEL FELGUÉREZ
ESTHER FERNÁNDEZ
ANTONIETA FIGUEROA

JILL FINSTEN
MARGARET FOSTER
JEAN FRANCO
ROBERT H. FRANKEL
TIM FULLER
ANDREW GERZSO
CHRISTIAN GERZSO
GENE CADY GERZSO
MICHAEL GERZSO
COURTNEY GILBERT
CHRISTINE GILES
JULIETA GIMÉNEZ CACHO
SHIFRA M. GOLDMAN
JUDITH GÓMEZ DEL CAMPO
DANE GOODMAN
SUSANA HAACKE
KIRSTEN HAMMER
LARRY Y ASTRID HAMMETT
ROBERT D. HARBAUGH
HOUSTON Y ANNE HARTE
ROBERT H. HENNING
IRENE HERNER
MARÍA HERRERA
PATSY HICKS
PERRY HUSTON
GRACIELA ITURBIDE
ANA ITURRALDE
TERESA ITURRALDE
TOM JENKINS
PADDY JOHNSON
SAÚL JUÁREZ
KIM KANATANI
KAREN KAWAGUCHI
OMIE KERR
FRANCISCO KOCHEN
HANS RUDOLPH-KOCHER
PHILIP KOPLIN
SOFIA LACAYO
HENRY LENNY
BERNARD LEWIN
JUDITH LITTLE
ROBERT LITTMAN
LOURDES LÓPEZ QUIROGA
RAMÓN Y ROSALBA LÓPEZ QUIROGA
PHIL LORD
ROBERT LORENZSON
JON B. Y LILLIAN LOVELACE
GAIL LOWENSTINE
ELI Y LEATRICE LURIA
DIANE LYYTIKAINEN

DAVID MAINZER
TERESA MÁRQUEZ
MARY-ANNE MARTIN
RAMIRO MARTÍNEZ ESTRADA
ISAAC MASRI
RAÚL MATAMOROS
TIM MCAFEE
SCOTT MCCLAINE
LINDSAY MCGEE
DAVID L. MCGINNITY
SHEILA MCGINNITY
PATRICK MCHUGH
CAROL MCKEE
MARK MEADOW
CUAUHTÉMOC MEDINA
JOHN MEREDITH
ANNE MERSMANN
NANCY MICKLEWRIGHT
PAMELA MOLINAR
CESÁREO MORENO
KAREN MOSS
CARL MUECKE
JAMES MUNDY
PEDRO NAVA
SYLVIA NAVARRETE
THOMASINE NEIGHT-JACOBS
TRAVERS NEWTON, JR.
MARGARITA NIETO
JAIME NUALART
OMAR OBLEA PÉREZ
JORGE ORTIZ
ROBERTO ORTIZ GIACOMÁN
DANIELLA PALAFOX
BEATRICE PATTERSON
ALEJANDRA DE LA PAZ
ALEJANDRA DE LA PEÑA
RAFAEL PEREA DE LA CABADA
MARIANA PÉREZ AMOR
GABRIEL PÉREZ-BARREIRO
JEANETTE PETERSON
ALISA PETTI
PATRICIA PHAGAN
JANET PICKTHORN
ERIK G. PIHL
JEAN-CLAUDE PLANCHET
ALFREDO PLASCENCIA
HELEN PLATTEN
ALAN PRICHARD
RODMAN PRIMACK
NATALIE QUARANTINO

FATHER LUIS QUIHUIS
MARI CARMEN RAMÍREZ
MIRNA RAMOS
ALEJANDRA REYGADAS DE YTURBE
H. SMITH RICHARDSON III
SARAH RIDLEY
ALEX RODRÍGUEZ
ROSA MARÍA RODRÍGUEZ GARZA
SYLVIA RONCHIETTO
ANDREA ROTHE
ARMANDO SÁENZ
IGNACIO SALCEDO
OSWALDO SÁNCHEZ
ITALA SCHMELZ HERNER
DANIEL SCHULMAN
WILLIAM SHEEHY
ROBERT SHERMAN
BERTA SICHEL
PEDRO SILVA
PATRICIA SLOANE
ALINE SONI
CAROL STORKE
CLARA DIAMONT SUJO
EDWARD J. SULLIVAN
CHERIE SUMMERS
SUSAN TAI
KRISTY THOMAS
CARLOS TORTOLERO
IGNACIO TOSCANO
JERRY TRAVIS
NANCY TROY
AGUSTO URIBE
SILVIA URIBE
PIERRETTE VAN CLEVE
PILAR VÁZQUEZ
EDUARDO DE LA VEGA ALFARO
SILVIA VEGA
LUIS VILLEGAS
ROGER VON GUNTEN
MARK WATTERS
JOAN WEINSTEIN
BILLIE MILAM WEISMAN
DAS WILLIAMS
AMY WINTER

Y A TODAS AQUELLAS PERSONAS
IGUALMENTE GENEROSAS QUE
DECIDIERON PERMANECER
EN EL ANONIMATO.

PARA LOS VISIONARIOS DEL SANTA BARBARA
MUSEUM OF ART QUE CREYERON EN LO POSIBLE.

UN RECONOCIMIENTO ESPECIAL PARA:
LES Y ZORA CHARLES
LARRY Y ASTRID HAMMETT
HOUSTON Y ANNE HARTE
JON B. Y LILLIAN LOVELACE
ELI Y LEATRICE LURIA
LORD Y LADY RIDLEY-TREE
H. SMITH RICHARDSON III
CHARLES A. STORKE

PRESENTACIÓN

El riesgo de lo abstracto: El modernismo mexicano y el arte de Gunther Gerzso es la primera exposición importante que se realiza en treinta años como reconocimiento al arte del primer pintor abstracto de México, Gunther Gerzso. En ella se reúnen 122 de los mejores ejemplos de la obra del artista —óleos y trabajos sobre papel— tanto de colecciones privadas como de instituciones de Europa, México y los Estados Unidos. Algunas de estas obras no se habían exhibido anteriormente, en tanto que otras son características de su extraordinaria carrera. *El riesgo de lo abstracto* es mucho más que una retrospectiva; ofrece una oportunidad ideal para apreciar uno de los acontecimientos más importantes de las artes visuales del siglo XX: el surgimiento de la abstracción como un lenguaje pictórico vivo del modernismo. Cuando se habla de arte abstracto en Latinoamérica, por lo general se excluye a México y se centra la atención en Argentina, Brasil, Uruguay y Venezuela y en el arte geométrico abstracto, inspirado en la utopía, representado principalmente por Joaquín Torres-García. Por medio del original ejemplo de Gerzso, *El riesgo de lo abstracto* espera mostrar la participación de México en este fenómeno visual y su consiguiente experiencia en la internacionalización del arte y la cultura mexicanas durante y después de la Segunda Guerra Mundial.

La exposición y el catálogo son el resultado de una afortunada asociación entre el Museo de Arte de Santa Barbara, el Consejo Nacional para la Cultura y las Artes y el Instituto Nacional de Bellas Artes, a través del Museo de Arte Moderno. Estamos profundamente agradecidos con aquellas personas en México que hicieron posible que este proyecto se convirtiera en realidad: Sari Bermúdez, presidenta del Consejo Nacional para la Cultura y las Artes; Saúl Juárez, director general del Instituto Nacional de Bellas Artes; Jaime Nualart, coordinador de Asuntos Internacionales del Consejo Nacional para la Cultura y las Artes, y Luis-Martín Lozano, director del Museo de Arte Moderno. También agradecemos el entusiasmo de los museos participantes por compartir con el público la obra de Gerzso. Después de la exposición inicial en Santa Bárbara, *El riesgo de lo abstracto* se presentará en la Ciudad de México, en el Museo de Arte Moderno, y en el Mexican Fine Arts Center Museum de Chicago.

La obra de Gerzso adquiere un nuevo significado a partir del trabajo de curaduría de Diana C. du Pont, curadora de arte moderno y contemporáneo del Museo de Arte de Santa Barbara. Su dedicación al proyecto ha sido secundada por el entusiasta apoyo de la familia Gerzso, primero por el propio artista, con quien trabajó estrechamente antes de que éste falleciera en 2000, y luego con su viuda, Gene Cady Gerzso, sus dos hijos, Michael y Andrew, y su nieto Christian. Estamos profundamente agradecidos con todas y cada una de estas personas, por su amabilidad y generosidad, ya que apoyaron con su crítica constructiva el éxito del proyecto. La señora du Pont también contó con la valiosa colaboración de los ensayistas invitados: Luis-Martín Lozano, historiador del arte y director del Museo de Arte Moderno; Cuauhtémoc Medina, crítico e historiador de arte, investigador del Instituto de Investigaciones Estéticas de la UNAM y curador asociado de Latin American Art Collections, Tate Gallery, de Londres; así como Eduardo de la Vega Alfaro, profesor e investigador del Centro de Investigación Cinematográfica del Departamento de Historia de la Universidad de Guadalajara. También agradecemos a los asesores académicos: la doctora Jean Franco, profesora emérita del Departamento de Inglés y Literatura Comparada de la Universidad de Columbia; el doctor Edward J. Sullivan, profesor de historia del arte de la Universidad de Nueva York; y el profesor Lozano, quien también fungió como asesor. Gracias a todos ellos, se integraron perspectivas novedosas sobre el artista y su permanente contribución al modernismo mexicano de la generación posterior al muralismo. Después de varios años de preparación, este gran esfuerzo —podría decirse que el más ambicioso realizado por el museo— contó con la decisiva participación de un grupo de personas e instituciones sin cuyo apoyo la exposición nunca se habría realizado. Queremos manifestar nuestra deuda de gratitud con cada una de ellas: Mary-Anne Martin, directora de Mary-Anne Martin/Fine Art, Nueva York; Mariana Pérez Amor y Alejandra Reygadas de Yturbe, directoras de la Galería de Arte Mexicano; Ramón López Quiroga, director de la Galería López Quiroga; Armando Colina y Víctor Acuña, directores de la Galería Arvil (estas tres últimas galerías de

la Ciudad de México); y William Sheehy, director de Latin American Masters, Los Ángeles, California.

En el Museo de Arte de Santa Barbara, la participación de John Coplin, Martha Donelan, Jay Ewart, Jill Finsten, Dane Goodman, Robert H. Henning, Patsy Hicks, Diane Lyytikainen, Patrick McHugh, Lindsay McGee, Cherie Summers y Kristy Thomas fue de gran importancia para organizar la exposición. En especial, agradecemos a Alisa Petti, asistente de curaduría de arte moderno y contemporáneo, por su gran dedicación para que se realizaran la exposición y el catálogo de la misma. En nombre de la señora du Pont, el museo también hace extensivo su agradecimiento a Robert H. Frankel, anterior director ejecutivo, y a Erik G. Pihl, anterior director de Asuntos Externos, quien ayudó a impulsar este proyecto y proporcionó un invaluable apoyo e inspiración.

El riesgo de lo abstracto sigue la ruta cronológica y temática de la obra de Gerzso, y muestra cómo sus logros particulares representan un ejemplo definitorio de la abstracción moderna. Las obras figurativas de sus años formativos como escenógrafo en la compañía teatral de Cleveland, las de sus inicios como pintor autodidacta y las de su afiliación a la Escuela Mexicana de Pintura durante el decenio de 1930 y principios de los años cuarenta están reunidas con sus obras abstractas de plena madurez de los años cincuenta y sesenta, que conforman el centro de la exposición. Estos singulares logros, que distinguen la carrera de Gerzso y representan algunos de los ejemplos más memorables de la abstracción del siglo XX, proporcionan el sustento para apreciar los cuadros que realizó al final de su vida —incluyendo los dos últimos— y son prueba del vigor y la creatividad que le caracterizaron durante toda su trayectoria.

El catálogo es una publicación importante —la más amplia que se ha concebido, investigado y producido en el museo— y un complemento indispensable de la exposición. Los ensayos escritos por la curadora Diana du Pont, así como por los investigadores invitados, Lozano, Medina y De la Vega Alfaro, amplían las anteriores investigaciones y proporcionan nueva luz sobre los aspectos críticos de la obra de Gerzso, colocándolo dentro del contexto más amplio del arte mexicano e internacional de mediados del siglo XX. La publicación culmina con la cronología y la bibliografía más completas que se han compilado sobre el artista, escritas por Amy J. Buono, asistente de investigación del Museo de Arte de Santa Barbara y alumna de maestría de la Universidad de California, Santa Barbara.

El Museo de Arte de Santa Barbara se complace en presentar esta importante exposición, que continúa con un significativo legado institucional. Durante sus 62 años de historia, el museo ha presentado regularmente exposiciones sobre arte mexicano. Bajo la dirección curatorial de Diana du Pont, el programa de arte moderno y contemporáneo ha incrementado el número y la perspectiva de las exposiciones sobre arte latinoamericano, y ha instrumentado una activa política de adquisiciones. Por permitir que esta tradición floreciera en la exposición *El riesgo de lo abstracto,* agradecemos a las personas que con entusiasmo prestaron sus obras para la exposición. Por último, manifestamos nuestro aprecio por los patrocinadores que hicieron posible esta muestra: Charles A. Storke; la Cheeryble Foundation; Jon B. y Lillian Lovelace; Eli y Leatrice Luria; The Grace Jones Richardson Trust; Larry y Astrid Hammett; Houston y Anne Harte; Santa Barbara Bank & Trust; J. Paul Getty Grant Program; Challenge Fund; Capital Group; Santa Barbara Museum of Art Women's Board; National Endowment for the Humanities; Santa Barbara Museum of Art Visionaries.

PHILLIP M. JOHNSTON
Director
Santa Barbara Museum of Art

PRESENTACIÓN

En abril del 2000 falleció el pintor Gunther Gerzso, lo que fue una pérdida irreparable para la historia del arte mexicano. De entonces a la fecha se ha venido acariciando el proyecto de una exposición que fuera un homenaje al talento creativo de este gran artista, y a la vez una oportunidad para que el público conociera las aportaciones y la trayectoria de uno de los grandes pintores mexicanos del siglo XX.

La inquietud se vino a cristalizar cuando el Museo de Arte de Santa Bárbara, en California, decidió llevar a cabo la primera exposición retrospectiva internacional, dedicada a nuestro admirado pintor. Ahora, a esta feliz iniciativa, se ha sumado el Consejo Nacional para la Cultura y las Artes, de México.

Gunther Gerzso fue un pintor, de siempre, admirado. Respetado por la comunidad artística y muy apreciado entre sus contemporáneos, ya que sobre él escribieron tanto Wolfgang Paalen y Luis Cardoza y Aragón, como el Premio Nobel Octavio Paz.

Nacido en México y enamorado de nuestra cultura, Gerzso fue un pintor de alcance universal, pero a la vez, un artista profundamente identificado con sus raíces mexicanas. La mexicanidad de Gerzso nunca se manifestó en temas pintorescos; la suya fue una mirada de enorme respeto y admiración por la cultura antigua de México.

Su lenguaje artístico ha sido definido como surrealista y como abstracto, aun cuando Gerzso prefería exaltar la emoción contenida en sus pinturas y por ello decía: "En realidad, creo que mis cuadros son muy realistas. Son reales porque expresan con gran precisión lo que soy esencialmente, y al hacerlo tratan hasta cierto punto de todo el mundo".

En 1963, el Instituto Nacional de Bellas Artes le organizó su primera exposición retrospectiva. Ahora el Museo de Arte Moderno, de México, recibe una nueva mirada sobre el trabajo y la obra de Gunther Gerzso. Para ello, hemos contado con la generosidad de varios coleccionistas, y con el empeño y trabajo de un talentoso equipo de profesionales en los museos de ambos países.

Es así como el Consejo Nacional para la Cultura y las Artes extiende un reconocimiento al Museo de Arte de Santa Barbara y a su Patronato; a su director Phillip M. Johnston y muy particularmente a la curadora de la exposición, Diana du Pont, por haber conformado este magnífico proyecto, el cual permitirá que la pintura de Gunther Gerzso sea revalorada en México —sobre todo por parte de las nuevas generaciones—, y admirada por nuevos públicos en Estados Unidos.

Enhorabuena.

SARI BERMÚDEZ
Presidenta
Consejo Nacional para la Cultura y las Artes

PRESENTACIÓN

El 21 de abril del año 2000 fallecía en la Ciudad de México Gunther Gerzso. Con él no sólo se perdió a un artista que influenció como pocos a la pintura mexicana contemporánea, también a un hombre insatisfecho que hizo propios los retos creativos a los que constantemente se enfrentó.

La suya ha sido la historia del creador que empezó en los mares de la escenografía para tocar tierra en el puerto de la pintura, que inició en ese dictado de los sueños que es el surrealismo para culminar en una abstracción de su propia abstracción y que, finalmente, tomó como punto de partida la realidad para mostrar en sus lienzos el efecto que ésta es capaz de producir.

Sus inicios como creador plástico se remontan a la década de los cuarenta, época en la que mantuvo un constante contacto con el trabajo realizado por los surrealistas europeos afincados en México, en particular con el de Remedios Varo, Leonora Carrington, Benjamin Péret, Alice Rahón y Wolfgang Paalen.

Bastó poco tiempo para que Gerzso encontrara su vocación como artista plástico en el universo de lo abstracto, mismo que le permitió a su arte despojar a la realidad de ese disfraz que, invariablemente, le otorga la naturaleza para así mostrar al creador su lado inmutable y esencial.

Los matices, composiciones y tonalidades de Gerzso dan vida a una obra vital que, en palabras de Octavio Paz, es "Pintura que no cuenta pero que dice sin decir: las formas y los colores que ve el ojo señalan hacia otra realidad. Invisible pero presente; en cada cuadro de Gerzso hay un secreto. Su pintura no lo muestra, lo señala".

El presente catálogo, producto del esfuerzo del Santa Barbara Museum of Art en conjunto con el Museo de Arte Moderno, no sólo da cuenta de lo más destacado de la producción creativa de Gunther Gerzso; es también una notable reflexión sobre la importancia y la vigencia que su legado posee en nuestros tiempos.

SAÚL JUÁREZ
Director General
Instituto Nacional de Bellas Artes

INTRODUCCIÓN

Los dos grandes coleccionistas de la obra de Gunther Gerzso durante la vida del pintor fueron Jacques Gelman y Álvar Carrillo Gil.[1] Gerzso conoció a Gelman por medio de su trabajo como escenógrafo de cine, y juntos crearon uno de los más exitosos personajes del cine mexicano moderno: Cantinflas. Durante años, esta asociación creativa dio como resultado la producción de algunas de las películas más memorables del cine nacional; también ayudó a formar la colección de arte mexicano moderno de Jacques y Natasha Gelman, de la cual más de la tercera parte estaba dedicada a la obra de Gerzso. Asimismo, el vecino y amigo del artista, el doctor Álvar Carrillo Gil, quien ejercía su profesión como pediatra durante el día y pintaba por la noche y los fines de semana —tal como lo hacía Gerzso al inicio de su carrera—, era un amante del arte; pintaba obra abstracta y tenía un gran interés en las abstracciones de Gerzso. Cuando lo visitaba en su estudio, invariablemente salía con alguna obra que le había comprado al artista.

En 1972, el gobierno mexicano le compró al doctor Carrillo Gil la obra de Gerzso así como otros importantes trabajos de modernistas mexicanos, para formar lo que se conoce como el Museo de Arte Carrillo Gil. En un artículo publicado en *Excélsior* el 14 de junio de 1972, José Manuel Jurado anunció que el gobierno adquiriría "la gran colección, de incalculable valor, formada durante cuarenta años por el doctor Álvar Carrillo Gil y su esposa Carmen, la cual comprendía 225 óleos, dibujos y litografías de los connotados artistas mexicanos Rivera, Orozco y Siqueiros, entre otros, así como de algunos extranjeros como Wolfgang Paalen y Gunther Gerzso".[2] Al día siguiente, Gerzso escribió una breve y sarcástica carta a Julio Scherer García, director del diario, para decirle: "Permítame informarle, con toda seriedad, que no soy un extranjero. Nací en la Ciudad de México y he sido ciudadano mexicano desde mi nacimiento. Com-

prendo que, en ocasiones, es difícil entender que una persona sea mexicana si no tiene un nombre de origen español o prehispánico".[3]

Gerzso recibió el nombre húngaro de Hans Gunther Gerzso el día en que nació, el 17 de junio de 1915. Su padre, Oscar Gerzso, nacido en Budapest, y su madre, Dore Wendland Gerzso, berlinesa, emigraron a México junto con muchos otros europeos, a finales del siglo XIX. Ciertamente su nombre no era mexicano, pero Gerzso lo era. No obstante, la confusión que tenía Jurado respecto a la nacionalidad del artista era muy frecuente, incluso entre quienes lo conocían personalmente. Por ejemplo, el emigrado de origen austriaco Wolfgang Paalen planeó en 1959, un año antes de su muerte, una gran exposición denominada *Homenaje a México,* para presentar a un grupo de artistas a quienes llamó *filomexicanos.*[4] Además del propio Paalen, entre otros filomexicanos que se incluirían en la muestra estaban Gerzso, Carlos Mérida y otro artista de nombre Brenman, "todos extranjeros en un país que les ha dado tanto...".[5] Aun cuando Paalen nunca realizó la exposición, *Homenaje a México: Pintores filomexicanos* permitió entender algunas de las opiniones que había sobre Gerzso.

El "homenaje" de Paalen y el artículo de Jurado que apareció en *Excélsior* son ejemplo de la actitud que enfrentaba el artista con frecuencia y, por consiguiente, de la razón por la cual él solía sentirse como extranjero en su propio país. Incluso después de recibir el Premio Nacional de Arte del gobierno mexicano en 1978, una parte de él nunca se sintió plenamente aceptada en México. Y aun cuando en sus últimos años se le llamaba "Maestro Gerzso", manifestó en ocasiones su tristeza de que México no lo hubiera acogido con los brazos abiertos, como sucedió con otros artistas nacidos en el país.

Su biografía explica, en parte, por qué se le consideraba extranjero, ya que en verdad era una persona y un artista de diver-

[1] "Entre los más de cien cuadros de artistas mexicanos de la colección Gelman, cuarenta están firmados por Gunther Gerzso", Sylvia Navarrete, "La colección Gelman: pintura figurativa, surrealismo y arte abstracto", en *Frida Kahlo, Diego Rivera, and Twentieth-Century Mexican Art,* San Diego, Museum of Contemporary Art, San Diego, 2000, p. 46.

[2] José Manuel Jurado, "Compra el gobierno la Pinacoteca Carrillo Gil: 225 pinturas, dibujos y el edificio en que están", *Excélsior,* 13 de junio de 1972.

[3] Carta de Gunther Gerzso a Julio Scherer García, director general de *Excélsior,* 14 de junio de 1972. Cuaderno de notas del artista.

[4] Gustav Regler, *Wolfgang Paalen,* Nueva York, Nierendorf Editions, 1946, p. 194.

[5] Texto un poco distinto de la idea original de Paalen, en exhibición en el Museo de Arte Carrillo Gil, Ciudad de México, 2002.

sos mundos: nacido y criado en México, se educó en Suiza y, posteriormente, vivió en Cleveland, Ohio, al inicio de su carrera profesional. Ahí conoció a una estudiante de música con quien después se casó, Gene Cady, de Susanville, California. Sus dos hijos se educaron tanto en México como en Estados Unidos.

Los primeros años de Gerzso reforzaron la percepción de que era extranjero. El mundo en el que vivió de pequeño tenía una profunda influencia europea. La atmósfera doméstica y el estilo de vida no sólo reflejaban las raíces de sus padres sino una forma de vida que llegó a su punto culminante en el México porfiriano, estrechamente asociado con la cultura y el comercio con Europa. Su educación también era europea. Tras la prematura muerte de su padre en 1916, su madre contrajo matrimonio con otro emigrado europeo, Ludwig Diener, propietario de una joyería en la Ciudad de México. La familia, que pronto incluyó a la media hermana de Gerzso, Dore, regresó a Europa durante un par de años, a principios del decenio de 1920 y, hacia el final de los años veinte, con la ruptura del matrimonio, su madre envió al hijo a Europa a educarse al lado de su hermano, Hans Wendland, discípulo del historiador del arte Heinrich Wolfflin, y un importante coleccionista y corredor de arte. Al tener el privilegio de recibir una excelente educación, tanto de su tío como de las mejores escuelas suizas, Gerzso se familiarizó con los antiguos maestros de la pintura europea, así como con el arte moderno de ese continente. Tras el hundimiento de la bolsa de valores en 1929, Gerzso insistió en regresar a México para terminar sus estudios, en vez de permanecer en Europa, donde su tío lo preparaba para encargarse de sus negocios de arte.

A su regreso, ingresó en el Colegio Alemán para estudiar secundaria y preparatoria; ésta la concluyó siendo un joven bien educado, empapado de la tradición humanista clásica y con un dominio de cinco idiomas: francés, alemán, italiano, español e inglés. Debido a su estatura, Gerzso era, en todos sentidos, una presencia imponente. Al recordar su apariencia, quienes lo conocieron mencionan que era una persona sumamente culta y leída, sofisticada y cosmopolita. No obstante, también recuerdan su cáustico sentido del humor.

La carrera de Gerzso como escenógrafo también fomentó la impresión de que era extranjero. En primer lugar, porque por medio del cine y el teatro cultivó estrechos lazos con la comunidad de inmigrantes alemanes en México y se vinculó con los exiliados surrealistas, con quienes estableció una amistad cercana.

Muchas de las personas con los que trabajó en un principio en el cine y el teatro eran emigrados europeos, entre ellos Jacques Gelman y Fernando Wagner. En segundo lugar, el cine en México era una empresa internacional en la cual Gerzso se movía fácilmente. Se relacionó con europeos que trabajaban en México y con productores, directores y actores de Estados Unidos cuando Hollywood se interesó en el cine mexicano. Si bien Gerzso lamentaba la falta de sofisticación del cine comercial, esa industria le dio la notoriedad y los medios para vivir sin depender del mundo del arte. Su éxito en el cine, empero, propició que se le considerara una figura distante y aislada, con lealtades divididas. Al trabajar en el mundo del arte y en el del cine, en ocasiones enfrentó un chauvinismo que cuestionaba su seriedad como artista.

La intersección de Gerzso con la historia también ilustra por qué en ocasiones se le consideraba un extranjero y él mismo se consideraba ajeno. En 1956, su amigo, el crítico y estudioso de arte prehispánico, Paul Westheim, pronunció la frase que definiría a Gerzso durante la mayor parte de su carrera: "En México, Gerzso es un pintor marginal. Es un solitario. Si transita por su propio camino, es porque carece del talento para caminar por sendas trilladas".[6] Westheim, quien se refería a él con gran respeto, lo consideraba parte de la tradición artística del creador solitario que no encaja en ninguna clasificación. En México se le consideraba un artista moderno, al igual que Balthus, Joseph Cornell o Lucian Freud, individualistas que cuestionaban las tendencias prevalecientes en el arte.

Al inicio de su carrera como pintor, cuando regresó a la Ciudad de México en enero de 1941, después de trabajar cinco años como escenógrafo para la compañía teatral de Cleveland, el muralismo seguía en auge, impulsado por el gobierno posrevolucionario como medio para fomentar los ideales sociales y políticos de la Revolución Mexicana y enaltecido por los "tres grandes": Diego Rivera, José Clemente Orozco y David Alfaro Siqueiros. Aun cuando Gerzso era un pionero de la generación del posmuralismo al desarrollar una forma personal y poética de pintura abstracta, también valoraba los grandes logros de los muralistas. Alguna vez opinó al respecto: "México es el único país del mundo en el que las ideas socialistas se expresaron en el arte... el muralismo

[6] Paul Westheim, "Gunther Gerzso", *Novedades*, 8 de abril de 1956.

mexicano fue un extraordinario movimiento artístico, y una revitalización".[7] De los "tres grandes", admiraba en particular a Orozco, hecho que se refleja en varios trabajos sobre papel de su primer periodo, en el cual son evidentes las marcas estilísticas y temáticas de este gran maestro del muralismo.

Durante sus años de formación —desde finales de los años treinta hasta principios de los cuarenta— el gobierno aún no había adoptado el muralismo como política cultural oficial. Aún no llegaba al punto donde las coloridas escenas de campesinos mexicanos, trabajando o descansando, se habían trillado en el afán de promover una imagen pintoresca de México, muy útil para la industria turística del país. Tampoco era todavía el símbolo del control gubernamental sobre la libertad de expresión, el cual desembocó en el "gran debate sobre el muralismo" entre artistas, críticos y funcionarios gubernamentales de finales de los años cincuenta. En este debate, la generación más joven de pintores cuestionó abiertamente el muralismo y la llamada Escuela Mexicana, debido a las pocas oportunidades que se les daban como artistas con ideas alternativas respecto de la naturaleza y el propósito del arte.

Pese a su actitud menos belicosa frente al muralismo, Gerzso recuerda que "no era fácil enfrentarse a la gran fuerza de los muralistas".[8] El intenso nacionalismo que ayudaron a fomentar en México alentó el sentimiento de que Gerzso era un extraño. Este fenómeno proporciona el contexto de los riesgos que asumió como pintor abstracto, ya que enfrentaba la amenaza del aislamiento y la acusación de ser burgués, al ir en contra del arte figurativo nacionalista, enaltecido por el gobierno. No obstante, esta dinámica nacionalista modificó a la persona y al artista, que dedicó su vida a redefinir el indigenismo, al adaptarlo al lenguaje pictórico moderno de la abstracción. Resulta significativo que la exploración que hizo Gerzso sobre el pasado de México no es una búsqueda de la identidad nacional o cultural, sino de su propia identidad. Al crear una abstracción expresiva y lírica, enraizada en la naturaleza, la arquitectura y la figura humana, descubrió

una nueva manera de mezclar lo indígena con lo internacional. Rebasando el compromiso social y la expresión dramática de la pintura mural de los "tres grandes", abrazó el nuevo espíritu del internacionalismo y un profundo compromiso con las posibilidades emocionales y poéticas de la abstracción.

Si bien siempre se les mencionaba juntos, cada uno de los tres muralistas transitó por distintos caminos para llegar al modernismo europeo e incorporar sus lecciones a una agenda nacional-socialista. El viaje artístico de Gerzso presenta un fascinante contraste con el de Orozco, ya que mientras el primero se consideraba un extranjero en su propio país, a Orozco lo consideraban "un inocente en el extranjero" —como lo describió el muralista de origen francés, Jean Charlot, durante su prolongada estancia en Estados Unidos de 1927 a 1934—. Aun cuando Orozco vivía y trabajaba entre Nueva York, New Hampshire y California, continuamente abordaba temas mexicanos, al tiempo que deseaba demostrar su conocimiento de las nuevas tendencias en el modernismo europeo. Para ello, la experiencia que vivió en los Estados Unidos resultó esencial. Nuevamente, en palabras de Charlot: "En su correspondencia se percibía a un adolescente tardío que despertaba al conocer por vez primera artistas del calibre de Seurat, Matisse y Rouault. Aun cuando entonces tendría unos cuarenta y cinco años, podría decirse que Orozco era en Nueva York un inocente en el extranjero".[9]

En el caso de Gerzso, el proceso fue a la inversa. Al haber "despertado" al modernismo europeo desde tiempo atrás —era una parte esencial de las bases estéticas que le proporcionó su tío—, el gran reto era definir su propia identidad, lo cual logró por medio de la experiencia transformadora de descubrir el arte y la cultura prehispánicos. Anclado fundamentalmente a una profunda relación con el México antiguo, su búsqueda personal lo llevó cada vez más al fondo de su cultura nativa. Gerzso se convirtió en el homólogo visual del poeta y ensayista contemporáneo, Premio Nobel de Literatura 1990, Octavio Paz, quien a través de sus textos intentó establecer un vínculo emocional similar con el pasado prehispánico de su país.

[7] Gerzso, citado en María Teresa Santoscoy, "Mis cuadros 'hablan' por sí mismos, dice Gerzso". *El Sol de México,* 13 de junio de 1971.

[8] Gerzso, citado en Adriana Malvido, "En México, los pintores no han logrado una unión de la que surja la autocrítica: Gerzso", *Unomásuno,* 6 de diciembre de 1980.

[9] Jean Charlot, citado en Renato González Mello y Diane Miliotes, comps., *José Clemente Orozco in the United States, 1927-1934,* Nueva York, Londres y Hanover, N.H., Hood Museum of Art en asociación con W. W. Norton, 2002, p. 18.

Otra consideración fundamental que reforzó la percepción que se tenía de Gerzso como extranjero en su propia tierra era su estrecha asociación con el círculo de surrealistas europeos exiliados en México. Cuando regresó a México, en 1941, continuó explorando los temas de la Escuela Mexicana que marcan su periodo formativo, aunque para 1944 ya había conocido a Benjamin Péret, el poeta y activista francés, y a su esposa, la pintora española Remedios Varo; al pintor surrealista austriaco Wolfgang Paalen y a su mujer, la artista francesa Alice Rahon; al pintor británico Gordon Onslow Ford; al español Esteban Frances; a la pintora de origen británico Leonora Carrington, y al coleccionista de arte británico Edward James. Dada la facilidad con que podía comunicarse en francés y alemán y su sólida información respecto de la vanguardia europea, Gerzso representaba para estos exiliados una presencia amable en este su recién adoptado país y un confortante recuerdo de su hogar distante. Todos compartían un vínculo común: su relación con Europa; juntos socializaron, jugaron al juego de salón surrealista de los cadáveres exquisitos, hablaron sobre la importancia del surrealismo, declararon su deseo de un mundo donde prevaleciera la justicia social y compartieron el descubrimiento apasionante de México, sobre todo de sus culturas antiguas.

Gerzso se comprometió cada vez más con la pintura durante los primeros años del decenio de 1940; no obstante, en esencia pintaba para sí, por lo que sus amigos surrealistas lo consideraban, sobre todo, un escenógrafo. Calladamente absorbía las lecciones del surrealismo en el Nuevo Mundo, que de manera tan profunda afectarían su arte. En 1946, creó su obra señera *Tihuanacu* (Fig. 63), que él llamaría "el padre (o la madre)" de todos sus cuadros.[10] Al marcar un viraje decisivo en la carrera del artista, representó el cambio de la abstracción biomorfa del surrealismo a la abstracción arquitectónica. Aun cuando se basó en el cubismo europeo y en el constructivismo para formular las primeras etapas de su característica abstracción geométrica representada por obras como *Tihuanacu,* también mantuvo su compromiso con conceptos del surrealismo europeo con los que había experimentado desde que conoció a los surrealistas exiliados. En su pintu-

ra de madurez, conservó su convicción de expresar una realidad más allá de la realidad superficial; el valor de la intuición y la asociación libre; la importancia del inconsciente y de lo emocional; y la necesidad del misterio y de la poesía en el arte. Lo que dijo en 1985: "Hoy sigo siendo surrealista... lo que hago es una especie de surrealismo abstracto", indica que siempre se siguió considerando un surrealista.[11]

No obstante, habiendo comenzado a pintar de manera formal a principios de los años cuarenta y llegado tarde al surrealismo, tenía sólo un pie asentado en este movimiento artístico de origen europeo. El otro pie se encontraba bien plantado en la abstracción expresiva de la posguerra. Y si Gerzso llegó tarde al surrealismo, fue el primero en manejar la abstracción en México, un fenómeno que lo convirtió en pionero. Esta condición de ubicarse entre dos aguas explica la naturaleza especial de su aportación a una abstracción expresiva internacional de mediados del siglo XX, aunque también que se ubicara tanto en la vanguardia como al margen del modernismo. En esta posición inusual, su obra sirvió como un puente simbólico con la Ruptura, el movimiento de arte mexicano de finales de los años cincuenta y principios de los sesenta en el cual un nuevo grupo de pintores y escultores rompió con la tendencia de pintar coloridas escenas folclóricas o temas vinculados con la historia y la Revolución mexicanas. Cosmopolitas y eclécticos por naturaleza, estos artistas jóvenes representaban un amplio rango de expresión artística, influida por la tendencia internacional a la abstracción y la subjetividad, que se dio después de la Segunda Guerra Mundial.

Debido a sus intereses y su convicción común en la autonomía del arte, la abstracción independiente y libre de Gerzso fue una inspiración para esta nueva ola de artistas, entre quienes se encontraban Lilia Carrillo, José Luis Cuevas, Manuel Felguérez, Fernando García Ponce, Roger Von Gunten y Juan Soriano. Para estos artistas de la Ruptura, cuya obra ya se exhibía en las nuevas galerías que abrieron sus puertas en la Ciudad de México hacia finales del decenio de 1950, Gerzso era un pintor ligeramente mayor y un importante predecesor. La primera gran retrospectiva de su obra, que se exhibió en el Museo Nacional de

[10] Gerzso, citado en un artículo periodístico no identificado. Cuaderno de notas del artista.

[11] Gerzso, citado en Manuel Illescas y Héctor Fanghanel, "Mi obra no es abstracta", *Excélsior,* 4 de febrero de 1985.

Arte Moderno del Palacio de Bellas Artes en 1963, reforzó esta opinión, como también el que representara a México en exposiciones internacionales de renombre, tales como la bienal de São Paulo, en 1965.

Estas muestras de su obra colocaron a Gerzso en el centro del mundo del arte en los años sesenta, aunque hacia finales de ese decenio paulatinamente se retiró de la escena por motivos personales e históricos. Al tiempo que la Época de Oro del cine mexicano llegaba a su fin —debido a los altos costos de producción, precios de exhibición controlados y el advenimiento de la televisión—, le diagnosticaron depresión clínica. El desequilibrio emocional que experimentó en términos tanto personal como profesional a principios de los años sesenta lo orillaron a retirarse, aunque él ya tendía a la reclusión. En 1962 dejó de trabajar en el cine para dedicarse de lleno a la pintura y finalmente ser el tipo solitario que siempre fue.

Además de una inherente inclinación por la soledad, otros factores extrínsecos importantes propiciaron el aislamiento. Su posición al margen del modernismo también puede atribuirse a un cambio en el eje de poder en el mundo durante y después de la Segunda Guerra Mundial. Si bien la abstracción expresiva que formuló de manera independiente en México fue una variante significativa en la pintura abstracta internacional, ésta se mantuvo fuera del centro de atención ya que el énfasis que se había dado a México y el muralismo desde la preguerra giró hacia Nueva York y el expresionismo abstracto, una vez que la guerra concluyó. Desde finales de los años cincuenta y durante todo el decenio de 1960, Gerzso entró en una etapa de reclusión que resultó ser su periodo más productivo, durante el cual gestó su abstracción expresiva plenamente madura. Si bien este efluvio creativo se erige hoy como un ejemplo definitorio de la abstracción moderna, su arte no recibió el reconocimiento que merecía, ni al momento de crearlo ni durante la vida del artista, pese al abanderamiento de los críticos e intelectuales del México de mediados del siglo XX, tales como Luis Cardoza y Aragón y Octavio Paz.

No obstante que se le pasó por alto en la historia de la abstracción de mediados del siglo XX, algunos académicos y curadores pioneros de los años setenta —entre ellos Dore Ashton, Barbara Duncan, Rita Eder, John Golding y Cuauhtémoc Medina— han honrado el legado artístico de Gerzso. A ellos se debe, en gran me-

dida, el presente esfuerzo de curaduría e investigación. A partir de este sustento académico, el catálogo de la exposición *El riesgo de lo abstracto: El modernismo mexicano y el arte de Gunther Gerzso* presenta investigaciones novedosas de las máximas autoridades del arte mexicano moderno. Cada uno de los ensayos enfoca con nueva luz aspectos críticos de su obra y aborda nuevos temas dentro de un contexto amplio del arte mexicano e internacional de mediados del siglo XX.

Luis-Martín Lozano, en su ensayo "Gerzso: los años de formación y aprendizaje", interpreta el decisivo periodo inicial a través de un archivo recién descubierto y nunca exhibido del trabajo del artista. Lozano rebasa la visión convencional de Gerzso como un artista apolítico, y confirma su simpatía por la política socialista de los muralistas, al emplear temas de sindicalistas y revolucionarios con cananas. De igual manera, a partir de su pintura y obra en papel, que muestran un continuo interés en el tema de la deshumanización, Lozano comenta el efecto de la Gran Depresión y la inminente Guerra Mundial en el arte de Gerzso, aludiendo a la amplia experimentación del artista con tendencias del modernismo euroamericano. Lozano analiza la manera como Gerzso, después de la muerte de León Trotsky en la Ciudad de México en 1940, se volcó de la ideología y el realismo de la tradición muralista al surrealismo, explorando la experiencia subjetiva y creando obras poéticas y líricas basadas en estados emocionales.

El ensayo "Gerzso: pionero del arte abstracto en México" sigue al de Lozano y subraya el desarrollo del artista como pintor abstracto. Analiza cómo se formó su estilo plenamente identificable, desde las etapas iniciales a finales de los años cuarenta hasta su plena articulación a principios de los años sesenta, indicando por qué corresponde al informalismo/*Art Informel* en Europa, aun cuando establece lazos más profundos con el expresionismo abstracto en Nueva York. Afirma que esto se debía en gran medida a los vínculos entre Gerzso y Wolfgang Paalen, quien, mientras estuvo exiliado en México, fungió como la voz teórica más relevante de la escuela de Nueva York entre 1940 y 1946. El ensayo menciona que si bien la influencia de Paalen prevaleció más en Nueva York durante los años de la guerra, también dejó una huella en México, principalmente en la obra de Gerzso. Considera cómo Gerzso, al igual que los expresionistas abstractos, se vio obligado a crear un lenguaje visual abstracto en el cual el color, la forma

y la textura evocan asociaciones poéticas que se remontan a la memoria, las ideas y los sentimientos, y demuestra que a raíz de la depresión económica, el surgimiento del fascismo y la Guerra Mundial, Gerzso se sentía desilusionado con el fracaso moral de la humanidad, en particular, y con la civilización moderna, en general. Con la influencia del surrealismo, esta desilusión lo llevó a subrayar lo personal y lo filosófico y, al igual que Adolph Gottlieb, Robert Motherwell, Jackson Pollock, Barnett Newman, Mark Rothko y Clyfford Still, entre otros de su generación, descubrió los temas individuales en el mito, el psicoanálisis y el arte indígena del continente americano.

En su análisis sobre el arte de Gerzso, en "Gerzso y el gótico indoamericano: del surrealismo excéntrico al modernismo paralelo", Cuauhtémoc Medina aborda los orígenes y la estética del estilo maduro de Gerzso en el contexto del descubrimiento del alto modernismo hacia finales de los años cuarenta en toda América. Aborda la inquietante naturaleza de su obra, que ha llevado a los críticos a relacionarla con el sacrificio de los aztecas. Medina revisa esta interpretación desde el contexto tanto de la influencia del surrealismo en el Nuevo Mundo como de la búsqueda de una estética indoamericana. Desde esta perspectiva, la naturaleza abstracta de la obra de Gerzso parecería una forma de "gótico" modernista, una versión de *indianismo* que asume un inconsciente cultural y constituye un acontecimiento alterno, paralelo, de un modernista "sublime" derivado de condiciones estéticas simila-res que produjeron el expresionismo abstracto en los Estados Unidos de la posguerra.

Eduardo de la Vega Alfaro, en "Gerzso y la Época de Oro del cine mexicano", aborda la aportación del artista a esta industria durante los años cuarenta y cincuenta. Al comentar su trabajo con directores como Emilio Fernández, Alejandro Galindo, Luis Buñuel, John Huston y muchos otros, De la Vega ilustra la interrelación entre su trabajo como escenógrafo de cine y su obra en tanto pintor abstracto, señalando cómo su trabajo en el género del cine fantástico le permitió la mayor libertad para experimentar.

El riesgo de lo abstracto, plasmado en estos textos y en la exposición que ilustran, ofrece mucho más que una retrospectiva de la vida y obra de Gunther Gerzso. Nos habla del modernismo mexicano y de cómo el artista navegó con éxito por la internacionalización del arte y la cultura mexicanos en el periodo posrevolucionario, al tiempo que mantenía su compromiso con una estética regional. Tomando en cuenta las aspiraciones globales de ese momento, intenta comprender a Gerzso como oriundo de su propia tierra, aunque también reconocer su aportación a uno de los acontecimientos más relevantes de la historia del arte del siglo XX: la pintura abstracta.

DIANA C. DU PONT
Curadora de Arte Moderno y Contemporáneo
Museum of Art Santa Barbara

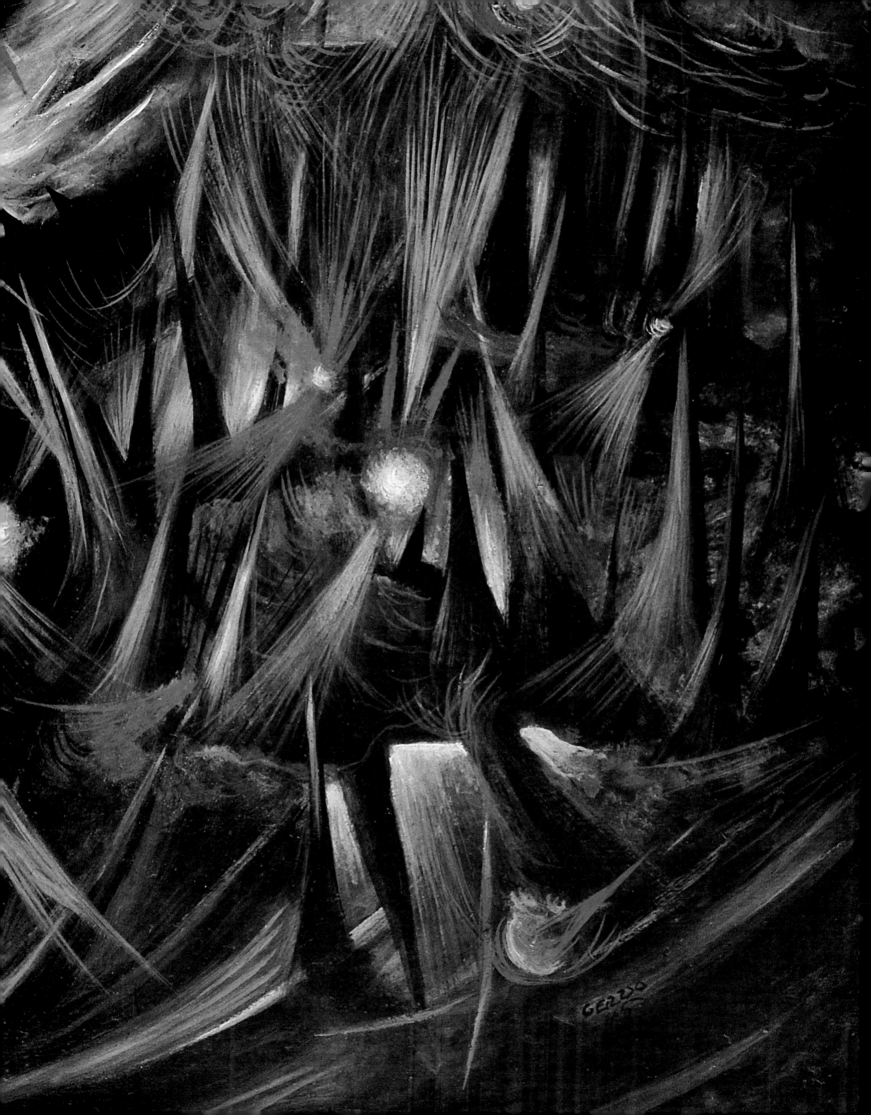

GERZSO: LOS AÑOS DE FORMACIÓN Y APRENDIZAJE

LUIS-MARTÍN LOZANO

Invisible pero presente,
en cada cuadro de Gerzso hay un secreto.

Octavio Paz
Gerzso: La centella glacial, 1973

I

En años recientes los estudios del arte moderno en México han perfilado nuevas vías para entender el desarrollo de las ideas estéticas del siglo XX. En particular, se han superado los esquemas cronológicos que, arbitrariamente, clasifican a los artistas por escuelas, tendencias o movimientos. Hoy en día se reconoce que el trabajo de un creador no siempre está sujeto a la datación de los grandes hechos históricos, y que los vínculos entre el contexto social y cultural en que vive no necesariamente corren paralelos a los que conforman el devenir de su proceso creativo.

Gunther Gerzso nació en la Ciudad de México en plena Revolución, y aunque pertenece a la generación de los pintores del periodo moderno posrevolucionario, como Raúl Anguiano (1915), Ricardo Martínez (1918) y Juan Soriano (1920), se le considera uno de los precursores de la generación de la Ruptura de los años cincuenta, y hasta ahora sólo se reconocía que el surrealismo internacional había ejercido una influencia decisiva en su obra temprana.

Desde que la pintura de Gerzso se mostró por primera vez en público, en una exposición que llevó a cabo la Galería de Arte Mexicano en 1950, hubo dudas sobre su ubicación estilística y los ascendientes de su trabajo. Sus primeros críticos encontraban que carecía de suficiente mexicanidad y, según el propio Gerzso, aquella primera exhibición no cumplió sus expectativas. Lo cierto es que la crítica en México no revaloraría las propuestas formales del pintor hasta tiempo después; Paul Westheim, Margarita Nelken y, sobre todo, Luis Cardoza y Aragón fueron los primeros en advertir los méritos del pintor, y ya en los años setenta Marta Traba, Damián Bayón, Octavio Paz y Dore Ashton lo consideraban uno de los pintores abstractos más destacados de América Latina.

En agosto de 1963, apenas trece años después de su primera exhibición individual, Gerzso presentó una exposición retrospectiva en el Palacio de Bellas Artes, sede del entonces Museo Nacional de Arte Moderno. A partir de esta muestra de carácter histórico quedó oficialmente establecido el imaginario visual que Gerzso aportaría a la historia del arte mexicano del siglo XX, y también lo que públicamente reconocía como sus antecedentes formales. Allí presentó 85 pinturas: las más antiguas eran un par de óleos de principios de los años cuarenta, y las más recientes, cuatro de 1963; las dos obras tempranas, llamadas *Personaje* y *Silencio* (Figs. 23 y 36), estaban fuertemente vinculadas con los postulados del surrealismo y, una en particular, con la pintura de Yves Tanguy.[1]

II

Aunque la Revolución Mexicana de 1910 influyó en el derrotero que tomaría la infancia de Gunther Gerzso, el artista fue bastante reticente a opinar sobre los logros del arte de la posrevolución, y sólo mucho después reconoció la importancia del movimiento muralista mexicano.[2]

[1] *Gunther Gerzso. Exposición retrospectiva*. Museo Nacional de Arte Moderno-Palacio de Bellas Artes, catálogo de exposición, con ensayo de Luis Cardoza y Aragón y prólogo de Horacio Flores-Sánchez, México, Instituto Nacional de Bellas Artes-Departamento de Artes Plásticas-Secretaría de Educación Pública, 1963.

[2] A los setenta y nueve años Gerzso concedió una entrevista en que, como era habitual, se desligaba de afinidades estéticas de las que discordaba o no le parecían convenientes para la interpretación de su obra. Entonces señaló: "Nunca pertenecí a los muralistas porque ellos ya eran viejos, pero tampoco pretendí hacer algo que ahora llaman ruptura". *Vid.* "Yo soy más bien un señor triste. Retrospectiva de Ghunter [*sic*] Gerzo [*sic*] en el Carrillo Gil", entrevista de Lucía Carrasco en *Reforma*, 3 de febrero de 1994.

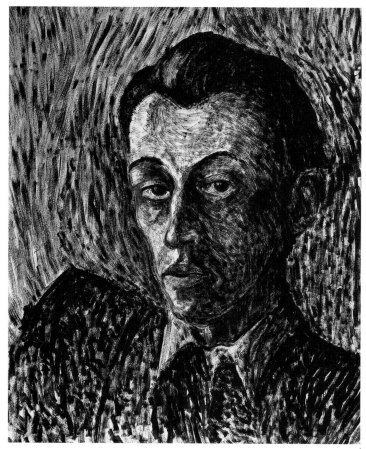

GUNTHER GERZSO. AUTORRETRATO, *ca.* 1937
Temple sobre papel. Colección Coronel Thomas R. Ireland, Cortland, Nueva York [FIG. 1]

Nacido el 17 de junio de 1915 en el seno de una familia inmigrante, Gunther Gerzso fue hijo único del matrimonio de Dore Wendland y Oscar Gerzso. Su padre, originario de Budapest, Hungría, emigró a América en busca de estabilidad y fortuna. Judío no ortodoxo, llegó a México en 1895 y se estableció como comerciante y relojero en pleno apogeo económico del régimen de Porfirio Díaz; aquí contrajo matrimonio con una alemana protestante oriunda de Berlín, veintitrés años menor que él,[3] y la pareja se avecindó en la pudiente colonia Juárez de la Ciudad de México. Aunque no conoció a su padre, pues falleció en 1916, cuando Gerzso sólo tenía seis meses, éste recordaba que de niño vivió rodeado de los juguetes y adornos navideños que su progenitor le había traído de Europa. Esta ausencia fue determinante en la formación de la personalidad del artista y constituyó quizás uno de los

rasgos distintivos de los procesos de búsqueda y sublimación que Gerzso llevó a cabo en el ámbito de su pintura.[4]

Un año después su madre contrajo nuevas nupcias con otro inmigrante europeo, el alemán Ludwig Diener, cuya familia era propietaria de la joyería La Perla, localizada en el centro de la ciudad. Gerzso contaba que cuando apenas tenía tres años pudo observar a través de las ventanas de su nuevo hogar, en la esquina que forman las calles de Plateros (hoy Madero) y Motolinía, el desfile de las huestes: "Probablemente eran los jefes revolucionarios los que marchaban. Pero no me acuerdo quiénes eran".[5] Este matrimonio procreó una hija a la que registraron con el nombre de su madre: Dore.

La Revolución implicó inestabilidad económica y, como era de esperarse, la empresa familiar se vino abajo; por un tiempo, Diener intentó, sin éxito, importar automóviles Buick. El pintor recordaba a su padrastro como un hombre generoso y simpático pero "terriblemente débil de carácter".[6] Ante estas circunstancias la familia Diener viajó a Europa, donde al parecer permaneció entre 1922 y 1924; Gerzso nada recordaba en particular de aquel viaje y al regreso su madre se divorció de Diener. A causa de dificultades económicas y con el objetivo de ser educado en buenos colegios de Europa, el niño fue enviado a vivir a Suiza con un tío materno, casado y sin hijos. Circunstancia que, vista en perspectiva, esclarece uno de los conflictos centrales de la trayectoria y obra del artista, que se refiere a las nociones de identidad, pertenencia y estabilidad, pues, hasta muy entrada la adolescencia, su vida transcurrió entre dos mundos: América y Europa, ser mexicano por nacimiento y su educación cultural europea; el conflicto después habría de trasladarse al ámbito de su condición de pintor, con el cuestionamiento de su propia mexicanidad como artista. Como casi todos los creadores, Gerzso construyó su propia biografía artística, al privilegiar y adecuar ciertos hechos y acontecimientos que le permitían dar una continuidad básica a su obra, en tanto resguardó otros que, a la postre, evidencian sus cavilaciones, dudas y búsquedas. En entrevistas y conversaciones sorprendía su caudal de conocimientos sobre el arte, en el sentido amplio y universal del término, además de la profunda admiración que profesaba por el oficio pictórico. No obstante, le incomodaba hablar sobre su propio trabajo y más aun acerca de su pasado, respecto del que solía

[3] La cronología más completa hasta la publicación de este catálogo es la que se incluye en la monografía *Gerzso*, con textos de John Golding y Octavio Paz, publicada por ediciones Du Griffon en Neuchâtel, Suiza, 1983. Los datos biográficos reunidos en este texto proceden de las entrevistas concedidas por el pintor, en las que la información está, en ocasiones, diseminada, ampliada y, en otras tantas, es contradictoria.

[4] Inés Amor, la primera galerista que le abrió las puertas, señalaba en sus memorias que el pintor resintió siempre la ausencia paterna: "Gerzso tenía un problema psicológico tremendo desde niño. Su padre se había esfumado. Tanto el padre como un hermano suyo habían venido a México, de Hungría, y habían puesto un negocio de relojería". *Vid.* Jorge Alberto Manrique y Teresa del Conde, *Una mujer en el arte mexicano. Memorias de Inés Amor*, Ciudad de México, Universidad Nacional Autónoma de México, 1987, p. 173.

[5] Cristina Pacheco, "La vida prodigiosa de un gran pintor. Los tres mundos del arte, según Gunther Gerzso", entrevista en *Siempre!*, tomo 1, núm. 16, 1985.

[6] *Ibid.*

evitar precisiones sobre fechas, nombres y lugares. Era increíble que un hombre que recordaba tantos detalles acerca de la pintura que había apreciado, olvidara datos específicos sobre su gestación como pintor. Pero hoy, en el contexto de la primera exposición retrospectiva póstuma que se le organiza, surge la oportunidad de investigar más a fondo su trayectoria.

Por una casualidad del destino llegó a mis manos la evidencia de un *corpus* de obras tempranas que Gerzso realizó en Estados Unidos entre 1935 y 1940, las cuales modifican sensiblemente la historiografía del pintor.[7] Asimismo, dada su naturaleza incipiente y experimental, estas creaciones arrojan luz sobre sus primeros pasos en el ámbito de la pintura, sobre sus modelos de estudio, influencias y preocupaciones temáticas, e incluso acerca del desarrollo de su trabajo de madurez y las implicaciones conceptuales que hay tras la aparente abstracción de su propuesta pictórica.

Luego de haber estudiado un conjunto de más de doscientas obras entre dibujos, acuarelas, óleos, libretas de apuntes, proyectos de vestuario y escenografía, se comprende cabalmente el trasfondo de muchas declaraciones que Gerzso hizo a lo largo de su trayectoria, sobre todo en contra de quienes sólo percibían su pintura como abstracta. A los casi ochenta años aún insistía: "Mucha gente dice que soy un pintor abstracto. En realidad, creo que mis cuadros son muy realistas. Son reales porque expresan con gran precisión lo que soy esencialmente, y al hacerlo tratan, hasta cierto punto, de todo el mundo".[8] Tras reconocer sus inquietudes plásticas, e incluso sus preocupaciones existenciales, también es posible entender por qué Gerzso decidió expresarse a través de un lenguaje visual en que lo evidente se hacía invisible a los ojos del espectador en general, pero perceptible para quien lograra comprender el misterio que planteaba su obra. No en balde señalaba: "Una pintura es como una pantalla donde se proyecta un mundo de preocupaciones emocionales, ya sea a través de unas manzanas o de una cosa no figurativa, da igual";[9] esto significa que su pintura, no figurativa ni explícitamente narrativa, posee un profundo contenido emocional y, además, expresa una visión muy personal sobre los grandes temores del hombre contemporáneo. Alguna vez dijo, y con razón: "No hago un arte feliz, es más bien filosófico; yo soy más bien un señor triste".[10]

Estas declaraciones a la prensa, en sus años postreros, eran un llamado a la comprensión del sentido último de su pintura: que su arte también fue una respuesta a sus tribulaciones existenciales y creativas. De acuerdo con los datos biográficos aquí recopilados y el estudio físico de sus obras tempranas, se infiere que Gerzso tuvo dos antecedentes fundamentales: los años que permaneció en Cleveland, cuando a la par de su formación como escenógrafo buscó encauzar su vocación como pintor, y la lectura que hizo sobre el arte mexicano de la posrevolución antes de vincularse con los surrealistas europeos que se afincaron en México, con los que hasta cierto punto compartió una condición de emigrante pese a vivir en su propio país.

III

En cuanto a los antecedentes familiares de Gunther Gerzso, nada se sabe acerca de la línea paterna. Por otra parte, las decisiones de su madre definieron el rumbo que tomó su vida y marcaron el derrotero que se forjó como artista. Dore Wendland tenía aptitudes para la música: cantaba y tocaba el piano —destreza que, por cierto, comparte Gene, su esposa—, y dos tías maternas también desarrollaron dotes artísticas. La familia Wendland provenía de Prusia (antiguo estado alemán) y su tío materno, el doctor Hans Wendland, fue un reconocido anticuario que hizo fortuna como *marchand* de arte en París antes de la Primera Guerra Mundial, y luego en Suiza, adonde el joven Gerzso fue enviado para educarse; poseía una notable colección de obras de los grandes maestros europeos y al parecer había sido discípulo del célebre historiador del arte de origen suizo Heinrich Wolfflin (1864-1945), quien desarrolló una teoría de los estilos basada en el análisis formal de los lenguajes que privilegiaban los artistas en su proceso creativo, en los grandes caudales de la cultura de cada país y en la psicología del artífice, y dedicó particular atención al arte clásico, al del Renacimiento y al del barroco. Sus postulados tuvieron gran influencia en las universidades de Basilea, Berlín, Munich y Zurich. Por tanto, las teorías de Wolfflin debieron influir al joven, que de pronto se vio inmerso en un mundo dedicado por entero al arte; Gerzso recordaba que en su habitación había pinturas originales de Pierre Bonnard y Eugene Delacroix.

Durante cinco años vivió con sus tíos en una gran finca dedicada a la viticultura en Ascona, cerca de Lugano. Por ese entonces tuvo dificultades para hacerse de una educación formal, hasta que se halló a gusto en un liceo de varones.[11] Si bien en retrospectiva

[7] Agradezco, en el sentido más amplio, el apoyo que recibí de Thomasine Neight-Jacobs, hija de Thomas Ireland, cuya generosidad fue invaluable para poder comprender la trascendencia que el trabajo en The Play House de Cleveland tuvo para el desarrollo de la vocación artística de Gerzso. A Neight-Jacobs se debe que los especialistas hayamos podido incursionar en el estudio de las obras más tempranas del pintor de las que haya noticia. Su trabajo y dedicación nutren, excepcionalmente, los cometidos de este ensayo.

[8] Pacheco, "La vida prodigiosa…", *op. cit.*

[9] *Ibid.*

[10] Carrasco, "Yo soy más bien un señor triste…", *op. cit.*

[11] En entrevistas dio múltiples versiones de haber estudiado en colegios de Suiza, Italia y Francia, y asimismo en varios liceos y con tutores particulares, lo que en todo caso impide explicar con precisión su formación en Europa.

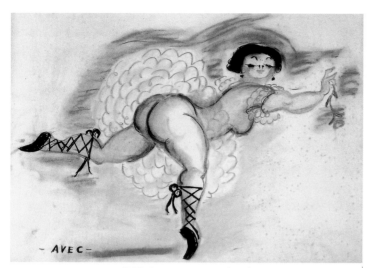

GUNTHER GERZSO. AVEC (CON), *ca.* 1935. Diseño de vestuario Lápiz de color y pastel sobre papel. Colección Coronel Thomas R. Ireland, Cortland, Nueva York [FIG. 2]

Gerzso reconocía la buena voluntad y la generosidad de sus familiares, también reclamaba que se le había educado más como un adulto y que se le prohibían actividades propias de su edad. *Grosso modo* lo explicaba así: "Mi educación artística la recibí del hermano de mi madre, que era en Suiza un comerciante de arte. Mi tío negociaba con obras del calibre de Rembrandt, Cézanne, Tiziano. Yo tenía sólo 12 años cuando me mandaron a vivir con él en 1927; cumplí a su lado los 18 y nunca se me ocurrió ser pintor".[12] En aquel contexto tuvo ocasión de estudiar con su tío, al detalle, las cualidades de la pintura del Tintoretto y el Veronese, por ejemplo, y se entusiasmó con la pintura flamenca; asimismo entró en contacto con la comunidad artística y literaria que se daba cita en aquel palacete a orillas de un lago, en Suiza. Al respecto, el pintor confesó a la periodista Cristina Pacheco que en aquellos años había conocido a Paul Klee y a Herman Hesse, "a quienes en realidad no les daba importancia; yo los saludaba con corrección y con indiferencia";[13] Gerzso prefería jugar a policías y ladrones con los hijos de los campesinos y de la servidumbre. Su experiencia más significativa de aquellos años fue tratar al escenógrafo *Nando* (Fernando) Tamberlani, que había trabajado con varias compañías de ópera, incluida La Scala de Milán, y en Roma; al parecer una mezcla de su personalidad, el oficio que ejercía y el aprecio del que fue objeto por parte de sus tíos impactó al joven, al grado de que recordaba los eventos de la siguiente manera:

> Uno de esos veranos mi tío regresó acompañado de un italiano muy guapo. Era escenógrafo de teatro. Mi tía en cuanto lo vio le propuso

que se quedara con nosotros todo el verano, que allí tendría suficiente tranquilidad para preparar su trabajo. Nos hicimos muy amigos, su trabajo me impresionó al grado que pensé: "quiero ser escenógrafo", pero no se lo dije a nadie.[14]

He aquí uno de los factores recurrentes en la biografía artística que Gerzso se delineó, pues ocultó por muchos años su decidida vocación plástica; en entrevistas reiteraba su predilección por la escenografía y atribuía a hechos casi fortuitos el haberse convertido en pintor, quizá para explicar su tardío debut, en 1950, a los treinta y cinco años.

La segunda estancia de Gunther Gerzso en Europa terminó en 1931.[15] Por entonces la economía mundial se veía afectada por el *crack* financiero de los Estados Unidos, y la Gran Depresión repercutió de manera catastrófica en el mercado del arte. Hans Wendland, como *dealer* e inversionista, no pudo escapar de la crisis. Casi de la noche a la mañana se depreciaron las obras que antes vendía en miles de dólares a los coleccionistas y museos más prestigiados de Europa. Por ello, Gerzso, con apenas dieciséis años, sufrió, por tercera ocasión, reveses de la fortuna que afectaron su entorno. Es bien sabido que, en la edad adulta, fue hombre de pocos amigos y que se le dificultaba interactuar con varias personas a la vez. Como posible consecuencia de aquella inestabilidad, también le angustiaba no poder vivir de su trabajo como artista. Conocía, en carne propia, las limitaciones que implicaba la falta de dinero; no se trataba sólo de cubrir necesidades elementales sino de tener acceso al conocimiento y disfrute de las artes y los logros de la civilización occidental. Una constante en la infancia de Gerzso fue mantener cierto estatus social, pues la familia Diener-Wendland tenía una mansión en el Centro Histórico de la Ciudad de México y otra más de veraneo en la cercana villa de San Ángel, y poseía una calandria expresamente destinada a trasladarla de la ciudad al campo y para pasear por el Bosque de Chapultepec. Sin nostalgia, aceptaba que había tenido unos primeros años esplendorosos: "Cuando nos íbamos de vacaciones a San Ángel mi madre ofrecía grandes fiestas de despedida [...] De todo aquel esplendor me quedan el recuerdo, claro, y tal vez algún mantel y algunos cubiertos dispares".[16] Para la familia de Gerzso era muy distinto coleccionar y saber de arte —casi un requisito de su condición de clase— que convertirse en pintor u obrero de las artes; esto explica el desapego que

[12] Manuel Illescas y Héctor Fanghanel, "Gunther Gerzso: 'Mi obra no es abstracta'", entrevista, en *Excélsior*, 4 de febrero de 1985.

[13] Pacheco, "La vida prodigiosa…", *op. cit.*

[14] *Ibid.*

[15] Gerzso tenía dieciséis años cuando regresó a México. En varias entrevistas señala como fecha 1931, y en otras explica que volvió a los dieciocho y que luego completó su formación en los Estados Unidos. Estas imprecisiones explican por qué diversas cronologías sobre Gerzso lo sitúan en México entre 1931 y 1933. Como veremos, el artista permaneció más tiempo en este país antes de irse a estudiar a Cleveland.

[16] Pacheco, "La vida prodigiosa…", *op. cit.*

en ocasiones Gerzso sentía por aquel entorno y su visión de lo artístico. Con emotiva sinceridad, y quizá también con desdén, Gerzso rememoraba:

[…] en ese mundo producir arte, en cualquiera de sus manifestaciones, era algo mal visto. En todo caso el mundo estaba dividido entre quienes lo hacían y quienes lo compraban. Nosotros [su familia] formábamos parte de este último sector. Ir a los museos y sobre todo ser coleccionista era algo muy bien visto, pero no eso de ser pintor, ser artista, es decir, ser un muerto de hambre que vive en un departamento, muriéndose de hambre y de frío.[17]

Lo cierto es que los cinco años vividos junto al tío Hans Wendland afianzaron su conocimiento y aprecio por el arte pictórico; le enseñaron a mirar las cosas —algo que consideró su legado más valioso—, aun cuando reconocía que aquél no fue, en modo alguno, "el medio ideal para un chamaco, pero en fin, yo creo que los medios de los que surgen los artistas nunca son normales, para bien y para mal".[18] Gerzso reiteró una y otra vez que regresó de Europa con la intención de convertirse en escenógrafo y que con ese objetivo se fue luego a vivir a los Estados Unidos, hasta 1973, cuando reveló a la periodista Josefina Millán sus otras preferencias, decisivas para comprender el incipiente trabajo artístico que realizó durante su estancia en Cleveland:

A los trece años se me pedía mi opinión sobre tal o cual pintura y yo podía afirmar —en verdad, fuera de toda modestia— si era o no un original. Además, sabía enseguida a qué época, a qué escuela correspondía […] el arte se me volvió una obsesión como, quizá en otras circunstancias, se me hubiera vuelto obsesión algún deporte, que es lo que sucede comúnmente […] Hay que admitirlo, fue gracias a este ambiente propicio que yo empecé a interesarme por la pintura. ¿Qué habría sido de mí en otras circunstancias? No lo sé. Quizá de todas maneras, como en un destino irreversible, hubiera caído en esta actividad. Dicen que el artista es artista dondequiera que surja. Imagínese, ¿qué otra cosa podía haber sido en la vida sino pintor?[19]

Los siguientes cuatro años de su juventud terminaron por encauzar, definitivamente, su vocación por las artes.

Decidido a no continuar sus estudios en Alemania, al lado de su abuela materna, Gerzso regresó a México en 1931. Por entonces la situación económica de su madre y hermana no había mejorado.[20]

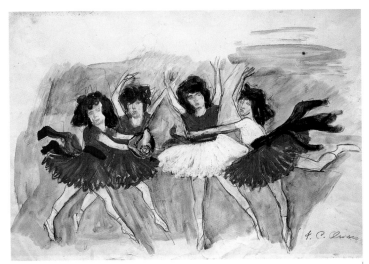

JOSÉ CLEMENTE OROZCO. CUATRO BAILARINAS, *ca.* 1943
Gouache sobre papel. Colección Instituto Nacional de Bellas Artes
Museo de Arte Álvar y Carmen T. de Carrillo Gil, Conaculta-INBA [FIG. 3]

Habitaban una casona en la esquina de Hamburgo y Copenhague, y para sostenerse recibían huéspedes. Durante los siguientes tres años Gerzso hizo estudios formales de bachillerato en el Colegio Alemán: "Fue una época horrible en esa escuela. Todos los profesores eran nazis y con frecuencia se nos decía que los niños mexicanos eran inferiores".[21] Gerzso explicaba que lo expulsaron del colegio por su ascendencia judía; ello quizá contribuyó a que su madre le permitiera irse a estudiar nuevamente al extranjero. Por aquella época comenzó a dibujar y a interesarse por el teatro, apoderándose de él una suerte de furia por la dramaturgia que incluso lo animó a escribir una docena de obras teatrales a la manera de O'Neill, de las que después ni recordaba el tema tratado. Sin duda motivado por aquel encuentro en Suiza con Tamberlani, Gerzso se dio a la tarea de hacer dibujos de vestuario.

Hasta hoy se han identificado tres de aquellas primeras obras, que ya muestran las finas cualidades técnicas que Gerzso había empezado a desarrollar.[22] La primera es un dibujo al pastel que denota frescura juvenil en los trazos y la solución cromática, con ciertos rasgos —como la rosa que lleva el personaje entre las manos y las orlas de encaje del tutú— que revelan aún falta de conocimiento y experiencia técnica, pues el dibujo abunda en detalles innecesarios para el diseño de vestuario, lo que a la vez acentúa el carácter narrativo y expresionista del personaje. Se trata de una bailarina de ballet caricaturizada y de formas rubicundas,

[17] *Ibid.*

[18] *Ibid.*

[19] Josefina Millán, "Gunther Gerzso y la misión del artista: materializar lo espiritual, darle forma, limpiarlo de adherencias", en la sección *Diorama de la Cultura, Excélsior*, 16 de diciembre de 1973, pp. 12-13.

[20] Como dato extraño, Gerzso alguna vez señaló que vivían en un departamento en Insurgentes que apenas podían pagar.

[21] Pacheco, "La vida prodigiosa…", *op. cit.*

[22] Gracias a que se llevó los dibujos a los Estados Unidos, quizá con la intención de mostrarlos a sus maestros de The Play House, sobrevivieron a muchas de sus obras tempranas que Gerzso luego destruyó. Actualmente forman parte de la colección Ireland.

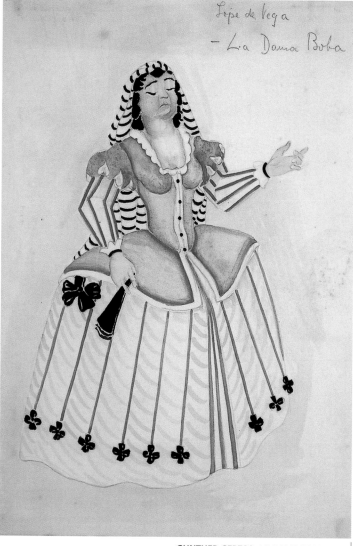

GUNTHER GERZSO. LA DAMA BOBA, 1934
Diseño de vestuario para *La dama boba,* de Lope de Vega
Acuarela sobre papel. Colección Coronel Thomas R. Ireland, Cortland, Nueva York [FIG. 4]

Gerzso. La primera es de un vestuario de época, con trazos todavía inciertos pero ya de concepción más abstracta, que muestra un énfasis particular en detalles como las cualidades de los materiales (transparencia, fluidez), y el color y diseño de las distintas telas propuestas para su elaboración. La segunda, en cambio, tiene señalado de puño y letra de su autor que es para un personaje de *La dama boba* de Lope de Vega (Fig. 4). Al cumplirse el tricentenario de la muerte del dramaturgo en 1935, Gerzso ganó el concurso de diseño para el vestuario de las puestas en escena de un festival que se celebró en el Palacio de Bellas Artes de la Ciudad de México.[24]

A los diecinueve años Gerzso no tenía un proyecto claro de vida: detestaba la escuela donde estudiaba, y quizá como resultado del rechazo del que fue objeto por la genealogía semita de su padre, decidió adoptar la nacionalidad mexicana: "Pedí ser mexicano, aunque no puedo explicarlo. Mi corazón está aquí, aun cuando mi cabeza esté en la Italia de Botticelli".[25]

Como pianista, el círculo de amistades de su madre incluía a ejecutantes y a artistas de las compañías que se presentaban en el Palacio de Bellas Artes; es el caso de la violinista Josefina Roel, que tocaba en la Orquesta Sinfónica Nacional dirigida por Carlos Chávez, y del compositor Silvestre Revueltas, con quienes organizaba veladas musicales en casa. En este ambiente vivía Gerzso hacia 1934, cuando la familia ya se había mudado a la calle de Dr. Lucio.[26] Allí la madre continuó recibiendo pensionados y así fue como Gerzso entró en contacto con dos personajes del mundo del teatro que, a la postre, influirían en su destino. El primero de ellos fue Fernando Wagner, quien organizó un elenco teatral que primero se dio a conocer en un foro para trabajadores y que, con enorme esfuerzo, desembocó en el Pan-American Theatre, una compañía que se presentó durante cuatro temporadas consecutivas, entre 1938 y 1941, en el Palacio de Bellas Artes. Este agrupamiento buscaba establecer vínculos e intercambios entre el teatro estadounidense y las producciones de la nueva dramaturgia de México. Representaba, en su idioma original, obras de autores contemporáneos de Inglaterra y los Estados Unidos, a la vez que montaba, en inglés, las de los dramaturgos mexicanos de la época. Sus primeros montajes fueron los clásicos de Shakespeare

como si se tratara de una actriz de ópera bufa (Fig. 2). El trazo, el color y el sentido mordaz que Gerzso le imprimió lo acercan a las cualidades formales del expresionismo alemán que, como se sabe, tuvo una afluente temática importante en el teatro de vodevil y las obras de cabaret que se representaron en la época de la República de Weimar, y que es posible que Gerzso conociera. Esta primicia guarda una increíble afinidad con los bocetos y estudios de vestuario, así como con los dibujos y acuarelas de mujeres de la vida alegre que el muralista José Clemente Orozco realizó en México a principios de siglo (Fig. 3).[23] Las siguientes dos son acuarelas, una técnica difícil que no admite la corrección de errores, según

[23] Para la incursión de José Clemente Orozco en el diseño de vestuario y escenografías para ballet, consúltese el estudio de Laura González Matute, *J.C. Orozco, escenógrafo,* Jalisco, Instituto Cultural Cabañas, 2000.

[24] En los boletines de prensa en inglés que se distribuyeron en Cleveland, con motivo de una puesta en escena de The Play House para la que Gerzso diseñó la escenografía, se mencionaba el Festival de Lope de Vega que se había llevado a cabo en México y también que el joven Gerzso había ganado el concurso con grandes honores ("*Gerzso won the contest with high honors*"); ésta es la única noticia al respecto que ha aparecido en el proceso de la investigación.

[25] Pacheco, "La vida prodigiosa…", *op. cit.*

[26] Gerzso explicaba que había heredado esta casa de su padre. No obstante, llama la atención las múltiples ocasiones en que la familia Gerzso-Wendland-Diener se mudó entre 1931 y 1934, quizá obligada por dificultades económicas.

y Lope de Vega; es factible que Gerzso haya contribuido con los diseños de vestuario para *La dama boba* y otros más. Gracias al apoyo del público, el repertorio de la compañía se enriqueció con obras de autores nacionales como Margarita Urueta, Ramón Naya y Celestino Gorostiza, así como de los extranjeros Edward Percy y Reginald Denham (*Ladies in Retirement*), y George Kaufman y Moss Hart (*You Can't Take It with You*). La compañía contó con la participación de grandes actores de la época entre quienes contaban Isabela Corona, Arturo de Córdova, Ángela Alba y Pedro Armendáriz, así como de actores y directores visitantes de los Estados Unidos.[27]

El segundo personaje fue Arch Lauterer, un profesor de drama del Bennington College de Vermont a quien Fernando Wagner llevó a la casa de hospedaje. Este último tenía relación con la prestigiada compañía de teatro The Play House, de Cleveland, Ohio, donde Lauterer había estudiado y trabajado como escenógrafo. Por el interés que el joven manifestaba en el teatro, y en particular en el diseño de vestuario, Lauterer sugirió a Dore Wendland que enviara a su hijo a estudiar a los Estados Unidos con Frederic McConell, el entonces director de The Play House. Al parecer aquella escuela de drama admitía asistentes para realizar los montajes y de este modo los iniciaba en algunos de los oficios del teatro, lo que eventualmente les permitía estudiar sin pagar colegiatura. Fue así que, a los veinte años, Gerzso se trasladó a esa ciudad con la intención de aprender un oficio escénico. Durante el año de 1935 se dedicó a barrer el foro, a realizar labores de tramoyista y a apoyar en la construcción de los escenarios, cortando los restos de mamparas que la tienda Sears Roebuck and Company obsequiaba a la compañía. Gerzso recuerda que había como veinte aspirantes a actores, salvo él, que se interesaba por la escenografía. La oportunidad le llegó un año después, gracias al apoyo de Sol Cornberg, director técnico de escena, y a que uno de los diseñadores pasaba a retiro. El primer montaje en que participó, con crédito de asistente de la dirección técnica, fue *Merrily We Roll Along* de George Kaufman y Moss Hart, en el Francis Drury Theatre de Cleveland, el 2 de octubre de 1936; en esa misma obra actuaba su amigo Thomas Ireland y hacía sus primeras intervenciones teatrales la muy joven Rilla Cady, de Susanville, California, de quien Gerzso se enamoró. Un mes más tarde Gerzso ya desempeñaba las funciones de diseñador para vestuario y escenografía de The Play House.

[27] En 1941 participaron en la compañía de Wagner en el Palacio de Bellas Artes algunos de los miembros de The Play House: el director y actor Thomas Ireland y su esposa, la actriz Patricia Ireland, además de (Gene) Rilla Cady, esposa de Gerzso. Ese mismo año el matrimonio Gerzso volvió a México, ella quizá para proseguir su carrera de actriz con el Pan-American Theatre y él como pintor. Thomasine Neight-Jacobs proporcionó la documentación precisa sobre The Play House, la trayectoria de Thomas Ireland, la compañía de Fernando Wagner y las puestas en escena de Gerzso.

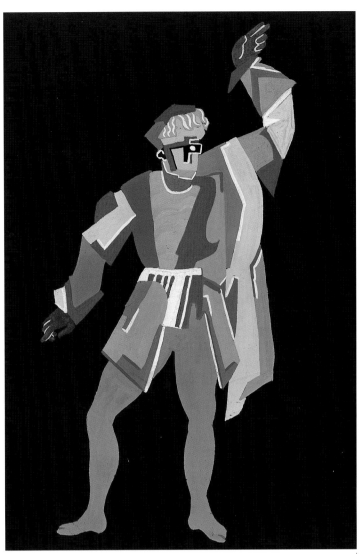

GUNTHER GERZSO. HAMLET, 1935-1940
Diseño de vestuario para *Hamlet*, de William Shakespeare
Gouache sobre papel negro. Colección Coronel Thomas R. Ireland, Cortland, Nueva York [FIG. 5]

IV

Por aquellos años The Play House fue una de las compañías de teatro más respetadas en los Estados Unidos. Desde su fundación, en 1915, alentó la formación de actores y técnicos especializados; sus alumnos procedían de toda la Unión Americana y eran incluso actores egresados de universidades tan prestigiadas como la de Chicago y la de Nueva York que buscaban perfeccionar sus técnicas de actuación. La compañía no sólo representaba obras de los grandes clásicos sino que daba cabida a los dramaturgos contemporános, por ejemplo a Ibsen, y, por ende, sus puestas en escena requerían tanto de conocimientos sobre historia en general y del arte como del manejo de los recursos técnicos más vanguardistas. Allí se respiraba un ambiente de camaradería y de interés por mantener el prestigio de esa institución

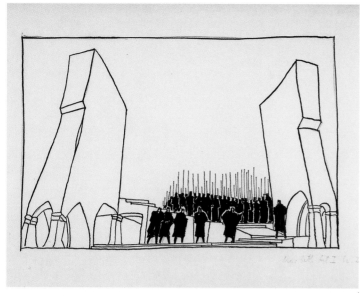

GUNTHER GERZSO. MACBETH, ACTO I, 1935-1940
Escenografía para *Macbeth*, de William Shakespeare
Tinta sobre papel. Colección Coronel Thomas R. Ireland, Cortland, Nueva York [FIG. 6]

Johnson de Paul Green, en cuyo programa aparecía éste como escenógrafo y asistente de la dirección técnica; en los tres actos de la obra actuaban su novia Rilla Cady y su amigo Tom Ireland, en el papel del Dr. McBray. Repitió esta doble función en *The Servant of Two Masters* de Carlo Goldoni y en *The Tempest* de William Shakespeare; este último trabajo le valió una amplia reseña:

> The task of the stage technician for a playwright whose imagination is limitless is a tremendous one; and it would be an incomplete review if failed to mention the charm of the setting. Stagecraft at best is nothing more than the tail to the poet's kite, says Lee Simonson, and the Playhouse [*sic*] scene designer, Gunther Gerzso, with a fanciful and poetic creation of the 16th century Ephesus, has given the kite full string to soar. The frame of Shakespeare's stage is all the world, even here in the incongruities of an early promise of his genius.[30]

En el programa de mano Gerzso tuvo un crédito sobresaliente cuando The Play House presentó *The Tempest* en el Chautauqua Repertory Theatre, en julio de 1937. La prensa local destacó la habilidad de Gerzso para lograr la continuidad de la difícil trama, basándose en una escenografía única y aprovechando la iluminación para acentuar los estados anímicos planteados en el argumento.

Para la escenificación del arca de Noé, en la obra *Noah* de Andre Obey, hizo acopio de gran inventiva en la confección del vestuario de los animales, diseñado junto con Mildred Barlow. En esa ocasión trabajó bajo la dirección de Thomas Ireland, quien además proveyó la utilería para el montaje.[31] Gerzso planeó escenarios para los tres actos en que la audiencia seguía paso a paso la construcción del arca, a la vez que resaltaba el drama que se vivía en el interior, donde los animales cuestionaban la fe de Noé. En noviembre de 1937 ya trabajaba en la escenografía de *The Devil's Moon* de William Ford Manley, con la dirección de Frederic McConell y las actuaciones de Rilla Cady y Patricia Ireland; de nuevo la puesta mereció el elogio de la crítica. Otras obras como *Libel* de Edward Wooll, *The Green Bay Tree* de Mourdant Sharp

teatral. Así es como el joven Gunther Gerzso llegó al lugar idóneo para encauzar sus inquietudes, y en los cuatro años que trabajó como escenógrafo para The Play House pudo desempeñarse con éxito y reconocimiento.[28]

En noviembre de 1936 debutó en el Francis E. Drury Theatre como diseñador de la escenografía y el vestuario para la puesta en escena de *Within the Gates*, de Sean O'Casey. Las reseñas periodísticas alabaron los méritos del joven Hans Gunther Gerzso, cuyo trabajo les pareció "impresionante" y bien resuelto: mediante el efecto de graduar la luz, en un mismo escenario se ambientaron cada una de las cuatro estaciones en que ocurría la trama; los diarios también comentaron cuán inusual era que se encomendara a una sola persona las dos tareas.[29] Un mes después se presentó *Not for Children*, una sátira de Elmer Rice en la que al parecer también Gerzso realizó el diseño de escena. Frederic McConell —el maestro que Arch Lauterer había recomendado para Gerzso— dirigió en marzo de 1937 la obra *Johnny*

[28] Gerzso afirmó haber trabajado en alrededor de 56 montajes en cuatro años. En los archivos de Thomas Ireland se encuentran diez programas de los años 1936, 1937 y 1938, así como algunas reseñas periodísticas que mencionan cuando menos otra decena de obras en que Gerzso participó. Pero los montajes no sólo se presentaban en el Francis E. Drury Theatre sino en varios foros.

[29] "*A young artist from Mexico City, comparative newcomer to The Play House, but entrusted with designing one of the theater's most impressive productions, is Hans Gunther Gerzso, staff apprentice responsible for the setting of Sean O'Casey's important play*, Within the Gates, *which will open Nov. 13. Young Gerzso has designed not only the scene, but also the costumes. He thereby becomes the first designer in Play House annals doubly commissioned*", en artículo de los archivos de Thomas Ireland.

[30] "Repertory group scores in Shakespeare play", artículo sin fecha, del archivo Thomas Ireland.

[31] Thomas Robertson Ireland nació en Nueva York en 1903. Como Gerzso, quedó huérfano de padre a temprana edad. Adoptado por una nueva familia, Ireland estudió en la Universidad de Chicago y en el Goodman Theater. Fue miembro de The Play House de Cleveland desde 1927 hasta 1941 y obtuvo una maestría en Bellas Artes de la prestigiada Western Reserve University de Ohio, así que gozó de una formación artística que le permitió apreciar el incipiente talento de Gerzso para la pintura. Ireland hablaba español y sentía gran aprecio por la cultura e historia de México. Falleció en 1993, a los noventa años.

y *Excursion* de Victor Wolfson también se representaron en la temporada 1937-1938; todas fueron bien recibidas.[32]

La permanencia de Gerzso en la compañía fue fructífera; su entrenamiento fue gradual e intensivo y, aunque su desempeño siempre fue reconocido, afirmaba sentirse a disgusto por la paga y limitado creativamente.[33] En la documentación sobre sus años en The Play House de Cleveland, que el actor Thomas Ireland conservó, había algunos dibujos de escenografías y diseños de vestuario realizados entre 1936 y 1939, varios firmados. Estas propuestas, que al parecer se quedaron en el papel, son sumamente creativas y originales, sobre todo las de *Hamlet* (Fig. 5 y Cat. 9) y *Macbeth* (Fig. 6) de Shakespeare, que son muy vanguardistas. Gerzso no sólo hacía diseños de acuerdo con los requerimientos de los directores que trabajaban para The Play House sino que se aventuró a desarrollar ideas propias que quizá no encontraron eco en la línea de la compañía.[34] Sus diseños evidencian a un artista en pleno dominio de las técnicas dibujísticas y con un sentido grandilocuente en el manejo del escenario; resultan contemporáneas por sus formas geométricas y el ahorro de implementos decorativos, al limitarse a proyectar grandes volúmenes en el espacio.

Aun más interesantes son otros tres proyectos de obras que, al parecer, tampoco se estrenaron en The Play House. El primero corresponde a *La cuadratura del círculo* (Cat. 10) del escritor ruso Valentin Petrovich Katayev (Odesa, Ucrania, 1897), una obra traducida al inglés por Charles Malamuth y Eugene Lyons que originalmente se presentó, en octubre de 1935, en el Lyceum Theatre de Broadway, en Nueva York. Se trata de una obra de profundo contenido social que se desarrolla en el ámbito de las luchas del proletariado; sin duda una temática inusual en los trabajos que había realizado antes. El diseño escenográfico recreaba el interior de una buhardilla y una vista en corte de los techos de la ciudad; asimismo, como utilería, se veía un gran libro rojo sobre un sofá con la palabra "Lenin" escrita en el lomo. El ambiente recordaba las películas de espías alemanes que el cine estadounidense comenzaba a explotar. La obra, dirigida por Henry Dunn, no se presentó en Cleveland pero sí en Pasadena, California, del 13 al 17 de agosto de 1935.

El segundo boceto corresponde a un drama de Georg Kaiser (Magdeburgo, Alemania, 1878), autor de la famosa trilogía de obras *Coral* (1917), *Gas I* (1918) [Cat. 12] y *Gas II* (1920), en que muestra la deshumanización que la tecnología había reportado a Occi-

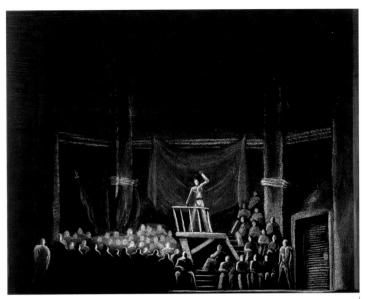

GUNTHER GERZSO. PODER, ACTO 1, *ca.* 1937-1940
Escenografía para *Power*, de Arthur Arent. Gouache, acuarela y lápiz sobre papel negro
Colección Coronel Thomas R. Ireland, Cortland, Nueva York [CAT. 11]

dente y la fe depositada por el hombre moderno en la industria y la ciencia. Las obras de Georg Kaiser, ejemplos notables del expresionismo alemán, fueron prohibidas por el nazismo a partir de 1938. La propuesta escenográfica de Gerzso muestra una visión desolada de la urbe y la opresión que sufre el individuo en las sociedades modernas. En los programas de The Play House correspondientes a aquellos años la obra no fue localizada, así que tal vez Gerzso hizo los bocetos para otra compañía teatral; una, ciertamente, con contenidos menos bucólicos que la de Cleveland.[35] El tercer proyecto se relaciona con una obra patrocinada por la Federal Theatre Production de la WPA (Works Progress Administration): la polémica puesta en escena de Arthur Arent que con el título de *Power* desarrollaba un *thriller* dramático de la era postindustrial (Cat. 11). En el primer acto los trabajadores sindicalizados se reunían para escuchar a sus líderes, en un escenario enmarcado con banderas rojinegras. Esta obra, dirigida por Brett Warren y con el diseño escenográfico de Howard Bay, se presentó en el Ritz Theatre de Broadway de febrero a julio de 1937. Por su parte, los tres bocetos de Gerzso revelan un interés, hasta entonces desconocido, en los temas políticos y en particular en la lucha de clases en el capitalismo estadounidense, en los momentos en que se desarrollaba la Segunda Guerra Mundial.[36]

[32] Otras obras en que participó y que la prensa comentó, aunque no se han localizado los programas de mano, son *Venus and Adolphus* de Thomas Wood, *The Amazing Dr. Clitterhouse* de Barre Lyndon, *Volpone* de Stefan Zweig, *Master Builder* de Henrik Ibsen, *The Other Half Stone* y *As You Like It* de William Shakespeare.

[33] Recibía diecinueve dólares a la semana.

[34] En alguna ocasión señaló que habría deseado continuar su carrera de escenógrafo en Nueva York.

[35] Para *Gas* de Kaiser, Gerzso hizo otros dos proyectos menos naturalistas, con base en escaleras que funcionan como estructuras que crean varios niveles. A estos trabajos, que están firmados, los llamó "variaciones".

[36] Llama la atención comprobar que Gunther Gerzso comprendía las luchas laborales y las causas sociales que expresaban las obras teatrales de estos autores, en contraposición a lo que años más tarde dijo en una de sus entrevistas respecto de los años en que fue escenógrafo en The Play House: "Me tenía a disgus-

GUNTHER GERZSO. SIN TÍTULO, *ca.* 1935-1936
Tinta sobre papel. Colección Coronel Thomas R. Ireland, Cortland, Nueva York [FIG. 7]

GUNTHER GERZSO. SIN TÍTULO (A PROPÓSITO DE JEAN COCTEAU), *ca.* 1935-1936
Tinta sobre papel. Colección Coronel Thomas R. Ireland, Cortland, Nueva York [FIG. 8]

El caso es que, insatisfecho con su trabajo en The Play House, Gerzso solía escaparse de las clases en la Western Reserve University y visitar The Cleveland Museum of Art para apreciar una de las colecciones de arte más sobresalientes de los Estados Unidos, formada por un amplio catálogo de obras que comprendía desde arte antiguo y prehispánico hasta a los grandes maestros del arte moderno, como Van Gogh, Cézanne y Picasso. De pronto Gerzso comenzó a trabajar de manera ininterrumpida en una larga serie de magníficos dibujos. Seguramente alentado por sus amigos, entre éstos Thomas Ireland y Sol Cornberg, propuso algunos y logró que dos de ellos se incluyeran en la exhibición anual de trabajos realizados por artistas y artesanos de Cleveland, que se llevó a cabo del 3 de mayo al 11 de junio de 1939.[37] A partir de este acontecimiento Gerzso reorientó sus esfuerzos hacia la pintura y regaló muchas obras de esa época a Thomas Ireland, quien las conservó durante varias décadas.[38] El *corpus*

de estos ejercicios es sumamente revelador de las búsquedas e inquietudes artísticas que lo motivaron a convertirse en pintor, aunque ejerció el oficio durante varios años en secreto. No obstante, Gerzso prefirió explicar su mudanza de intereses de la siguiente manera:

En Cleveland acostumbraba ir a una tienda de abarrotes para comprar mi *lunch*. El joven que rebanaba el jamón era pintor.[39] Nos hicimos amigos. Le mostré mis dibujos y un día sacó una conclusión: "No le busques más. Tú eres pintor. Lo noto en tus dibujos". Él me prestó los pinceles y me dio el cartón en que hice mi primer cuadro. Seguí pintando en un rincón sin decirle a nadie. Guardaba mis trabajos en un clóset, pero ya estaba decidido a seguir en eso.[40]

En 1939 falleció su madre, cuando el joven Gerzso contaba veinticuatro años. Un año más tarde, el 19 de septiembre de 1940, contrajo matrimonio con su compañera de estudios en The Play House en Cleveland, [Gene] Rilla Cady. En los años subsecuentes su pintura habría de evolucionar a pasos agigantados; exploró distintos temas y experimentó con varios lenguajes artísticos, algunos fuertemente vinculados con la pintura mexicana de la pos-revolución, y luego entró en contacto con el grupo de los surrealistas emigrados en México.

to el hecho de ganar poco dinero, de no poder ir más allá; pero lo que me colmó fue la noticia de que debía sindicalizarme. La perspectiva me horrorizó y decidimos volver a México, donde pensamos que podía dedicarme a la pintura, porque fue en ese momento cuando definí mi vocación". En Pacheco, "La vida prodigiosa…", *op. cit.*

[37] Se trataba de la *Twenty-First Annual Exhibition of Works by Cleveland Artists and Craftsman,* en la que Gerzso fue aceptado con dos obras: *Figure Composition III* y *Two Figures II,* ambas actualmente en la colección Ireland.

[38] Sorprende que en ninguna entrevista, cronología o libro publicados Gerzso haya mencionado su amistad con Thomas Ireland, con quien se reencontró brevemente en Nueva York en 1984. Ireland admiraba al joven Gerzso y lo estimulaba a desarrollarse como pintor, a pesar de que era el escenógrafo estrella de The Play House en Cleveland. En agradecimiento y amistad, Gerzso le regaló más de doscientas de aquellas primigenias obras. Al morir Ireland, su hija Thomasine Neight-Jacobs se puso en contacto con Gerzso para ofrecerle algunas de las obras que su padre había guardado durante tantos años; el artista

declinó la oferta, quizá prefiriendo olvidar aquellos primeros trabajos experimentales. Como quiera, estas obras hoy permiten reconstruir su trayectoria artística anterior a 1940, y son documentos invaluables para el análisis del crecimiento intelectual y estético del pintor.

[39] Se refiere a Bernard Pfriem, a quien Gerzso menciona en sus cronologías.

[40] Pacheco, "La vida prodigiosa…", *op. cit.*

En febrero de 1999 The Cleveland Museum of Art me invitó a impartir una conferencia sobre Diego Rivera, en el marco de la exposición *Diego Rivera: Art & Revolution*, organizada en tres museos de los Estados Unidos por el Consejo Nacional para la Cultura y las Artes de México, a través del Instituto Nacional de Bellas Artes. Al término de mi plática una mujer me preguntó si conocía al pintor Gunther Gerzso, respondí afirmativamente y acto seguido me invitó a conocer "algunas" obras de su autoría, que su difunto padre había coleccionado. Por mi apretada agenda de trabajo decliné su amable invitación. Seis meses más tarde me envió un abultado paquete desde Cleveland. Al abrirlo, descubrí una relación precisa, con fotografías, de algunas obras del pintor que formaban parte de la colección de Thomas Ireland. Mi asombro aumentó al corroborar que ninguna correspondía a los trabajos conocidos del artista. De momento supuse que se trataba de una confusión, aunque me parecía improbable que Gerzso tuviera un homónimo. Sin embargo, pronto recordé que el maestro había estudiado escenografía en Cleveland y que, por tanto, estas obras, totalmente desconocidas, podían datar de aquellos sus primeros años de formación. Al observarlas con mayor detenimiento pude identificar los ascendientes formales de varios óleos y dibujos: en unos se apreciaba la influencia de Diego Rivera, en otros la de José Clemente Orozco, aquí figuras tomadas de Carlos Orozco Romero, allá los temas de Miguel Covarrubias, pero también era posible reconocer evocaciones de Picasso, Matisse, Grosz y Giorgio de Chirico, entre varios autores modernos.[41] En general, los dibujos al parecer corresponden al periodo 1935-1939, y los óleos a 1940.

Estas obras revelan el sorprendente crecimiento artístico que el creador experimentó en ese periodo, y dejan ver tanto su profundo interés en la pintura europea de la vanguardia como su acercamiento a los lenguajes artísticos que utilizaban algunos de los pintores más renombrados del México moderno, o en quienes Gerzso intuyó una afinidad conceptual. El conjunto está formado por óleos sobre tela y cartón, acuarelas y temples, dibujos sueltos y otros contenidos en libretas de apuntes; los temas son variados, hay algunas escenografías y estudios de vestuario —ya comentados—, aunque la inmensa mayoría son ejercicios libres y composiciones originales. Pocas están firmadas y escasas son las que fechó; ciertos óleos tienen dedicatorias en la parte posterior y dos de los dibujos poseen etiquetas que prueban su participación en la muestra de The Cleveland Museum of Art que mencionamos en párrafos anteriores. Para su estudio las relacioné por temas, técnicas y soportes, resultando varios grupos que muestran la evolución estética de Gerzso.

[41] De acuerdo con la información que Thomasine Neight-Jacobs me confió.

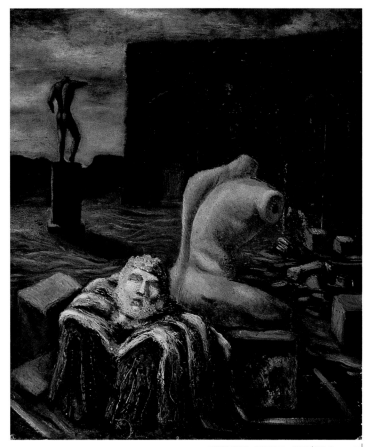

GUNTHER GERZSO. SIN TÍTULO, 1936
Óleo sobre masonite. Colección Coronel Thomas R. Ireland, Cortland, Nueva York [FIG. 9]

Los dibujos más sencillos son ejercicios de anatomía de figuras humanas en movimiento, desnudos masculinos y femeninos en distintas posturas, quizás estudios del natural (Fig. 7). Su trazo es de una mano bien entrenada, que no titubea ni se detiene en detalles innecesarios, es más bien suelta, fluida, y evidencia gran oficio. Otros dibujos son estudios de los grandes maestros europeos, en los que Gerzso analizó la composición y el tratamiento de las figuras, en particular respecto de la retórica gestual y la disposición de los cuerpos en el espacio. Entre ellos destaca un ángel de la Anunciación: tal vez el estudio de una obra procedente de las colecciones europeas de The Cleveland Musem of Art o de las pinturas que el doctor Hans Wendland coleccionó en Suiza. Otro tema religioso es el de una *Sacra conversazione* entre dos figuras femeninas, que en este caso solucionó con base en una línea de corte vanguardista que parece emular los dibujos neoclásicos de Picasso.

Entre los cuadernos de dibujo destaca una serie de desnudos masculinos en poses agitadas que observan las estrellas, inspirada en los dibujos de Jean Cocteau. Aquí el trazo es fantástico y envolvente, libre e imaginativo, y no se trata de copias sino de variaciones basadas en obras que despertaron su interés. En el mismo tenor están dos magníficas acuarelas en azul de desnudos femeninos,

GUNTHER GERZSO. SIN TÍTULO, 1935-1940
Tinta sobre papel. Colección Coronel Thomas R. Ireland, Cortland, Nueva York [FIG. 10]

GUNTHER GERZSO. EL DESCUARTIZADO, I, *ca.* 1936-1937
Tinta sobre papel. Colección Coronel Thomas R. Ireland, Cortland, Nueva York [FIG. 11]

claramente referidas a Matisse. En una de ellas Gerzso estudia la postura caprichosa de una odalisca sobre un diván, al tiempo que comprende las influencias del primitivismo en la obra del pintor fauvista (Fig. 10). La segunda corresponde al desnudo festivo de una mujer de formas pletóricas, sensual y exuberante, como aquellas figuras de *Le bonheur de vivre* que el maestro francés pintó entre 1905 y 1906.[42] Allí también hay óleos, *gouaches* y dibujos de factura metafísica en que retoma los postulados formales de Giorgio de Chirico. Gerzso abrevó en las mismas temáticas que abordaron los seguidores de la revista *Valori Plastici*, pues algunas de estas obras plasman deidades mitológicas griegas, tratadas con la gestualidad expresiva propia de la vanguardia; entre éstas sobresale un óleo sobre masonite en que el pintor desarrolló una de aquellas arquitecturas ilusorias dechiriquianas, con grandes arcadas al fondo y paisajes contritos que se pierden en el infinito (Fig. 9); también utilizó uno de los arquetipos iconográficos más recurrentes de la metafísica: el maniquí o escultura clásica mutilada (Cat. 2), que habría de ser punto de partida para una serie de dibujos en los que Gerzso evolucionó de la metafísica al surrealismo. De esta serie, tres son las tintas más logradas y coinciden en la representación de un desnudo masculino desmembrado o desarticulado que deja entrever una hiriente anatomía interna, que a veces es mecánica y en otras muestra huecos (Fig. 11). En estos trabajos convergen varias influencias, pero se trata ya de obras de factura original, bien logradas en su concepción y de significado profundamente hermético, así como muchas de las pinturas que Gerzso

realizará ya en los años cuarenta. Llaman la atención los planos compositivos que integran la figura al fondo, al interconectar las líneas como en los dibujos automatistas de Dalí, en los que la libre asociación entre lo real y lo imaginario permite aflorar lecturas del subconsciente. El trazo de estos dibujos es meticuloso, como si utilizara un escarpelo, pues las formas geométricas, las líneas agudas y los vértices que crean tienden a ejercer cierta violencia visual en el espectador.

La fineza y la acabada interpretación que Gerzso había alcanzado hacia 1939 quedó de manifiesto cuando dos de sus dibujos fueron aceptados por The Cleveland Museum of Art en su exposición anual de artistas locales. El primero, *Figure Composition III*, evoca el trazo de Cocteau y la carga lírica de Matisse, pero con una soltura poética muy personal, basada en el trazo de unas cuantas líneas que danzan libremente sobre la superficie blanca del papel. El segundo dibujo, que lleva por título *Two Figures II* (Cat. 8), es una visión desgarradora totalmente opuesta a la anterior, con la cual sin embargo comparte la maestría en el manejo de la línea. En éste, Gerzso dejó entrever profundidades del inconsciente, lo que se tradujo en el uso de una línea palpitante y nerviosa, así como de un enfoque incisivo sobre la condición humana. Sin duda el artista proyectó allí sus propios conflictos existenciales al tiempo que abrevaba en la vanguardia, sobre todo en el expresionismo alemán.

En efecto, en la colección reunida por Thomas Ireland hay varios dibujos con marcada influencia de George Grosz, e incluso con la anotación específica: *"after Grosz"* (Figs. 12 y 13). Gerzso conoció su obra en noviembre de 1936, cuando la Gallery of Fine Arts de Columbus, Ohio, presentó la exposición *Paintings, Draw-*

[42] En particular el gran óleo en The Barnes Foundation, en Pensilvania.

GUNTHER GERZSO. SIN TÍTULO (A PROPÓSITO DE GEORGE GROSZ), *ca.* 1939
Tinta sobre papel. Colección Coronel Thomas R. Ireland, Cortland, Nueva York [FIG. 12]

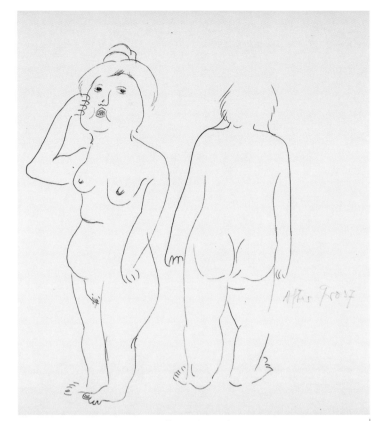

GUNTHER GERZSO. SIN TÍTULO (A PROPÓSITO DE GEORGE GROSZ), *ca.* 1939
Tinta sobre papel. Colección Coronel Thomas R. Ireland, Cortland, Nueva York [FIG. 13]

ings, and Illustrated Books by George Grosz, y se sintió tan impresionado que dejó por escrito su seguimiento de la estética del expresionista alemán. Como a Grosz, le interesó captar la brutalidad de la condición humana, al mostrar las formas del cuerpo sin idealizarlas y al buscar un realismo extremo en la representación: sus figuras de mujeres desnudas tienen rostros y cuerpos grotescos, marcadamente eróticos y no exentos de humor. Gerzso también escudriñó en los conflictos del individuo de su tiempo: la sexualidad, el psicoanálisis y la relación de la pareja, y asimismo gustó de las temáticas del circo y la vida de cabaret, preocupaciones que también compartió con el Grosz de los años veinte. Quizá influido por la crudeza de las litografías y dibujos que el expresionista realizó hacia 1917, en particular las series de prostitutas y las casas de placer, Gerzso se dedicó a explorar las miserias de la condición humana. Por ejemplo, una tinta con el título *Traficante de ilusiones* se refiere a los proxenetas. En ésta, dos hombres de rostro grotesco negocian mercancía humana, en este caso una menor de edad capturada en el interior de un saco (Fig. 14); otro ejemplo sobresaliente es el dibujo a tinta de una mujer que, en la calle, se detiene frente a unos baños públicos —de allí su título: *Le bain*—, y deja entrever su desnudez al tiempo que voltea hacia el espectador mostrándole su rostro enfermo y cadavérico, en una metáfora del vicio y la perdición (Fig. 15).

Otra marcada influencia del expresionismo alemán en esta etapa formativa de Gunther Gerzso es la gran cantidad de dibujos que tienen por asunto la guerra (la Primera Guerra Mundial, 1914-1918), y otros que quizá se refieran a acontecimientos en Europa posteriores a 1936. Algunos muestran escenas de batallas muy descriptivas en que se observa a los soldados heridos desplomarse, unos sobre otros, ante el embate de las bayonetas. En otro se ve a un soldado sostenido con amarres a un poste, amordazado y atado de pies y manos, que mira con estupor las cargas de dinamita que han sido colocadas a sus pies; la crueldad de la escena queda subrayada cuando el observador descubre que Gerzso escribió sobre el dibujo las palabras "Por miedoso", y así le imprimió mayores implicaciones psicológicas a la imagen.[43] Una más de las tintas sobre papel alude a una escena de fusilamiento, cuya composición tripartita tiene como indudable referencia *Los fusilamientos del 3 de mayo* de Francisco de Goya.

Seres descarnados y crucificados son el leitmotiv de varias de sus obras. La muerte y la destrucción rondan sus preocupa-

[43] La devastación de la Segunda Guerra Mundial motivó a Gerzso a realizar varias obras referentes al conflicto que no vivió de forma directa pero que le causaba enorme ansiedad.

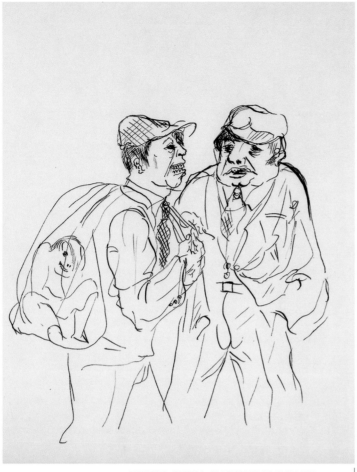

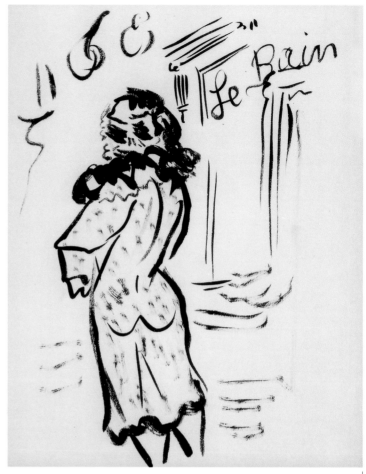

GUNTHER GERZSO. TRAFICANTE DE ILUSIONES, *ca.* 1939
Tinta sobre papel. Colección Coronel Thomas R. Ireland, Cortland, Nueva York [FIG. 14]

GUNTHER GERZSO. LE BAIN, 1935-1940
Tinta sobre papel. Colección Coronel Thomas R. Ireland, Cortland, Nueva York [FIG. 15]

ciones, tal vez influenciado por la obra de Otto Dix, en particular por la serie de grabados al aguafuerte y a la punta seca que realizó en los años veinte sobre los estragos de la guerra, así como por su monumental pintura con este tema, *Der Krieg* (La guerra), realizada entre 1929 y 1932.[44] En este *corpus* también destacan tres composiciones de gran complejidad y que tienen un mismo punto de partida: la visión de Gerzso sobre las causas y consecuencias de la guerra. El primero es un dibujo de mediano formato que muestra dos figuras masculinas crucificadas ante una

multitud, como si se tratara de una escena apocalíptica; en éste el pintor conjunta sus conocimientos acerca del expresionismo y su admiración por la pintura germana del Renacimiento, en especial por el trabajo de Mathias Grunewald y el retablo de Isenheim, que a su vez influyó notablemente en Otto Dix.[45] En el segundo dibujo un hombre desnudo también es el elemento central de la composición; aquí está de espaldas, con los brazos abiertos a manera de una crucifixión e intentando detener un conflicto que se desata entre el pueblo y las fuerzas del capitalismo; sobresale allí una mujer que agita una bandera de los Estados Unidos y un grupo de inversionistas que levantan bolsas de dinero al

[44] Se trata de un tríptico cuyo panel central mide 2.04 x 2.04 metros y más de cuatro metros de largo en conjunto, que aunque se encuentra en la Gemäldegalerie de la ciudad de Dresde, fue una obra muy comentada en su época; al parecer Otto Dix retoma el patetismo de la pintura alemana del Renacimiento, en particular de la obra de Grunewald, a causa de los horrores y la barbarie imperantes en Alemania en el periodo de las dos guerras mundiales; los grabados de este autor tuvieron amplia circulación, y el tema de la guerra fue muy discutido por artistas de varias partes del mundo. Es factible que Gerzso, un hombre tan versado en las artes de Occidente, haya conocido y apreciado la obra de Dix.

[45] Gerzso menciona la pintura flamenca como una de sus grandes influencias desde los doce años, asímismo admiraba la pintura de Hans Memling, y en la casa de su tío Hans Wendland conoció obras de Van Dyck y Rembrandt. Mathias Grunewald fue ampliamente estudiado en el siglo XX, sobre todo a partir de que se confirmó su autoría del retablo de Isenheim. La pintura del Renacimiento fue uno de los temas más tratados por el historiador Heinrich Wolfflin, y Wendland estaba, a su vez, muy influenciado por las teorías formalistas de Wolfflin.

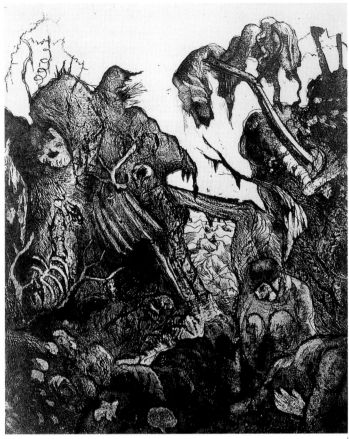

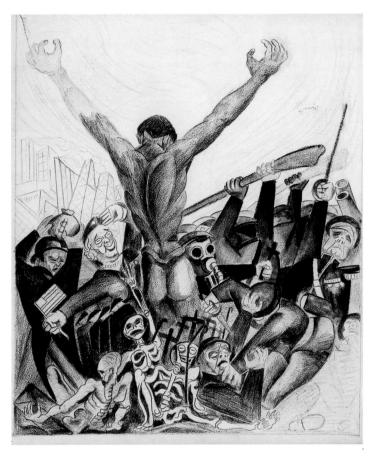

OTTO DIX. TRINCHERA, 1924
Aguafuerte, aguatinta y punta seca
Galería del Estado Albstadt, Alemania [FIG. 16]

GUNTHER GERZSO. SIN TÍTULO, *ca.* 1938
Crayon y lápiz sobre papel. Colección Coronel Thomas R. Ireland, Cortland, Nueva York [FIG. 17]

aire, mientras que los obreros son reprimidos por la policía ante un pueblo que yace desfalleciente al pie de la escena (Fig. 17). El tercero es un dibujo a lápiz que fue remarcado —como si fuera una calca—, en que se desarrolla una escena del Juicio Final al término de la era moderna: la población está inmersa en una lucha fraticida, hombres y mujeres son hechos prisioneros, algunos agonizan mientras otros son torturados y sacrificados; un personaje de pie levanta una corona en señal de triunfo, un tirano se eleva a través de una mano gigantesca que emerge de las entrañas de la tierra, mientras que un falso líder dicta un discurso al pueblo sometido (Cat. 6). Sin duda aquí Gerzso reflexionaba sobre el destino de la humanidad, el triunfo de la barbarie sobre la razón y la eventual desaparición del modelo de civilización de Occidente. Como se aprecia en estas obras, sus intereses no se limitaban a un ejercicio plástico ni al aprendizaje de nuevos recursos visuales, sino que fueron resultado de su búsqueda de identidad, lo que implicaba confrontar el conflicto de pertenencia y encontrar su lugar en el mundo que se perfilaba hacia 1940. La preocupación del joven Gerzso es, en realidad, el sentir de toda una generación de artistas que vivieron la Segunda Guerra Mundial, y que luchaban por buscar respuestas al terrible desasosiego que les produjo la pér-

dida de la fe en la capacidad del hombre de asumir su destino. Los conflictos sociales y políticos desatados influyeron, inevitablemente, en el estado anímico del artista; así lo dejan ver numerosas obras en la colección Ireland, dibujos que son la expresión íntima del conflicto de Gerzso entre la necesidad de asumir su condición de artista, para expresar lo que llevaba dentro, y la sensibilidad ante una realidad que le provocaba angustia sobre su propio futuro. Al rememorar aquel periodo de su carrera, por fin admitió: "Sólo sé que mi verdadera vocación terminó por ganar terreno cada día […] Terminé por ver el teatro y el cine muy, muy superficiales, francamente limitados. En cambio la pintura era un paisaje abierto, interminable, para realizar en él cuanto quisiera".[46]

VI

A partir de su participación en la muestra colectiva de The Cleveland Museum of Art, Gerzso estuvo listo para iniciarse en el

[46] Millán, "Gunther Gerzso y la visión…", *op. cit.*

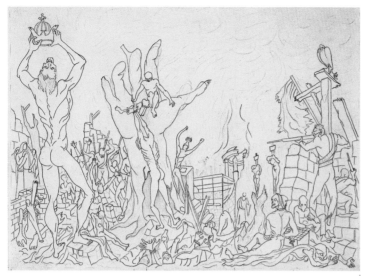

GUNTHER GERZSO. SIN TÍTULO (PAISAJE APOCALÍPTICO), 1935-1940
Lápiz sobre papel. Colección Coronel Thomas R. Ireland, Cortland, Nueva York [CAT. 6]

arte de la pintura. Como se explicó en líneas anteriores, la colección Ireland muestra dos grandes conjuntos: los dibujos —ya comentados—, y las pinturas, menos cuantiosas (medio centenar, considerando las acuarelas) aunque también reveladoras de la siguiente etapa formativa de Gerzso. Cabe subrayar que probablemente hasta 1940 el conocimiento que el potencial artista tenía sobre la pintura era amplio pero limitado a los aspectos formales e iconográficos y que, en cuanto a la técnica, Gerzso fue autodidacto, pues no asistió a escuela de arte alguna; este factor se hace evidente en estas pinturas realizadas entre 1939 y 1940, pues carecen de técnica y son poco logradas; en este sentido guardan una distancia abismal con su obra posterior, que se perfeccionó cuando ya residía en México.[47] Esto, aunado a su carácter experimental, quizás explica el porqué Gerzso no volvió a interesarse en estos trabajos tempranos y menos en mostrarlos a los especialistas. Es comprensible que el artista los considerara de poca calidad frente a la excelencia de su trabajo de madurez. Pero son de innegable importancia para comprender cómo se perfiló su propuesta pictórica posterior, con la que habría de ser ubicado en la historia del arte mexicano. Aunque el propio Gerzso nunca mencionó estas obras ni los temas y autores que en aquel entonces estudiaba, reconocía que el arte estaba hecho de influencias: "Uno no inventa una obra ciento por ciento";[48] y esta pre-

misa se cumple, particularmente, en los óleos más tempranos de su carrera.[49]

Entre 1939 y 1940 realizó varias pinturas, dibujos, estudios y bocetos en que estudió la moderna pintura mexicana e intentó trasladar sus conocimientos y preocupaciones al arte que se hacía en México. Con certeza Gerzso preparaba el regreso a su país de nacimiento para integrarse a la comunidad artística, pues la pintura le entusiasmaba de una manera inusitada: "Empecé a pintar, a pintar y a pintar. Algo profundamente contenido se volcó ahí, como si de pronto abriéramos una presa a la que el agua está a punto de desbordar",[50] confesó años después. Para conseguirlo buscó expresarse en una vertiente entonces muy apreciada en los Estados Unidos: la Escuela Mexicana de Pintura. Gerzso estudió entonces varios de sus ascendientes formales y estéticos; reconocía que el muralismo mexicano había sido la propuesta artística más importante de la posrevolución, admiraba la obra de José Clemente Orozco y de David Alfaro Siqueiros, por ejemplo, pero también las cualidades plásticas de Carlos Orozco Romero y la poesía temática de Julio Castellanos. Su amistad con Wolfgang Paalen y Miguel Covarrubias —cuya pintura también emuló en cierto momento— despertó su interés en el arte precolombino.

Los primeros trabajos en que la temática mexicana se evidenció fueron, precisamente, dibujos a lápiz y a tinta en los que Gerzso dio continuidad a las obras anteriores. Las víctimas de la Primera Guerra Mundial pasaron a ser entonces campesinos de la Revolución Mexicana de 1910, y los personajes que huían eran las mujeres y los hombres del campo mexicano. Figuras dirigiéndose hacia un destino incierto, madres con sus hijos en brazos y hombres que portaban cananas y sombreros, se convirtieron en sus motivos. Algunas composiciones tienen la influencia de George Grosz en el trazo fino y el tono caricaturesco y satírico, como en cierta escena de "compadres" que se jactan de su hombría, y uno más que baila un vals con una muerte catrina. El expresionismo alemán se observa en la técnica —a base de violentas pinceladas negras— del dibujo de un grupo de revolucionarios iluminados por una fogata (Cat. 16), o en la gestualidad furiosa del lápiz con que desarrolla la escena de una madre postrada en el suelo con el hijo muerto en su regazo; sin duda Gerzso tenía en mente la serie de tintas y litografías sobre la Revolución que José Clemente Orozco realizó en los años veinte. La obra de Diego Rivera tampoco le fue indiferente, pues un par de óleos y témperas prueban que Gerzso experimentó con las formas masivas y sintéticas de algunas obras de caballete de Rivera, en especial las realizadas entre 1924 y 1926, de mujeres sentadas sobre un petate. Es evidente que el

[47] El artista sostenía que un químico de la casa Bayer en México le había enseñado el "abecé de la pintura", según anotó Inés Amor en sus memorias. Gerzso también afianzó relaciones de amistad con Julio Castellanos y Carlos Orozco Romero, de quienes aprendió técnica, precisamente. Con el tiempo, llegó a ser un reconocido especialista en la técnica pictórica.

[48] Millán, "Gunther Gerzso y la misión…", *op. cit.*

[49] De no ser por la importancia que Thomas Ireland les confirió, probablemente estas obras habrían sido destruidas, aun por el propio Gerzso.

[50] Millán, "Gunther Gerzso y la misión…", *op. cit.*

dibujo y el uso del color en estos cuadros es incipiente, y como Gerzso no dominaba la técnica al óleo, la composición está construida a base de grandes áreas de color que acentúan la planimetría y cierto expresionismo cromático involuntario (Fig. 18). Las obras más interesantes que guardan nexos con los trabajos de los muralistas son unos bocetos a lápiz en que Gerzso estudió la composición de un panel de los murales al fresco que Diego Rivera pintó en 1923-1924 en el Patio de las Fiestas del edificio de la Secretaría de Educación Pública en la Ciudad de México, y dos dibujos en que desarrolla un proyecto mural basado en uno de los frescos que José Clemente Orozco pintó en 1932 en la Biblioteca Baker del Dartmouth College en New Hampshire.

Con base en el mural *La quema de judas* de Diego Rivera, Gerzso realizó tres bocetos a lápiz con los que examinó cómo se traslada un proyecto al muro (Figs. 21 y 22). Primero dibujó con trazo suelto el detalle de una de las figuras de la pintura de referencia e inventó, a grandes rasgos, su propia composición; después usó la técnica de la calca para trazar la misma figura en sentido inverso, igual a como se trabaja una imagen para la placa de cobre de un grabado, con el estudio de los ejes diagonales y perfilando el contorno de las figuras, para favorecer una composición central; por último, hizo un esquema sucinto de la versión final, con líneas firmes y más sintéticas, como si la imagen hubiese surgido de un dibujo espontáneo a partir del fresco de Rivera; el tema elegido fue irrelevante, no así la construcción compositiva, ya que el panel de Rivera es particularmente logrado en cuanto a la integración de varias figuras que interactúan y por su dinamismo.

Sobre José Clemente Orozco, Gerzso también desarrolló una versión libre en dos bocetos. El primero es una visión general de un panel al fresco montado en el contexto de una arquitectura y con un espectador dibujado frente a él. La escena muestra a un Hernán Cortés monumental, apoteósico, que sostiene una gran cruz en las manos como señal de conquista y civilización sobre los indígenas avasallados a sus pies (Fig. 20). Con variantes, utiliza de nuevo varios de estos recursos visuales en el panel *Cortes and the Cross* que Orozco desarrolló para el ciclo iconográfico de *The Epic of American Civilization* (Fig. 19). En el segundo dibujo Gerzso empleó ejes verticales y horizontales para equilibrar las figuras proyectadas en el primero, y conservó los elementos centrales. Es obvio que buscaba comprender cómo los muralistas proyectaban sus grandes composiciones de acuerdo con la concepción de un arte público y monumental.

En la colección Ireland esta preocupación es patente en un dibujo muy revelador porque es una crítica al muralismo mexicano. En él se desarrolla una escena del México moderno: una madre, cubierta por un rebozo, lleva a sus dos hijos a ver un mural en un gran edificio público —al parecer se trata del Palacio Nacional, pues el tema es la conquista de México, pintado por

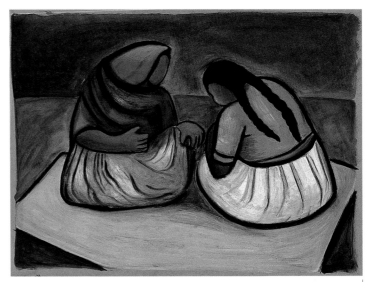

GUNTHER GERZSO. DOS MUJERES II (A PROPÓSITO DE DIEGO RIVERA), *ca.* 1938 Óleo y temple sobre papel. Colección Coronel Thomas R. Ireland, Cortland, Nueva York [FIG. 18]

Rivera en 1929-1930—; la escena es interrumpida por la presencia de un trabajador en huelga que yace ebrio, o moribundo, a los pies del mural, junto a una improvisada casa de campaña. En la columna del edificio se descubre un cartel de propaganda, y al fondo, como parte del paisaje, los restos de un templo azteca recortado entre cables de luz y pozos petroleros. Aquí Gerzso se cuestionaba el alcance social que tenían los murales y el supuesto cambio que la Revolución había significado para México.[51] El escepticismo del artista se deja sentir en otro dibujo, donde, en vez de un campesino recostado contra un nopal, está un obrero dormido junto a una gran bandera rojinegra ante algún centro de trabajo (Cat. 15). El sentido más crítico e imbuido de cierta conciencia política en la obra de Gunther Gerzso tal vez se halla en dos dibujos de la colección Ireland: el perfil de una cabeza indígena, sometida por un puño (Cat. 17), y un retrato póstumo, quizá realizado como homenaje, del líder socialista León Trotsky (Cat. 18), que en México sufrió un atentado comandado por David Alfaro Siqueiros y los seguidores de Stalin, y finalmente murió a manos del comunista español Ramón Mercader.[52]

Como ya se dijo, Gerzso sentía especial admiración por el trabajo de algunos muralistas mexicanos; si bien en ocasiones se contradecía al señalar que sólo conocía de forma muy superficial

[51] Si bien Gerzso admiraba a José Clemente Orozco, fustigaba el arte de compromiso social: "Con excepción de Clemente Orozco, el muralismo fue la única vez que el socialismo produjo un arte de calidad", declaraciones a *El Nacional*, 1 de octubre de 1984.

[52] El pintor contaba que precisamente el día del asesinato de Trotsky, en agosto de 1940, se encontraba de paseo en la villa de Coyoacán con su colega Julio Castellanos cuando oyeron las sirenas de las ambulancias; después supo que se debía al atentado que le costaría la vida al líder ruso.

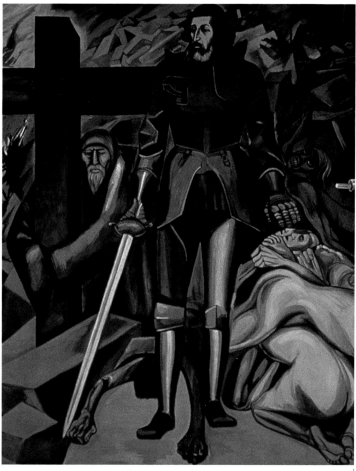

JOSÉ CLEMENTE OROZCO. DETALLE DE *CORTÉS Y LA CRUZ*
DE *LA ÉPICA DE LA CIVILIZACIÓN AMERICANA*, 1932-1934
Fresco. Baker Library, Dartmouth College, Hanover, New Hampshire [FIG. 19]

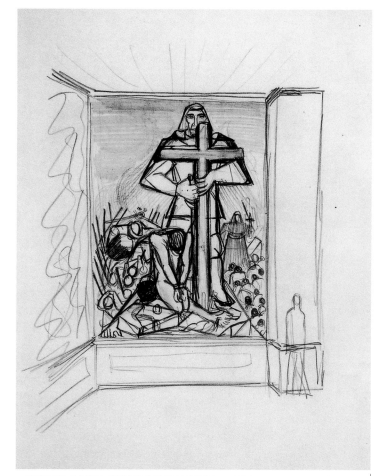

GUNTHER GERZSO. SIN TÍTULO (A PROPÓSITO DE JOSÉ CLEMENTE OROZCO), *ca.* 1938
Lápiz sobre papel. Colección Coronel Thomas R. Ireland, Cortland, Nueva York [FIG. 20]

la obra de Rivera y Orozco, en otras aceptaba que nunca estuvo en contra de la expectativas temáticas del muralismo: "De ninguna manera, a mí me parecían maravillosas sus ideas y yo los admiraba mucho, sólo que cada quien tiene su forma de expresión".[53] Los dibujos, sin embargo, no mienten: estudió la obra mural de Orozco y Rivera, y desarrolló conexiones temáticas y técnicas con la obra de José Clemente Orozco que, precisamente, tienen un enorme paralelismo con el expresionismo alemán.[54] Su interés no se limitó meramente a las soluciones formales sino a tratar de encauzar el sentido que la pintura podía tener para la conciencia histórica del artista en el advenimiento de grandes cambios políticos para Europa y transformaciones culturales para México.

[53] Declaraciones a *El Nacional*, 1 de octubre de 1984.
[54] Una lectura acuciosa de la obra de Orozco en relación con este tema se puede encontrar en el ensayo de Renato González Mello, "Public Painting and Private Painting: Easel Paintings, Drawings, Graphic Arts, and Mural Studies", en *José Clemente Orozco in the United States, 1927-1934*, catálogo de exposición, Hood Museum of Art, Dartmouth College, Hanover, New Hampshire, en colaboración con el Museo de Arte Carrillo Gil, Ciudad de México, y el Instituto Nacional de Bellas Artes, México, 2002.

Intentó encontrar una razón para afincar su vocación pictórica en México y creyó hallar, por breve lapso, la respuesta en el muralismo. No obstante, su pensamiento abierto y el sentido crítico que había desarrollado en la experimentación estética le impidieron, a la postre, sujetarse a cualquier tipo de dogmatismo. Con el tiempo encontró asfixiante la retórica oficial del muralismo mexicano de la posguerra; nunca confesó haber realizado obras con esta temática y, en cambio, insistió en que su primer cuadro había sido una pintura de 1940 con aceptada influencia de Carlos Orozco Romero. Pero antes de su regreso a México en 1941, ya había abordado el quehacer de otros de sus coterráneos ajenos a la Escuela Mexicana. Por ejemplo, le sirvió de inspiración el primitivismo de Matisse que halló eco en las composiciones pictóricas de Miguel Covarrubias, sobre todo en la serie de óleos sobre las mujeres de Bali (Figs. 23 y 24).

En 1937 Miguel Covarrubias publicó en inglés *Island of Bali*, un libro en que plasmó su particular visión antropológica y artística sobre la cultura de la Polinesia, que había empezado a investigar desde 1930, cuando viajó con motivo de su luna de miel con la bailarina Rosa Cowland (luego Rosa Rolando). Covarrubias

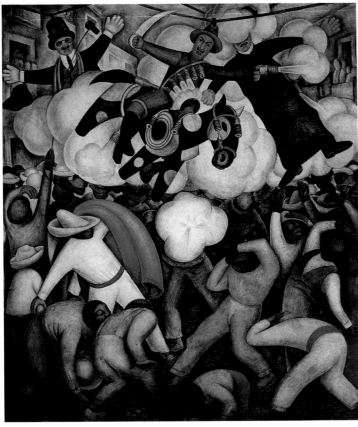

DIEGO RIVERA. LA QUEMA DE LOS JUDAS, 1923-1924
Fresco. Secretaría de Educación Pública, Ciudad de México [FIG. 21]

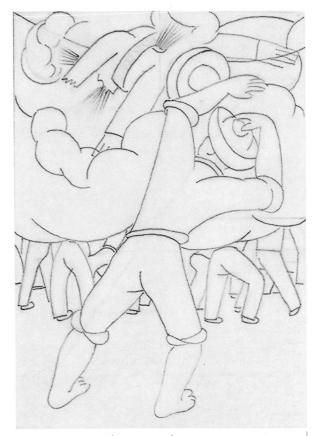

GUNTHER GERZSO. SIN TÍTULO (A PROPÓSITO DE DIEGO RIVERA), *ca.* 1938
Lápiz sobre papel. Colección Coronel Thomas R. Ireland, Cortland, Nueva York [FIG. 22]

fue un artista muy apreciado en los Estados Unidos, sobre todo como ilustrador de la revista *Vanity Fair*, y asimismo fue un incansable promotor del arte mexicano, profundo conocedor de las culturas precolombinas de México, uno de los primeros en valorar las expresiones del mundo antiguo como poseedoras de una estética propia, así como diseñador de escenografías y vestuario para teatro.[55] Gerzso debió interesarse en los artículos de las revistas *Vanity Fair, Life* y *Theatre Arts Monthly*,[56] ilustrados con pinturas y dibujos de Miguel Covarrubias (y de Rosa Rolando), sobre Bali. Sylvia Navarrete señala en su estudio sobre el pintor que éste regresó a México en 1939 motivado tanto por su deseo de pro-

fundizar en las culturas precolombinas como por nostalgia. Éstas pudieron ser dos posibles razones por las que después también Gerzso decidió regresar a su país de origen; los vínculos entre ambos creadores habrían de perdurar, pues ya establecidos en México también compartieron amistades en el círculo surrealista.[57] De Covarrubias, Gerzso retomó no sólo las visiones idílicas de mujeres exóticas con el torso desnudo sino el gusto por el arte primitivo, que quedó plasmado en pequeños óleos de incipiente factura, en los que se advierten tallas en madera y figuras de negros danzantes. Es posible que por esas fechas, y a partir de la poco ortodoxa visión artística de Covarrubias, haya surgido en Gerzso un incipiente interés por el arte prehispánico, que se acrecentó a su regreso a México, cuando descubrió que para los surrealistas en el exilio estas manifestaciones artísticas eran de gran valía en la construcción de su *élan vital*.

El conocimiento y la experimentación con base en los paisajes metafísicos de Giorgio de Chirico, además de su experiencia como escenógrafo, fueron factores que lo llevaron a comprender

[55] Miguel Covarrubias fue jefe del Departamento de Danza del Instituto Nacional de Bellas Artes en México, para el que diseñó escenografías y vestuarios para ballet; pero ya en 1925 lo había hecho para una obra de Bernard Shaw en los Estados Unidos, y para puestas en escena de revistas musicales como *Rancho mexicano* y *La Revue Nègre* (en que actuaba Josephine Baker), para el Théâtre des Champes-Elysées en París. *Vid.* Sylvia Navarrete, *Miguel Covarrubias. Artista y explorador*, México, Consejo Nacional para la Cultura y las Artes/Ediciones Era, 1993.

[56] En la época en que Gerzso permaneció en Cleveland, la revista *Theatre Arts Monthly* dedicó un número especial al teatro balinés que contenía un artículo ilustrado por Miguel Covarrubias, en agosto de 1936.

[57] Covarrubias colaboró en la revista *DYN*, editada por el pintor Wolfgang Paalen. Éste, junto con su esposa, la pintora Alice Rahon, eran amigos de Remedios Varo, con quien Gerzso se vinculó hacia 1944.

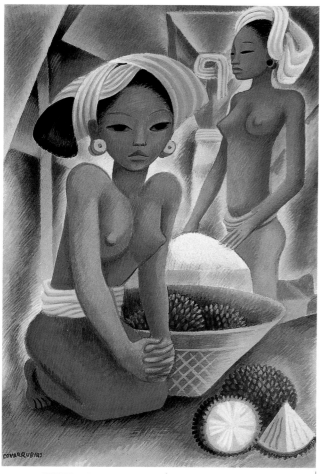

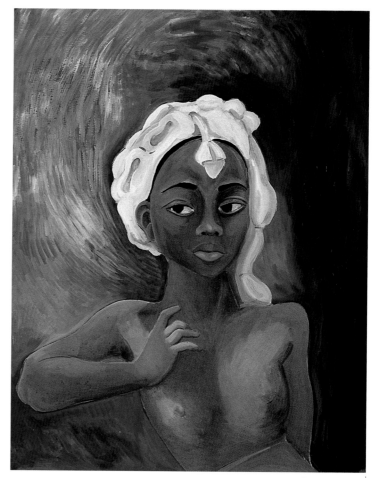

MIGUEL COVARRUBIAS. SIN TÍTULO (MUJERES BALINESAS), *ca.* 1940
Técnica mixta. Colección privada [FIG. 23]

GUNTHER GERZSO. SIN TÍTULO, *ca.* 1940
Temple sobre tabla. Colección Coronel Thomas R. Ireland, Cortland, Nueva York [FIG. 24]

y apreciar el trabajo de Carlos Orozco Romero y de Julio Castellanos. Varios de los dibujos que Gerzso produjo en Cleveland muestran que combinó elementos de la cultura mexicana trasladados a ambientes metafísicos y que desarrolló un gusto por los espacios cargados de misterio, así como por la aparente relación inconexa de los objetos en el paisaje. Como Covarrubias, Orozco Romero también se inició como caricaturista y después se desenvolvió como un pintor de alcances cosmopolitas. Después de pintar murales en Guadalajara y de experimentar con el grabado en madera de corte expresionista, y en litografías con marcada influencia de Marc Chagall, Orozco Romero comenzó a mostrar su trabajo en los Estados Unidos durante los años treinta, e incluso exhibió su obra en la ciudad de Cleveland.[58] No hay datos de cómo Gerzso conoció la obra del pintor jalisciense antes de su llegada a México, aunque, a juzgar por varios óleos de la colección Ireland, uno de ellos firmado y fechado en 1940, es evidente que Gerzso retomó varios de sus postulados.[59] Por ejemplo, en uno de éstos que trata de un actor que declama sobre el escenario, la estética corporal, la solución cromática y, sobre todo, el ambiente metafísico del espacio están tomados de los cuadros que Orozco Romero pintó en 1939 (Cat. 22 y Fig. 25).[60] Cuando Gerzso finalmente se estableció en México, la relación maestro-discípulo se consolidó, según recordaba Inés Amor. En una de las primeras entrevistas que le hice a Gerzso, en 1996, me comentó que le agradaba la paleta de los cuadros tempranos de Orozco Romero, pues la encontraba "poética", y me mostró de entre su colección de pinturas una hasta entonces desconocida: *Dos mujeres* (Cat. 20). Gerzso me enseñó la obra de mediano formato sosteniéndola por el marco con una mano arriba y otra abajo, cubriendo la esquina inferior derecha. A pregunta expresa de Gerzso respondí que me agradaba la pintura aunque me resultaba extraña, pues

[58] *Vid.* Luis-Martín Lozano, *Carlos Orozco Romero: Propuestas y variaciones,* México, Instituto Nacional de Bellas Artes, 1996.

[59] Tal vez lo conoció en agosto de 1940, cuando viajó a México y, según documentos, estableció contacto con Julio Castellanos.

[60] La colección privada de Gerzso incluía dos pinturas de Carlos Orozco Romero: *Deseo,* de 1936, y *Retrato de Grusha, ca.* 1936 (Figs. 32 y 33).

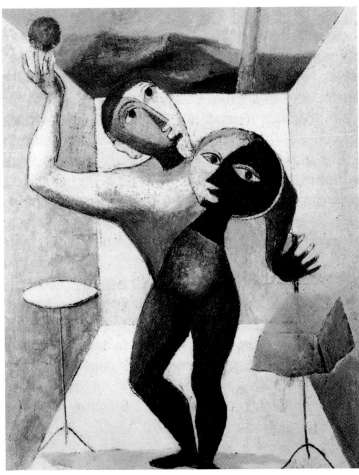

CARLOS OROZCO ROMERO. EL ACTOR, *ca.* 1939
Óleo sobre tela. Archivo fotográfico de la Galería de Arte Mexicano
[FIG. 25]

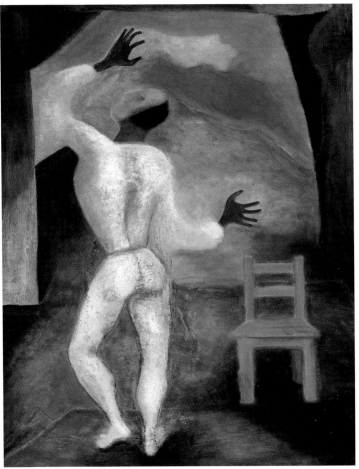

GUNTHER GERZSO. PERFORMER WITH CHAIR (ACTOR CON SILLA), 1935-1940
Temple y óleo sobre tela. Colección Coronel Thomas R. Ireland, Cortland, Nueva York [CAT. 22]

el tema era muy propio del pintor jalisciense pero no la calidad de las pinceladas. Él remató: "Su apreciación es muy correcta": la pintura no era de Carlos Orozco Romero sino de Gunther Gerzso.[61]

En aquella ocasión en su casa de San Ángel platicamos sobre la acogida que había tenido la pintura de nuestro país en los Estados Unidos y el papel decisivo de la Galería de Arte Mexicano, en especial de Inés Amor, en la difusión del trabajo de los artistas mexicanos. "Diego ya era Diego Rivera en ese entonces", puntualizaba Gerzso, era "la mamá de todas las vacas sagradas", aludiendo al gran éxito que la obra de Rivera disfrutaba entre los coleccionistas estadounidenses. A él le gustaban más otros pintores, "algunos cuadros de Carlos Orozco Romero", según dijo, pero de quien mejor se expresó fue de Julio Castellanos (Fig. 26). La obra de este pintor, aunque escasa, gozaba del aprecio de varios museos de los Estados Unidos que coleccionaban arte mexicano moderno. Alfred Barr, director del Museo de Arte Moderno de Nueva York

(MOMA) adquirió con Inés Amor el célebre cuadro *Los ángeles robachicos*, y el curador Henry Clifford compró *El diálogo* para después donarlo al Museo de Arte de Filadelfia, y este último adquirió en 1943 *Tres desnudos*. En 1940 Julio Castellanos participó en la importante exposición *Twenty Centuries of Mexican Art*, que presentó el MOMA. En la muestra expuso su célebre cuadro *El día de San Juan*, propiedad de Gerzso.[62] El aprecio de este último por la obra de Castellanos no se limitó a coleccionarlo, pues en su obra encontró la herencia neoclásica de Pablo Picasso, misma de la que Gerzso había echado mano en sus dibujos de

[61] Éste lo reconocía como su primer cuadro; realizado en 1940, le adjudicaba "cierto misterio" y su deuda con Carlos Orozco Romero.

[62] Éste contaba que, en un viaje a México, Julio Castellanos le ofreció *El día de San Juan* (1939), debido a que necesitaba dinero para operarse de una apendicitis. Gerzso adquirió el cuadro en doscientos dólares y lo prestó al Museo de Arte Moderno de Nueva York; allí un coleccionista estadounidense lo compró en 450 dólares y lo dejó en préstamo al museo por muchos años. En fechas más recientes la obra fue subastada en Nueva York y Fernando Gamboa la adquirió para las colecciones del Banco Nacional de México (Banamex); ahora que este banco se vendió, las colecciones pasaron a ser propiedad de un gran consorcio financiero internacional.

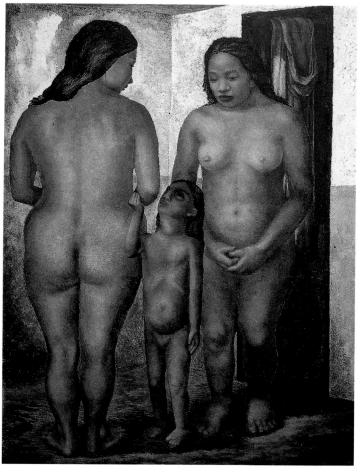

JULIO CASTELLANOS. LAS TÍAS, 1933
Óleo sobre tela. The Museum of Modern Art, Nueva York. Inter-American Fund [FIG. 26]

los años treinta.[63] Ambos gustaron de las formas rubicundas y monumentales, y escogieron el tema de *Le toilette* para mostrar la belleza del desnudo femenino (Fig. 26 y Cat. 19). Lo anterior lleva a la conclusión de que los creadores mexicanos en que Gerzso fijó su atención estaban ligados, de uno u otro modo, a las propuestas estéticas que había apreciado en el arte europeo. Asimismo, es interesante corroborar que Orozco, Covarrubias y Orozco Romero fueron ilustradores y caricaturistas, y junto a Castellanos, también diseñadores de escenografías. Por ende, los conocimientos de Gunther Gerzso sobre la pintura mexicana fueron mucho más amplios de lo que él comúnmente aceptaba. Cuando Inés Amor lo

visitó en su estudio en México tuvo esa certera impresión: "Gerzso estaba dentro del ajo, más de lo que confesaba. Sacaba, como por magia, de las profundidades de su estudio, uno y otro óleo, pequeños pero hermosísimos, y nos los mostraba con esa cara de esfinge que pone cuando tiene mucho interés en ver la reacción de sus espectadores".[64]

VII

Gerzso regresó a México en 1941, ya casado y habiendo completado un ciclo fructífero de desarrollo profesional como escenógrafo en The Play House. Determinado a convertirse en pintor, todavía debió sortear dificultades, pero los años de experimentación y práctica con el dibujo y la pintura le permitirían, a la postre, insertarse en el ámbito de la plástica moderna de México. Su primer año de estancia en el país fue difícil, sobre todo en lo económico. Él lo explicaba así: "Al llegar compramos la casa de Julio Castellanos hecha por Juan O'Gorman. Eso estaba muy bien, pero la verdad es que no encontraba la oportunidad de trabajar. La situación se volvió desesperante y decidimos regresarnos a los Estados Unidos".[65] De no ser porque en el último momento el productor cinematográfico Francisco de P. Cabrera le propuso realizar la escenografía de la película *Santa* (Fig. 118), la pareja se habría regresado a Ohio, o quizá a Nueva York.[66]

A pesar de que el destino lo condujo al cine, y que esta actividad le retribuyó una forma de vida digna, Gerzso estaba convencido de que su verdadera vocación era la de pintor. Sólo necesitaba encontrar la oportunidad idónea, y ésta se le presentó a través de un amigo alemán que lo puso en contacto con la Galería de Arte Mexicano (véase nota 2, pág. 83, del ensayo "Gerzso: pionero del arte abstracto en México", en este catálogo). Así lo recordaba Inés Amor:

A Gerzso se le olvidan muchas cosas de su vida. Y a mí también. Yo lo conocí hacia 1941, cuando Otto Butterlin me llevó a verlo. Otto Butterlin a la vez que pintaba tenía un puesto de suma importancia en la compañía Bayer, como químico, y había hecho estudios en torno a los materiales de pintor. En muchas ocasiones actuó como consejero de Gerzso y fue también muy generoso con otros artistas que necesitaban medicinas o productos Bayer […] Otto Butterlin

[63] Gerzso y Castellanos tuvieron afinidades e incluso una amistad que el primero poco recordó en entrevistas de años posteriores. En resumen, sabemos que ambos artistas se reunieron en 1940, que Gerzso adquirió pinturas de Castellanos que luego vendió a coleccionistas en los Estados Unidos y que Gerzso realizó algunas obras con evidente influencia estilística de Castellanos. Por su parte, Castellanos estuvo entre quienes más impulsaron a Gerzso para que se dedicara a la pintura.

[64] Manrique y Del Conde, *Una mujer en el arte mexicano…*, *op. cit.*, p. 171.
[65] Pacheco, "La vida prodigiosa…", *op. cit.*
[66] La pareja había acordado que su viaje a México obedecía el propósito de saber si él podía vivir como pintor: "Como sucede siempre en estas cosas, no nos alcanzaba el dinero así que le dije a mi esposa: 'Vámonos a Estados Unidos, ahí por lo menos tendremos que comer'… Me quedé por 20 años en el cine", en Illescas y Fanghanel, "Gunther Gerzso…", *op. cit.*

siempre veía a quien era posible ayudar en cualquier forma. Así fue como me llevó a ver a Gerzso. Probablemente había atisbado, antes que el propio Gerzso, su inconformidad. Gerzso se dedicaba a la escenografía de películas producidas por Jacques Gelman, y era casi a escondidas que pintaba; sin embargo, creo que había dedicado un buen tiempo a estudiar pintura, pues cuando yo lo conocí tenía lazos de tipo discípulo-maestro con Carlos Orozco Romero. También era muy amigo de Julio Castellanos. Es muy curioso que Julio Castellanos nunca me haya hablado de Gerzso. De todos modos, cuando me llevó Butterlin a verlo, lo primero que me dijo Gerzso fue que él no era pintor y que no quería serlo; que era una profesión endemoniada, y que él estaba contento con su trabajo. Ya vivía en Fresnos 21, y estaba casado con su hermosa mujer Jean [*sic*] [...] Los pocos óleos que me enseñó me entusiasmaron. Esa primera vez no indagué sus antecedentes, sino que me interesé por lo que estaba haciendo en ese tiempo; cuadros de una realidad tan abstraída que de la apariencia de las cosas no queda nada.[67]

Todo cuanto Amor recordaba en sus memorias coincide con la cronología de las obras de la colección de Thomas Ireland, y precisa los modos en que el pintor se insertó en el ámbito artístico mexicano, no propiamente a través de los surrealistas de la calle Gabino Barreda, que conoció hasta 1944, sino del circuito artístico vinculado con la Galería de Arte Mexicano.

Las primeras obras que Gunther Gerzso realizó en México datan del año de su llegada. De 1941 conocemos un *Autorretrato* dibujado a lápiz, de trazo finísimo, en que el autor se muestra en apariencia ensimismado. Posee cierta melancolía, acentuada por el hecho de que el personaje se presenta desdoblado de una estructura vegetal que constituye la médula espinal de su existencia, quizá como una metáfora de la vida vegetal y las dificultades para desarrollarse como artista. El dibujo tiene dedicatoria: "Para Julio Castellanos, con estimación" (Fig. 35). Su estética se vincula con obras realizadas en Cleveland anteriores a 1939, sólo que esta vez el dibujo es de factura exquisita y ya inconfundible.[68] La única pintura al óleo de ese año, encontrada hasta la fecha, es una composición muy lograda que lleva por título *La barca*.[69] Aquí Gerzso se manifiesta ya como un artista de recursos, ajeno a los estilos de Castellanos y Orozco Romero pero acusadamente fantástico y con predominio del paisaje como fondo, tratado a la manera de una escenografía. Aunque de un marcado naturalismo en su lenguaje plástico, sobre todo en el paisaje, desarrolla ya contenidos de cierto hermetismo que lo acercan, aunque no del todo, a una pintura con connotaciones surreales; de hecho, algunas de las tin-

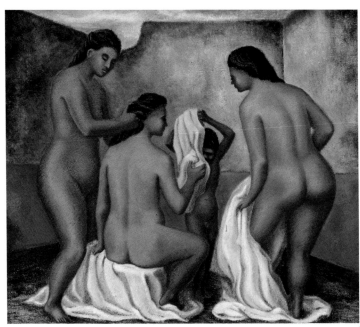

GUNTHER GERZSO. FOUR BATHERS (CUATRO BAÑISTAS), 1940
Óleo sobre tela. Colección Ewel y June Grossberg, Long Beach, California [CAT. 19]

tas de corte expresionista que Gerzso realizó en Cleveland tendrían más vínculos estéticos con el surrealismo.

Desde su fundación en 1935, en la Galería de Arte Mexicano gravitaron los artistas de mayor renombre en México. Quizá desde 1938, año cuando André Breton visitó México, se escogió este recinto como sede de la Exposición Internacional del Surrealismo. El poeta peruano César Moro y el pintor austriaco Wolfgang Paalen[70] organizaron la muestra que se presentó en enero de 1940 y reunió obras de artistas nunca antes vistos en México. Se exhibieron pinturas de Giorgio de Chirico, Salvador Dalí, Max Ernst, Marcel Duchamp, Victor Brauner, Óscar Domínguez, Esteban Frances, René Magritte, André Masson, Roberto Matta, Joan Miró, César Moro, Wolfgang Paalen, Francis Picabia, Pablo Picasso, Man Ray, Remedios Varo, Kart Seligmann e Yves Tanguy, así como de algunos mexicanos a cuya cabeza estaban Diego Rivera, Frida Kahlo y el fotógrafo Manuel Álvarez Bravo —los

[67] Manrique y Del Conde, *Una mujer en el arte mexicano...*, *op. cit.*

[68] El *Autorretrato* recuerda uno de los aguafuertes de Salvador Dalí con que ilustró una edición de *Les Chants de Maldoror*, París, Skira, 1934.

[69] Gerzso señaló que había pintado ese cuadro en Cleveland.

[70] El poeta César Moro era quizás el único latinoamericano entre los surrealistas. Nació en 1903 y se integró al círculo de Breton desde mediados de los años veinte hasta 1933, cuando se trasladó a Londres. Llegó a México en 1938, acompañando a Jacqueline Lamba, y vivió entre la comunidad artística mexicana por más de diez años antes de regresar a Lima, donde murió en 1956. Colaboró en la revista *DYN*, y con Xavier Villaurrutia en *El Hijo Pródigo*. También ligado a México a través de los *Contemporáneos* y unido al grupo por su amistad con el pintor Agustín Lazo, a quien conocía desde París, Moro es quizás el responsable de que en 1942 Lazo tradujera *Aurelia*, de Nerval. Cfr. André Coyné, "No en vano nacido, César Moro", en *El surrealismo entre Viejo y Nuevo Mundo*, catálogo de exposición, Madrid, Centro Atlántico de Arte Moderno, Fundación Cultural Mapfre Vida, 1990.

tres expuestos entre los internacionales—; asimismo participaron Agustín Lazo, Manuel Rodríguez Lozano, Carlos Mérida, Guillermo Meza, Roberto Montenegro, Antonio Ruiz *El Corcito*, Xavier Villaurrutia y el refugiado español José Moreno Villa. Además, se exhibieron fotografías, dibujos, arte precolombino y amerindio, y objetos surrealistas.

Paalen se había establecido en México en septiembre de 1939, junto con su esposa la poeta y pintora surrealista Alice Rahon y la fotógrafa suiza Eva Sulzer. Concluían así un largo viaje por Alaska, Canadá y los Estados Unidos, donde estudiaron y coleccionaron arte amerindio. El trío se estableció en la calle de Obregón de la entonces villa de San Ángel, y Paalen se dedicó a reunir una de las colecciones de arte precolombino más espectaculares que se hayan conocido. Su interés por el arte antiguo de México y su amistad con Inés Amor lo condujeron, necesariamente, al pintor Miguel Covarrubias, con quien sostuvo una estrecha amistad y realizó un viaje a Veracruz para conocer la cultura olmeca.[71] De este modo los vínculos entre Covarrubias y Gerzso también se afianzaron por el interés que mostraron los surrealistas en las culturas precolombinas.[72]

A pesar de haberse establecido en provincia, en la ciudad de Taxco, Guerrero, hasta su muerte, Paalen fue un importante enlace entre México, Nueva York y los surrealistas internacionales.[73] En 1940 presentó su obra más reciente en la galería de Julien Levy en Nueva York, y a su regreso recibió en México a los pintores Onslow Ford, Robert Motherwell y Roberto Matta, quienes llegaron en 1941 para descubrir el enclave de los surrealistas en el exilio. Paalen y Onslow compartían un interés profundo en el arte precolombino, y a través de Paalen, Matta y Motherwell también fueron impactados por el paisaje y los colores del arte popular mexicano.[74] Paalen proyectó la creación de una revista internacional del surrealismo que constituiría un nuevo punto de partida para el arte y los seguidores de este movimien-

to: se llamó *DYN* y el primer número apareció en mayo de 1942; en ella se dieron cita numerosos artistas, poetas y antropólogos interesados en el arte precolombino y las culturas amerindias, de África y de la Polinesia. Las inquietudes estéticas de revalorar el arte antiguo de México, planteadas allí, fueron acogidas con gran interés por la comunidad artística, tanto en este país como entre los surrealistas de ambos lados del Atlántico.

En 1945 Paalen presentó una exposición individual en la Galería de Arte Mexicano, pero desde antes el pintor asesoraba a Inés Amor en la búsqueda de nuevos valores artísticos.[75] Hacía ya tres años, en 1942, que había llevado a Paalen a conocer el estudio de Gerzso, deseosa de saber su opinión sobre los trabajos del pintor en ciernes, a quien visitó antes con Otto Butterlin. Paalen se entusiasmó con las pinturas de corte surrealista de Gerzso y le auguró un gran futuro.[76] Ese mismo año también arribó a México el pintor Esteban Frances, procedente de América del Sur, y pronto se integró al círculo del artista austriaco. Las obras que Gerzso pintó entre 1943 y 1944 ya acusan la influencia explícita de este primer grupo de surrealistas anterior a su relación con el de la calle Gabino Barreda, formado por Remedios Varo, Benjamin Péret y Leonora Carrington, entre otros.

Pinturas de Gerzso como *Personaje* (1942) [Cat. 23], *Anatomía* (1943), *El nacimiento de los pájaros* (1944), *Panorama* (1944) [Cat. 27] y *El descuartizado* (1944) [Fig. 49], anteceden en cronología estilística a *Los personajes* (1944), *Submundo* (1944), *Los días de la calle Gabino Barreda* (1944), *Retrato de Benjamin Péret* (1944), *Naufragio* [Cats. 24, 25 y 28] y *Mujer pájaro* [Fig. 29] (ambas de 1945).[77] Se trata, claramente, de dos momentos distintos de experimentación y apropiación de los lenguajes expresivos utilizados por los surrealistas; esto explica, en parte, por qué después de haberse encaminado hacia una suerte de abstracción biomórfica, Gerzso regresó a la figuración onírica y luego se reorientó hacia una propuesta de formas abstractas y profundamente emocionales, según él decía.[78] Las primeras cuatro obras mencio-

[71] Miguel Covarrubias escribió un artículo sobre la cultura olmeca: "La Venta: Colosal Heads and Jaguar Gods", para la revista *DYN* de Paalen, vol. 6, 1944.

[72] Además de haber estudiado su obra en Cleveland, Gerzso conoció a Miguel Covarrubias en México a través de Jacques Gelman; la amistad se afianzó también por el mutuo interés que tenían Paalen y Benjamin Péret, del círculo surrealista, en las culturas precolombinas.

[73] Tras una estancia en los Estados Unidos de 1949 a 1951, Paalen regresó a México y se suicidó en Taxco en 1959. Su obra y aportaciones al arte mexicano han sido poco estudiadas. Paalen desempeñó un papel muy importante en las relaciones entre el surrealismo continental, es decir del proveniente de Europa, y en el surgimiento del expresionismo abstracto en los Estados Unidos. *Vid.* Amy Winter, "Wolfgang Paalen, *DYN* y el origen del expresionismo abstracto", en *Wolfgang Paalen. Retrospectiva*, catálogo de exposición, México, Instituto Nacional de Bellas Artes-Consejo Nacional para la Cultura y las Artes, 1994.

[74] Para profundizar en la experiencia mexicana de Matta, Motherwell y Ford, véase Martica Sawin, *Surrealism in Exile and the Beginning of the New York School*, MIT Press, 1995.

[75] Por ejemplo, recomendó que se le montara una exposición individual al surrealista Kurt Seligman en la Galería de Arte Mexicano. Inés Amor opinaba: "Paalen siempre fue muy coherente, siempre me satisfacían sus razones [...] Fue siempre recto, leal y verdadero admirador de lo que juzgaba bueno", en *Una mujer...*, *op. cit.*, p. 99.

[76] Quizá por inseguridad, o por reticencia, la exposición no se llevó a cabo hasta 1950. Gerzso recordaba que "un amigo surrealista prácticamente me obligó a sacar mis cuadros del clóset para montar una exposición". Ese amigo fue Wolfgang Paalen, quien además escribió el texto introductorio del catálogo de la exhibición.

[77] Por desgracia algunos de estos cuadros llevan mucho tiempo sin exhibirse y ni el gran público ni los especialistas los conocen; por consiguiente, muchas opiniones vertidas sobre la pintura de Gerzso se han hecho sin conocimiento de causa, como quien arma un rompecabezas al que le faltan piezas.

[78] Entre las muchas declaraciones que el artista hizo a la prensa, al final de su vida, estuvo la siguiente: "En el fondo, el contenido emocional siempre es el mismo. Lo que cambia es la estructura que sostiene ese contenido", concepto

nadas son, fundamentalmente, composiciones de paisaje: tienen un horizonte evidente, desarrollan estructuras imaginarias a partir de un primer plano que se proyectan sobre un fondo y, cuando menos en el caso de tres, es posible reconocer nubes en un cielo. En *Personaje* y *Nacimiento de los pájaros* Gerzso utiliza los recursos visuales introducidos por Yves Tanguy en el *corpus* del imaginario del surrealismo: biorganismos que se desdoblan en formas libres y caprichosas, como si se tratara de la asociación arbitraria de un universo que se revela en forma incontrolable, y que es una proyección espontánea de las obsesiones del pintor en el marco de un misterio que se extiende sobre interminables lontananzas. Las escenas desarrolladas son paisajes que muestran las preocupaciones existenciales del artista, quien dejó aflorar sus emociones y conflictos de manera gestual pero conservó su significado hermético. En *El descuartizado*, Gerzso lleva sus exploraciones del paisaje a un ámbito de mayor violencia; allí se advierten formas orgánicas, tratadas como vísceras y oquedades corporales, de una indescifrable pero explícita connotación sexual.[79] Se trata de un cuerpo volteado, desde dentro hacia fuera, que no obstante su exposición manifiesta se mantiene igualmente críptico al entendimiento del espectador.[80]

En 1944 los manifiestos de André Breton influyeron a Gerzso en otra de sus vertientes estilísticas y, al mismo tiempo, él se aproximó al surrealismo desde las motivaciones del devenir cotidiano.

En 1945 su esposa, Gene Cady, trabajaba en el departamento de prensa de la embajada británica en México, que divulgaba propaganda antifascista; en cierta ocasión, debía elaborar unas maquetas para mostrar los avances de las tropas aliadas. Consultado al respecto, el pintor y arquitecto Juan O'Gorman les recomendó contratar los servicios de unos artistas emigrados que vivían en la calle Gabino Barreda. Fue así que Gerzso conoció a Remedios Varo, a Leonora Carrington, a la fotógrafa Kati Horna y al escultor José Horna, llegados en 1939; a Esteban Frances, que arribó al país en 1942, y a Benjamin Péret, que en el otoño de 1941 vino en compañía de Remedios Varo.[81] Al grupo luego se unirían Wolfgang Paalen, Alice Rahon y César Moro.

Benjamin Péret era un trostkista que había participado en la Guerra Civil Española en contra de las fuerzas republicanas.[82] Encarcelado por motivos políticos, se le negó la visa de ingreso a los Estados Unidos y entonces se casó con Remedios Varo para poder avecindarse en la Ciudad de México, donde permaneció hasta 1948. Pero antes, en 1929, el poeta del surrealismo había permanecido en Brasil, donde sintió particular atracción por las leyendas y rituales negros. Sus escritos sobre el arte precolombino y sus teorías estéticas sobre la poesía contenida en las leyendas del paisaje americano fueron determinantes en la conformación de la personalidad artística que definió la madurez del pintor mexicano.[83] Como acertadamente advirtió Dore Ashton: ciertos pasajes de la poesía de Péret se podrían asociar con los paisajes surrealistas de Gerzso.[84]

Es evidente que el contacto con este grupo de artistas debió motivar, enormemente, las expectativas de Gerzso en el ámbito del surrealismo. No se trataba solamente de un grupo de amigos dedicados a la vida bohemia; por el contrario, todos debieron sobreponerse a problemas económicos y anímicos; en particular Remedios Varo y Leonora Carrington, que habían vivido experiencias terribles de arresto y confinamiento antes de su llegada a México.[85] Gerzso recordaba con claridad que en los muros de la humilde casa que compartían había originales de Picasso, Miró y Tanguy, y allí se discutían cuestiones de arte. Lo cierto es que las obras que Gerzso produjo entre 1944 y 1945 denotan un cambio en su lenguaje artístico. *Retrato de Benjamin Péret*, *Los días de la calle Gabino Barreda*, *Naufragio* y *Mujer pájaro* son construcciones visuales basadas en metáforas de ensoñaciones o visiones oníricas, las más de las veces con asociaciones de carácter poético. Difieren de los paisajes con influencia de Tanguy y Seligman en que aquellos son disertaciones del inconsciente basadas en la abstracción, mientras estas nuevas obras son más bien simbólicas y contienen una intención narrativa, cualidad característica de las pinturas de Leonora Carrington y Remedios Varo. Este recurso se hace más evidente en *Los días*

que hoy se aprecia como una verdad incuestionable si nos atenemos a las distintas búsquedas que Gerzso emprendió para lograr un lenguaje propio. *Vid.* "Soy un europeo con ojos mexicanos; un *voyeur*, dice Gunther Gerzso", en *La Jornada*, 2 de febrero de 1994.

[79] Según John Golding, esta violencia sexual implícita en la obra de Gunther Gerzso constituye uno de los elementos que más firmemente lo vinculan con el trabajo de los surrealistas. Cfr. "Gunther Gerzso: Paisaje de la conciencia", en Golding y Paz, *Gerzso, op. cit.*, pp. 21-26.

[80] La aparición de elementos corporales explícitos en la obra de Gerzso podría deberse a la influencia de la pintura de Kurt Seligman, quien visitó México en 1943 y al parecer exhibió sus obras en la Galería de Arte Mexicano.

[81] Luis Mario Schneider consignó que desde 1938 se esperaba la llegada de Péret y Varo, para reunirse con André Breton y Jacqueline Lamba, quienes eran hospedados por Frida Kahlo y Diego Rivera. Asimismo da a conocer una carta

que Péret envió a Breton, donde le explica que las autoridades mexicanas le habían negado el pasaporte a Varo y repudian su estancia, por razones políticas. *Vid. México y el surrealismo (1925-1950)*, México, Arte y Libros, 1978, p. 188.

[82] Lourdes Andrade consigna que durante su estancia en México "[Péret] trabaja con Natalia Trotski y anima las actividades de los trotskistas mexicanos". Cfr. *Para la desorientación general: Trece ensayos sobre México y el surrealismo*, México, Aldus, 1996, p. 25.

[83] Benjamin Péret publicó varios textos sobre arte precolombino: *Los tesoros del Museo Nacional de México* (prólogo, 1943), *Air mexicain* (ilustrado por Rufino Tamayo, 1952), *Le livre de Chilam Balam de Chumayel* (1955), *Anthologie des Mythes, légendes et contes populaires d'Amerique* (1959).

[84] Dore Ashton, "La pintura de Gunther Gerzso", en *Vuelta*, vol. VIII, núm. 92, julio de 1984, pp. 43-45.

[85] Ambas se habían ganado, a pulso, el derecho a ser reconocidas en el estrecho círculo masculino de André Breton. "Ser exiliada para Remedios significó haber sido expulsada, violentamente, del mundo en que se había instalado. Ser exiliada significó tener que cambiar el rumbo, en contra de la propia voluntad, y andar camino sin saber a dónde, hasta cuándo y por qué". *Vid.* Luis-Martín Lozano, *The Magic of Remedios Varo*, Washington, The National Museum of Women in the Arts, 2000.

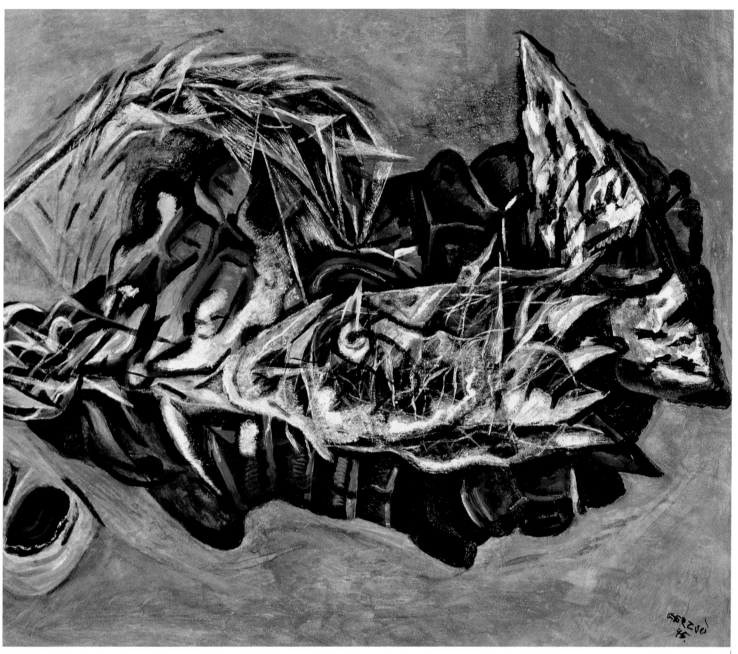

de la calle Gabino Barreda, en que Gerzso se propuso plasmar la personalidad de sus amigos surrealistas; por ejemplo, a Esteban Frances lo pinta absorto en la contemplación de formas bellas, y a Remedios, lúdicamente oculta bajo un manto protector y rodeada de sus gatos.[86] La composición semeja un escenario en el que

Benjamin Péret funge de maestro de orquesta, mientras que Leonora Carrington se convierte en objeto de adoración y culto, y en un gesto, por demás elocuente, de cómo se veía a sí mismo entre

[86] Gerzso y Varo establecieron una amistad profunda; tengo para mí que una carta dirigida "a un pintor no identificado" fue pensada por Remedios para Gunther: "Muy señor mío: he dejado pasar un tiempo prudencial y ahora creo, es más, tengo la seguridad de que vuestro espíritu se encuentra propicio

a comunicarse conmigo. Yo soy una reencarnación de una amiga que tuvisteis en otros tiempos [...] En cuanto a la actividad maniática llamada Pintura. Qué puedo deciros? Ambos fuimos atacados de este mal, si queréis recordarlo. No sé si habréis persistido en esta rara forma de perversión, yo sí, ¡helas!, y cada vez me siento más avergonzada de tamaña frivolidad".

Sin duda debió escribirse años después, para recordar viejos tiempos y meditar sobre el rumbo que habrían tomado sus carreras como pintores.

los surrealistas, Gerzso se pinta con la cabeza oculta dentro de una caja vacía. En este cuadro llama la atención el paisaje, en el que destaca un volcán cuya lava ardiente humea, si recordamos que un año antes, en 1943, había nacido el Paricutín en tierras mexicanas.

Una constante en el pensamiento e imaginario visual de los surrealistas es el volcán. Está presente en la pintura de Roberto Matta y Esteban Frances, por ejemplo. Las construcciones espaciales a partir del paisaje mexicano también nutrieron el trabajo de Gordon Onslow Ford, quien afirmaba que el primero en utilizarlas fue Matta y que entonces denominaban "morfologías psicológicas".[87]

Matta arribó a México en el verano de 1941 y el paisaje volcánico lo impresionó mucho: "Lo vi todo en llamas… pero desde un punto de vista metafísico. Yo hablaba desde adentro del volcán, más allá del volcán. La luz no era una superficie, sino un fuego interior. Pinté lo que se quemaba en mí y la mejor imagen de mi cuerpo era el volcán".[88] Asimismo, los trabajos de Esteban Frances de 1943 acotan la influencia del paisaje mexicano y de las fuerzas desatadas de la naturaleza, en una combinación frenética de color.[89] Tampoco la obra de Paalen se sustrajo del efecto del Paricutín, y así lo advirtió César Moro en un escrito de 1945:

[…] el cuadro es el mecanismo aspiratorio y el espectador es la materia aspirada. ¿Cabe mayor ingenuidad que preguntar qué quiere decir el cuadro? Un volcán en ebullición no quiere decir nada. Dice simplemente su lenguaje de lava y de fuego. Lástima que el cuadro no disponga de los mismos elementos físicos agresivos que un volcán en erupción. Y, sin embargo, el paralelismo es evidente. En la pintura de Paalen es más evidente tal paralelismo. Erupción volcánica, muda para el oído. Para los ojos, el estallido de todas las violencias, el cromatismo de todas las curvas y de pronto, descubrir aquel fragmento en que todos los pájaros se han puesto a cantar y en el que las algas caminan atestadas de diamantes.[90]

En este contexto de presencias y diálogos poéticos vertidos en pinceladas, cabe recordar que Remedios Varo tuvo un papel trascendente en el vínculo de Gunther Gerzso con el surrealismo. La pintora española era el eje de este grupo de emigrantes y, a través suyo,

Gerzso se relacionó con Péret y Esteban Frances, y quizá por su conducto conoció los experimentos formales de Matta y Onslow Ford. Varo misma dejó testimonio de estos influjos volcánicos, tanto en la dimensión de su trabajo pictórico como en la siguiente carta:

Ahora deseo consultarle algo. Este terreno sobre el que nosotros vivimos es sumamente volcánico (como usted ya lo sabrá). Uno de los miembros de nuestro grupo se encuentra en una muy difícil situación a causa de la agitación volcánica del subsuelo. Siendo persona de escasos medios económicos, vive en una casa antiquísima y desprovista de todo confort, aunque se beneficia, por otro lado, de gran espacio y un patio interior bastante amplio. Esta casa está situada en un lugar muy céntrico de la ciudad. Hace unos meses, empezó a elevarse por sí solo un pequeño montículo en el patio. Del montículo empezó a salir un poco de humo y un calor intenso; después, y a intervalos más bien largos, pequeñas cantidades de lo que inmediatamente vimos con horror que era lava. No hay duda posible: se trata de un pequeño volcán que quizás en cualquier momento puede convertirse en tremenda amenaza. Nuestro amigo, que no cuenta con los medios necesarios para buscar otro alojamiento, desea que esto se mantenga en secreto, pues de otro modo sería expulsado de su casa, lo que haría feliz al propietario, que, con el pretexto del volcán, construiría en ese lugar un gran edificio dotado de calefacción central. Ahora bien, nosotros hemos visto enseguida la posibilidad de hacer algunos experimentos con esta manifestación de la naturaleza. Rápidamente, entre nosotros construimos alrededor del volcán unas paredes y un techo para ocultarlo a las miradas del vecindario. Actualmente, este recinto sirve de cocina. La altura del montículo permite cocinar cómodamente sobre su cráter, y debo decir que es admirable para obtener *chicken kebabs y brochettes* en su punto. Pero nos alejamos del consejo que deseaba pedirle. A pesar del trabajo incesante que hemos realizado, de los múltiples experimentos, etcétera, etcétera, no hemos podido incluir de ninguna manera las sustancias arrojadas por el volcán dentro de nuestros sistemas solares, ni tampoco utilizarlas de forma alguna dentro de nuestras prácticas. La lava fresca es totalmente rebelde y actúa aparentemente en forma independiente. El único resultado hasta ahora ha sido un fuerte acceso de alergia sufrido por la Sra. Carrington, que se aplicó una cierta cantidad en el cuero cabelludo.[91]

Con aparente seriedad, humor y protocolo, Remedios Varo dejaba entrever el mundo cotidiano del surrealismo, donde ficción y realidad se veían comúnmente entremezcladas. Como se advierte, la preocupación "seria" sobre los volcanes se ve trivializada por las labores domésticas de la cocina y los menesteres de la vida diaria. Varo y Carrington no dejaron por escrito sus opiniones en torno a los temas y asuntos del surrealismo, aunque siempre en-

[87] *Vid.* Gordon Onslow Ford, "Reflexiones sobre la exposición *Dynaton*, 25 años más tarde", en *Presencia viva de Wolfgang Paalen*, catálogo de exposición, México, Instituto Nacional de Bellas Artes, 1979.

[88] En *Roberto Matta: Paintings and Drawings, 1937-1959*, presentación de Martica Sawin, Latin American Masters, 1997.

[89] Esteban Frances, amigo de Remedios Varo y asiduo al círculo surrealista de la calle Gabino Barreda, vivió una temporada con Onslow Ford en el pueblo de Erongarícuaro, Michoacán, y compartió con Paalen el interés en el mundo precolombino y el paisaje. Martica Sawin apunta que cuando menos Paalen y Ford visitaron el volcán Paricutín cuando hizo erupción. Cfr. *Surrealism in Exile…*, *op. cit.*, p. 287.

[90] César Moro, "Wolfgang Paalen", en *Letras de México*, núm. 109, 1 de marzo de 1945.

[91] Carta imaginaria de Remedios Varo dirigida al señor Gardner, en *Remedios Varo: Cartas, sueños y otros textos,* introducción y notas de Isabel Castells, México, Ediciones Era, 1997.

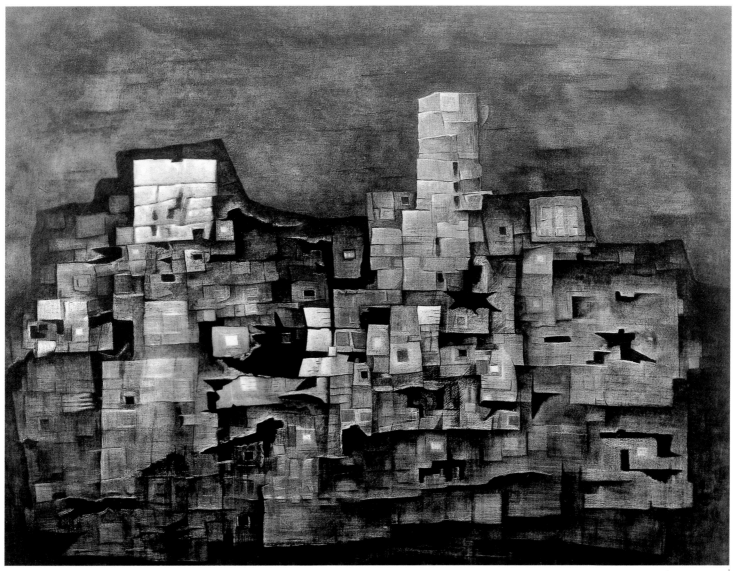

GUNTHER GERZSO. LA TORRE DE LOS ASTRÓNOMOS, 1949
Óleo sobre tela. Archivo fotográfico de la Galería de Arte Mexicano [FIG. 28]

contraron la manera de encauzar sus inquietudes a través de juegos de cartas anónimas, recetas de cocina e imaginarias pócimas de brujería, además de su obra plástica. A su manera, Gerzso se apropió de dicho elemento en su trabajo, lo que explica un cuadro como *Paricutín*, de 1945, en el que más que mostrar el fenómeno real de la naturaleza, buscó construir un espectáculo de inquietante belleza visual no exento de un erotismo agudo y agresivo. En pinturas como *Encuentro* (Cat. 29) (1944), *La isla* (1945) [Fig. 27] y *Anunciación* (1947), Gerzso acabaría de dar forma a su *affaire* con el surrealismo —y con las hijas de éste—, encaminándose a una construcción propia del paisaje como metáfora de las emociones contenidas, lo que, sumado a su admiración por el arte precolombino, al fin hará eclosión en sus pinturas posteriores a 1949. Sobre ellas, Luis Cardoza y Aragón concluyó: "El tema se

ha sublimado: queda la emoción, el estilo de sentir, la realidad interior que sólo puede nacer de la realidad exterior, y nos la hace accesible con su deslumbramiento [...] Cuando vemos un cuadro de Gerzso, sabemos que es de Gerzso".[92]

París-Ciudad de México, marzo de 2003

[92] *Gunther Gerzso: Exposición retrospectiva.* Museo Nacional de Arte Moderno-Palacio de Bellas Artes, catálogo de exposición, con ensayo de Luis Cardoza y Aragón y prólogo de Horacio Flores-Sánchez, México, Instituto Nacional de Bellas Artes-Departamento de Artes Plásticas-Secretaría de Educación Pública, 1963.

ACERCA DEL AUTOR: Luis-Martín Lozano es historiador de arte y director del Museo de Arte Moderno de la Ciudad de México.

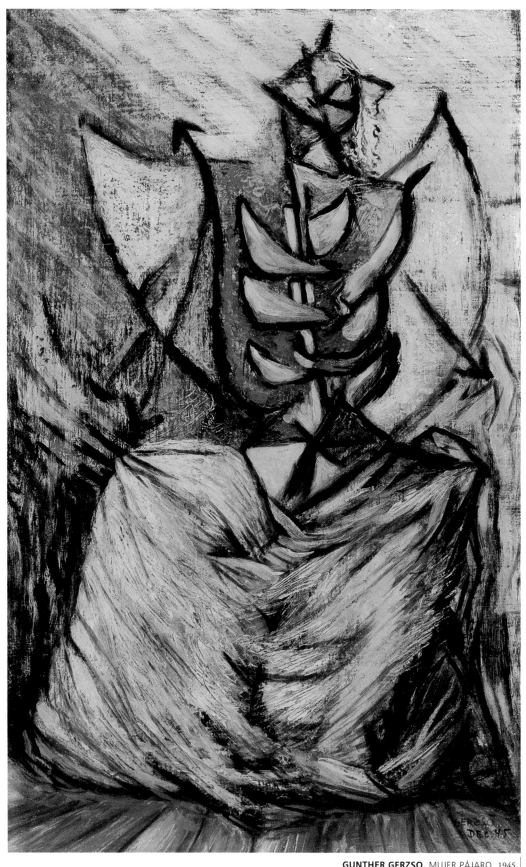

GUNTHER GERZSO. MUJER PÁJARO, 1945
Óleo sobre masonite. Colección privada [FIG. 29]

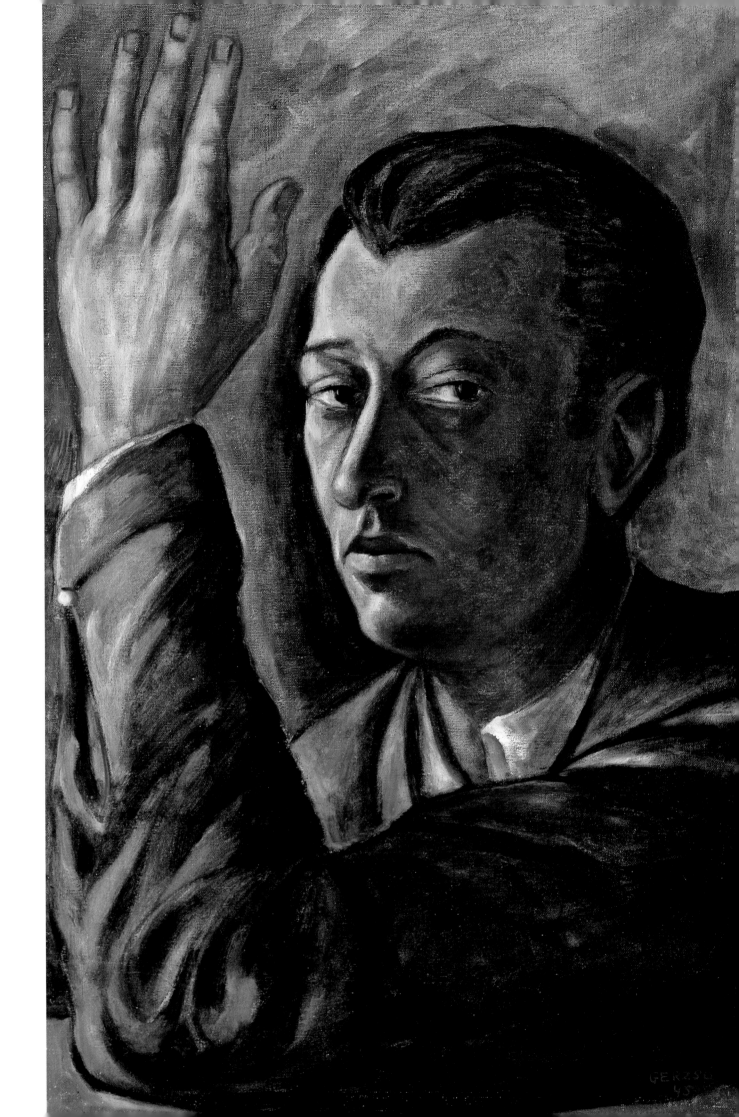

HÉLÈNE BOURGOINSE
1935-1940 [CAT. 2]

SIN TÍTULO (MÉDICO CON
ESCALPELO EJECUTANDO
UNA AUTOPSIA)
1935-1940 [CAT. 3]

SALOMÉ
1940 [CAT. 4]

SIN TÍTULO (FIGURA DECAPITADA-
ESQUELETO), 1940 [CAT. 5]

SIN TÍTULO (PAISAJE APOCALÍPTICO)
1935-1940 [CAT. 6]

SIN TÍTULO (DOS PERSONAJES
BAILANDO)
1935-1940 [CAT. 7]

TWO FIGURES II (DOS PERSONAJES II)
1935-1940 [CAT. 8]

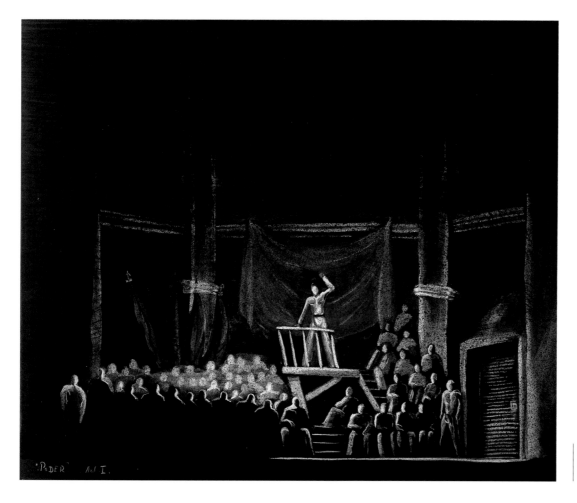

PODER, ACTO I, *ca.* 1937-1940
ESCENOGRAFÍA PARA *POWER*
DE ARTHUR ARENT (*ca.* 1936-1937) [CAT. 11]

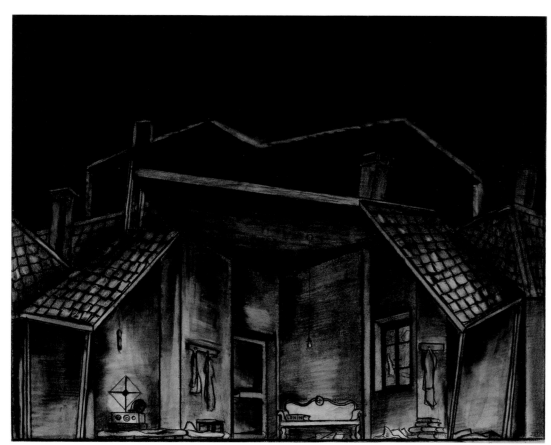

SQUARING THE CIRCLE (LA CUADRATURA
DEL CÍRCULO), 1936
ESCENOGRAFÍA PARA *KVADRATURA KRUGA*
(LA CUADRATURA DEL CÍRCULO), DE VALENTIN
PETROVICH KATAYEV (1928) [CAT. 10]

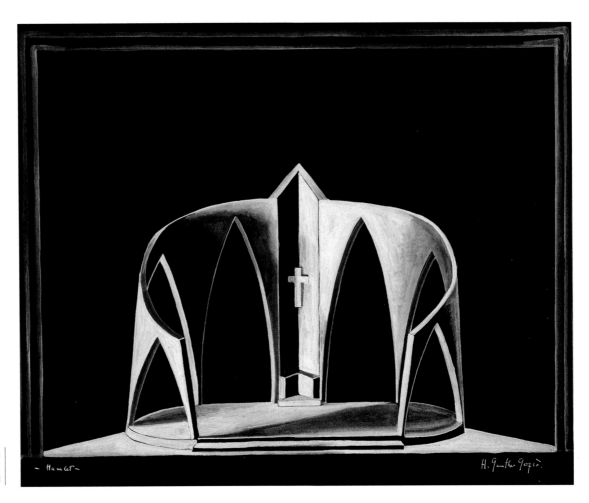

HAMLET, 1935-1940
ESCENOGRAFÍA PARA *HAMLET*, DE WILLIAM
SHAKESPEARE (*ca.* 1601) [CAT. 9]

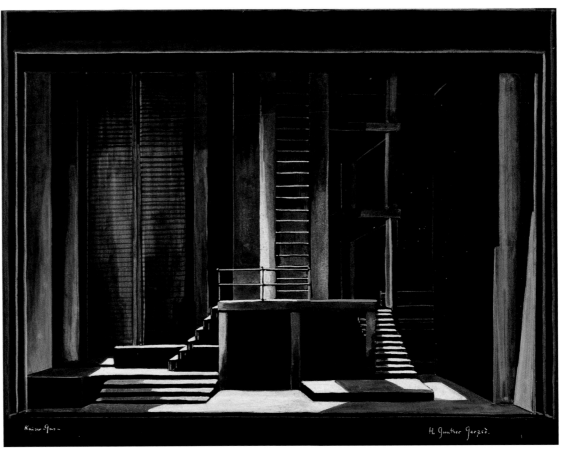

KAISER'S GAS, 1935-1940
ESCENOGRAFÍA PARA LA TRILOGÍA *GAS*, DE
GEORG KAISER (1917-1920) [CAT. 12]

LA CASA EN RUINAS, ACTOS I Y III, 1936
ESCENOGRAFÍA PARA *LA CASA EN RUINAS,* DE MARÍA LUISA OCAMPO (1936)
[CAT. 13]

LA CASA EN RUINAS, ACTO II, 1936
ESCENOGRAFÍA PARA *LA CASA EN RUINAS,* DE MARÍA LUISA OCAMPO (1936)
[CAT. 14]

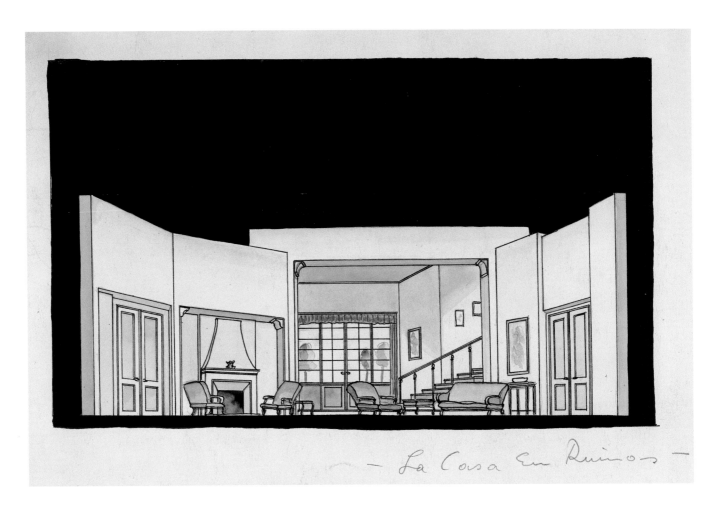

— La Casa En Ruinas —

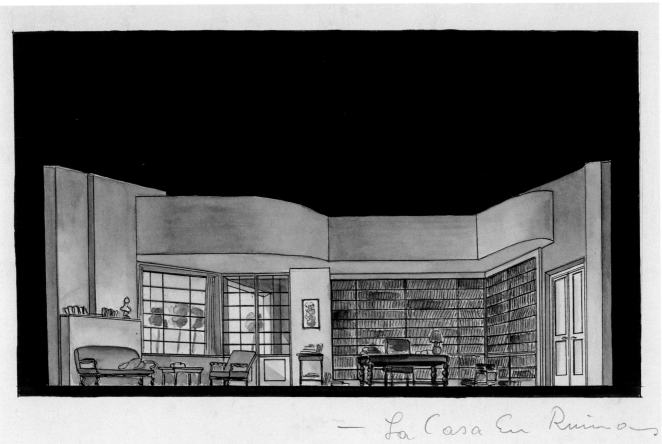

— La Casa En Ruinas

SIN TÍTULO (OBRERO SENTADO EN ESCALINATA)
1935-1940 [CAT. 15]

SIN TÍTULO (REVOLUCIONARIOS MEXICANOS
CON SOMBREROS Y BANDOLERAS)
1935-1940 [CAT. 16]

SIN TÍTULO (CABEZA Y PUÑO)
1935-1940 [CAT. 17]

SIN TÍTULO (RETRATO POST MÓRTEM
DE LEÓN TROTSKY)
1940 [CAT. 18]

CUATRO BAÑISTAS
1940 [CAT. 19]

DOS MUJERES
1940 [CAT. 20]

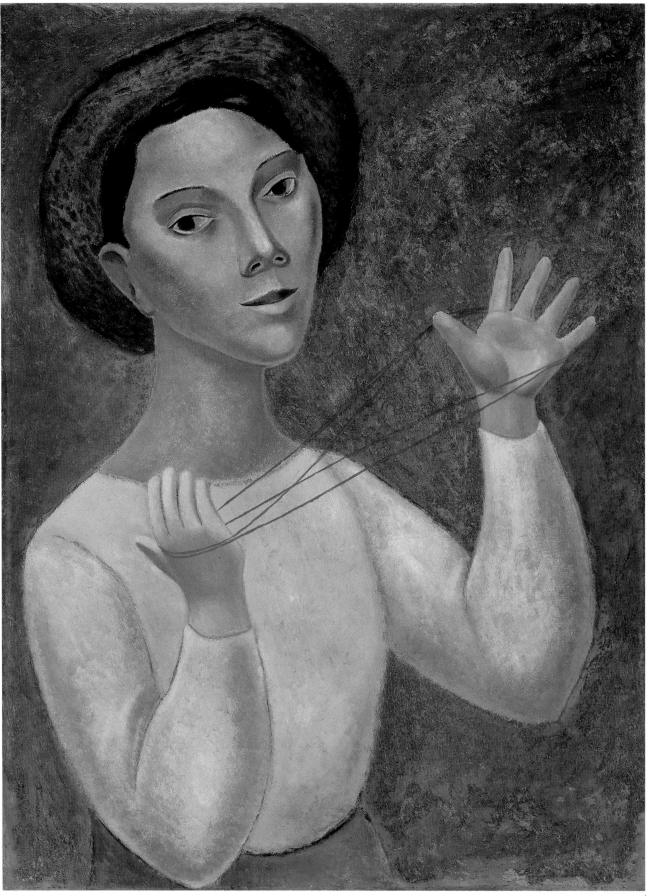

CAT'S CRADLE (LA CUNA DE GATO)
1940 [CAT. 21]

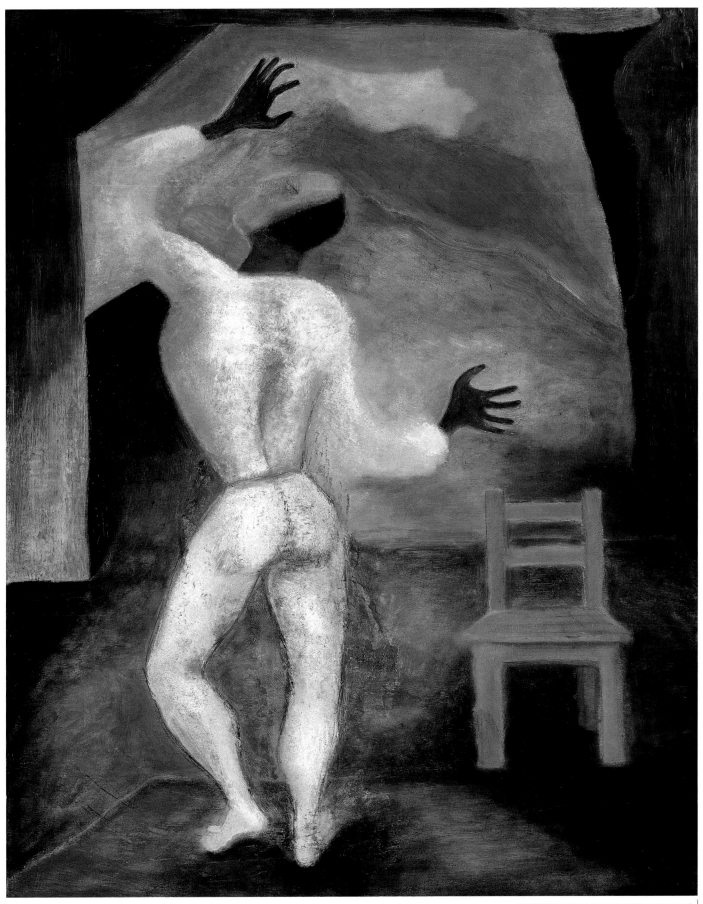

PERFORMER WITH CHAIR (ACTOR CON SILLA)
1935-1940 [CAT. 22]

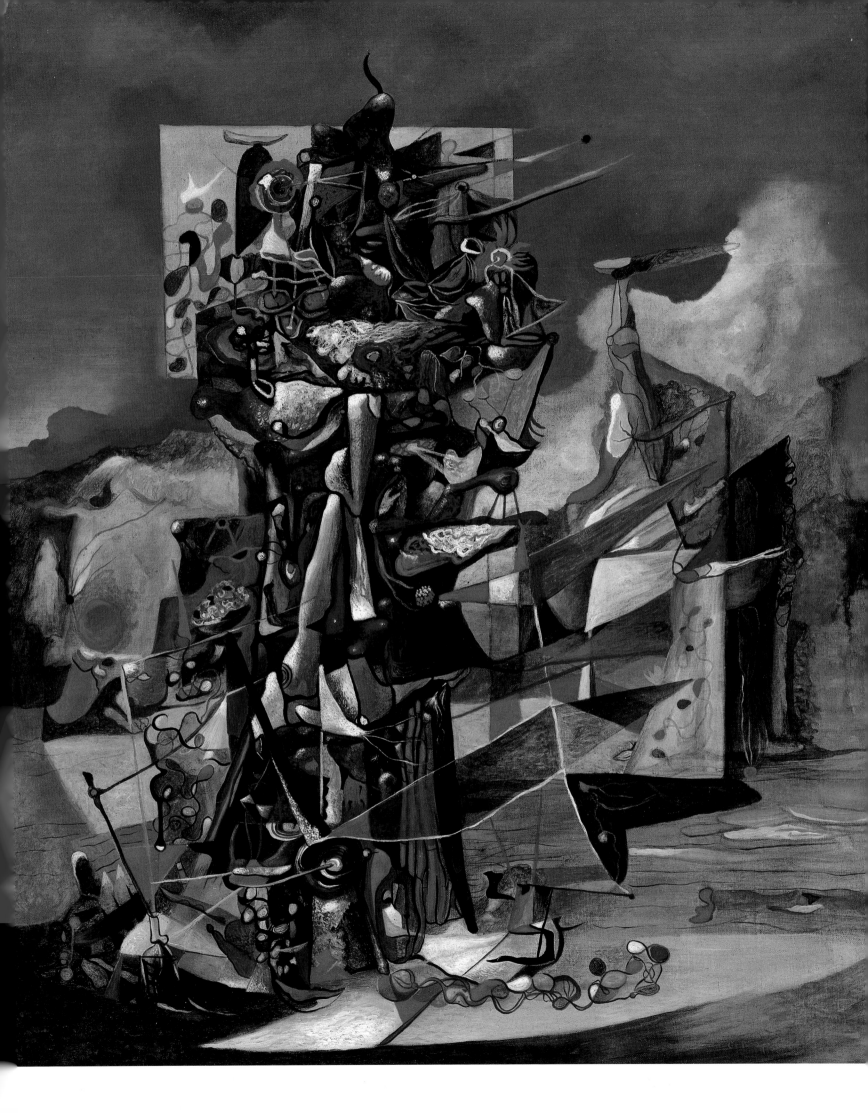

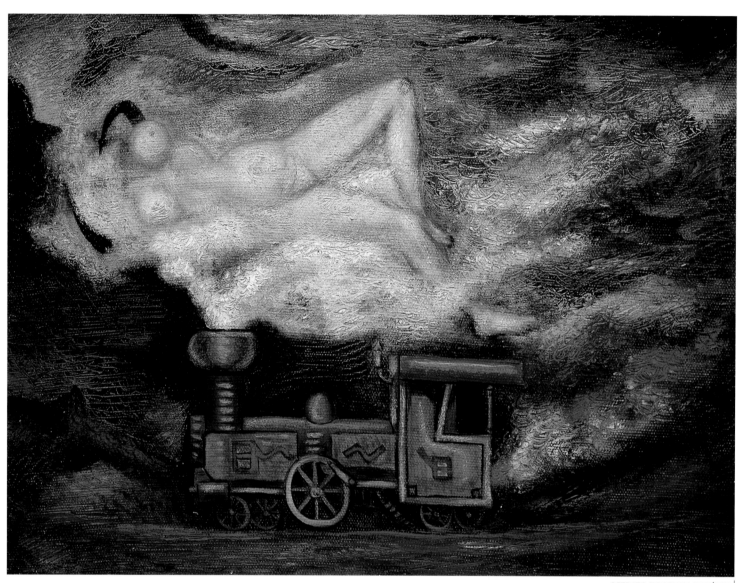

RETRATO DE BENJAMIN PÉRET
1944 [CAT. 24]

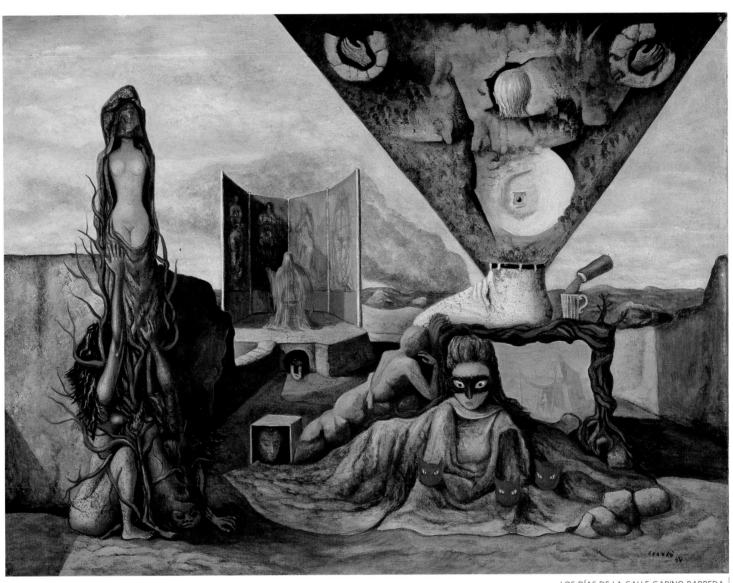

LOS DÍAS DE LA CALLE GABINO BARREDA
1944 [CAT. 25]

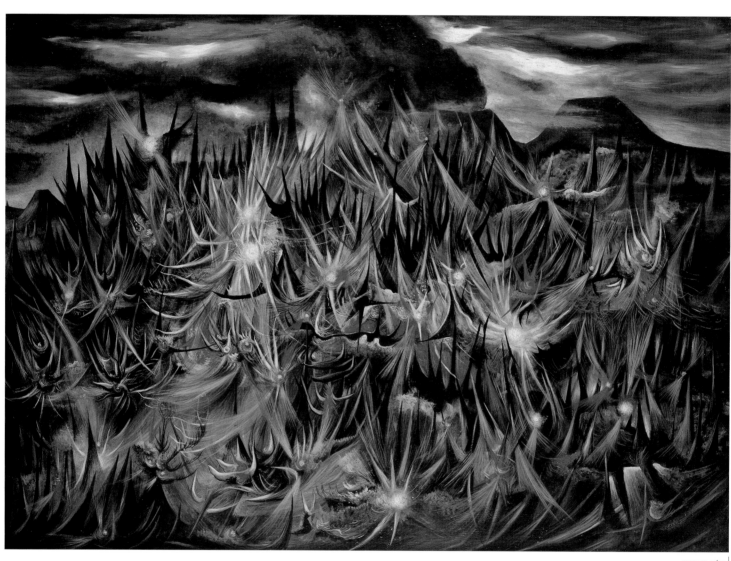

PARICUTÍN
1945 [CAT. 26]

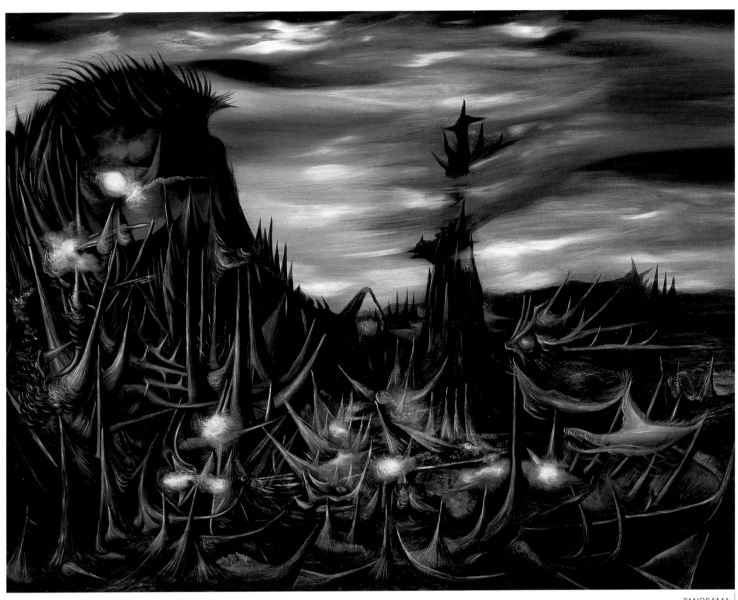

PANORAMA
1944 [CAT. 27]

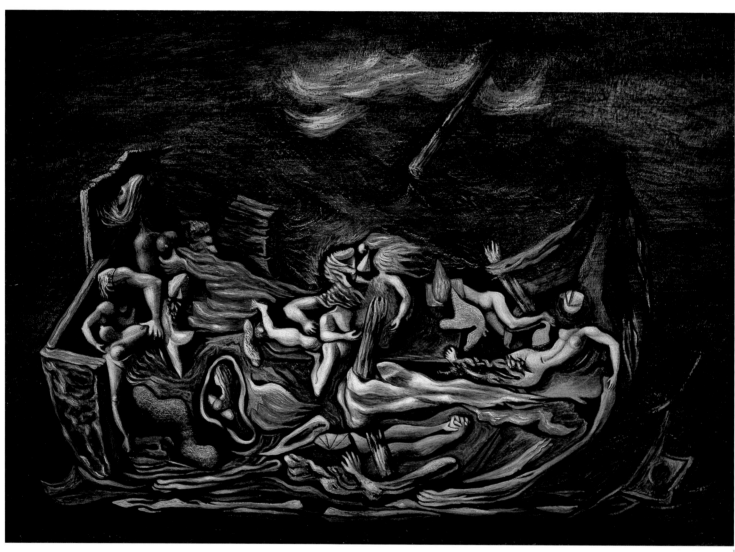

NAUFRAGIO
1945 [CAT. 28]

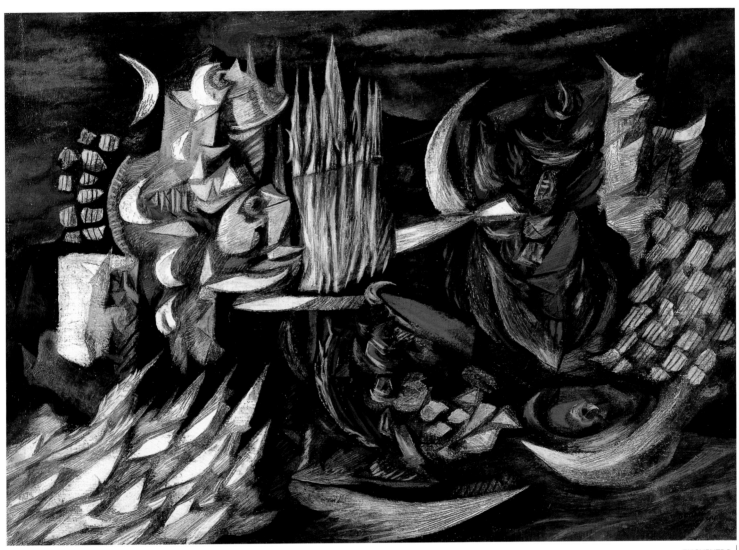

ENCUENTRO
1944 [CAT. 29]

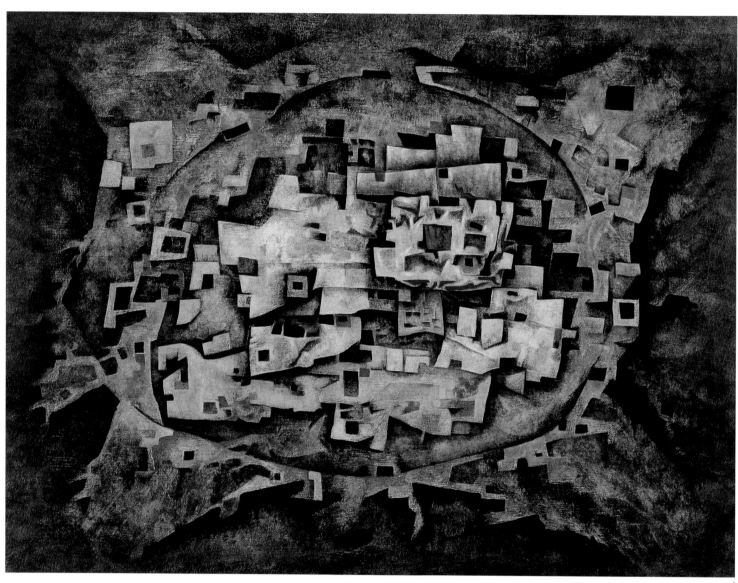

LA CIUDADELA
1949 [CAT. 30]

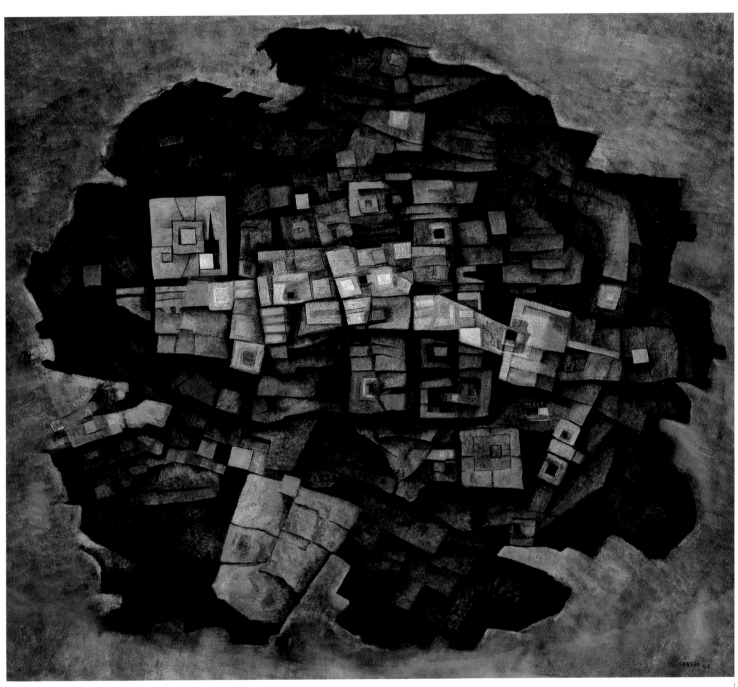

CENOTE
1947 [CAT. 31]

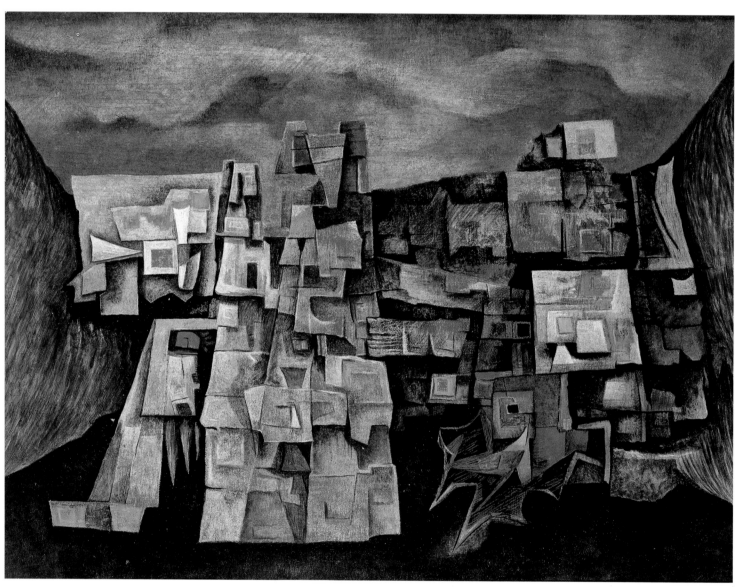

EL MAGO
1948 [CAT. 32]

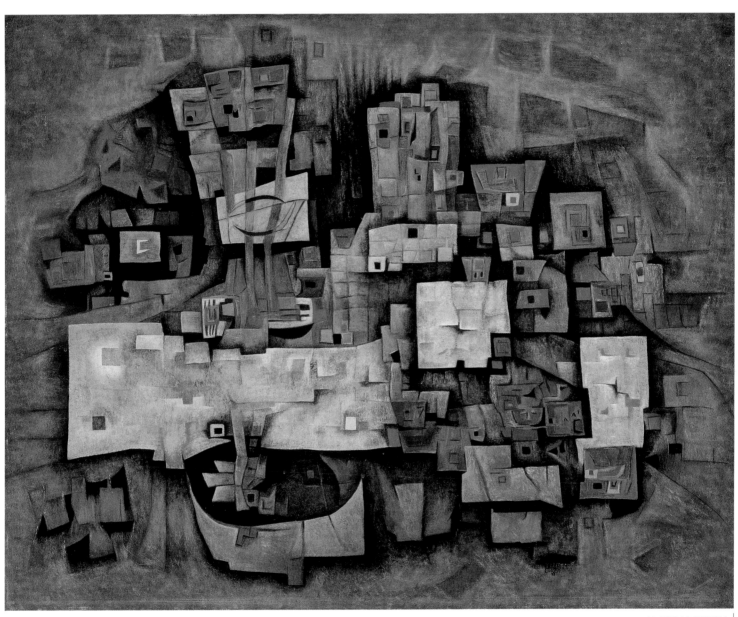

LA CIUDAD PERDIDA
1948 [CAT. 33]

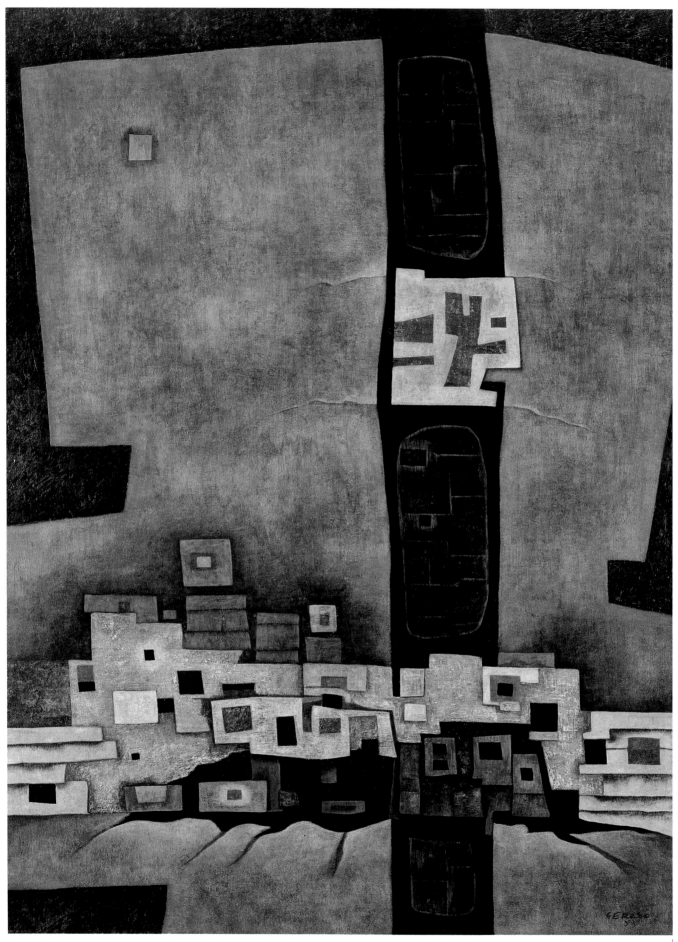

PRESENCIA DEL PASADO
1953 [CAT. 34]

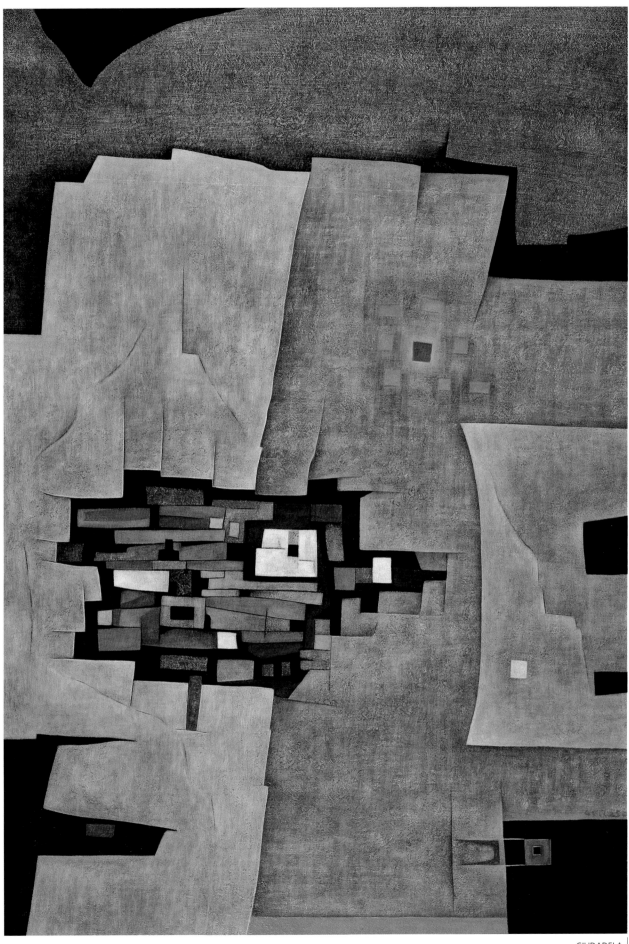

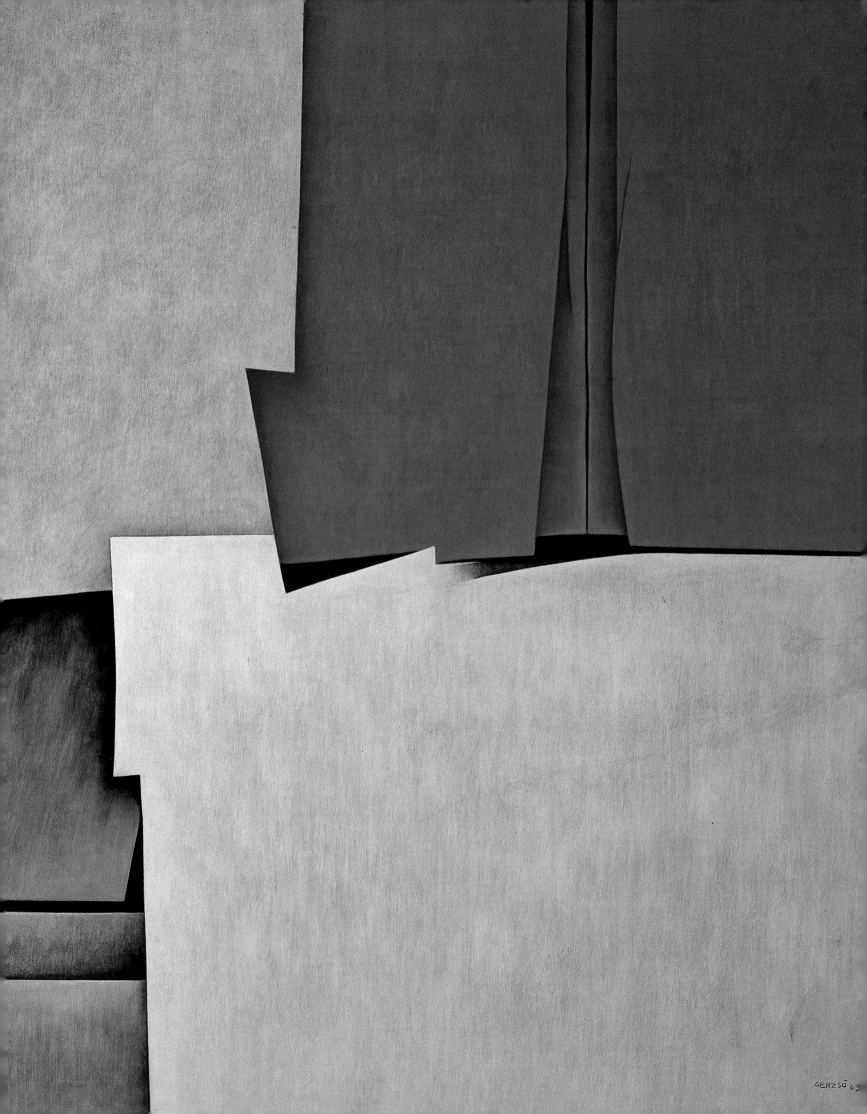

GERZSO: PIONERO DEL ARTE ABSTRACTO EN MÉXICO

DIANA C. DU PONT

*Gunther Gerzso. Se rumora que es nuestro mejor pintor abstracto. Sin duda es cierto,
pero no del todo: es uno de los grandes pintores latinoamericanos.*

Octavio Paz

El precio y la significación, 1963

Para Gunther Gerzso, 1950 significó un parteaguas en su carrera: su primera exposición en la Galería de Arte Mexicano, la más importante en arte mexicano moderno, lo definió como el primer pintor abstracto en México. Ese mismo año, Gerzso también escaló a la cumbre en su profesión de escenógrafo de cine ya que, en uno de sus momentos más prolíficos, trabajó con tres de los más importantes directores del cine mexicano moderno: Emilio Fernández, Alejandro Galindo y Luis Buñuel.[1]

Su debut como escenógrafo en 1943 le ganó inmediato reconocimiento. *Santa,* su primera película, dirigida por Norman Foster y producida por Francisco de P. Cabrera, fue un éxito de la crítica y de taquilla que le permitió aún hoy ser reconocida como una de las más grandes de la Época de Oro del cine mexicano. No mucho tiempo después, Gerzso confirmó su talento al ganar un Ariel por la escenografía de la película *Una familia de tantas,* de Alejandro Galindo. También considerada una de las joyas del cine mexicano, esta película lo colocó como el más importante escenógrafo de México, lugar que ocupó durante los veinte años en los cuales trabajó en unas doscientas películas.

Si bien Gerzso tuvo un ascenso meteórico en la industria fílmica, en el decenio de 1940 pintaba en la tranquilidad de la noche y durante los fines de semana, como lo había hecho cuando diseñaba escenografías para la compañía teatral de Cleveland, hacia finales de los años treinta. Para 1950, había acumulado un número considerable de cuadros. Impresionada por su obra, especialmente por sus primeras abstracciones, la ahora legendaria galerista Inés Amor lo alentó a presentar una exposición individual en su impor-

tante galería. Amor admiraba el trabajo de Gerzso desde tiempo atrás, pues cuando lo conoció, a principios de los años cuarenta, de inmediato reconoció el especial significado de su obra.[2] "Los pocos óleos que me enseñó me entusiasmaron. Esa primera vez no indagué sus antecedentes, sino que me interesé en lo que estaba haciendo por ese tiempo; cuadros de una realidad tan abstraída que de la apariencia de las cosas no queda nada".[3] Buscando confirmar su súbito entusiasmo por la obra de Gerzso, Amor se la mostró al artista y teórico austriaco Wolfgang Paalen, quien vivía exiliado en México. "Paalen y yo éramos mucho más demostrativos, y con cada pintura que nos mostraba quedábamos más convencidos de la urgencia de hacerle una exposición".[4] Para lograr su meta, Amor y Paalen debieron ser pacientes y persuasivos, ya que la primera reacción de Gerzso ante tales muestras de interés fue la negativa. "No soy pintor ni quiero serlo", recuerda Amor que le dijo.[5] De la misma manera como el productor Francisco de P. Cabrera debió

[1] *Un día de vida,* Emilio Fernández, 1950; *Doña Perfecta,* Alejandro Galindo, 1950; *Capitán de rurales,* Alejandro Galindo, 1950; *Susana,* Luis Buñel, 1950.

[2] Los datos históricos muestran algunas discrepancias respecto de por medio de quién conoció Gerzso a Inés Amor. En alguna ocasión, Gerzso dijo que fue gracias al director de teatro Francisco Wagner (véase Carlos González Correa, "Gunther Gerzso, Premio Nacional de Arte", *Novedades,* 14 de diciembre de 1978, p. 12). En otra ocasión, afirmó que fue por medio de su amigo y colega, Otto Butterlin (véase Delmari Romero Keith, *Historia y testimonios, Galería de Arte Mexicano,* Ciudad de México, Ediciones GAM, 1986, p. 139). Amor corroboró esta última versión, pero comentó que el año en que se conocieron fue 1941. Dado que Gerzso aún no hacía el tipo de obra abstracta a la que se refiere Amor, es más probable que se hayan conocido a mediados del decenio de 1940 (véase Jorge Alberto Manrique y Teresa del Conde, *Una mujer en el arte mexicano: Memorias de Inés Amor,* Ciudad de México, Universidad Nacional Autónoma de México, 1987, p. 170).

[3] Inés Amor en *Una mujer en el arte mexicano,* pp. 170-171.

[4] *Ibid.*

[5] *Ibid.*

convencer a Gerzso de que podía diseñar escenografía para el cine a partir de su amplia experiencia en el teatro, Amor y Paalen tuvieron que persuadirlo de que su pintura bien merecía la pena de ser admirada.

Después de una insistencia constante durante varios años, finalmente se inauguró la exposición *Gunther Gerzso* el 8 de mayo de 1950 en la galería de Inés Amor, ubicada en la calle de Milán, acompañada de un catálogo con textos de Paalen.[6] La crítica corroboró el entusiasmo que Amor y Paalen habían compartido durante largo tiempo por el trabajo de Gerzso. Algunos de los comentarios que indicaban esta respuesta favorable eran: "sin duda, una pintura de verdadera calidad"; "un raro espíritu de gran imaginación"; "una extraordinaria meticulosidad"; "gran sensibilidad para el color"; "un dominio, en ocasiones suave, en otras fuerte, para manejar la forma y el misterio y la poesía que evocan sus cuadros"; "una suavidad y transparencia, una luminosidad y frescura incomparables".[7] Los críticos estuvieron de acuerdo en la inusual calidad del artista, y todos lo calificaron como un pintor abstracto. Quien mejor sintetizó esta observación fue Ignacio Martínez Espinosa, quien afirmó en *La Prensa*: "Entre los pintores abstractos, propongo que Gerzso es el mejor calificado, ya que crea sus cuadros con gran imaginación y visión".[8]

Ante el éxito de su exposición inaugural, Gerzso fue reconocido como todo un artista. No obstante su negativa de admitir su talento o los temores de no ser lo bastante bueno, la comunidad artística había dado el veredicto contrario. La reacción positiva, al igual que la venta de algunos cuadros, marcaron un viraje en su carrera. "Una buena señal", diría más tarde, "es que en la primera exposición nadie se rió, y esto me alentó a continuar".[9] Recordaba la insistencia de Amor: "¡Continúa!";[10] y así lo hizo, obteniendo como resultado otra exposición individual en la Galería de Arte Mexicano en 1954.

Lo único es que mientras Gerzso se mostraba escéptico de su capacidad artística, en perspectiva observamos que su obra representa una nueva dirección en la pintura mexicana de mediados del siglo XX. Se trataba de una forma pionera de abstracción que comprobó que el surrealismo exiliado en México fue tan decisivo en su

pintura como lo fue para los expresionistas abstractos de Nueva York. Si bien Gerzso era un disidente que trabajaba esencialmente en soledad, aislado de cualquier grupo artístico, adaptó las lecciones del surrealismo para crear en la pintura un importante paralelo mexicano a dos tendencias dominantes en el arte internacional de la posguerra: el expresionismo abstracto y la pintura geométrica de campo de color *(color-field painting)*.[11] Al formular su propia variante del expresionismo abstracto y la pintura geométrica de campo de color, Gerzso anticipaba los esfuerzos de una generación más joven de pintores mexicanos que buscaban en el abstraccionismo la alternativa al muralismo social de los años veinte a los años cuarenta.

¿Por qué, si las exposiciones de Gerzso en la Galería de Arte Mexicano eran consideradas por la crítica como un éxito, él permaneció, en buena medida, en la periferia del arte mexicano moderno hasta fechas recientes? Y, si los críticos, al igual que Amor y Paalen percibieron su obra como abstracta, ¿por qué no reconocía él este aspecto esencial? "No considero que mi pintura sea abstracta", afirmaba desde entonces, "más bien me considero un pintor realista: pinto paisajes del alma, de la mente, es un realismo psicológico, una imagen de un estado espiritual".[12] Comprender estas complejidades y contradicciones exige internarnos en su historia personal, así como en la escena social, política y cultural del México de mediados del siglo XX, lo cual ayudará a explicar su reticencia a admitir lo innegable: que su pintura es abstracta.

AFINIDAD DE GERZSO CON LO ABSTRACTO

Gerzso descubrió su afinidad con lo abstracto durante su adolescencia, cuando estudiaba en Suiza y vivía con su tío Hans Wendland, historiador, coleccionista y corredor de arte. Gracias al entorno artístico que le proporcionaba su tío, Gerzso recibió un ejemplar de *Hacia una nueva arquitectura*, de Le Corbusier, como regalo de navidad cuando tenía catorce años.[13] Este importante libro, publicado en 1923, encendió el amor que Gerzso tendría por la arquitectura durante toda su vida, y al cual le dio expresión vital en su trabajo como escenógrafo y pintor.

Le Corbusier (seudónimo de Charles-Edouard Jeanneret), nacido en Suiza en 1887, se mudó a París a finales de 1917 para continuar su carrera como arquitecto. También se dedicó a pintar y, con otro artista, Amédée Ozenfant, creó el purismo, un movimiento modernista que tuvo gran influencia en la Francia de finales de la

[6] Wolfgang Paalen y Galería de Arte Mexicano, *Gunther Gerzso*, México, Galería de Arte Mexicano, 1950. La exposición se presentó del 8 al 31 de mayo de 1950.

[7] Las reseñas aparecieron en los siguientes artículos: Roberto Furia, "Pintores, pintorerías y pintoretes", *Excélsior,* 7 de mayo de 1950; Jorge J. Crespo de la Serna, "Gerzso, mago alquimista", *Excélsior,* 14 de mayo de 1950; José Moreno Villa, "Con la pintura", *Voz,* 30 de noviembre de 1950.

[8] Ignacio Martínez Espinosa, "La reciente obra de Gunther Gerzso", *La Prensa,* 29 de mayo de 1950.

[9] Gerzso, entrevista con el autor, otoño de 1999.

[10] Gerzso, citado en Manuel Illescas y Héctor Fanghanel, "Mi obra no es abstracta", *Excélsior,* 4 de febrero de 1985.

[11] La obra de Gerzso también corresponde al *art informel* en Francia (Alfred Manessier y Maria Elena Viera da Silva) y al informalismo en España (Antoni Tapies), aunque está mucho más relacionada con el expresionismo abstracto.

[12] Gerzso, citado en Romero Keith, *op. cit.,* p. 140.

[13] Le Corbusier, *Vers une architecture*, París, G. Crès et cie., 1923.

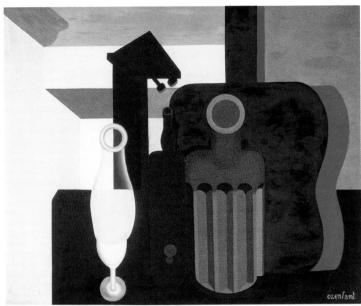

AMÉDÉE OZENFANT. STILL LIFE (NATURALEZA MUERTA), 1920-1921
Óleo sobre tela. San Francisco Museum of Modern Art, Donación de Lucien Labaudt [FIG. 30]

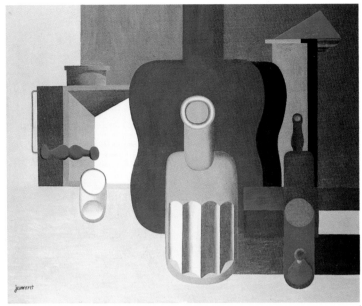

CHARLES-EDOUARD JEANNERET (LE CORBUSIER). COMPOSITION WITH GUITAR
AND LANTERN (COMPOSICIÓN CON GUITARRA Y LINTERNA, 1920. Óleo sobre tela
Öffentliche Kunstsammlung Basel, Kunstmuseum, Donación de Raoul La Roche, 1952 [FIG. 31]

Primera Guerra Mundial (Figs. 31 y 30). Este movimiento, articulado en el libro que ambos escribieron en 1918, titulado *Después del cubismo,* pugnaba por un nuevo orden racional que contrarrestara las cualidades decorativas y decadentes del cubismo sintético. Mezclando el clasicismo tradicional de Occidente con una geometría moderna y limpia, el purismo enarbolaba la estética de la máquina y su tendencia hacia la abstracción. Al negar la función narrativa de la pintura y pugnar por la no representación, Le Corbusier y Ozenfant le asignaron al arte abstracto un lugar en la historia del arte, alabando a artistas que habían subrayado los elementos "plásticos" o formales del arte. "Hemos observado la indiferencia de los maestros por el tema y la preeminencia que le otorgaron a elementos puramente plásticos: Brueghel, El Greco, Poussin, Claude Lorrain, Chardin, Ingres, por mencionar sólo algunos, demuestran constantemente la primera verdad, que podríamos articular de la siguiente manera: *Los valores plásticos deben prevalecer sobre la descripción*".[14]

La celebración de Le Corbusier de la pureza formal y su creencia visionaria en la geometría como el fundamento para construir ciudades nuevas sirvió como catalizador para otro parteaguas en la vida del joven Gerzso. Inspirado en el ejemplo de Le Corbusier, Gerzso quiso primero ser arquitecto. Años más tarde bromearía que Le Corbusier era el responsable de su carrera, primero como escenógrafo y luego como pintor, ya que no respondió a su juvenil emo-

ción de trabajar con él en París.[15] Si bien nunca trabajaron juntos ni se conocieron, Le Corbusier tuvo una influencia permanente en Gerzso. Sus formas simplificadas y geometrías precisas se apegaban a su sentido innato del orden, y en ellas descubrió un enfoque fundamental y racional del lenguaje visual que más tarde adaptaría a las lecciones del surrealismo, creando un nuevo tipo de abstracción, años después y en otro continente, lejos de aquellos días de París que siguieron a la Primera Guerra Mundial.

EL DISEÑO DE LO ABSTRACTO: GERZSO Y EL TEATRO

Las primeras manifestaciones de la estética simplificada y abstracta sustentada en la geometría de Gerzso aparecen en sus escenografías.[16] Aun cuando no se dedicó a la arquitectura, descubrió una manera de vincular su profundo interés en esta profesión con las

[14] Tomado de una traducción al inglés de *Après le cubisme,* reimpreso en Carol S. Eliel, *L'Esprit Nouveau: Purism in Paris, 1918-1925,* Nueva York, Harry N. Abrams, 2001, p. 134.

[15] A los quince años, Gerzso le escribió a Le Corbusier (véase la cronología en Octavio Paz y John Golding, *Gerzso,* Neuchâtel, Suiza, Éditions du Griffon, 1983, p. 114). Más tarde, Gerzso confirmó en una entrevista con la autora que en la carta le solicitaba a Le Corbusier que lo aceptara como su estudiante. El artista y su esposa, Gene Gerzso, también agregaron en una entrevista con la autora que la cronología para esta publicación, aparecida en 1983, había sido preparada y autorizada por ambos.

[16] Los varios cientos de bocetos de Gerzso representan una tendencia general hacia la figuración abstracta, aunque en sus escenografías muestra una predilección por las formas geométricas, que serían una presencia profunda en su estética madura (véanse bocetos y escenografías de la colección del coronel Thomas R. Ireland).

escenografías y el vestuario para teatro y cine. Su pasión por estas artes se debió a otro encuentro tan singular y señero como el descubrimiento de Le Corbusier. Cuando era un joven e impresionable estudiante en Suiza, Gerzso conoció a Nando Tamberlani, el escenógrafo italiano de la ópera de Milán y una de las numerosas personalidades que visitaban la casa de los Wendland en Lugano.[17] El artista recuerda haberse inspirado al observar el trabajo de Tamberlani, y le atribuye su decisión de convertirse en escenógrafo: "A mí me gustó mucho el teatro; conocí a un escenógrafo italiano cuando yo tenía como quince años, que era amigo de la familia. Durante el verano él preparaba sus bocetos para la temporada, salían en la ópera; yo veía cómo hacía sus dibujos y me gustó mucho".[18]

Al regresar a México a principios del decenio de 1930, Gerzso comenzó a diseñar vestuario y escenografía como pasatiempo mientras terminaba la secundaria en el Colegio Alemán. También asistía con suma frecuencia al teatro, en especial a las producciones de la compañía de Fernando Soler.[19] Pronto se involucró directamente con el teatro en México, al trabajar con el emigrado alemán Fernando Wagner —actor, productor, director y posteriormente fundador del Pan-American Theatre en la Ciudad de México.[20] Wagner animó a Gerzso a diseñar los escenarios y el vestuario para su producción de las obras en un acto *Las preciosas ridículas*, de Molière, y *Los que van al mar*, del dramaturgo irlandés John Millington Synge.[21] Estos trabajos representarían los inicios del artista como escenógrafo profesional. Gerzso recuerda que, antes de la llegada de directores de escena europeos como Wagner, en México prevalecía el gusto por el teatro tradicional español, caracterizado por un realismo preciso. "El estilo del teatro en México en mi juventud era todavía del teatro español", diría Gerzso. "Luego llegaron personas como Seki-Sano y Fernando Wagner con influencias de Alemania, Rusia y Francia".[22] Según Gerzso, fueron Wagner y otras personalidades afines quienes, influidos por las ideas vanguardistas europeas revolucionaron el teatro moderno en México.

Esta revolución, iniciada en Europa a finales del siglo XIX y cuyo clímax sucedió antes de la Segunda Guerra Mundial, enfrentó los límites del realismo proponiendo un nuevo modelo del artista como diseñador y creando un periodo de confluencia vital entre el arte y el teatro. Al modificar la tradición establecida del escenógrafo como artesano, muchos artistas modernos trabajaron en teatro. En París,

durante los decenios de 1910 y 1920, Pablo Picasso, Georges Braque y André Derain, entre otros artistas importantes del incipiente modernismo europeo, colaboraron con el director de teatro ruso de vanguardia Sergei Diaghilev en sus revolucionarias escenografías del ballet ruso. Un decenio más tarde en México, Julio Castellanos, Agustín Lazo, Fernández Ledesma, Carlos González y Roberto Montenegro, entre otros modernistas mexicanos, trabajaron en teatro progresista. Llevaron al escenario las innovaciones que aprendieron tanto en sus viajes por Europa como de directores europeos entre quienes se hallaba Wagner, quien llegó a México a principios del decenio de 1930 con las ideas más novedosas sobre teatro moderno, inspiradas en los rusos y los alemanes.

Los años formativos de Gerzso como escenógrafo corren de manera paralela a su desarrollo en el teatro mexicano. Además de aprender directamente de Wagner las ideas frescas en teatro moderno, recuerda haber leído y estudiado sobre la vanguardia teatral por su cuenta. "Me fascinaba tener libros sobre teatro en general; específicamente, tenía un libro sobre teatro ruso".[23] Gerzso estaba tan entusiasmado con este libro en particular que recuerda haber vendido una serigrafía de Picasso, obsequio de su tío Hans Wendland, para poder comprarlo. Al hablar sobre la influencia del teatro ruso, afirmaba: "Era magnífico y tenía gran fama antes de Stalin. Era muy vanguardista; al igual que el teatro alemán".[24]

Inspiradas en las innovaciones del teatro moderno, las escenografías de Gerzso, tanto en México como en Cleveland, reflejan las tendencias vigentes en el arte contemporáneo internacional, desde el cubismo y el expresionismo hasta el purismo y el constructivismo. Sus diseños de mediados de los años treinta para *Poder* y *Squaring the Circle* (La cuadratura del círculo) [Cats. 11 y 10] se cuentan entre los mejores ejemplos de su estilo expresionista o "imaginativo", como lo describían las reseñas.[25] Como contraste, los diseños arquitectónicos de ese periodo son notables, ya que nos permiten percibir el estilo plenamente maduro del artista. Éstas son las semillas que poco a poco se convertirán en su forma expresiva de abstraccionismo geométrico. La historiadora Giovanna Recchia identificó la tendencia hacia lo abstracto en el teatro mexicano durante los años treinta de la siguiente manera: "Haciendo a un lado los preciosismos que había alcanzado la técnica del decorado decimonónico, tratando de vencer la contradicción existente entre la ilusión escénica y la presencia verdadera del actor, simplifican el escenario a planos y volúmenes abstractos".[26]

[17] Véase la cronología, en Paz y Golding, *op. cit.*, p. 114.

[18] Gerzso, entrevista con María Alba Fulgueira, en *Cuadernos de la Cineteca Nacional*, núm. 6, Ciudad de México, Cineteca Nacional, 1976, p. 81.

[19] Gerzso citado en una entrevista con Pilar Galarza, en el CD ROM *Escenografía mexicana del siglo XX,* investigación y documentación de Giovanna Recchia, presentado por Alejandro Luna, Philippe Amand y Mónica Raya, 6 de octubre de 2000, Centro Nacional de las Artes, Ciudad de México.

[20] El Pan-American Theatre fue fundado en 1937 por Wagner.

[21] Tomado de la entrevista con Pilar Galarza, *op. cit.*

[22] *Ibid.*

[23] *Ibid.,* p. 9. En la entrevista no se especifica el título del libro.

[24] *Ibid.,* p. 10.

[25] Las escenografías, calificadas de "imaginativas y poéticas", aparecen en una reseña titulada "Repertory Group Scores in Shakespeare's Play", en un periódico no identificado de los archivos del coronel Thomas R. Ireland, ahora en poder de su hija, Thomasine Neight-Jacobs.

[26] Giovanna Recchia, "Escenografía en México", artículo por internet, en www.arts-history.mx/escenografia, de 2003.

Los bocetos que elaboró Gerzso para el *Hamlet*, de William Shakespeare, y *Gas*,[27] una trilogía dramática del dramaturgo alemán Georg Kaiser, ilustran esta tendencia hacia la simplificación en la escenografía moderna (Cats. 11 y 12). Fueron concebidos con una sensibilidad reductivista y ejecutados con una precisión que revela su predilección por las formas abstractas, geométricas. Realizados en gouache blanco sobre fondo negro para simular el interior de un escenario, estos bocetos, contundentes y atrevidos, demuestran el lema de la arquitectura moderna, "menos es más".[28] Al subrayar la simplicidad gráfica, la forma fundamental y la interpenetración de los espacios interior y exterior, este trabajo sintetiza la manera como Gerzso empleaba las técnicas escenográficas del teatro experimental moderno.

Esta característica simplificadora fue identificada en los primeros comentarios de su trabajo en teatro, que alabaron unánimemente su talento artístico, al igual que en las últimas críticas de su trabajo como escenógrafo de cine y pintor.[29] En el número especial dedicado al teatro en México de julio de 1935, *Theatre Arts Monthly* reprodujo los bocetos de Gerzso en un artículo sobre el teatro moderno titulado "Sencillez en las formas". A su vez, la publicación *Imagen del teatro*, de Antonio Magaña, en su edición de 1940, publicó las escenografías de Gerzso para *Goodbye Again* (Otra vez adiós), de Wagner, con el siguiente texto: "El teatro de Fernando Wagner tiene una característica particular, su inocencia. El espectador interesado puede ver algún orden y buena disciplina en la escenografía".[30]

El enfoque arquitectónico característico de Gerzso provenía de su afinidad por la geometría simplificada celebrada por Le Corbusier y el purismo, y desarrolló esta preferencia por la precisión a un nivel que contribuyó al constructivismo internacional, al expresionismo abstracto y a la pintura geométrica de campo de color. No obstante, en el trayecto, Gerzso tomó una desviación drástica por los sinuosos caminos del surrealismo.

GERZSO Y EL SURREALISMO EN MÉXICO

Gerzso se cruza con el surrealismo gracias a su asociación con un círculo de exiliados y emigrados europeos que llegaron a México durante la Segunda Guerra Mundial. México ofreció asilo a varios artistas, escritores e intelectuales surrealistas que huían de Hitler y del avance del fascismo en Europa. Después de Nueva York, la Ciudad de México era la urbe con mayor transferencia cultural de Europa desde finales de los años treinta hasta principios de los cuarenta. El escritor surrealista Pierre Mabille lo había vaticinado en 1938, cuando declaró: "El papel dominante de las naciones europeas se acerca a su fin, en favor de una transferencia de la civilización hacia el continente americano, y México tendrá reservado un lugar especial".[31]

Al viajar por Columbia Británica y el norte de California cuando estalló la Segunda Guerra Mundial, el surrealista de origen austriaco Wolfgang Paalen y su mujer, la pintora y poeta francesa Alice Rahon, prefirieron venir a México a regresar a Europa en el otoño de 1939. Durante el verano de 1941, el pintor británico Gordon Onslow Ford llegó a México con Jacqueline Johnson, una escritora a quien había conocido en Nueva York durante una conferencia sobre el surrealismo.[32] De su exilio en Nueva York, también en el verano de 1941, llegó Matta, un surrealista de origen chileno y amigo cercano de Onslow Ford, para pasar cuatro meses en Taxco. A su vez, el poeta y activista político Benjamin Péret (Cat. 24), a quien le negaron la entrada a Estados Unidos debido a su participación en la Guerra Civil española y en la Revolución de Octubre, se reubicó en México en 1941 junto con su mujer, la artista española Remedios Varo. En 1942, después de viajar de Francia a Sudamérica, el español Esteban Frances se asentó en Erongarícuaro, un remoto pueblo tarasco de Michoacán, donde se hospedó durante un largo periodo con Onslow Ford.[33] Ese mismo año, tras escapar de Francia, la pintora surrealista británica Leonora Carrington llegó a Nueva York y tiempo después a México.

Arrancados del viejo mundo y descontextualizados en el nuevo, estos surrealistas europeos se sintieron profundamente influidos por México, a la vez que cambiaron de manera radical el entorno

[27] Georg Kaiser (1878-1945), *Gas*, nombre genérico de la trilogía [*Die Koralle* (El coral), 1917; *Gas I*, 1918; *Gas II*, 1920], que presenta una visión pesimista de una sociedad donde se ha perdido la individualidad, inspirada, en parte, por el cataclismo de la Primera Guerra Mundial.

[28] Frase acuñada por el arquitecto pionero estadounidense, de origen alemán, Ludwig Mies van der Rohe. En su estilo internacional de abstracción geométrica, el pabellón alemán para la Exposición Internacional de Barcelona de 1929 puede compararse con el que había diseñado Le Corbusier en 1925, el Pavilion L'Esprit Nouveau, donde resume los postulados estéticos del purismo.

[29] Se incluyeron los siguientes comentarios: "excelente", de la reseña "'Within the Gates' Now at Play House"; "a los 21 años, Gerzso puede ver hacia atrás una vida poco usual, y al futuro, una llena de promesas", de la reseña "Young Mexican Prepares Scenery, Costumes for New Play"; "Afirma Lee Simonson, 'El arte escénico se encuentra en su mejor momento cuando es como la cauda de una cometa, y el escenógrafo Gunther Gerzso, con una creación imaginativa y poética, le ha dado a esta cometa gran impulso para elevarse", aparecidos todos en periódicos no identificados de los archivos del coronel Thomas R. Ireland, ahora en poder de su hija, Thomasine Neight-Jacobs.

[30] *Goodbye Again*, comedia escrita por Allan Scott y George Haight, y dirigida por Fernando Wagner para el Pan-American Theatre. Reseñada y comentada por Antonio Magaña Esquivel, *Imagen del teatro (Experimentos en México)*, Ciudad de México, Ediciones Letras de México, 1940, p. 161.

[31] Pierre Mabille, citado en Martica Sawin, *Surrealism in Exile and the Beginning of the New York School*, Cambridge, MIT Press, 1997, p. 20. La investigación que realizó Martica Sawin sobre los europeos exiliados en México fue una valiosa fuente de información para este proyecto.

[32] Sawin, *op. cit.*, p. 155.

[33] Supuestamente en 1942 (véase Sawin, *op. cit.*, p. 265).

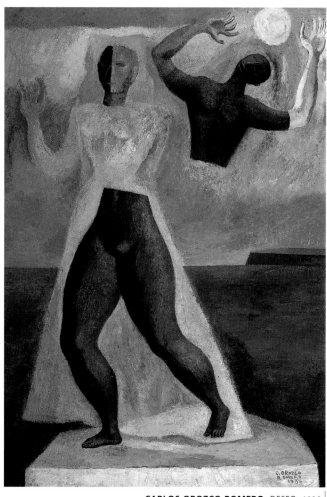

CARLOS OROZCO ROMERO. DESEO, 1936
Óleo sobre tela. Colección de Gene Cady Gerzso, Ciudad de México [FIG. 32]

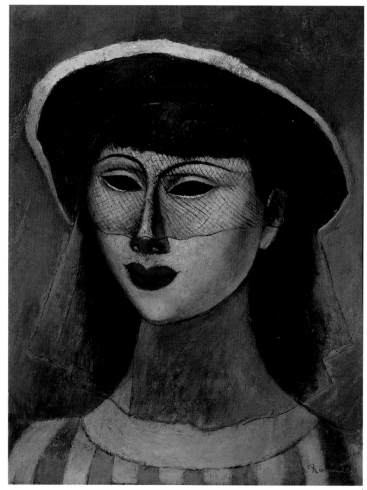

CARLOS OROZCO ROMERO. RETRATO DE GRUSHA, 1941
Óleo sobre tela. Colección de Gene Cady Gerzso, Ciudad de México [FIG. 33]

extranjero en el que se encontraban. Dada su búsqueda del "otro" y su deseo de incursionar en las profundidades de la psique humana, se identificaron con el arte y la cultura prehispánicos, que seguía teniendo una presencia importante, pese a la Conquista y los embates de la vida moderna. También se enamoraron del variado paisaje mexicano, que abarcaba desde desiertos y volcanes hasta exuberantes selvas. Al descubrir la belleza natural del país y su sorprendente "diferencia", comprendieron de inmediato por qué André Breton —portavoz del surrealismo que visitó México por primera vez en 1938— acuñó la hoy famosa frase "México es el país surrealista por excelencia".[34]

Justamente cuando los exiliados europeos buscaban asilo en México, Gerzso regresaba a su país de origen. Había vivido en Estados Unidos, trabajando como escenógrafo para la compañía teatral de Cleveland, de 1935 a 1940, pero tras la muerte de su madre en

1939 y el recrudecimiento de la Guerra Mundial, decidió volver a México. También regresó debido a su reciente compromiso con el arte, convencido de dejar la escenografía para dedicarse exclusivamente a la pintura.

Dados sus antecedentes europeos y su educación en el viejo continente, además de su filiación con los inmigrantes alemanes en México, Gerzso tenía una afinidad especial con el círculo de exiliados surrealistas. Aún más, su temprana vocación como pintor lo predisponía en cierta medida a la estética del surrealismo. Gracias a su relación con el teatro mexicano de vanguardia y con los pintores Carlos Orozco Romero y Julio Castellanos, escenógrafo como él, éstos dirigieron su sensibilidad literaria hacia lo personal y lo poético en la pintura. Fiel a su educación al lado del coleccionista y corredor de arte Hans Wendland, Gerzso había reunido una buena colección de arte contemporáneo y, desde finales de los años treinta hasta principios de los cuarenta, cuando aún aprendía a pintar, adquirió o recibió como obsequio obra tanto de Castellanos como de Orozco Romero. "En aquellos días yo era coleccionista

[34] André Breton, en Rafael Heliodoro Valle, "Diálogo con André Breton", *Revista de la Universidad*, UNAM, Ciudad de México, vol. 29, junio de 1938, pp. 5-8.

de pintura mexicana", comentaría, "y la primera obra que adquirí tenía una fuerte influencia de Orozco Romero"[35] (Cat. 20)". *Deseo* (1936) y *Retrato de Grusha* (1941), de Orozco Romero (Figs. 32 y 33), cuelgan desde hace varias décadas en el comedor del artista. De igual manera, el retrato que Castellanos le hizo en 1940 (Fig. 34), que lleva la dedicatoria "Para Gunther Gerzso/Julio Castellanos/ México 1940", continúa en lugar de honor en su sala. Escenógrafo como él, Castellanos compartía su afición por la escenografía moderna, aunque también lo alentó a convertirse en pintor. Tenían una "amistad peripatética", como la describió cierto biógrafo de Gerzso: "con [Castellanos] recorrí la ciudad de México, de norte a sur, durante los años cuarenta", aprendiendo sobre el arte.[36] Consciente de esta importante influencia, Gerzso afirmaría tiempo después, "Tenía un amigo, Julio Castellanos, quien me ayudó a aprender a pintar"[37] (Fig. 35).

Tanto Castellanos como Orozco Romero representaban una nueva tendencia en la pintura mexicana de los años veinte y treinta que se desarrolló al margen del muralismo. Junto con Carlos Mérida, Rufino Tamayo, Guillermo Meza y otros, se asociaron con los círculos artísticos y literarios del periodo posrevolucionario en México, los estridentistas y los contemporáneos, grupos afines formados por artistas y escritores que habían viajado o estudiado en el extranjero y que se vincularon con el movimiento del teatro moderno en México, fomentando un diálogo continuo con el modernismo internacional y ofreciendo una alternativa al entonces dominante realismo social.[38] La interpretación poética de la realidad de Castellanos y Orozco Romero, que presenta cierto sentido de lo fantástico en el México cotidiano, moldeó el enfoque de Gerzso en relación con la pintura.

Entre las primeras obras de Gerzso cabría mencionar *Four Bathers* (Cuatro bañistas) 1940 (Cat. 19), la cual representa claramente la versión que tenía Castellanos del neoclasicismo, tal como lo habían desarrollado Picasso y los artistas del *novecento* italiano, después de la Primera Guerra Mundial (Fig. 36). El tema de las bañistas, la composición de espacios poco profundos y confinantes, y una paleta de cálidos tonos terrosos, sumados a azules frescos color del cielo, relacionan esta obra directamente con algunos cuadros de Castellanos, como *Dos desnudos*, 1929 (Fig. 37). El énfasis plástico que daba Gerzso a la forma volumétrica y a la figura de la mujer indígena también relaciona *Four Bathers* con *Dos desnudos*.

No obstante, otros dos de los primeros cuadros de Gerzso, *Cat's Cradle* (La cuna de gato) y *Performer with Chair* (Actor con silla) [Cats. 21 y 22], demuestran cómo pasó rápidamente del neoclasicismo a una forma de realismo mágico, de manera paralela al trabajo plenamente maduro y más reconocido tanto de Castellanos como de Orozco Romero. En cada cuadro, Gerzso ilustra una reconocible figura humana, aunque en ambos casos el sujeto trasciende la cotidianeidad mediante su apariencia y sus acciones. En *Cat's Cradle*, Gerzso crea una atmósfera extrañamente inquietante por medio de la figura de un adulto que mira atemorizado al espectador mientras juega el conocido juego infantil. En *Performer with Chair*, Gerzso abstrae aún más a su sujeto y lo muestra alejado del espectador, mirando hacia arriba y gesticulando hacia afuera. Esta composición, referencia a un escenario, presenta un proscenio que conduce hacia un paisaje distante y a una solitaria silla vacía que vincula el cuadro con la tendencia de la pintura metafísica en el México de los años treinta.

Practicada por Orozco Romero en obras como *Deseo*, 1936, así como por Castellanos en *El día de San Juan*, 1937 —las cuales formaban parte de la colección privada de Gerzso—, la *Pittura Metafisica* fue creada en Italia por Giorgio de Chirico en su juventud y adaptada por los surrealistas en el París del decenio de 1920. Cultivaba cierto sentido de misterio poético así como una realidad onírica, y tal como lo evidenciaba el realismo mágico de Orozco Romero y Castellanos, su influencia se sintió en México antes de que llegaran los surrealistas europeos a principios de los años treinta. El origen de esta diseminación fueron los estridentistas —quienes publicaron teorías surrealistas en su revista *Horizonte*— y los contemporáneos, quienes de igual manera solían referirse a la pintura metafísica europea y al surrealismo en la publicación que llevó el nombre del grupo. *Los contemporáneos* también incluían reproducciones de obras de De Chirico y Salvador Dalí, así como poesía surrealista de Paul Valéry, Jean Cocteau y Paul Eluard.[39]

Conforme los artistas se fueron afiliando a los contemporáneos y a los estridentistas, Castellanos y Orozco Romero prepararon a Gerzso para su estrecha asociación con los surrealistas europeos en México. Gerzso tradujo su predilección por lo personal y lo poético a valores estéticos fundamentales, en la medida en que daba forma a su propio enfoque del surrealismo y, con el tiempo, de la abstracción. Gerzso observó la pasmosa quietud que lograban estos pintores, así como su estilo particular de realismo mágico —llamado por los surrealistas realismo maravilloso—, el cual exploraba la experiencia mexicana con la intención de descubrir lo fantástico o lo metafísico. En la medida en que Gerzso desarrollaba su propio estilo de pintura poética, los ejemplos de Castellanos y Orozco Ro-

[35] Gerzso, citado en una entrevista con Lotte Mendelsohn, transcrita de una entrevista radiofónica e impresa en *Gunther Gerzso: In His Memory*, Nueva York, Mary-Anne Martin/Fine Art, 2000, p. 7. La exposición se presentó del 12 de octubre al 11 de noviembre de 2000.

[36] Enrique F. Gual, "Una realidad ideal", *Excélsior*, 14 de abril de 1970.

[37] Alfonso Loya, "Gunther Gerzso, paisajista abstracto", *El Heraldo Cultural*, 27 de marzo de 1966, p. 15.

[38] Para un comentario sobre el estridentismo, véase Luis Mario Schneider, *México y el surrealismo, 1925-1950*, Ciudad de México, Arte y Libros, 1978.

[39] Luis-Martín Lozano, "In Search of Our Own Identity", *Modern Mexican Art, 1900-1950*, Ottawa, National Gallery of Canada, 1999, pp. 64-65.

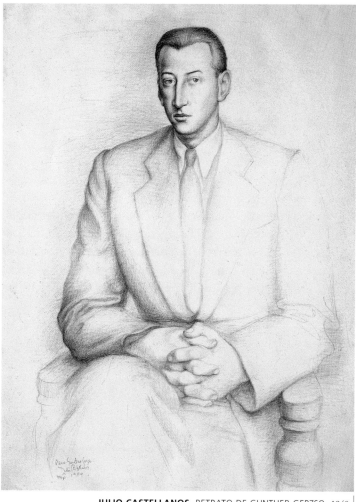

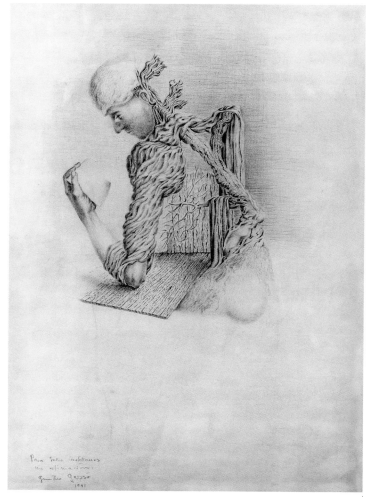

mero resultaron importantes piedras de toque en la evolución de su amor por México y su arte, cultura y paisajes. La otra lección artística importante que aprendió Gerzso de Castellanos, específicamente, fue una técnica precisa y el énfasis clásico en el dibujo como base estructural de la composición. Tal como lo demuestra su trabajo para el teatro, estas tendencias artísticas ya existían en Gerzso, pero fue Castellanos, colega escenógrafo, quien las reforzó dentro del ámbito de la pintura.

Si bien lo inesperado, lo incongruente y lo misterioso, todos ellos aspectos esenciales de la literatura y la pintura surrealistas, ya se encontraban en el arte de Gerzso a principios de los años cuarenta, fue por medio de Castellanos y Orozco Romero como se integró de lleno al surrealismo internacional. Aun cuando vivía y trabajaba en Cleveland durante la *Exposición Internacional del Surrealismo* que se presentó en la Ciudad de México en enero de 1940, su trabajo de principios de este decenio comienza a revelar su conocimiento de la primera generación de surrealistas europeos, cuya obra se promovía en esta novedosa exposición.

La primera obra verdaderamente surrealista de Gerzso fue *Personaje* (Cat. 23), uno de los pocos cuadros que sobreviven de su periodo crítico y formativo. Realizada en 1942, es anterior al encuentro entre el artista y Benjamin Péret y otros exiliados europeos en México, aun cuando es la obra mejor lograda de Gerzso y posee varias cualidades que caracterizarían el surrealismo de su autodenominada "época Benjamin Péret". El tema de esta obra del primer Gerzso es el ser etéreo conocido como *personaje,* un presencia espiritual que rebasa el cuerpo físico, un tema del más allá explorado por artistas tales como Picasso, Joan Miró, Yves Tanguy, Paalen y Onslow Ford. Debido al tratamiento que da Gerzso a este motivo, la figura nos recuerda las "formas-estructuras" en los paisajes sin horizonte de Tanguy, que Onslow Ford describía como *personajes* y que Gerzso reconocía como una inspiración (Fig. 41).[40] En el uso que hacía Gerzso de los colores

[40] Cronología en Paz y Golding, *Gerzso, op. cit.*

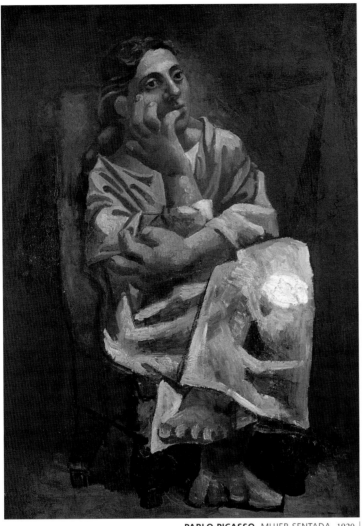

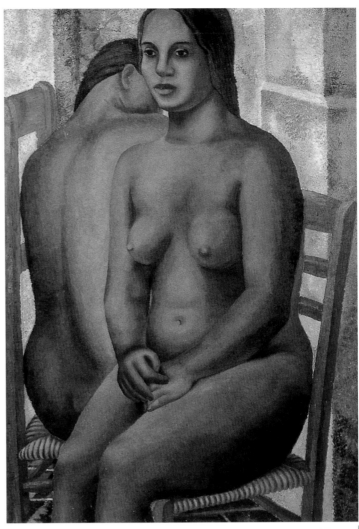

PABLO PICASSO. MUJER SENTADA, 1920
Óleo sobre tela. Musée Picasso, París [FIG. 36]

JULIO CASTELLANOS. DOS DESNUDOS, 1929
Óleo sobre tela. Instituto Nacional de Bellas Artes, Ciudad de México [FIG. 37]

primarios —rojo, amarillo y azul— y de formas biomorfas y patrones lineales que las entretejen resuenan los elementos principales de las *Constelaciones* de Miró, una serie iniciada en los años cuarenta (Fig. 42). Como contraste, las formas angulares y facetadas, particularmente las agresivas formas triangulares que se proyectan hacia afuera, imitan los elementos de composición que utilizaban Matta y Esteban Frances para crear un espacio explosivo y multidimensional en sus paisajes surrealistas de principios del decenio de 1940 (Figs. 43 y 44). De igual manera, Gerzso equilibra estas formas precisas, geométricas, con paisajes atmosféricos amorfos que, una vez más, recuerdan los vaporosos paisajes creados por Matta como respuesta al imponente suelo volcánico de México (Fig. 44).

En comparación con las pinturas de Gerzso influidas por la obra de Castellanos y Orozco Romero, *Personaje* es un salto dramático al mundo surrealista de lo irracional. Más que una revelación poética de lo misterioso en lo cotidiano, explora una realidad interior, psicológica que los surrealistas creían escondida dentro del subconsciente y a la cual se podía llegar por medio del automatismo, la técnica que utilizaban principalmente para suprimir el control consciente sobre la composición, con el propósito de permitir que las imágenes surgieran de la asociación libre y el azar. Además de un amasijo automatista de formas que fluyen libremente, el personaje de Gerzso es una aparición surrealista sacada de las profundidades de la psique.

Un año después, en 1943, Gerzso realizó otro trabajo similar que evidencia aún más su profundo estudio del surrealismo europeo antes de conocer a Péret. *Anatomía* (Fig. 45), una combinación de dibujo y collage, es una cita directa de Salvador Dalí y el ejemplo más claro de la inmersión de Gerzso en los métodos y las teorías de inspiración freudiana sobre el realismo europeo. La obra está basada en *Gradiva*, de Dalí, 1931 (Fig. 46), que fue reproducida en la publi-

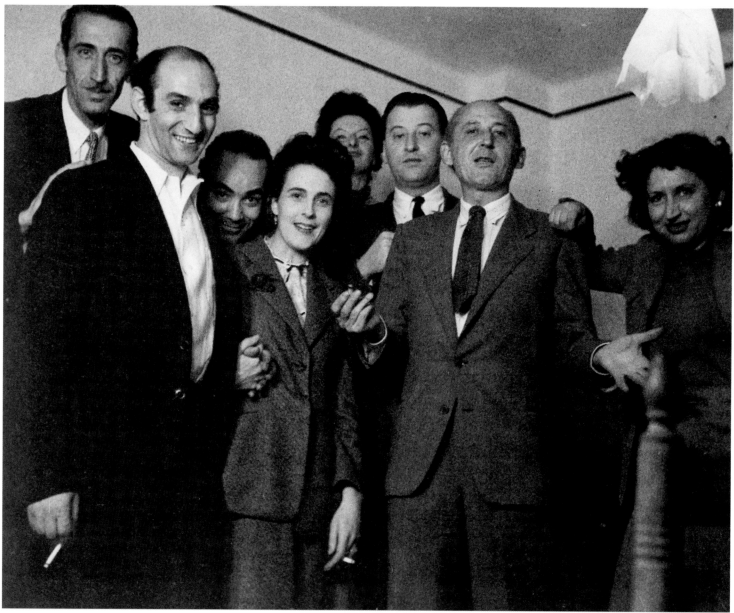

KATI HORNA. FOTOGRAFÍA DEL CÍRCULO DE LA CALLE GABINO BARREDA, CIUDAD DE MÉXICO, 1946

Impresión sobre gelatina. De izquierda a derecha, Gerardo Lizárraga, Chiqui Weisz, José Horna, Leonora Carrington, Remedios Varo, Gunther Gerzso, Benjamin Péret y Miriam Wolf. [FIG. 38]

cación de René Crevel, *Dalí ou l'antiobscurantisme* (1931), y de la cual Gerzso tenía una copia. A la vez musa y mujer fatal en el arte y la literatura, Gradiva es un personaje ficticio de la novela de Wilhelm Jensen *Gradiva: una fantasía pompeyana* (1903). En 1907, Sigmund Freud analizó las implicaciones psicológicas del sexo, la represión y el deseo edípico presentes en esta obra literaria.[41] Al apli-

car las teorías que articuló en su *Interpretación de los sueños* (1900), llegó a la conclusión de que se trataba de un "caso" en el que el amor se abre paso desde el inconsciente hasta el consciente.[42] A través de Freud, Dalí adopta la historia de Jensen de un deseo obsesivo y equipara a Gradiva con su mujer, Gala. "Gala, mi esposa, es esencialmente una Gradiva", una musa que lo aliviaba de sus "locas fantasías histéricas", revelaba Dalí.[43] Para simbolizar su desbordada pasión por Gala, Dalí retrataba a Gradiva haciendo erupción en un paisaje volcánico

[41] Para una descripción de Gradiva, véase Jennifer Mundy, comp., *Surrealism: Desire Unbound*, Londres, Tate Publishing, Ltd., 2001; Princeton, Princeton University Press, 2001, p. 64; véase también Ralf Schiebler, *Dali: Genius, Obsession and Lust*, Munich y Nueva York, Prestel Verlag, 1996, pp. 48-49.

[42] Freud, citado e interpretado por Schiebler, *op. cit.*, pp. 48-49.

[43] Dalí, citado en Schiebler, *op. cit.*, p. 49.

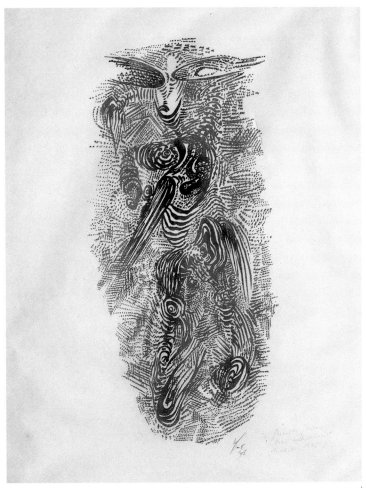

WOLFANG PAALEN. COSMOGÓN, 1945
Litografía, 5/45. Con la dedicatoria: "A Gunther Gerzso, con mis mejores deseos, México, 1945"
Colección de Gene Cady Gerzso, Ciudad de México [FIG. 39]

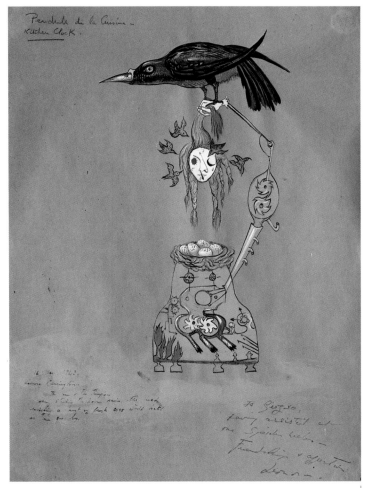

LEONORA CARRINGTON. PÉNDULO DE LA COCINA, 1943
Gouache sobre papel. Con la dedicatoria: "A Gerzso, querido asistente de nuestras telarañas, Con amistad y afecto". Colección de Gene Cady Gerzso, Ciudad de México [FIG. 40]

en Pompeya. Con una composición idéntica y la misma calidad de "geología fluida"[44] en su interpretación del tema, Gerzso dibujó e hizo un collage de su propia versión de esta surrealista musa/mujer fatal.

En 1944, Gerzso amplía su círculo artístico en México como resultado de su decisivo encuentro con Benjamin Péret, poeta surrealista y activista político que llegó a México proveniente de Francia en busca de asilo, durante la Segunda Guerra Mundial, y a quien conoció por medio de su esposa, Gene Cady Gerzso. Durante la guerra, Gene Gerzso trabajó en la oficina de prensa de la embajada británica en la Ciudad de México, generando información de apoyo a los aliados. Cuando la oficina de prensa decidió hacer unos pequeños dioramas para reforzar la comunicación, Gene le consultó a su marido, quien a su vez lo comentó con el artista y arquitecto Juan O'Gorman. Éste lo remitió con Remedios Varo, la pintora española. Gerzso recuerda:

Como éramos muy amigos de Juan O'Gorman, me dijo que "había refugiados españoles en la calle Gabino Barreda, a quienes seguramente les interesaría el trabajo porque creo que se están muriendo de hambre". Fui... toqué la campana y abrió la puerta Remedios Varo, quien se encontraba ahí con su marido, Benjamin Péret y varios otros... Al día siguiente llegó Leonora. Así fue como entré al grupo y, naturalmente, estaban encantados de que les trajera trabajo... Era muy primitiva [la casa de Péret] y los pisos tenían agujeros... pero en las paredes había dibujos y yo me dije "¡caramba! qué maravillosas reproducciones de Picasso!" Ellos respondieron que eran originales, y también tenían Max Ernst y Tanguy... Así se inició una estrecha amistad con los surrealistas[45] (Fig. 38).

Péret vivía en una vecindad que era un importante centro de actividad para los surrealistas exiliados. Sus esfuerzos por mante-

[44] Término descriptivo para trabajos similares utilizado por Schiebler, *op. cit.,* p. 45.

[45] Gerzso, en *Maestro Gunther Gerzso,* película de la serie *Creadores eméritos,* producida por el Consejo Nacional para la Cultura y las Artes, 1999. Productor, Héctor Tajonar.

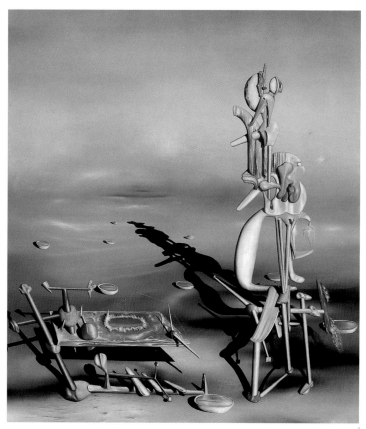

YVES TANGUY. INDEFINITE DIVISIBILITY (DIVISIBILIDAD INDEFINIDA), 1942
Óleo sobre tela. Albright-Knox Art Gallery, Buffalo, Nueva York [FIG. 41]

Hasta ese momento, Gerzso mantenía su actividad pictórica en privado. Leonora Carrington recuerda: "Apenas empezaba… pero teníamos mucho en común".[48] Como resultado, Gerzso afirmó que los exiliados realmente no lo consideraban un artista: "Les importaba muy poco que yo fuera pintor".[49] Incluso si el nivel de intercambio entre Gerzso y los demás integrantes de la calle Gabino Barreda giraba principalmente en torno de su herencia europea compartida, la camaradería y el gusto por la diversión eran los vínculos profundos y perdurables entre los surrealistas y Gerzso. Al igual que Breton, Péret se mantuvo "leal" al surrealismo, promoviendo los principios del movimiento en México, aun cuando se descentralizó y evolucionó hacia otras formas.[50] Convencido de que el surrealismo era el único camino hacia una conciencia más elevada y un nuevo orden social, Péret siguió comprometido con su postulado básico de suspender el consciente, el pensamiento racional, en la búsqueda de deseos inconscientes.

La "época Benjamin Péret" llegó a su momento más intenso en los años 1944 y 1945, durante los cuales Gerzso pintó todos sus cuadros que ahora se catalogan como surrealistas. Al igual que *Personaje* y *Anatomía* (Cat. 23 y Fig. 45), estas obras demuestran el cuidadoso estudio de los distintos estilos y temas que caracterizaron al movimiento. Obras como el *Retrato de Benjamin Péret* y *Los días de la calle Gabino Barreda* (Cats. 24 y 25) comparten el estilo ilusorio del surrealismo, tal como lo practicaban Dalí y Tanguy, en tanto que otros como *El descuartizado, Naufragio* y *Encuentro* (Fig. 49 y Cats. 28 y 29) recuerdan al surrealismo abstracto biomorfo asociado con Max Ernst, André Masson (Fig. 50) y Matta.

En el contexto de la Segunda Guerra Mundial y las condiciones de exilio forzoso, Gerzso se identificaba plenamente con el tema de la violencia. Como lo evidencian sus primeros dibujos creados en Cleveland, Gerzso ya había ponderado sobre la agresión humana y sus efectos nocivos (Cat. 6). Y nuevamente aborda el tema por medio del amenazante *Personaje,* cuyos proyectiles evocan armas. Pintados durante su estrecha relación con el círculo de la calle Gabino Barreda, *El descuartizado, Naufragio* y *Encuentro* exploran más a fondo este tema medular del surrealismo. *El descuartizado* sugiere un cataclismo en el que todo se ha desmembrado. Las partes humanas o animales, desmembradas, forman una composición fluida en la que las suaves entrañas se vuelven formas óseas y una confusa amalgama de distintos tipos de materia orgánica.

A través de su permanente correspondencia con Breton durante los años de la guerra, Péret consiguió que esta obra se reprodujera en el último número de la revista neoyorquina sobre surrealismo que editaba Breton, *VVV.* Al incluir a Gerzso y a otros

ner cohesionado al grupo en México durante los años de la guerra eran similares a los de André Breton en Nueva York. Además de Péret y Varo, el círculo de la calle Gabino Barreda incluía a Leonora Carrington (Fig. 40); el fotógrafo de origen húngaro Chiqui Weisz, con quien Carrington se casó en 1946; otra fotógrafa húngara, Kati Horna; el pintor español Esteban Frances; el excéntrico coleccionista británico Edward James, y Gerzso, descrito como el "único mexicano" del círculo, quien hizo una amistad cercana con el grupo[46] y con gusto se adhería a sus actividades sociales y artísticas, participando en el juego de salón de cadáveres exquisitos (Figs. 47 y 48) y compartiendo su notorio sentido del humor. Como comenta Fabienne Bradu en su estudio acerca de Péret en México: "Gerzso sentía que, además de la amistad personal, la comida [que él llevaba a las reuniones] propició la amistad que lo vinculó con Péret. En efecto, como era el único que tenía una buena situación económica, Gerzso era el encargado de comprar el vino para las reuniones. Él lo compraba, pero era Péret quien lo seleccionaba".[47]

[46] Fabienne Bradu, *Benjamin Péret y México,* Ciudad de México, Editorial Aldus, 1998, p. 46.
[47] *Ibid.,* p. 48.

[48] Leonora Carrington, entrevista grabada realizada por la autora, 2002.
[49] Gerzso, citado en una entrevista grabada con Vanessa Nahoul, 1998.
[50] Sawin, *op. cit.,* p. 265.

jóvenes artistas, la revista demostraba una notoria diversificación del movimiento surrealista,[51] y con motivo de su publicación, Breton le comentó a Gerzso: "Eres uno de nuestros maestros".[52] En el contexto de *VVV*, *El descuartizado* se presentó entre obras como *Vagina dentata* de Matta, que apareció en la portada de ese número (Fig. 51). Como reflejo de las complejas y, con frecuencia, conflictivas actitudes que los hombres surrealistas tenían con respecto a la mujer, el sexo y el deseo, la imagen confrontadora de Matta presenta los genitales femeninos bordeados por unos afilados dientes. Con este agresivo tema, Matta trata a la mujer como depredadora, tal como lo había hecho Picasso en *Desnudo frente al mar*, 1929 (Fig. 52). Si bien las formas puntiagudas de Gerzso son más generales y no parecen tener relación con los peligros de la sexualidad femenina, resultan igualmente amenazantes. Al insertarlas en un contexto social e histórico más amplio, éstas y otras formas amenazantes en sus cuadros emanan la fascinación por la violencia.

Si recordamos los lienzos impregnados de acción violenta de los surrealistas André Masson y Kurt Seligmann de finales de los años treinta (Fig. 50), *Naufragio* resulta por igual horrendo. También aborda el tema de la destrucción humana con el trasfondo de la Guerra Mundial, describiendo un naufragio en una noche oscura y tormentosa, durante el cual formas humanas y marinas quedan destrozadas de manera brutal. Fragmentos de músculos se transforman parcialmente en figuras semejantes a crestas de olas que pulsan con una energía rítmica aunque siniestra. Se fusionan, creando un patrón entrelazado que impide obtener una definición clara. Aun cuando todas las figuras están desmembradas, algunas permanecen lo bastante intactas para adivinar que tal vez están siendo violadas o sometidas a algún otro tipo de violencia física.

Al igual que *Naufragio* y *El descuartizado*, *Encuentro* es, quizá, la exploración más abstracta que hizo Gerzso en cuanto surrealismo biomorfo. Formas orgánicas, caligráficas se coagulan para sugerir dos personajes en combate. Si bien las formas nos recuerdan la pintura de Masson, la composición es muy similar a *Estrella, flor, personaje, piedra,* 1938, de Matta, que Onslow Ford interpretó como dos personajes unidos para dar vida a una flor que se convierte en una estrella (Fig. 53).[53] Al observar las dimensiones psicológicas de líneas y formas, alguna vez Matta escribió: "Yo llamo morfología psicológica a la marca gráfica… que resulta de la emisión de energías y de su absorción en el objeto, desde que aparece hasta su forma final".[54] Conforme al espíritu de la morfología surrealis-

JOAN MIRÓ. CONSTELACIÓN: DESPERTAR EN LA MAÑANA, 1941
Gouache y óleo sobre papel. Kimbell Art Museum, Fort Worth, Texas [FIG. 42]

ta de Matta, Gerzso explora una realidad mental y emocional en *Encuentro,* donde, más allá de la percepción sensorial, explora hacia el interior para dejar al desnudo una energía violenta que se satura de experiencia psicológica.

Dos obras más que Gerzso realizó durante los días de la calle Gabino Barreda revelan otra dimensión de la experimentación temprana del artista con los métodos y conceptos del surrealismo. *Panorama,* 1944 (Cat. 27) y *Paricutín,* 1945 (Cat. 26), comparten la fascinación surrealista con el paisaje volcánico de México. Fue Breton quien inicialmente articuló la atracción del vulcanismo al escribir en *L'Amour fou* sobre su visita al pico del Teide en las islas Canarias en 1935.[55] Consideraba que los volcanes simbolizaban el concepto surrealista de "belleza convulsa", representación de una

[51] *Ibid.,* p. 346.

[52] Gerzso, entrevistado por la autora, otoño de 1999.

[53] Para más información sobre la interpretación de Onwlow Ford, véase Sawin, *op. cit.,* p. 28.

[54] Matta, citado en Sawin, *op. cit.,* p. 29.

[55] Véase Michelle Lounibos Russell, "Surrealism in Mexico: Gunther Gerzso and the Days of Gabino Barreda", tesis de maestría, University of California, Santa Barbara, 1990, 10 n. p. 17; Sawin, *op. cit.,* p. 187; Susanne Klengel, "El vulcanismo entre Viejo y Nuevo Mundo", en *El surrealismo entre Viejo y Nuevo Mundo,* Las Palmas de Gran Canaria, España, Cabildo Insular de Gran Canaria, Centro Atlántico de Arte Moderno, 1989, p. 328.

ESTEBAN FRANCES. SIN TÍTULO, 1943
Óleo sobre tela. Colección privada [FIG. 43]

MATTA. THE EARTH IS A MAN (LA TIERRA ES UN HOMBRE), 1942
Óleo sobre tela, The Art Institute of Chicago. Donación del Señor Joseph Randall Shapiro y Señora
[FIG. 44]

violencia física y psicológica que se encontraba apenas debajo de la superficie. Posteriormente, la imagen volcánica entró en los textos y la pintura surrealistas.[56] Matta, por ejemplo, recuerda el efecto fascinante de los volcanes de México: "Mi obra comenzó a tomar la forma de volcanes. Todo lo veía en llamas, aunque desde una perspectiva metafísica".[57] Para él, el volcán significaba su cuerpo en erupción, con "todo lo que le quemaba por dentro".[58]

En *Paricutín* (Cat. 26), Gerzso ilustra el volcán más joven de México, el cual hizo erupción en un sembradío de maíz en Michoacán en febrero de 1943, un fenómeno natural que atizó la curiosidad de periodistas, fotógrafos, científicos y artistas de todo el mundo. Gerzso muestra el volcán en erupción al fondo; su oculto infierno cubre el cielo con encrespadas nubes de humo negro. Furia y destrucción súbitas son el escenario para un campo de erizadas formas animadas que pueblan el primer plano. Identificadas por puntos de luces brillantes, estas criaturas extraterrestres se mezclan libremente para crear un patrón orgánico. También habitan *Panorama* (Cat. 27), otro paisaje montañoso caracterizado por un cielo bermellón y tierra calcinada. Estos seres amenazantes recuerdan las temibles formas vivientes que pintaba el surrealista Wolfgang Paalen en sus cuadros cataclísmicos de finales de los años treinta, que auguraban los horrores de la Segunda Guerra Mundial (Fig. 54).

Dos obras clave que marcarán para siempre la relación entre Gerzso, Péret y el círculo de la calle Gabino Barreda son *Retrato de Benjamin Péret* y *Los días de la calle Gabino Barreda* (Cats. 24 y 25). A diferencia del estilo biomorfo abstracto, típico del pe-

riodo formativo del artista, estas obras presentan el estilo ilusionista del surrealismo y recurren a la hoy conocida práctica de hacer yuxtaposiciones inesperadas. Si bien más artísticas que las superficies suaves y perfectas de Dalí y Tanguy, que inventaron el estilo ilusionista del surrealismo, las sorprendentes combinaciones de Gerzso son más acordes con los encuentros ocasionales de los cuales disfrutaban estos artistas. En el retrato de Péret, Gerzso transmite el estilo fragmentado, simbólico, de la poesía surrealista de su amigo al combinar un tren de juguete y un desnudo reclinado para representarlo. En una extrapolación del juego de salón de cadáveres exquisitos, Gerzso imagina que el diminuto tren forma parte del apellido de Péret. Al explicar el retrato, reveló que la chimenea significaba la "p" de Péret, y el final del tren, la "t". Entre éstas, escribió en letras rojas "ere". Gerzso sugirió incluso que los senos de la mujer podrían ser la "b" de Benjamin.[59] Además del surrealista juego de palabras y de la yuxtaposición incongruente, Gerzso recurre al tema de la mujer fatal al presentar a la mujer desnuda, sin cabeza, reclinada sobre brazos que asemejan tenazas.

Los días de la calle Gabino Barreda es, quizás, la obra más reconocida de la primera época del pintor, y se hace referencia a ella para vincularlo directamente con los exiliados surrealistas en México. Al igual que el retrato de Péret, este trabajo es ilusionista y utiliza libremente una imaginería fantástica irracional. Este retrato de grupo de las personas de la calle Gabino Barreda más cercanas a él está dividido en partes discretas para cada retrato. Remedios Varo, con máscara y túnica, se encuentra al centro y al frente, con sus amados gatos; Leonora Carrington, parcialmente vestida y atrapada

[56] Russell, *op. cit.*, p. 11; Sawin, *op. cit.*, p. 250; Klengel, *op. cit.*,p. 328.
[57] Sawin, *op. cit.*, p. 209.
[58] Matta, en *Gunther Gerzso: In His Memory*, p. 22.

[59] Véase diagrama de Gerzso, en Russell, *op. cit.*, Fig. 17.

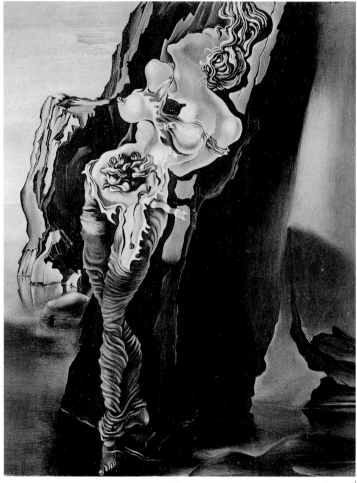

GUNTHER GERZSO. ANATOMÍA, 1943
Collage y lápiz sobre papel. Colección de Gene Cady Gerzso, Ciudad de México [FIG. 45]

REPRODUCCIÓN DE *GRADIVA*, DE SALVADOR DALÍ, 1931
Óleo sobre tela. Lámina de *Dalí ou l'anti-obscurantisme* (1931) de René Crevel
en la biblioteca de Gerzso. Colección de Gene Cady Gerzso, Ciudad de México [FIG. 46]

por ramas rojo sangre, se encuentra a la izquierda; Esteban Frances está sentado y se le ve desde atrás, analizando un biombo de cuatro lados con desnudos femeninos; ubicado dentro de un gran triángulo de cabeza, que domina el cuadro, la forma incorpórea de Péret también se ve desde atrás, con la cabeza volando muy arriba de la cintura. Para inmortalizarse con este grupo, Gerzso incluye un autorretrato: encerrado en una pequeña caja colocada en el plano central, su cabeza aparece diminuta y en las sombras. El autorretrato, en forma parcial y lejos del grupo, sugiere que Gerzso se veía tal como lo consideraba el círculo de la calle Gabino Barreda: un artista aún en ciernes.

Cuando se le pedía hablar sobre su trabajo durante los días de la calle Gabino Barreda, contestaba: "Hacía imitaciones del surrealismo europeo".[60] Acogido por Péret y sus amigos, trabajaba dentro del campo del surrealismo ortodoxo, estudiando y experi-

mentando con los estilos de la mayoría de los surrealistas de la primera generación, desde el ilusionismo de Tanguy hasta el biomorfismo abstracto de Masson. Este periodo representó para Gerzso una intensiva educación artística. Si lo basaba en una premisa social, calladamente absorbió los principios estéticos fundamentales del surrealismo, que le serían medulares para el desarrollo de su abstracción. Tras haber incursionado en los lenguajes visuales del surrealismo, más tarde observaría: "mis influencias surrealistas desaparecieron poco a poco".[61] Lo que quedó del surrealismo, no obstante, fue la convicción de expresar una realidad que rebasara la realidad aparente, el valor de la intuición y la libre asociación, la importancia del pensamiento inconsciente y de la emoción, así como la necesidad del misterio y la poesía en el arte.

[60] Nahoul, entrevista con Gunther Gerzso, 1998.

[61] Gerzso, citado en Adriana Malvido, "En México los pintores no han logrado una unión de la que surja la autocrítica: Gerzso", *Unomásuno,* 6 de diciembre de 1980.

GUNTHER GERZSO. DIBUJO DE UN "CADÁVER EXQUISITO", 1946
Identificado por el artista como "Conversaciones con Benjamin Péret"
Lápiz sobre papel. Colección de Gene Cady Gerzso, Ciudad de México [FIG. 47]

GUNTHER GERZSO. DIBUJO DE UN "CADÁVER EXQUISITO", 1946
Identificado por el artista como "Época Benjamin Péret"
Lápiz sobre papel. Colección de Gene Cady Gerzso, Ciudad de México [FIG. 48]

GERZSO, "ENTRE EL SURREALISMO Y LA ABSTRACCIÓN"[62]

Gerzso se benefició del surrealismo en el Nuevo Mundo. Conforme el movimiento cambiaba de una fase de vanguardia a su fase ortodoxa, se fue diversificando y abrió posibilidades en México, lo que permitió una mayor libertad artística y el lucimiento de artistas mujeres como Varo y Carrington así como la inclusión de nuevos talentos como Gerzso. Si bien su periodo claramente surrealista fue breve, resultó esencial para la génesis de una forma abstracta de pintura en México. Octavio Paz, uno de los autores más perceptivos de la obra de Gerzso, afirmó que el surrealismo fue decisivo para la estética madura del artista: "Pronto dejó la pintura figurativa para explorar el espacio no figurativo", escribiría. "En este cambio, Cardoza y Aragón veía una ruptura con el surrealismo. Yo no estoy de acuerdo: la factura de Gerzso ya no era surrealista, pero el surrealismo seguía siendo su inspiración".[63] En años posteriores, Gerzso reconocería esta percepción al afirmar: "Todavía hoy sigo siendo surrealista… lo que hago es una especie de surrealismo abstracto".[64]

A la vez que Gerzso socializaba con Péret y los integrantes del círculo de la calle Gabino Barreda, asistía a los salones de los domingos patrocinados por el artista, académico y coleccionista exiliado Wolfgang Paalen.[65] Como ya se mencionó antes, Gerzso conoció a Paalen por medio de la galerista Inés Amor. Debido al carácter formal y distante de Paalen —a diferencia del carácter abierto y divertido de Péret—, Gerzso nunca llegó a ser tan amigo de él, no obstante lo mucho que tenían en común. Además de ser artistas y coleccionistas, ambos compartían una herencia similar, antecedentes religiosos y clase social. Los dos eran hijos de padres judíos y habían tenido una educación privilegiada en Europa, en la que se cultivó la apreciación de las bellas artes. Ambos padecieron después, también, las pérdidas económicas que sufrieron sus respectivas familias como resultado de la depresión. Ambos comenzaron a dibujar y a pintar desde niños y conforme desarrollaron sus habilidades fueron dando forma a sus primeros esfuerzos artísticos serios en el arte abstracto que surgió en Francia después de la Primera Guerra Mundial. Tanto Paalen como Gerzso tuvieron su fase surrealista, que fue decisiva para su respectiva formulación de una forma abstracta de pintura.[66]

[62] Esta frase proviene del título de dos publicaciones: María de la Mercedes Pasquel y Barcenas, "Gunther Gerzso: entre el surrealismo y la abstracción", tesis de doctorado, Universidad Iberoamericana, Ciudad de México, 1971; y Dieter Schrage, comp., *Wolfgang Paalen: Zwischen Surrealismus und Abstraktion,* Frankfurt, Ritter-Verlag en asociación con el Museum Moderner Kunst Stiftung Ludwig Wien, Viena, 1993.

[63] Octavio Paz, "Gerzso: La centella glacial", en *Gerzso,* Neuchâtel, Suiza, Editions du Griffon, 1983, p. 8.

[64] Gerzso, citado en Illescas y Fanghanel, *op. cit..*

[65] En entrevista telefónica de la autora con Amy Winter, junio de 2002, confirmado por Gene Gerzso, en entrevista con la autora, julio de 2002.

[66] Otro punto interesante que compartían Paalen y Gerzso es que ambos eran hijos de padre judío. Paalen guardaba esto en absoluto secreto, en tanto que a Gerzso le daba igual, ya que su padre había muerto, y con él su posible influencia religiosa, cuando él tenía seis meses de edad. Para una historia sobre la negación religiosa entre los judíos alemanes antes de la Primera Guerra Mundial, véase Amy Winter, "Jewish Culture in the Late Hapsburg Empire", en *Wolfgang Paalen, DYN, and the American Avant-Garde of the 1940s,* tesis doctoral, City University of New York, 1995. La investigación realizada por Amy Winter sobre Wolfgang Paalen ha sido indispensable para este proyecto, ya que proporcionó un contexto desde el cual tener una nueva visión de Gerzso. Después de escribir este ensayo, su tesis doctoral fue publicada con el título *Wolfgang Paalen: Artist and Theorist of the Avant-Garde,* Westport, Conn., y Londres, Praeger, 2003.

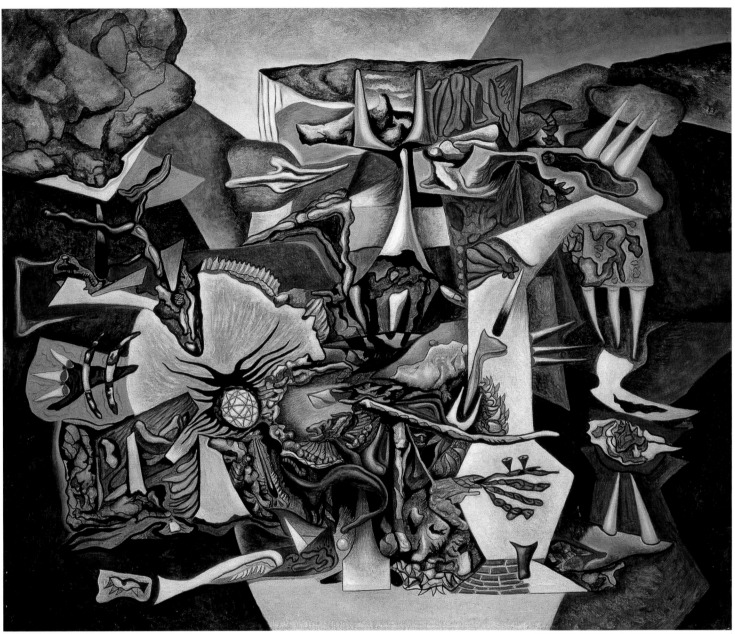

GUNTHER GERZSO. EL DESCUARTIZADO, 1944
Óleo sobre tela. Colección privada, México [FIG. 49]

Paalen, de familia centroeuropea, fue hijo de un próspero comerciante alemán y una educada actriz prusiana. Su padre era, además de empresario, coleccionista de arte y anticuario.[67] Organizaba reuniones con la elite y se relacionaba con las figuras prominentes del mundo artístico y literario del momento; junto con su familia, dividía su tiempo entre Berlín, Viena y Silesia —lo que es hoy en día Polonia—, donde gozaba de una gran propiedad. Conforme a los gustos dominantes de la burguesía alemana de los decenios de 1910 y 1920, desarrolló un gran interés en el clasicismo occidental y coleccionaba antigüedades griegas y romanas.[68] Y tal como había hecho Hans Wendland con Gerzso, le ofreció a su hijo la mejor educación clásica y oportunidades de viaje. A los once años, Paalen, al igual que Gerzso, comenzó a hacer arte. A principios de

[67] La información sobre Paalen está tomada principalmente de la tesis de Winter, *op. cit.*

[68] *Ibid.*, p. 53.

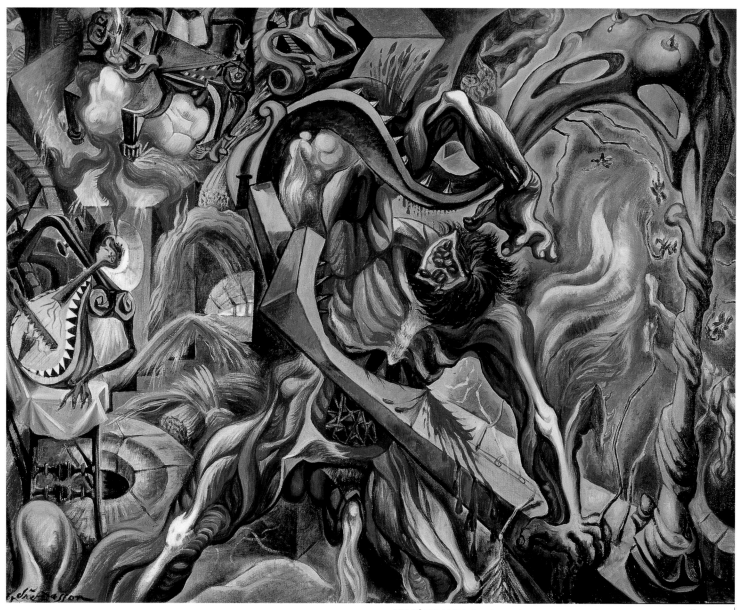

ANDRÉ MASSON. DANS LA TOUR DU SOMMEIL (EN LA TORRE DEL SUEÑO), 1938
Óleo sobre tela. The Baltimore Museum of Art, Donación de Sadie A. May [FIG. 50]

los años treinta exhibía lienzos abstractos en París, con el grupo Abstraction-Création, y hacia mediados de los años treinta pasó al surrealismo propuesto por André Breton, con quien organizó una exposición —la *Exposition Internationale du Surréalisme*— que se inauguró en París en 1938.

Estas similitudes personales entre Paalen y Gerzso cobraron importancia cuando el primero llegó exiliado a México. Al estallar la Segunda Guerra Mundial en septiembre de 1939, Paalen acababa de concluir un largo viaje por Canadá y Alaska, donde él, su esposa, Alice Rahon, y su mecenas, Eva Sulzer, habían estudiado arte indígena norteamericano. Comprendiendo el peligro de la persecución nazi de la que sería objeto si regresaba a Europa, Paalen

viajó a México, instalándose en San Ángel, entonces un suburbio de la capital del país donde vivía Gerzso. A su llegada, el entorno artístico en México se encontraba en la cúspide de la transición. Y si bien el arte mexicano moderno había tomado varias direcciones,[69] la tendencia predominante durante los años veinte y treinta era el muralismo de gran realismo social. El muralismo, primer movimiento de arte moderno de América, ilustraba la historia de México y los ideales de la Revolución Mexicana. Los muralistas, particularmente los "tres grandes": Diego Rivera, José Clemente

[69] Para un análisis sobre la diversidad en el arte mexicano moderno de 1900 a 1950, véase Lozano, *op. cit.*

MATTA. PORTADA DE *VVV*, NÚM. 4, 1944 [FIG. 51]

PABLO PICASSO. DESNUDO FRENTE AL MAR, 1929
Óleo sobre tela. The Metropolitan Museum of Art, Nueva York
Legado de Florence M. Schoenborn, 1995 [FIG. 52]

Orozco y David Alfaro Siqueiros, orgullosamente apoyados por el gobierno mexicano así como por la izquierda intelectual de Estados Unidos, consideraban su trabajo como un nuevo paradigma social. No obstante, como demostrarían Julio Castellanos y Carlos Orozco Romero, los pintores de caballete modernistas, escultores, impresores y fotógrafos mexicanos, influidos por las tendencias vigentes en el arte internacional, ofrecían opciones vitales al muralismo de realismo social; aun cuando no tenían la misma relevancia pública ni el patronazgo del gobierno del que disfrutaban los muralistas, continuaron por un camino independiente, ofreciendo respuestas personales y poéticas a la experiencia mexicana, con lo cual sentaron las bases para que Paalen y los otros exiliados europeos alteraran el rumbo del arte moderno en México.

Paalen, al igual que Péret, estaba decidido a aprovechar al máximo las circunstancias que lo habían traído a México. Al inicio de su exilio, apoyó activamente el surrealismo. Junto con Breton y César Moro, organizó y participó en una magna exposición surrealista,

la *Exposición Internacional del Surrealismo* en la Galería de Arte Mexicano en 1940. No obstante, en la medida en que continuaban la angustia y la destrucción física propiciadas por la Segunda Guerra Mundial, Paalen comenzó a imaginar un nuevo orden social y nuevas posibilidades para el arte moderno. Un aspecto medular de sus ideas fueron sus estudios en física moderna.[70] Con mente abierta a la investigación científica, comenzó a explorar la interrelación entre el arte y la ciencia y escribió "Una filosofía de lo posible que comprenda el arte como la ecuación rítmica del mundo, un complemento indispensable a la ecuación lógica que presenta la ciencia".[71] Gustav Regler, amigo de Paalen y su primer cronista importante, vincula la fascinación del artista hacia la ciencia moderna y sus implicaciones para el arte moderno con sus primeros años en México:

[70] Para un análisis sobre los antecedentes científicos de Paalen, véase Winter, "Paalen's Essay on Art and Science, July 1945", en *op. cit.,* pp. 580-588.
[71] *Ibid.,* p. 32.

MATTA. STAR, FLOWER, PERSONAGE, STONE
(ESTRELLA, FLOR, PERSONAJE, PIEDRA), 1938
Pastel sobre papel. Colección privada [FIG. 53]

Tentativamente, podríamos llamar al periodo de 1941 a la fecha [1946] su *estilo cósmico.* La gran cosmogonía científica de nuestro tiempo —el concepto de un ciclo inacabable, en el que la materia se desintegra en energía radiante y los rayos, a través de eras insondables, se recondensan en materia— encuentra por vez primera su complemento artístico, su ecuación emocional, en la obra de Paalen.[72]

Inspirado en el liderazgo de Breton, Paalen pronto aprovechó la libertad que encontró en México para asumir el papel de portavoz de una nueva vanguardia artística. Un elemento clave de su esfuerzo fue el lanzamiento de la nueva revista *DYN* —nombre derivado de la palabra griega *tó dynaton,* que significa "lo posible". No era coincidencia que *dyne* también significara una unidad de fuerza en la física moderna—. La revista se publicó de 1942 a 1944, en seis volúmenes, incluyendo el famoso número doble llamado *Amerindian. DYN* se publicaba en inglés y francés, y se distribuía en México, Estados Unidos y Europa. Al proponer "algo nuevo en el arte y el pensamiento",[73] avalaba un enfoque interdisciplinario e internacional que presentaba un amplio rango de arte y literatura contemporáneos, ciencia moderna, arqueología y etnografía. Al sintetizar estas diversas ramas del intelecto, *DYN* pretendía dar una nueva definición de humanismo y un nuevo rumbo al arte.

Al igual que los demás surrealistas, Paalen consideraba que la religión le había fallado a la civilización moderna y que el único vehículo verdadero hacia la liberación personal era el arte. En el primer número de la revista, declaraba en un poema concreto, aparecido en la cuarta de forros: "Todas las tiranías totalitarias han proscrito el arte moderno. Tienen razón, ya que, en tanto estímulo vital para la imaginación, el arte moderno es un arma invaluable en la lucha por la libertad".[74] No obstante, afirmaba que, dentro del lamentable contexto de la Segunda Guerra Mundial, los artistas modernos enfrentaban una crisis cultural mucho más profunda que la que habían enfrentado los surrealistas al término de la Primera Guerra Mundial.[75] Hacia 1940, con el asesinato de Trotsky y el surgimiento del estalinismo y el totalitarismo, la insatisfacción de Paalen con el socialismo y con el surrealismo fue en aumento, ya que éste le parecía cada vez más superficial ante la gravedad de los acontecimientos mundiales. Decidió, pues, abocarse a construir un nuevo modelo artístico basado en la unidad del arte y la ciencia. Las revelaciones de la ciencia moderna sobre las realidades multidimensionales, algunas visibles, otras invisibles, lo convencieron de sustituir el pensamiento dual por el pensamiento sintético. La exaltación exclusiva que hacía el surrealismo de lo irracional sobre lo racional, con base en un sistema filosófico de opuestos, ya no parecía viable. Conjuntamente con la imaginación, la razón debía tener un papel crítico en el arte.

En el primer número de *DYN*, aparecía su artículo "Farewell au Surréalisme" (Adiós al surrealismo), en el que cuestionaba el ilusionismo basado en la literatura del surrealismo ortodoxo. Afirmaba que las imágenes oníricas, inspiradas en Freud y cuyo origen eran fantasías eróticas y sádicas, se habían vuelto "académicas". Al ser una mera copia de la experiencia surrealista automática más que una expresión verdadera de posibilidades nuevas, el surrealismo trivializaba la tragedia que enfrentaba la comunidad mundial. "Lo bastante familiarizado con los avances y métodos de la ciencia moderna, distanciado de todos los 'ismos' preconcebidos" —continuaba en su "Adiós al surrealismo"— "el pensamiento será capaz de rebasar las individualizadas imágenes del deseo".[76] En tanto Paalen reconocía el poder del surrealismo y cómo le había proporcionado su primera "experiencia completamente vívida"[77] después de explorar lo que consideraba el formalismo sin sentido de su anterior periodo de abstracción-creación, confesó, sin mucha convicción, que el fracaso del materialismo dialéctico propuesto por el socialismo y el comunismo no le dejaba otra opción que cuestionar el movimiento que lo había liberado.

[72] Gustav Regler, *Wolfgang Paalen,* Nueva York, Nierendorf Editions, 1946, p. 9.

[73] Christian Kloyber, comp., *Wolfgang Paalen's DYN: The Complete Reprint,* Nueva York y Viena, Springer-Verlag, 2000, p. II.

[74] Winter, *op. cit.,* p. 555.

[75] *Ibid.,* p. 524.

[76] Wolfgang Paalen, "Farewell au Surréalisme", p. 26 en vol. 1, en Kloyber, *op. cit.*

[77] *Ibid.*

Dado que el surrealismo me ofreció la única posible hipótesis para una acción colectiva destinada a liberar las facultades humanas más preciadas, consideré inútil hacer un análisis crítico de sus postulados filosóficos básicos. No obstante, en 1942, después de los sangrientos fracasos del materialismo dialéctico y la dispersión de todos los "ismos", me parece que se impone la verificación más rigurosa de toda la teoría que pretende determinar el lugar del hombre en el universo, el lugar del artista en nuestro mundo. En otras palabras, me parece que habría que encontrar un nuevo punto de vista. No dudo que los pintores y poetas surrealistas continuarán creando trabajos trascendentales, pero ya no creo que el surrealismo pueda determinar la posición del artista en el mundo contemporáneo.[78]

Después de abrirse paso a través del formalismo de la abstracción internacional, por una parte, y la poesía del surrealismo, por la otra, Paalen buscaba una nueva unidad entre lo artístico, lo científico y lo filosófico, convencido de que esta síntesis era el mejor ejemplo de la "era atómica".[79]

En México, Paalen se dedicó deliberadamente a reclutar artistas, escritores e intelectuales para su causa. La actividad para la publicación de *DYN* y los salones de los domingos le servían para este propósito. Los colegas surrealistas exiliados Gordon Onslow Ford y Esteban Frances respondieron a su llamado, desertando a la larga del círculo de Péret al rechazar su surrealismo ilusionista, basado en la literatura. Si bien Gerzso asistía a varias de las reuniones organizadas por Paalen, comentaba con él cómo formular ciertos temas en *DYN* y tenía en su casa obra de Paalen que éste le había dedicado (Fig. 39),[80] nunca rompió definitivamente con Péret. Tampoco aportó reproducciones de su obra para la revista de Paalen, ni se comentó su arte en ese foro. No obstante, sus cuadros *Panorama* y *Paricutín* (Cats. 27 y 26), revelan que consultó la obra surrealista de Paalen de finales de los años treinta, mientras se reunía con los integrantes del círculo de la calle Gabino Barreda. La teoría y obra de Paalen, si bien fueron un elemento importante en el surrealismo de Gerzso, resultaron decisivos para el desarrollo de su abstracción.

Al buscar un espacio entre el surrealismo y la abstracción, lo racional y lo irracional, lo científico y lo artístico, Paalen sentó las bases para una nueva dirección en la pintura mexicana. Durante los años de la guerra, se convirtió en la voz teórica de la abstracción más importante de América. Aun cuando su influencia era mucho más fuerte en Nueva York, sin duda dejó una profunda huella en México, particularmente en la obra de Gerzso, quien reconocía que Paalen había logrado reconciliar su pasión por la arquitectura con su pasión por lo poético.

WOLFGANG PAALEN. COMBAT OF THE SATURNIAN PRINCES II (COMBATE DE PRÍNCIPES SATURNIANOS II), 1938
Fumage y óleo sobre tela. Colección de Mark Kelman, Nueva York [FIG. 54]

El puñado de obras que sobreviven del periodo surrealista de Gerzso indican su predilección por lo abstracto. Casi todos sus cuadros son abstracciones biomorfas. Y si bien distan mucho de la estética purista característica de sus escenografías mejor logradas, ya muestran la misma tendencia por la no representación. Al igual que Matta, Onslow Ford y Frances, Gerzso se dirigía hacia el aspecto automatista, abstracto del surrealismo. Probó el surrealismo basado en la literatura que postulaban Breton y Péret, pero en última instancia respondió más favorablemente a las nuevas corrientes que le darían una forma novedosa al surrealismo. Breton reconocía estas nuevas influencias y, como recordaba Jimmy Ernst, hijo de Max Ernst, "no mantenía en secreto la sospecha de que el arte abstracto estaba a punto de invadir los recintos surrealistas. Se pidió a los artistas reconocidos que manifestaran su apoyo. El automatismo no debía ser el vehículo de la abstracción contrarrevolucionaria".[81]

[78] *Ibid.*
[79] Winter, *op. cit.*, p. 573.
[80] Gene Gerzso, entrevista con la autora.

[81] Winter, *op. cit.*, p. 541.

WOLFGANG PAALEN. NUCLEAR WHEEL (RUEDA NUCLEAR), 1946
Óleo sobre tela. Colección de Harold y Gertrud Parker, Tiburon, California [FIG. 55]

WOLFGANG PAALEN. TRIPOLARITY (TRIPOLARIDAD), 1944
Óleo sobre tela. Colección privada [FIG. 56]

Como contraste, Paalen privilegiaba la abstracción automática biomorfa del surrealismo. "Es difícil entender que en Estados Unidos se valore tanto a Dalí, a expensas de Max Ernst, el invaluable inventor, y de Joan Miró, Yves Tanguy, André Masson y otros pintores importantes que apenas utilizaron los medios realistas suficientes para crear obras auténticas".[82]

Tal como lo evidencia la trayectoria de su carrera, Gerzso llegó a un punto culminante dentro del surrealismo, al igual que Paalen. El surrealismo "liberaba" a cada artista de diferente manera, mas su forma ortodoxa no satisfacía las necesidades estéticas en evolución de ninguno. Faltaba un elemento: para Paalen era la ciencia moderna; para Gerzso, la estructura arquitectónica. El interés del uno por lo científico y del otro por lo arquitectónico se originó en su mutua experiencia en el movimiento abstracto que surgía en la Francia de fines de la Primera Guerra Mundial. La afinidad de Gerzso por la arquitectura y la abstracción lo encaminaron hacia el purismo. En cambio, Paalen formaba parte del grupo parisino Abstraction-Création, con el cual hacía exposiciones sobre abstracciones geométricas. Ambos artistas enarbolaban un racionalismo recién descubierto y un lenguaje visual abstracto inspirado en el clasicismo y en las limpias geometrías de la moderna era de las máquinas.

En su búsqueda por el eslabón perdido del surrealismo, Paalen regresó a los aspectos de su experiencia con la abstracción francesa. Rebasando el énfasis formalista de Abstraction-Création, bus-

caba la imagen no representativa, o la "imagen prefigurativa", como la llamó, ya que creía que "es necesario prefigurar lo que podía distinguirse de lo que es".[83] Al reformular la teoría surrealista, Paalen proponía una "nueva" imagen abstracta. En los dos principales ensayos que aparecieron en el número inicial de *DYN*, "Adiós al surrealismo" y "La nueva imagen", presenta los argumentos medulares de su nuevo enfoque hacia la pintura. Como se comentó en "Adiós al surrealismo", Paalen cuestionaba la tendencia del movimiento hacia lo irracional. Tomando en cuenta las implicaciones de la ciencia moderna en el arte moderno, aboga por la revaloración del papel fundamental de la razón en el arte. En "La nueva imagen", busca el efecto de lo científico en lo artístico. Preocupado por valores estéticos confrontados, "objetivos antagónicos que... se manifiestan en 'movimientos' contradictorios y diversos",[84] intercambia la investigación personal del surrealismo por las posibilidades colectivas de la abstracción, postulando un lenguaje visual universal que sólo la ciencia podía proporcionar. "Es necesario, para el propósito del análisis objetivo, regresar al único lenguaje —aun cuando resulte más restrictivo— que hoy puede aspirar a la universalidad: el lenguaje de la ciencia".[85] Después de definir la meta de la universalidad, Paalen continúa afirmando que la "imagen representativa" o la "pintura realista" es "convencional" en la era de la fotografía; su época ya ha pasado. "Dado que la imagen realista es

[82] Wolfgang Paalen, "The New Image", p. 12 en vol. 1, en Klyber, *op. cit.*

[83] *Ibid.,* p. 13.
[84] *Ibid.,* p. 7.
[85] *Ibid.,* p. 8.

nuestra imagen representativa, los pintores que hoy utilizan exclusivamente este medio de expresión son reaccionarios".[86]

Por medio de su trabajo teórico y artístico, cristalizado en *DYN*, Paalen tuvo una gran influencia para lograr que la abstracción se convirtiera en un acontecimiento importante en el mundo artístico de la posguerra. Al crear un eje crítico entre la Ciudad de México y Nueva York, se le reconoce como el principal teórico del expresionismo abstracto "americano". El ejemplo de Gerzso comprueba la profunda influencia que Paalen tuvo en México, aunque no fue tan extendida como en Estados Unidos. En tanto mexicano de nacimiento, que pasó su época de madurez viviendo y trabajando en México, Gerzso emerge como el pionero más importante de la pintura abstracta en este país.[87] Después de adoptar los conceptos básicos sobre la abstracción propuestos por Paalen, Gerzso le dio una nueva dirección a la pintura mexicana. Junto con Paalen, Frances y Onslow Ford, trabajó al margen del modernismo preponderante, pero contribuyó al desarrollo de la pintura abstracta internacional después de la Segunda Guerra Mundial. La abstracción de Gerzso sigue la trayectoria de los expresionistas abstractos contemporáneos. Al igual que sus homólogos en Nueva York, quienes también absorbieron la influencia de Paalen, Gerzso pasó del surrealismo basado en la literatura a un surrealismo abstracto, en el camino hacia una forma mexicana de expresionismo abstracto, que subrayaba lo arquitectónico sobre lo gestual. Las obras maestras que realizó a finales de los años cincuenta y durante los sesenta justifican una expansión dentro del expresionismo abstracto, generalmente considerado una invención "estadounidense", al incluir los acontecimientos artísticos críticos en México. Comprueban que la abstracción contribuyó de manera importante al modernismo mexicano de mediados del siglo XX.

GERZSO, EL ARTE PREHISPÁNICO Y
LA REINVENCIÓN DEL *INDIGENISMO*

Gerzso encontró en el arte prehispánico una inspiración decisiva para la pintura abstracta. Su amor por el arte y la arquitectura antiguos de México se inició a mediados del decenio de 1940 y se debió, en parte, a su relación con Paalen y otro europeo que emigró a México: Paul Westheim. Estos expatriados trajeron a México las ideas que sustentaban el primitivismo europeo; ideas que resultarían relevantes para el arte abstracto de Gerzso.[88]

En su fase inicial, a finales del siglo XIX y principios del XX, el primitivismo consideraba el arte de África y Oceanía como un medio viable para proponer una nueva honestidad estética ausente en el arte occidental según muchos modernistas. Paul Gauguin representaba el epítome del artista europeo moderno que reaccionó a la creciente industrialización y mercantilización de la sociedad occidental viajando a los mares del Sur en busca de un enfoque más sencillo y "primitivo" de la vida y el arte. Para los cubistas y los expresionistas, el arte africano ofrecía opciones similares al naturalismo tan acabado que exigía la cultura materialista de Occidente. Inspirado en las formas simplificadas aunque exageradas del arte africano, *Las señoritas de Avignon*, 1907, de Picasso, tuvo un papel medular en el reto cada vez mayor al arte figurativo tradicional que se dio antes y durante la Primera Guerra Mundial. Al final de esa guerra, el énfasis en el primitivismo comenzó a desplazarse del arte africano y de Oceanía al arte de América. Al estudiar la escultura maya en el Museo Británico durante los años veinte, Henry Moore señaló este importante cambio: "Comencé a encontrar mi propia dirección, y creo que algo que me ayudó fue que la escultura mexicana [Fig. 57] me resultaba mucho más emocionante que la escultura negra. Como la mayoría de los escultores estaban influidos por los escultores negros, tenía la sensación de estar descubriendo algo propio [Fig. 58]".[89]

Al buscar la integración entre el arte y la vida de una manera ajena al racionalismo occidental, los surrealistas adoptaron el arte prehispánico y el arte indígena de Estados Unidos. El interés de Breton por el arte y la cultura de América mostraba la declinación del predominio europeo y reforzaba la predicción de Pierre Mabille acerca de que se daría un cambio de poder mundial en favor de América, y "México tendría reservado un lugar especial".[90] Tras un viaje inicial a México en 1938, que antecedió el flujo de exiliados y emigrados europeos justo antes de y durante la Segunda Guerra Mundial, Breton regresó a París; en 1939, montó la exposición *Mexique* y escribió el ensayo "Recuerdo de México" para el último número de *Minotaure*. En ambos foros, reconocía la afinidad entre los principios del surrealismo y las condiciones inherentes en México, afirmando su amor por este país ya que era un lugar mítico

[86] *Ibid.,* p.10.

[87] El doctor Álvar Carrillo Gil produjo una obra abstracta interesante, lo que explica por qué, como coleccionista, llegó a reunir una de las colecciones privadas más importantes de Paalen y Gerzso, así como de la primera generación de los modernistas de la escuela mexicana, que ahora forman la colección pública del Museo Carrillo Gil. No obstante, debido a que era médico de profesión y un ávido coleccionista de arte, se ha pasado por alto su trabajo creativo como pintor abstracto, aunque es en verdad fascinante y puede compararse con la obra mexicana de Paalen y las primeras obras abstractas de Gerzso, especialmente sus cuadros con profusión de texturas de su periodo griego. En México, la historiadora del arte Ana Garduño está llevando a cabo una investigación sobre la vida y obra del doctor Carrillo Gil.

[88] Para un comentario sobre el primitivismo, véase Robert Goldwater, *Primitivism in Modern Art,* 1938; reimpresión, Cambridge, The Belknap Press of Harvard University Press, 1986.

[89] Barbara Braun, *Pre-Columbian Art and the Post-Columbian World: Ancient American Sources of Modern Art,* Nueva York, Harry N. Abrams, 2000, p. 95.

[90] Pierre Mabille, citado en Sawin, *op. cit.,* p. 20.

CHACMOOL. CULTURA MAYA-TOLTECA. CHICHÉN ITZÁ, YUCATÁN, MEXICO
Piedra caliza. Museo Nacional de Antropología, Ciudad de México [FIG. 57]

HENRY MOORE. RECLINING FIGURE (FIGURA RECLINADA), 1929
Piedra Brown Hornton. The Henry Moore Foundation
The Henry Moore Center for the Study of Sculpture, Leeds City Art Gallery [FIG. 58]

que simbolizaba la libertad. Al dedicarle dos terceras partes de la exposición *Mexique* al arte popular y prehispánico de México, le asignaba una importancia renovada al arte americano.[91]

La exposición y el artículo de Breton establecieron un tipo "etnográfico" de surrealismo que tendría gran influencia en Paalen a su llegada a México. Si bien el concepto romántico de Breton del "otro" y su visión "exótica" de México tuvieron un efecto duradero en él, su sugerencia sobre el valor de la ciencia fue de lo que Paalen se apropió y la desarrolló hasta lograr un enfoque considerablemente más objetivo en las páginas de *DYN*. Con un método académico, estudió las poblaciones indígenas de Canadá, Estados Unidos y México, guiado por la noción de encontrar una herencia común entre los nativos del continente americano.

Después de que Paalen se estableció en México, se interesó cada vez más en el arte prehispánico, visitando con frecuencia sitios arqueológicos como Uxmal, Chichén Itzá y Palenque.[92] En el cuarto y quinto números de *DYN*, presentados como una edición "especial", se incluían el arte indígena de la costa noroeste de los Estados Unidos y el arte prehispánico de manera decididamente etnográfica y arqueológica. Su enfoque científico se hace evidente en el extenso uso de fotografías para ilustrar el texto y en el texto mismo, el cual es una investigación. En este número, titulado *Amerindian,* el prefacio en la página opuesta a la portadilla, donde aparece una máscara indígena de la costa noroeste, afirma: "Éste es el momento de integrar el enorme tesoro de las formas amerindias en la conciencia del arte moderno. La integración significaría la negación de cualquier exotismo, ya que presupone una comprensión que

elimina las fronteras, desafortunadamente aún subrayadas por la búsqueda de lo pintoresco".[93]

Como una contribución al periodo en el que la antropología, la etnología y la arqueología mexicanas despertaron gran interés, impulsado por la pasión posrevolucionaria por "lo mexicano", Paalen incluyó ensayos de algunas de las figuras más prominentes en estos campos. El pionero de la arqueología moderna en México, Alfonso Caso, escribió "Los códices de Azoyú"; Miguel Covarrubias, artista y etnógrafo, participó con "Tlatilco, arte y cultura arcaicos de México"; la académica estadounidense y una de las primeras estudiosas de la astronomía prehispánica Maud Worcester Makemson escribió "El enigma de la astronomía maya"; y Miguel A. Fernández, importante arqueólogo mexicano, presentó "Los nuevos descubrimientos en el templo del Sol en Palenque". Estos ensayos, que representaban la tendencia vigente en la investigación científica, estaban profusamente ilustrados con fotografías y dibujos, e iniciaban o concluían con frases tales como "es necesario hacer un estudio detallado", "misterioso, aún sin identificar", "cuando se comprenda cabalmente", "sigue siendo un misterio".[94] Todo este material, representación de un floreciente campo de investigación, estaba al alcance de Gerzso, quien contaba con el ejemplar de *Amerindian* en su extensa biblioteca (Fig. 60). Este número de *DYN*, así como su amistad con Paalen, sin duda ayudaron a Gerzso a acrecentar su aprecio por la arquitectura antigua de México.

Otra persona que influyó en la fascinación que ejercía el arte prehispánico en Gerzso fue Paul Westheim, a quien había cono-

[91] *Ibid.,* p. 426.
[92] *Ibid.,* p. 494, n. 420.

[93] *DYN, Amerindian Number 4-5,* 1943, prefacio.
[94] *Ibid.*

cido por medio de los artistas e intelectuales de la comunidad alemana exiliada en México, durante sus primeros años en el teatro.[95] Evidencia de su mutuo interés en el arte prehispánico y de que Westheim ayudó a formar la actitud de Gerzso en este sentido es la ilustración que el primero incluyó en el libro publicado en 1957, *Ideas fundamentales del arte prehispánico en México:* la escultura de un guerrero totonaca que pertenecía a la colección de arte prehispánico de Gerzso (Fig. 59). Asimismo, en su papel de crítico de arte contemporáneo, Westheim escribió una de las primeras reseñas sobre la pintura de Gerzso, "Gunther Gerzso: una investigación estética" (1956), en la que, como Paalen, relaciona la obra del artista con el arte prehispánico: "En México, ha descubierto, a su manera, la pintura anterior a la Conquista, que sabía dar forma a experiencias mágico-cómicas, esto es, experiencias espirituales".[96]

Al igual que otros intelectuales, artistas y escritores europeos que buscaban un refugio de los horrores de la Segunda Guerra Mundial, Westheim emigró a México y se estableció en 1941 en la capital del país, donde permaneció hasta poco antes de su muerte, en 1963. Después de la Primera Guerra Mundial, se dedicó a la crítica de arte contemporáneo en Berlín y trabajó como editor de la revista de arte *Das Kunstblatt* de 1917 a 1933. Exiliado en París de 1933 a 1940, continuó escribiendo crítica de arte aunque también sátira sobre la teoría del arte y la política social de los nazis.[97] Temeroso de ser perseguido, partió para México, donde de inmediato quedó fascinado con el arte prehispánico. Su viuda, Mariana Frenk-Westheim, cuenta que al segundo día de haber llegado visitó el Museo Nacional de Antropología, donde quedó "atónito con la colección de arte prehispánico".[98] Westheim pronto se consagró como una autoridad en el tema del arte mexicano antiguo, y como contribución al marcado énfasis en el arte y la cultura indígenas del México posrevolucionario, escribió diversos artículos y publicó su primer libro en la materia, *Arte antiguo de México* en 1950, que se convertiría en un clásico y sería un factor decisivo para que el gobierno mexicano le otorgara la nacionalidad mexicana en 1953, en reconocimiento a su contribución al arte y la cultura del país. Poco después aparecieron *La escultura del México antiguo* (1956) e *Ideas fundamentales del arte prehispánico en México* (1957).

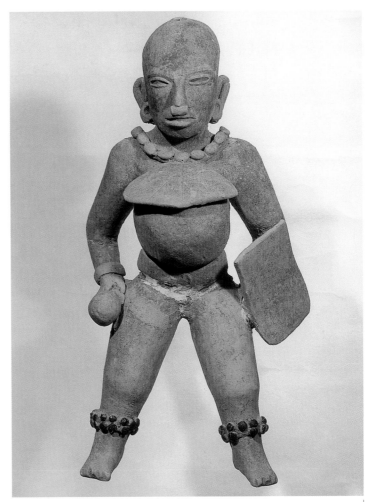

ESCULTURA DE GUERRERO TOTONACA
De la colección de arte prehispánico perteneciente a Gunther Gerzso, reproducido en Paul Westheim, *Ideas fundamentales del arte prehispánico en México*, 1957 [FIG. 59]

Al igual que Paalen, Westheim aplicó sus conocimientos sobre el arte y la cultura europeos de principios del siglo XX a su enfoque del arte prehispánico, dando testimonio de su educación liberal y cosmopolita. No obstante, a diferencia de Paalen, era menos científico en su método, y tendía más hacia lo expresivo y lo estético. En su interpretación del arte prehispánico, Westheim buscaba "captar el fenómeno artístico con sus bases espirituales y psíquicas", partiendo del punto "del mito, la religión, y los conceptos de naturaleza y de estructura social" en el arte y la cultura prehispánicos.[99] "Aquellos que se acercan a la discusión sobre el México antiguo sin tomar en cuenta los supuestos espirituales ni sus propuestas expresivas", afirmaba Westheim con respecto a sus objetivos en *Arte antiguo de México*, "lo considerarán 'primitivo' a pesar de los detalles más o menos realistas, aún no lo bastante avanzados para enfocar

[95] Nacido en Eschwege, Alemania, en 1886, Westheim asistió a una primaria judía; después de terminar la secundaria y *Abitur*, continuó sus estudios universitarios en Darmstadt y posteriormente en Berlín, donde, en 1906, asistió a las clases de historia del arte de Heinrich Wolffllin.

[96] Paul Westheim, "Gunther Gerzso: una investigación estética", *Novedades*, 8 de abril de 1956.

[97] Peter Chametzky, "Paul Westheim in Mexico: A Cosmopolitan Man Contemplating the Heavens", *Oxford Art Journal*, vol. 24, núm. 1, 2001, pp. 23-44.

[98] *Ibid.*, p. 32.

[99] Paul Westheim, *Arte antiguo de México,* Ciudad de México, Fondo de Cultura Económica, 1950, p. 9.

realidad óptica; no comprenderíamos que este arte emplea toda su energía creativa en desmaterializar lo corpóreo y espiritualizar lo material".[100]

El trabajo inicial de Westheim con uno de los primeros teóricos europeos del arte "primitivo", el alemán Carl Einstein, con quien había editado el *Europa-Almanach* durante los años veinte, se refleja en sus estudios sobre el México antiguo. Su visión idealizada del arte prehispánico como mítico, mágico y transformativo concordaba con su noción centroeuropea de lo "primitivo". Adherirse a lo "primitivo" era parte de la reacción de inspiración nietzschiana frente a la modernización, pero Einstein y otros artistas europeos de ideas similares se apropiaron del arte "primitivo" sin tomar en cuenta la dura realidad de las poblaciones indígenas. Su impulso romántico de recuperar una manera de vivir "auténtica"

y prístina y, al mismo tiempo, crear una nueva forma de arte, pasaba por alto los efectos devastadores del colonialismo.

Al tener una visión selectiva del arte y la cultura indígenas de México e informarla con la estética sustentada en las teorías del arte moderno centroeuropeo, Westheim y Paalen tuvieron una importancia medular en la construcción de un nuevo modernismo mexicano posterior al muralismo, y fueron un factor en la identidad artística en evolución de Gerzso. Como conocida figura intelectual entre la comunidad de exiliados alemanes, su esfuerzo fue aplaudido por Octavio Paz, quien afirmó que "la comprensión del arte prehispánico no es un privilegio innato de los mexicanos. Es el fruto de un acto de amor y reflexión, como es el caso del crítico alemán Paul Westheim".[101] Aun cuando Paz reconocía que el concepto de Westheim sobre arte prehispánico se fundamentaba en la estética europea moderna, lo avaló, apreciando su importancia para alentar a artistas mexicanos, como Gerzso y Rufino Tamayo, a valorar su herencia. En el catálogo de la exposición *Rufino Tamayo: Myth and Magic*, que se presentó en el Guggenheim Museum en 1979, Paz escribió: "La reconquista del arte prehispánico es una empresa que habría sido imposible sin la intervención de dos factores: la Revolución mexicana y la estética cosmopolita de Occidente".[102]

Si bien Westheim era un estudioso del arte antiguo de México, abordó ampliamente el arte mexicano contemporáneo y, en sus textos críticos sobre Tamayo y Carlos Mérida, por ejemplo, continuamente subrayó la interrelación entre el arte prehispánico y el europeo, insistiendo en que la identificación con este arte nativo, de parte de artistas tanto del viejo como del nuevo mundo, no era meramente biológico sino psicológico. Para Gerzso, quien también era en parte un producto de la clase liberal y culta del centro de Europa, esta visión positiva de la interacción entre el arte moderno, europeo y mexicano, resultaba medular. No obstante, él era mexicano, igual que Tamayo, pues aun cuando tenía ascendencia europea, nació en México y sentía igual pasión por el arte y la cultura de su país. Por consiguiente, él también forjó una nueva manera de navegar entre fuentes indígenas y europeas. Al ser más personal y menos ideológico, difería del muralismo, que plasmaba el realismo social. En vez de expresar los ideales revolucionarios por medio del arte, su propósito era transmitir su experiencia subjetiva y el carácter poético de México.

En la reseña que hizo sobre la obra de Gerzso en 1956, Westheim describió cómo el artista abría un nuevo camino:

Gunther Gerzso, mexicano por nacimiento, es, en México, un pintor marginal. Es un solitario. Si transita por su propio camino, es porque

[100] Citado en Fernando Benítez, "Mariana Frenk", *La Jornada*, 23 de noviembre de 1997.

[101] Chametzky, *op. cit.*, p. 39.
[102] Octavio Paz, *Rufino Tamayo: Myth and Magic*, Nueva York, Solomon R. Guggenheim Foundation, 1979, p. 19.

carece del talento para caminar por sendas trilladas. Pinta sus experiencias, su visión plástica; no puede o no sabe hacerlo de otra manera. La época en que nació, que le abrió a los artistas posibilidades expresivas enormes y fértiles, ha moldeado su manera de ver y su sensibilidad artística… Las experiencias del hombre moderno están enraizadas en otras imágenes psíquicas. Y, sin duda, el arte de Gerzso es todo menos ecléctico, todo menos pastiche.

Westheim subrayaba la idea de que la obra de Gerzso era poética. Llamaba a los cuadros de éste "poemas plásticos", y aplicaba a su obra el análisis formal, a partir del sistema clásico de contrastes de Wolfflin, hablando sobre cómo el artista yuxtaponía pasajes claros y oscuros, tonos cálidos y fríos, formas tensas y relajadas, para crear una "sucesión rítmica". También hizo énfasis en el formalismo expresivo de Gerzso, afirmando que su obra "poseía una gran fuerza… lo bastante poderosa para darle la intensidad de la experiencia pictórica espiritual", sin "alusiones narrativas". Westheim relacionó a Gerzso con la estética europea moderna al comparar su obra con la del pintor suizo Paul Klee, cuidándose de afirmar que Gerzso no copiaba a Klee sino que sus cuadros eran igualmente "poéticos". "Klee es verso libre, la invención de un mundo dentro del cual los objetos bailan, libres de relaciones físicas. En la pintura de Gerzso, la energía plástica está sujeta a un principio arquitectónico".[103] Westheim reconoció desde un inicio, como lo hizo Paalen, que la afinidad de Gerzso con la arquitectura, particularmente la prehispánica, tendría un papel decisivo en la formación de un nuevo modernismo mexicano, posterior al muralismo.

Al fechar su "descubrimiento" del arte prehispánico a mediados del decenio de 1940,[104] Gerzso recordaría: "Tengo una gran influencia del arte prehispánico, el cual descubrí en 1946 cuando conocí a Miguel Covarrubias y hablé con Paalen".[105] El reconocimiento al valor especial de su pintura llegó de diversas maneras. Gerzso cultivó su afinidad con el arte prehispánico recorriendo el país a causa de su trabajo como escenógrafo de cine. Si bien muchas de las películas en las que trabajó se filmaban en estudio, otras más se rodaban en locaciones. La monografía *Gunther Gerzso*, realizada en 1983, para la cual el artista y su esposa, Gene Cady Gerzso, prepararon la cronología, afirma: "Viajar por México durante las filmaciones despertó su conciencia sobre la belleza y la variedad del paisaje mexicano, y su interés por el arte prehispánico".[106] Una de las fotografías más conocidas de Gerzso en locación es la que le hicieron con Alejandro Galindo frente a las ruinas mayas de Yucatán (Fig. 62). Fue tomada en 1953, durante la filmación de *La duda,* película de Galindo.

El conocimiento de Gerzso sobre el arte prehispánico y cómo aplicarlo en su trabajo creció al reunir obras arte. Como coleccionista, comenzó a comprar arte prehispánico tal como lo hicieron —aun cuando no en la misma escala— Covarrubias y Diego Rivera.[107] Prefería las figuras pequeñas del occidente del país y del valle de México, que conseguía en los trabajos arqueológicos que comenzaron en esas regiones durante los años veinte y treinta (Fig. 61).[108] Gerzso comentaba sus adquisiciones con Covarrubias: "No tenía mucho tiempo de conocer al señor Covarrubias, pero una vez me preguntó, en la oficina del productor de Cantinflas, '¿por qué compró una figura de la época…?' y se emocionó tanto cuando la vio que hizo un dibujo". [109]

La emoción de Gerzso por el arte prehispánico se convirtió en una fascinación permanente, medular para su forma artística de abstracción. "México es mi casa. Podría decirse que es una fuente de inspiración ilimitada. Tal como ha vivido Europa, inspirándose durante dos mil años en el arte griego (reminiscencias de lo cual se encuentran en artistas modernos como Picasso), en México, el arte prehispánico ha tenido una vitalidad incalculable para el artista que nació aquí".[110] En otro comentario similar, Gerzso subrayó: "Para mí, el momento definitorio fue el descubrimiento del arte prehispánico. Fue entonces que pensé: '¿Por qué estoy haciendo cuadros conforme al estilo europeo?' Y desde entonces, me marcó el arte prehispánico".[111]

Gerzso tenía la predisposición de ver el arte prehispánico a través de lentes románticos, en parte debido a que creció en el centro de Europa y a su educación en Suiza y en México, donde asistió al Colegio Alemán. Su inmersión en el arte y la cultura europeos fue decisiva para formar su vida intelectual, apreciar a la comunidad alemana exiliada en México, reunir su colección de arte expresionista alemán y crear su enfoque particular en relación con el primitivismo. Expuesto a la ideología primitivista, tanto por medio del surrealismo —tal como lo interpretaba Péret— como del romanticismo y el expresionismo alemanes —a través de Paalen y Westheim—, Gerzso se acercó al arte prehispánico desde una perspectiva emocional, psicológica y poética.[112] Al igual que Péret, Paalen

[103] Westheim, "Gunther Gerzso", *op. cit.*

[104] La entrevista con Nahoul, 1998, indica que fue alrededor de 1945.

[105] Gerzso citado en *Libertad en bronce 2000,* Ciudad de México, Impronta Editores, 1999, s/p.

[106] Cronología, en Paz y Golding, *op. cit.,* p. 115.

[107] Para un comentario sobre la colección de arte prehispánico de Rivera y Covarrubias, véase Braun, *Pre-Columbian Art and the Post-Columbian World,* p. 95.

[108] Véase Braun, *op. cit.,* p. 235 para comentarios sobre los descubrimientos arqueológicos en el occidente de México y el valle de México, durante los decenios de 1920 y 1930.

[109] Nahoul, *op. cit.*

[110] María Teresa Santoscoy, "Mis cuadros 'hablan' por sí mismos, dice Gerzso", *El Sol de México,* 13 de junio de 1971.

[111] Luis Enrique Ramírez, "Gunther Gerzso: La demanda hacia mi obra no me impulsa a crear más", *El Financiero,* 14 de junio de 1990, p. 86.

[112] Véase Winter, "Wolfgang Paalen...", *op. cit.,* p. 282, para un comentario sobre la influencia del romanticismo alemán en Paalen.

SELECCIONES DE LA COLECCIÓN DE ESCULTURA PREHISPÁNICA PERTENECIENTE A GUNTHER GERZSO, JUNTO A SU CUADRO *APARICIÓN*, 1960
Y DEBAJO DE UN CUADRO POPULAR DEL ZÓCALO DE LA CIUDAD DE MÉXICO
Sala y escalera de la casa del artista en San Ángel Inn, donde aún vive su viuda [FIG. 61]

y Westheim, admiraba este arte por sus posibilidades expresivas. "Me apasionaba su valor emocional y espiritual. A partir de entonces, buscaba expresar la atmósfera de México".[113]

La aplicación que hacía Gerzso del arte prehispánico se basaba en los métodos del primitivismo europeo, lo cual admitía incluso él. "Utilizo el paisaje tropical, la arquitectura y las figuras prehispánicas como un punto de partida, de la misma manera que los cubistas utilizaban el arte africano, o Matisse las miniaturas persas, o los maestros del Renacimiento el arte griego y romano".[114] Gerzso se apropió de la forma, el color y la textura del arte antiguo de México, recontextualizándolos y abstrayéndolos con el ojo formal del modernista europeo. Para él, esta práctica no era una imitación sino la construcción de una forma lírica y subjetiva de pintura abstracta. En relación con el uso del arte prehispánico, declaró: "No quiero decir que hago arte prehispánico, sino que tomo ciertos as-

pectos de este arte, que es parte de mi herencia, para sacar lo que tengo adentro".[115] Paalen, en el primer ensayo publicado sobre la obra de Gerzso, reconoció la importancia de esta característica sintética que trascendía fronteras y evitaba lo pintoresco: "Al igual que cualquier pintor importante de la actualidad, [Gerzso] integra sus fuentes de inspiración inmediatas para formar un lenguaje verdaderamente internacional; para él, el medio mexicano no es un pretexto para el pintoresquismo fácil sino una reverberación de la vieja gloria y de nuevas promesas".[116]

Gerzso también se basaba en el arte prehispánico, especialmente en la arquitectura, para construir una consideración de lugar y carácter que significaba una búsqueda personal de identidad. Considerado más tarde como uno de los "nuevos tres grandes", junto con Mérida y Tamayo, Gerzso creó un lenguaje formal y temático que representaba un cambio sísmico hacia la introspec-

[113] Gerzso citado en Marlise Simons, "Mexican Artists Today", *Town and Country*, noviembre de 1980, p. 298.

[114] Gerzso, citado en Mendelsohn, *op. cit.*, p. 7.

[115] Josefina Millán, "Gerzso: Hay que redescubrir la emoción", *Proceso*, 17 de julio de 1978, p. 56.

[116] Paalen y Galería de Arte Mexicano, *op. cit.*

GUNTHER GERZSO Y ALEJANDRO GALINDO EN LOCACIÓN, EN CHICHÉN ITZÁ, YUCATÁN, MÉXICO, 1953
[FIG. 62]

ción y la subjetividad entre la intelectualidad mexicana de la posguerra.[117] Este vínculo con los originales "tres grandes" surgió porque él no rechazó, sino más bien reinventó, el indigenismo en el que incursionaron los muralistas. Y si bien no adoptó el realismo social ni su ideología, ni se autocalificó como maestro, guía y guardián de la conciencia social, Gerzso se sentía igualmente comprometido con su país, estudiaba su pasado y observaba su presente, transformando sus pensamientos y sentimientos en "poemas plásticos" abstractos relacionados con sus experiencias personales internas.

Sus abstracciones líricas, un reflejo de su compromiso emocional con México, se relacionan con la poesía y la prosa contemporáneas de Octavio Paz, y traducen la búsqueda del poeta de la definición del carácter nacional en un nuevo enfoque del yo y del problema de la identidad personal. Por medio de su mutuo involucramiento con el surrealismo, tanto Gerzso como Paz —que colaboraron en diversos proyectos artísticos— se vinculaban con México a través del arte prehispánico.[118] Al escribir sobre el "poder" magnético del arte mexicano antiguo, Paz dijo: "*Expresión* es la palabra que en verdad califica el arte mesoamericano. Es un arte que *habla,* aunque habla con una energía tan concentrada que el discurso es siempre expresivo".[119] Paz veía en el arte y la cultura prehispánicos el mismo horror, fascinación, misterio y presencia sobrenatural que Gerzso, y llamaba a este poder *mysterium tremendum.*[120]

[117] Tomado de una reseña sobre la exposición *Gunther Gerzso, Carlos Mérida, Rufino Tamayo,* realizada en 1978 en el Salón Nacional de Artes Plásticas, INBA, Ciudad de México, por Roberto Vallarino, "Tamayo, Mérida y Gerzso: Tres grandes de la plástica mexicana", *Unomásuno,* 22 de abril de 1978, p. 9.

[118] En 1989, Paz y Gerzso colaboraron en un portafolio de edición limitada, *Palabras grabadas,* en el cual diez grabados del artista acompañan diez poemas de Paz.

[119] Énfasis de Paz. Octavio Paz, "The Power of Ancient Mexican Art", *New York Times Review of Books,* 6 de diciembre de 1990, disponible en internet: www.nybooks.com desde 2003.

[120] *Ibid.*

La identificación emotiva y espiritual de Paz con el México antiguo resuena en su obra. En sus primeros escritos de madurez está presente la permanente mexicanidad junto con corrientes intelectuales de la Europa de posguerra. *El laberinto de la soledad*, escrito sobre todo en París y publicado en 1950, el mismo año que Gerzso presentó su primera exposición individual en la Galería de Arte Mexicano, refleja el agudo debate entre el surrealismo y el marxismo, así como el surgimiento del existencialismo en el París de los años cuarenta.[121] Este libro, una mezcla de pensamiento y lenguaje surrealista y existencialista, aborda, como lo sugiere el título, la condición humana de la soledad. En lo que ha sido llamada su "obra poética magistral",[122] Paz asegura que la "soledad", un tema medular del existencialismo, "es la condición misma de nuestra vida".[123] En el párrafo final, Paz ofrece el clásico reto surrealista a la razón, y se pregunta si "quizás, entonces, empezaremos a soñar otra vez con los ojos cerrados".[124]

En *El laberinto de la soledad*, Paz inicia su búsqueda para llevar a México hacia adelante.

La Revolución mexicana nos hizo salir de nosotros mismos y nos puso frente a la Historia, planteándonos la necesidad de inventar nuestro futuro y nuestras instituciones. La Revolución mexicana ha muerto sin resolver nuestras contradicciones. Después de la Segunda Guerra Mundial, nos damos cuenta que esa creación de nosotros mismos que la realidad nos exige no es diversa a la que una realidad semejante reclama a los otros. Vivimos, como el resto del planeta, una coyuntura decisiva y mortal, huérfanos del pasado y con un futuro por inventar. La historia universal es ya tarea común. Y nuestro laberinto, el de todos los hombres.

Paz aboga por un cambio hacia un nuevo humanismo global porque, "somos, por primera vez en nuestra historia, contemporáneos de todos los hombres".[125]

El universalismo de Paz surge, en parte, por haber llegado a la edad adulta durante la caída de la República española y el surgimiento del fascismo en Europa, con Hitler y luego Stalin. Las trágicas consecuencias de estos acontecimientos políticos mundiales ayudaron a convertirlo en un declarado antifascista. Al igual que Breton y Péret, con quienes formó una estrecha amistad cuando vivía y trabajaba en París, aborrecía cualquier forma de autoritarismo y cuestionaba enérgicamente el concepto de nacionalismo. Antes de la Segunda Guerra Mundial, Paz apoyaba el nacionalismo mexicano del periodo posrevolucionario por considerarlo esencial para sacudir el yugo de la opresión colonial. No obstante, después de la guerra, confrontó esta búsqueda del alma nacionalista así como la ideología de la pintura mural que ésta engendró. Aunque con diferente estilo, todos los muralistas mexicanos se basaban sin restricciones en el modernismo europeo, hacían pintura de caballete en privado y aceptaban encargos en instituciones y empresas estadounidenses; no obstante, siempre mantuvieron su compromiso con el arte público. En México, este compromiso evolucionó hacia un estilo nacional oficialmente consagrado, al que objetaba Paz. En ese momento veía a México como parte de una comunidad de naciones modernas, y por ende, sujeto a distintas exigencias sociales y políticas. En el nuevo "orden mundial", se sentía obligado a abogar por el internacionalismo mexicano.

Un elemento central en esta perspectiva amplia de Paz era el hecho de aceptar que México estaba formado por elementos tanto americanos como europeos. Consideraba que esta hibridez era fundamental para el México moderno y para la condición de modernidad en general. "Cualquier contacto con el pueblo mexicano, así sea fugaz, muestra que bajo las formas occidentales laten todavía las antiguas creencias y costumbres".[126] No obstante, Paz considera que estas contradicciones exigen un nuevo análisis de la historia y de la cultura mexicanas.[127] Al reconocerlas, Paz refuerza su sentido de identidad cultural, lo que explica en parte su continua fascinación por el arte prehispánico.

En deuda con los contemporáneos por su perspectiva universal, y comprometido con la convicción profundamente antinacionalista de la nueva intelectualidad de la posguerra, Gerzso compartía el sincretismo de Paz. Debido a su educación cosmopolita, nunca estuvo de acuerdo con el patrón de lógica binaria de nacionalismo frente a internacionalismo, pero esta anticuada manera de pensar se tornó especialmente irrelevante después de la Segunda Guerra

[121] *El laberinto de la soledad*, un estudio psicológico del carácter mexicano, intenta penetrar en la psique de éste vinculándolo con la humanidad moderna. Al enfocarse en la condición del "ser", que Paz extiende del individuo al Estado, pretende tanto definir como redefinir la identidad mexicana de mediados del siglo XX. Paz escribe: "El mexicano y la mexicanidad se definen como ruptura y negación. Y asimismo, como búsqueda, como voluntad por trascender ese estado de exilio. [...] La historia, que no nos podía decir nada sobre la naturaleza de nuestros sentimientos y de nuestros conflictos, sí nos puede demostrar ahora cómo se realizó la ruptura y cuáles han sido nuestras tentativas para trascender la soledad".

Para Paz, "La Revolución [mexicana] es una súbita inmersión de México en su propio ser. De su fondo y entraña extrae, casi a ciegas, los fundamentos del nuevo Estado... reanudación de los lazos con el pasado, rotos por la Reforma y la Dictadura, la Revolución es una búsqueda de nosotros mismos y un regreso a la madre... A pesar de su fecundidad extraordinaria, la Revolución no ha hecho de nuestra sociedad una comunidad o una esperanza de comunidad". Ambas citas están tomadas de *El laberinto de la soledad*, Fondo de Cultura Económica, Colección Popular, núm. 107, Ciudad de México, 1980 (octava reimpresión), pp. 79-80 y 134.

[122] Atribuido a *Commonweal*, "obra poética magistral" está citado en la cuarta de forros de *The Labyrinth of Solitude*, Grove Press, 1985.

[123] Paz, *op. cit.*, p. 175.

[124] *Ibid.*, p. 191.

[125] *Ibid.*, p. 174.

[126] *Ibid.*, p. 81.

[127] *Idem.*

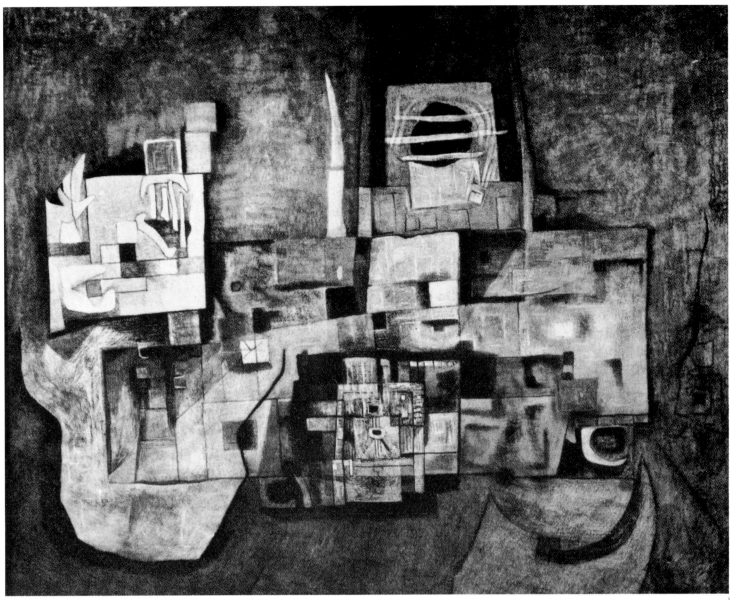

GUNTHER GERZSO. TIHUANACU, 1946
Óleo sobre tela. Se desconoce su paradero [FIG. 63]

Mundial. Por medio de su forma de abstracción, Gerzso siguió dedicado a su "mexicanidad" sin abandonar el continuo diálogo con el modernismo europeo. Con motivo de su septuagesimoquinto aniversario, afirmó: "Soy como un auto Ford, inventado en Europa y hecho aquí. Me gusta México más que cualquier otro país en el mundo. Mi pintura es mexicana. No hago arte figurativo ni naturalezas muertas, pero me considero mexicano".[128] Consciente de encontrarse en la esfera de la abstracción internacional posterior a la Primera Guerra, exploró su identidad mexicana en un nuevo contexto global. Fue justamente manteniendo su identidad cultural a la vez que respondiendo al modernismo internacional como él redefinió el indigenismo. Esto explica la contradicción de su afirmación: "No soy un pintor abstracto, sino un pintor de paisajes. Soy un gran admirador de este país, de su cultura y de su paisaje, esto es lo que influye en mi pintura".[129] Inspirado por su lugar de nacimiento y por el arte y la arquitectura prehispánicos, Gerzso se convirtió en el pintor abstracto más importante de México en el periodo inmediato a la posguerra. "Al

[128] Ramírez, "Gunther Gerzso…", *op. cit.,* p. 86.

[129] Gerzso, citado en Angelina Camarga B., "La gente acude a ver más el arte porque se siente engañada política y espiritualmente: Gerzso", *Excélsior,* 17 de noviembre de 1980.

MARTÍN CHAMBI. *AMPHITHEATRE DE KENKO-CUZCO, PERÚ,* 1925
Impresión en gelatina. De la página principal del artículo "Coricancha: The Golden Quarter of the City"
de César Moro, en *DYN, Amerindian Number 4–5,* diciembre de 1943, comp. Wolfgang Paalen [FIG. 64]

alinear las influencias de la abstracción con el arte prehispánico, creó
un arte americano por excelencia."[130]

LAS ELEGÍAS DE GERZSO A LAS CIVILIZACIONES PERDIDAS

Antes de concentrarse en la búsqueda de la identidad individual
en México, Gerzso exploró el arte prehispánico en América del
Sur. En la primera exposición individual que realizó en la Galería
de Arte Mexicano, en 1950, se presentó *Tihuanacu,* 1946 (Fig. 63),
obra inspirada en la cultura antecesora del antiguo imperio inca.
Asentado cerca del lago Titicaca, en Bolivia, entre los elevados pi-
cos de los Andes, Tihuanacu floreció durante cuatrocientos años
—de 600 a 1000 d.C., aproximadamente.[131] El lago Titicaca y el
cercano imperio de Tihuanacu se contaban entre los lugares con-
siderados más sagrados de los Andes. Según la cosmología andi-
na, el creador surgió de las aguas del lago para hacer la tierra y a
sus primeros habitantes. Las márgenes del lago —cubiertas de san-
tuarios y templos— así como los sitios ceremoniales cercanos a
Tihuanacu se convirtieron en importantes destinos de peregrina-
ción en épocas prehispánicas. Sin duda uno de los hechos que
más debió impresionar a Gerzso fue el apoyo que en el imperio de
Tihuanacu se dio a los arquitectos e ingenieros que supervisaban

la construcción de grandes ciudades, templos y palacios realizados
con el elaborado y exquisito labrado en piedra que más tarde revi-
virían y harían legendario los incas.

Para Gerzso, *Tihuanacu* representó un momento definitorio.
"Fui y vine por distintos caminos hasta que realicé una pintura
que fue el padre (o la madre) de mi estilo posterior. Este cuadro
era diferente de todos los que había hecho en el pasado. Era la
clave: *Tihuanacu.* Toda mi obra posterior se deriva de ésta."[132] Se
desconoce el paradero de esta pintura señera, y sólo la conocemos
por dos de las primeras publicaciones de la obra del artista.[133] Se
reprodujo por primera vez en el catálogo de la exposición de 1950
en la Galería de Arte Mexicano, donde aparece en la página opues-
ta al texto que escribió Paalen en inglés.[134] Paalen ilumina *Tihua-
nacu* con su descripción de otra obra relacionada que era parte de
la exposición, *La ciudad perdida,* 1948 (Cat. 33), que aparece en el
frontispicio del catálogo: "En 'La ciudad perdida', como el pintor
titula una de sus obras más reveladoras, no se nombra ni se dibu-
ja ninguna ciudad, pero sabemos de inmediato que aquí debió
estar, y podría estar de nuevo". La sugerencia que hace Paalen de
pérdida cíclica, vida, muerte y renacimiento, es fundamental para
comprender *Tihuanacu* y el amplio corpus de trabajo que engen-
dró desde finales de los años cuarenta.

De acuerdo con los cronistas españoles, la ciudad sagrada de
Tihuanacu fue la inspiración de Cuzco, que significa "ombligo del
mundo",[135] lo que sugería que este lugar de maravillas naturales
era la fuente principal, o el origen de la antigua capital de los incas.
En Cuzco, el templo más importante del imperio, Coricancha, cuyo
nombre significa "corral de oro", estaba dedicado al dios creador,
Viracocha, y al dios del sol, Inti. Informes de los primeros colo-
nizadores españoles describen que las ceremonias en Coricancha
eran de una opulencia fabulosa.[136] La grandiosidad, majestad y
misterio de este sitio prehispánico fueron captados por el escritor
surrealista peruano César Moro en un artículo llamado "Corican-
cha: The Golden Quarter of the City" que preparó para el número
Amerindian de *DYN.*[137] En esta elegía poética sobre Coricancha,
Moro ensalza el esplendor, la grandeza y la posterior desaparición

[130] Roberto Vallarino, "Tamayo, Mérida y Gerzso: Tres grandes de la plásti-
ca mexicana", *Unomásuno,* 22 de abril de 1978, p. 9.

[131] Para información actual sobre el imperio de Tihuanacu, véase Virginia
Morell, "Andes Empires", *National Geographic Magazine,* vol. 201, núm. 6,
junio de 2002, pp. 106-129.

[132] Gerzso, de una nota periodística no identificada. Cuaderno de recortes
del artista.

[133] Paalen y Galería de Arte Mexicano, *Gunther Gerzso,* ilustr. s/n; Museo
Nacional de Arte Moderno, Instituto Nacional de Bellas Artes y Horacio Flores-
Sánchez, comp., con un ensayo por Luis Cardoza y Aragón, *Gunther Gerzso: Ex-
posición retrospectiva,* 1963, ilustr. 7; y Luis Cardoza y Aragón, *Gunther Gerzso,*
Ciudad de México, Universidad Nacional Autónoma de México, 1972, ilustr. s/n.

[134] Paalen y Galería de Arte Mexicano, *op. cit.*

[135] "Cusco", disponible en el sitio de internet www.world-mysteries.com
desde 2003.

[136] "Coricancha", disponible en el sitio de internet www.world-mysteries.com
desde 2003.

[137] César Moro, "Coricancha: The Golden Quarter of the City", *DYN,
Amerindian Number 4-5,* 1943, pp. 4-5.

MARTÍN CHAMBI. MACHU PICCHU, 1925

Impresión en gelatina. Del artículo "Coricancha: The Golden Quarter of the City", por César Moro, en *DYN, Amerindian Number 4–5*, diciembre de 1943, comp. Wolfgang Paalen [FIG. 65]

del magnífico imperio inca, construido sobre los basamentos de la imperial Tihuanacu.

> Caídas de agua que descienden sobre las cenizas del imperio… un océano desbordante de historia, donde nadan los despojos de un pasado fabuloso y deslumbrante, medido por la rabia caníbal de la conquista que devoró piedras, redujo a dinero el oro y la plata, la columna vertebral del gran sueño de las civilizaciones prehispánicas del Perú".[138]

Ilustraban las reflexiones ensoñadoras de Moro sobre una civilización perdida fotografías de Martín Chambi, el fotógrafo peruano quien, entre 1920 y 1950, documentó el pueblo, el paisaje y las antiguas ruinas de Cuzco (Figs. 64, 65 y 68).

Nacido en Perú en 1903, Moro vivió y trabajó en París de 1928 a 1933, y en México de 1938 a 1946. Gracias a sus vínculos con el círculo surrealista francés, ayudó a Paalen y Breton a organizar la *Exposición Internacional del Surrealismo* que se realizó en la Ciudad de México en 1940. Más tarde, trabajó con Paalen como colaborador de *DYN* entre 1942 y 1944. Su artículo, ilustrado con foto-

grafías de Chambi, apareció en el número de *DYN* dedicado a comprender los orígenes y el arte del "hombre americano",[139] el mismo que hoy queda como parte de la inmensa y aún intacta biblioteca de Gerzso. Gracias a su relación personal con Moro, este artículo sirvió como catalizador para que Gerzso se enfocara en Tihuanacu. Gerzso reforzó esta idea cuando le confesó a su amigo, el pintor británico e historiador del arte John Golding que *Tihuanacu* estaba basada en una fotografía.[140] Aunque Gerzso no identificó al autor de esta imagen inspiradora, sin duda la fuente es Chambi, si comparamos las fotografías de éste con los cuadros que Gerzso pintó a finales de los años cuarenta y durante los años cincuenta.

El énfasis que daba Chambi en sus fotografías a la arquitectura y al poder del lugar, así como el texto de Moro, con su profundo lamento por la pérdida de la grandeza cultural, le proporcionaron a Gerzso el modelo literario y visual para *Tihuanacu*. Este cuadro, que evoca antiguas ruinas, describe los restos arquitectónicos que durante siglos parecen haber sido reclamados por la naturaleza.

[138] *Ibid.*

[139] *Ibid.*

[140] John Golding, "Gunther Gerzso and the Landscape of the Mind", en Paz y Golding, *op. cit.*, p. 18.

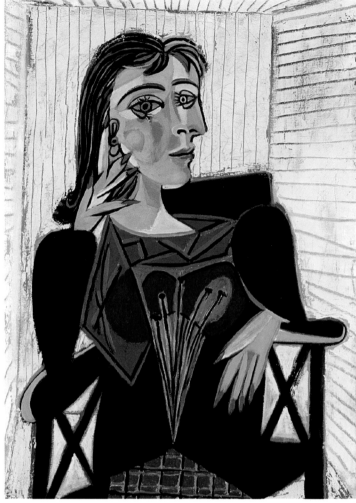

PABLO PICASSO. DORA MAAR SENTADA, 1937
Óleo sobre tela. Musée Picasso, París [FIG. 66]

En el texto que escribió para el catálogo de la primera exposición de Gerzso, Paalen describió los primeros cuadros del pintor como paisajes inventados y los relacionó con la arquitectura antigua de México:

> Al pintor no le interesan los planos, sino el crecimiento orgánico; en sus cuadros no hay distinción ilusoria entre materia y espíritu… Estos paisajes no serán pisados… [sus] títulos no son etiquetas sino claves secretas; cuando [Gerzso] llama a un cuadro *Estela* o la *Torre de los astrónomos* [Fig. 28], no sólo recuerda la intemporal presencia de los monumentos mayas sino los presenta ante nuestra vista.[142]

Los primeros críticos de Gerzso que escriben sobre su debut en la Galería de Arte Mexicano respondieron y ampliaron la perspectiva de Paalen sobre los primeros cuadros abstractos del artista. También percibieron la afinidad de Gerzso con la arquitectura y su pasión por las civilizaciones antiguas. "No sé si estudió arquitectura, pero sí sé que es escenógrafo", escribió un crítico, que también confesó que estas primeras abstracciones de Gerzso le habían recordado "el abstraccionismo final de Orozco".[143] Otro crítico del *Excélsior,* Roberto Furia, afirmó: "Gerzso es lo que llamaríamos un pintor abstracto… usted podrá admirar la refinada paleta, así como el misterio y la poesía de su pintura, un misterio emotivo que reside en su experiencia de las ruinas mayas y otras grandes estructuras indígenas".[144] Ignacio Martín Espinosa, de *La Prensa,* uno de los primeros en considerar a Gerzso como pintor abstracto, comentó: "uno llega a la conclusión de que, en Gerzso, lo abstracto se inspira en los planos de ciudades imaginarias, tal vez sitios arqueológicos".[145] La interpretación más poética de los primeros trabajos de Gerzso es la reseña "Gerzso, mago, alquimista", en la que Jorge J. Crespo de la Serna reconoce también la percepción natural de Gerzso por la arquitectura. Habló de su "mano arquitectónica" y continuó su asociación sobre la manera en que el pintor "aborda su tema y sus variaciones sobre lo fantástico convocando ciudades que pertenecen a la prehistoria… mundos perdidos… que la magia de Gerzso reubica a la luz del día [y a las que les confiere]… un hilo misterioso que las atraviesa, buscando voces americanas".[146]

Cuando Gerzso declaró que *Tihuanacu* era "el padre (o la madre)" de toda su obra, se refería tanto al aspecto estético como al tema. Este cuadro, que marcó un viraje decisivo en el contenido de su obra, fue igualmente importante en términos de lenguaje visual. Presenta una nueva estrategia de composición inspirada en monu-

Las ruinas se fusionan con el paisaje —fragmentos rotos de lo que alguna vez fueron estructuras magníficas parecen hoy materia orgánica que se confunde con el terreno rocoso que las rodea, haciendo eco de la práctica prehispánica de ubicar los templos en las laderas de montañas—.[141] A diferencia de cualquier cosa que Gerzso hubiera pintado previamente, esta obra representa un viraje que el propio artista reconoció. Si bien en estado embrionario, muestra los elementos clave de la obra inmediatamente posterior, además de señalar lo que sería el estilo plenamente maduro del artista en los años sesenta. Lo anterior incluye la fascinación por la arquitectura prehispánica, cierto misterio sobre civilizaciones perdidas y olvidadas, capaces de realizar diseños, obras de ingeniería y construcciones magníficas, así como un sentido de melancolía por el brutal desprecio y consiguiente desaparición de estas grandes culturas.

[141] Mary Ellen Miller, *The Art of Mesoamerica: From Olmec to Aztec,* Londres, Thames and Hudson, 1996, p. 206.

[142] Paalen y Galería de Arte Mexicano, *op. cit.*
[143] Gerzso, de una nota periodística no identificada. Cuaderno de recortes del artista.
[144] Furia, *op. cit.*
[145] Martínez Espinosa, *op. cit.*
[146] Crespo de la Serna, *op. cit.*

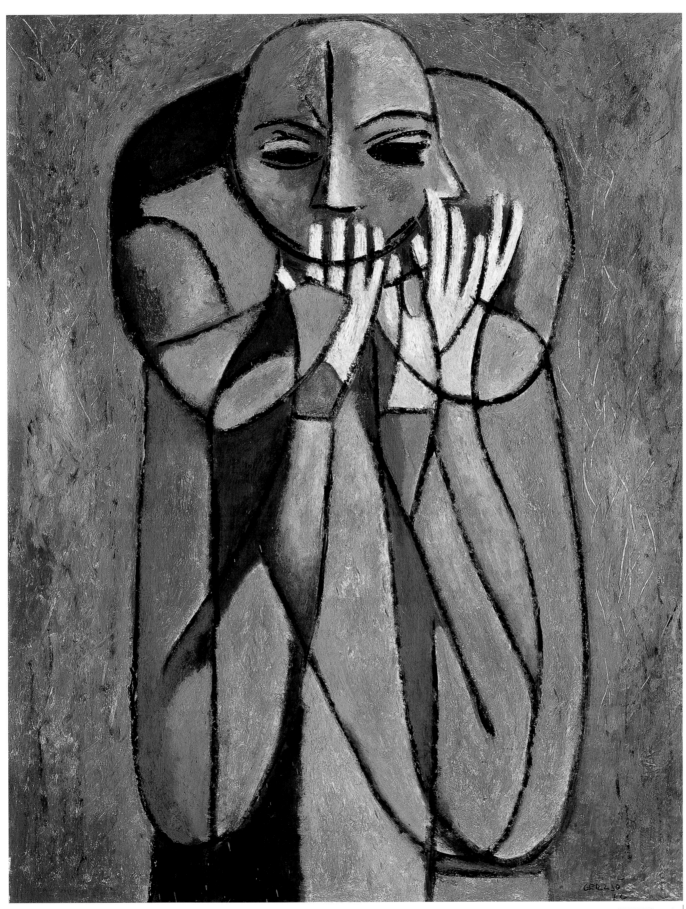

SILENCIO, 1942
[CAT. 36]

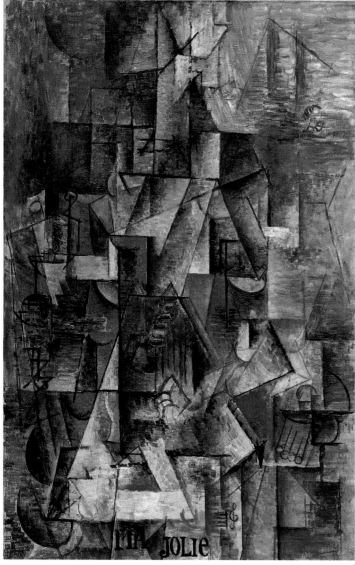

PABLO PICASSO. MA JOLIE (MUJER CON GUITARRA), 1911-1912
Óleo sobre tela. The Museum of Modern Art, Nueva York [FIG. 67]

sos, aunque con sorprendentes contornos azules que indican su sensibilidad para el color, *Silencio* juega con el reto del cubismo analítico de presentar el espacio tridimensional en una superficie bidimensional. Al mostrar una figura tanto de frente como de perfil, con diversas manos, Gerzso sugiere la sensación visual de percibir múltiples perspectivas simultáneamente (Fig. 66).

En la época que realizó *Tihuanacu*, Gerzso utilizó sus conocimientos y apreciación del cubismo para transformar el origen fotográfico del cuadro. En esta obra, así como en las que engendró, tales como *La ciudad perdida* (Cat. 33), Gerzso aplicó el cubismo analítico en formato horizontal, sugiriendo un paisaje en el que las formas facetadas se acumulan para evocar ruinas prehispánicas. Los pequeños cuadros que se entrelazan y sobreponen con rectángulos de diversos tamaños, que nos recuerdan la fase del cubismo analítico de Picasso y Braque, ya no abordan el problema de ilustrar el espacio tridimensional sobre un plano bidimensional (Fig. 67). Lo que distingue a Gerzso en su uso del cubismo analítico en este momento es su interés en la función simbólica del fragmento y la manera en que una constelación de fragmentos puede sugerir ruinas olvidadas.

Si bien el cubismo analítico era un método crítico de tratar la forma, la comparación de los cuadros de Gerzso con el extraordinario trabajo en piedra de los imperios tihuanacu e inca, de los cuales supo por medio de documentación fotográfica como la de Chambi (Fig. 68), sugiere que esto también le fascinaba. Bloques masivos de piedra, unidos por abrazaderas de bronce, una técnica que perfeccionaron los tihuanacu para crear inmensos muros de piedra para los grandes templos, palacios y patios ceremoniales de estas antiguas ciudades,[150] le ofrecieron a Gerzso un nuevo tipo de "facetado" con el cual construir sus elegías a las civilizaciones perdidas. En su texto para el catálogo de 1950, Paalen sugiere la naturaleza arquitectónica de estas obras: "Aquí el ojo puede vagar infinitamente por laberintos cuyo poder de encantamiento es que son cuadrados, presentándose en niveles semejantes a terrazas".[151] En el mismo texto, aunque volviendo de una evaluación sobre la pintura de Gerzso a un análisis del propio artista, Paalen convoca la característica pétrea del arte y la arquitectura preshispánicos, que captó el espíritu del artista: "Los minerales de una mente alerta crecen lentamente y una cierta paciencia mineral no está fuera de lugar en un país donde los grandes escultores del pasado dedicaban la vida entera a pulir el jade, la obsidiana y el cristal".[152]

En *Cenote* (Cat. 31), pintado un año después que *Tihuanacu*, así como en *La ciudadela* (Cat. 30), que le siguió en 1949, Gerzso transfiere su exploración del pasado del antiguo Perú al antiguo México, lo cual se colige por los títulos de este cuadro y otros que

mentos prehispánicos y señala el cambio del biomorfismo a la abstracción arquitectónica, para lo cual Gerzso se basó en el cubismo y sus variantes. No obstante, reinventó estas fuentes europeas al aterrizarlas en el contexto mexicano.[147] "Este país [México] tiene tal fuerza de expresión que nuestros pintores no necesitan copiar movimientos extranjeros", afirmó alguna vez.[148] Más bien, "soy un europeo con ojos mexicanos".[149]

Hoy, la obra más claramente cubista de Gerzso es *Silencio,* 1942 (Cat. 36). Pintada con formas facetadas y una paleta de tonos terro-

[147] Véase John Golding, *op. cit.,* para los primeros comentarios a fondo sobre la relación entre Gerzso y el cubismo.
[148] Gerzso, citado en Illescas y Fanghanel, *op. cit.*
[149] Gerzso, citado en *La Jornada,* 12 de febrero de 1994, p. 25.

[150] Morell, *op. cit.,* p. 117.
[151] Paalen y Galería de Arte Mexicano, *op. cit.*
[152] *Ibid.*

le siguieron. Con el ejemplo de *Tihuanacu*, Gerzso comienza a titular sus obras con nombres de sitios prehispánicos o temas de México. Continúa con un formato horizontal para sus "ciudades imaginarias", aunque coloca el facetado dentro de un vacío de forma irregular que parece encontrarse bajo la superficie de la tierra, como si se levantaran estratos de tierra para revelar las ruinas de una civilización olvidada. Palabra de origen maya, el cenote era una importante fuente de agua para esta civilización.[153] En la época prehispánica, los cenotes, como el de Chichén Itzá, también eran sitios de peregrinación, con una gran significación religiosa. Algunas de las ofrendas que se han encontrado podrían sugerir que estos cuerpos de agua circulares tal vez se consideraban un espejo adivinatorio y el dominio sagrado de los espíritus del agua y de la lluvia.[154] En tanto los cenotes comparten cierto parecido con las cuevas, y como muchos de hecho se encuentran en la profundidad de las mismas, las culturas prehispánicas también los consideraban entradas al inframundo.[155] Al evocar una cultura perdida en el contexto de una fuente de agua sagrada y un pasaje para las almas difuntas, *Cenote* reúne el misterio del mito y la religión prehispánicos. También se refiere a los orígenes y la muerte del antiguo México.

Muy vinculada con *Cenote* en cuanto a composición, *La ciudadela* también revela ruinas escondidas en un hueco. El nombre evoca la gran plaza cuadrangular en el centro de la avenida de los Muertos, en Teotihuacan, un complejo enorme de templos y plataformas que representaba el centro ceremonial y administrativo de la ciudad. Al igual que *Cenote*, *La ciudadela* sugiere el levantamiento de estratos de historia para mostrar una antigua y grandiosa ciudad, y la cultura que se ha perdido. Al mismo tiempo, los estratos significan capas ocultas de la psique.

En obras posteriores, Gerzso cambia su punto de partida. En *Hacia el infinito*, 1950 (Cat. 42), *Estructuras antiguas*, 1955 (Cat. 39) y *Paisaje de Papantla*, 1955 (Cat. 41), por ejemplo, reubica sus "ciudades imaginarias" en un formato vertical y comienza a trabajar para lograr un efecto de composición que presenta un acercamiento del facetado, de manera que cada una de las capas se ve de mayor tamaño. Estas obras muestran con claridad la divergencia de Gerzso en relación con el espacio del cubismo analítico. Si bien toma el facetado abstracto de la forma, no se apega al objetivo de presentar un objeto desde múltiples perspectivas simultáneamente. En cambio, desde sus primeras obras maduras, tales como *Tihuanacu*, Gerzso muestra cierta predilección por las capas, una tendencia que se vuelve más clara en la medida en que desarrolla

MARTÍN CHAMBI. PIEDRA CON DOCE ÁNGULOS, CUZCO, 1930
Impresión en gelatina. Del artículo "Corincancha: The Golden Quarter of the City", por César Moro, en *DYN, Amerindian Number 4–5*, diciembre de 1943, comp. Wolfgang Paalen [FIG. 68]

su abstracción expresiva. Intenta lograr un efecto de alejamiento y acercamiento por medio de formas sobrepuestas y contrastes de luz y sombra para crear un misterioso sentido de inquietud. Esta característica distintiva de la obra de Gerzso incitó a uno de los primeros críticos de su obra a calificarla como "llena de inquietudes".[156]

Otras "ciudades imaginarias" del mismo periodo, tales como *Presencia del pasado*, 1953 (Cat. 34), y *Ciudadela*, 1955 (Cat. 35), son el fruto de un experimento anterior. En 1949, volviendo momentáneamente del paisaje a la figura, Gerzso pintó *El Señor del Viento* (Cat. 38), inspirado en el dios prehispánico del viento,

[153] Mary Miller y Karl Taube, *The Gods and Symbols of Ancient Mexico and the Maya, An Illustrated Dictionary of Masoamerican Religion*, Londres, Thames and Hudson, 1993, p. 58.

[154] *Ibid.*

[155] *Ibid* y Jeff Karl Kowalski, comp., *Mesoamerican Architecture as a Cultural Symbol*, Oxford y Nueva York, Oxford University Press, 1999, p. 82.

[156] Crespo de la Serna, *op. cit.*

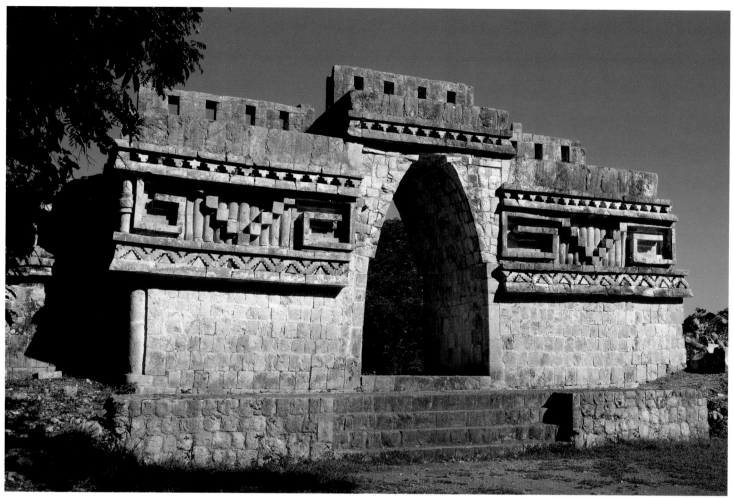

Ehécatl, de quien se dice que "barría el camino" para los dioses de la lluvia y el rayo.[157] No obstante, es mejor conocido por su papel como un dios importante, creador del cielo y de la tierra. *El Señor del Viento,* presentación abstracta de esta deidad prehispánica, intercambia el amontonamiento de pequeños cuadrados, rectángulos y sus variantes, características de obras como *Estructuras antiguas,* por menos formas facetadas, muchas de las cuales se presentan como formas aisladas.[158] Gerzso simplifica aún más la composición dejando el fondo como un plano vacío, embelleciendo esta nueva insubstancialidad al mostrar su tema como una imagen en negativo. En *Presencia del pasado* y *Ciudadela,* este experimento reduccionista se traduce en planos más grandes sobre los cuales

el artista coloca grupos de formas faceteadas más pequeñas. Los planos de mayor tamaño comienzan a sugerir un paisaje que rodea unas ruinas. Gerzso logra esta asociación al detallarlas con contornos de forma irregular, de tipo orgánico, así como rebanando estas superficies planas con el fin de crear motivos visuales que asemejan grietas y fisuras en la superficie de la tierra.

En los inicios de su periodo de madurez, Gerzso lleva este interjuego visual entre pequeñas facetas y planos grandes a su expresión más dramática en *Ciudad maya,* 1958, y *Labná,*1959 (Cats. 47 y 48). Estas obras, las de mayor formato y donde el artista se muestra con mayor confianza en sí, evidencian la fascinación que sentía Gerzso por la civilización maya. Estos maestros de la planeación urbana construyeron más ciudades sobre una extensión mucho mayor que cualquier otra cultura prehispánica.[159] Han sido llamados

[157] Miller y Taube, *op. cit.,* p. 84.

[158] Golding, *op. cit.,* p. 15, describe *El Señor del Viento* como la reminiscencia de una cabeza humana, compuesta a la manera del cubismo sintético de Picasso, que a su vez fue inspirada en máscaras africanas. También podría leerse como el esquema abstracto de un bote de vela, con timón, casco y velas.

[159] Doris Heyden y Paul Gendrop, *Pre-Columbian Architecture of Mesoamerica,* Nueva York, Electra/Rizzoli, 1980, p. 67.

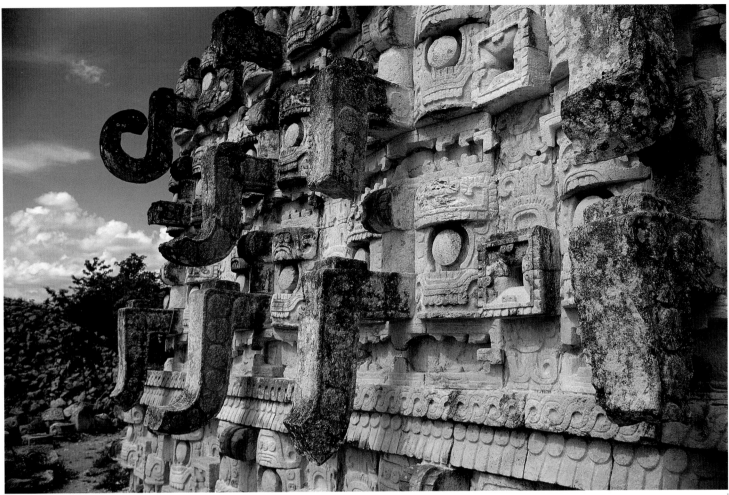

los "intelectuales del Nuevo Mundo"[160] y desarrollaron un siste-
ma de escritura, un calendario y una sociedad en la que florecieron
las artes y la arquitectura. Con el nombre genérico de *Ciudad maya,*
no se hace referencia a un lugar específico en Mesoamérica sino
más bien al concepto urbano en la cultura maya. *Labná,* por otra
parte, se refiere a un sitio maya específico en Yucatán, en la zona
Puuc, donde se encuentra la famosa estructura monumental cono-
cida como el Arco de Labná (Fig. 69). Ambas obras reflejan la ar-
quitectura maya, así como el paisaje circundante. *Labná* muestra
la árida tierra de la zona Puuc, de colores café tostado y dorado,
en tanto que *Ciudad maya* evoca la selva tropical de la región maya
del centro, con una paleta de verdes y azul fresco. En *Labná,* las
formas angulares posiblemente se basaron en la nariz aguileña del
dios de la lluvia Chac, personificado en múltiples máscaras talladas

a lo largo de la fachada del palacio de Labná, cerca del arco, así
como en varios sitios mayas (Fig. 70). Al tomar prestado, esquemati-
zar y jugar con las dimensiones de estas formas ganchudas, Gerzso
las integra a una constelación de pequeñas formas geométricas sobre
las cuales flotan planos más audaces, de mayor tamaño.

Labná y *Ciudad maya* muestran la manera como Gerzso des-
contextualizó y simplificó radicalmente la arquitectura prehispánica,
creando una abstracción basada en el contexto mexicano, aunque
al mismo tiempo evadiendo esta especificidad debido a que las for-
mas también pueden leerse como una manera de abstracción in-
ternacional. Estos cuadros señalan el momento en que Gerzso
mezcla las facetas del cubismo analítico con los planos del cubis-
mo sintético. En esta síntesis, formula una abstracción geométrica
expresiva relacionada con las variantes del cubismo que se desarro-
lló después de la Primera Guerra Mundial, particularmente el cons-
tructivismo de Paul Klee (Fig. 71) y Vasily Kandinsky. El primer
comentario escrito sobre el trabajo de Gerzso lo vincula con la forma
poética del constructivismo desarrollada por Paul Klee cuando

[160] George W. Brainerd, *The Maya Civilization,* Los Ángeles, Southwest
Museum, 1954, citado en Doris Heyden y Paul Gendrop, *op. cit.*

trabajaba en la Bauhaus durante los años veinte. Esta asociación se debe, en parte, a que el propio Gerzso afirmó que Klee era una de las principales figuras del arte a quien conoció cuando estudiaba en Suiza.[161] Aún más, la evidencia visual de obras como *El Señor del Viento* o *Los cuatro elementos* provocaba comparaciones entre ambos artistas (Fig. 73). Los observadores percibían atinadamente cierta relación entre la pintura de Gerzso y la fusión de surrealismo y constructivismo de Klee, y con su método arquitectónico de

transformar las impresiones de la naturaleza en equivalentes poéticos abstractos, representados por prismas flotantes. En el ensayo que escribió en 1973, Octavio Paz contextualiza la obra de Gerzso y habla de los fundadores del arte abstracto, como Klee y Kandinsky, afirmando que "En el caso de Klee, la relación entre su obra y el surrealismo es tan obvia que no necesita ejemplos".[162] En el ensayo igualmente importante que escribió John Golding sobre la obra de Gerzso, publicado en 1983, éste sugiere a Klee, sin mencionarlo

[161] Véase la cronología en Paz y Golding, *op. cit.*

[162] Paz, "La centella glacial", *op. cit.*, p. 8.

específicamente, cuando comenta que *El Señor del Viento* y *Los cuatro elementos* "muestran quizás una conciencia más obvia de los acontecimientos en el arte alemán de los años veinte, que a su vez usaba la herencia del cubismo para llevarla a nuevos fines".[163] Como mencioné antes, Paul Westheim también asoció a los dos artistas:

> Hacer lo fantástico visible, esto es lo que propuso Paul Klee. Su arte es poesía hecha plástica. Las pinturas de Gerzso también son poesía hecha plástica. [No obstante], sus obras son en última instancia diferentes de las de Klee. En un principio, ciertas obras revelaban la inspiración de Klee, pero pronto Gerzso abandonó este camino. Klee es verso libre, la invención de un mundo dentro del cual los objetos bailan, libres de relaciones físicas. En la pintura de Gerzso, la energía plástica está sujeta a un principio arquitectónico.[164]

La correspondencia que Gerzso mantuvo con Klee demuestra que su trabajo se vincula con la trayectoria artística que va del romanticismo alemán a la abstracción expresiva moderna. Si bien estableció esta relación por medio de su educación europea y los vínculos con los exiliados Paalen y Westheim, Gerzso interpretaba la tradición romántica alemana dentro del contexto de su país, México. Al igual que Klee: utilizó este modelo para construir en el lienzo un elemento a la vez, con el fin de revelar una experiencia emocional interna. Sus cuadros, que representan la combinación del intelecto y la emoción, recuerdan la máxima de Klee: "Construimos y seguimos construyendo, aunque la intuición sigue siendo algo positivo".[165]

Aun cuando las facetas de colores luminosos que realizaba Gerzso con frecuencia sugerían una asociación con Klee, así como con vitrales,[166] sus pinturas prismáticas también pueden relacionarse con la obra mexicana que Paalen había realizado en los años cuarenta, específicamente con las series llamadas pinturas de *mosaicos*. Estas obras, expuestas en la Galería de Arte Mexicano en 1945, pueden considerarse, al igual que las de Gerzso, variaciones del constructivismo internacional. Una comparación entre *Aerogil Azul* de Paalen, 1944, y *Dos personajes,* 1945, de Gerzso (Figs. 74 y 75) revela una similitud sorprendente, ya que, en su composición, ambas utilizan pequeñas formas fracturadas que recuerdan las delicadas piezas de piedra incrustada. *Los cuatro elementos*, 1953, de Gerzso también corresponde a los aspectos formales de *Nova,* 1946, de Paalen, por el patrón de faceteados similares a joyas, suspendidos en una atmósfera nebulosa de brillante color (Fig. 72). *Nova* hace referencia a una estrella fugaz, mientras que el cuadro de Gerzso alude a los elementos esenciales que conforman el universo material: tierra, aire, fuego y agua. El tema refleja la exploración de la naturaleza y la ciencia moderna que caracterizaba a Paalen, especialmente los hallazgos en astronomía y física, que pueden analizarse desde dimensiones micro y macro, con el propósito de desarrollar un lenguaje abstracto expresivo.[167] No obstante, resulta extraño que Gerzso se refiriera a un tema de ciencia física en *Los cuatro elementos,* ya que su preocupación principal seguía siendo ampliar el aspecto misterioso del surrealismo dentro del constructivismo. En vez de mundos naturales invisibles, las configuraciones espaciales de Gerzso exploran ámbitos emocionales ocultos.

Definida por el juego entre constelaciones de pequeñas facetas y agrupamientos de enormes planos flotantes, la abstracción de Gerzso pretendía construir un evocador y enigmático sentido de profundidad. Para Gerzso, la recesión era una metáfora poética, y en toda su primera obra madura creó un lenguaje de estratos. Uno sobre otro, los estratos atraen al espectador magnéticamente a través del tiempo y el espacio hasta un punto focal distante profundo, oscuro y oculto. "Todos los cuadros de Gerzso tienen un secreto", decía Paz. "Su pintura indica la existencia detrás del lienzo. Las rendiciones, mutilaciones y oquedades sexuales que pinta tienen una función: se refieren a lo que se encuentra del otro lado". Los espacios ocultos de Gerzso hacen eco de la convicción de Paz acerca de la máscara como metáfora. No obstante, la máscara de Gerzso no comparte la ambición del escritor de definir el carácter nacional del mexicano en términos existenciales; más bien está atado a la búsqueda de la propia identidad que reconoce el misterio de las realidades interiores. Las construcciones geométricas de Gerzso se refieren al espacio metafísico, no físico. Son "estructuras mentales visibles", o "paisajes de la mente",[168] que invitan a la contemplación de las laberínticas oquedades de la psique.

Al combinar intelecto y emoción, Gerzso sintetiza la búsqueda surrealista de una expresión del subconsciente con el modelo arquitectónico del constructivismo; con ello evoca un sentido de pérdida de civilizaciones pasadas que se elevaron a dimensiones grandiosas para desaparecer misteriosamente. Al mismo tiempo, su traducción artística de la melancolía es una exploración de la experiencia del ser moderno. Su fragmentación, desarticulación y deficiencia expresan un deseo psíquico y emocional por la totalidad.

* * *

En 1959, Gerzso viajó a Grecia; las ruinas de otra parte del mundo pertenecientes a una cultura que se eclipsó inspiraron la siguiente

[163] Golding, *op. cit.,* p. 15.

[164] Westheim, "Gunther Gerzso…", *op. cit.*

[165] Paul Klee, citado en Anna Moszynska, *Abstract Art,* Londres, Thames and Hudson, 1990, p. 98.

[166] La comparación entre la pintura de Gerzso y los vitrales se encuentra en Golding, *op. cit.,* p. 13.

[167] Amy Winter, "Wolfgang Paalen, *DYN* y el origen del expresionismo abstracto", en *op. cit.,* p. 133.

[168] John Golding hizo la primera descripción de la pintura de Gerzso en *op. cit.*

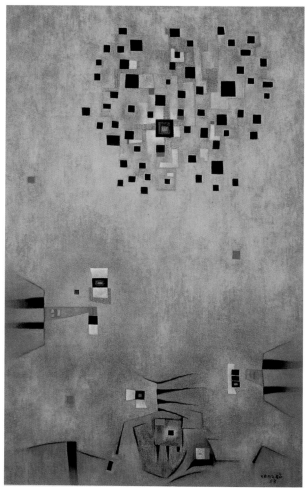

WOLFGANG PAALEN. NOVA, 1946
Óleo sobre tela. Colección privada [FIG. 72]

GUNTHER GERZSO. LOS CUATRO ELEMENTOS, 1953
Óleo sobre masonite
Colección Gelman, Cortesía de Vergel Foundation, Nueva York [FIG. 73]

fase crítica de su obra. Su fascinación por el arte y la arquitectura clásicos de Occidente data de sus años de estudiante en Suiza, época en que tenía la influencia y la instrucción de su tío.[169] En 1959, poco después de cumplir cuarenta años, Gerzso disfrutó de un segundo periodo en su educación de "caballero" europeo, al viajar por Grecia en compañía de su tío, historiador y coleccionista de arte, y del socio de éste, Fritz Frankhauser (Fig. 76).

A su regreso a México, Gerzso pintó *Recuerdo de Grecia* (Cat. 50), el primero de treinta y seis cuadros que realizó entre 1959 y 1961, los cuales conforman lo que el artista denominó su "periodo griego".[170] Por lo general, estas obras de mayor formato —que sirven como puente entre los primeros cuadros abstractos y los de su época de madurez— marcan un cambio hacia una abstracción expresiva caracterizada por campos expansivos saturados de color, texturas densas y marcas sutiles y gestuales. Los contornos bien definidos de *Ciudad maya* o *Labná* se sustituyen en esta etapa por contornos indefinidos y planos brumosos que resuenan en armonía con el recién descubierto interés del artista en trazos sueltos y superficies variadas.

Si bien la sensibilidad de Gerzso para la construcción de planos y el uso de colores ricos se desarrolla en las pinturas del periodo griego, es su respuesta poética al poder del lugar lo que con mayor fuerza relaciona estas obras con las antecesoras. Su fascinación por el México antiguo y el paisaje mexicano constituyó un vínculo emocional con las antiguas ruinas y la tierra bañada de sol de Grecia. Alguna vez comentó: "Tengo otro periodo, el griego, pero, fundamentalmente es el mismo. Los únicos elementos que cambian son las apariencias exteriores, porque el contenido emocional siempre es el mismo".[171] No obstante, en Grecia inició un enfo-

[169] Elena Urrutia, "Gerzso, su pasión por el arte precolombino y confluencias que le unen con Tamayo y Mérida", *Unomásuno*, 23 de marzo de 1978, p. 13.

[170] Gerzso proporcionó el número de obras en la Cronología, en Paz y Golding, *op. cit.*, p. 115.

[171] Urrutia, *op. cit.*

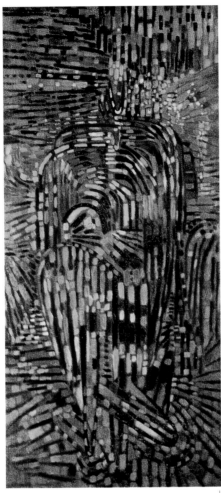

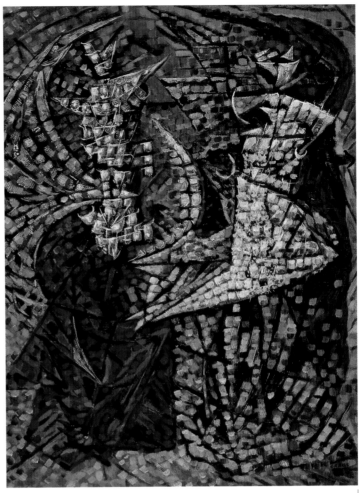

WOLFGANG PAALEN. BLUE AEROGYL
(AEROGIL AZUL), 1944
Óleo sobre tela. Colección privada [FIG. 74]

GUNTHER GERZSO. DOS PERSONAJES, 1945
Óleo sobre tela. Colección de Gene Cady Gerzso, Ciudad de México [FIG. 75]

que totalmente nuevo hacia la superficie pintada: cambió las superficies suaves de *La ciudad maya* o *Labná* por texturas resaltadas, logradas a partir de la mezcla de pigmentos con arena y piedra pómez, "porque el paisaje griego me impresionó mucho… [y] la parte curiosa es que me impresionó tanto por ser tan parecido a México.[172] El paisaje real, en forma de material terroso, se convierte en parte integral de sus composiciones. Cardoza y Aragón, quien escribiera el texto del catálogo de la Bienal de São Paulo en 1965, también apreció cierta relación, enraizada en el paisaje, entre la primera obra de Gerzso y las de su periodo griego:

Las series pedrosas y orgánicas de verdes cantarinos y ríos laberínticos con los que Gerzso evoca y recrea su Yucatán, contrastan con las series en las que evoca y recrea su Grecia, con una soledad armoniosa en un blanco erosionado y trágico, un blanco calcio con el que permea cada

detalle… Su rango es sorprendente; siempre logra darle forma poética a su sentimiento subjetivo y a su angustia.[173]

De igual manera, el crítico Alfonso de Neuvillate reconoció el vínculo entre las dos fases del trabajo de temprana madurez de Gerzso, inspirada una por el México antiguo, y la otra por Grecia antigua: "Gerzso, aventurero, viajero incansable, encontró en Grecia lo que encontrara en Yucatán: la esencia de la existencia por medio de la pintura".[174] Indirectamente, De Neuvillate plantea que Gerzso había encontrado su *raison d'etre* y su visión como pintor.

Obras tales como *Argos, Eleusis* (Cat. 56), *Delos* (Cat. 49), *Paisaje de Mycenae* (Fig. 78), *Peloponeso, Paisaje clásico* (Cat. 58), y *Paisaje griego* convocan las magníficas ciudades de la Grecia antigua y el

[172] Gerzso, citado en *Gunther Gerzso: In His Memory.*

[173] Luis Cardoza y Aragón, "Gunther Gerzso", *Catálogo da VIII Bienal de São Paulo,* São Paulo, Fundação Bienal de São Paulo, 1965, s/p.

[174] Alfonso de Neuvillate Ortiz, "Gunther Gerzso: Lo absoluto", *Novedades,* 13 de enero de 1980.

GUNTHER GERZSO, SU TÍO HANS WENDLAND Y EL SOCIO DE ÉSTE, FRITZ FRANKHAUSER, EN ATENAS, GRECIA, 1959
[FIG. 76]

conmovedor paisaje sobre el cual alguna vez se asentara una gran civilización. En *Recuerdo de Grecia* y *Paisaje clásico*, Gerzso utilizó, aunque al mínimo, el método de planos sobrepuestos, ya que en este periodo prefería el efecto de un campo de composición general sobre el que jugaba con relieve en texturas y marcas gestuales. Algunas de estas marcas son delicadas y graciosas, como en *Recuerdo de Grecia* y *Delos*, y otras nos recuerdan la "grieta" que utilizó por vez primera en cuadros como *Presencia del pasado* y que hoy aparecen con un contorno agresivo, como es el caso de *Mitología*, 1961 (Cat. 57) y *Paisaje clásico*.

Podría decirse que las primeras dos fases de la obra de Gerzso comparten el tema de la civilización perdida, aun cuando su lamento no es una añoranza romántica de alguna gloria anterior, sino una meditación poética sobre el ciclo de destrucción humana que conlleva pérdidas repetidas. Desde sus sátiras explícitas en tinta de los inicios de los años treinta hasta sus elegías implícitas de finales de los años cincuenta y principios de los sesenta, Gerzso expresó su preocupación por la inhumanidad de la humanidad. Al igual que sus contemporáneos de mediados del siglo XX, se sentía obligado, en parte, por la "mentalidad en crisis" que surgió como

respuesta a la Segunda Guerra Mundial.[175] El temor, la ansiedad y desilusión de los años de guerra que vivieron él y otros compañeros artistas se sintetiza en la frase frecuentemente citada de Adolph Gottlieb: "Hoy, cuando nuestras aspiraciones se han reducido a un intento desesperado de escapar del mal… nuestras imágenes obsesivas, subterráneas y pictóricas son la expresión de la neurosis que es nuestra realidad".[176]

La atmósfera elegíaca de sus primeras abstracciones, que trasciende las culturas del México antiguo y Grecia, revela la afinidad de Gerzso con la noción de relativismo cultural, desarrollado a partir de la investigación pionera de pensadores de la primera mitad del siglo XX como el antropólogo Franz Boas y el psicólogo Carl Jung; un concepto que comprende los vínculos entre culturas y que fue la base de gran parte de la obra de Paalen en México.[177] De un énfasis transcultural nuevo surge el tratamiento paralelo que

[175] El término "mentalidad en crisis" es empleado por Amy Winter en *op. cit.*, p. 526.

[176] Adolph Gottlieb, "The Ideas of Art", *Tiger's Eye* 2, diciembre de 1947, p. 43.

[177] Para información sobre el trabajo de Boas, véase Winter, *op. cit.*, pp. 299 y ss.

GUNTHER GERZSO. LA GUERRA DE TROYA, 1959

Óleo y piedra pómez sobre tela. Colección Museo de Arte Álvar y Carmen T. de Carrillo Gil, Conaculta-Instituto Nacional de Bellas Artes, México [FIG. 77]

GUNTHER GERZSO. PAISAJE DE MYCENAE, 1960

Óleo y piedra pómez sobre tela, montado sobre masonite. Museo de Arte Álvar y Carmen T. de Carrillo Gil, Conaculta-Instituto Nacional de Bellas Artes, México [FIG. 78]

ANTONI TÀPIES. ESPERIT CATALA (ESPÍRITU CATALÁN), *ca.* 1975
Aguafuerte, 75/75. En el comedor de la casa de Gunther Gerzso en San Ángel Inn, donde aún vive su viuda [FIG. 79]

ANTONI TÀPIES. LARGE GRAY PAINTING (GRAN PINTURA GRIS), 1955
Técnica mixta sobre tela. Kunstsammlung Nordrhein-Westfalen, Düsseldorf [FIG. 80]

hace Paalen de los artes prehispánico e indígena estadounidenses, lo cual se percibía en las páginas de *DYN*. Gerzso no empleó este modelo comparativo para buscar formas e iconografía similares entre la antigua Grecia y México; en ese sentido, su proceso no era específico. Más bien utilizó esta forma de pensamiento relativo para abordar un mundo interior de meditación filosófica expresada en un incipiente lenguaje de abstracción.

Pintada en 1961, *Id* (Cat. 55) es un ejemplo crítico del periodo griego porque, entre sus muchos atributos, se adentra al cambio estético que Gerzso le dio a su trabajo de plena madurez durante el curso de esta serie de medular importancia. *Id* representa una sensualidad intensificada, un nuevo erotismo que surge para caracterizar la mayoría de los cuadros de esta serie.[178] El título, inspirado en el término freudiano, significa el nivel más profundo del inconsciente, el que está dominado por el principio del placer; *Id* es una expresión de su convicción surrealista en la psique humana como una poderosa fuente de creación del arte. Si lo consideramos en un contexto más amplio, indica la cultura del psicoanálisis, mucho más extendida después de la Segunda Guerra Mundial. De esta nueva dinámica cultural surgió una abstracción expresiva, que se expandió por todo el mundo, llamada expresionismo abstracto en Nueva York, Art Informel en Francia e informalismo en España. *Id* se apega a esta tendencia artística, presagiando los logros estéticos de Gerzso durante los años sesenta.

Al usar arena y piedra pómez, los lienzos del periodo griego se relacionan con los cuadros del mismo periodo realizados con texturas por Antoni Tàpies, el pintor español del informalismo, cuyas obras aún adornan los muros del comedor de Gerzso en su casa de San Ángel Inn (Fig. 79). Al mismo tiempo, son paralelos a las abstracciones líricas de los pintores de campo de color asociados con el expresionismo abstracto de Nueva York: Mark Rothko, Barnett Newman y Clyfford Still. En su composición de planos simplificados sobrepuestos y la atmósfera creada por suaves tonos nebulosos, estos lienzos se comparan especialmente con la obra contemporánea de Rothko.

Las dos fases de la obra madura temprana de Gerzso comprueban que su camino hacia la abstracción se dio por medio de la observación y de su poderosa atracción emocional por el paisaje y la arquitectura. Revelan la manera en que la producción creativa como escenógrafo de día y pintor de noche y fines de semana le proporcionaba caminos diferentes aunque relacionados para realizar, de manera novedosa e inventiva, el sueño de su niñez de convertirse en arquitecto. En la medida que concibió, diseñó y supervisó la construcción de escenarios para el cine, construía sus composiciones en tela. No obstante, la pintura le ofrecía la libertad de trabajar en temas de dimensión personal, y las obras de su primer periodo de madurez representan una búsqueda profunda del yo. Están saturadas de la intensidad del indigenismo que impulsó la búsqueda de identidad cultural entre los artistas de le Escuela Mexicana aunque, al mismo tiempo, transformaron su impulso de buscar la identidad individual forjando un camino que encuentra una manera productiva de acomodar lo europeo y lo mexicano. En esta mezcla de factores divergentes, este periodo, en general, sienta las bases para su pintura de plena madurez, que puede considerarse como la contribución de México a un abstraccionismo expresivo internacional a mediados del siglo XX.

ABSTRACCIÓN EXPRESIVA DE GERZSO

Si bien la obra de plena madurez de Gerzso de los años sesenta corresponde al Art Informel y al informalismo, es con el expresionismo abstracto que establece su nexo más profundo. Esto se debe sobre todo a su relación con Wolfgang Paalen, quien sería la principal voz teórica de la Escuela de Nueva York entre 1940 y 1946. Al defender la importancia de la abstracción y el poder emocional del arte y el mito "primitivos" por medio de sus artículos en *DYN*, Paalen influyó profundamente en la primera generación de expresionistas abstractos de Nueva York. No obstante, en México, el efecto persuasivo de este exiliado irradió con menos vigor. Gerzso fue el único artista mexicano que absorbió sus ideas durante el decenio de 1940 y les dio forma de acuerdo con su propia visión.[179] Al hacerlo, enfrentó un reto doble: exponerse a ser vinculado con la estrategia cultural de la posguerra, acremente criticada por su abstracción apolítica que permitió que la democracia y el imperialismo se extendieran libremente durante la Guerra Fría, y, por otra parte, arriesgarse al aislamiento y a ser acusado de burgués por ir en contra de lo que se reconocía oficialmente como arte figurativo nacionalista.

Estos riesgos, empero, no lo detuvieron. Al igual que los expresionistas abstractos, se abocó a crear un lenguaje visual abstracto en el que el color, la forma y la textura evocan asociaciones poéticas que permanecen en la memoria, las ideas y los sentimientos. Un aspecto clave de esta ambición fue la influencia del surrealismo, que cambió de rumbo para definir una identidad visual nueva e independiente. A la par de la ferviente convicción en la práctica surrealista del automatismo, mantenía el compromiso con el contenido, que aun cuando intencionalmente vago, poseía una fuerza

[178] Rita Eder identificó su intenso erotismo. Véase Rita Eder, *Gunther Gerzso: El esplendor de la muralla,* Ciudad de México, Consejo Nacional para la Cultura y las Artes, 1994, p. 28.

[179] Además de Gerzso, Gordon Onslow Ford y Esteban Frances, así como el doctor Álvar Carillo Gil —amigo y patrono de Gerzso, además de especialista en pediatría y coleccionista de arte que pintaba por afición—, fueron influidos por Paalen y desarrollaron su forma individual de pintura abstracta, aunque ninguno lo hizo al grado al que llegó Gerzso.

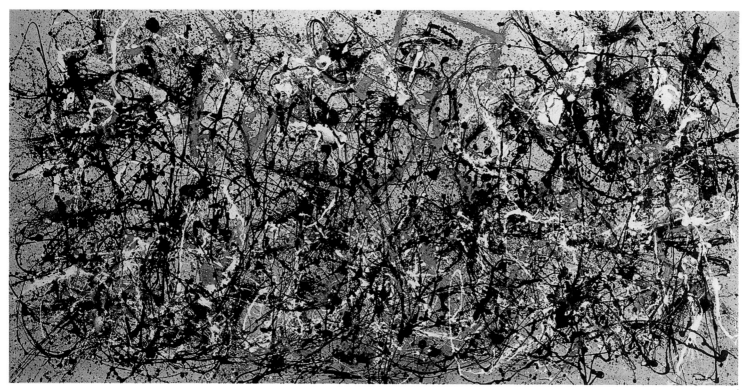

JACKSON POLLOCK. AUTUMN RHYTHM: NUMBER 30 (RITMO DE OTOÑO: NÚMERO 30), 1950 | Óleo sobre tela. The Metropolitan Museum of Art, Nueva York [FIG. 81] |

emocional impresionante. Por consiguiente, la afirmación de Gerzso: "No soy un pintor abstracto",[180] surgía de la misma idea que obligó a Willem de Kooning a declarar que el nombre de expresionismo abstracto era "desastroso".[181] Para Gerzso y los expresionistas abstractos, "abstracción" era un nombre equivocado debido a que su exploración estética se basaba en la experiencia humana, y lo que buscaban ante todo era un tema expresivo y, para algunos de ellos, "mientras más exaltado, mejor".[182] Al reflejar este propósito entre los artistas progresistas del mundo entero después del conflicto mundial, Robert Motherwell, el expresionista abstracto neoyorquino que conoció y trabajó con Paalen, afirmó en retrospectiva: "¿Qué tratábamos de hacer?… El proceso de pintar es la búsqueda y en cierto modo involucra un alto grado de abstracción, aunque al mismo tiempo hace énfasis en que el sujeto es humanamente poético".[183] El que Motherwell sintetizara la abstracción de mediados del siglo XX como "humanamente poética" confirma su creciente subjetividad, así como su cuestionamiento sobre la naturaleza humana. Michael Leja, en *Reframing Abstract Expressionism*, lo describió como el "discurso del hombre moderno", que representaba todo lo que el anterior arte abstracto concreto no había hecho.[184] Abarcaba lo que Jean Arp y otros artistas concretos rechazaban: "el egoísmo humano".[185] Al valorar la experiencia subjetiva sobre la ideología política, tanto Gerzso como los expresionistas abstractos neoyorquinos descubrieron su respectivo tema en el mito, el arte "primitivo" y el psicoanálisis.

* * *

Id anuncia las obras de Gerzso que comparten el énfasis del expresionismo abstracto en lo personal y lo filosófico, más que en lo social y político. Es un ejemplo de este cambio hacia el interior por un nuevo enfoque en el yo y en lo metafísico entre los artistas

[180] Gunther Gerzso, citado en Illescas y Fanghanel, *op. cit.*

[181] Robert Motherwell, citado en Robert Hughes, *American Visions: The Epic History of Art in America,* Nueva York, Alfred A. Knopf, 1999, p. 467.

[182] Robert Hughes, *ibid.*

[183] Robert Motherwell, citado en *Robert Motherwell: Reality and Abstraction,* Minneapolis, Minn., Walker Art Center, 1996, frontispicio. Fecha de la exposición: 3 de marzo al 30 de junio de 1996.

[184] Michael Leja, *Reframing Abstract Expressionism: Subjectivity and Painting in the 1940s,* New Haven, Yale University Press, 1993, pp. 203–274.

[185] Jean Arp, "Abstract Art, Concrete Art", en *Art of this Century,* Peggy Guggenheim, comp., Nueva York, Art of This Century, s/f. [ca. 1942], reimpreso en Herschel B. Chipp, con la colaboración de Peter Selz y Joshua C. Taylor, *Theories of Modern Art: A Sourcebook by Artists and Critics,* Berkeley, University of California Press, 1971, p. 390.

de vanguardia de diversos países, quienes, después de soportar la depresión económica, el surgimiento del fascismo y la Guerra Mundial, se sentían desilusionados con el fracaso moral de la humanidad, en particular, y con la civilización moderna, en general. Impulsados por la filosofía del existencialismo, recién articulada por Jean Paul Sartre, y su convicción en la responsabilidad individual y la libertad personal, artistas tanto de América como de Europa se alejaban cada vez más de una fe utópica en el ideal colectivo del arte. Como guía en su viaje interior se encontraba su dedicación a las teorías psicológicas de Freud, Jung y Jacques Lacan. Gerzso no sólo leía la obra de éstos, sino, siendo "naturalmente depresivo" y víctima de un conflicto personal y profesional a finales de los años cincuenta y principios de los sesenta, también se sometió a psicoanálisis freudiano.[186] Una década antes, en otro momento similar, el principal expresionista abstracto, Jackson Pollock, se había sometido a tratamiento con el psicólogo junguiano Joseph Henderson, quien lo animó a buscar arquetipos del inconsciente colectivo como una manera de desarrollar su propio simbolismo en la pintura.[187] Al igual que las obras de Pollock, que cada día adquirían mayor introspección, las de Gerzso surgían, en parte, del psicoanálisis. No sorprende que los cuadros que pintó durante y después de la época de *Id* revelen tanto problemas internos como interpersonales. Como dijera: "Todos mis cuadros son autorretratos".[188]

* * *

Al igual que los expresionistas abstractos, Gerzso consideraba el mito como un aspecto esencial en el proceso de incorporación.[189] En tanto historias vivas, él también vio el potencial de ir al inconsciente y acercarse a aspectos esenciales del deseo y la conducta humana. Inspirado por el viaje a Grecia, se sumergió primero en la mitología griega: "Fui a Grecia y debido a que recibí una educación humanista, aprendí latín… [y] me interesaba mucho la mitología. Me encantaban los mitos".[190] Más tarde, la mitología prehispánica le proporcionaría ejemplos dramáticos de interacción humana por medio de los cuales él exploraba la dinámica emocional. Dos obras de principios del decenio de 1960, ambas intituladas *Mitología*, confirman la fascinación del artista por el mito (Cats. 57 y 75). El primero, realizado en 1961 y parte de la serie griega, comprueba, una vez más, el papel prominente que tuvo la naturaleza en la abstracción de Gerzso. Reforzado por rectángulos flotantes, su formato horizontal evoca un paisaje imaginado, en el cual la tierra calcinada se sugiere por un plano dorado y agua que brilla en la contraparte verde iridiscente. De las profundidades de este paisaje mítico, simbolizado por insondables oquedades negras, surgen leyendas que, como dijera Gerzso de los cuadros de este pe-

[186] Gerzso, entrevista con la autora, otoño de 1999.

[187] Daniel Belgrad, *The Culture of Spontaneity: Improvisation and the Arts in Postwar America,* Chicago, University of Chicago Press, 1998, p. 66.

[188] Gerzso, entrevista con la autora, otoño de 1999.

[189] Para comentarios sobre el expresionismo abstracto y el mito, véase Dore Ashton, *The New York School: A Cultural Reckoning,* Nueva York, Viking Press, 1973, pp. 71-72; publicado originalmente con el título *The Life and Times of the New York School,* Bath, Inglaterra, Adams and Dart, 1972.

[190] Gerzso, citado en entrevista con Nahoul, 1998.

LUIS BUÑUEL. TOMA DE LA PELÍCULA *UN CHIEN ANDALOU* (UN PERRO ANDALUZ), 1929
[FIG. 83]

riodo, "narran historias".[191] Empero, las "historias" de Gerzso no corresponden a una narrativa tradicional. Al crear cuadros como poesía en verso libre, sus abstracciones se inspiran en el mito, pero su interpretación no es literal.

Gerzso consideraba el gran poema épico de la antigua Grecia, la *Ilíada,* como una rica fuente de inspiración. En esta tragedia mítica, el amor, la traición, el honor, la venganza, el rapto y el asesinato están narrados con una gran intensidad. El tema central es la guerra de Troya entre griegos y troyanos, provocada por el rapto de Elena, la más hermosa de las mujeres y esposa de Menelao. Este tema, favorito de los artistas griegos, también provocaba una especial fascinación en Gerzso, quien le dedicó un cuadro, así como a varios de los personajes que le confieren su rica dimensión humana. Entre los cuadros de su primer periodo griego se encuentra *La guerra de Troya* (Fig. 77), de 1959, no mucho después de *Recuerdo de Grecia.* Gerzso comunica la furia de la batalla por medio de una de sus abstracciones más gestuales. Las fuerzas en conflicto están simbolizadas por una sugerente taquigrafía: marcas en una tierra ambigua y llena de torbellinos, cuyos colores terrosos y texturas ásperas sugieren un paisaje de guerra.

Las abstracciones posteriores también se basaron en la mitología griega, pero esta vez el enfoque no está en la acción sino en la personalidad, y muchas se derivan de figuras centrales de la guerra de Troya. *Elena, Clitemnestra* (Cat. 51), *Circe* (Cat. 63) y *Cecilia* (Cat. 59) forman una de las series más impresionantes sobre el tema de la mujer en el arte mexicano moderno. *Clitemnestra*

(1960), que lleva el nombre de la mujer de Agamenón, a quien traiciona y asesina, es otra abstracción lírica del periodo griego que se basa en el fragmento, el detalle expresivo, al igual que el color y la textura para conjurar la imaginación. En la parte inferior derecha de este lienzo de inusual gran formato, unos cuernos de toro aparentes sugieren un altar de sacrificios de Minos, lo cual es congruente con el mito griego, pues Agamenón fue obligado, por exigencias de la guerra, a sacrificar a la hija que engendrara con Clitemnestra, Ifigenia.[192] En el extremo superior derecho, Gerzso pinta una grieta que aparece como una línea azul, separada reverentemente por un halo. Gerzso solía emplear la grieta como símbolo abstracto de la vagina o "el sexo", como también llamaba a esta figura provocativa.[193] Pintada por primera vez alrededor de 1960 en obras como *Ávila negra* (Cat. 54) y *Paisaje clásico* (Cat. 58), la "grieta" fue una palabra acuñada por Cardoza y Aragón en 1972. Al describir la obra de Gerzso, comentó: "En ocasiones, encontramos en su pintura un gran espacio de color uniforme… interrumpido por una pequeña línea erótica que sugiere una 'grieta'".[194] Sin embargo, la "grieta" de Gerzso tiene relación con "la cortada" en el psicoanálisis, la literatura y el cine contemporáneos. Frecuentemente se le asocia con la idea de formación del sujeto, ya que la cortada aborda la precariedad y arbitrariedad de la identidad personal. Quizá el caso más conocido como elemento estético es la película de vanguardia *Un perro andaluz,* 1929, de Luis Buñuel (en colaboración con Salvador Dalí), con quien Gerzso trabajó en 1950 (Fig. 83). Esta conocida imagen de Buñuel sugiere de inmediato horror y trascendencia; la cortada sirve como entrada a otra dimensión espacial. En *Clitemnestra,* Gerzso utiliza la grieta como una referencia figurativa, la cual asocia con el paisaje, recreado por el uso liberal de arena y piedra pómez, así como por una paleta de cálidos colores terrosos. En este lienzo expansivo, Gerzso comienza a definir el lirismo poderoso y sensual que logra su más completa expresión en su obra de madurez, durante el decenio de 1960.[195]

En *Circe,* 1963, y *Cecilia,* 1961, Gerzso explora aún más su abstracción del sujeto figurativo, progresivamente "desmantelando el cuerpo",[196] un proceso que se inicia con obras como *El descuartizado,* 1944 (Fig. 49), y se consagra en obras maestras

[191] Gerzso, entrevista con la autora, otoño de 1999.

[192] Quiero agradecer especialmente al clasicista Rainer Mack por ayudarme a aclarar esta duda.

[193] Gerzso, entrevista con la autora, otoño de 1999.

[194] Luis Cardoza y Aragón, *Gunther Gerzso,* Ciudad de México, Universidad Nacional Autónoma de México, 1972, p. 9.

[195] En 1972, Cardoza y Aragón fue el primero en identificar que las "grietas" de Gerzso eran "eróticas" y, desde entonces, todos los escritores y críticos importantes de la obra de Gerzso han mencionado esta característica: Paz, 1973, "Gerzso: la centella glacial"; Golding, 1983, "Gunther Gerzso and the Landscape of the Mind"; Salomón Grimberg, 1984, "Las paredes hablan", *Médico Interamericano,* febrero de 1985; y Eder, 1994, *Gunther Gerzso: El esplendor.*

[196] Eder, *op. cit.,* p. 29.

como éstas de los años sesenta. Símbolo de estratagemas sexuales y traición, Circe era una hechicera que, conforme a la *Odisea* de Homero, vivía en la tierra de Eolo, donde atraía a los marineros y los divertía antes de convertirlos en cerdos. No obstante, cuando Odiseo llega a la isla, a su regreso de la guerra de Troya, lleva una planta que no sólo lo protege de Circe sino que le da la fuerza para obligarla a convertir a los marineros otra vez en hombres. Más que concebir a Circe como un personaje tradicional, Gerzso utiliza medios abstractos para enfocarse en su traicionera trampa. Presenta formas rasgadas y afiladas —variaciones de sus "grietas"— que interactúan como sucedáneos humanos: entablan un "diálogo" que representa una forma no verbal de comunicación que no es una coincidencia, sino una táctica visual deliberada, repetida de diversas maneras, en sus abstracciones plenamente maduras. Si bien la agresión de *Circe* nos recuerda sus dibujos de finales de los años treinta y su pintura de principios de los años cuarenta, como *El descuartizado* y *Personaje* (Fig. 49 y Cat. 23), aquí se encuentra totalmente desarrollada, al igual que en otras de sus obras señeras, ofreciendo una nueva dimensión que ha sido descrita como "sádica".[197]

En *Circe*, Gerzso atemperó el tono agresivo con una sensualidad lograda por medio de superficies altamente refinadas y el color exuberante por el cual admiramos su obra de madurez. Aun cuando resulta mucho menos táctil que los cuadros del periodo griego, *Circe* conserva la textura como un elemento crítico, tanto por su efecto inherente como por la manera en que dispone los pasajes más suaves. Grandes planos sobrepuestos de amarillos y verdes opalescentes —reflejo de su habilidad natural como colorista— flotan frente a planos más pequeños, de un esplendoroso color rubí. Juntos, estos planos dispares están sobrepuestos para crear un espacio recesivo que rechaza la construcción pictórica tradicional. En vez de aplicar una perspectiva unilateral, Gerzso construye un sentido de recesión por medio de estratos. Al colocar plano sobre plano, desarrolló la configuración espacial por la que es tan conocido, atrayendo al espectador hacia adentro, a algún lugar distante, oculto y misterioso. Lleva a cabo el "proceso para enmascarar, para estratificar la memoria, con el rigor de un pintor", escribió Dore Ashton; "cada plano genera otro".[198]

Los últimos años del decenio de 1950 y el inicio de los años sesenta fueron difíciles para Gerzso,[199] pues él y su esposa Gene enfrentaron conflictos interpersonales, que finalmente superaron. Además, dada la transición en que se encontraba la industria cinematográfica mexicana, que pasaba de su Época de Oro a la comercialización en los medios de comunicación masiva, Gerzso también experimentó una creciente zozobra en su carrera profesional. Ya fuera causada por su vida personal, su carrera o ambas, una depresión lo llevó a ausentarse de su trabajo. Finalmente, en 1962, se retiró por completo del quehacer escenográfico para dedicarse de lleno a la pintura.[200] Al encauzar sus emociones depresivas en abstracciones, creó equivalentes visuales de sensaciones emotivas que abarcan desde el deseo hasta la furia.

Aparición, 1960 (Cat. 60), y *Ritual Place* (Lugar ritual), 1963 (Cat. 67), en tanto canalizaciones de los sentimientos extremos de su depresión, representan el epítome del deseo expresado por medio de la abstracción. *Aparición* es un *tour de force* del estilo abstracto característico del artista[201] que fusiona figura y paisaje: los planos de color se leen como campos serpenteantes o sensuales pliegues de piel,[202] mientras que las grietas son depresiones naturales de la piel y fisuras en la tierra. Claramente más planas que *Circe* o *Cecilia*, las formas se traducen como extensiones de color en las que Gerzso lleva al máximo su destreza como pintor y colorista sensible ante el poder afectivo de la luz. En 1972 Cardoza y Aragón escribió: "Lo que primero le atrae a Gerzso es el color, un color limpio, muy refinado, rico en resonancias que cantan con luz".[203] Interrumpidos sólo por grietas ilusionistas, los espacios amplios fluyen entre sí y de esta manera destacan lo bidimensional en el tramo que cubre de la orilla inferior a la superior, donde un pequeño trozo de negro sugiere otro espacio más allá.

En equilibrio con este receso oscuro, las extensiones de *Aparición* expresan un lirismo radiante. Al identificar este elemento de lo "erótico" como parte "fundamental de [su] visión", John Golding escribió: "la sexualidad del hombre encuentra una resonancia y una analogía en la sexualidad de la naturaleza ya que… incluso las formas inanimadas son capaces de contener y transmitir tensión erótica".[204] Su envolvente alcance y exquisito color, esmera-

[197] En la literatura crítica, el calificativo "sádico" se utilizó por primera vez en referencia a la obra de Gerzso en una reseña sobre la exposición que se realizó en el Museo de Arte Moderno en 1970. "GG es bastante sádico en ni siquiera sugerir lo que puede ser encontrado, sentido detrás de sus pinturas; apenas a veces hay pequeñas grietas o rupturas pero nunca se asoma una indicación…". Carla Stellweg, "Gerzso: alquimista, sádico, encubridor", *Excélsior*, 19 de abril de 1970.

[198] Dore Ashton, en el folleto de *Graven Words/Palabras Grabadas*, producido por los editores de este portafolio, Limestone Press, San Francisco, 1989; el ensayo de Ashton se reimprimió en un folleto aparecido en 1984 con motivo de una exposición de la obra de Gerzso en Mary-Anne Martin/Fine Art.

[199] Gerzso, entrevista con la autora, otoño de 1999.

[200] Gene Gerzso y Andrew Gerzso, entrevista con la autora, junio de 2001. Gunther y Gene Gerzso se divorciaron pero se volvieron a casar. En 1962, Gerzso se retiró totalmente de la industria cinematográfica.

[201] Existe una variación posterior de este cuadro, hecho a petición de la propietaria actual, Lina Barrón.

[202] Golding fue el primero en identificar el cuerpo humano como parte del tema; véase Golding, *op. cit.*, p.18.

[203] Cardoza y Aragón, *op. cit.*, p. 9.

[204] Golding, *op. cit.*, p. 17.

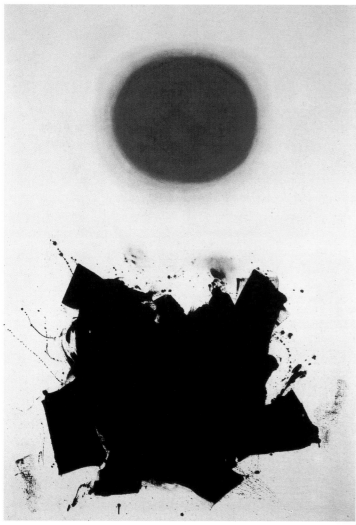

ADOLPH GOTTLIEB. JAGGED (SERRADO), 1960
Óleo sobre tela. Colección privada [FIG. 84]

damente elaborado para reflejar los tonos cálidos de la tierra y la piel, se refieren a la plenitud de esta emoción. No obstante, Gerzso complica esta impresión sensual con cortes y un vacío negro. Como observó Octavio Paz, el vacío oscuro de Gerzso, revelado al atravesar el plano frontal, poseía una cualidad inquietante: "La sed de espacio a veces se vuelve violencia: superficies desgarradas, laceradas, hendidas por un frío ojo-cuchillo. ¿Qué hay detrás de la presencia? La pintura de Gerzso es una tentativa por responder a esta pregunta, tal vez la pregunta clave del erotismo y, claro, raíz del sadismo. Violencia, pero en el otro extremo, la geometría, la búsqueda del equilibrio".[205] Al introducir la ambivalencia, Gerzso sugiere la complejidad del lazo masculino-femenino que también fue explorado por el expresionista abstracto Willem de Kooning en

su serie *Woman,* que antecedió a Gerzso. Las imágenes femeninas de De Kooning y Gerzso juegan con fuerzas opuestas para sugerir la gama dinámica de la intimidad humana. Si bien formidable y amenazante, imagen de agresión sexual freudiana, *Woman and Bicycle* (Mujer y bicicleta), 1952-1953 (Fig. 88), de De Kooning, es asimismo cautivante. De Kooning creó este contraste al equilibrar la imagen surrealista de una *vagina dentata* con un exuberante color cremoso, rico en impasto y pinceladas vigorosas. En *Ritual Place*, al igual que en *Aparición*, Gerzso abordó el cuerpo femenino utilizando sólo un fragmento para sugerir el todo. En esta obra, la forma rojo carmín del extremo superior derecho, cortada por una grieta, sugiere los labios vaginales. Mientras que *Ritual Place* tiene una composición más rigurosa, su expansión geométrica sugiere un paisaje; a su vez, el tratamiento tan refinado de la superficie y la sofisticada aplicación de color revelan una mano acariciante y expresan asimismo una sensualidad que se puede comparar con la de *Aparición*.

El trato temático que Gerzso hace de la mujer se puede explorar más ampliamente en otras obras abstractas importantes de los años sesenta y setenta. *Southern Queen* (Reina del sur), 1963 (Cat. 71), *Ixchel*, 1964 (Cat. 74) y *La mujer de la jungla*, 1977 (Cat. 104) son referencias al concepto de diosa. Por su título, *Southern Queen* sugiere la divinidad femenina. Al pasar por alto el concepto de monarquía europea y utilizar un término geográfico que se refiere al sur de México, Gerzso sugiere una diosa maya sin nombrarla específicamente. Construida a partir de delgadas capas diáfanas, *Southern Queen* se forma como una configuración de bloques, característica de esculturas de deidades prehispánicas (Fig. 86). No obstante, *Southern Queen* no interpreta una escultura religiosa del México antiguo; es más bien el símbolo abstracto de una diosa. También *Ixchel* es metafórica, aunque se refiera a una diosa maya particular. Tal como lo sugiere el formato horizontal de la pintura, esta connotada diosa maya de la fertilidad, del alumbramiento y del embarazo está representada por el paisaje y no por la personificación. Otra imagen de diosa, *La mujer de la jungla,* es, en contraste, la que más fácilmente se puede leer como personificación, si bien abstracta. Esta importante obra de los años setenta, compuesta por planos dispuestos para aparentar bloques con el fin de sugerir un torso con extremidades truncas, originó una serie de variaciones.[206] Salomón Grim-

[205] Paz, *ibid.,* p. 9.

[206] La gran cantidad de variaciones que hace Gerzso sobre el tema indica la importancia que éste representaba para él. Las primeras manifestaciones que encontramos son *Jungla,* dibujo de 1950, y *Habitantes de la selva,* s/f, óleo sobre papel, cuya referencia se encuentra en los archivos de la Galería de Arte Mexicano. En sus archivos, la GAM atribuye *Jungla* a la colección de Edward Marcus, Dallas, Texas, aunque en la actualidad se desconoce el paradero del cuadro, y *Habitantes de la selva* a la colección de Sir Edward Akeley, Indiana, también con paradero desconocido. Cuando Gerzso comenzó a hacer grabados en los años setenta, volvió al tema. Algunas variaciones grabadas incluyen: *La mujer de la jungla* (primera versión), 1979, litografía producida por Luis Remba; *Mujer de*

berg, psiquiatra, coleccionista y escritor amigo de Gerzso, asocia esta imagen femenina con la diosa Coatlicue, cuya leyenda de matricidio, fratricidio y terror cósmico cautivó a los surrealistas por considerarla rica en temas freudianos (Fig. 86).[207] Conforme al mito azteca, Huitzilopochtli, hijo de Coatlicue, vengó la muerte de su madre al matar a su hermana mayor, Coyolxauhqui. Grimberg interpreta esta obra desde un punto de vista psicoanalítico y comenta: "Gerzso desarrolla una fascinación por el miedo y la reverencia de la Madre Mayor, la diosa Coatlicue que lo impresionó a tal grado que hoy día [1985] sigue pintando interpretaciones estilizadas de esta imagen virulenta".[208]

* * *

La fusión de figura y paisaje en obras como *Aparición*, *Ritual Place* e *Ixchel* llevó a Gerzso a crear una forma híbrida específica llamada "personaje-paisaje", término que en español conlleva el gozo de la aliteración poética. Pintada en 1972, *Personaje-paisaje* (Cat. 37) fue la primera obra importante en reconocer este género mixto y ejemplifica la forma en que Gerzso mezcló su atracción temprana por las "formas-estructuras" de Yves Tanguy —espíritus humanoides en espacios ultramundanos— con su pasión por las posibilidades metafóricas del paisaje y la arquitectura prehispánica mexicanas.[209] Inspirado por antiguos vestigios mayas, por el Palacio del Gobernador en Uxmal, Yucatán y el templo de Tikal I en Guatemala, *Personaje-paisaje* es un arreglo abstracto de formas arquitectónicas. Mas la composición también nos recuerda la escultura figurativa prehispánica, por su formato simétrico, erguido, y las formas de cuña que reproducen los bloques de piedra tallada utilizados para las figuras esculpidas en el México antiguo (Fig. 87). Estas formas arquitectónicas coexisten de manera elegante, y resulta casi imposible distinguir unas de otras. A esta interacción armónica agreguemos la respuesta poética de Gerzso ante el color del paisaje: basado en el carácter de la luz y los sutiles tonos de la flora y el ambiente naturales del sur de México, sus esplendorosos

MARK ROTHKO. NUMBER 12, 1951
Óleo sobre tela. Colección de Christopher y Kate Rothko Prizel [FIG. 85]

azules y verdes sugieren el bosque tropical y los celajes de la región. Con frecuencia Gerzso trabajaba con colores vecinos: la combinación azul-verde era uno de sus pares favoritos. "Para los aztecas, los materiales más preciados eran verdes —piedras y plumas, en especial las largas plumas verdes del quetzal, hoy día casi extinto. Su color verde fue metáfora de plantas en crecimiento y de la vida misma".[210] En ésta y todas sus obras de abstracción expresiva, el color luminoso es su sello distintivo, un dispositivo esencial de la composición a la vez que el detonador emocional, anclado definitivamente en el contexto mexicano.

* * *

El encanto de Gerzso por el paisaje mexicano fue fundamental para su pintura abstracta e inspiró el uso simbólico que le dio a la naturaleza para canalizar emociones personales y sentimientos de

la jungla IV, 1988, producida por la Galería López Quiroga de la Ciudad de México y Ernest de Soto, San Francisco; y *Mujer de la jungla V,* 1988, litografía producida por Ernest de Soto, San Francisco (de la cual se hizo un cartel en 1994). Otras versiones en pintura incluyen *La mujer de la jungla* (versión 7), 1999, óleo y acrílico sobre papel, Galería López Quiroga, y una versión inconclusa de *La mujer de la jungla,* pintada sobre tela y fechada en julio de 1999, que aún permanece en el estudio del artista (inventario núm. CRM4-04).

[207] Para información sobre Coatlicue como tema de los surrealistas, véase Dore Ashton, *Gunther Gerzso,* Los Ángeles y Ciudad de México, Latin American Masters y Galería López Quiroga, 1995, p. 13.

[208] Grimberg, "Las paredes hablan", p. 33.

[209] Los antecedentes de las figuras similares a bloques pueden encontrarse en las primeras obras de su periodo griego, tales como *Torso* y *Desnudo rojo* (Cats. 53 y 52), en tanto que la forma híbrida de *Personaje-paisaje* se encuentra en obras posteriores con la misma designación y como autorretratos. Véanse *Origen número 2* (Cat. 114) y *Espejo (Autorretrato)* [Cat. 111].

[210] Esther Pasztory, "The Function of Art in Mesoamerica", *Archaeology* 37, núm. 1, 1984, p. 4.

COATLICUE. CULTURA AZTECA
Escultura en piedra. Museo Nacional de Antropología, Ciudad de México [FIG. 86]

ATLANTES Y COLUMNAS. CULTURA TOLTECA. TULA, MÉXICO
[FIG. 87]

misterio trascendente. En alguna ocasión declaró: "Creo que el contenido emocional de mis obras está relacionado con el paisaje de este país".[211] Este elemento, incipiente durante su periodo griego, se volvió una fuerza rectora en el decenio de 1960, cuando formulaba su estilo abstracto maduro. En *La zona de silencio,* libro publicado en 1975, Marta Traba comentó por primera vez con profundidad el significado del paisaje en la pintura abstracta de Gerzso. Ella "prefería leer la obra de Gerzso de 1960 hasta hoy [1975] como una afirmación continua del paisaje".[212] En esencia, Traba consideraba

que toda la obra madura de Gerzso era una variación sobre este tema fundamental, y comprendió que aun cuando el título de un cuadro no lo identificara específicamente como paisaje, esto no era suficiente para descartar que lo fuera. Al destacar este hecho, escribió: "no importa si Gerzso intitula una obra con un término evocador que nos remite al paisaje o si, al contrario, le da por título *Cecilia* o se limita a un proceso hermético de nombrar sus obras con trilogías de colores, como verde-ocre-amarillo".[213] El título

[211] Loya, *op. cit.*

[212] Marta Traba, *La zona del silencio: Ricardo Martínez, Gunther Gerzso, Luis García Guerrero,* Ciudad de México, Fondo de Cultura Económica, 1976, p. 33. A Traba le parecía "curioso que aquellos que tan eficaz y brillantemente se han ocupado de la obra de Gunther Gerzso han evitado hablar del paisaje, aun cuan-

do el artista ha afirmado, directa y francamente, que éste forma una gran parte de su obra", *ibid.,* p. 36. No obstante, si el énfasis no fue tan marcado como en el caso de Traba, Paalen, Cardoza y Aragón, y Paz identificaron de diversas maneras este aspecto clave de la obra de Gerzso. Véase Paalen y Galería de Arte Mexicano, *Gunther Gerzso,* 1950; Cardoza y Aragón, "La pintura de Gunther Gerzso", *Plural,* octubre de 1971; Golding, *op. cit.;* Paz, "Gerzso: la centella glacial".

[213] Traba, *op, cit.,* p. 33.

mismo de *Paisaje arcaico*, 1964 (Cat. 64), declara que el paisaje es su tema mientras que *Plano rojo* (Cat. 65), una obra del año anterior con la que guarda relación, sugiere un tema que remite a una estructura formal. Pero en cada caso, los colores, las texturas y los espacios del variado paisaje mexicano —que para Gerzso incluía la arquitectura prehispánica— fueron fuentes primarias de estímulo visual. Las formas abstractas, planas, pintadas en colores terrosos, y rojos y naranjas cálidos, despiertan recuerdos del desierto mexicano, caliente y árido. Al aprovechar al máximo el efecto visual de parear colores complementarios, Gerzso contrastó los colores del primer plano con los frescos azules y verdes de la selva mexicana, creando una sensación de recesión.

Ya fuera al pintar las extensiones planas de los áridos desiertos o las densas marañas de la selva tropical húmeda, el proceso lírico de Gerzso sublimó el tema tradicional del paisaje como una vista escénica y lo llevó a una abstracción expresiva que depende del poder emocional del detalle visual para invocar la totalidad. El brillo de la luz en México, las cambiantes temperaturas de sus múltiples ecoclimas, los tonos intensos de su variada vegetación y los imponentes contornos y superficies pétreas de sus vestigios antiguos se concentran y son evocados por formas geométricas de color resplandeciente, muchas veces acentuadas con textura palpable, dispuestas de manera poética. Tanto en *Paisaje arcaico* como en *Plano rojo*, Gerzso articuló el paisaje con grietas de forma irregular que parecen fisuras naturales en la tierra o con grietas de borde afilado que sugieren la intervención de una mano mecánica. Al igual que en *Circe*, estas formas abstractas son sucedáneos humanos que transforman el espacio pictórico en un escenario teatral. En *Plano rojo*, dos proyectiles en forma de espada representan uno de los intercambios más hostiles y agresivos entre dos fuerzas magnéticas en su obra. Estos pequeños elementos, provistos de una gran carga emocional, se convierten en puntos focales que centran la acción dramática y aumentan la intensidad emocional del "paisaje de la mente".

Para Traba, la estrategia compositiva de Gerzso de sobreponer formas planas y dividirlas en unidades geométricas sucesivamente más pequeñas fue un proceso para contener el espacio. Al reconocer la influencia temprana de Cézanne sobre Gerzso, cuando lo descubrió gracias a su tío Hans Wendland, Traba lo relaciona con los paisajes protocubistas de Mont Saint Victoire del pintor francés. De esta manera, la autora nos ofrece otro contexto temprano para considerar la obsesión de Gerzso por disponer planos paralelos y lograr una nueva forma de recesión que destaca una dialéctica activa entre cercanía y lejanía, contraria a la procesión fluida y gradual al punto único distante, característica de la perspectiva renacentista convencional.[214] Al examinar uno de sus primeros cuadros, *Paisaje de Papantla*, 1955 (Cat. 41), Traba "considera [esta obra] clave para

WILLEM DE KOONING. WOMAN AND BICYCLE (MUJER Y BICICLETA), 1952-1953
Óleo sobre tela. Whitney Museum of American Art, Nueva York [FIG. 88]

lo que está por llegar [en las abstracciones maduras de Gerzso]: la batalla del espacio abierto, la necesidad de revelarlo y la voluntad de esconderlo".[215] La autora ve las abstracciones maduras de Gerzso como el resultado de una "sutil progresión de esconder el espacio". Tras haber concluido esta progresión, Traba sostiene que "La configuración estructural más evidente en el paisaje de Gerzso es su conclusión"; para ella, *Labná* es el epítome de la táctica visual del pintor de "bloquear el espacio". Esto es mucho más evidente al comparar *Paisaje de Papantla* y *Labná*. En la transición de su trabajo maduro temprano al plenamente maduro, Gerzso redujo la

[214] *Ibid.*, p. 30.

[215] *Idem.*

WOLFGANG PAALEN. SPACE UNBOUND (ESPACIO ILIMITADO), 1941
Óleo sobre tela. Colección de Gordon Onslow Ford, Inverness, California [FIG. 89]

como los expresionistas abstractos desarrollaron propuestas muy distintas sobre la naturaleza y el paisaje, aunque coincidían en su propósito de comunicar emociones por medio de la abstracción. Para muchos expresionistas abstractos, esta búsqueda romántica llevó a revigorizar lo sublime, teoría estética europea del siglo XVIII basada en la creencia de que la pasmosa inmensidad, la belleza y el poder de la naturaleza simbolizaban la presencia de lo divino. El expresionista abstracto Barnett Newman articuló la relevancia contemporánea de lo sublime en un ensayo escrito en 1948, intitulado "Lo Sublime es ahora", publicado en *The Tiger's Eye:* "La pregunta que surge ahora es cómo, si vivimos en tiempos sin leyenda ni mitología que pueda llamarse sublime, si nos rehusamos a admitir cualquier exaltación en las relaciones puras, si nos negamos a vivir en lo abstracto, ¿cómo podemos crear un arte sublime?"[218]

Los expresionistas abstractos exploraron las ramificaciones estéticas de lo sublime en una búsqueda por expresar las emociones exaltadas que suscitaban la belleza y el terror sobrecogedores de la naturaleza. La obra de Gerzso claramente se identifica con el expresionismo abstracto tanto al hacer énfasis en las emociones humanas como por su interés filosófico en la experiencia humana. Sin embargo, en lo que se refiere a la aceptación de lo sublime, su vínculo con el movimiento es menos claro. Al no guiarse por los impulsos religiosos que motivaron a Rothko o Newman, por ejemplo, su profundo vínculo emocional con el paisaje mexicano se relacionaba más con un proceso para redefinir el indigenismo. No obstante, si sus abstracciones no reconocen el poder de la naturaleza como la experiencia fundamental de la divinidad, sí comparten aspectos de lo sublime, en particular aquel que evoca terror, caos y violencia. Esto se puede apreciar en sus proyecciones hostiles, sus distintivas grietas que rompen y rasgan las superficies de sus cuadros, sus características oquedades negras y su quietud sobrenatural. El silencio ensordecedor de la obra de Gerzso encuentra un paralelo en las abstracciones de Mark Rothko, quien alguna vez dijo: "El silencio es tan exacto".[219] Como observa una escritora sobre la obra de Gerzso: "Siempre hay espacio en sus pinturas, y es como la música, donde los silencios son tan importantes como los sonidos".[220] Sus sonoros silencios y espacios vacíos "hablan" del dilema existencial de la soledad, experiencia de la modernidad en la que la libertad individual significa responsabilidad individual, y lo que dicen es, en ocasiones, terrorífico.

dinámica entre lugares pequeños y grandes en forma significativa. Como evocación del estilo expresivo de Hans Hoffman, cambia el efecto de empujar-jalar de *Paisaje de Papantla* por un "laberinto borgesiano", como Traba describe *Labná*.[216]

No obstante, para principios de la década de los sesenta, cuando pintó *Paisaje arcaico* y *Plano rojo* (Cats. 64 y 65), Gerzso ya había explorado las posibilidades estéticas y poéticas de las grietas. Si nos basamos en lo que dijo Cardoza y Aragón —"la pintura [de Gerzso] significa mas no representa", percepción que fue retomada por Paz, quien la hizo famosa con la frase "la pintura de Gerzso es un sistema de alusiones más que un sistema de formas"—, Traba reconoció el uso de la grieta para abrir el espacio. Para la autora, Gerzso usa este detalle expresivo para conectar con algo o con un lugar escondido tras la superficie y así marcó su síntesis en una pintura de dos tipos de "paisajes": los visibles y los invisibles. Al respecto dijo: "Las obras de Gerzso ya no provocan una tensión única y expectante, sino el paisaje infinito disimulado por el paisaje aparente".[217]

El empleo del paisaje por parte de Gerzso como un medio fundamental para expresar emociones humanas lo vincula una vez más con el expresionismo abstracto. Al igual que expresionistas abstractos de la primera generación, como Mark Rothko, Jackson Pollock, Clyfford Still y Adolph Gottlieb, Gerzso consideró que las formas majestuosas de la naturaleza eran indispensables para definir una nueva manera de comunicar "la escala de los sentimientos humanos, el drama humano", como lo llamó Rothko (Fig. 85). Tanto Gerzso

[216] *Ibid.,* p. 33.
[217] *Ibid.,* p. 39.

[218] Barnett Newman, "The Sublime Is Now", síntesis de "The Ideas of Art, Six Opinions on What is Sublime in Art?", *Tiger's Eye,* núm. 6, diciembre de 1948, pp. 52-53.
[219] Mark Rothko, citado en Carter B. Horsley, "Mark Rothko", crítica de la exposición disponible en el sitio web www.thecityreview.com, de 1998.
[220] Alaíde Foppa, "Los tres grandes modernos: Tamayo, Mérida y Gerzso en una exposición apropiada para ellos. Majestuosa, sin ventajas ni desventajas, en un acto de plena justicia", *Novedades,* 23 de abril de1978.

En el primer texto que se escribió sobre la obra de Gerzso, Wolfgang Paalen lo comparó con el escritor alemán Franz Kafka. Paalen consideraba que la obra de Gerzso poseía un ánimo y una disposición similares a circunscribir, más que a describir, la experiencia. Al identificar lo "insondable" y "eterno" como cualidades motoras de la obra de Gerzso, Paalen vinculó a ésta con lo sublime, y también al reconocer que temas oscuros, kafkianos de la existencia humana resonaban en la obra, escribió: "Podría parecer extraño hablar de monumentos mayas y de Kafka al mismo tiempo; sin embargo, las antesalas insondables de los castillos del escritor, las murallas de su China imaginaria, se pueden adivinar en las terrazas ascendentes, en las interminables tumbas y pirámides del México prehispánico. En la eternidad no hay hitos". Ninguna obra de Gerzso resume esta preocupación filosófica tan bien como la elegía titulada *Les temps mange la vie* (El tiempo se come a la vida), 1961 (Cat. 62), una cita directa de "El enemigo", un poema de Baudelaire en el que el tiempo es el "enemigo":

MATTA. VERTIGO IN EROS (VÉRTIGO DE EROS), 1944
Óleo sobre tela. Museum of Modern Art, Nueva York [FIG. 90]

Mi juventud fue sólo tenebrosa tormenta,
de fulgurantes soles cruzada aquí y allá;
fue de rayos y lluvias la obra tan violenta,
que en mi jardín hay pocos frutos bermejos ya.

Y hoy al otoño de las ideas he llegado,
y ahora debo el rastrillo y la pala esgrimir,
para alisar de nuevo el terreno inundado,
donde el agua agujeros como tumbas fue a abrir.

¿Y quién sabe si, a esas flores nuevas que ensaya
mi sueño, da este suelo, yermo como una playa,
el místico alimento que haría su esplendor?

—Come el Tiempo la vida, ¡oh dolor! ¡oh dolor!
¡Y el oscuro Enemigo que el corazón nos roe,
con nuestra propia sangre crece y cobra vigor![221]

Al seleccionar el verso "El tiempo se come a la vida" como título de esta obra, Gerzso revela su identificación con el tema principal del poema —la mortalidad humana—. El conjuro literario que hace Baudelaire de sepulturas anegadas y profundidades psíquicas adopta una vida visual en esta sosegada aunque dramática composición. Con un plano singular dominante que resguarda una constelación de planos estratificados más pequeños, esta composición iridiscente palpita misteriosamente y crea el efecto visual de un abismo en constante cambio, lleno de misterio cósmico y tensión psíquica. Los planos más grandes sirven para equilibrar

y enmarcar la tensa energía de cuadrados más pequeños o sus variaciones rectangulares, y maximizan un dramático foco central que conduce a un espacio cada vez más profundo. Al igual que los cenotes, nichos o cuevas que sirven de entradas al inframundo en las culturas prehispánicas,[222] el receso más oscuro de Gerzso es como un acceso a otra dimensión. Metáfora poética para el drama universal de orden y caos, esta abstracción lírica sugiere fuerzas creativas y destructivas enardecidas bajo la superficie de formaciones sociales y psicológicas.

* * *

Al utilizar el paisaje para explorar las implicaciones contemporáneas de lo sublime, cada uno de los expresionistas abstractos inventó un icono que distinguía su obra. Las abstracciones de Pollock se definen por marañas arremolinadas de pintura chorreada cuya fuerza viva es como un "espectáculo de la naturaleza"[223] (Fig. 81); las de Rothko, por bandas flotantes de color luminoso que sugieren divisiones etéreas del paisaje en tierra, cielo y horizonte (Fig. 85); las de Newman, por su famoso "zip", una línea aserrada que corta sus obras de campo de color en dos "a través de un vacío, como una recreación abstracta del génesis"[224] (Fig. 82); y las de Gottlieb, por un orbe que estalla y evoca las fuerzas primordiales que explotaron al crearse el universo (Fig. 84). En el caso de Gerzso, el cuadrado se convirtió en rúbrica.

Desde un inicio, la afinidad que sintió Gerzso por lo abstracto se manifestó en formas geométricas. Una breve experimentación

[221] Publicado en la colección *Las flores del mal*, Buenos Aires, Losada, Biblioteca Clásica y Contemporánea, 1948, p. 59.

[222] Miller y Taube, *op. cit.,* p. 58.
[223] Robert Rosenblum, *Modern Painting and the Northern Romantic Tradition: Friedrich to Rothko,* Nueva York, Harper & Row, 1975, p. 203.
[224] *Ibid.,* p. 210.

con la abstracción biomorfa del surrealismo lo llevó al corte en facetas geométricas característico de su periodo maduro temprano. Con el tiempo, estos cortes faceteados evolucionaron hacia una estratificación de planos más grandes que enmarcan y equilibran constelaciones de formas geométricas más pequeñas. Dentro de las constelaciones más pequeñas de formas geométricas, Gerzso introdujo un solo cuadrado como el punto central. Un análisis del periodo maduro temprano de Gerzso, de obras como *Cenote* o *La ciudad perdida* (Cats. 31 y 33), muestra el cuadro solitario dentro de otro que empezará a hacerse evidente a finales de los años cuarenta. Para 1950, con *Hacia el infinito* (Cat. 42), obra que representa una ruptura con su obra anterior, este motivo pictórico es de suma importancia. Aquí, su singularidad, ubicación central y aura resplandeciente lo convierten en el modelo para el cuadrado ideal de su obra plenamente madura.

Los conocimientos que poseía Gerzso sobre el modernismo europeo le confirmaron la importancia de la geometría en el arte moderno, específicamente del cuadrado en obras de los pioneros del constructivismo internacional como Kasimir Malevich y Piet Mondrian, por quienes Gerzso sentía especial admiración.[225] Entre los modernistas europeos, la fe en las posibilidades simbólicas de la geometría se relacionaba con investigaciones sobre la cuarta dimensión de principios del siglo XX. La cuarta dimensión, un

[225] Gerzso, entrevista con la autora, otoño de 1999. En 1974 Gerzso realizó una litografía dedicada a Malevich, que llevaba por título *Homenaje a El Casimiro* (Fig. 91), y que aún cuelga junto a la entrada de la casa del artista en San Ángel Inn. En la recámara de su casa se encuentra una obra de Josef Albers, de su serie *Homage to the Square* (Homenaje al cuadrado). En esta misma entrevista, confirmó haber conocido a Matta y a Albers cuando llegaron a México. "Albers dijo que yo era 'muy original, pero ¡ya olvídate de la técnica de los viejos maestros!'."

reto a añejas verdades, animó a los artistas de vanguardia a reconsiderar y finalmente rechazar la perspectiva tridimensional junto con su fundamento renacentista tradicional.[226] En su lugar, los artistas adoptaron la cuarta dimensión, que les ofrecía una concepción totalmente nueva del mundo[227] al representar otro espacio oculto detrás de la realidad visual cotidiana, una nueva infinidad espacial que simbolizaba una conciencia espiritual más elevada. Las exploraciones artísticas de la cuarta dimensión abarcaban desde conceptos estrictamente científicos hasta visiones místicas. Creer en la cuarta dimensión impulsó a estos artistas antimaterialistas que no confiaban de la realidad visual y física, a crear un arte totalmente abstracto.[228]

La popularización de la cuarta dimensión afectó de manera muy profunda el modernismo. Los conocimientos se difundieron por diversos medios, pero la literatura popular y la teosofía fueron dos métodos eficaces, en especial para los artistas. Entre las publicaciones con mayor éxito se encuentran la novela satírica *Flatland: A Romance of Many Dimensions by a Square* (1884; para 1915 contaba con nueve reimpresiones), obra del autor inglés Edwin Abbott Abbott, y la parábola teosófica y religiosa *Man, the Square: A Higher Space Parable* (1912), escrita por el arquitecto y escenógrafo estadounidense Claude Bragdon.[229] Promover el poder metafísico de la geometría y considerarlo como una analogía visual de lo espiritual eran parte de la meta utópica de los artistas de sintetizar la estructura, la humanidad y el universo. Malevich, el primer artista en utilizar la imagen de un cuadrado como tema único de una obra, afirmó: "Para alcanzar la integración cósmica debemos liberarnos, y eso significa no sólo reemplazar la formas de la naturaleza con formas completamente abstractas en el arte sino también aventurarnos en un nuevo continuo espacial que se extiende más allá del horizonte restringido".[230]

Representadas por obras como *Black Square* (Cuadrado negro) [Fig. 92], obra insigne de Malevich que data de 1915, las interpretaciones espaciales y místicas de la cuarta dimensión cedieron terreno a las interpretaciones temporales y científicas tras la amplia difusión que se dio a la teoría de la relatividad de Albert Einstein en los años treinta y cuarenta. Sin embargo, los surrealistas fueron la excepción y rechazaron esta tendencia. Particularmente atraídos a la cuarta dimensión por sus posibilidades místicas e irracionales, mantuvieron vivo su aspecto espacial.[231] Esta faceta de las explo-

KASIMIR MALEVICH. BLACK SQUARE (CUADRADO NEGRO), 1915
Óleo sobre tela. State Tretiakov Gallery, Moscú [FIG. 92]

raciones de la cuarta dimensión resultaba atractiva para los surrealistas debido a su fascinación por el infinito, el espacio profundo, sin fin, que se oponía a la monotonía impulsada cada vez más por la teoría formalista del arte.[232]

Es dentro del contexto del surrealismo —incluida la abstracción que entonces desarrollaba Wolfgang Paalen— donde debemos considerar la relación de Gerzso con la cuarta dimensión. Roberto Matta, Onslow Ford y Esteban Frances, surrealistas de la segunda generación, se apegaban a un surrealismo abstracto influido por la cuarta dimensión.[233] Las obras de Matta de principios de los años cuarenta son representativas de una extensa exploración de esta nueva teoría científica. En *Vertigo in Eros* (Vértigo de Eros), pintada en 1944 [Fig. 90], Matta junta redes lineales, formas geométricas opacas y transparentes, así como espacios curvos y proyectados con el fin de crear una dimensión espacial violenta y caótica, multidireccional e infinita. Debido a su impulso de vincular el arte con la ciencia, Paalen se adentró en las matemáticas y la física más recientes, articuladas por la cuarta dimensión, y se comprometió con la idea de representar el continuo fluido espacio-tiempo con medios abstractos. En una densa masa de ritmos palpitantes, *Space Unbound*

[226] Linda Dalrymple Henderson, *The Fourth Dimension and Non-Euclidean Geometry in Modern Art,* Princeton, Nueva Jersey, Princeton University Press, 1983, p. 34.

[227] *Ibid.,* p. 342.

[228] *Ibid.,* p. 340.

[229] *Ibid.,* p. 25.

[230] John Golding, *Paths to the Absolute: Mondrian, Malevich, Kandinsky, Pollock, Newman, Rothko, and Still,* Princeton, Princeton University Press, 2000, p. 62.

[231] Henderson, *op. cit.,* pp. 343, 347.

[232] *Ibid.,* p. 345.

[233] Winter, "Wolfgang Paalen, *DYN…*",*op. cit.,* p. 543.

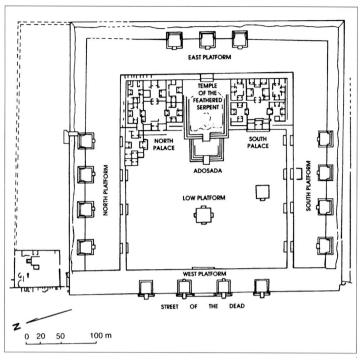

JEFF KOWALSKI. PLANO DE LA CIUDADELA
Muestra la ubicación del templo de Quetzalcóatl y los grandes complejos al norte y al sur
Teotihuacan, México. Tomado de *Mesoamerican Architecture as a Cultural Symbol,* 1999 [FIG. 93]

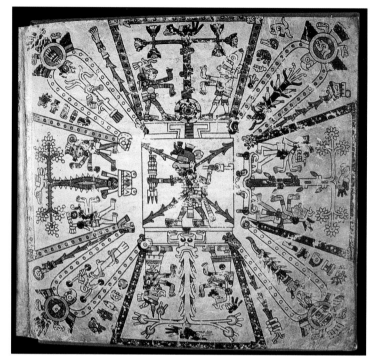

IMAGEN DEL *CÓDICE FÉJERVÁRY-MAYER*
Ilustra las cuatro regiones cósmicas del Universo.
Una quinta región, la central, corresponde al mundo actual [FIG. 94]

(Espacio ilimitado), obra que también data de 1941 (Fig. 89), Paalen utiliza la geometría curvilínea para significar el doblamiento del espacio y los efectos de gravitación propuestos por la teoría de Einstein.[234]

Al igual que Paalen y los surrealistas abstractos, Gerzso ignoró la preferencia modernista por la monotonía y, en cambio, optó por explorar el misterio del espacio infinito. No obstante, el misticismo y la teosofía moderna no fueron las fuentes de su enfoque geométrico; no era político ni religioso, y desconfiaba de cualquier sistema organizado, en especial de la Iglesia y el Estado. En cambio, cuando canalizó su primera aspiración, la de ser arquitecto, hacia el diseño escenográfico y la pintura, se inspiró una vez más en la arquitectura prehispánica, que se convertiría en venero de su apasionado uso del cuadrado, con el que siguió formulando una nueva variación del indigenismo mexicano.[235]

En su ensayo "El poder del arte antiguo de México", Octavio Paz equiparó el descubrimiento del arte prehispánico con el de la cuarta dimensión, con lo que sugería que, para la visión europea, el Nuevo Mundo era una realidad totalmente nueva.

[Para]… la mente europea… cuando se descubrió América… las nuevas tierras aparecían como una dimensión desconocida de la realidad. El Viejo Mundo se regía por la lógica de la tríada: tres tiempos, tres edades, tres personas, tres continentes. América literalmente no tenía un lugar en esta visión tradicional del mundo. Después del descubrimiento, se destronó la tríada. Ya no sólo existían tres dimensiones y una sola realidad verdadera: América representaba una nueva dimensión, una cuarta dimensión desconocida.[236]

Al experimentar una epifanía al "descubrir" el arte prehispánico, Gerzso dedicó su vida como pintor a explorar esta "nueva dimensión", en la que su singular cuadrado tenía un papel central. El cuadraro, con lados equidistantes y cuatro ángulos rectos perfectos, era un símbolo ideal para una civilización "regida por la lógica" del cuadrángulo.

En su alusión a América, "el cuarto continente", Paz reconoció la importancia del número cuatro en los mitos y la cultura prehispánicos. "Los indígenas americanos consideraban que el espacio y el tiempo, o más bien el espacio/tiempo, eran una dimensión de la realidad singular y dual que respondía al orden establecido por los cuatro puntos cardinales: cuatro destinos, cuatro dioses, cuatro colores, cuatro edades, cuatro mundos más allá del sepulcro". Si

[234] Amy Winter, *Wolfgang Paalen: Artist and Theorist of the Avant-Garde,* Westport, Conn. y Londres, Praeger, 2003, p. 132.

[235] Para un comentario sobre la geometría en Mesoamérica, véase Margarita Martínez del Sobral, *Geometría mesoamericana,* Ciudad de México, Fondo de Cultura Económica, 2000.

[236] Octavio Paz, "El poder del arte antiguo de México", p. 2.

bien los mitos de creación varían de una cultura prehispánica a otra, comparten la veneración por el número cuatro, como lo muestra la evidencia documental de los mayas y los aztecas. Descrito en el *Popol Vuh*, el mito maya de la creación habla de

la historia del tiempo cuando todos los rincones del cielo y la tierra se completaron, y la cuadrangulación, su medida, cuatro puntos, la medición de los rincones, la medición de las líneas, en el cielo, en la tierra, en los cuatro ángulos, en los cuatro rincones. El universo consistía en tres cuadriláteros, uno sobre otro. El primero era el cielo, el de en medio la tierra y el tercero el inframundo.[237]

En la mitología azteca, las cuatro regiones cósmicas del universo se asocian con los cuatro puntos cardinales —oriente, poniente, norte y sur— y son representadas por los cuatro hijos de Ometecuhtli que crearon el mundo: Xipe Totec, Camaxti, Quetzalcóatl y Huitzilopochtli. Una quinta región cósmica central es la del mundo actual (Fig. 94).[238]

Las investigaciones recientes han ampliado no sólo esta evidencia documental sino las primeras evaluaciones realizadas por pensadores como Paz y confirman la importancia y función del número cuatro en la mitología y cultura prehispánicas. Por medio de un cuidadoso examen de textos indígenas y datos etnohistóricos, Ruth Gabler, por ejemplo, muestra de manera convincente el siempre presente número cuatro en el México antiguo, y destaca cómo fue símbolo de la estructura del cosmos prehispánico y, por ende, cómo servía de principio dominante en la organización de la sociedad prehispánica.[239] Dice la autora que imponía "armonía y equilibrio en el mundo", al funcionar como "una agente causal directo, tanto en tiempo como en espacio, en la transición del caos a un universo organizado". En su análisis de la mitología prehispánica, Gabler muestra cómo el "concepto cuatripartita" se utiliza en la religión, el orden social, el calendario, la arquitectura y en una actividad relacionada con ésta: la de orientar los sitios.

Es en el campo de la arquitectura donde el estudio de Gabler sobre el número cuatro resulta más revelador en relación con la

ESTUDIO DE GUNTHER GERZSO EN SAN ÁNGEL INN
Reproducción de una pintura flamenca del siglo XV (posiblemente de Hugo van der Goes) [FIG. 95]

pintura abstracta de Gerzso. Gracias a Miguel Covarrubias, Wolfgang Paalen, Paul Westheim y Octavio Paz, Gerzso desarrolló una fascinación permanente por la mitología prehispánica, la cual enfocó con el ojo y el corazón de un romántico, dándole el punto de vista de Westheim: "el mito es una interpretación de la realidad: es la realidad tal como el hombre interpreta su experiencia de la existencia y la fe de fuerzas sobrehumanas, a las que su imaginación otorga forma sensible y corpórea a los dioses".[240] Aun cuando no sabemos si Gerzso leyó textos indígenas como el *Popol Vuh* o investigaciones arqueológicas contemporáneas, sí sabemos que en repetidas ocasiones visitó sitios arqueológicos prehispánicos donde el apabullante poder del cuadrado, como manifestación física del orden cósmico, es omnipresente. El caso más impresionante es el de Teotihuacan, que a diferencia de muchos sitios mesoamericanos resultaba inmediato y era destino favorito de

[237] *Popol Vuh,* Antiguas leyendas del quiché, Colofón, Ciudad de México, 1998, p.

[238] Citado en Pierre Grimal, *Larousse World Mythology,* Nueva York, Putnam, 1965, p. 474. Cabe recordar que el "lenguaje direccional utilizado en el *Popol Vuh* no tiene paralelo etnográfico preciso" con el concepto europeo de los cuatro puntos cardinales. Véase Dennis Tedlock, *Popol Vuh: The Mayan Book of the Dawn of Life,* reimpresión Nueva York, Touchstone, 1996, p. 210. Para un comentario sobre las diferencias en el concepto de los cuatro puntos cardinaes entre los mayas y los europeos, véase Barbara Tedlock, *Time and the Highland Maya,* edición revisada, Albuquerque, University of New Mexico Press, 1992, pp. 173-178.

[239] Ruth Gabler, "The Importance of the Number Four as an Ordering Principle in the World View of the Ancient Maya", *Latin American Indian Literatures Journal,* vol. 13, núm. 1, primavera de 1997, p. 23.

[240] Paul Westheim, *Ideas fundamentales del arte prehispánico en México,* Ciudad de México, Fondo de Cultura Económica, 1957, pp. 12-13.

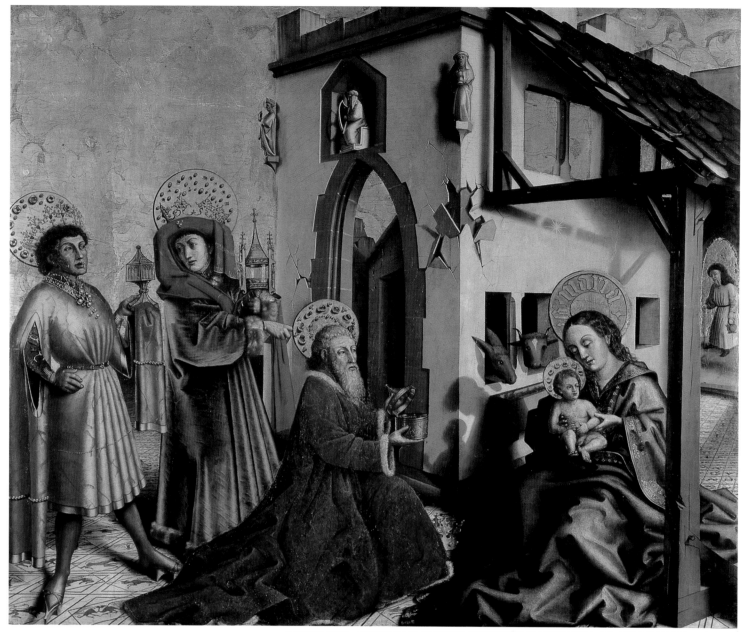

KONRAD WITZ. ADORATION OF THE MAGI (ADORACIÓN DE LOS MAGOS), DEL ALTAR DE SAN PEDRO, 1444
Óleo sobre madera. Musée d'Art et d'Histoire, Ginebra [FIG. 96]

Gerzso. Teotihuacan, a sólo 48 kilómetros al norte de la Ciudad de México, empezó a ser tema de la obra de Gerzso a mediados de los años cincuenta. No obstante, antes de que lo adoptara como tema, ya se había convertido en icono de los modernistas dentro y fuera de México.

Con las excavaciones pioneras en Teotihuacan, que habían iniciado en 1917, y la publicación en 1922 de su insigne obra *La población del valle de Teotihuacan*, el eminente arqueólogo mexicano Manuel Gamio estimuló el interés por este tema durante los decenios de 1920 y1930. Los trabajos que se llevaron a cabo en esa época para descubrir el México antiguo, entre ellos los

que realizó Gamio en Teotihuacan, fueron fuente de inspiración para Diego Rivera, sobresaliente muralista mexicano. Al definir un arte indigenista que celebraba tanto la vida y cultura autóctonas de México así como su historia, Rivera coleccionó artefactos de Teotihuacan, utilizó el sitio como tema de sus murales y se basó en su arquitectura para construir el Museo Anahuacalli. Algunos modernistas provenientes de Estados Unidos que buscaban inspiración en la Ciudad de México antes que en París después de la Primera Guerra Mundial, también quedaron cautivados por esta "ciudad de los dioses" (traducción del vocablo Teotihuacan) del periodo clásico. El arquitecto Frank Lloyd Wright sintió gran

IPPOLITO CAFFI. A ROMA (EN ROMA), 1845
Óleo sobre tela. Colección de Gene Cady Gerzso, Ciudad de México [FIG. 97]

atracción por las toscas superficies de piedra labrada y los muros de talud-tablero características de Teotihuacan. Edward Weston también admiraba el sitio por su sencillez modernista, sus audaces formas geométricas y superficies ásperas y palpables; ahí realizó una de sus fotografías más conocidas, *Pirámide del sol, Teotihuacan*, 1923.

Las primeras referencias pictóricas de Gerzso a Teotihuacan fueron *La ciudadela*, 1949, y *Ciudadela*, 1955 (Cats. 30 y 35), ambas tituladas con el nombre del enorme complejo ceremonial y administrativo ubicado en el extremo sureste de la Avenida de los Muertos. La ciudadela, un espacio de 160 000 metros cuadrados de plataformas en forma de terraza y estructuras piramidales, es un cuadrilátero que rodea el Templo de Quetzalcóatl. La obra que Gerzso realizó en 1955 nos recuerda este centro de la antigua ciudad: una disposición de planos estratificados y facetas estriadas donde flotan cuadrados aislados, como toques de luz. No obstante, el rasgo más significativo se encuentra en el extremo superior derecho del lienzo, donde el pintor coloca un cuadrado verde resplandeciente; circundan esta aura una serie de cuadrados y sus variaciones rectangulares. Al comparar la obra de Gerzso

con un plano de la ciudadela, es evidente que la composición del artista es una abstracción de la traza real del sitio (Fig. 93). *Hacia el infinito*, 1950, sirve de modelo para el cuadrado, tan característico del trabajo plenamente maduro de Gerzso, y *Ciudadela* cristaliza su comprensión de la importancia que esta forma tuvo en Mesoamérica. La asombrosa presencia de Teotihuacan, su grandioso concepto, escala y estructuras monumentales, sumados al poder visual de la repetición rítmica de planos estratificados y cuadrados dentro de cuadrados, impresionaron a Gerzso de manera muy intensa. No le era necesario saber los detalles; como artista con profundos conocimientos de arquitectura, Gerzso supo que la simetría cuatripartita de Teotihuacan era parte central de su significado.

Desde obras de su época madura temprana como *Hacia el infinito*, 1950 y *Paisaje azul*, 1958 (Cats. 42 y 46), el cuadrado es un elemento unificador; su silencio fecundo, singularidad y enfoque central transforman la obra en objeto de meditación. Sin importar tamaño, posición o color, su fuerza hipnotizadora atrae la vista y cautiva la mente. En otros cuadros de la época de madurez temprana, como *Ciudadela*, 1955, y *Presencia del pasado*, 1953 (Cats. 35

TÉCNICA DE DIFUMINADO UTILIZADA POR GERZSO EN *LES TEMPS MANGE LA VIE/EL TIEMPO SE COME A LA VIDA*, 1961
Óleo sobre tela. Santa Barbara Museum of Art, adquisición del museo [FIG. 98]

TÉCNICA DE BARNIZADO UTILIZADA POR GERZSO EN SU CUADRO *LES TEMPS MANGE LA VIE/EL TIEMPO SE COME A LA VIDA*, 1961
Óleo sobre tela. Santa Barbara Museum of Art, adquisición del museo [FIG. 99]

y 34), Gerzso también utilizó el cuadrado aislado, aunque lo reprodujo para crear múltiples puntos de enfoque en la obra. Esta táctica visual de puntos de enfoque variables llega a su expresión máxima en *Mitología I*, 1963 (Cat. 75), obra de su época plenamente madura en la que un cuadrado pequeño, blanco, está dispuesto al lado de un cuadrado grande, estriado. Si bien más pequeño y con menos detalle, el cuadrado blanco posee mayor atractivo visual. La concentración en un cuadrado en posición central es también el principio organizador de otras obras de la década de 1960, como *Rojo-verde-azul, segunda versión*, y *Gris-verde-naranja*, ambas de 1968 (Cats. 77 y 76).

La forma característica de Gerzso no representa fuerzas primitivas de creación, exploración espiritual ni deseos utópicos, como el "zip" serrado de Barnett Newman o el orbe en explosión de Adolf Gottlieb. No obstante, sí representa una búsqueda de lo sublime, originada en la exaltada ambición de explorar las complejas emociones humanas, lo cual vincula al artista y a su obra con México; tiene que ver con la identidad personal y un tema que abarca toda su vida: la redefinición del indigenismo por medio del lenguaje visual de la abstracción.

EL PROCESO DE GERZSO:
RECONCILIAR RAZÓN E IMAGINACIÓN

La técnica y el proceso constituyen otras dos áreas en las que el análisis resulta ser un vínculo entre la obra de Gerzso y el expresionismo abstracto. Para los expresionistas abstractos la espontaneidad tenía un elevado valor estético. Una vez que adoptaron el concepto del automatismo psíquico del surrealismo, creyeron en el proceso creativo directo e inmediato. Las pinturas chorreadas de Jackson Pollock representan el ideal de *alla prima*, donde el artista trabaja libremente sobre un lienzo sin preparar y responde al impulso en vez de seguir un plan estructurado. Al colocar el lienzo sobre el piso y no en el caballete y utilizar herramientas poco convencionales en lugar de los pinceles tradicionales, Pollock representó la "cultura de la espontaneidad" de los expresionistas abstractos.[241] No obstante, su método también tenía un propósito determinado

y era deliberado; un perfecto ejemplo de control tanto como de abandono. Michael Leja escribe: "Pollock estaba comprometido con el ejercicio de la pintura desde el inconsciente y con sobrepasar a Picasso y otros en la factura de pinturas sofisticadas, estructuradas y modernistas".[242]

Gerzso también creía en la espontaneidad, pero deliberadamente equilibrada. Si bien su aproximación cuidadosa y racional al crear arte se revela en su estructura arquitectónica, también se manifiesta en su proceso creativo. Habiendo sido educado en Europa, cerca del tío que le exigía un ojo de conocedor, Gerzso estaba empapado de la técnica de los maestros de la vieja escuela europea. En la medida en que desarrolló su propia forma de abstracción expresiva, estos conocimientos le resultaron fundamentales.[243] Todo un estante del aún intacto estudio de Gerzso está lleno de textos sobre técnicas de pintura, muchos dedicados a los viejos maestros, entre ellos *The Materials of the Artist and Their Use in Painting with Notes on the Techniques of the Old Masters* (1934) de Max Doerner, *The Secret Formulas and Techniques of the Masters* (1948) de Jacques Maroger, *The Mastery of Oil Painting* (1953) de Frederic Taubes y *The Materials and Techniques of Medieval Painting* (1956) de Daniel Thomson. Gerzso también tenía monografías de los más importantes maestros de la pintura: El Bosco, Brueghel, Canaletto, Piero della Francesca, Tintoretto y Tiziano, así como publicaciones especializadas sobre la pintura flamenca del siglo XV.

Su "asombrosa destreza"[244] era un don y el resultado de ser autodidacta. "Gerzso nunca asistió a una escuela de arte; desarrolló su sorprendente técnica durante diez años de trabajo solitario".[245] Aunque nunca estudió formalmente, siempre comparaba notas técnicas con otros pintores, entre ellos Remedios Varo, Leonora Carrington y Otto Butterlin, quien, al igual que Gerzso en sus inicios, pintaba por la noches y los fines de semana, ya que trabajaba como químico en Bayer México. Butterlin le dio ideas sobre las propiedades físicas de la pintura y sus procesos. "Aprendí los rudimentos de la pintura aquí en México", dijo Gerzso, "con varios amigos que eran entusiastas de la pintura. A través de los años, uno sigue educándose y descubriendo nuevos secretos."[246]

Los viejos maestros europeos, la pintura renacentista del norte de Europa y, en especial, la escuela flamenca fueron las corrientes artísticas que mayor atracción ejercieron sobre Gerzso. Incursionó

[241] La frase se deriva del título del libro de Daniel Belgrad, *The Culture of Spontaneity*. Al describir su método, Pollock comentó: "Mi pintura no viene del caballete; apenas extiendo el lienzo antes de pintar. Prefiero fijar el lienzo a la pared o al piso. Necesito la resistencia de una superficie dura. Sobre el suelo, me siento más cómodo, más cerca, más como parte del cuadro, ya que de esta manera puedo caminar alrededor de él, trabajar por los cuatro lados y estar literalmente *en* la pintura. Es parecido al método de los pintores indígenas de arena. Cada vez me alejo más de las herramientas habituales del pintor, como caballete, paleta, pinceles, etcétera, y prefiero palos, llanas, cuchillos y pintura líquida que chorree o un impasto grueso al que le agrego arena, vidrio roto o cualquier otro material". Jackson Pollock, fragmento de "Mi pintura", en *Possibilities I*, invierno de 1947/1948, p. 79.

[242] Leja, *Reframing Abstract Expressionism*, p. 277.

[243] Diana Ripstein Nankin, "Gunther Gerzso y su pintura", *El Universal*, 23 de julio de 1987. "Gunther admite tener un fanatismo por la técnica, le apasionan las texturas y las superficies; todo ello es consecuencia de su formación ya que la familia con la que convivió en Europa se dedicaba al comercio del arte".

[244] Paalen y Galería de Arte Mexicano, *op. cit.*

[245] María Idalia, "'Lecciones de mirada que ve', la obra artística de Gerzso", *Excélsior*, 28 de mayo de 1990.

[246] Gerzso, citado en Illescas y Fanghanel, *op. cit.*

en este aspecto de la historia del arte gracias a su tío, estudioso de Konrad Witz, pintor suizo del siglo XV (*ca.* 1400–1444/6).[247] Si bien Witz nació en Alemania, trabajó en Suiza, donde se convirtió en el pintor renacentista más importante; su "naturalismo" meticuloso sugería que era consciente de sus contemporáneos flamencos Jan van Eyck y el Maestro Flemalle. La obra más famosa que le sobrevive, el altar de San Pedro en la catedral de Ginebra —hoy en el Musée d'Art et d'Histoire de esa ciudad (Fig. 96)—, explica la refinada aplicación de pintura y pulidas superficies con apariencia de porcelana de la obra plenamente madura de Gerzso. Uno de los primeros observadores de la obra de Gerzso hizo la siguiente asociación: "Pinta con una técnica que se compara con la de Van Eyck".[248] La pasión de Gerzso por el óleo es otro punto que confirma este vínculo con Witz, Van Eyck y la tradición renacentista del norte de Europa, puesto que fueron las innovaciones de Van Eyck en esta técnica las que ayudaron a transformarla para los artistas serios a partir del siglo XVI. Para satisfacer su gusto por temas representados con precisión y superficies trabajadas en forma obsesiva, Gerzso colgó una vista panorámica de Roma del pintor de óleos veneciano Ippolito Caffi (1809-1866) [Fig. 97] en su sala, y una reproducción de un cuadro flamenco en su estudio.

Durante los decenios de 1930 y 1940, diversos artistas en Estados Unidos y Europa desarrollaron una renovada fascinación por el óleo y los "secretos" de los viejos maestros. De esta nueva apreciación de la tradición surgieron dos de las publicaciones más influyentes sobre el tema —ambas en la en la biblioteca de Gerzso— *The Materials of the Artist* (1934) de Doerner y *The Secret For-*

mulas and Techniques of the Masters (1948) de Maroger. Pionero artista-químico de Frankfurt, Doerner fue especialmente influyente en los países de habla germana en Europa, lo que explica que Gerzso conociera su libro, además de que era la "Biblia" de los artistas de la época. Gerzso también pasó muchas horas conversando sobre las técnicas de los viejos maestros con su cohortes surrealistas Varo y Carrington.

Las obras de Doerner y Maroger llevaron a un renacimiento de la pintura al temple y a experimentos con técnicas "mixtas", en especial emulsiones de huevo y aceite como pintura base, sobre la cual se aplicaría barniz de resina de aceite.[249] En su afán por parecerse a los viejos maestros, sin ser como ellos, pintores modernos como Dalí y Otto Dix experimentaron con los secretos del pasado aunque con nuevos materiales, científicamente más estables. Gerzso también sintetizó nuevos medios expresivos con técnicas utilizadas por los viejos maestros.

Como caso de estudio, *Les temps mange la vie*, 1961, ejemplifica la técnica de Gerzso para crear sus abstracciones expresivas de los años sesenta. Al utilizar el reverso o lado liso del masonite para esta obra, le dio a la superficie un tratamiento que emula el proceso histórico de pintar sobre una tabla, lo que da como resultado una superficie porcelanizada. Combinada con una textura de superficie muy refinada, esta tersura, "tan pulida que parece haber sido pintada sobre una fina seda",[250] se convirtió en una característica

[247] Hans Wendland, *Konrad Witz,* Basilea, Verlag Benno Schwabe, 1924.

[248] Toby Joysmith, "Special Exhibits Mark Olympics Season", *The News,* Ciudad de México, 13 de octubre de 1968.

[249] Lance Mayer y Gay Myers, "Old Master Recipes in the 1920s, 1930s, and 1940s: Curry, Marsh, Doerner, and Maroger", *Journal of the American Institute for Conservation,* vol. 41, núm. 1, primavera de 2002, pp. 21-42. Un agradecimiento especial para el restaurador de arte Travers Newton, Jr., quien me informó sobre este artículo.

[250] "Rare Show by Gunther Gerzso", *The News,* Ciudad de México, 30 de marzo de 1967.

de la obra madura de Gerzso. Un análisis de conservación de esta obra muestra que el pintor utilizó el proceso tradicional para preparar la base, aunque lo hizo con duco, un sustituto moderno del yeso clásico.[251] También muestra que aplicó una capa base convencional, si bien experimentó al utilizar una rojo brillante. Aun cuando los maestros italianos también hubieran utilizado un fondo de color, no habrían seleccionado el rojo vibrante que empleó Gerzso. El avanzado análisis de conservación también determinó que Gerzso aplicó el barniz en forma extensa (Fig. 99). Una de las características que definen su pintura plenamente madura es su luminosidad hipnotizadora, que logró al aplicar técnicas tradicionales de barnizado. Al igual que los pintores renacentistas, Gerzso construyó capas delgadas de barniz transparente con nada, o casi nada de blanco, lo que le permite a la luz reflejarse desde la base y desde sucesivas capas de barniz. Al ofrecer un color y una luz diferentes de los que resultan de la mezcla de pigmentos, el barniz imparte una profundidad y brillo especiales. Puesto que la recesión era un aspecto táctico de la abstracción expresiva de Gerzso, con frecuencia utilizó este proceso de los viejos maestros, que resulta lento y esmerado en comparación con los métodos rápidos y espontáneos de los expresionistas abstractos.

Otra muestra de su afinidad por las técnicas "mixtas" de los viejos maestros difundidas por Doerner fue la combinación de pastel con óleo en *Les temps mange la vie* aunque, a diferencia de aquéllos, él experimentó con un fijador para adherirlos a la superficie. Los maestros no hubieran arriesgado este proceso por temor a perder el color brillante del pastel, pero al utilizar materiales modernos, Gerzso encontró la forma de unirlos sin comprometer sus ricos matices. Con esta mezcla, capitalizó la creación de contrastes entre superficies mates y brillantes, de la misma manera como, tan característicamente, contrastara superficies tersas y con textura. Estos contrastes ayudan a crear la ilusión de profundidades misteriosas y cambiantes, así como a utilizar la difuminación, una técnica de los viejos maestros en la que una delgada capa de pintura opaca se aplica sobre una pintura de fondo oscura (Fig. 98).

En la abstracción de Gerzso, su intercambio característico entre la improvisación y la deliberación es evidente no sólo en la forma en que manipuló la pintura sino también en la manera en que compuso obras con base en la sección áurea. A partir de los años sesenta, Gerzso empezó a utilizar esta antigua relación griega para estructurar sus cuadros. Se cree que la sección áurea, originada en el círculo de Pitágoras en el siglo VI a.C., es una proporción armónica indicada por un segmento de línea dividido en dos partes, de tal manera que la proporción (π) de la parte más larga (a) a la más

TEMPLO I. CULTURA MAYA. TIKAL, GUATEMALA
[FIG. 101]

corta (b) es igual a la proporción de todo el segmento (a + b) a la parte más larga (a). Esta proporción áurea es expresada como a/b= (a + b)/a= π y es, aproximadamente, de 3:5.

Gerzso aplicó el sistema de relaciones sincronizadas de la sección áurea para dividir líneas en la elaboración sus lienzos. Los puntos resultantes que dividían las líneas siguiendo la sección áurea ofrecían lugares de intersección que Gerzso seleccionaba de manera improvisada para dibujar una red de líneas horizontales, verticales y diagonales que determinaban las formas abstractas y cada vez más geométricas que utilizaba para componer sus cuadros. "Para las producciones cinematográficas en las que trabajó", escribió Michael Gerzso de su padre, "tenía que diseñar y construir edificios y, en ocasiones, pueblos enteros. Las herramientas de un diseñador —como las de dibujo y construcción de maquetas— son idénticas a las de un arquitecto…, por lo tanto era natural que diseñara un cuadro de la misma manera en que diseñó escenografías".[252]

[251] El trabajo de conservación fue dirigido por Andrea Rothe, anterior director de conservación para proyectos especiales del J. Paul Getty Museum. El Santa Barbara Museum of Art le agradece que nos haya apoyado, con su gran experiencia, para esta exposición.

[252] Michael Gerzso, "Resumen sobre cómo utilizaba Gunther Gerzso la sección áurea al diseñar sus cuadros, en especial, *Personaje-paisaje,* 1972", noviembre de 2002, revisado en marzo de 2003; documento no publicado preparado por el hijo del artista, Michael Gerzso, a petición del Santa Barbara Museum of Art. El museo agradece a Michael Gerzso la información proporcionada sobre este importante aspecto de la obra del artista.

GUNTHER GERZSO. ÚLTIMO DIBUJO PARA *PERSONAJE-PAISAJE*, 1972
Lápiz sobre papel. Colección de Gene Cady Gerzso, Ciudad de México [FIG. 102]

Al aplicar la sección áurea en la construcción de sus cuadros, Gerzso combinaba procesos de pensamiento racionales e irracionales y, sobre la marcha, cambiaba de un modo a otro sin ningún esfuerzo.

Así como *Les temps mange la vie* es un caso para estudiar la técnica pictórica de Gerzso, *Personaje-paisaje,* 1972 (Cat. 37), sirve para analizar su aplicación de la sección áurea. Como lo demuestran los bocetos preliminares y el dibujo final para esta obra (Fig. 102), Gerzso trabajó en tres fases: "conceptual", "de organización" y fase "final" o de ejecución. La conceptual giraba en torno a la fuente inicial de inspiración del pintor, y terminaba en bocetos preliminares, que dan un ejemplo de cómo transformaba el artista una fuente original en abstracción. En el caso de *Personaje-paisaje*, el Palacio del gobernador en Uxmal (Fig. 100) posiblemente llevó a un boceto muy abstracto en diciembre de 1971. Meses después, en febrero de 1972, Gerzso tuvo una nueva idea, tal vez inspirada por el Templo I de Tikal (Fig. 101), y por tanto dibujó otro boceto preliminar, también abstracto, en el que las proporciones del lienzo se tornan verticales.[253] En este punto, al crear las

proporciones totales de una pintura, Gerzso trabajaba de manera intuitiva y de mano libre. Sin embargo, una vez establecidas las proporciones, empezaba a aplicar la sección áurea, calculando manualmente los puntos de sección áurea con facilidad, dadas sus habilidades como escenógrafo. La fase de "organización" consistía de dos partes: en la primera, Gerzso dividía el lienzo con dos líneas horizontales y dos verticales, según la sección áurea; en otras palabras, las extensiones horizontal y vertical del cuadro se dividían conforme a la sección áurea y se numeraban según el sistema numérico del artista —"GS 1" y "GS 2" (Fig. 103A). "En esta etapa", nos describe Michael Gerzso, "el lienzo es simétrico, con ejes horizontales y verticales que atraviesan el centro".[254]

En la segunda fase Gerzso intuitivamente decidía que su agrupación característicamente compleja de formas geométricas más pequeñas se ubicaría en el tercio inferior del lienzo. Con este fin, empezó a utilizar la sección áurea para dividir las secciones inferiores de las líneas primarias horizontales y verticales aún más (Fig. 103B). Al definir ritmos simétricos y asimétricos, Gerzso estableció múltiples puntos de intersección en el proceso, con el objeto de crear la estructura de composición básica de la obra. Y para lograr una complejidad mayor, invirtió el proceso y dividió las líneas de arriba hacia abajo así como de abajo hacia arriba, o desde la izquierda y desde la derecha. Éste fue un paso importante, e indica cómo Gerzso estableció un sistema del que después se apartó.

En la fase "final" o de ejecución, Gerzso dibujó, de manera instintiva, una compleja red de líneas diagonales y una cuadrícula de líneas verticales y horizontales creadas al conectar los puntos de intersección establecidos por la sección áurea (Fig. 103C). En esta etapa, recuerda Michael Gerzso, "lo endemoniado estaba en los detalles".[255] El propósito de la intrincada red y la cuadrícula era crear formas geométricas más pequeñas que conforman el punto focal en la parte inferior del cuadro. "Podía hacerlo sin pensar", continúa su hijo. "Era como un músico de jazz que ejecuta diversas variaciones en el piano. No hay dos improvisaciones exactamente iguales." Así como había creado una mayor complejidad al dividir las líneas horizontales y verticales primarias desde arriba y también desde abajo o desde el lado izquierdo y desde el derecho, incrementó la variación visual en *Personaje-paisaje* al extender las líneas diagonales más allá de sus puntos de intersección (Fig. 103D). De esta forma libre, Gerzso exploró los temas principales de la arquitectura prehispánica, en especial el motivo talud-tablero, base de la arquitectura en Teotihuacan, donde el talud constituye la línea diagonal y el tablero la horizontal.

Respecto a su propio proceso creativo, Gerzso comentó: "Hay artistas que tienen que hacer su trabajo en forma espontánea. Yo

[253] *Ibid.*

[254] *Ibid.*

[255] Ésta y las citas sucesivas están tomadas de Michael Gerzso, "Resumen de cómo utilizaba Gunther Gerzso la sección áurea".

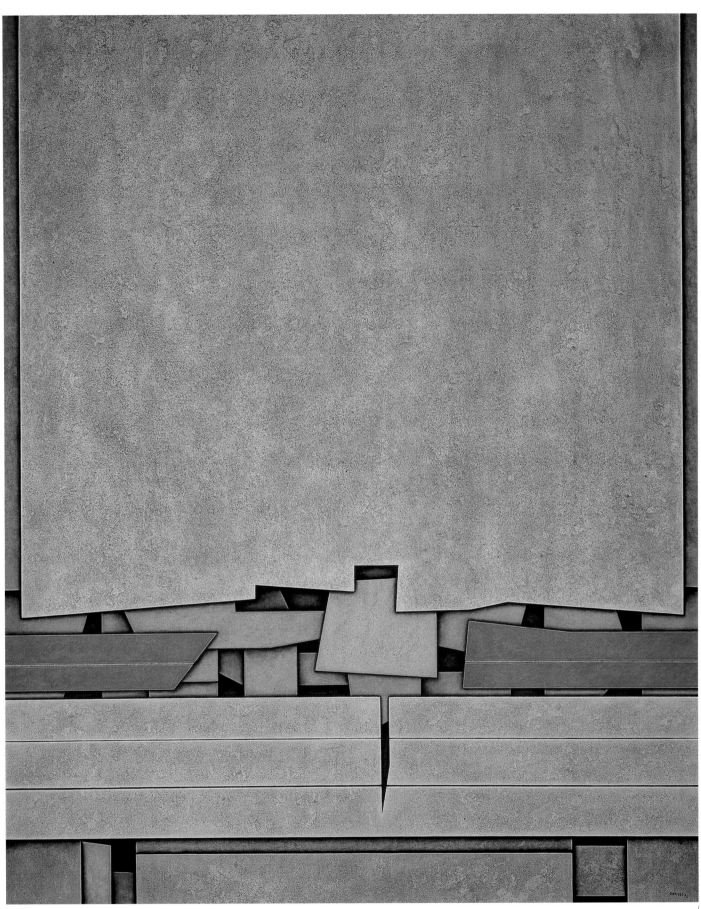

PERSONAJE-PAISAJE, 1972
[CAT. 37]

A B C D

no soy uno de ellos; me parezco más a los viejos maestros que debían resolverlo todo antes de empezar. Todo tiene que estar en su lugar y después viene la ejecución de la obra".[256] No obstante, era en la ejecución de la obra donde Gerzso se desviaba de cualquier plan preestablecido. El proceso, la acción de pintar, daba cabida a un elemento de sorpresa. Por ello se describía como un "artista intuitivo", que descubrió una forma de tender un puente entre el automatismo psíquico del surrealismo y la estética de la espontaneidad del expresionismo abstracto. "Lo que veo sustenta lo que hago, y lo que hago es muy espontáneo", decía. "La técnica ocupa un lugar secundario: la prioridad viene desde adentro, del subconsciente."[257] Si el surrealismo ortodoxo predispuso a Gerzso hacia el valor artístico de la intuición, fue la forma en que Wolfgang Paalen replanteó el surrealismo y su llamado a una nueva imagen abstracta lo que ayuda a explicar el proceso gerzsoniano. Como Paalen, Gerzso buscaba el intercambio entre la deliberación y la espontaneidad. Al unir una disciplina rigurosa con sus meditaciones subconscientes, Gerzso reiteró el propósito de Paalen de reconciliar razón e imaginación. Alguna vez dijo: "Soy un artista que expresa lo irracional con métodos muy racionales".[258] Según Paz, las obras de Gerzso, cual "geometrías de fuego y hielo", adoptaron estas contradicciones inherentes.[259]

Al manejar procesos polares, Pollock y Gerzso ejemplificaron la experiencia caótica de ser modernos —control y falta de control, orden y desorden, racionalidad e irracionalidad—. Estas contradicciones eran intrínsecas a sus abstracciones, dado el compromiso de ambos de formular un nuevo lenguaje visual que expresara la condición humana en el periodo que siguió a la Segunda Guerra Mundial. El "Hombre Moderno" existencial era libre, pero con la libertad venía aparejada la responsabilidad individual, y con ésta, un yo desestabilizado, fragmentado, en conflicto.

LA ABSTRACCIÓN DE GERZSO COMO SÍMBOLO DE INDEPENDENCIA

En la década que siguió a la primera exhibición de la obra de Gerzso en la Galería de Arte Mexicano en 1950, se inició en México una "guerra" cultural, en la cual Gerzso no participó. A pesar de estar bien informado en lo político y lo cultural, no era polémico. No obstante, su abstracción independiente, de libre pensador, sí inspiró a una generación de jóvenes artistas abstractos que se adhirieron a la causa de redibujar el paisaje cultural en México.

Si bien la rica diversidad del modernismo mexicano era indiscutible —evidencia de ello era el realismo mágico, las escuelas al aire libre y la temprana abstracción de Carlos Mérida y Rufino Tamayo—, el muralismo dominó la escena cultural en México durante casi treinta años. Apoyado por el liderazgo visionario del educador José Vasconcelos y adoptado por el gobierno posrevolucionario del presidente Álvaro Obregón, se convirtió en la política cultural de México desde el decenio de 1920 hasta el de 1940. Reconocido como el primer movimiento artístico moderno del continente americano y "consagrado" como el estilo oficial mexicano, el muralismo se popularizó a lo largo del país y allende sus fronteras gracias a "los tres grandes": Rivera, Orozco y Siqueiros. Sin embargo, su preeminencia llegó a sembrar descontento entre los artistas mexicanos, en especial los más jóvenes que buscaban la aprobación de formas de expresión nuevas y diferentes. Los que guardaban cierto resentimiento hacia los tres grandes lo hacían porque aquéllos mantenían un dominio completo del apoyo oficial dentro y fuera

[256] Gerzso, citado en una entrevista radiofónica con Mendelsohn, transcrita y publicada en *Gunther Gerzso: In His Memory, op. cit.*

[257] Gerzso, citado en "Creo que en países como México está la solución del futuro, dice Gunther Gerzso", *Unomásuno*, 7 de diciembre de 1978.

[258] Gerzso, citado en Mireya Folch, "La expresión de lo irracional: Gerzso", *El Sol de México*, 6 de septiembre de 1977, p. 1.

[259] Paz, "La centella glacial", *op. cit.*

del país. Mientras que Gerzso hablaba con admiración del muralismo —"México es el único país en el mundo donde las ideas socialistas tienen una expresión en el arte… el muralismo en México fue un extraordinario movimiento artístico y una renovación"[260]—, otros artistas mexicanos, que posiblemente no gozaban de la misma independencia financiera que la que Gerzso mantenía gracias a su trabajo cinematográfico, pensaban que los prominentes muralistas mexicanos eran hipócritas y aun cosas peores. Sin hablar del mérito artístico de los muralistas, ante el cual difícilmente se podía discutir, Juan Soriano, por ejemplo, un joven pintor jalisciense, con mordacidad comentó sobre su conducta:

Cuando llegué a la ciudad de México, mi más grande decepción fue encontrarme con que los famosos pintores de los que tanto había oído no eran como sus obras. Su persona y sus pinceles hablaban lenguajes diferentes. Su mayor preocupación era vender sus cuadros a gringos y a coleccionistas ricos… Es absurdo darle artes plásticas a un pueblo que tiene su propio arte pictórico, un arte que es mucho más valioso que el de Orozco, Rivera o Siqueiros… Esos murales no son más que carnada para turistas… Su rebelión era relativa y estaban más preocupados por su propia publicidad y propaganda que por cualquier otra cosa.[261]

Esta actitud polarizante de Soriano imprimió el tono para la "guerra" cultural en el México de mediados del siglo XX, y explica en parte por qué la pintura abstracta de Gerzso ejemplificó un rompimiento original con la pintura predominante en el país. Al compartir la exasperación de Soriano, el artista/pintor José Luis Cuevas emprendió la causa por un arte libre e independiente. Se autodescribió como un héroe renuente a este enfrentamiento cultural, y aclaró: "Quiero repetir que no me considero ni pionero ni reformista… Si lo que trato de hacer no es reconocido en mi propio país… quizá debería buscar otra forma de explicar mis empeños. Quizá debería de considerar la cortina de nopal como una fortaleza inexpugnable".[262] El relato que escribió Cuevas en 1958, "La cortina de nopal", "una carta abierta sobre la conformidad en el arte mexicano", era una sátira en la cual Juan, un joven pintor mexicano, a semejanza de Cuevas, aspira a

seguir su propia visión pero termina por sucumbir ante el estilo oficial engendrado por el muralismo mexicano. Cuevas se mofa y opina que el muralismo no logró su propósito de convertirse en una forma de arte popular: "El padre de Juan era del pueblo, y es para él y para gente como él que se han pintado muros en México durante treinta años [pero] el papá de Juan… y todos los demás de su clase nunca han visto un solo mural".[263] Al contar la historia del comprometido viaje artístico de Juan, Cuevas esboza una nueva agenda para el arte, en la que la independencia del dogma nacionalista, la apertura hacia la cultura extranjera, la diversidad de expresión artística y el rechazo a los trillados temas folclóricos son la clave. Cuevas concluye su relato con un "¡Viva México!" y explica que "Juan es un personaje ficticio, pero está basado en la gente real que pulula alrededor de nuestra cultura nacional [y] la asfixia y aterroriza".[264]

Al igual que su personaje Juan, Cuevas era un espléndido dibujante y los enemigos de la cultura mexicana a los que dio vida por medio de la palabra escrita se desplazaron a la imagen impresa cuando fueron el tema de una de sus típicas caricaturas un año más tarde (Fig. 104). Publicada en 1960 en *México en la cultura*, el suplemento de *Novedades* que también publicó "La cortina de nopal", esta caricatura cristaliza el conflicto entre los pintores independientes y aquéllos sancionados por el Estado. Celestino Gorostiza, entonces director del Instituto Nacional de Bellas Artes (INBA), es nombrado Herodes Garrotiza y aparece representado como un fascista con cuchillo en mano, que ha matado brutalmente a pintores independientes. Éstos yacen muertos, cortados en pedazos, mientras que el establecido artista Carlos Orozco Romero, entonces director del Museo de Arte Moderno, juega alegremente a las cartas en horas de trabajo. A la derecha, un pintor representativo de la escuela mexicana exige que los artistas "pinten lo que él quiere". Al igual que su "carta abierta sobre la conformidad", Cuevas concibió la caricatura como un aviso al público, un "telegrama urgente" que "envió" a todos aquellos interesados en conocer el estado que guardaba la cultura en México.

Para mediados del decenio de 1960, la "guerra" cultural en México estaba en su apogeo, y Cuevas encabezó la carga del arte independiente. A la vez serias y humorísticas, las bufonadas de esta "guerra" llegaron a su expresión máxima con un incidente en el recién construido edificio del Museo de Arte Moderno (MAM) de la Ciudad de México la noche del 2 de febrero de 1965. Bajo una nueva dirección, encabezada por Carmen Barreda, el MAM y el Instituto Nacional de Bellas Artes (INBA), dirigido en ese momento por José Luis Martínez, habían cambiado desde los días en que

[260] Gerzso, citado en Santoscoy, "Mis cuadros 'hablan'". Al igual que Gerzso, Luis Cardoza y Aragón admiraba a los muralistas, aunque también abogaba porque la pintura mexicana tuviera nuevas directrices. Con la llegada de la generación más joven, José Luis Cuevas y Juan Soriano se volvieron cada vez más exigentes en sus opiniones, tal como le sucedió a la crítica Marta Traba. Para un comentario más amplio sobre el tema, véase Shifra M. Goldman, *Contemporary Mexican Painting in a Time of Change,* 1981; reimpresión, Albuquerque, University of New Mexico Press, 1995, pp. 20-22.

[261] Juan Soriano, citado en una entrevista con Elena Poniatowska, *Evergreen Review*, vol. 2, núm. 7, invierno de 1959, pp. 143, 146.

[262] José Luis Cuevas, "La cortina de nopal", artículo publicado en 1958 en el suplemento *México en la cultura,* del periódico *Novedades.*

[263] *Ibid.*
[264] *Ibid.*

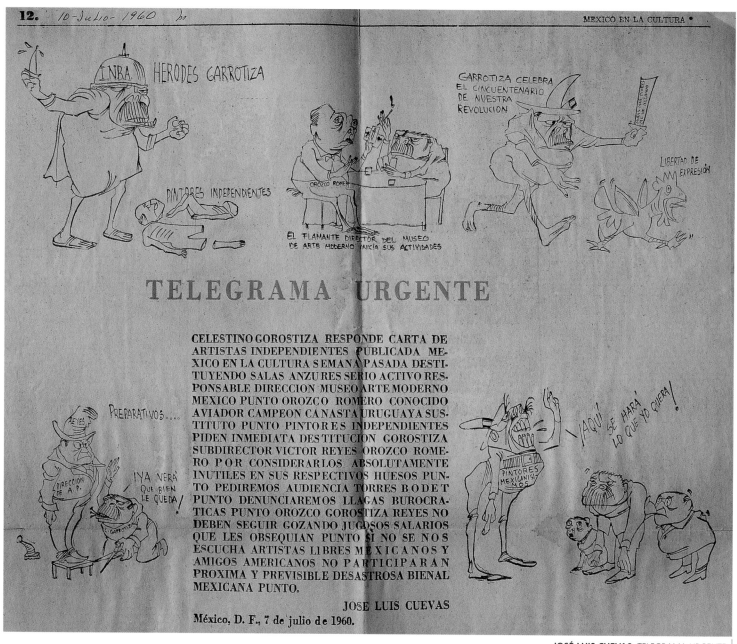

JOSÉ LUIS CUEVAS. TELEGRAMA URGENTE
Caricatura en tinta sobre papel, publicada en *México en la Cultura*, suplemento de *Novedades*, 7 de julio de 1960 [FIG. 104]

los caricaturizó Cuevas en 1960. La disposición del museo de exhibir la obra de los nuevos artistas comprobó el grado en que la institución y la agenda cultural fueron afectadas por la ola de modernización e internacionalismo concomitante que se extendieron en México después de la Segunda Guerra Mundial. Esa noche de febrero, el museo era la sede de la recepción inaugural y de la ceremonia de premiación del Primer Salón de Artistas Jóvenes, exposición auspiciada por el INBA, Standard Oil y la Organización de Estados Americanos (OEA). El episodio que ocurrió esa noche fue prueba de la intensidad a la que había llegado la retórica que dividía a los artistas establecidos de la Escuela Mexicana

y a los pintores independientes, más jóvenes, que veían en la abstracción de Gerzso un símbolo de autonomía artística. "La bronca" ocurrió cuando Martínez, director general del INBA, empezó a otorgar los premios del jurado a los ganadores del primer y segundo lugares en pintura: Fernando García Ponce y Lilia Carrillo, respectivamente.[265] Durante la ceremonia, el muralista mexi-

[265] "Se originó la 'bronca' cuando se dio a conocer que el primer premio del concurso de pintura..." correspondía al pintor Fernando García Ponce; "sainete entre pintores como fin de un acto", *La Prensa*, 3 de febrero de 1965, pp. 2 y 39.

cano Benito Messeguer incitó al pleito al censurar al jurado, encabezado por Rufino Tamayo, a quien acusó de ser "parcial" y "antimexicano", y declaró que "La obra de García Ponce y toda la de los pintores abstractos, va en contra de la tesis pictórica que heredamos de la Revolución mexicana".[266] Cuevas replicó, defendió a la OEA y dijo que García Ponce era "mejor que Orozco", momento en el cual un invitado a la recepción le aventó un *highball* en la cara. De inmediato se desató una "guerra campal", y no sólo Cuevas, sino también el joven pintor abstracto Manuel Felguérez y su esposa Lilia Carrillo, ganadora del segundo premio, fueron agredidos físicamente.[267] Con cierta ironía, las reseñas compararon este arrebato con una corrida de toros y relataron cómo, cuando finalmente logró regresar a su casa esa noche, doña Carmen, la directora del museo, sufrió una "serie de horribles pesadillas, algunas abstractas, otras realistas".[268]

La hipérbole en los medios mexicanos sobre la abstracción *versus* el realismo social figurativo llegó a otro punto álgido cuando Siqueiros opinó sobre el tema en un artículo que escribió en 1964, "Siqueiros dice: ¿Lo abstracto? ¡Basura!".[269] Si bien en ese momento Siqueiros, el único sobreviviente de los tres grandes, ya no encabezaba el debate artístico entre la generación de jóvenes, era una leyenda controvertida que bien valía ser publicada y que tenía fácil acceso a un foro público. A pesar de sus declaraciones histriónicas, para principios de los años sesenta el propio Siqueiros exploraba una forma de pintura que podría llamarse abstracta.[270] Nacida de una vida de experimentación con procesos y materiales, esta tendencia abstracta, que se vio por vez primera en sus obras de caballete de los decenios de 1930 y 1940, es un resultado del aprovechamiento que hizo Siqueiros de los accidentes pictóricos que ocurrían mientras trabajaba. "El uso de lo accidental en la pintura", escribió, "es la utilización de un método especial de yuxtaponer dos o más colores que se mezclan entre sí y producen fantasías y formas más mágicas de lo que uno se puede imaginar".[271] Dada su manipulación deliberada de estos sucesos fortuitos en la pintura, Siqueiros los llamaba "accidentes controlados" y justificaba su naturaleza apolítica abstracta al designarlos como "ejercicios plásticos". Incluso llegó a admitir

que "en una abstracción hecha y derecha existe la euforia, el drama y la tragedia".[272]

Las teatralidades periodísticas de Siqueiros y sus "accidentes controlados" son una medida de cuánto había cambiado al ambiente artístico en México desde el debut de Gerzso en 1950. Para finales de esa década, había surgido una nueva generación de artistas mexicanos que se rehusaban a pintar coloridas escenas folclóricas o temas ligados a la historia y la Revolución mexicanas. Cosmopolitas y eclécticos por naturaleza, estos artistas afirmaron el carácter plural del modernismo mexicano, que no era ampliamente reconocido por los círculos oficiales, debido a su preferencia por el muralismo mexicano. Sin conformar un grupo único ni estar comprometidos con una ideología única, representaban una amplia gama de expresión artística influida por la tendencia internacional hacia la abstracción y la subjetividad que surgió después de la Segunda Guerra Mundial. No obstante, a pesar de su diversidad, los unía la convicción de la independencia y el arte, que en el México de mediados del siglo XX significaba un arte libre de las influencias gubernamentales y del mercado, interesadas en promover una imagen de país colorido y pintoresco. Estos pintores y escultores se apartaron de esta imaginería popular y formaron una nueva ola de arte mexicano que se conoció como la Ruptura. Como parte de la expansión económica y urbana de la Ciudad de México ocurrida después de la Segunda Guerra Mundial, surgieron nuevas galerías que apoyaban estos esfuerzos creativos. La Galería de los Contemporáneos, fundada por Antonio Souza en 1956, y la Galería Juan Martín, que abrió al público en 1961, figuran entre las más importantes en esta nueva dirección del arte mexicano. Para Souza, los pintores mexicanos Tamayo, Gerzso y Carrington, eran "artistas [vivos] de una generación mayor... que ofrecieron nuevas sendas de expresión artística".[273] Souza reconoció la cualidad especial y diferente de la obra de Gerzso, y la promovió en una exhibición dedicada únicamente a este pintor en el año que inauguró su galería, en 1956, y una vez más en 1960. Juan Martín también consideró que la pintura de Gerzso era ejemplar e innovadora, y la incluyó en una exposición inaugural colectiva y en dos colectivas más en 1962 y 1963. A finales de los años cincuenta y durante los sesenta, Gerzso también expuso en varias exhibiciones colectivas en México, entre ellas la Primera Bienal Interamericana de Pintura y Grabado de 1958, y en varias exposiciones internacionales, como la bienal de São Paulo en 1965, donde representó a México.[274] En 1963 se inauguró la primera

[266] *Ibid.*

[267] *Ibid.*

[268] "El zipizape pictórico en el Museo de Arte Moderno", *Novedades*, 7 de febrero de 1965, pp. 6 y 10.

[269] Antonio Galván Corona, "Siqueiros dice: ¿Lo abstracto? ¡Basura!" *Marca*, 23 de agosto de 1964, p. 2. Cortesía del Acervo Sala de Arte Público Siqueiros/Consejo Nacional para la Cultura y las Artes/Instituto Nacional de Bellas Artes.

[270] Itala Schmelz, *Siqueiros Abstracto,* Ciudad de México, Sala de Arte Público Siqueiros, 2002. Fecha de la exposición: 22 de junio a 22 de septiembre de 2002.

[271] Siqueiros en una carta a María Asúnsolo, citado en un panel en la exposición *Siqueiros Abstracto*, en la Sala de Arte Público Siqueiros, 2002. Fecha de la exposición: 22 de junio a 22 de septiembre de 2002.

[272] *Ibid.*

[273] Delmari Romero Keith, *Galería de Antonio Souza: Vanguardia de una época,* Ciudad de México, Ediciones del Equilibrista, 1992, p. 12.

[274] Su representación de México estaba apoyada por su coleccionista más importante, el legendario productor de televisión con quien trabajó, Jacques Gelman. Para más información sobre Gelman, véase *La colección de pintura*

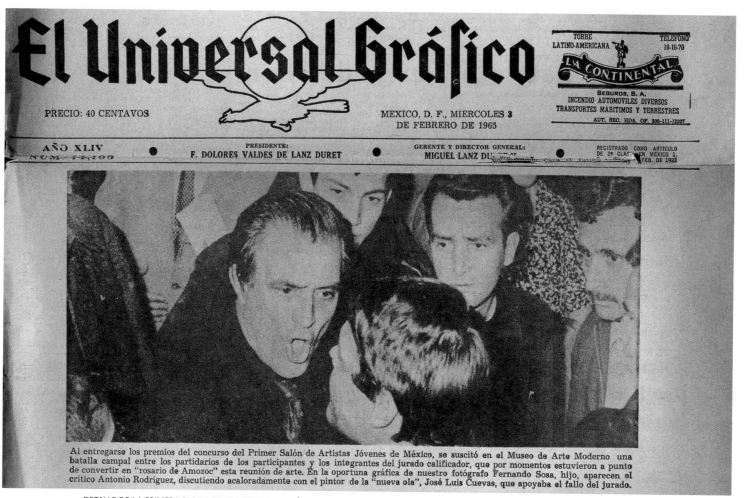

El Universal Gráfico

PRECIO: 40 CENTAVOS

MEXICO, D. F., MIERCOLES 3 DE FEBRERO DE 1965

TORRE LATINO-AMERICANA
TELEFONO 18-16-70

LA CONTINENTAL
SEGUROS, S. A.
INCENDIO AUTOMOVILES DIVERSOS
TRANSPORTES MARITIMOS Y TERRESTRES
AUT. SEC. HDA. OF. 305-111-13297

AÑO XLIV
NUM. 14,108

PRESIDENTE:
F. DOLORES VALDES DE LANZ DURET

GERENTE Y DIRECTOR GENERAL:
MIGUEL LANZ DU...

REGISTRADO COMO ARTICULO DE 2ª CLASE EN MEXICO 1, FEB. DE 1922

Al entregarse los premios del concurso del Primer Salón de Artistas Jóvenes de México, se suscitó en el Museo de Arte Moderno una batalla campal entre los partidarios de los participantes y los integrantes del jurado calificador, que por momentos estuvieron a punto de convertir en "rosario de Amozoc" esta reunión de arte. En la oportuna gráfica de nuestro fotógrafo Fernando Sosa, hijo, aparecen el crítico Antonio Rodríguez, discutiendo acaloradamente con el pintor de la "nueva ola", José Luis Cuevas, que apoyaba el fallo del jurado.

DETALLE DE LA PRIMERA PLANA DE *EL UNIVERSAL GRÁFICO*, CON EL TITULAR SOBRE "LA BRONCA" EN EL MUSEO DE ARTE MODERNO, EN LA CIUDAD DE MÉXICO
3 de febrero de 1965 [FIG. 105]

retrospectiva de su obra en el Instituto Nacional de Bellas Artes de la Ciudad de México (INBA), que abarcaba los años de 1942 a 1963 y reconocía a Gerzso como un importante pintor abstracto. A pesar de participar en estas exposiciones, Gerzso se retiró paulatinamente del escenario artístico en la medida en que Cuevas y otros se movilizaron para impugnar la imaginería trillada que se desprendía del muralismo mexicano. Desde finales de los años cincuenta hasta los sesenta, entró en una fase de aislamiento sosegado que resultó ser su periodo más productivo, durante el cual formuló y llevó a su representación máxima su abstracción expresiva plenamente madura. Este efluvio creativo se dio al tiempo que se transformaba la vida en torno a él. Las cohortes de su periodo surrealista hacía tiempo se habían desbandado, una vez concluida la Segunda Guerra Mundial. Para 1960, dos de sus principales influencias de aquella época —Péret y Paalen—habían fallecido.

De regreso a Europa tras la rendición de Alemania, Péret murió en París en 1958, y Paalen, quien se había mudado a San Francisco a finales de los años cuarenta y de ahí a París antes de asentarse una vez más en México, se suicidó en Taxco en 1959. Al tiempo que se desintegraba el círculo artístico de Gerzso, llegaba a su fin la Época de Oro del cine mexicano, debido a los altos costos de producción, precios de exhibición controlados y el advenimiento de la televisión. A principios de los años sesenta, la grave depresión clínica que le diagnosticaron, expresada en una congoja emocional que empezaba a sentir en lo personal y en lo profesional, desembocaron en un retraimiento aún mayor. En 1962 dejó de trabajar en el cine para dedicarse de lleno a la pintura y se convirtió en el hombre solitario que realmente era. Al reflexionar sobre su relación con el mundo del arte, alguna vez dijo: "Siempre he sido un tipo solitario".[275] Además de una inclinación innata hacia la soledad, hubo importantes factores extrínsecos que propiciaron la

mexicana de Jacques y Natasha Gelman, Ciudad de México, Fundación Cultural Televisa, A.C., Centro Cultural/Arte Contemporáneo, A.C., 1992. Fecha de la exposición: junio a octubre de 1992.

[275] Romero Keith, *op. cit.,* p. 64.

depresión. Vivía dividido entre varios mundos: circulaba como un exitoso escenógrafo en el medio cinematográfico a la vez que navegaba los más estrechos confines de las bellas artes. De igual manera, tenía un pie firmemente enraizado en el surrealismo anterior a la Segunda Guerra Mundial y el otro en el expresionismo abstracto de la posguerra. En esta inusual posición, fue, en la pintura mexicana, un puente simbólico entre el surrealismo y la Ruptura. Él no se consideraba parte del círculo de la Ruptura, ni los integrantes de ésta lo creían así, aunque admiraban su perspectiva internacionalista y su enfoque independiente, y lo consideraban un pionero que ayudó a darle vida a sus formas de arte abstractas. Si bien no era parte de la Ruptura, Gerzso y su obra fueron señales tempranas de las fisuras en el arte mexicano contemporáneo. Lo dicho por Manuel Felguérez, representante de la Ruptura y pintor abstracto, es significativo: "Lo que quiero decir es que la influencia fue mutua y Gerzso era un artista al que admirábamos porque sus pinturas de principios de los años cincuenta eran espléndidas; ejemplificaban la nueva tendencia en el arte mexicano contemporáneo, que era la abstracción… él era el maestro y nosotros principiantes".[276]

La posición de Gerzso en los márgenes del modernismo también se puede atribuir a un cambio en el eje de poder del mundo del arte. Alentado por la urbanización de México tras la Segunda Guerra Mundial, a finales de los años cincuenta Souza comentó: "La ciudad de México se está convirtiendo ahora en una capital mundial".[277] Sin embargo, mientras él y otros galeristas mexi-canos trabajaban junto con los artistas para trasladar la atención del muralismo a las diversas corrientes en el arte contemporáneo mexicano e internacional, especialmente la abstracción, los intereses estadounidenses estaban comprometidos con promover la idea de que Nueva York se había convertido en el centro del mundo del arte y que el expresionismo abstracto era la primera forma realmente "estadounidense" de pintura moderna. Gerzso quedó atrapado en esta transición de poder. Aunque el expresionismo abstracto formulado por él de manera independiente en México era una variante importante de la pintura abstracta internacional, no alcanzó notoriedad porque el interés que podría haber en México y el muralismo antes de la guerra se desplazó hacia Nueva York y el expresionismo abstracto, una vez concluido el conflicto bélico. No obstante, Gerzso prueba, una vez más, que la importancia se mide no sólo por la influencia sino por la singularidad. Al trabajar al margen de la corriente general, se arriesgó al abstraccionismo en un momento en el que esto no rendía frutos. Él siguió su camino personal, y ésta es la razón por la que la generación de pintores y escultores más jóvenes, que establecieron la abstracción como un estilo viable en el arte mexicano de finales de los años cincuenta y principios de los sesenta, apreciaban a Gerzso y a quienes lo precedieron en la pintura abstracta mexicana: Carlos Mérida y Rufino Tamayo. Así como respetaban a estos dos pintores por su independencia, admiraban a Gerzso, porque, en el arte mexicano "fue Gerzso quien inició una nueva revolución en los años cincuenta".[278]

[276] Manuel Felguérez, entrevista con la autora, abril de 2002.
[277] Romero Keith, *op. cit.,* p. 13.

[278] Felguérez, entrevista, *op. cit.*

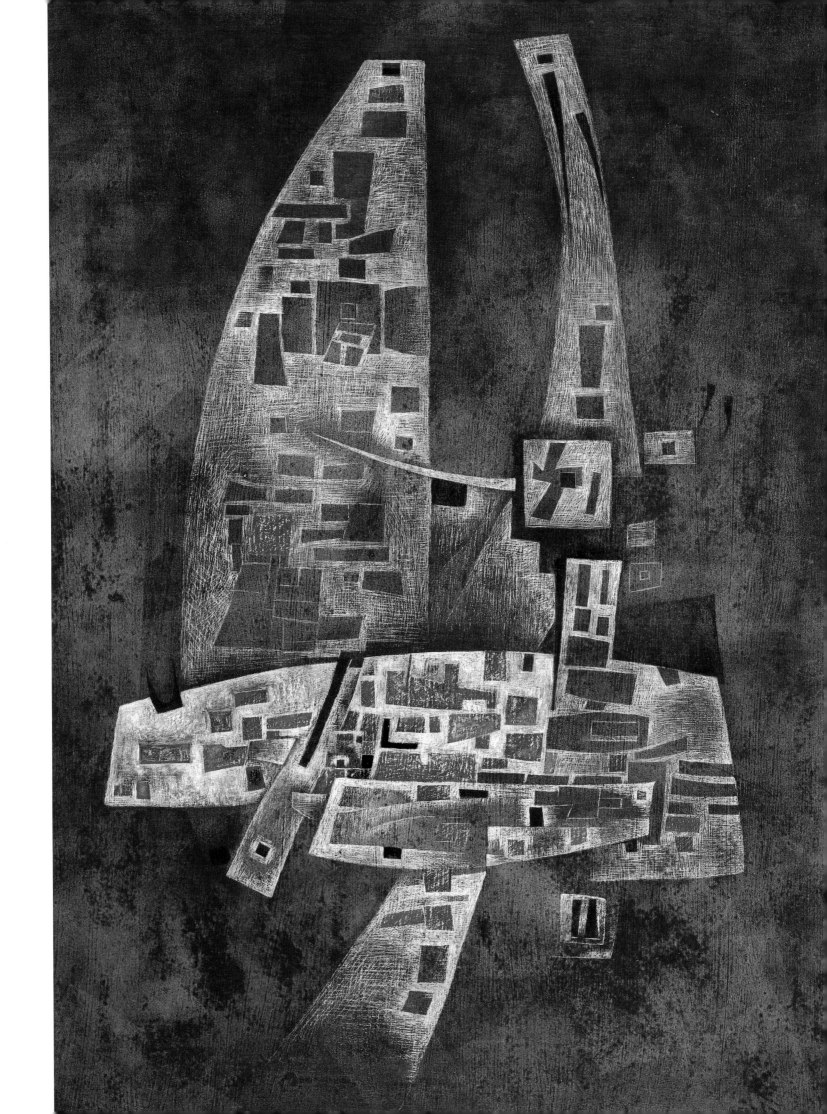

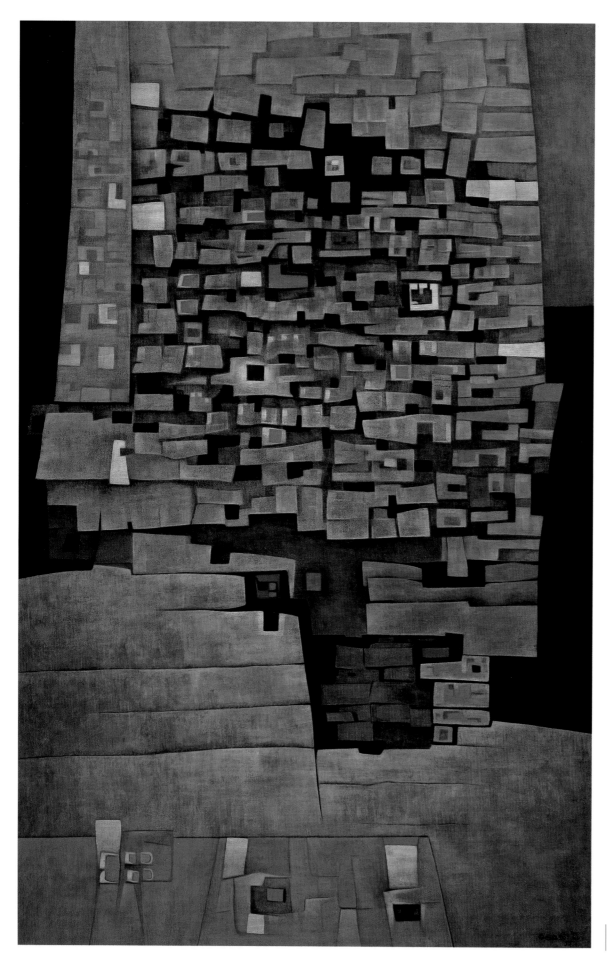

ESTRUCTURAS ANTIGUAS
1955 [CAT. 39]

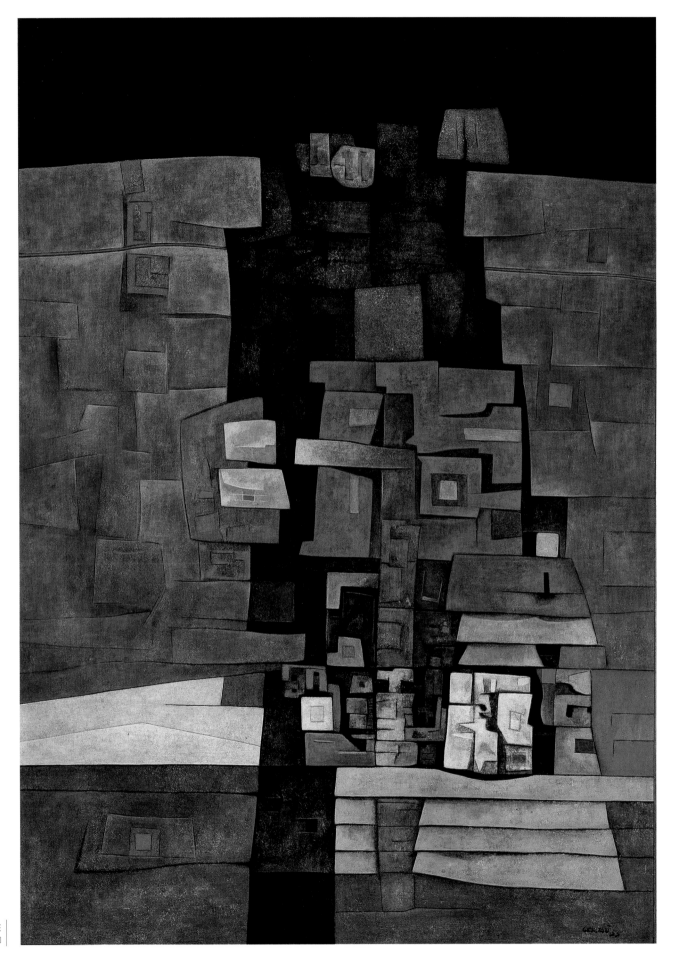

PAISAJE
1955 [CAT. 40]

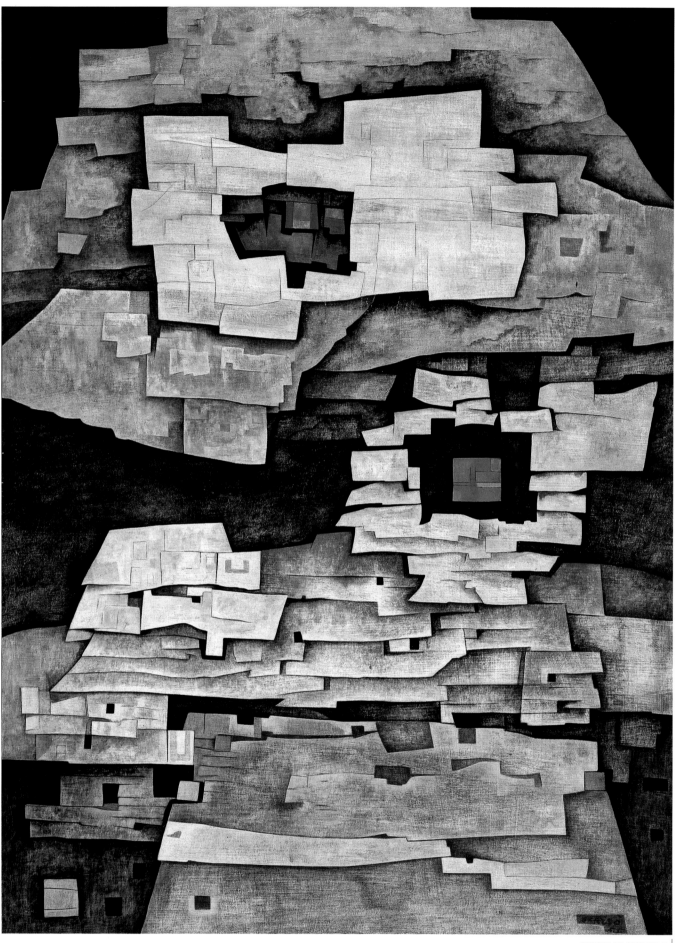

PAISAJE DE PAPANTLA
1955 [CAT. 41]

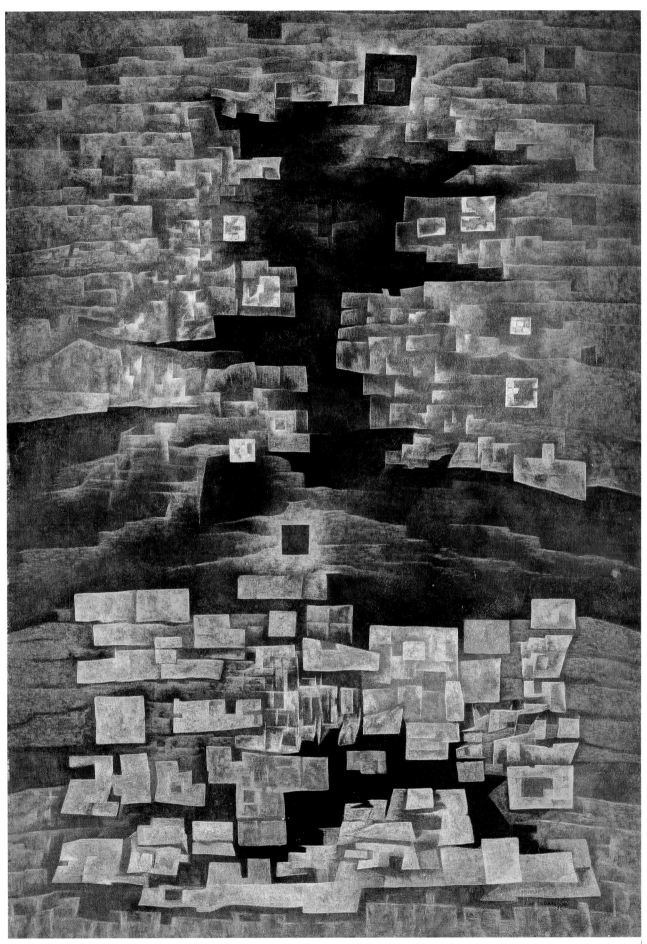

HACIA EL INFINITO
1950 [CAT. 42]

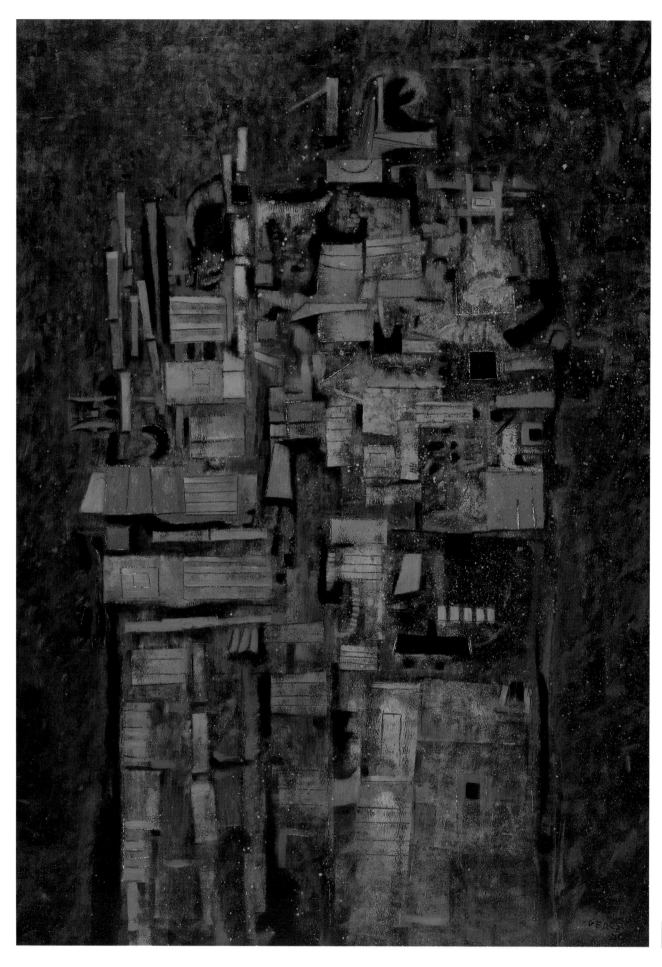

DOS PERSONAJES
1956 [CAT. 43]

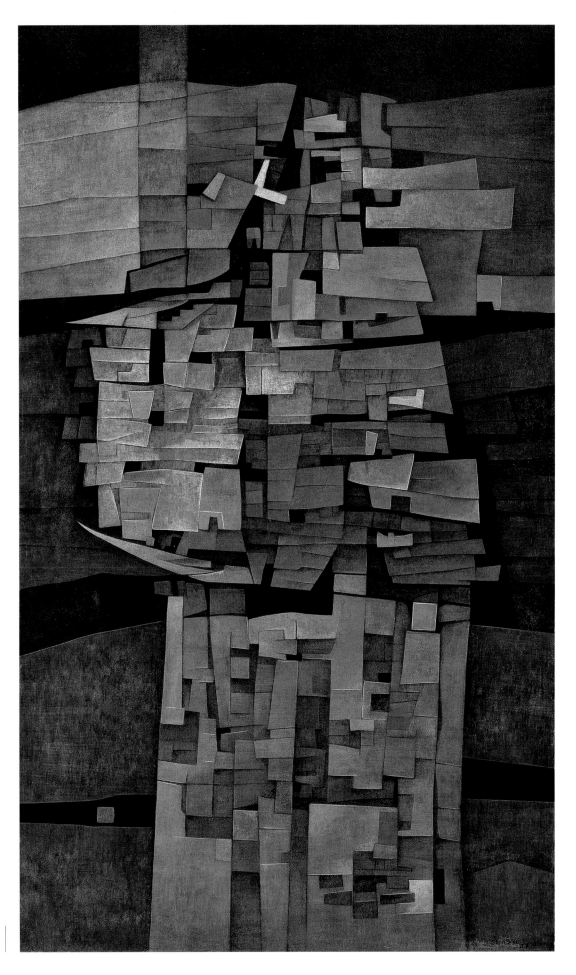

PAISAJE
1957 [CAT. 44]

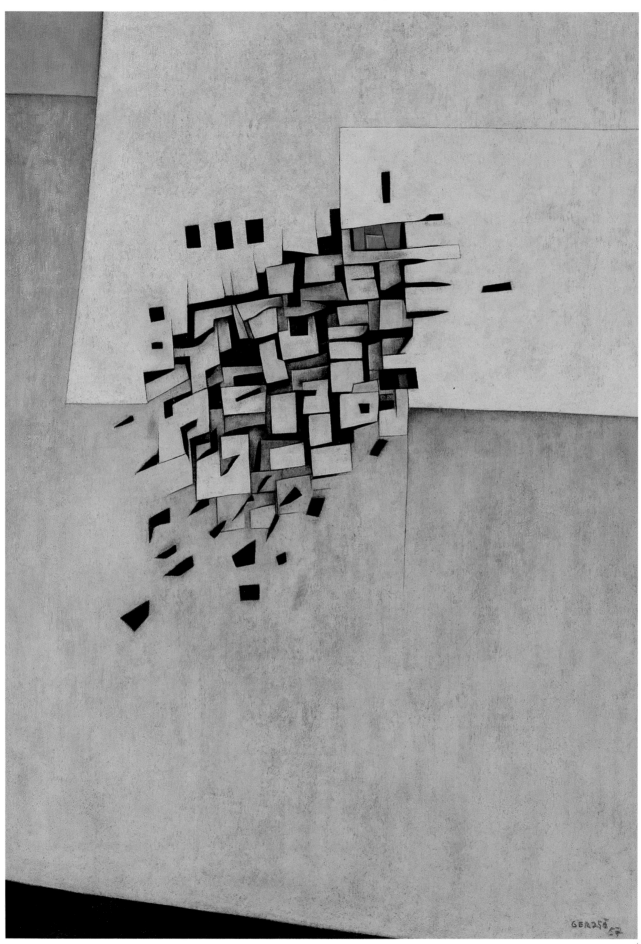

MAL DE OJO
1957 [CAT. 45]

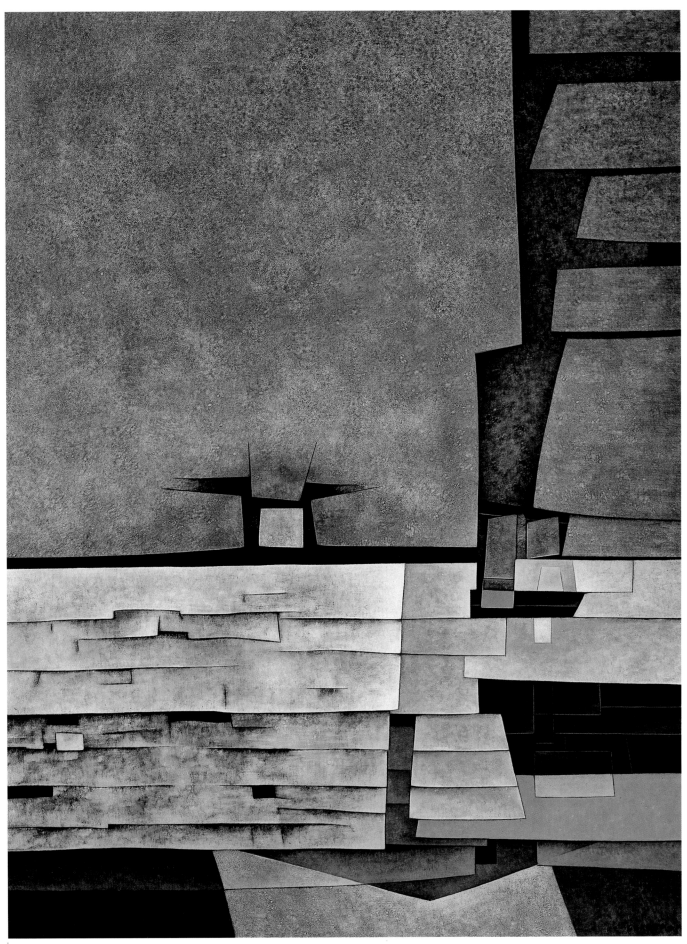

PAISAJE AZUL
1958 [CAT. 46]

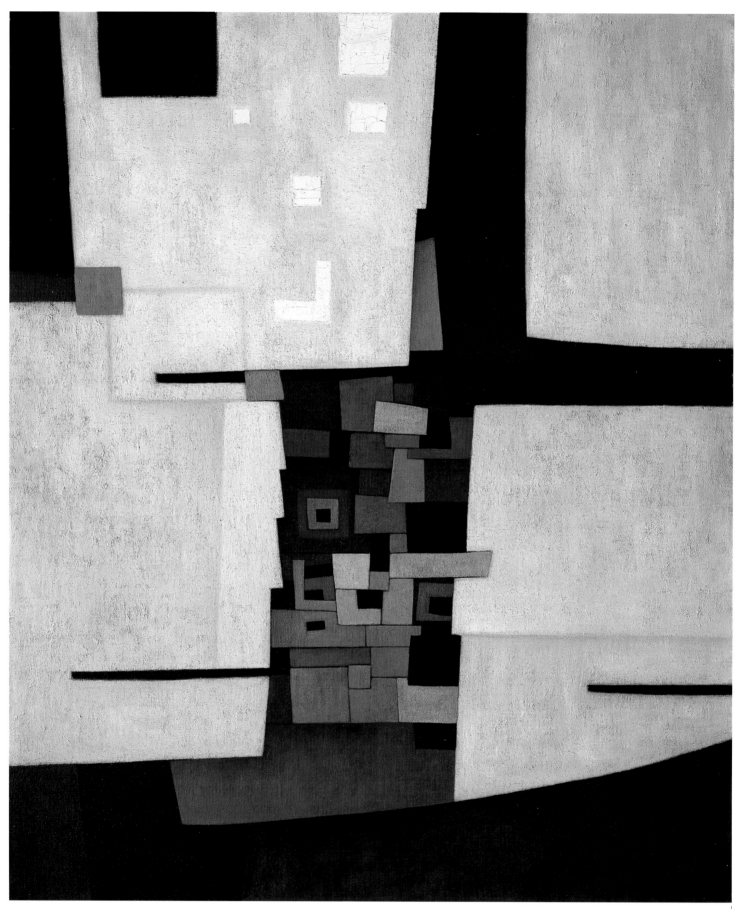

CIUDAD MAYA
1958 [CAT. 47]

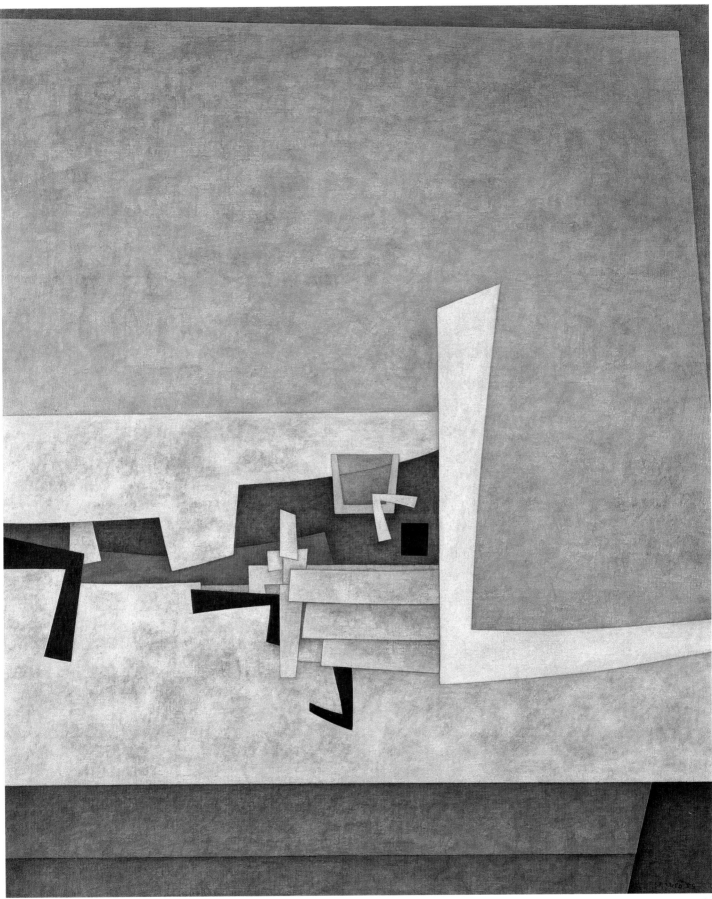

LABNÁ
1959 [CAT. 48]

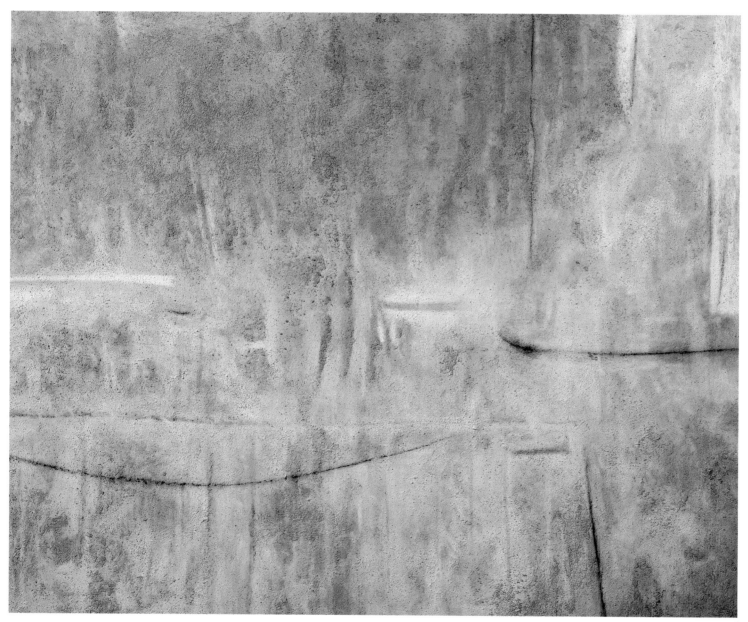

DELOS
1960 [CAT. 49]

RECUERDO DE GRECIA
1959 [CAT. 50]

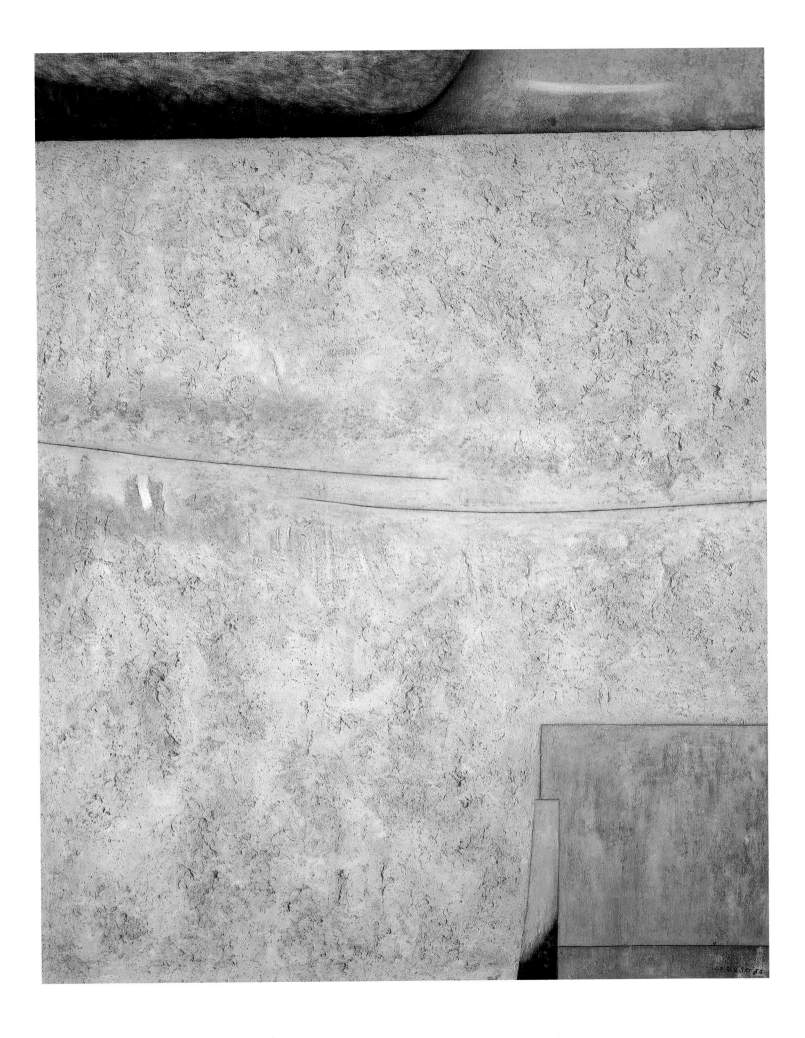

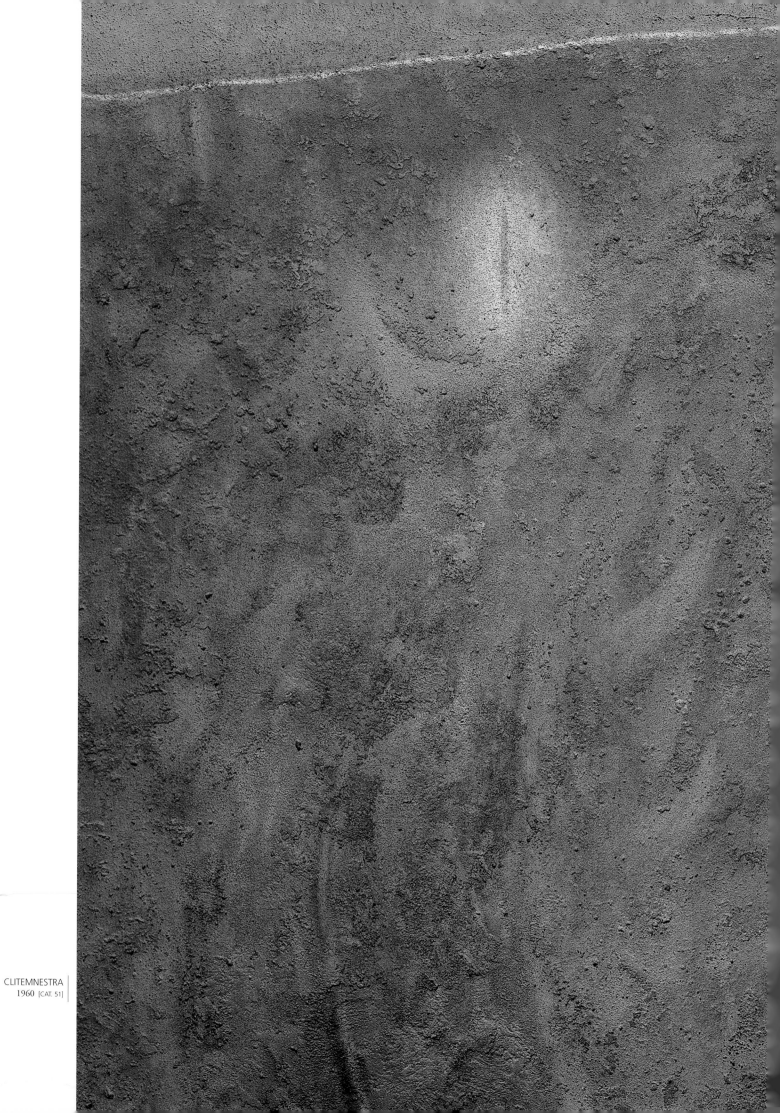

CLITEMNESTRA
1960 [CAT. 51]

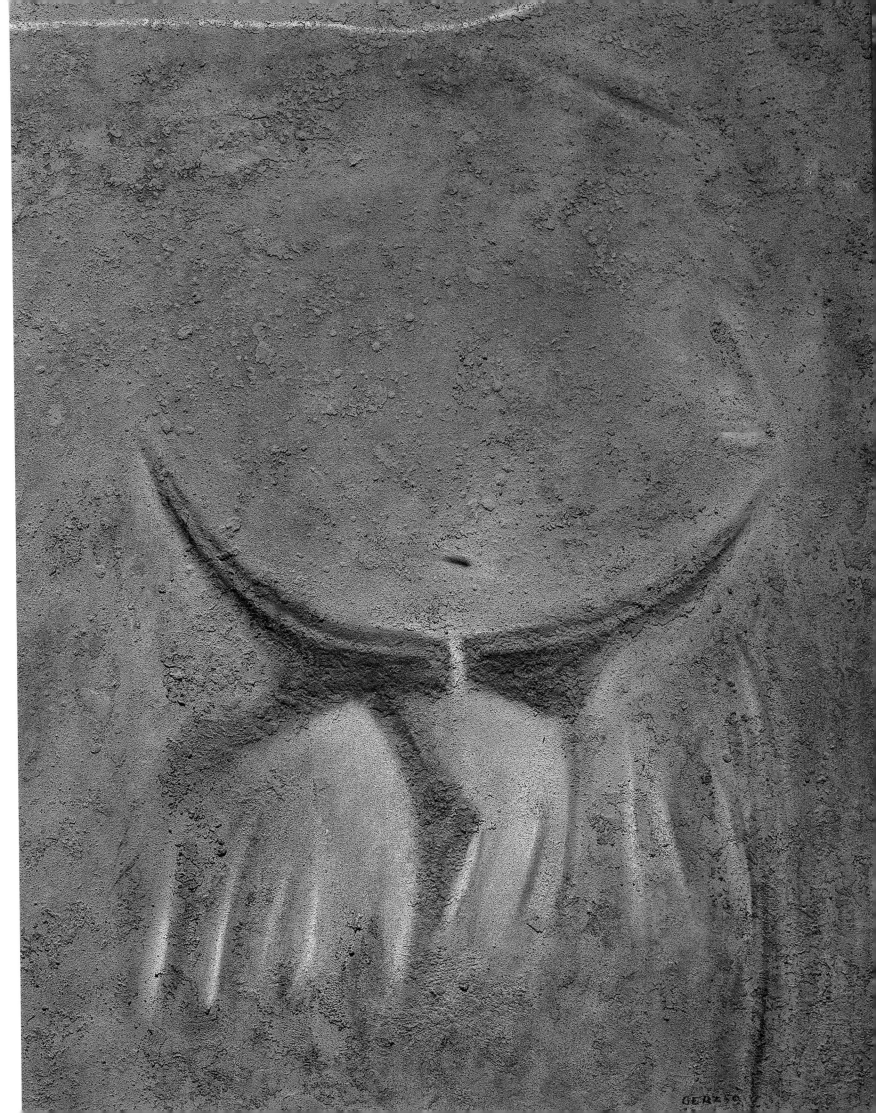

DESNUDO ROJO
1961 [CAT. 52]

TORSO
1960 [CAT. 53]

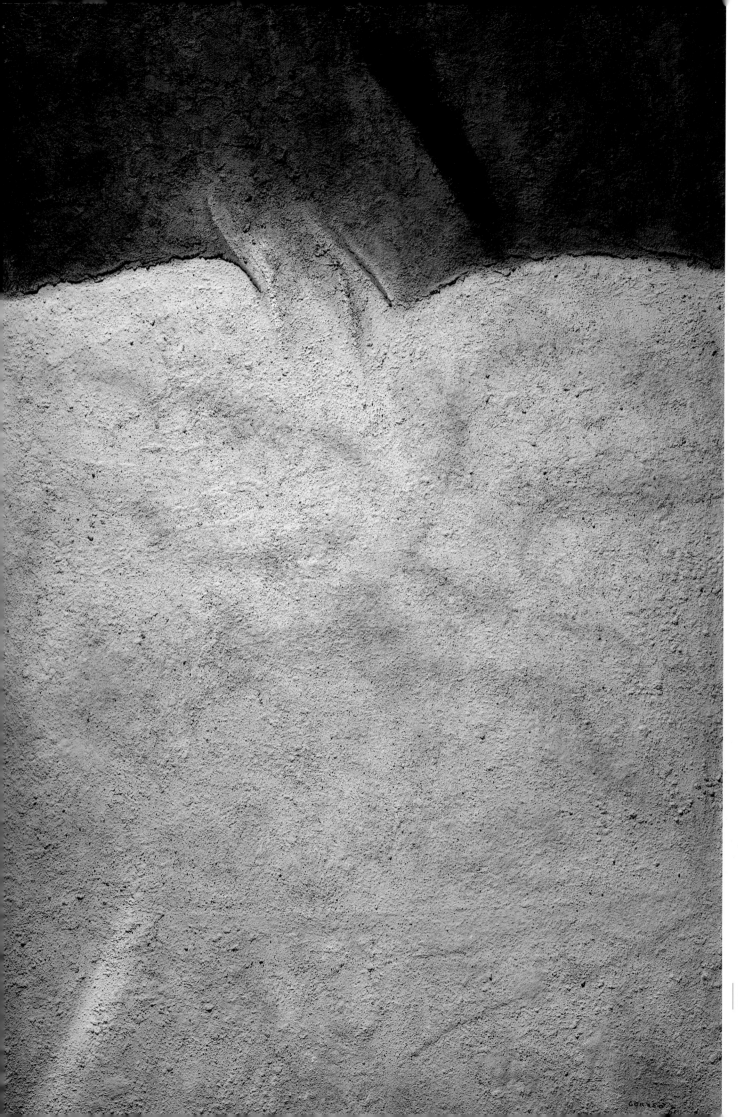

ID
1961 [CAT. 55]

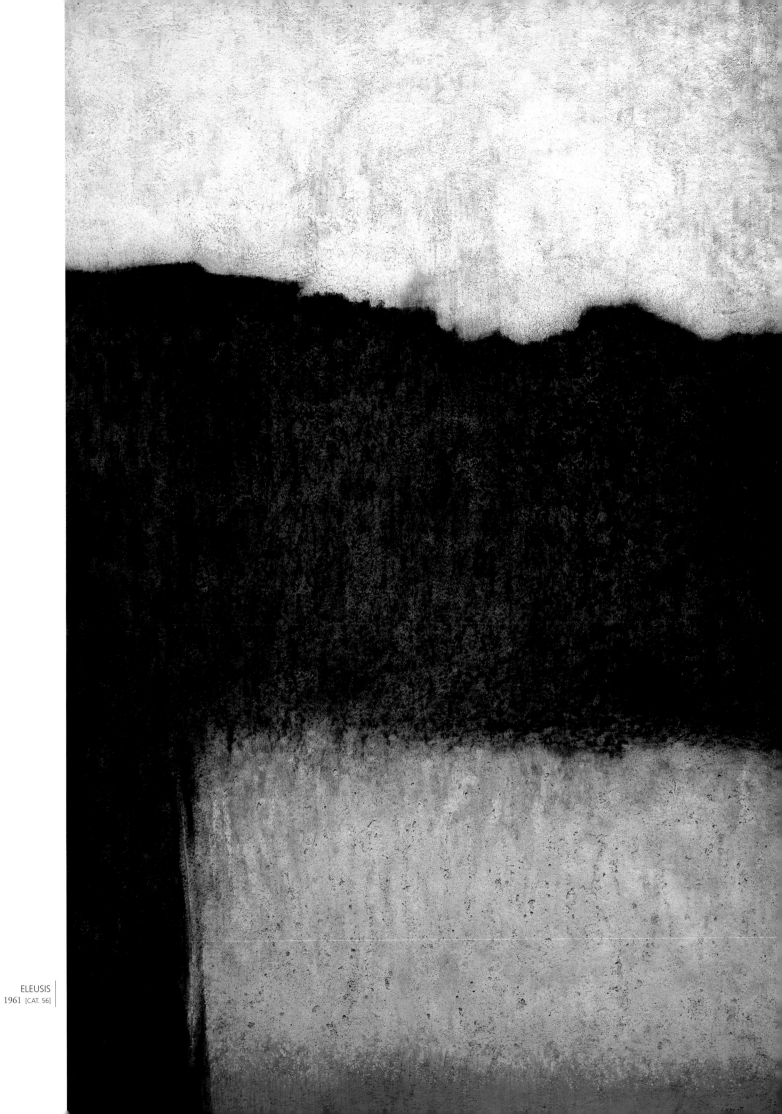

ELEUSIS
1961 [CAT. 56]

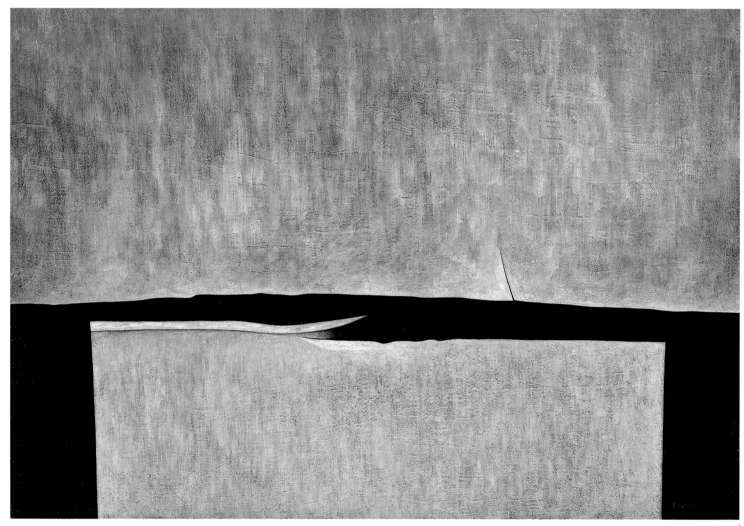

MITOLOGÍA
1961 [CAT. 57]

PAISAJE CLÁSICO
1960 [CAT. 58]

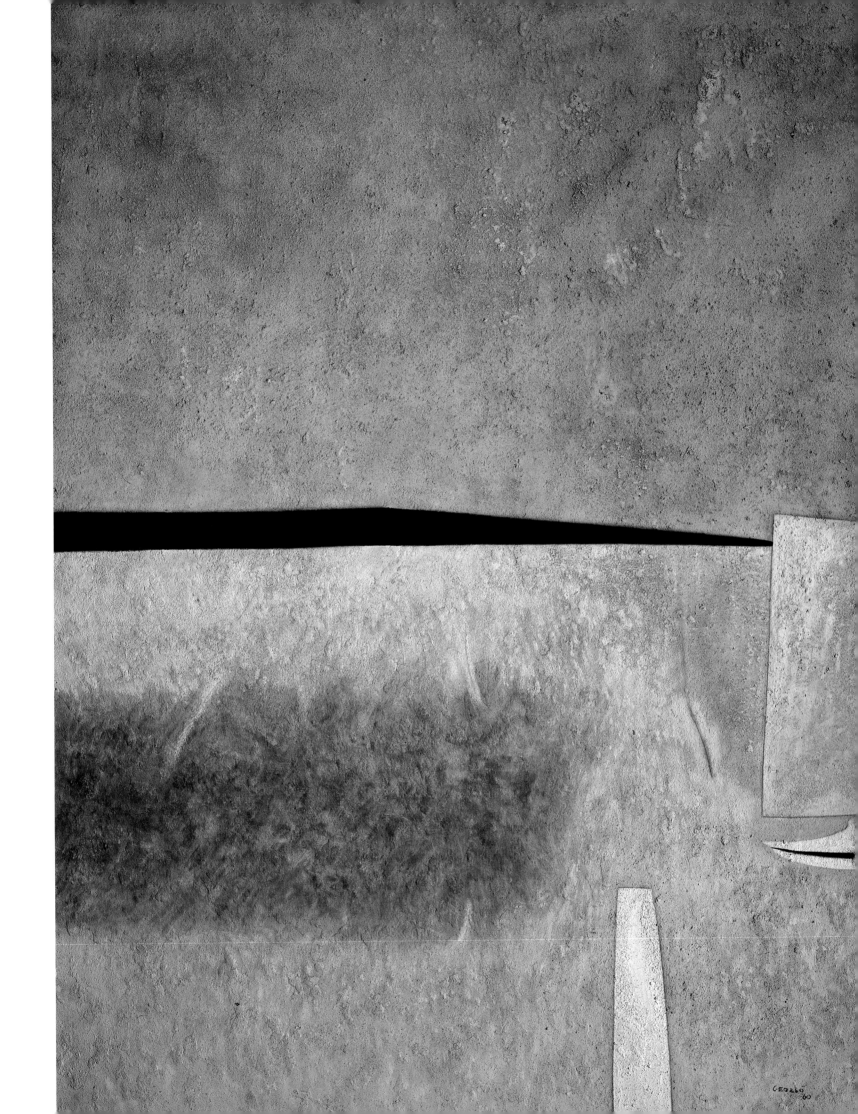

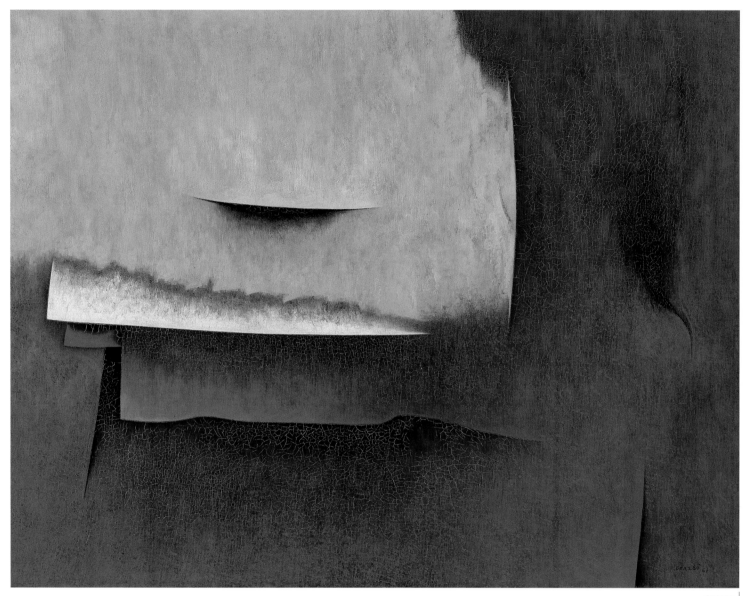

CECILIA
1961 [CAT. 59]

APARICIÓN
1960 [CAT. 60]

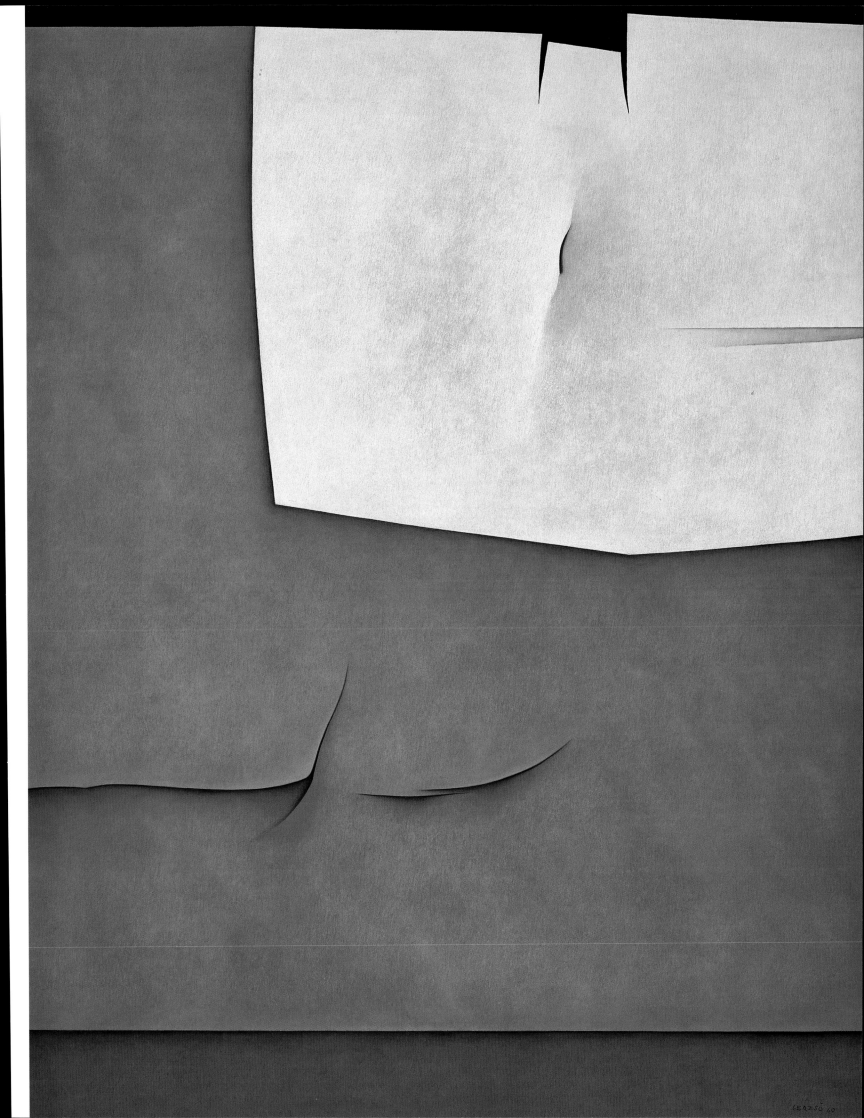

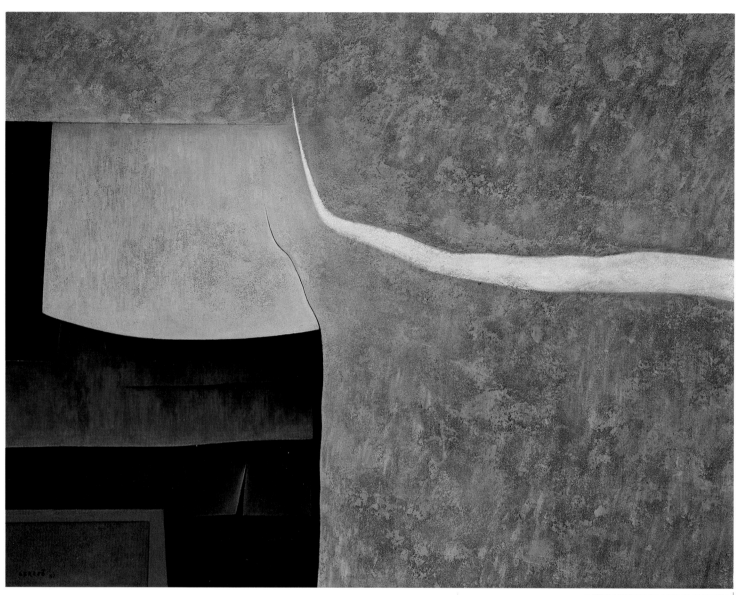

MURO VERDE/PAISAJE DE YUCATÁN
1961 [CAT. 61]

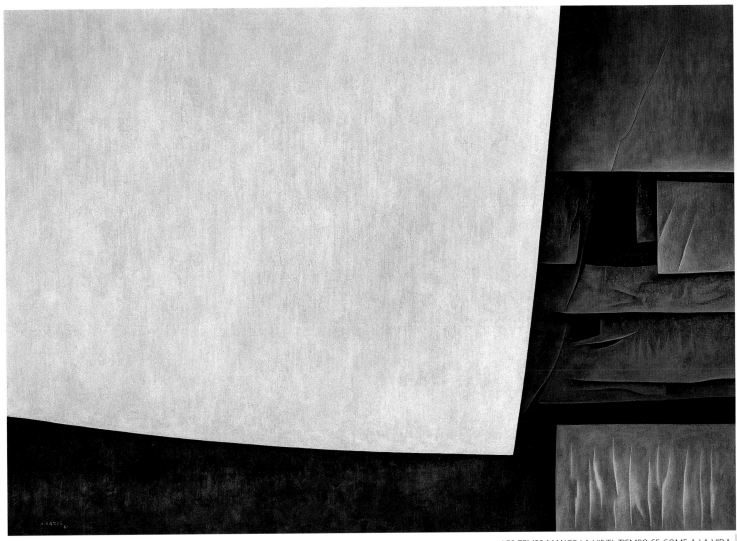

LES TEMPS MANGE LA VIE/EL TIEMPO SE COME A LA VIDA
1961 [CAT. 62]

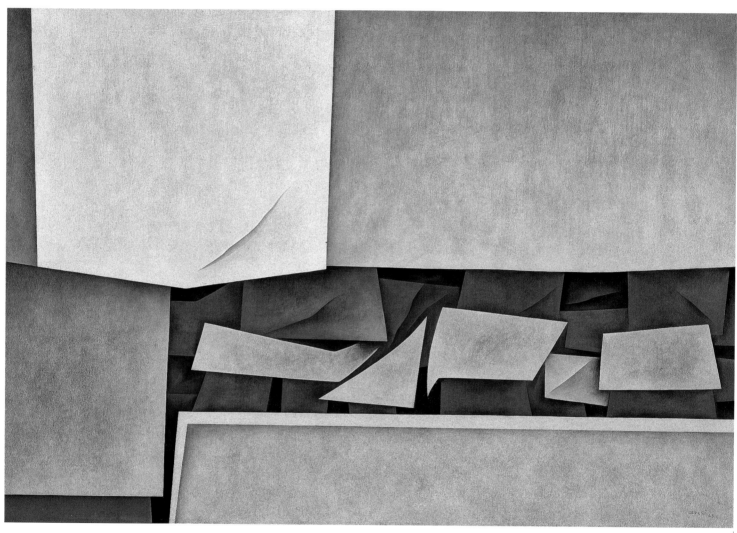

CIRCE
1963 [CAT. 63]

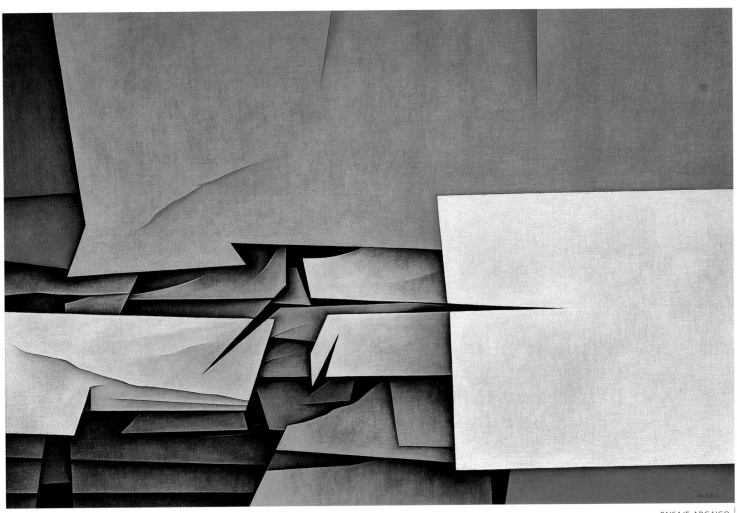

PAISAJE ARCAICO
1964 [CAT. 64]

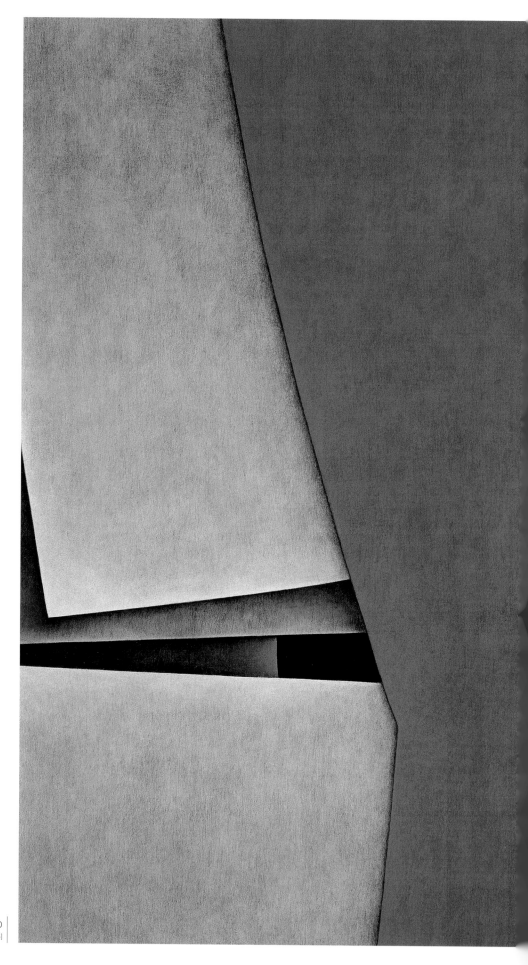

PLANO ROJO
1963 [CAT. 65]

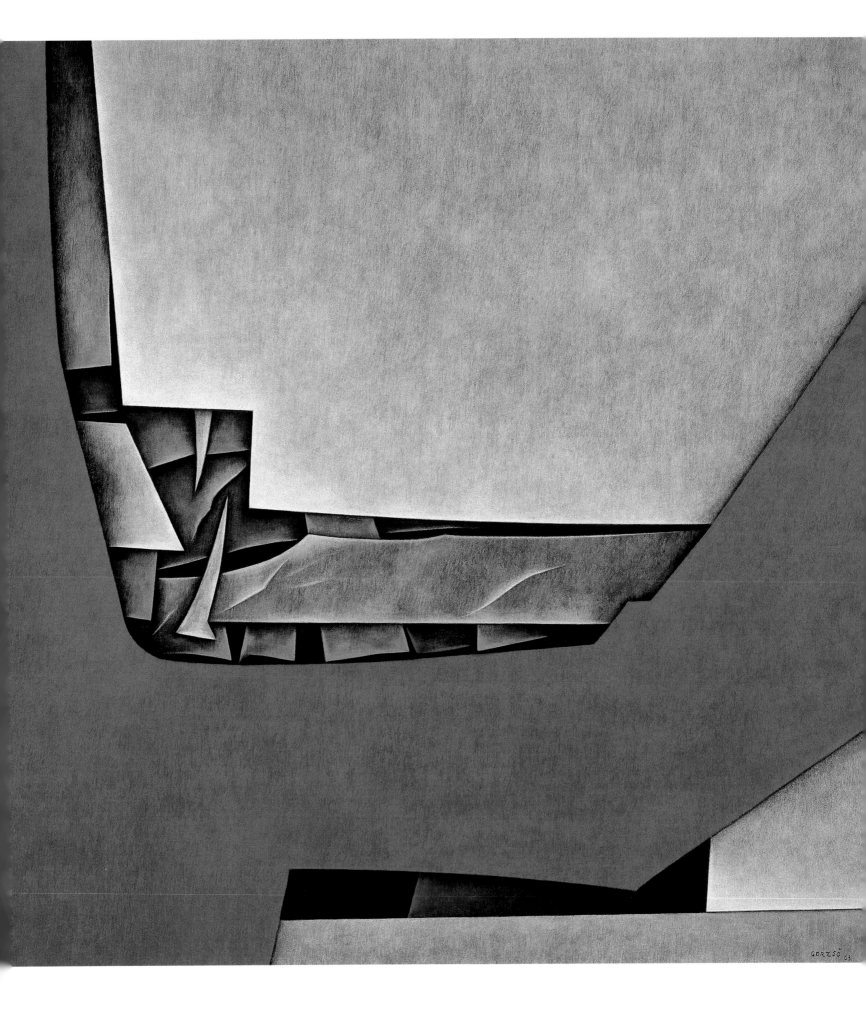

BAJÍO
1964 [CAT. 66]

RITUAL PLACE (LUGAR RITUAL)
1963 [CAT. 67]

BARRANCA
1965 [CAT. 68]

BLANCO-VERDE
1963-1974 [CAT. 69]

GERZSO Y EL GÓTICO INDOAMERICANO: DEL SURREALISMO EXCÉNTRICO AL MODERNISMO PARALELO

CUAUHTÉMOC MEDINA

A Dawn Ades

Cuando usted quiere mirar hacia adentro de mis cuadros, siempre se encontrará con un muro que le impide pasar, la detendrá con el fulgor de su luz, pero en el fondo hay un plano negro; es el miedo.

Gunther Gerzso a Rita Eder, en *El esplendor de la muralla*, 1994

Estos conceptos vertidos por Gerzso nos tientan a verlo como un maestro del *suspense*.[1] Esta caracterización de su propia pintura quizá no lo describa enteramente como pintor, pero sí sugiere que su trabajo iba mucho más allá de sólo plantear un estilo visual.

Como Paul Klee o Vasily Kandinsky, Gunther Gerzso se mostraba reacio a ser calificado como un "pintor abstracto".[2] En efecto, su pintura escapa a la costumbre académica de oponer lo figurativo/reconocible a lo abstracto/indefinible, y no sorprende que su lenguaje pictórico se haya confundido con la noción de la absoluta autonomía de su pintura. Se trata de una obra que combina un riguroso hermetismo con un alto poder de insinuación, en que el espectador, así como el pintor, proyectan paisajes, figuras, escenas e imágenes históricas.

El abismo de sus espacios, la inconmensurabilidad que rige la proporción entre sus enormes o minúsculas masas, la superficie impecable de sus colores minerales y saturados de luz interna, crean un territorio visual que no se cierra del todo en la experiencia fenomenológica del cuadro.

En un esfuerzo por abarcar esta calidad expansiva de la obra de Gerzso, Octavio Paz señalaba: "Más que un sistema de formas, la pintura de Gerzso es un sistema de alusiones".[3] Esta afirmación plantea con claridad el desafío que representa una clase de pintura moderna que no se sujetó a las demandas de literalidad, inmanencia y transparencia que regían a la pintura occidental a mediados del siglo XX. En retrospectiva, ese poder casi alucinatorio es el que hace interesante sobre Gerzso una revisión crítica.

Desde fines de la década de 1940, Gerzso construyó una especie de universo visual que, al mismo tiempo, pretendía ajustar cuentas con el arte y la arquitectura precolombinas, así como competir por un sitio en el ámbito del arte moderno. Por un lado, su arte era profundamente ajeno a la experiencia de lo cotidiano y, al mismo tiempo, tenía un carácter "ilusionista", en tanto dotaba de realidad física, incluso de volumen, sombra y textura a panoramas incorpóreos hechos de planos y cortes imaginarios.

Esos paisajes abstractos parecieran ajustarse a la noción bretoniana del "modelo interior": una sucesión de planos que siempre despliegan furtivamente "algo"[4] cuidadosamente velado, presente, invisible y, sin embargo, elocuente. No fue por una afición a la retórica que los críticos de Gerzso describían los elementos de su pintura como el mundo de un "ritual de misterio", para citar a John Golding, en el que "las superposiciones, los pliegues y las perforaciones encierran un secreto".[5] La obra de Gerzso debe

[1] Rita Eder, *Gunther Gerzso. El esplendor de la muralla*, México, Consejo Nacional para la Cultura y las Artes, Ediciones Era, 1994, p. 22.

[2] "Mucha gente dice que soy un pintor abstracto. En realidad creo que mis cuadros son muy realistas. Son reales porque expresan con gran precisión quién soy yo esencialmente, y al hacerlo tratan hasta cierto punto de todo el mundo", opinión de Gerzso en Rita Eder, "Gerzso sobre Gerzso", *op. cit.*, p. 157.

[3] Octavio Paz y John Golding, *Gerzso,* Neuchâtel, Éditions du Griffon, 1983, pp. 8-9.

[4] "Evidentemente las pinturas versan sobre algo; pero ¿cómo aspirar a comprender o revelar cabalmente el contenido de obras que equivalen a sensaciones emotivas e intelectuales profundamente experimentadas pero que engloban y simbolizan a estas últimas en un lenguaje pictórico desprovisto casi por completo de referencias?", John Golding, "Gunther Gerzso: paisaje de la conciencia", en Octavio Paz y John Golding, *Gerzso,* Neuchâtel, Éditions du Griffon, 1983, p. 14.

[5] *Ibid.*, p. 13.

abordarse no sólo por lo que hace visible sino por lo que oculta, transfigura o traduce.

En las páginas que siguen se sugiere una aproximación al imaginario "velado" de la obra Gerzso. Como será evidente para el lector, esta investigación está formulada con base en una cierta mirada poscolonial en la que la producción artística de lugares como México presupone la violencia y negociación entre diversos grupos étnicos, la imposición de las ideologías del Estado-nación y la fricción entre modernidad e historia. Quizá Gerzso hubiera sentido este argumento inoportuno. No lo sé. Me consuelo pensando la importancia que para él tenía ser reconocido por su esfuerzo para elaborar una estética característica de México, o del continente amerindio, y no ser visto como la oveja negra de la pintura moderna mexicana, ni mucho menos como un desprendimiento periférico de la pintura europea.

Este estudio parte del examen de los discursos de la crítica en torno a la pintura de Gerzso. Se basa en el postulado de que la crítica no es del todo externa a la obra de arte sino un registro consciente e inconsciente de los aspectos implícitos y las preguntas semisilenciadas que los artistas formulan en sus obras. Tomar en serio las alusiones de la crítica supone nadar a contracorriente de la exigencia de abordar lo que es explícitamente *visual* en la pintura modernista: sujetarnos al método que adopta esencialmente a una descripción de los datos visuales, que de modo incorrecto solemos llamar "formalismo," pero que T. J. Clark planteó como la "ideología" de una conciencia estética libre "de las presiones y deformidades de la historia".[6]

Lo que aquí se designa como "gótico indoamericano" tiene un contenido latente —reprimido, desplazado, sublimado, suplementario— pero que sin embargo registra las condiciones en que se generó el lenguaje maduro del pintor Gerzso, como resultado de la sublimación de las preguntas que se planteó el surrealismo avecindado en las Américas. Este término se refiere, por un lado, a la interpretación de "lo indígena" como una dimensión histórica de "lo fantasmal", es decir, lo "no-muerto", acechando las ilusiones de modernidad de los estados-nación. Pero también sirve para enriquecer la discusión acerca de Gerzso refiriéndonos al papel que desempeñó el surrealismo hacia los años cuarenta y presentar una reflexión paralela sobre la violencia de la Segunda Guerra Mundial y el mundo prehispánico.

EXTRACCIÓN

En un ensayo de 1972, Luis Cardoza y Aragón se esforzó por presentar la pintura de Gerzso como ejemplo cabal de realidades autó-

nomas. En el ámbito artístico de México, donde el dilema entre realismo social y pureza estética aún parecía vivo, el trabajo de Gerzso le dio a Cardoza y Aragón la ocasión de explayarse sobre el sentido del arte de la no-representación. Más que un texto sobre un pintor en particular, el ensayo de Cardoza y Aragón pretendió ser una exposición paradigmática de la condición ontológicamente libre de la (no tan) "nueva pintura". Al incluir el abstraccionismo de Gerzso en el debate sobre la abstracción en México, permitió a Cardoza reutilizar una buena cantidad de los temas y frases de un artículo teórico y polémico que había escrito en diciembre de 1968 sobre el abstraccionismo en general. Es decir, *aplicó* a Gerzso fórmulas y conceptos que había fraguado para explicarse qué particularizaba la abstracción:[7]

> Nada representa esta pintura, sin perspectiva ni modelado, elementos ambos que pertenecen al mundo de la experiencia material: es una realidad pictórica imperiosa. Nada representa, pero significa. La expresividad nace sólo de la forma. No crea la imagen de una cosa, sino una cosa en sí, inesperada y trascendente [...] Se le comprende sólo en relación a sí misma, porque sólo se representa a sí misma: formas liberadas de la figura, formas propias de diverso entendimiento de la plástica.[8]

Para Cardoza y Aragón Gerzso no sólo era el artista con quien "el arte abstracto en México [...] se ahonda y torna original".[9] Según él, contemplar un Gerzso despejaba cualquier temática externa: debía proscribir cualquier asociación que no fuera la reflexión pura sobre el cuadro como un hecho pictórico. "La pintura de Gerzso me hace pensar sólo en pintura [...] La obra de Gerzso es de aquellas que me han parecido más refractarias a las palabras, móvil mayor para entusiasmarme, porque, precisamente, nada tiene que ver con la literatura".[10]

Ésta era la versión de Cardoza y Aragón de la purificación de la pintura como arte modernista, el proceso de descarte de todas las convenciones secundarias a la pintura misma que críticos como Clement Greenberg habían formulado como requisito de la viabilidad del arte moderno.[11] Sin embargo, ese silencio estricto acerca de lo extrapictórico no fue, en absoluto, la regla en el desarrollo de la crítica de la pintura de Gerzso.[12] El propio Cardoza y Aragón

[6] T. J. Clark: "Arguments about Modernism: A Reply to Michael Fried", en *Pollock and After: The Critical Debate*, edición de Francis Fascina, Londres, Paul Chapman, 1985, p. 102.

[7] Véase Luis Cardoza y Aragón, "Sobre Abstraccionismo", en *Círculos concéntricos*, México, Universidad Nacional Autónoma de México (Difusión Cultural, Textos de Humanidades, núm. 17), 1980, pp. 86-100.

[8] Luis Cardoza y Aragón, *Ojo/Voz: Gunther Gerzso, Ricardo Martínez, Luis García Guerrero, Vicente Rojo, Francisco Toledo*, México, Ediciones Era, 1988, p. 15.

[9] *Ibid.*, p. 21.

[10] *Ibid.*, p. 34.

[11] Clement Greenberg, "American Type of Painting", en *Art and Culture: Critical Essays*, Boston, Beacon Press, 1961, p. 208.

[12] Quizás el único que se atuvo a una respuesta acotada a lo meramente visual fue Juan García Ponce, "Breve meditación sobre Gunther Gerzso", en *La aparición de lo invisible*, México, Siglo XXI Editores, 1968, pp. 131-132.

admitía que Gerzso era, en cierto modo, un paisajista y que, por tanto, "transfiguraba" la realidad sin romper "totalmente el nexo con la percepción". Pero además estaba convencido de que sus cuadros ofrendaban una visión mucho más soterrada y convulsa, que derivaba del conflicto entre la desesperación del pintor y la exuberancia de México. En esos cuadros Cardoza y Aragón descubría una serie de espectros sublimados a los que Gerzso se aproximaba en un estado delirante:

> Gerzso es el más experimental, quien va más lejos en su obra, movido por desesperación que no tiene ningún otro pintor abstracto en México, que a menudo siento trágica y tremenda. México alienta a veces en su pintura con presencia sublimada, como corresponde a su visión […]
>
> Estructuras que asedian su mundo oscurecido por su transparencia. No le da formas reales a sus fantasmas. Su delirio es un delirio con sintaxis: una sintaxis concebida por su escritura.[13]

Ese cuerpo de sugerencias, apenas insinuado en las palabras de Cardoza y Aragón, fue creciendo a lo largo de los años setenta, a medida que Gerzso alcanzaba gran estatus en el panorama del arte latinoamericano. Octavio Paz se sintió obligado a corregir lo que, a su parecer, era una debilidad del texto de Luis Cardoza y Aragón: haber trazado una línea divisoria radical entre abstraccionismo y surrealismo. Paz describió la geometría de Gerzso como un telón que nuestro ojo trata desesperadamente de horadar con la misma excitación con que el sádico pugna por penetrar la piel de su víctima. Por consiguiente, presentó la obra de Gerzso como un teatro de la crueldad, localizado en medio de un paisaje mitológico:

> […] las formas y colores que ve el ojo señalan hacia otra realidad. Invisible pero presente, en cada cuadro de Gerzso hay un secreto. Mejor dicho: *detrás* del cuadro. La función de esas desgarraduras, heridas y oquedades sexuales es aludir a lo que está en otro lado y que no ven los ojos […] Los títulos de muchos de los cuadros de Gerzso aluden a paisajes de México y Grecia. Otros, a espacios más bien imaginarios. Todos ellos revelan la sed de *otro* espacio […] La sed de espacio a veces se vuelve violencia: superficies desgarradas, laceradas, hendidas por un frío ojo-cuchillo. ¿Qué hay detrás de la presencia? La pintura de Gerzso es una tentativa por responder a esta pregunta, tal vez la pregunta clave del erotismo y, claro, raíz del sadismo. Violencia, pero en el otro extremo, la geometría, la búsqueda del equilibrio.[14]

A primera vista, uno podría pensar que el argumento de Paz era heredero del texto acerca del erotismo de Georges Bataille: concebir lo erótico como un vínculo entre deseo y transgresión.[15] Sin embargo, en modo similar a como Cardoza y Aragón interpretó a Gerzso respecto de la abstracción, Paz volcó en Gerzso una teorización previa, su visión entera acerca del significado de "lo erótico". En un artículo de 1961, el poeta describió al deseo como una inagotable búsqueda del "más allá erótico" expresada en la violencia sádica que quisiera atravesar los cuerpos, volverlos transparentes a la vista o, si no, aniquilarlos. En ese entonces, ya Paz sugería la afinidad entre la violencia y la geometría que sería tan central en su visión de los cuadros de Gerzso. Sólo que en ese ensayo temprano se refería al carácter sistemático de los sacrificios humanos entre los aztecas:

> La víctima es una función del libertino, no tanto en el sentido fisiológico de la palabra como en el matemático […] Combinaciones de signos, espectáculo de máscaras en el que cada participante representa magnitudes de sensaciones […] La ceremonia erótica se convierte en un ballet filosófico y en un sacrificio matemático. Teatro de […] demostraciones […] que evoca, por una parte, los autos sacramentales de Calderón y, por la otra, los sacrificios humanos de los aztecas.[16]

Al correr de los años, este "sistema de alusiones" implícito en las lecturas sobre Gerzso se hizo cada vez más gráfico. En *La zona del silencio* (1975) Marta Traba desarrolló la idea de que la obra de Gerzso consistía en una operación "progresivamente sutil" del ocultamiento del espacio: la construcción de un "espacio cárcel" y un "paisaje de clausura" que Jurgen Fisher había identificado con "las junturas, rendijas y nichos extraños que evocan las arquitecturas prehispánicas". Con la puntualidad de un *lapsus*, Traba se permitió la siguiente asociación al hablar del *Paisaje de Papantla* (1955) [Cat. 41]:

> […] el espacio […] todavía no es hermético sino que, por el contrario, seduce y sugiere, crea falsas ilusiones al ojo y también a la sensibilidad, está poblado de pequeñas trampas y constantes ambigüedades y el conjunto de estos elementos tiende […] a la estratificación […] a la reconstrucción sensible y lírica de los escalones de la pirámide, a esa descripción indirecta del movimiento ascendente de las ruinas mayas que siempre suben y, bien sea abrupta, pero dulcemente, reconducen a lo alto: al sitio donde, finalmente, se llevan a cabo los sacrificios.[17]

Años más tarde, Dore Ashton vio en "algunos trabajos [de Gerzso] la sugerencia de unas persianas detrás de las cuales se lleva a

[13] Cardoza y Aragón, *Ojo/Voz…*, *op. cit.*, pp. 24-25, 27.

[14] Paz, "Gerzso: La centella glacial", *op. cit.*, p. 9.

[15] Georges Bataille, *L'erotisme*, París, Editions de Minnit, 1957, pp. 53-56.

[16] Octavio Paz, "Un más allá erótico. Sade" [1961], en *Obras completas. Ideas y costumbres II. Usos y símbolos*, México, Fondo de Cultura Económica, 1996, pp. 47, 63-64.

[17] Marta Traba, *La zona del silencio: Ricardo Martínez, Gunther Gerzso, Luis García Guerrero*, México, Fondo de Cultura Económica (Testimonios del Fondo), 1976.

Tomada en sentido literal, es fácil imaginar al pintor al lado del cuerpo descuartizado con la sangre borbotando aún sobre la piedra de sacrificios, y el óleo recogiendo el chisguete abierto por el cuchillo de obsidiana. ¿Qué condiciones indujeron a Ashton a formular con tanta insistencia estas asociaciones entre violencia sacrificial y el hermetismo formal de la obra de un pintor supuestamente abstracto? ¿Qué subyace en el trabajo de Gunther Gerzso que sugiera dicha formulación?

Compañero de ruta

El propio Gerzso solía afirmar que su obra era una confluencia del cubismo, el surrealismo y la estética precolombina.[19] De hecho fue el arte precolombino, o cierta afinidad con él, lo que hizo que Gunther Gerzso abandonara el estilo onírico que practicaba en los años cuarenta para adoptar el estilo maduro que fue primero mitológico y después no referencial. Los factores básicos de sus primeros días como pintor son relativamente conocidos. Durante los años cuarenta, Gerzso se vincula con el grupo de surrealistas que se refugiaron en México durante la Segunda Guerra Mundial. Por medio del arquitecto y pintor Juan O'Gorman, Gerzso conoce a Benjamin Péret, Leonora Carrington, Remedios Varo y César Moro. Si bien Gerzso posteriormente arguyó que su nexo con ese círculo de refugiados se reducía a la amistad y no era una afiliación formal al surrealismo,[20] sin duda constituyó el encuentro determinante en su vida intelectual y artística.

En 1944, Gerzso hizo un cuadro en el que, alegórica y misteriosamente, aludía su relación con los surrealistas: *Los días de la calle Gabino Barreda* (Cat. 25). Gerzso virtió muchos elementos simbólicos en ese cuadro siempre en clave. Con humor, se retrató a sí mismo encerrado en un cubo brotando del suelo, como si fuera meramente el apuntador de la representación teatral de sus colegas surrealistas: un neófito aún constreñido por la razón, en medio de un desnudo que emerge representando a Leonora Carrington y una Remedios Varo enmascarada rodeada de sus gatos. Con todo, tanto en la tela como en la vida, la figura dominante de ese círculo era Benjamin Péret. El cuerpo del poeta aparece dividido: de la cintura a los pies está enfundado en un pantalón claro, como sugiriendo que está bien plantado en la tierra, mientras su torso y cabeza se proyectan a un mundo visionario, una dimensión alterna. Allí, Péret parece tener acceso a una suprarrealidad: sus manos sugieren que puede actuar en ese plano elevado, usualmente vedado a la visión ordinaria. Gerzso introdujo un vacío abstracto con

BENJAMIN PÉRET EN MEXICO, EN LOS AÑOS CUARENTA
Cortesía del CENIDIAP, INBA [FIG. 106]

cabo un rito". A cuál ceremonia se refiere queda esclarecido algunas líneas más adelante, con una descripción melodramática:

En algunas otras obras es posible encontrar la huella del lado más oscuro del México antiguo. A lo largo de su extensa carrera Gerzso ha traducido en más de una ocasión el recuerdo de la poderosa leyenda de esa deidad terrible que tanto llamara la atención de los surrealistas: la Coatlicue [...] Se pueden encontrar las trazas de esa sangre en varias de las pinturas de Gerzso [...] como *Personaje arcaico*, de 1985 [Cat. 64], en donde los duros contornos de una forma azteca se ven contrapunteados por una salpicadura de sanguina que añade a la obra un toque decididamente inquietante.[18]

[18] Dore Ashton, *Gunther Gerzso*, Los Angeles, México, Latin American Masters, Galería López Quiroga, 1995, p. 13.

[19] "Gerzso sobre Gerzso", en Eder, *op. cit.*, p. 157.

[20] Testimonio de Gunther Gerzso en Delmari Romero Keith, *Historia y testimonios. Galería de Arte Mexicano*, México, Ediciones Galería de Arte Mexicano, 1985, p.140.

DIEGO RIVERA, LEÓN TROTSKY Y ANDRÉ BRETON, COYOACÁN, CIUDAD DE MÉXICO, 1938
Impresión sobre gelatina. Cortesía del CENIDIAP, INBA [FIG. 107]

un punto oscuro en el centro de esa composición, por primera vez el espacio abismal de su pintura madura. Esa pequeña oquedad sugiere la filiación que existe entre el mundo de Péret y el proyecto visual del pintor.

Como Dore Ashton señala, Péret inició a Gunther Gerzso en la estética surrealista de la yuxtaposición violenta de emociones divergentes que caracteriza a sus imágenes.[21] Tal transmisión tuvo lugar por la afinidad intelectual que había entre ambos e, incluso, por una cierta proximidad política. Benjamin Péret y Remedios Varo arribaron a México desde Marsella en diciembre de 1941, huyendo de la ocupación alemana. Si bien Péret había intentado visitar México desde 1938, éste no fue su primer destino como lugar de exilio. Más que ningún otro surrealista, Péret

había estrechado lazos con los trotskistas, con quienes había entablado relaciones desde su viaje a Brasil en 1932. A partir de entonces, Péret desarrolló una repulsa absoluta por cualquier manifestación de estalinismo. Durante la Guerra Civil Española se afilió al Partido Obrero de Unificación Marxista (POUM), y tuvo un papel protagónico en el intento de organizar la sección francesa de la Fédération Internationale de l'Art Révolutionnaire Indépendant (FIARI), con la que Breton intentó poner en práctica los postulados del *Manifesto* que redactó con Diego Rivera y León Trotsky en 1938.[22] Habiendo sido deportado de Brasil por sus actividades políticas, Péret no podía aspirar a obtener una visa para los Estados Unidos. De modo que no le quedó más que refugiarse

[21] Ashton, *op. cit.*, p. 13.

[22] Mark Polizzotti, *Revolution of the Mind: The Life of André Breton,* Londres, Bloomsbury Publishing, 1995, pp. 377, 436, 462, 468.

CUERPO DE TROTSKY, ASESINADO POR RAMÓN MERCADER, 20 de agosto de 1940
SINAFO [FIG. 108]

GUNTHER GERZSO. SIN TÍTULO (RETRATO POST MÓRTEM DE LEÓN TROTSKY), 1940
Carbón sobre papel. Colección Coronel Thomas R. Ireland, Cortland, Nueva York [CAT. 18]

en el mismo país que, unos cuantos años antes, había sido el único destino abierto a León Trotsky.[23]

Como el mismo Gunther Gerzso relató a Fabienne Bradu, era frecuente ver a Péret en su casa de Gabino Barreda oficiar como "uno de los cinco trotskistas de México celebrando una reunión".[24] Octavio Paz habla de la gran influencia política y moral que ejerció en él Péret y ese grupo de intelectuales que además incluía a Victor Serge, Juan Malaquais y Julian Gorkin, y que hacia 1942 empezaron a reunirse en casa del antropólogo Paul Rivet.[25] El trotskismo, quizá más que el surrealismo, acercó más a Gerzso hacia Péret. Entre las obras tempranas de Gerzso recientemente descubiertas en Cleveland hay un curioso retrato al carbón de León Trotsky con los ojos entrecerrados: un Trotsky santificado, con una estrella del Ejército Rojo flotando sobre su cuerpo (Cat. 18). Esto me lleva a pensar que es en realidad un Trotsky mártir.[26] No sería sorprendente que la obra registrara la reacción de Gerzso ante el asesinato del líder soviético el 20 de agosto de 1940, o que incluso refiriera vagamente a las fotografías del cadáver del líder que se difundieron en la prensa internacional (Fig. 108).

No obstante si esa atribución resultara demasiado hipotética, hay evidencia de la temprana afiliación de Gerzso a una búsqueda de

un tipo de estilo alegórico social de pintura. Varias de sus composiciones realizadas a finales de los años treinta oscilaban entre el neoclasicismo de pintores como Carlos Orozco Romero y derivaciones de la imaginería proletaria de José Clemente Orozco. En esos dibujos, y en algunas de sus escenografías (*Poder* [Cat. 11], *Squaring the Circle* [Cat. 10]), Gerzso abordó temas como la huelga, la revolución campesina y la representación de la raza indígena. Prueba de que Gerzso no era políticamente indiferente es que hacia 1942 recomendó a Remedios Varo para obtener trabajo en la Oficina de Prensa de la embajada británica en México, que producía propaganda antifascista.[27]

Sería un error considerar todo ello sólo como una cuestión de "ideología". Al principio Gerzso creyó que la pintura y el arte podían tener una función para intervenir en la escena pública, pero luego se cuestionó acerca esa la posibilidad una vez que la situación política entraba en crisis. Por tanto, como en el caso de artistas como Jackson Pollock, su "abstracción" posterior debe verse como el resultado del desplazamiento de aquella temática social. Esto sugiere que sus simpatías marxistas de juventud prepararon el camino para su incursión en el ámbito del surrealismo y su eventual derivación en la abstracción. El suyo no es un caso excepcional pues, por ejemplo, Clement Greenberg también era, al filo de 1940, simpatizante de la izquierda bolchevique. La proximidad de Gerzso con los trotskistas/surrealistas del círculo de Péret es un

[23] Fabienne Bradu, *Benjamin Péret y México*, México, Aldus, 1998, pp. 6-11.

[24] *Ibid.*, p. 26.

[25] Octavio Paz, "Itinerario", en *Ideas y costumbres I. La letra y el cetro*, México, Fondo de Cultura Económica, Círculo de Lectores, 1995, pp. 32-33.

[26] Llaman la atención las afinidades entre esta imagen y el modo en que Diego Rivera representaba a los mártires revolucionarios en sus murales de la década de los veinte, por ejemplo en el segundo piso de la Secretaría de Educación Pública de la Ciudad de México.

[27] Janet A. Kaplan, *Unexpected Journeys: The Art and Life of Remedios Varo*, Nueva York, Abbeville Press, 1988, p. 97. Kaplan reproduce una fotografía de Remedios Varo con Esteban Frances y Gerardo Lizárraga elaborando un diorama para el departamento de prensa de la embajada británica en México, que divulgaba propaganda antifascista.

primer indicio de que las condiciones que enmarcarían su corrimiento a una posición artística modernista están inscritas en un proceso histórico general.

Este cambio ocurrió en respuesta a los efectos catastróficos de la Segunda Guerra Mundial. La obra de Gerzso, a diferencia de la de otras figuras que suelen considerarse decisivas en la transición posmuralista en México, derivó de su creciente escepticismo de los supuestos de la pintura social de entreguerras y también de su convencimiento de que el uso de la pintura como ilustración de los discursos *públicos* de la política era erróneo. En esa evolución autocrítica, la trayectoria del joven Gerzso es paralela a la de Jackson Pollock.

Sin embargo, esa transición no significó un abandono absoluto: su pintura siguió formulando, si bien de un modo sutil y hermético, una reflexión histórica.

Un dibujo provisionalmente identificado como *Paisaje apocalíptico* (Cat. 6) de fines de los años treinta es una representación un tanto orozquiana de la destrucción colectiva anunciada por la Guerra Civil Española. Si bien la escena no deja de ser una expresión política, no sólo es producto de la desolación: apunta hacia la forma de pintar que Gerzso hará suya en los siguientes años, la creación de alegorías apocalípticas que buscan traducir en imágenes un mundo sin dirección.

LA IMAGEN INTERIOR/EL INTERIOR DE LA IMAGEN

Durante los años de la Segunda Guerra Mundial, hasta 1945, Gunther Gerzso exploró en paralelo las dos vías clásicas de la pintura surrealista. Por un lado, hizo obras que se acercaban a la representación onírica que practicaban sus amigas Remedios Varo y Leonora Carrington: escenarios fantásticos, que desafiaban el orden cotidiano de las cosas sin cuestionar seriamente la estructura de la representación (Figs. 109 y 110). Ese estilo, el del realismo de la irrealidad, le sirvió para trazar sus cuadros-crónicas del grupo surrealista avecindado en México: *Los días de la calle Gabino Barreda* (1944) [Cat. 25], del que ya hablamos, y *El retrato de Benjamin Péret* (1944) [Cat. 24]. En retrospectiva, esos cuadros anticiparían rasgos comunes de lo que sería la llamada "pintura fantástica" en México.

Esas fantasmagorías, llenas de alusiones esotéricas, representaban al pequeño grupo de surrealistas transterrados como habitantes de un mundo de visiones y misterio, migrados al interior de la imagen. Según Gerzso, parte de las conversaciones y actividades de la casa de la calle Gabino Barreda giraba en torno a los libros sobre magia y ocultismo que llegaban a México a través de la Librería Británica que Carrington, entre otros, había contribuido a crear.[28]

Carrington y Varo construían una amistad fundada no sólo en compartir las ansiedades del exilio sino en su fe en los poderes de la magia. Varo había llenado la casa de Gabino Barreda de talismanes y objetos mágicos, cuidadosamente dispuestos para amplificar sus efectos sobrenaturales. Los textos iluministas de Madame Blavatsky y del filósofo P. D. Ouspensky se mezclaban libremente con las fuentes mitológicas indígenas que Péret requería para sus investigaciones. [29]

Durante los años de la Guerra, en México, Péret, Varo y Carrington empezaron a explorar lo arcano que, tras el final de la guerra, se convertiría en el nuevo programa de los surrealistas bretonianos: la reivindicación de la mitología, magia y leyes naturales, conectada con la postulación del "principio femenino" opuesto a la psicología masculina que había provocado la guerra.[30] Programa que impulsa la exploración renovada de tradiciones no occidentales entre los surrealistas, y su progresiva pérdida de prestanza política.

Sin embargo, aun durante la guerra Gerzso empezó a desarrollar una rama paralela del surrealismo. En *Personaje* (1942) [Cat. 23] y particularmente *El descuartizado* (1944) [Fig. 49] Gerzso vuelca en la figura toda la violencia de la fragmentación de la pintura poscubista: levanta andamiajes de trozos corporales, a la vez precisos y aterradores, para situarlos contra paisajes desérticos, pedregosos y estériles. Mientras que el título *El descuartizado* predispone al espectador a enfrentarse al carácter cadavérico de la representación, el fondo enrojecido y humeante de *Personaje* sugiere un territorio habitado por la violencia. Gerzso no desafía "lo real" de los escenarios, pero desestabiliza la representación de los supuestos personajes y al volverla dolorosamente alucinatoria, violenta la fenomenología del sujeto. En última instancia, será esta rama del "surrealismo abstracto" la que contribuirá más profundamente en la obra madura del pintor.

Como atinadamente ha señalado John Golding, cuadros como *El descuartizado* contienen indicios de la estética madura del artista: "la amalgama o combinacion de amplias formas sin relieve […] con áreas formadas por conjuntos de formas o planos más pequeños que ejercen una influencia recíproca y cuyo origen es el conocimiento de las complejidades espaciales de la fase analítica del cubismo".[31] Y en palabras de Rita Eder: "Las heridas y rasgaduras que Gerzso incorpora a las impecables superficies de su obra posterior de carácter abstracto son una reafirmación de que la temática de *El descuartizado* se continúa".[32]

Sobre todo, *El descuartizado* representa violencia: un enmarañado *collage* de vísceras que quizá sugiere una castración. Se trata de una representación explícita de imágenes brutales que serán

[28] Conversación con Gerzso, *ca.* 1993.

[29] Véase Kaplan, *op. cit.*, pp. 90-95.

[30] Véase André Breton, *Arcane 17*, Nueva York, Brentano's, 1944.

[31] Golding, *op. cit.*, p. 22.

[32] Eder, *op. cit.*, p. 22.

Por un lado, las obras de Gerzso dependen de una oscilación entre esas dos versiones de lo surreal. Como Dore Ashton ha señalado, Gerzso tuvo que inventar una categoría para hablar de la temática subyacente de sus cuadros: "la de paisaje-personaje".[33] La contracción verbal de estos dos términos ocurre en Gerzso de manera visual, pues gran cantidad de sus cuadros funcionan de manera dual: pueden ser vistos como extensiones y arquitecturas, al mismo tiempo que como cuerpos y cadáveres, alternativamente.

Como *Puerta: número 11 de la rue Larrey* (1927) de Marcel Duchamp, la puerta que se abre cuando se cierra y se cierra cuando se abre, "personaje/paisaje" es un concepto bisagra que queda abierto al sin sentido cuando se le cierra de un lado. Heredero del método paranoico-crítico de Dalí,[34] el personaje/paisaje, más que una contracción, es un signo de ambivalencia. Es evidente que el efecto paranoico/alusivo con que la crítica se deja arrastrar hacia el lado oscuro y sanguinario de la obra de Gerzso es un efecto psicológico de este procedimiento del doble visillo de los cuadros. Sin embargo, esta duplicidad visual puede verse también como el rastro de la ambivalencia con que la pintura surrealista, tanto en México como en cualquier lugar, enfrentó los dilemas de su era. Esto es cierto tanto a nivel de sus dos dimensiones formales (figurativa y abstracta) como en términos de las reacciones emotivas que planteó.

PESADILLAS Y SUEÑOS DIURNOS: EL "GÓTICO SURREALISTA"

El surrealismo tuvo un papel determinante en la producción artística de los años cuarenta en las Américas debido a que su afirmación del deseo y la utopía lo condujeron a hacer una exploración profunda del imaginario de la muerte y la destrucción.[35] Breton y sus amigos brindaron un lenguaje que incitaba a cuestionar en su totalidad la civilización euroamericana, y además, plantearon un modelo para abordar artística e intelectualmente el apocalipsis de la Segunda Guerra Mundial.[36] No obstante el desprecio

veladas en los trabajos posteriores de Gerzso y, más probablemente, una imagen sobredeterminada por las circunstancias.

¿Surrealismo "cubistificado", posteriormente corregido por el entendimiento de la complejidad espacial del cubismo? La discusión de lo "postsurreal" de la obra de Gerzso resulta incompleta si nos atenemos a un punto de vista fundamentalmente formal.

La oscilación de Gunther Gerzso ante estos dos modelos, o patrones, de pintura surrealista: abstracta e ilusionística es significativa en sí misma. No son dos fases evolutivas sino una dicotomía que, más que oponer representaciones idealizadas y panoramas pesadillescos, plantea dos alternativas artísticas ante los tiempos de zozobra de la guerra y la crisis que ésta planteó a la cultura occidental: la postulación de un refugio privado en la imaginación y la traducción visual de la destrucción y caos históricos. Gerzso experimentó en su interior esa dicotomía. Su obra madura debe verse como una solución al problema planteado por esa disyuntiva.

[33] Ashton, *op. cit.*, p. 15.

[34] La "doble imagen [obtenida] en virtud de la violencia del pensamiento paranoico" destinadas a "sistematizar la confusión", Salvador Dalí, "The Stinking Ass [1930]", en *Art in Theory 1900-1990: An Anthology of Changing Ideas*, edición de Charles Harrison y Paul Wood, Londres, Blackwell, 1993, p. 479.

[35] Sobre esta paradoja fundamental del surrealismo, véase Hal Foster, *Compulsive Beauty*, Cambridge, MIT Press, 1993, esp. p. 11

[36] Esta función era tan significativa que cuando Kurt Seligman exhibió por primera vez en Nueva York en septiembre de 1939, un reseñista de *Art News* interpretó sus cuadros como representaciones de "los horrores de la guerra", aun cuando esas obras habían sido pintadas antes del inicio de las hostilidades. Martica Sawin, *Surrealism in Exile and the Beginning of the New York School*, Cambridge, MIT Press, 1995, p. 67. Este libro fue particularmente útil para formarme una idea de la situación de los creadores surrealistas durante la Segunda Guerra Mundial.

que los surrealistas tuvieron por un país que les parecía la encarnación de la burguesía por carecer de mitología,[37] el surrealismo se convirtió en la tendencia cultural más influyente en el arte de los Estados Unidos durante la primera mitad de la década de 1940. De hecho vino a sustituir el influjo que la cultura mexicana había ejercido durante los años en que prevaleció la política del New Deal.

Durante aquella década el tema de la guerra es explícito tanto en la obra de los pintores europeos refugiados en las Américas como entre los surrealistas americanos. En Francia, surrealistas como André Masson o Joan Miró ya habían defendido la necesidad de abordar "representaciones de miedo, violencia y muerte" para hacer frente a un mundo convulsionado por la proximidad de la "guerra imperialista y la regresión fascista".[38] Esas alusiones tuvieron cabida en los paisajes en disolución habitados de presencias espectrales de los llamados "surrealistas abstractos": Roberto Matta, Yves Tanguy, Esteban Frances, Arshile Gorky y Gordon Onslow Ford. La intención de reflejar en la "fealdad" de la pintura los sentimientos que provocaba la guerra y el estado del mundo, como arguye Gordon Onslow Ford acerca de su cuadro *Propaganda for Love* de 1940 (Fig. 113),[39] hizo a estos artistas aludir a un mundo sumido en la catástrofe y perseguido por presencias fantasmales incontrolables.

Como es usual, la mejor descripción de un tipo de pintura proviene de su principal detractor. En 1947, en el contexto de una crítica contra el llamado "expresionismo abstracto", Greenberg encomió a Jackson Pollock con una cierta ambivalencia, al presentarlo como heredero de una estética americana "gótica" y "mórbida" (Fig. 112).

El más poderoso pintor contemporáneo en los Estados Unidos es un discípulo gótico, mórbido y extremo del cubismo de Picasso y el postcubismo de Miró, teñido con Kandinsky y de inspiración Surrealista. Su nombre es Jackson Pollock [...]

Con todo, su carácter gótico, paranoia y resentimiento constriñen su pintura.[40]

Como el historiador de arte John O'Brian ha demostrado, la valoración contradictoria, a la vez entusiasta y crítica, que Greenberg hizo de Pollock en esos textos fundadores de mediados de los

LEONORA CARRINGTON. LA TENTACIÓN DE SAN ANTONIO, 1947
Óleo sobre tela. Colección privada, México [FIG. 110]

años cuarenta provenía de su "impaciencia con la naturaleza del *Zeitgeist*" y de la obsesión con la destrucción provocada por la guerra y, eventualmente, el peligro de la bomba atómica.[41] En el fondo, el crítico aspiraba a la aparición de un arte apolíneo y arcádico que, inspirado en Henri Matisse, librara al arte moderno de toda "obsesión por situaciones y estados extremos de la mente".[42] Pero la cultura de posguerra sería angustiada, neurótica y freudiana.

Es a esa "crisis estética" representada por el surrealismo que Greenberg denunciaba como "gótico".[43] Pero su hostilidad no

[37] "You have no mythology", dijo André Masson a los agentes aduanales de Nueva York cuando le confiscaron algunos dibujos a su llegada a esa ciudad. *Ibid.* p. 140.

[38] *Ibid.*, p. 54.

[39] *Ibid.*, p. 109.

[40] Clement Greenberg, "The Present Prospects of American Painting and Sculpture", en *Clement Greenberg: The Collected Essays and Criticism*, 4 vols., edición de John O'Brian, Chicago, University of Chicago Press, 1986-1993, vol. II, p. 101.

[41] John O'Brian, "Greenberg's, Matisse and the Problem of Avant-Garde Hedonism", en Serge Guilbaut (ed.), *Reconstructing Modernism: Art in New York, Paris, and Montreal, 1945-1964*, Cambridge, MIT Press, 1990, p. 159.

[42] *Ibid.*, p. 168.

[43] Timothy J. Clark, "Jackson Pollock's Abstraction", en Guilbaut (ed.), *op. cit.*, p. 185.

carecía de cierta perspicacia. Los dos polos de la imaginación surrealista, su afición por la destrucción y el *pathos* de su nostalgia utópica, eran frutos de una misma inquietud, según Greenberg. Para él, el surrealismo era fundamentalmente un síntoma: huía de los horrores del mundo hacia sueños inverosímiles, también exudaba horrores hechos de "sueños diurnos". Pero, en cualquier caso, no había logrado marcar una distinción entre arte y cultura, que le permitiera fundar la producción artística sobre bases propias en lugar de traducir los dilemas neuróticos de la civilización:

> El Surrealismo ha resurrecto las resurrecciones Góticas y adquiere más y más un gusto de época que prefiere la erudición fáustica, los interiores anticuados y extravagantes, la mitología alquimista y cuanto sugiera los excesos en el gusto del pasado [...] Provocado por una insatisfacción real con la vida contemporánea, el arte de estos surrealistas es en esencia de falso optimismo. Sus mismos horrores [...] están hechos de sueños diurnos [...] Sus deseos son pintados con tal ilusión de superrealidad para hacerlos parecer a punto de realizarse en la vida misma.[44]

Esa duplicidad temática fue clave en la significación que adquirió el surrealismo en el exilio. De hecho, es perfectamente aplicable a los surrealistas de la calle Gabino Barreda en México: nos permite hablar de la reciprocidad que había entre el medievalismo nostálgico de Leonora Carrington y Remedios Varo, y los "horrores" de los paisajes nihilistas del joven Gerzso repletos de cadáveres en descomposición. La analogía entre esas situaciones no se queda ahí, pues tanto en México como en los Estados Unidos esa dicotomía de opciones surrealistas (el horror y su contraparte, el ensueño) fue la antesala de los modernismos de posguerra. Pero el horror con que lidiaban esas dos estéticas "góticas" quedó en cierta forma inscrito en la obra de los artistas "abstractos" del modernismo, y sobre todo en su recepción crítica.

Reprimido y sublimado bajo la ortodoxia del modernismo, el discurso sobre lo "gótico" brindó a Pollock la cuota necesaria de intensidad histórica para convertirlo en la piedra angular de la nueva hegemonía artística de la posguerra. De modo análogo, los discursos sobre la violencia precolombina que cruzan la crítica de la obra de Gunther Gerzso registran inconscientemente el momento de impacto que provee de significación a un lenguaje en apariencia purista y meramente pictórico. En ambos casos, el horror histórico es un componente necesario y un elemento denegado en la historia del modernismo.

OPRESIÓN

¿Quién eres?
La pregunta es dónde estoy.
Avance publicitario de *Scream* (1996), película de Wes Craven

En retrospectiva, los historiadores culturales coinciden con el análisis que Greenberg hizo a principios de los años cuarenta sobre las corrientes subterráneas de la cultura del periodo entre 1920 y 1940: las hecatombes ocurridas durante las dos guerras reinstauraron el horror gótico de las historias de Horace Walpole, E.T.A. Hoffman, Edgar Allan Poe, Mary Shelley y Bram Stoker, en tanto, como dice Frederick S. Frank: "La visión gótica de un mundo oscuro, desordenado, amenazante y decadente correspondía con alarmante precisión a las ansiedades sociales de los veinte y las monstruosidades fascistas de los treinta, que acechaban en el horizonte histórico".[45]

El tema de lo "gótico", claro, rebasa ese momento cultural del periodo de entreguerras. Sirve lo mismo para describir lo que Christoph Grunenberg ha llamado recientemente "el *kitsch*-surrealismo" de Dalí que las alusiones vampirescas sobre el capitalismo de Marx; también es aplicable a ejemplos recientes de la cultura popular, en particular películas comerciales en que resuena la entropía post-*crack* de Ciudad Gótica en Batman, la ansiedad postecnológica de *Alien*, la violencia *gore* de los filmes de Brian de Palma o David Lynch, y los paisajes de la teconología/abyección/madre/capitalismo de *The Matrix*.[46]

En cierta forma, crear ansiedad ha sido el mecanismo más característico en el procesamiento estético de la modernidad. Como temía Greenberg, la ansiedad surge de un contacto inmediato con la situación de crisis, y resulta el sismógrafo más sensible a la proximidad revolucionaria (*v.g. Metropolis* de Fritz Lang), a la erosión social y cultural (*v.g. Blade Runner* de Ridley Scott) y al peligro tecnológico (*v.g. Frankenstein* de Mary Shelley). Sería muy sencillo extrapolar los requisitos de la literatura gótica de las descripciones de historiadores literarios como Chris Baldick a fin de consignar un modo de interpretar las sensaciones que la obra de Gerzso provoca en nosotros y sus críticos: "[Una verdadera obra gótica] debe combinar un sentido aterrador de la herencia en el tiempo con un sentido claustrofóbico del encierro en el espacio, estas dos dimensiones reforzándose una a la otra para producir una impresión de caída mórbida hacia la desintegración".[47]

[44] Clement Greenberg, "Surrealist Painting", en *The Collected Essays,* vol. 1, pp. 226, 231.

[45] Frederick S. Frank, *Guide to the Gothic*, Metuchen, N.J., The Scarecrow Press, 1984, pp. ix-xiii.

[46] Christoph Grunenberg (ed.), *Gothic. Transmutations of Horror in Late Twentieth Century Art*, MIT Press/ICA, 1997, pássim.

[47] Chris Baldick, "Introduction", en Chris Baldick (ed.), *The Oxford Book of Gothic Tales*, Oxford, Oxford University Press, 1992, p. xix., citada en Grunenberg, p. 195.

Evisceración: de los aztecas a los nazis

Fiel a las divisiones jerárquicas de la cultura modernista, respecto de las distinciones entre cultura popular y bellas artes, Gerzso consideraba la mayor parte de su labor como escenógrafo y director de arte de cine como una actividad de subsistencia que le permitía pintar.[48] Sin embargo, aceptaba que durante las décadas de 1940 y 1950 el cine le había permitido recorrer México de cabo a rabo, hacer amistad con otros artistas como el fotógrafo Manuel Álvarez Bravo y, sobre todo, hacer visitas periódicas a las diversas ruinas arqueológicas mexicanas, lo mismo las del centro del país que las de la zona maya. Gerzso daba especial significado a un viaje de 1946 al sureste, que marcaba el momento en que había descubierto el arte precolombino "en el sentido emocional".[49] Sin embargo, ese encuentro no rindió frutos sin una cierta mediación intelectual.

Aunque escasas, las obras de Gerzso de la segunda mitad de los años cuarenta sugieren que su afinidad con las formas geométricas de las ciudades precolombinas dio lugar a sus cuadros surrealistas más violentos y abstractos. *Cenote* (1947) y *La ciudad perdida* (1948) [Cats. 31 y 33] no sugieren una "vista" sino una composición imaginaria. En lugar de construcciones en el horizonte, las imágenes semejan, de hecho, diagramas o mapas, aun vistas aéreas. Lo más significativo es que la conformación total de esos cuadros es prácticamente la misma que en *El descuartizado*: un elemento central hecho de fragmentos y cortes, encerrado en un territorio relativamente más natural. *La ciudadela* (Cat. 30) incluso conserva la sugerencia de un cuerpo con los miembros extendidos, recurso que después empleará con frecuencia, como lo hizo, por ejemplo, en *La mujer de la jungla* (1977) [Cat. 104]. A partir de ese corrimiento original del cuerpo desmembrado a la ciudad en ruinas, Gerzso emprenderá la construcción de personajes mitológicos hechos de arquitectura. Obviamente, esa proyección sugiere que la ruina a la que alude Gerzso no está del todo exangüe. Obras como *El mago* (1948) [Cat. 32] sugieren una fantasmagoría donde estas ciudades abandonadas no están muertas, sino que aún albergan las fuerzas sobrenaturales controladas antiguamente por sacerdotes y hechiceros.

Con estilo de expresión que en principio sugería el lenguaje internacional de "la abstracción" Gerzso produjo un cuerpo de obra definido por la ambigüedad, por lo menos hasta antes de su viaje a Grecia a fines de los años cincuenta. En su registro, la ruina era cuerpo, el pasado presencia, y toda reminiscencia indígena una apertura al misterio y la magia. Esas pinturas implicaban una trans-

ferencia: lo que en *El descuartizado* era tejido y herida, se convierte en ruina y grieta, elemento arquitectónico y abismo, orden geométrico y caída en la oscuridad.

Presencias y ritos habitan estas primeras obras "maduras" de Gerzso. Los títulos de esas pinturas son inequívocamente mitológicos, pues salvo productos propiamente arqueológicos como *Paisaje de Papantla* (1955) [Cat. 41], su interés real está en sugerir un territorio metafísico. Los títulos de dos de sus cuadros resumen una fase donde su lenguaje poscubista sirve para un imaginario simbolista: *Hacia el infinito* (1950) [Cat. 42] presenta la pared abstracta de los cuadros de Gerzso como el límite de un paisaje metafísico presidido por un sol negro en medio de abismos arquitectónicos. *Presencia del pasado* (1953) [Cat. 34] evoca la ideología que considera a México como la superposición viva de diversos tiempos en la historia.

La perspectiva de Gerzso sobre el mundo precolombino es hermética, refinada y misteriosa, en ocasiones primitivista o trágica, pero aun así marca un momento particularmente intenso —y por muchos motivos, excepcional— en la larga historia de fascinación de los occidentales por el pasado indio de las Américas. Por lo demás, se trata de una mirada determinada por su proximidad con el círculo de los surrealistas transterrados y su interpretación del México indígena.

Gerzso solía relatar[50] que hacia 1945, Benjamin Péret, Wolfgang Paalen y sobre todo, Miguel Covarrubias, le hicieron ver por primera vez el valor artístico (y ya no meramente antropológico o arqueológico) de la arquitectura, escultura y cerámica precolombinas. Además del aprecio estético que el muralismo y el *Art Déco* mostraron por el arte mexicano antiguo, durante la guerra éste entró en una nueva fase de apreciación, cuando fue visto como un referente primitivista del modernismo e ingresó en los museos modernos.[51]

Gerzso se alimentó de esa revaloración de los valores plásticos del arte precolombino que sucedió paralelamente en México y en los Estados Unidos, al mismo tiempo que la guerra europea proponía la posibilidad de un nuevo planteamiento modernista proveniente de las Américas. Como para muchos artistas de la época[52]

[48] De hecho, Gerzso le atribuía ese dictamen al propio Buñuel. Véase *Gunther Gerzso. Conversaciones con José María Aldrete-Haas*, México, Ediciones de Samarcanda, 1996, p. 28.

[49] *Ibid.*, p. 21.

[50] Comunicación personal con el autor, *ca.* 1993.

[51] Por ejemplo el prólogo de Fiske Kimball para el catálogo de la colección de arte precolombino de los Arensberg, *The Louise and Walter Arensberg Collection, II. Pre-Columbian Sculpture*, clasificado y comentado por George Kubler, Filadelfia, Philadelphia Museum of Art, 1954.

[52] Es sabido que en el verano de 1944 Barnett Newman organizó la exposición *Pre-Columbian Stone Sculpture* en la Wakefield Gallery de Nueva York, que hacía énfasis en el "ejemplo ético" que la escultura prehispánica significaba para el arte moderno. (Véase Ann Temkin, "Barnett Newman on Exhibition", en *Barnett Newman*, Filadelfia-Londres, Philadelphia Museum of Art; Londres, Tate Publishing, 2002, pp. 26-28.) De acuerdo con Amy Winter, el interés de Newman y de otros expresionistas abstractos en el arte precolombino y el de los indios del noroeste de Estados Unidos proviene en buena medida de su contacto

MIGUEL COVARRUBIAS CON SELECCIONES DE SU COLECCIÓN DE ARTE PREHISPÁNICO, INCLUYENDO VARIAS IMÁGENES DE HUEHUETETÉOTL. Cortesía del CENIDIAP, INBA [FIG. 111]

el interés de Gerzso en el arte precolombino tomó ímpetu por el influjo del número *Amerindian* (4 y 5) de *DYN* (1943),[53] la revista que Wolfgang Paalen publicaba desde México durante los años de la guerra. De hecho, las frecuentes alusiones a paisajes y personajes "arcaicos" en los títulos de sus obras de las décadas de 1940 y 1950 hacen referencia directa a la terminología utilizada

por Miguel Covarrubias en su ensayo sobre esa publicación: "Arte y cultura arcaicos mexicanos".[54] Covarrubias describía allí la cerámica y la arquitectura tempranas de sitios como Tlatilco y Cuicuilco, las primeras civilizaciones en el Valle de México (Fig. 114). Gerzso recordaba con especial efusión las excursiones que hizo con el propio Covarrubias a las ladrilleras cercanas a Tlatilco, donde recogían figurillas femeninas de anchas caderas y sorprendentes jades olmecas que salían a la luz de entre la arcilla de las minas.[55] Esos objetos fueron los que estimularon su interés en la estética precolombina.

Hasta el final de sus días Gerzso conservó algunas de las piezas que coleccionó entonces: pequeñas figurillas rudimentarias y modestas piezas de cerámica pulida. Tengo la impresión de que les atribuía el rango de modelo: las mostraba con gran reverencia, a fin de llamar la atención sobre sus acabados la proximidad y la similitud que guardaban con su pintura. El acabado que empleaba Gerzso en su pintura era ciertamente el resultado de su familiaridad temprana con la pintura europea y su conocimiento de las técnicas al temple y al óleo vigentes, por ejemplo, entre los pintores flamencos "primitivos". Pero también puede considerarse como un intento de aproximarse al efecto del enlucido y pulido de la cerámica precolombina. Y si bien su interpretación fue radicalmente distinta de la de Tamayo o del mismo Covarrubias, la solidez de las alusiones al cuerpo humano en sus cuadros proviene de un entendimiento de la estatuaria precolombina (*Espejo* [Cat. 111], *La mujer de la jungla* [Cat. 104] y *Tlacuilo* [Cat. 105]). No obstante, ninguno de esos factores explica el subyacente sentimiento de lo siniestro que su obra producía en sus observadores. Para entender ese efecto, hay que rastrear la función simbólica que el arte y la cultura precolombinos tuvieron para el círculo surrealista avecindado en México durante y después de la Segunda Guerra Mundial.

Benjamin Péret y Remedios Varo también se fascinaron con la cultura mesoamericana cuando hicieron el peregrinaje a Tlatilco,[56] y con la ayuda de arqueólogos como Ignacio Bernal, incursionaron en otras zonas arqueológicas. Como probablemente hizo Paalen, quizá Péret intentó aliviar su pobreza comerciando ocasionalmente con objetos arqueológicos, desafiando al monopolio

con Wolfgang Paalen y la lectura del número *Amerindian* de *DYN* (Amy Winter, "Wolfgang Paalen, *DYN* y el origen del expresionismo abstracto", en *Wolfgang Paalen. Retrospectiva*, catálogo de exposición, México, Museo de Arte Contemporáneo Álvar y Carmen T. de Carrillo Gil, 1994, p. 129).

[53] "*DYN. The Review of Modern Art*", *Amerindian Number*, editado por Wolfgang Paalen, México, Talleres Gráficos de la Nación, diciembre de 1943, p. 84.

[54] Miguel Covarrubias, "Tlatilco. Archaic Mexican Art and Culture", *DYN*, *Amerindian Number 4-5*, 1943, pp. 40-46. Es interesante notar la ausencia del arte "arcaico" en *Twenty Centuries of Mexican Art*, la exposición paradigmática del MOMA de 1940, para la que Covarrubias escribió el texto sobre arte moderno. La vaguedad con que en ese catálogo Alfonso Caso habla de las "culturas arcaicas de las que no sabemos ni aun el nombre", explica el cambio en la orientación y el gusto de los estudios que produjeron los hallazgos de Tlatilco en los años cuarenta. *Twenty Centuries of Mexican Art*, Nueva York, Museum of Modern Art, 1940, p. 28.

[55] Conversación con Gerzso, *ca.* 1993.

[56] Kaplan, *op. cit.* p. 104.

que el Estado mexicano ejerce sobre éstos.[57] Péret, que no toleraba el estalinismo y la mediocridad de los círculos culturales mexicanos,[58] prefería gastar su tiempo investigando la cultura y la mitología indígena que codeándose con la *intelligentsia* local. Desde su llegada, Péret se lanza a la lenta tarea de compilar una *Antología de mitos, leyendas y cuentos populares de América* que finalmente vio la luz en París en 1960, un año después de su muerte,[59] y emprendió largos viajes para ver los monumentos de la zona maya y de Oaxaca.

Las razones que tenía Péret para investigar las culturas indígenas diferían radicalmente de la idealización nacionalista que animaba a la mayoría de los arqueólogos y artistas locales. Por un lado, derivaban del intento por restituir la "ominipotencia" del pensamiento poético, reivindicándolo contra la visión meramente escapista o instrumental con que pretendían anularla sus contemporáneos. Eso lo impulsó a escribir uno de los textos más lúcidos de la época, "El deshonor de los poetas", en el que sin miramientos criticó la "regresión" religiosa y patriótica de la poesía producida por la resistencia antinazi en Francia, acusándola de ser tan reaccionaria como la poesía fascista.

Péret formulaba de modo muy consciente su defensa de la poesía como una especie de crítica surrealista al fracaso de la Ilustración. De hecho, atribuía la Segunda Guerra Mundial a la "conjunción de *todas* las fuerzas de agresión" que asolaban a un mundo que había presidido "la lenta disolución del mito religioso sin poder sustituirlo, salvo con las sacarinas cívicas: patria o líder". En la medida en que el mundo moderno había sido incapaz de asumir el cambio cultural de restituir valor a lo poético y maravilloso, abrió la puerta para una serie de seudorreligiones. Una vez más, argüía Péret, el mito se había fortalecido en el dogma: "la resurrección de Dios, de la patria y del líder […] engendrada por la guerra y alimentada por sus beneficiarios".[60]

Las interrogantes con que Péret se aproximaba a los mitos y arte indígenas eran, pues, todo menos arqueológicos. Por un lado buscaba indicios para comprender tanto la dinámica de una cultura que "se compenetra con lo maravilloso" y se mantenía fiel a la imaginación, al contrario de las cortas miras de la mentalidad burguesa que, por no saber apartarse de la realidad inmediata, prefería el arte griego.[61] Por otro lado, proyectaba en el mundo indígena la ansiedad derivada del mundo convulsionado por los totalitarismos y la guerra.

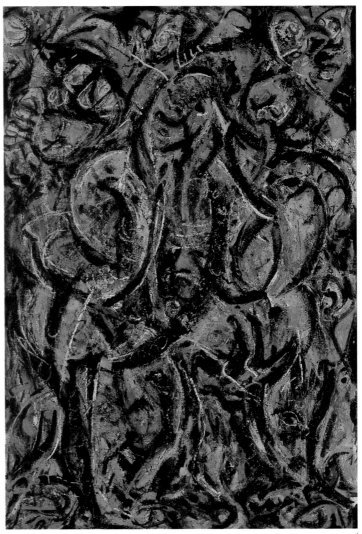

JACKSON POLLOCK. GOTHIC (GÓTICO), 1944
Óleo sobre tela. The Museum of Modern Art, Nueva York, legado de Lee Krasner [FIG. 112]

Es por esa razón que la lectura de Péret acerca del arte indígena gira en torno a la noción del terror. En sus "Notas sobre el arte precolombino", publicadas por la revista *Horizon* en 1947, Péret expone que, salvo por el periodo arcaico, en el arte de las civilizaciones mesoamericanas, desde los olmecas, predominaba el "horror y del terror que son consecuencia de la victoria de una religión con rituales estrictos oficiada por una casta de sacerdotes todopoderosos sobre la magia primitiva".[62] Lejos de ver el arte indígena como parte de un proceso evolutivo, Péret lo consideraba sujeto a un proceso de "relativo estancamiento", donde las civilizaciones más recientes buscaban elementos "cada vez más estereotipados" correspondientes a una religión cada vez más abstracta, severa y controlada por el sacerdocio. Naturalmente, los aztecas

[57] Bradu, *op. cit.*, p. 66-67.

[58] *Ibid.*, p. 12.

[59] Benjamin Péret, *Anthologie des mythes, légends et contes populaires d'Amérique*, París, Albin Michel, 1960.

[60] Benjamin Péret, "El deshonor de los poetas" [México, 1945], en Bradu, *op. cit.*, pp. 143-151.

[61] Benjamin Péret, "Notas sobre arte precolombino", [1947], en Bradu, *op. cit.*, p. 202.

[62] *Ibid.*, p. 205.

GORDON ONSLOW FORD. PROPAGANDA FOR LOVE (PROPAGANDA PARA EL AMOR), 1940
Óleo sobre tela. Colección privada [FIG. 113]

le parecían la culminación de ese dominio del miedo y el terror: su religión y creencias se "adorna[ba]n con ceremonias sangrientas" y su escultura tenía "por objeto inspirar el terror que no es sino el producto de su propio error inconsciente". En lugar de postrarse de admiración ante la majestuosidad de las ciudades mayas, Péret cree reconocer en ellas un proceso análogo al que había entronizado a los dictadores de mediados del siglo XX:

> Podemos estar seguros de que la aparición de lo grandioso en el arte marca el fin del periodo creativo de la poesía mítica y el nacimiento de las ideas racionales que se traducen por la deificación de los héroes. Cuando la poesía mítica pierde su poder de crear divinidades, adquiere el poder de celebrar a héroes y divinizarlos. Un nuevo ciclo cultural se inicia: el ciclo heroico que hoy en día se reaviva con la celebración de falsos héroes como Hitler, Stalin, etcétera.[63]

Esa proyección no era aislada, ni carecía de ambigüedades. Péret interpretaba el arte precolombino a la luz de los acontecimientos de su época: un arte bárbaro que expresaba, y al mismo tiempo, protestaba por la barbarie de su época, caracterizada por una violencia que era incomparable salvo por los nazis y los estalinistas (Fig. 115). Por terrible que fuera el horror que los objetos precolombinos le inspiraban, Péret veía en ellos apenas un boceto de la violencia y brutalidad de su presente:

> El arte azteca […] conlleva la protesta del hombre contra el destino que los dioses le deparan. Estos últimos tienen el rostro amenazante de los que inculcan a sus creaturas la angustia permanente de una muerte escalofriante. Eran ávidos de sangre, porque los hombres que los habían imaginado habían vertido en ellos la violencia de sus propios corazones y de sus costumbres bárbaras […] Es verdad que, en virtud de la guerra actual, la civilización occidental no ha progresado mucho desde los aztecas, salvo en el arte de matar y mentir.[64]

[63] *Ibid.*, p. 206.

[64] Benjamin Péret, "Los tesoros del Museo Nacional de México: La escultura azteca. Veinte fotografías de Manuel Álvarez Bravo", en Bradu, *op. cit.*, p. 124.

La aceptación del arte indígena a mediados de los cuarenta no era, por tanto, inocente: filtraba de forma más o menos explícita la pregunta acerca del destino de la vanguardia cultural en medio del terror y la destrucción.[65] Definía, además, las pugnas básicas del movimiento surrealista. Georges Bataille, en una oscura publicación de 1928, "La América extinta", articuló por primera vez una reivindicación del arte precolombino sobre la base de su carácter sangriento, fantasmal y demoniaco. Esta interpretación parte, precisamente, del paralelo que él encontró entre carácter serial del sacrificio mexica y las torturas sistemáticas descritas por el Marqués de Sade:

La vida de los pueblos civilizados de la América precolombina es una fuente de asombro para nosotros no sólo por su descubrimiento y desaparición instantánea, sino también por su sangrienta excentricidad, la más extrema jamás concebida por una mente aberrante. El crimen continuo cometido a la luz del día por la sola satisfacción de pesadillas deificadas, fantasmas terribles, los alimentos caníbales de los sacerdotes, cadáveres ceremoniales y ríos de sangre, no evocan una aventura histórica, sino las orgías enceguecedoras descritas por el ilustre Marqués de Sade.[66]

Bataille, que por entonces desarrollaba su teoría de un materialismo de "lo bajo", su materialismo abyecto, no ahorraba en detalles: "Es fácil imaginar las nubes de moscas que flotaban por sobre la sangre que escurría de la cámara de los sacrificios".

A esa visión "gótica" del mundo indígena hay que oponer la perspectiva utópica de la rama "idealista" del surrealismo. Me refiero, claro, a la imagen que André Breton formula cuando visita México en los años treinta, bajo el amparo de Diego Rivera. Él

FIGURILLAS FEMENINAS DE TLATILCO
Terracota. Museo Nacional de Antropología, Ciudad de México [FIG. 114]

hablaba de la esperanza que le producía el "pasado todavía activo" de México trabajando por la reconciliación de razas y la revolución social:

[...] este México no es un mito. Es un México que está vibrante de verdad, no solamente para el oído del poeta, sino para el de todos los hombres que tienen cuidado de distinguir la condición social de la condición humana, y se esfuerzan, como se hace aquí, en determinar los medios colectivos para asegurar su compatibilidad.

Si México fue "el lugar surrealista por excelencia", según Breton, era precisamente por ese dinamismo que proporcionaba el mestizaje y "sus aspiraciones más altas [...] acabar con la explotación del hombre por el hombre".[67] Breton seducido por Rivera y el gobierno de Cárdenas, cayó sin darse cuenta en el mito nacionalista de la reconciliación en la continuidad cultural que el

[65] De hecho, la guerra también produjo asociaciones similares entre los mexicanos. En un famoso ensayo de 1940, el historiador Edmundo O'Gorman, alguien que creemos alejado del círculo mexicano-surrealista, quiso conectar "muy diversas manifestaciones históricas del fenómeno artístico, tales como las estatuas góticas, las de los aztecas y el surrealismo, relacionándolas por medio del concepto de lo monstruoso derivado de la conciencia mítica". Edmundo O'Gorman, "El arte o de la Monstruosidad", en Martha Fernández y Louise Noelle, *Estudios sobre arte. Sesenta años del Instituto de Investigaciones Estéticas*, México, Instituto de Investigaciones Estéticas-UNAM, 1998, pp. 471-476. Para recibir la peculiaridad y especificidad de esos argumentos, es pertinente revisar la posición en mucho relativista acerca del "realismo mítico" que otro exiliado, el historiador del arte Paul Westheim, empezó a formular por la misma época. Véase Paul Westheim, *Ideas fundamentales del arte prehispánico en México*, [1957] México, Editorial Era, 1972, esp. p. 28.

[66] Georges Bataille, "Extinct America", en *October*, Cambridge, Mass., núm. 36, primavera de 1986, p. 3. (Originalmente publicado como "L'Amerique disparue", en Jean Babelon, Georges Bataille, Alfred Métraux, *et al.*, (eds.), *L'Art Précolombien: L'Amérique Avant Christophe Colomb*, París, Les Beaux-Arts, Edition d'Etudes et de Documents [1930], 88 p. (Cahiers de la république des Lettres et Sciences des Arts XI).

[67] Luis Mario Schneider *et al.*, *Los surrealistas en México*, México, Museo Nacional de Arte, 1986, p. 104.

REPRESENTACIÓN DE SACRIFICIOS HUMANOS EN EL TEMPLO MAYOR DE MÉXICO-TENOCHTITLAN, RODEADO DE DEMONIOS
Tomada de *Historia de las Indias de Nueva España* de fray Diego Durán. Manuscrito ilustrado [FIG. 115]

Estado mexicano se dedicará a cultivar y exportar por el resto del siglo XX: "México, mal despertado de su pasado mitológico, sigue evolucionando bajo la protección de Xochipilli [...] y de Coatlicue [...] cuyas efigies [...] intercambian de punta a punta en el Museo Nacional" (Fig. 116).[68]

Respecto de los aztecas, Breton y Bataille encarnan las alternativas nostálgica/idealizante del indigenismo contra la mórbida/extrema de lo gótico.

No obstante que fue un miembro fundamental del círculo de Breton, la visión de Péret se aproxima a la de Bataille. Precisamente la carga de horror que los objetos indígenas exudaban era lo que atraía a los surrealistas transterrados; los sabían poderosos y, por tanto, peligrosos. Contenían fuerzas ocultas para Occidente que el surrealismo deseaba al mismo tiempo controlar y reactivar.

En una entrevista con Paul de Angelis, Leonora Carrington describió la importancia que los "grandes descubrimientos antropológicos" de los años cuarenta en México habían tenido para ella. Aunque larga, vale la pena revisar su respuesta concienzudamente. Muestra que, para los surrealistas en México, el arte precolombino resultaba fascinante debido a su carácter terrorífico, y porque revelaba el modo sistemático con que la visión de lo terrible en el arte amerindio despertaba en los exiliados una asociación inmediata con la guerra:

Visitamos muchas pirámides. La cultura mexicana me causó una impresión totalmente inesperada, un tanto aterradora. Había una diosa de la muerte, Coatlicue, y el dios de la guerra, Huitzilopochtli, una serie de monstruos verdaderamente demoniacos, parecidos a los que ahora se ven en los programas de niños en la televisión. Siempre me asustó un poco todo aquello [...] me recordaba, en el aspecto espiritual, al escritor norteamericano H. P. Lovecraft. Había una avidez de sangre, algo pesado y amenazador [...] Habían realizado tantos sacri-

[68] André Breton, *Antología*, edición de Marguerite Bonet, México, Siglo XXI Editores, 1973, p. 164.

ficios humanos en masa, y [...] no llegaron a causar tantas muertes como la última guerra mundial, en aquel tiempo todo aquello me asustaba, era una manera física de matar que me resultaba espantosa.

[...] Péret estaba muy metido en ese tema. Creo que negoció para adquirir muchas piezas precolombinas que, en aquellos días, eran bastante fáciles de conseguir. A mí ni siquiera me gustaba la idea de tener esas cosas en mi casa, me parecía que no eran benevolentes.[69]

He aquí un ejemplo claro de transferencia: lo gótico europeo se vuelve gótico amerindio. Transilvania (o Cthulhu) se puebla de fantasmas aztecas.

En medio de esas asociaciones, Gerzso hizo el tránsito de la imaginería de la catástrofe de mediados del siglo XX a sus personajes/paisajes modernistas de inspiración precolombina, e igualmente cargados de presencias fantasmales. Aunque filtrado por un lenguaje objetivo poscubista, es ese motivo enterrado el que resurge al paso de los años en la crítica que se ocupa de Gerzso. Tampoco es casual que Octavio Paz, el escritor responsable en gran media de haber difundido la interpretación acerca de la violencia de la pintura de Gerzso, perteneciera también al círculo de Péret. Ambos compartían dilemas similares, enfrascados en crear una cultura refinada y moderna en un país surcado por profundas divisiones étnicas y culturales.

El espejo enterrado

En "Gerzso sobre Gerzso", un ensayo escrito para el catálogo que acompañó una exhibición en la Universidad de Texas en Austin de 1976, Gerzso definió la tensa relación entre los "medios europeos" de su pintura y su temática amerindia. Quizá por siempre haber sido considerado un "extranjero", Gerzso veía muy claramente que esa fricción intercultural era el elemento constitutivo del arte latinoamericano y del suyo propio: "Empleo las formas de este continente desde tiempos remotos hasta el presente, pero las expreso con medios europeos, como la mayoría de los artistas latinoamericanos lo hacen".[70]

Pero, a diferencia de "la mayoría de los artistas latinoamericanos", Gerzso no cayó en la candidez de aproximarse al mundo indígena con base en la premisa de que su fórmula estética prometía una reconciliación de esos polos. Tampoco alimentó la idealización indigenista que propugnó el muralismo desde que el Manifiesto del Sindicato de Obreros, Técnicos, Pintores y Escultores de 1923 saludó a las culturas indias como "la manifestación espiri-

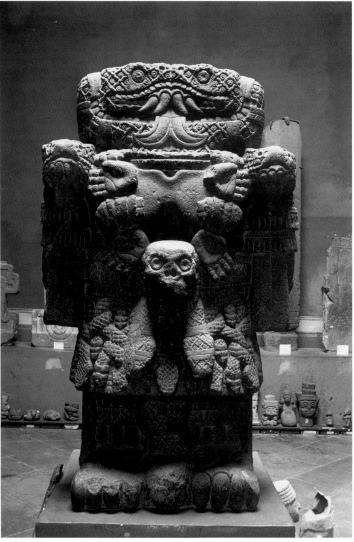

COATLICUE. CULTURA AZTECA
Monolito en piedra. Antiguo Museo Nacional de Antropología, Ciudad de México [FIG. 116]

tual más grande y más sana del mundo", el efluvio reconstituyente del arte del "pueblo de México"[71]. Y tampoco, a pesar del orden geométrico de su trabajo, fue parte del proyecto constructivista que, tanto entre los discípulos de Joaquín Torres-García, como César Paternosto, como entre artistas en los Estados Unidos como Alfred Jensen o Anni Albers, quiso desarrollar un arte abstracto a partir de modelos arquitectónicos, textiles o matemáticos mayas o incaicos.[72] Al combinar lo admirable y lo siniestro en una misma estética, Gerzso creó una pintura que sugería un estado de tensión sin resolución,

[69] Paul de Angelis, "Entrevista a Leonora Carrington", en Whitney Chadwick (ed.), *Leonora Carrington. La realidad de la imaginación*, México, Conaculta, Ediciones Era, 1994, p. 153.

[70] "Gerzso sobre Gerzso" en Eder, *op. cit.*, p. 157.

[71] "Manifiesto del Sindicato de Obreros, Técnicos, Pintores y Escultores". [1923], en *Palabras de Siqueiros*, selección y prólogo de Raquel Tibol, México, Fondo de Cultura Económica, 1996, pp. 23-26.

[72] Véase César Paternosto *et al.*, *Abstraction: The Amerindian Paradigm*, Bruselas-Valencia, Palais de Beaux-Arts Brussels-IVAM, 2002.

DIEGO RIVERA. LA GRAN TENOCHTITLAN, 1945
Mural en el corredor del Palacio Nacional, Ciudad de México [FIG. 117]

que incluso metafóricamente comunicaba a sus críticos las relaciones de terror que enmarcan la aproximación de los modernos al pasado y presente indígena.

En la mayoría de los casos, si los artistas modernistas latinoamericanos llegaron a explorar lo gótico indoamericano fue producto del fracaso: porque sufrieron la irrupción de lo fantasmal en un proyecto de mediación intercultural. El destino del peruano Fernando de Szyszlo es ejemplar. Hace treinta años De Szyszlo era apreciado como un "conciliador" cultural, según el crítico Mirko Lauer. El pintor peruano parecía haber esquivado la dicotomía entre lo abstracto y lo figurativo que dominaban el debate en aquellos años, y como Rufino Tamayo lo había hecho para los intelectuales mexicanos, parecía demostrar que la búsqueda críptica de un lenguaje cosmopolita era también el mejor modo de mantener contacto con las culturas antiguas del continente. No obstante, sus telas semejan más el escenario de figuras espectrales que la celebración de un reencuentro entre lo indio y lo moderno. También había allí tintes "sádicos", como se señala en un texto de Mario Vargas Llosa:

[…] esta pintura que […] ofrece su piel como un objeto de deseo es aquella cuyo contenido se escabulle y ausenta, la misma que, como hemos visto, impone fatalmente al espectador una distancia a fin de ser gozada [...]

La lúgubre teoría de Sade y de Bataille de que el erotismo es inseparable de la muerte, que el deseo [...] es siempre violencia que exige la destrucción y muerte del objeto deseado, está convertida en alegoría en ciertas obras de Szyszlo.[73]

Como se ve, esas figuras de violencia son recurrentes en el arte latinoamericano que se ocupa a la vez de lo indígena y lo moderno. El fenómeno permea a la producción cultural latinoamericana de mediados del siglo XX, y la mexicana en particular.

¿Cómo, por ejemplo, es posible concebir la novelística de Carlos Fuentes sino como la puesta en escena de un submundo indígena por donde se mueven personajes como Ixca Cienfuegos y Teódula Moctezuma, en espera de invadir la región "más transparente" de la urbe moderna para resucitar los viejos ritos y poderes precolombinos? La función de esta literatura es, claramente, alimentar una visión gótica de la historia, donde el pasado indígena subsiste como "fantasma azteca":[74]

[73] Mario Vargas Llosa, "Szyszlo", en *Fernando de Szyszlo. El canto de la noche*, México, catálogo de exposición, Museo de Arte Internacional Rufino Tamayo, INBA-Museo de Monterrey, junio-octubre 1988, p. 14.

[74] No es fortuito el título de una novela de Gustavo Sáinz: *Fantasmas aztecas*, 1982.

Pueden venir los que vinieron, dice Teódula Moctezuma a su hijo, los que nos quitaron las cosas y nos hicieron olvidar los signos, pero debajo de la tierra, allá, hijo, en los lugares oscuritos a donde sus pies ya no pueden pisotearnos, allá todo sigue igualito, y se escuchan igualitas las voces de donde venimos [...] Yo sólo sé lo que te digo. Los nuestros andan sueltos, andan invisibles, hijo, pero muy vivos. Tú verás si no.[75]

Esas fantasmagorías psicohistóricas son medios para entender la amenza que el moderno mexicano siente ante la "resistencia" del sector "arcaico" de su sociedad por los cambios violentos decididos o promovidos por la élite poscolonial. De hecho, traducen la relación de ambigüedad de los intelectuales respecto de un ámbito que sojuzgan y revaloran a la vez. La suposición de que el núcleo histórico del continente representa una amenaza metafísica es la temática fundamental de la ensayística con que los intelectuales mexicanos representaron el drama de la modernización y su propio desempeño en ella. El libro fundamental de esa literatura, *El laberinto de la soledad*, de Octavio Paz, representa cabalmente esa postura, llena de temor y de admiración: "Nosotros [...] luchamos con entidades imaginarias, vestigios del pasado o engendrados por nosotros mismos. Esos fantasmas y vestigios son reales, al menos para nosotros. [...] estos fantasmas son vestigios de realidades pasadas. Se originaron en la Conquista, la Colonia".[76]

Paz localiza la clave de ese "misterio mexicano", similar al "misterio amarillo y negro", en los "campesinos, remotos, ligeramente arcaicos en el vestir y el hablar" pues "para todos, excepto para ellos mismos, encarnan lo oculto, lo escondido [...] vieja sabiduría escondida entre los pliegues de la tierra".[77] Si la temática sublime del romanticismo en ocasiones sirvió para procesar la brutalidad del colonialismo,[78] el terror de un gótico transhistórico sirvió también para que el moderno latinoamericano ajustara cuentas con el sentimiento de inconmensurabilidad ante el pasado o el presente indígena, su historia colonial, o incluso su dificultad para asimilar como hogar el territorio americano, su sensación de habitar un mundo hecho de la superposición de un reino encantado. Y como Paz arguye en su *Poema circulatorio* (1973), tocó al surrealismo construir la idea del continente como una superposición de épocas ligadas por la presencia fantasmal del mundo indígena:

el surrealismo
 pasó pasará por México [...]
 allá en México
no éste
 el otro enterrado siempre vivo [...]

Un muerto no muerto: la víctima del colonialismo y la modernización, amenazando siempre, como el inconsciente reprimido de Freud,[79] con volver de ultratumba.

Gunther Gerzso no evadió esa cuestión: brindó a sus espectadores y críticos una dosis exacta de ese espacio de terror que se filtraba por las grietas de sus cuadros. Su eficacia en comunicar esa emoción dependió, en parte, de la ambigüedad con que su pintura pretendidamente abstracta se constituyó en un instrumento que provocó una serie de incursiones imaginarias a través de la América indígena. Claro que ese "sistema de alusiones" sólo habría sido comprensible para un modernista/surreal.

[79] Sigmund Freud, "Lo siniestro", en *Obras completas*, edición de James Strachey, Buenos Aires, Amorrortu Editores, 1978, vol. XVII, pp. 240, 245.

ACERCA DEL AUTOR: Crítico, historiador de arte, investigador del Instituto de Investigaciones Estéticas de la Universidad Nacional Autónoma de México. Actualmente es curador asociado de Latin American Art Collections, Tate Gallery, Londres.

AGRADECIMIENTOS: La primera versión de este ensayo fue preparada para el coloquio de homenaje a Gerzso organizado por el Museo Carrillo Gil de la Ciudad de México el 17 de junio de 2000. Posteriormente, fue leído en la conferencia Global and Local. The Condition of Art Practice Now, en la Tate Modern de Londres, el 3 de febrero de 2001. Deseo agradecer a todos mis colegas que han discutido borradores del texto, estando o no de acuerdo con sus argumentos, en especial a Rita Eder, Peter Krieger, Olivier Debroise, James Oles y Renato González Mello.

[75] Carlos Fuentes, *La región más transparente*, [1958] México, Fondo de Cultura Económica, 1980, pp. 341-342.

[76] Octavio Paz, *El laberinto de la soledad*, México, Cuadernos Americanos, 1950, p. 79.

[77] *Ibid.*, pp. 71-72.

[78] Tobias Doring, "Turning the Colonial Gaze: Re-Visions of Terror in Dabydeen's Turner", en *Third Tex*, núm. 38, primavera de 1997, pp. 4-14.

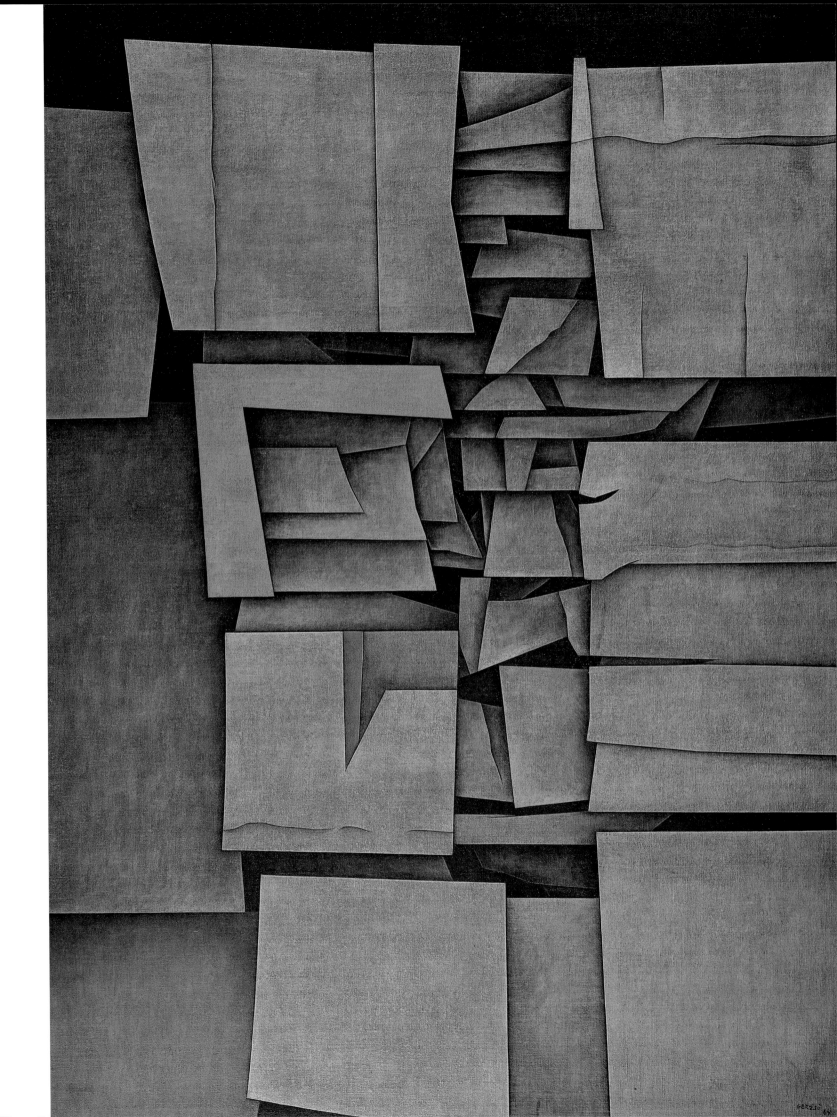

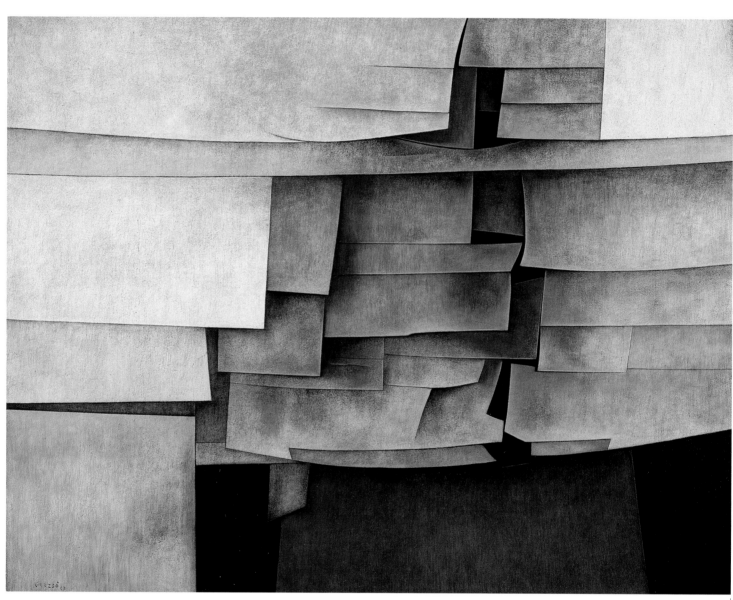

SOUTHERN QUEEN (REINA DEL SUR)
1963 [CAT. 71]

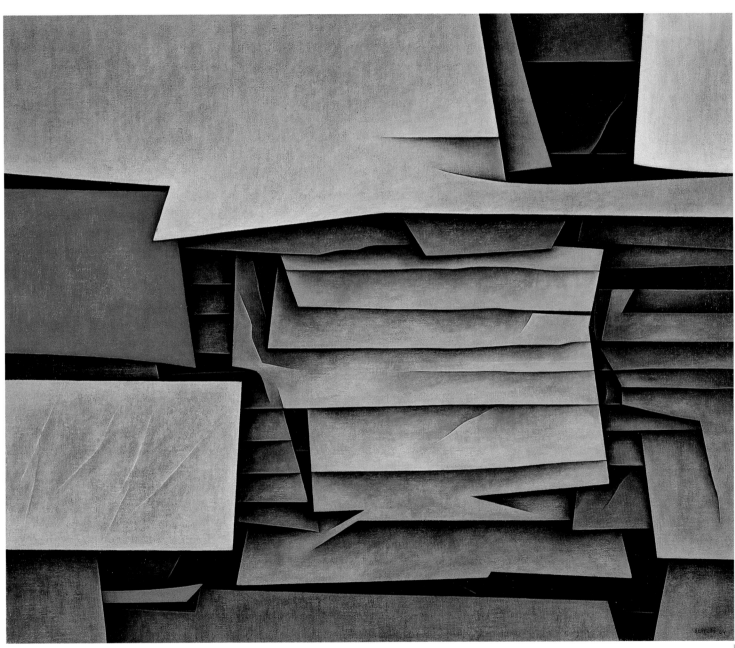

MORADA ANTIGUA
1964 [CAT. 72]

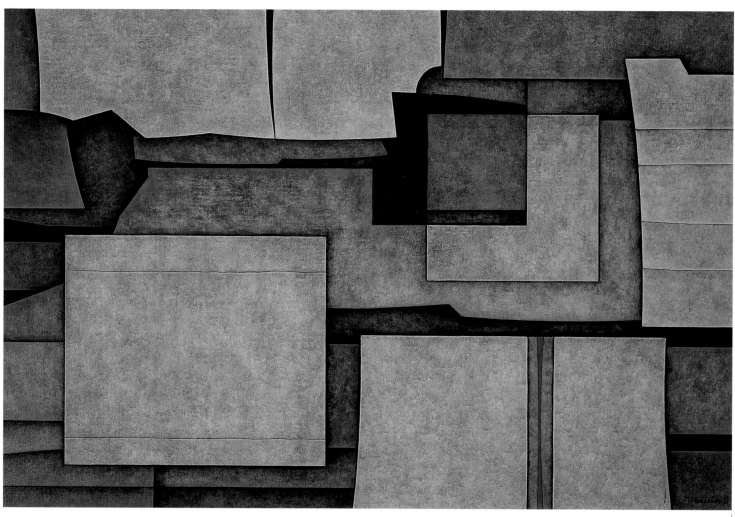

PAISAJE: AZUL-ROJO
1964-1968 [CAT. 73]

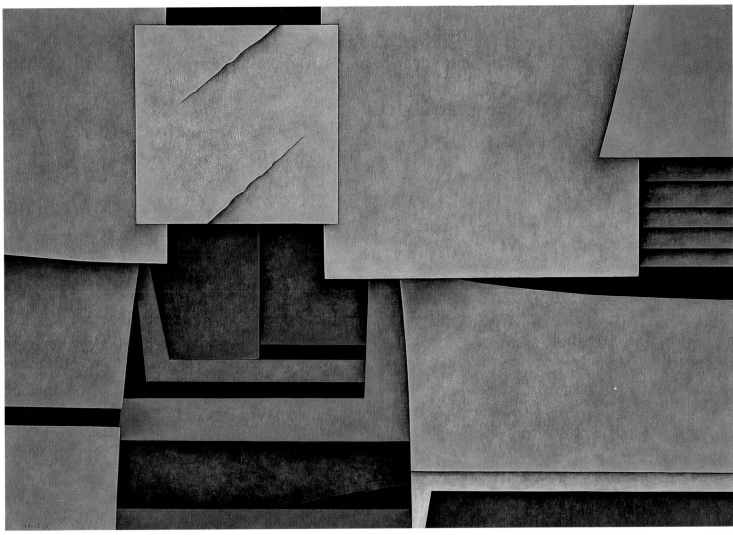

IXCHEL
1964 [CAT. 74]

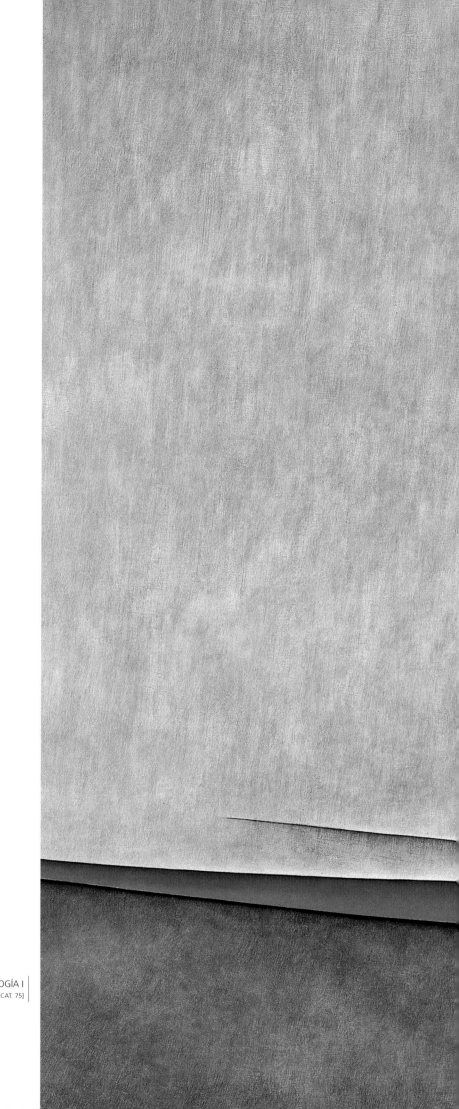

MITOLOGÍA I
1963 [CAT. 75]

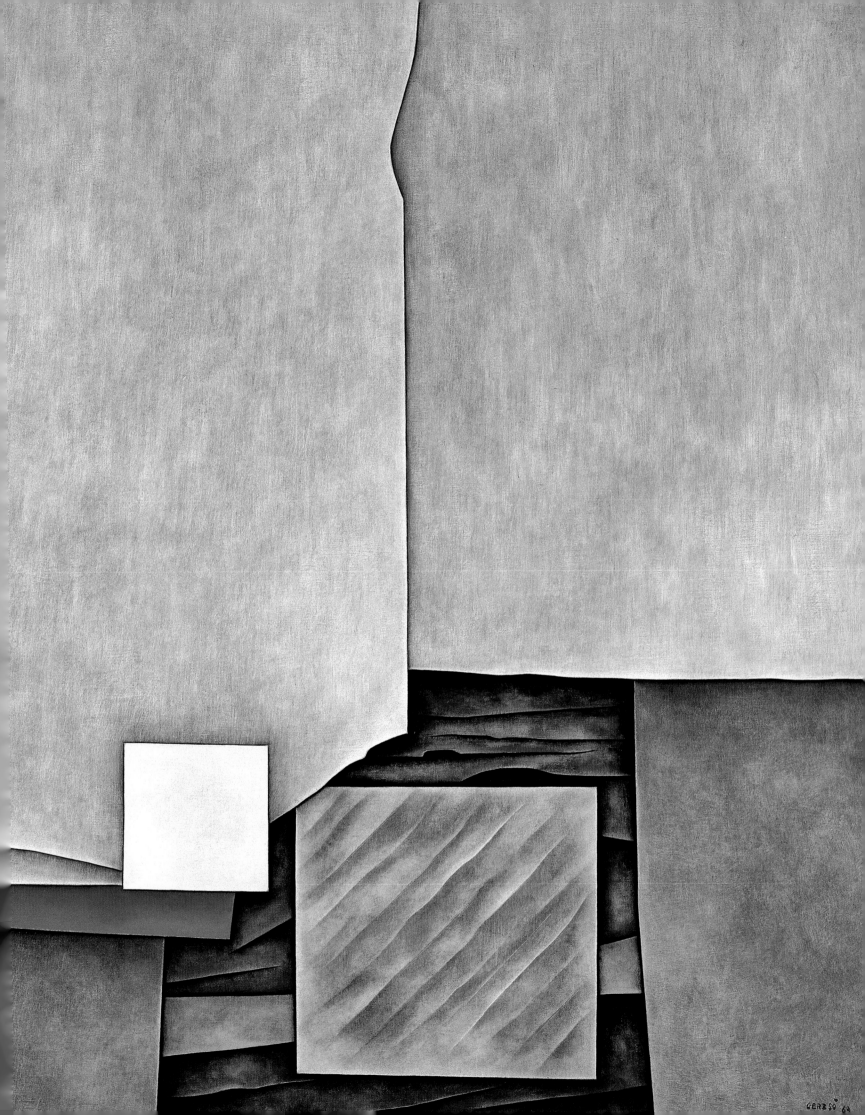

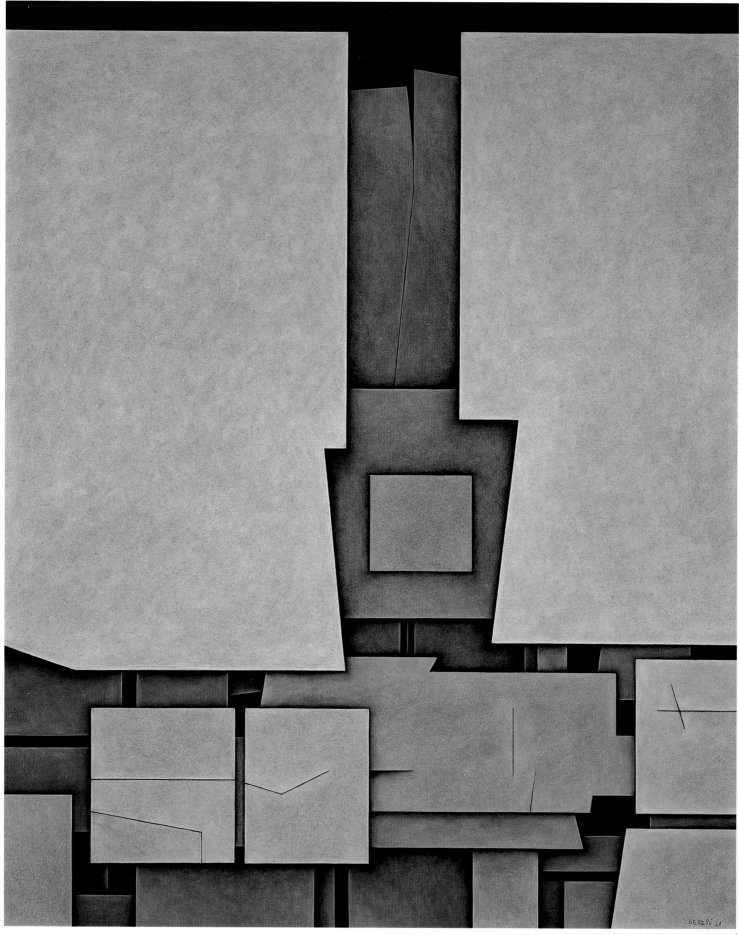

GRIS-VERDE-NARANJA
1968 [CAT. 76]

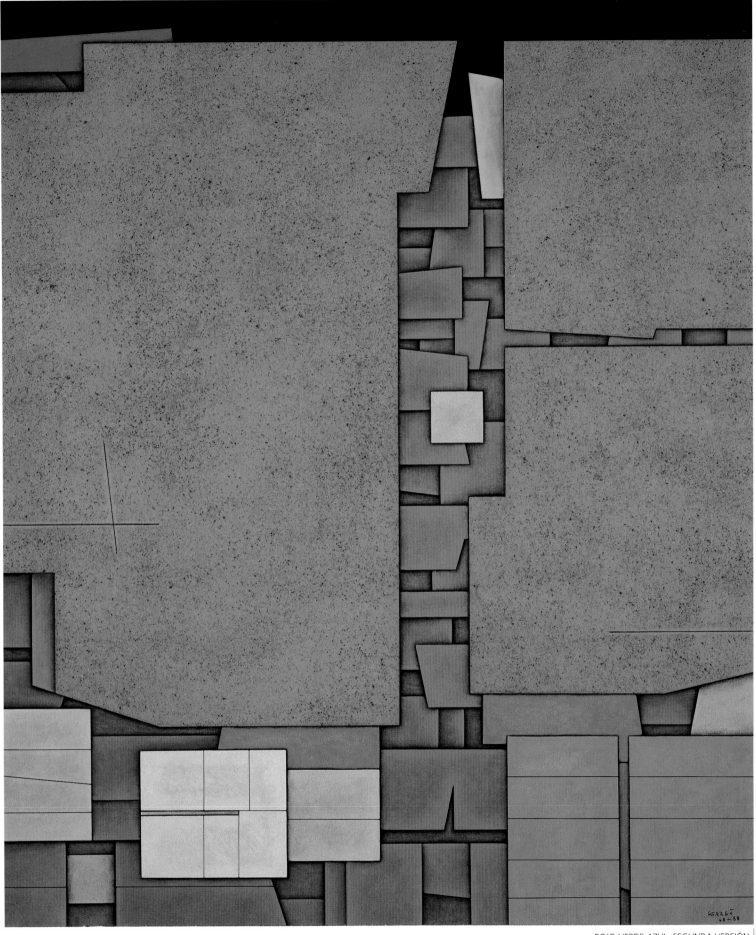

ROJO-VERDE-AZUL, SEGUNDA VERSIÓN
1968-1988 [CAT. 77]

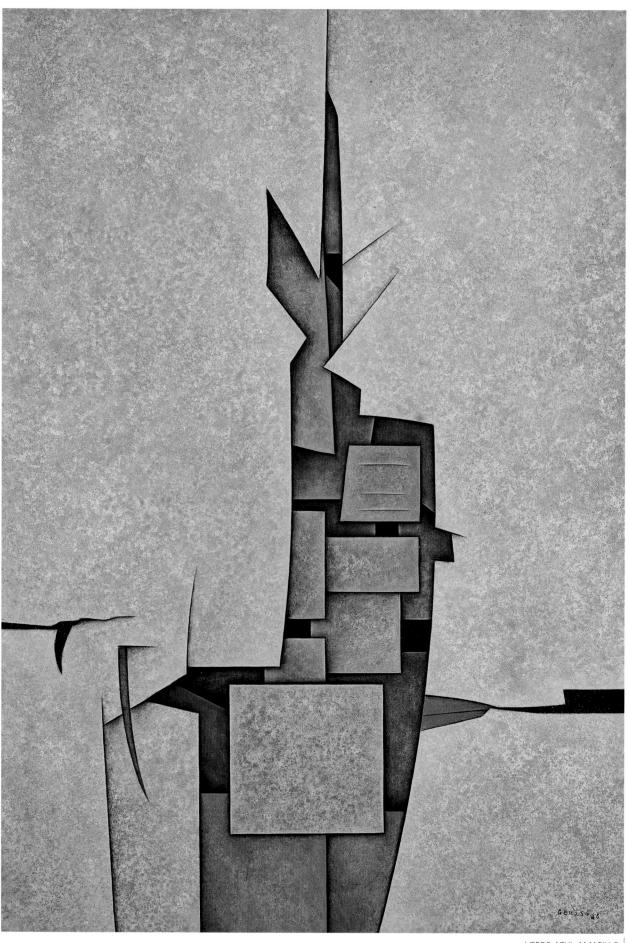

VERDE-AZUL-AMARILLO
1968 [CAT. 78]

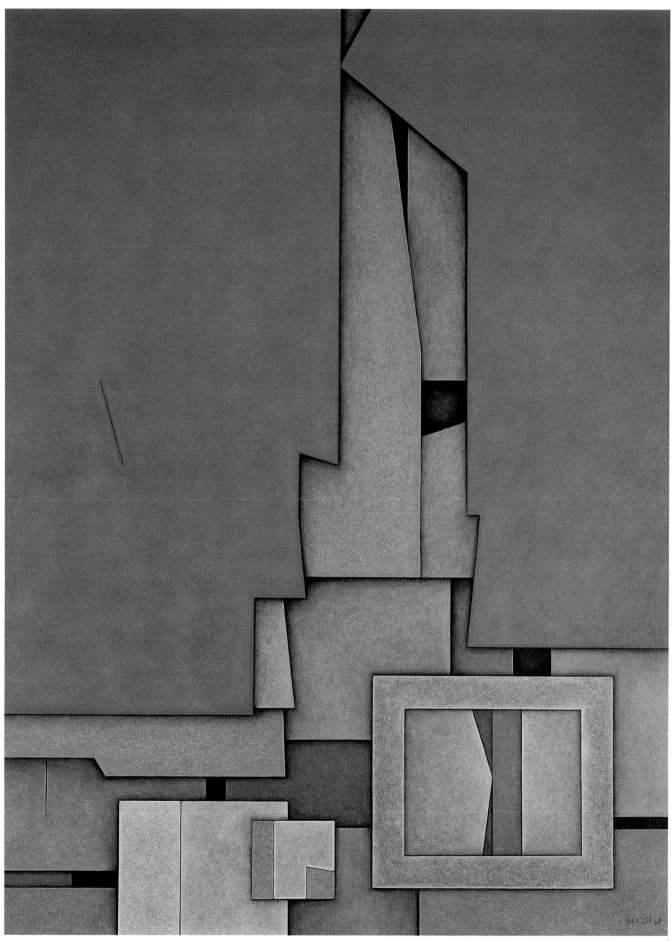

ROJO-AMARILLO-VERDE
1968 [PL. 79]

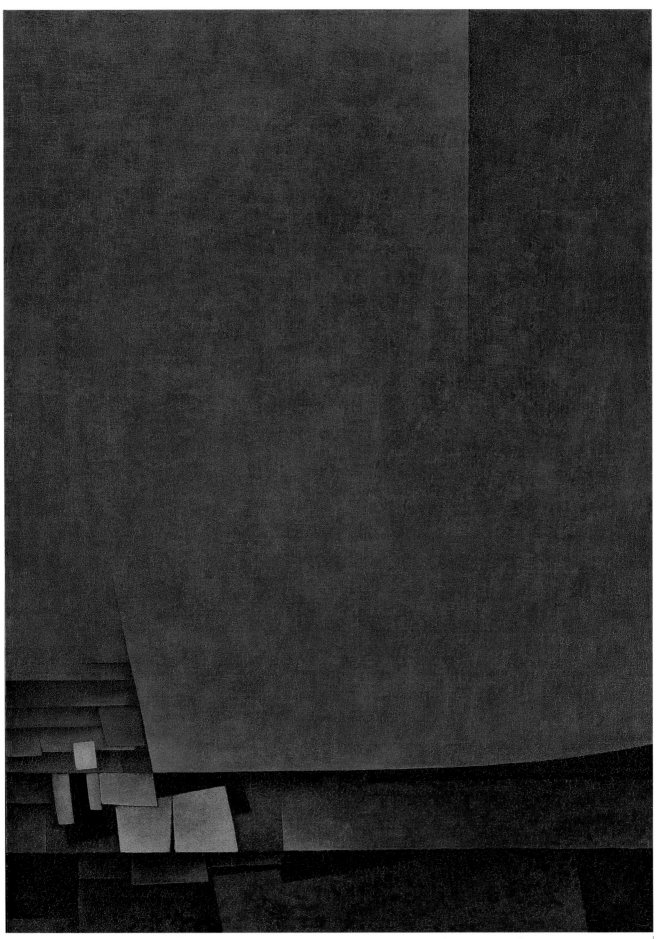

SIN TÍTULO (ABSTRACCIÓN EN NARANJA, AZUL Y VERDE)
1958 [CAT. 80]

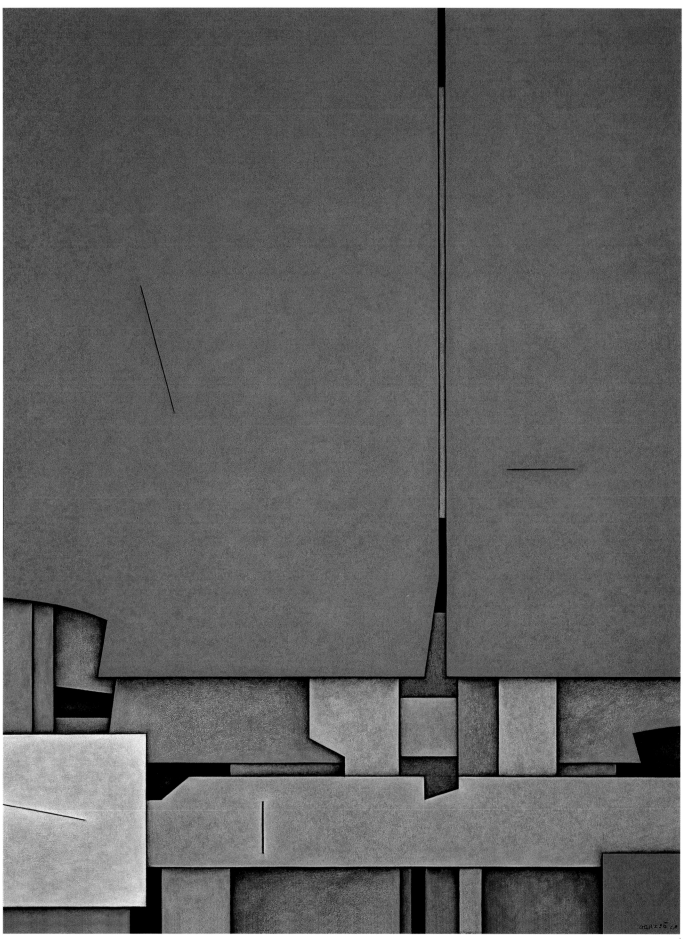

ROJO-AZUL-NARANJA
1968 [CAT. 81]

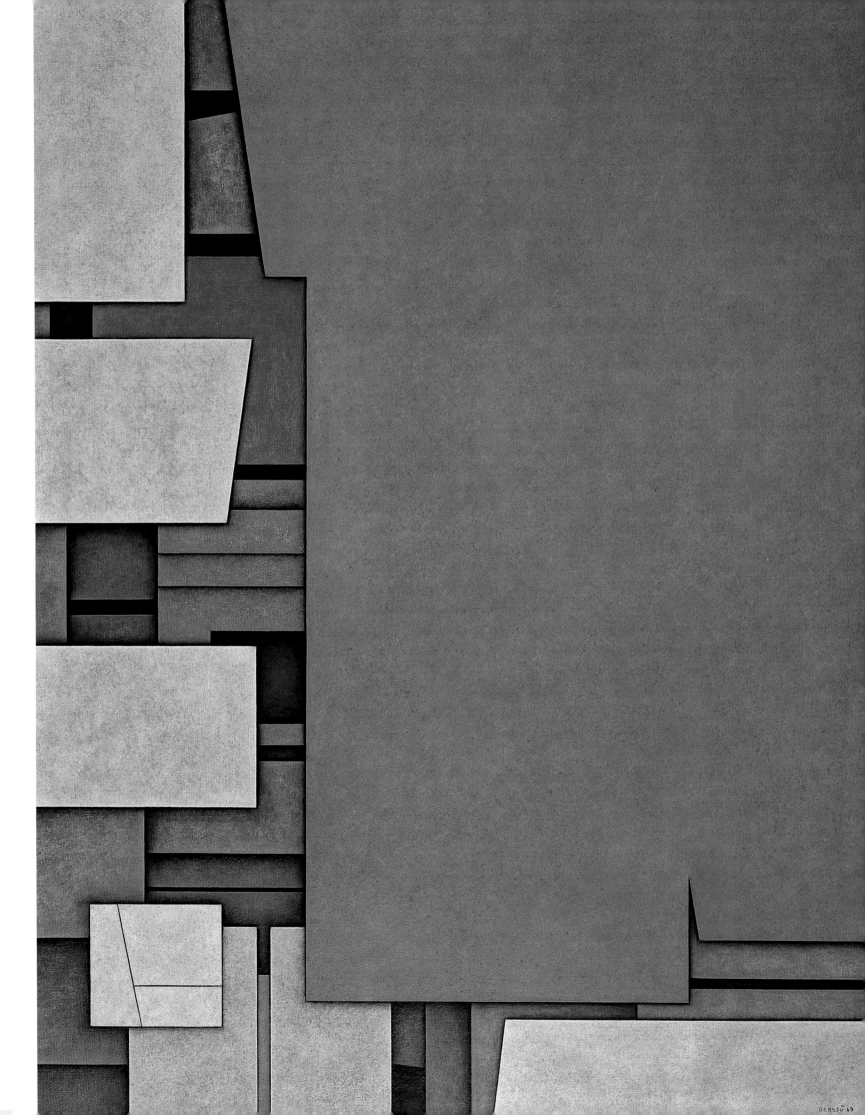

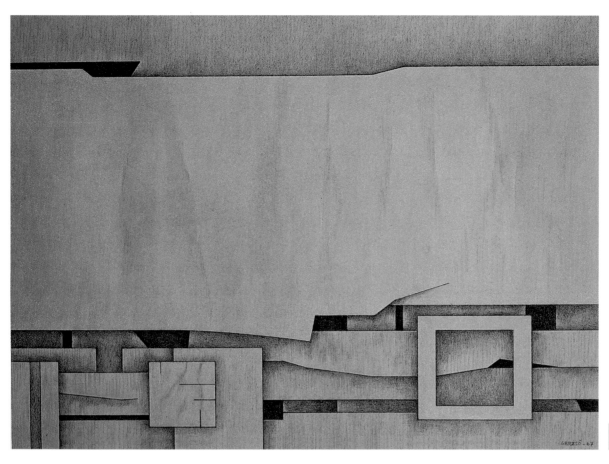

PAISAJE
1967 [CAT. 83]

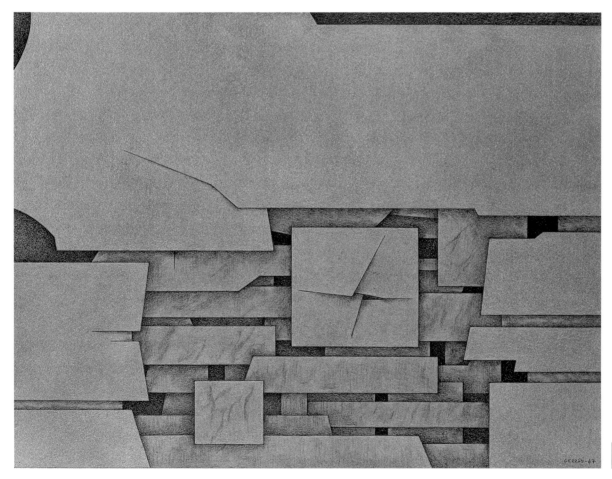

HUACAN
1967 [CAT. 84]

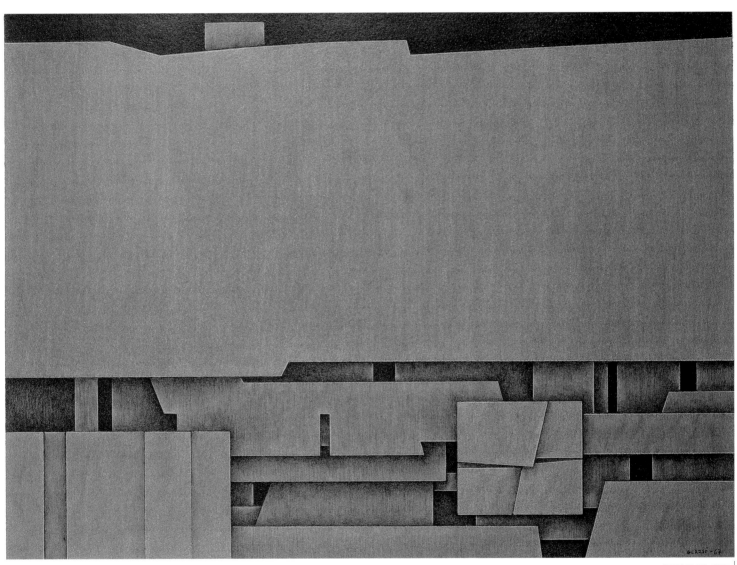

PAISAJE EN AZUL
1967 [CAT. 85]

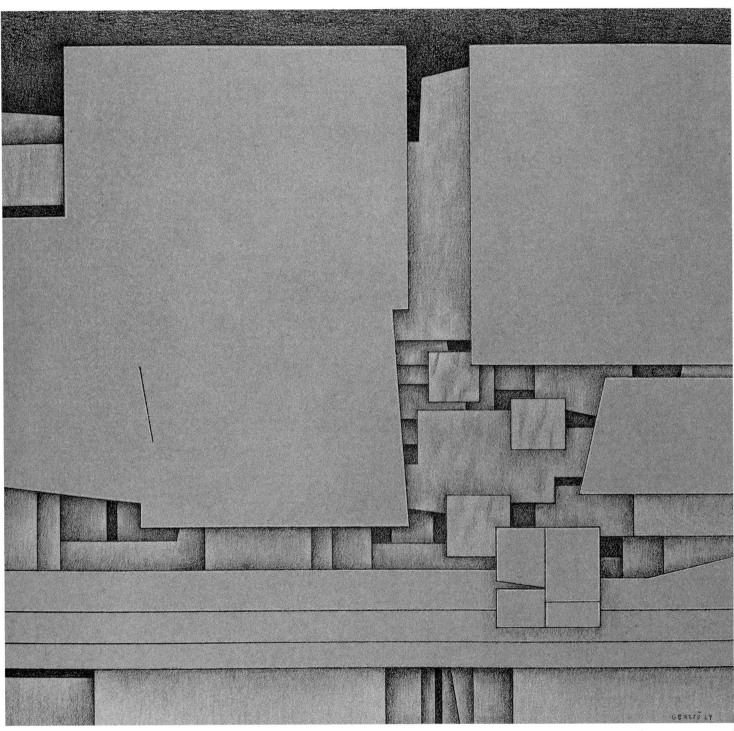

SIN TÍTULO (PAISAJE VERDE)
1969 [CAT. 86]

FEMENINO, VARIACIÓN NÚMERO 8D
1969 [CAT. 87]

FEMENINO, VARIACIÓN NÚMERO 9
1969 [CAT. 88]

FEMENINO, VARIACIÓN NÚMERO 15/
AZUL-NEGRO-ROJO
1970 [CAT. 89]

FEMENINO, VARIACIÓN NÚMERO 1
1969 [CAT. 90]

ROJO-AZUL
1970 [CAT. 91]

BLANCO-AZUL-ROSA
1970 [CAT. 92]

OCRE-AZUL-ROJO-BLANCO
1971 [CAT. 93]

ROJO-AZUL-AMARILLO
1970 [CAT. 94]

URBE/AZUL-NEGRO
1969 [CAT. 95]

URBE II
1970 [CAT. 96]

URBE III

URBE III
1970 [CAT. 97]

PAISAJE: NEGRO-AZUL-BLANCO-ROJO
1976 [CAT. 98]

ROJO-NEGRO-BLANCO-AZUL
1976 [CAT. 99]

ATERRIZAJE III
1977 [CAT. 100]

PAISAJE: VERDE-ROJO-AZUL
1976 [CAT. 101]

PAISAJE DE CHIAPAS
1977 [CAT. 102]

MURO AZUL
1977 [CAT. 103]

LA MUJER DE LA JUNGLA
1977 [CAT. 104]

TLACUILO
1979 [CAT. 105]

GERZSO Y LA ÉPOCA DE ORO DEL CINE MEXICANO

EDUARDO DE LA VEGA ALFARO

I

En una entrevista realizada en 1993 por la periodista Angélica Abelleyra, Gunther Gerzso señaló sobre su labor como escenógrafo para la cinematografía mexicana:

> tenía esa chamba del cine en la cual tuve que hacer vecindades, cabarets y películas de Arturo de Córdova bajando escaleras de mármol y esas cosas ridículas. Yo prefiero no verlas ahora porque… son demasiado ridículas.
>
> Este trabajo de escenógrafo me apartó de los grupos [artísticos]. Además, los surrealistas [emigrados a México] no me tomaban en serio como pintor. Para ellos era un aficionado y tenían razón, porque trabajaba de vez en cuando.

En respuesta a si veía en sus obras pictóricas algo de escenográfico, el artista indicó: "No, nada. La escenografía es de tres dimensiones. Se mueve como la arquitectura e imita ambientes. Lo bueno de la escenografía es que luego se destruye pero, ni modo, quedan las películas". Y más adelante señalaría con sorna: "El cine [mexicano] era como una fábrica de hacer películas y de vez en cuando salía una menos mala que otra". Pero concluyó: "A la mejor no debía ser tan ingrato porque al fin de cuentas a través del cine pude pintar".[1]

Si tales declaraciones se toman en sentido estricto, a simple vista pareciera que para el gran pintor mexicano su amplia e intensa labor como escenógrafo, desempeñada en poco más de ciento treinta películas, no fue un trabajo muy trascendental sino, en todo caso, una manera más o menos digna de ganarse la vida. Sin embargo, una mirada atenta a buena parte de las películas en que Gerzso intervino contradice algunas de esas tajantes aseveraciones. Como buscamos demostrar en este ensayo, tales palabras podrían ser el equivalente al exuberante bosque que no permite ver la variedad y calidad de los árboles que lo forman.

II

Durante su etapa silente, enmarcada entre 1896 y 1929, la cinematografía mexicana desarrolló en forma paulatina una tradición que consistía en emplear escenarios artificiales —como sucede en el teatro— que servían de espacio y atmósfera a todo tipo de historias, principalmente dramas y comedias impregnadas de las diversas corrientes nacionalistas en boga.[2] A partir de 1916, luego de que muchos cineastas mexicanos dedicaran la mayor parte de sus esfuerzos a la producción de noticiarios y películas documentales, se pusieron las bases de un proyecto industrial que, de acuerdo con los modelos establecidos en otros países (Estados Unidos, Inglaterra, Alemania, Francia e Italia), requería de la instalación de estudios con objeto de tener un mayor control de los presupuestos invertidos en la manufactura de filmes. Esta manera de producir películas necesitó de áreas especializadas, entre ellas la de escenografía. En ese terreno pueden destacarse los trabajos pioneros de Jesús Celis Canizo, Roberto Galván y Bruno Pagaza para películas como *1810 o ¡Los libertadores!*, 1916, y *El amor que triunfa*, 1917 (ambas dirigidas por Carlos Martínez Arredondo y Manuel Cirerol Sansores, y *Yo soy tu padre*, 1927 (por Juan Bustillo Oro).

En el periodo que va de 1930 a 1937 las películas hechas en México empiezan a producirse de manera seriada, lo cual demanda el empleo sistemático de especialistas en el diseño de las escenografías y los vestuarios respectivos. En esa etapa, previa a la consolidación del cine mexicano como nuevo sector industrial, aparecen los primeros responsables de dotar a las cintas sonoras nacionales de atmósferas adecuadas a las exigencias de su género.

[1] Gunther Gerzso, entrevistado por Angélica Abelleyra, *La Jornada*, 11 de agosto de 1993.

[2] Sobre el tema del nacionalismo cinematográfico mexicano, véase Aurelio de los Reyes, *Medio siglo de cine mexicano (1896-1947)*, México, Trillas, pp. 8 y ss.

Ese periodo primitivo del cine sonoro mexicano fue dominado por algunos diseñadores reconocidos gracias a la calidad de su trabajo: Fernando A. Rivero, los hermanos Mariano y José Rodríguez Granada, Jorge Fernández, Julio Cano, Beleho, Carlos Toussaint y Juan José Segura, entre otros. A ellos se deben los buenos logros escenográficos de filmes como *Santa* (Antonio Moreno, 1932), *La mujer del puerto* (Arcady Boytler, 1934), *El compadre Mendoza* (Fernando de Fuentes, 1933), *Chucho el Roto* (Gabriel Soria, 1934), *El fantasma del convento* (De Fuentes, 1934), *Dos monjes* (Bustillo Oro, 1934), *Luponini de Chicago* (José Bohr, 1935), *¡Vámonos con Pancho Villa!* (De Fuentes, 1935), *El baúl macabro* (Miguel Zacarías, 1936), *Allá en el Rancho Grande* (De Fuentes, 1936), *La mujer de nadie* (Adela Sequeyro, 1937) y *La mancha de sangre* (Adolfo Best Maugard, 1937), todos auténticos clásicos de una cinematografía que se esforzaba por abrirse camino en un mercado interno que entonces integraban poco más de mil salas diseminadas a lo largo y ancho del territorio nacional. Huelga decir que ya desde aquella época, y aun antes, ese mercado estaba plenamente dominado por las cintas provenientes de Hollywood, California, que hacia principios de la década de 1920 se había convertido en la sede del más poderoso emporio cinematográfico del mundo occidental.

Como se ha insistido, el éxito internacional de *Allá en el Rancho Grande* y de otras comedias rancheras permitiría que el cine mexicano alcanzara el rango de industria. Con los 58 filmes realizados durante 1938, la producción local se aprestó a dar la batalla a la colosal estructura hollywoodense, pero sobre todo buscó seguir surtiendo los crecientes mercados hispanoparlantes, obtenidos gracias a la buena acogida de un amplio sector del público que encontró en las películas mexicanas un medio de identidad cultural basado en el folclore y en la sencillez de sus historias.

Además de este aliciente, el incremento en los volúmenes de producción provocaría a su vez la necesidad de engrosar las filas de actores y técnicos. De esta manera, entre 1938 y 1943, a los ya citados se agregaron los nombres de otros escenógrafos: Manuel Fontanals, Ramón Rodríguez Granada, Teodoro Zapata, Jesús Bracho, Luis Moya, Vicente Petit, Javier Torres Torija.

A este grupo también pertenece Gunther Gerzso, quien se incorpora a la pujante industria fílmica mexicana a través de su desempeño en la segunda versión sonora de *Santa* (1943) [Fig. 118], filme realizado por Norman Foster, talentoso director estadounidense de amplia trayectoria en Hollywood, que por entonces acababa de colaborar con el gran Orson Welles en la realización de *Jornada del terror* (*Journey into Fear*, 1942), cinta policiaca interpretada por la mexicana Dolores del Río y el propio Welles.

En el momento en que Gerzso se integró al ambiente fílmico, comenzaba lo que después se conocería como la "Época de Oro" del cine mexicano. En efecto, luego de padecer el retiro de capitales y una crisis de saturación de mercados, fenómenos que se tradujeron en abruptos descensos en la producción (39 películas

en 1939, 29 en 1940 y 38 en 1941), a partir de 1942 la industria cinematográfica nacional inició, con 52 filmes producidos, un proceso de recuperación que la llevaría a convertirse en una de las cinco ramas económicas más importantes en cuanto a captación de divisas. A ello contribuyeron varios factores.

En primer lugar, el ingreso de los Estados Unidos a la Segunda Guerra Mundial tuvo un efecto benéfico sobre el desarrollo económico del país en general y del cine en particular. La necesidad de que naciones como México suplieran con producción propia la importación de artículos provenientes de aquel país se tradujo en un incremento en los empleos del sector fabril. Ello implicó un rápido crecimiento de las zonas urbanas e impulsó la expansión del mercado cinematográfico, toda vez que el aumento de la población en las ciudades incentivó la demanda del espectáculo fílmico. De forma simultánea, debido a una política de alianzas frente a las amenazas externas, el cine mexicano obtuvo el beneficio de ser designado por los productores hollywoodenses la plataforma ideal para realizar películas cuyos contenidos reforzaran la "unidad panamericana", como un medio para hacer frente a una posible intervención de las potencias del Eje Berlín-Roma-Tokio en las naciones de América Latina. Dicha estrategia para hacerse de aliados, impulsada por el magnate Nelson Rockefeller a través de la División de Cine de la Oficina del Coordinador de Asuntos Interamericanos (OCAIAA, por sus siglas en inglés), dio por resultado que la industria fílmica mexicana recibiera todo tipo de apoyos provenientes de Hollywood: inversión en la producción fílmica local a través de empresas como la RKO, estímulos económicos directos a los productores, asesoría a los técnicos y trabajadores cinematográficos, preferencia en el abastecimiento de película virgen (material bastante escaso debido al conflicto bélico) y en la distribución y circulación de los filmes hechos en México en los mercados de habla hispana, transferencia de tecnología y equipos para hacer un cine de mejor calidad, etc.[3] Tal apoyo se vería reflejado en un considerable y constante aumento en los volúmenes de producción: si en 1943 se filmaron 70 películas de largometraje, en los siguientes dos años se realizaron 75 y 82 respectivamente.

Una estadística elaborada por Gaizka de Usabel e incluida en su estudio *American Films in Latin America: The Case History of The United Artist Corporation, 1919-1951* ayuda a entender mejor el panorama antes descrito.[4] Por ejemplo, en 1942 Cuba, pequeño país antillano de escasa producción, importó 47 películas

[3] Una síntesis de los principales acontecimientos fílmicos nacionales ocurridos durante este periodo puede encontrarse en Eduardo de la Vega Alfaro, "El impacto de la II Guerra Mundial en el cine mexicano: reorganización política e ideológica, 1941-1945", en revista *Film-Historia*, Barcelona, vol. II, núms. 1-2, noviembre de 1993, pp. 173-178.

[4] Gaizka de Usabel, *American Films in Latin America: The Case History of United Artists Corporation, 1919-1951*, tesis de maestría, University of Wisconsin en Madison, 1975. Todas las estadísticas están sacadas de ese estudio.

mexicanas por 35 argentinas; al año siguiente, las cifras de importación ascendieron a 43 mexicanas por 42 argentinas, lo que mostraba un virtual empate entre ambas cinematografías; en 1944 los distribuidores cubanos importaron 68 cintas mexicanas por 27 argentinas, mientras que, en 1945, las cifras de importación de filmes quedaron en 56 mexicanos por 25 argentinos. Fenómenos similares se produjeron en casi todos los países de Latinoamérica.

III

En 1941, luego de su estancia en Cleveland, donde aprendió escenografía, Gerzso regresó a México, donde permaneció un año antes de decidise a regresar a los Estados Unidos a fin de buscarse un mejor modo de vida. Pero, aconteció que

[...] dos días antes de irme de nuevo a los Estados Unidos vino un señor y tocó la puerta de mi casa; era un productor de cine, el señor Francisco de P. Cabrera. Quería que yo hiciera unos decorados para una película que se iba a realizar. En seguida le respondí: —yo de eso no sé nada y además me voy a los Estados Unidos dentro de dos días. —¡No, por favor! [me dijo], quédese por lo menos a la filmación, porque tengo mucho interés, me lo han recomendado mucho. Total, me quedé y para siempre. Empecé en el cine en una cinta que se llamó *Santa* con Esther Fernández y Ricardo Montalbán [...] Como el cine no era cosa de una semana, pues a veces no consiguen el dinero para financiar la película, tuvimos que esperar.

Entonces dijeron: —Mientras vamos a preparar otra. Y nos pusimos a trabajar con *Los Pardillan*, una especie como de *Tres mosqueteros*. Yo hice dibujos [para ese proyecto], todavía no pertenecía al Sindicato de la Producción y había otro escenógrafo, apareció ahí, sólo que él [sí] era del sindicato. A raíz de que yo diseñé todo me dijeron que si quería ingresar a esta organización [primero] tenía que ser asistente de escenógrafo. Eso era nada más una forma de arreglarlo. Ya después ingresé al sindicato; tuve mucha suerte en ese sentido, no fue por mi talento, sino porque había una producción muy grande y necesitaban más gente. [5]

Cabe aquí acotar que el proyecto de llevar a la pantalla una versión mexicana de *Los Pardillan*, novela "de capa y espada" escrita por el francés Michel Zévaco, se debió a la iniciativa del productor Carlos Ezquerro, quien planeaba realizar una trilogía de *serials* complementada por otros dos títulos: *Fantomas* y *Los compañeros del silencio*. La muy ambiciosa idea que para su época representaba trasladar al medio fílmico esos textos literarios se vio frustrada debido a la muerte repentina del empresario. Antes de que ello ocurriera, la tarea de redacción de los respectivos guiones para los tres proyectos había recaído en Fernando Méndez, cineasta de origen michoacano que acababa de dirigir para Ezquerro un excelente *serial* intitulado *Calaveras del terror* (1943). Estos datos revisten gran importancia porque Méndez, quien había hecho estudios de arte pictórico en la Academia de San Carlos de la Ciudad de México, dirigiría después varias cintas de horror en las que Gerzso desplegaría su enorme talento como escenógrafo y diseñador. [6]

El ingreso de Gerzso al medio fílmico mexicano tuvo que ver con su extraordinario gusto visual y con una gran cinefilia que se remonta a sus épocas de infancia. Gerzso rememoraba :

[…] Bueno, la primera vez que fui al cine fue en la calle 5 de Mayo donde [estaba] el cine Palacio, nosotros vivíamos en Motolinía, a una cuadra; me acuerdo [haber visto ahí] una película alemana, me acuerdo muy bien que [se veían] dos troncos de árbol, así muy rectos y había otro tronco de árbol así encima y ahí estaba sentado un señor […] yo tenía 4 años y… a mí me gustaba mucho el cine y luego íbamos a un cine que se llamaba el Salón Rojo que [estaba] en Madero y Bolívar […] El Salón Rojo eran dos cines donde daban la misma película y una era media hora después que la otra y ahí vi unas películas, era cine mudo, vi una película famosa que se llamaba… era del oeste, donde [se veían] muchas carretas y era

creo de [David W.] Griffith. Luego los cines a los que uno iba eran el Parisina en la colonia Juárez, el Balmori [que] era de los cines elegantes: costaba 1.50 pesos y ahí [era] donde veía las películas de la Metro [Goldwyn Mayer], era una función a las 4 y otra a las 7:30, veíamos cortos con *El gordo y el flaco*, una cosa así de visita a Singapur y luego una película de Charlie Chan y luego la película grande con Greta Garbo. Luego [también estaba] el cine Olimpia [que] era de la Paramount, había una pantalla inmensa, ahí veía uno las películas de Marlene Dietrich, así las primeras donde la señora no movía ni un músculo y la fotografía era así a la perfección porque el director era [Joseph] von Stenberg que era fotógrafo; ese señor sabía mucho [sobre] cómo presentar las cosas, tenía un ojo de fotógrafo. [7]

La entrevista en *Cuadernos de la Cineteca Nacional* citada párrafos arriba contiene un pasaje en el que Gerzso recordaba que "desde la edad de diez años, en Suiza tuve grandes líos porque asistía al cine en vez de ir al colegio; veía funciones donde dejaban entrar a los niños, se exhibían películas de aventuras, pero para mí tenían una fascinación muy grande".

Con tales precedentes, aunados a su vasta experiencia en el diseño de escenarios para obras de teatro, la incorporación de Gerzso a la industria cinematográfica de su país no debió ser tan difícil ni conflictiva; por el contrario, sin duda constituyó una alternativa muy conveniente, sobre todo si consideramos los problemas económicos que, de acuerdo con su propio testimonio, atravesaba en aquel momento. [8]

Debido a la importancia que tuvo para la historia de la cinematografía mexicana y al hecho de ser la película que marcó el debut de Gerzso como escenógrafo de cine, resulta oportuno detenerse en el caso de *Santa*. Para ello hay que remontarse al año de 1904, fecha en que el escritor Federico Gamboa publica una novela de tema prostibulario que se convirtió en lo que hoy se designa como un auténtico *best seller*. En aquella novela Gamboa dio rienda suelta a su pretensión de lograr el equivalente mexicano de las grandes obras escritas por los naturalistas franceses (Emile Zola, Gustav Flaubert, Guy de Maupassant, etc.). Pese a su contenido melodramático, la *Santa* de Gamboa fue una virulenta denuncia sobre las condiciones de miseria padecidas por el grueso de la población del país. Si se considera que en aquel entonces México vivía en plena dictadura liberal encabezada por Porfirio Díaz,

[5] María Alba Fulgueira, *Cuadernos de la Cineteca Nacional*, México, Cineteca Nacional, núm. 6, 1976, pp. 81-90.

[6] Mayores datos y referencias sobre la vida y obra de este director pueden verse en Eduardo de la Vega Alfaro, *Fernando Méndez (1908-1966)*, Guadalajara, Universidad de Guadalajara, 1995.

[7] Gunther Gerzso, entrevistado en la serie testimonial *Memoria del cine mexicano*, Mexico, Instituto Mexicano de Cinematografía, 1993.

[8] En otra parte de su entrevista con María Alba Fulgueira, Gerzso apunta que luego de su regreso a México, en enero de 1941, compró una casa "que era un estudio de pintura; sin embargo, no podía vender mis cuadros y se nos acabó el dinero y: —bueno ¿y ahora qué hacemos? Entonces fue cuando vino el productor Francisco de P. Cabrera, antes de mi proyectado viaje a Cleveland, para [ofrecerme trabajar en] la filmación de *Santa*".

promotor del lema "Orden y Progreso", tal denuncia por la vía literaria no sólo tuvo un fuerte impacto entre los círculos oficiales sino que reveló ante propios y extraños las grandes limitaciones del proyecto económico del gobierno en turno.

No es casual que uno de los primeros largometrajes de ficción producidos por el cine mexicano del periodo posrevolucionario haya sido, pues, una adaptación fílmica de la célebre novela de Gamboa. Realizada en 1918 por Luis G. Peredo, la primera *Santa* cinematográfica resultó, como era de esperarse, un notable éxito de taquilla, a pesar de que su director llevó la historia por la ruta del melodrama más o menos convencional. Catorce años después una nueva versión de *Santa*, ahora producida por un grupo de filántropos encabezados por Juan de la Cruz Alarcón, fue el medio para que el cine mexicano inaugurara de manera formal su periodo sonoro. Con ese propósito arribaron a México varios elementos provenientes de Hollywood: los hermanos Rodríguez Ruelas, inventores de un aparato que permitía la incorporación del sonido a la imagen; Antonio Moreno, director de origen español, y los actores mexicanos Lupita Tovar y Donald Reed (seudónimo de Ernesto Guillén). El triunfo comercial de esta segunda versión de la película *Santa* contribuyó a sentar las bases de la industria fílmica nacional.

En octubre de 1937, al vencerse el permiso que tenía De la Cruz Alarcón para explotar la novela de Gamboa, el proyecto de filmar una tercera película comenzó a tentar a varios productores. Años después se llegó a decir que la célebre actriz mexicana Dolores del Río, que había alcanzado fama internacional como intérprete de películas hollywoodenses, estuvo dispuesta a trabajar en esa nueva adaptación siempre y cuando la dirigiera Orson Welles, su pareja en aquella época.[9] Finalmente, Francisco de P. Cabrera la produjo, y contrató a Norman Foster para dirigirla; el papel principal fue otorgado a Esther Fernández, ya conocida en toda América Latina gracias a su actuación como protagonista femenina de *Allá en el Rancho Grande*. El año de 1943 fue muy apropiado para realizarla pues se cumplían 25 años del filme de Luis G. Peredo.

Por su tema escabroso, esta vez mucho mejor abordado que en las versiones previas, la *Santa* de Foster exigió un elaborado trabajo tanto de fotografía como de creación de atmósferas a través de los decorados de estudio. En el rubro de iluminación y puesta en cámara, Foster contó con la experiencia de Agustín Martínez Solares, mientras que Gerzso y Toussaint, en conjunto,[10] diseña-

ron los diversos escenarios en los que transcurría la mayor parte de la trama que narra la azarosa vida de una joven del pueblo de Chimalistac. Ella, tras sufrir el engaño de un apuesto militar, es expulsada de su hogar, hecho que la obliga a prostituirse. En el burdel donde trabaja, Santa se convierte en objeto amoroso de un pianista ciego. Abandonada por su amante, el torero Jarameño, Santa huye del prostíbulo y su salud comienza a deteriorarse. Apiadado de ella, el pianista le paga una costosa operación pero la mujer muere sin poder cumplir la promesa de casarse con su devoto protector.

Los logros de Gerzso y Toussaint resultaron, pues, digno complemento para una historia que reclamaba una diversidad de espacios que reflejaran los estados de ánimo de sus personajes principales. De esta forma, la escenografía de la *Santa* de Foster es exquisita y sugerente en los objetos y decorados de la sala del burdel donde la joven ingenua se asombra tanto ante la pequeña escultura de una pareja desnuda en pleno trance amoroso como ante la enorme pintura que muestra un bellísimo desnudo femenino; es austera en los interiores de la humilde casita de Chimalistac que la protagonista deberá abandonar luego de que sus hermanos se enteran de su deshonra; es ambiciosa y realista en el cabaret que se improvisa como tablao español para que Santa y el Jarameño (Ricardo Montalbán, siempre excelente) intercambien miradas de mutuo deseo; es intensamente expresionista en las callejuelas sombrías donde el ciego llora desdichado mientras su fiel lazarillo trata de consolarlo; es sutilmente simbólica en los elementos que ambientan la recámara en la que la antiheroína consumará el supremo acto de infidelidad, tras el cual iniciará un vertiginoso proceso de degradación; es naturalista en el paupérrimo cuartucho donde el personaje interpretado por Esther Fernández se reencuentra con su furiosa enemiga de antaño; es lírica en las flores, macetas y chimeneas que completan la atmósfera de la azotea de vecindad donde la prostituta enferma cree haber alcanzado la felicidad; es irónica en la supuesta purificación que se realiza entre las asépticas paredes del hospital donde la cirugía de Santa se convierte en una especie de rito litúrgico ("Santa, sé mi guía, en el triste calvario del vivir"), y es alegórica en las tumbas y cruces del cementerio en que transcurre la breve secuencia que da fin al relato.

Decidido a quedarse en México, Gerzso continuó su trabajo para el cine. En 1944 elaboró los diseños para la escenografía de *Adán, Eva y el diablo*, comedia escrita y financiada por Francisco de P. Cabrera y dirigida por el emigrado alemán Alfredo B. Crevenna, que había adaptado la *Santa* de Foster. Al año siguiente Gerzso se integró de manera más formal a la industria fílmica na-

[9] Cf. David Ramón, *La "Santa" de Orson Welles*, México, UNAM, 1987.

[10] En su respectivo testimonio para *Cuadernos de la Cineteca Nacional*, Jesús Bracho afirma que "[Gerzso] había preparado ya el 80 por ciento de la escenografía de la segunda versión [sonora] de *Santa*, pero como no era reconocido por el sindicato, Pancho Cabrera [...] me llamó: [...] Así entré yo [a la producción de la película], de ese modo conocí a Gunther, cuyos diseños eran muy

teatrales, porque él era gente de teatro [...] Hicimos algunas modificaciones y en esos momentos, cuando se iba a construir, tuve otra película que me interesaba mucho, así que lo ayudó Toussaint en la construcción".

cional con su trabajo para tres realizaciones de muy buena calidad: *Corazones de México*, de Roberto Gavaldón (Fig. 119); *La morena de mi copla*, de Fernando A. Rivero, y *Campeón sin corona*, de Alejandro Galindo (Fig. 120).

Corazones de México, realizada con apoyo de la Secretaría de la Defensa Nacional, fue una de las escasas aportaciones del cine mexicano a la feroz lucha ideológica entre los aliados y las potencias del Eje. En este caso, el artista se limitó a desempeñar su tarea de la manera más profesional posible recreando interiores de casas de la clase media urbana. Así también lo hizo en *La morena de mi copla*, un melodrama folclórico-taurino filmado para el lucimiento de la cantante española Conchita Martínez, para el que Gerzso diseñó espacios que evocaban la arquitectura regional de Andalucía.

El caso de *Campeón sin corona* amerita, sin duda, capítulo aparte. Producida por Raúl de Anda, cuya figura estaba asociada principalmente a una serie de películas taquilleras encabezadas por *El charro negro* (1940) y sus secuelas, la cinta de Galindo marcaría uno de los hitos del cine mexicano ambientado en los barrios populares del centro de la Ciudad de México. Biografía velada del célebre boxeador Rodolfo *El Chango* Casanova, *Campeón sin corona* alcanza condición de clásico gracias, en parte, a su depurado trabajo de realización y a la magnífica recreación en pantalla tanto del habla como de las atmósferas urbanas en que se desarrollaba la fulgurante carrera deportiva del personaje principal, sobriamente interpretado por David Silva. El tema del filme, que paralelamente describía el proceso de deterioro que el alcohol iba causando en la salud del protagonista, debió resultar ideal para que Gerzso

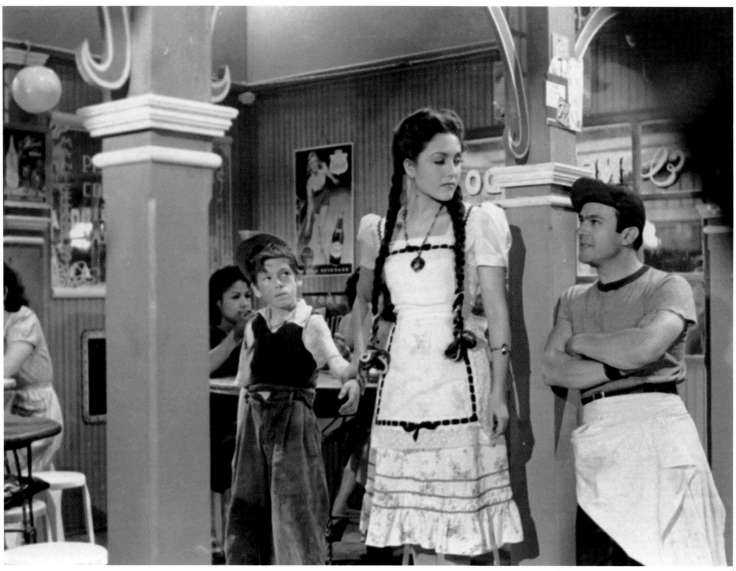

CAMPEÓN SIN CORONA DE ALEJANDRO GALINDO
1945 [FIG. 120]

desplegara su gusto por la ambientación de espacios típicos del bajo mundo.[11] Esa inclinación no es fortuita pues éstos estaban más vinculados, por su manejo de los volúmenes y las formas, a los conceptos estéticos que el artista había comenzado a desarrollar desde sus inicios como pintor y escenógrafo de teatro. La ambientación de los exteriores e interiores de la Arena Olímpica del barrio de Peralvillo; las callejuelas oscuras por donde el joven boxeador huye de la turbamulta que él mismo ha provocado; la recámara compartida que se divide con una enorme colcha corrediza; el tradi-

cional puesto de nieves del mercado de La Lagunilla; el expendio de comida con columnas dóricas y pletórico de anuncios publicitarios; el billar en que transcurren las horas de ocio y se dan cita los proxenetas de barrio; el humilde vestidor donde los deportistas se bañan y cambian de ropa; el club de baile con ventanas romboidales en que resuena el grito estentóreo de un vivaracho locutor ("¡Ey, familia! Danzón dedicado al popular y susodicho boxeador que nos visita —*Kid* Terranova— y la dama que lo acompaña"); el vetusto gimnasio donde el protagonista se entrena golpeando furiosamente la pera; el carrusel de feria donde sucede un altercado entre los futuros rivales; el lujoso apartamento en que el aspirante a campeón es seducido por la vampiresa mientras se escucha un bolero alusivo ("Hoy, como nunca, la noche es nuestra [...] Estamos juntos, estamos solos; la vida es breve, quiéreme más"); el cuarto

[11] Gerzso declaró a María Alba Fulgueira, en *Cuadernos de la Cineteca Nacional*: "A mí me gustaban mucho los escenarios así, del bajo mundo, por ejemplo las cantinas; he hecho una gran cantidad de ellas, y vecindades y cabarets, pero de mala muerte, los cabarets elegantes nunca; a mí el mundo elegante me pareció siempre lo más aburrido de todo".

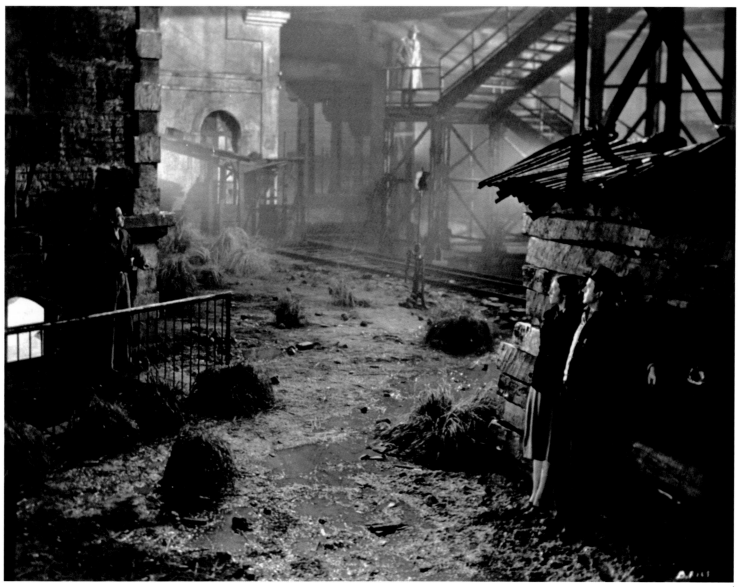

de hotel desde donde se observan los rascacielos de Nueva York; el patio de la penitenciaría que sirve de área de entrenamiento para la pelea de revancha; la taberna paupérrima donde los parroquianos se reúnen para escuchar la transmisión radial del triunfo del boxeador que logró ganar el anhelado campeonato; el sórdido callejón con basura, farol, escaleras en primer plano y tiendas abandonadas que sirve de marco para la reconciliación final entre el paria noctívago y la madre y la novia que se afanaban en encontrarlo. (Aquí, la toma en profundidad de campo y a contraluz, así como los contornos de los elementos restantes, resulta digna de un cuadro abstracto.) Sin duda, el filme de Galindo significó la consagración plena del artista como uno de lo mejores escenógrafos con que contaba el cine nacional.

El sólido y brillante trabajo de Gerzso para *Campeón sin corona* marcó el inicio de una larga y fructífera amistad con Alejandro Galindo, otro de los grandes exponentes del cine mexicano en su etapa clásica. En su testimonio para *Memoria del cine mexicano*, Gerzso afirmaría haber conocido a Galindo en los Estudios Azteca y coincidir con él en lo que era el realismo cinematográfico:

[…] porque además de saber de cine también conocía [muy bien] sus historias; siempre hay [en ellas] un fondo que es verdadero, no son cosas artificiales […] digo él sabía, por ejemplo, quiénes eran los personajes […] tenía un gran sentido de la realidad que vivíamos en México; la mayoría de los [otros] directores [mexicanos] no [tenían esa virtud; hacían] unas fantasías […] que realmente al público tam-

bién le gustaban, como en Hollywood todas esas películas de Bette Davis o [de] la Metro Goldwyn Mayer. Todo era en un estilo ideal, por ejemplo una de las secretarias de unas oficinas vivían así en apartamentos de millonarios y dice uno ¿cómo es posible?[12]

Después de vivir su periodo de mayor esplendor, durante el bienio 1946-1947, la industria fílmica mexicana resintió los estragos del fin de la guerra, por ejemplo en marcados descensos en los volúmenes de producción: 70 largometrajes en el primer año y 56 en el segundo. En ese breve lapso el artista participó en nueve películas, como *El ahijado de la muerte* (1946), cuarta y penúltima cinta realizada por Norman Foster en México e interpretada por Jorge Negrete y Rita Conde en los papeles estelares; *La otra* (1946) y *A la sombra del puente* (1946) [Fig. 121], ambas filmadas por Roberto Gavaldón, y *Mystery in Mexico* (*Misterio en México*, 1947), filme dirigido por Robert Wise para la empresa hollywoodense RKO. Si la escenografía de la obra de Foster sobresalía por su detallada recreación de los espacios decimonónicos (patios y recámaras de lujosas haciendas porfirianas), los diseños y acabados concebidos por Gerzso para los filmes de Gavaldón fueron verdaderamente soberbios.

La otra, adaptación de un relato de Rian James, fue una obra muy influenciada por algunos de los mejores exponentes del "cine negro" de Hollywood como Otto Preminger, Alfred Hitchcock y Robert Siodmak. El filme narra una densa y barroca historia en la que, convenciones melodramáticas aparte, se exponen las tres etapas psicopatológicas (angustia, necrofilia y esquizofrenia) que terminarán por dominar la mente del personaje protagónico interpretado por Dolores del Río en el doble papel de humilde manicurista a la vez víctima y victimaria de su millonaria hermana gemela. La trama sirvió para que Gerzso, en perfecta sincronía con Gavaldón y el magistral camarógrafo Alex Philips, desplegara su habilidad para elaborar las contrastantes atmósferas que enmarcan el sórdido conflicto entre ambas mujeres, simbólicamente llamadas María y Magdalena. Aunque los escenarios del salón de belleza, la amplia sala, la cárcel, el patio y la azotea de vecindad son ejemplo de la aguda capacidad de observación de Gerzso, en los elementos y ornatos de las respectivas alcobas es donde el talento del artista alcanza su plenitud. El cuartucho habitado por María (paredes carcomidas, cama de latón, mesa y sillas de madera, mecedora vetusta) no sólo revela sus apuros económicos sino que expresa su soledad y hondo vacío existencial. Por su parte, la lujosa recámara en la mansión de Magdalena (cama con colcha bordada, armario, espejos, tocador pletórico de perfumes y cremas, y baño adosado a la habitación, etc.), es compendio y signo de la opulencia burguesa ferozmente criticada por el escritor comunista José

Revueltas, autor, junto con Gavaldón, del guión de esta obra maestra de la frustrada *serie negra* mexicana.[13]

Producida por Ramex, filial mexicana de RKO, *A la sombra del puente* es una excelente versión fílmica de la pieza teatral *Winterset*, del dramaturgo estadounidense Maxwell Anderson.[14] Revueltas, como autor del guión junto con el poeta Salvador Novo, debió apostar mucho a la primera parte de esta película, que se desarrolla en plena época cardenista y retrata las luchas sindicales que llevarían a la eventual nacionalización de los ferrocarriles, pues él había participado en el movimiento obrero en esa etapa histórica. Para este denso drama proletario, otra de las grandes obras de Gavaldón, Gerzso llevó a cabo un espléndido trabajo de representación en estudio del barrio y el puente de Nonoalco, lugar donde se situaba la historia interpretada por Esther Fernández y David Silva. Los escenarios en que se desarrolla el relato fílmico conjugan, de forma muy compleja, los estilos realista y expresionista, y en ese sentido anuncian el gusto de Gerzso por el geometrismo que habría de caracterizar su obra pictórica de madurez.

Por otra parte, *Mystery in Mexico*, una convencional historia de detectives y ladrones de joyas en la ya para entonces cosmopolita Ciudad de México, marca el inicio de la serie de colaboraciones que hizo Gerzso para el cine hollywoodense, mismas que continuaron en ese año de 1947 con aportaciones a la producción de *El fugitivo* (*The Fugitive*), cinta filmada por John Ford en los Estudios Churubusco y otras locaciones de territorio nacional. Según se infiere de su testimonio para *Memoria del cine mexicano*, en determinado momento Gerzso debió suplir al escenógrafo Alfred Ybarra, quien tuvo problemas con el director del filme; según Gerzso: "No estaba en el sindicato [e] hizo unos decorados que no existían en el *script*". A pesar de ser personalidades opuestas, a Ford le simpatizó Gerzso; siempre lo invitaba a comer y le daba consejos por si algún día quería convertirse en realizador. Gerzso decía: "Me hablaba de que no hay que hacer películas cursis […] nunca veía los *rushes*, nunca miraba a través de la cámara […] [pedía] la cámara […] y se enojaba mucho si, por ejemplo, el camarógrafo estaba platicando con alguien".[15]

IV

En 1947, año en que la crisis de la posguerra pareció tocar fondo, la industria fílmica mexicana encontró la fórmula que le permi-

[12] Gunther Gerzso, entrevistado en *Memoria del cine mexicano*.

[13] Una pormenorizada descripción y el análisis correspondiente de las secuencias en las que sobresale el trabajo de Gerzso pueden encontrarse en el capítulo que Ariel Zúñiga dedica a *La otra* en su libro *Vasos comunicantes en la obra de Roberto Gavaldón*, México, El Equilibrista, 1990, pp. 15-84.

[14] Sólo he podido ver algunos fragmentos de esta película en la Filmoteca de la Universidad Nacional Autónoma de Mexico.

[15] Gunther Gerzso, entrevistado en *Memoria del cine mexicano*.

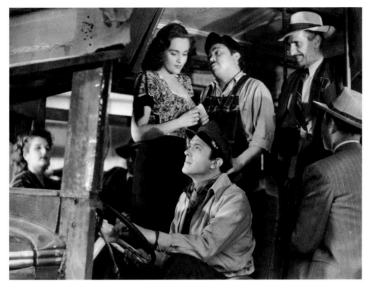

¡**ESQUINA BAJAN!** DE ALEJANDRO GALINDO
1948 [FIG. 122]

tiría pasar a una nueva etapa caracterizada por un *boom* de la producción. El éxito de películas como *Nosotros los pobres* y su inmediata secuela *Ustedes los ricos*, díptico filmado por Ismael Rodríguez, marcó la ruta a seguir. Ambientadas en los barrios lumpemproletarios de la ciudad, producidas a muy bajo costo y destinadas al consumo de una población urbana en rápido crecimiento, dichas películas se convirtieron en la alternativa ideal para que la cinematografía nacional pudiera hacer frente a los embates de la colosal maquinaria hollywoodense. Gracias también a la constante explotación de otros géneros, entre 1948 y 1960 la cinematografía nacional produjo un promedio de cien películas por año. Esto, a su vez, propició que la carrera de Gerzso como escenógrafo entrara en su periodo más intenso y creativo.

En 1948 el artista colaboró en cinco películas. Dos de ellas, *El supersabio* y *El mago*,[16] ambas realizadas por Miguel M. Delgado y protagonizadas por Mario Moreno *Cantinflas*, marcaron el inicio de la larga amistad entre Gerzso y Jacques Gelman, filántropo y coleccionista de arte de origen ruso que en 1941 ingresó a la industria fílmica nacional como productor de las películas del mencionado cómico, por entonces uno de los actores de mayor fama y prestigio en el mundo de habla hispana. De acuerdo con la versión de Gerzso, Gelman lo buscó para proponerle hacer la escenografía de una cinta financiada por Posa Films e interpretada por *Cantinflas*. Ésta fue *El supersabio*, versión local de *Ne le criez pas sur les toits* (1942), película francesa dirigida por Jacques Daniel-Norman y protagonizada por Fernandel. Cabe apuntar que los

escenarios para ambos filmes realizados por Delgado no le permitieron a Gerzso desarrollar su capacidad creativa. "En un principio —afirma Sylvia Navarrete—, Jacques Gelman ignoraba que Gerzso fuera [también] pintor; éste pintaba los domingos o cuando no estaba trabajando en una película, y guardaba los lienzos en un armario. El cine le interesaba más como profesión que la pintura; pensaba que no podía sobrevivir como artista".[17] Con el paso del tiempo Gelman incorporaría a su colección numerosos cuadros pintados por Gerzso, al grado de que éstos se convertirían en parte medular de una muy valiosa pinacoteca privada que también incluía obras de Pablo Picasso, Henri Matisse, Joan Miró, Georges Braque, José Clemente Orozco, Diego Rivera, David Alfaro Siqueiros, Frida Kahlo, Rufino Tamayo, Agustín Lazo, María Izquierdo, Carlos Mérida, Carlos Orozco Romero, Juan Soriano, Vicente Rojo, José Luis Romo, Ángel Zárraga y Francisco Toledo, entre otros.

En contraste con el diseño un tanto rutinario para las cintas protagonizadas por *Cantinflas*, las historias de *¡Esquina, bajan!* (Fig. 122), *Hay lugar para... dos* y *Una familia de tantas* (Fig. 123), trilogía realizada por Alejandro Galindo en la plenitud de sus facultades creativas, le dieron la oportunidad de desplegar de nuevo su talento en la recreación de ambientes típicamente urbanos. Las dos primeras, excelentes crónicas citadinas que giran en torno a las vicisitudes de un chofer de camión espléndidamente protagonizado por David Silva, requirieron de una escenografía realista que en manos de Gerzso adquirió rasgos y caracteres memorables. Ambas películas —cuyos respectivos créditos aparecen sobre dibujos de estilo estridentista— tienen el mérito de haber sido filmadas *in situ* en las calles de la Ciudad de México, hecho que les otorga un enorme valor histórico y, además, las sitúa en la misma tendencia estilística del neorrealismo italiano y del realismo liberal hollywoodense, las vanguardias cinematográficas de la época. No obstante, las atmósferas recreadas en estudio revelaran grandes aciertos: el interior del camión de la línea Zócalo-Xochicalco y Anexas conducido por el protagonista; el enorme salón donde se llevaban a cabo reuniones sindicales, cuyas amplias bóvedas semejaban las de las iglesias góticas (de hecho se celebra ahí un acto luctuoso: el minuto de silencio en honor de un compañero muerto en un choque); la oficina de la empresa rival que también sirve de depósito para refacciones automotrices; la cantina popular donde una pareja baila sensualmente el danzón *Nereidas*; el modesto comedor del departamento adornado con un enorme calendario; el restaurante que sirve de escondite ante el acecho policiaco; la celda en la que, gracias a un soberbio *top-shot*, el personaje interpretado

[16] *El mago* también es el título que Gerzso dio a un cuadro pintado en 1948 (Cat. 32).

[17] Cf. Sylvia Navarrete, "La colección Gelman. Figuración, surrealismo y abstracción", en *La colección de pintura mexicana de Jacques y Natasha Gelman*, catálogo de exposición, Mexico, Centro Cultural Arte Contemporáneo-Fundación Cultural Televisa, 1992, p. 28.

por David Silva deambula como fiera enjaulada y, en una muestra de profundo rencor, da la espalda a la cámara; el patio de vecindad con sus lavaderos de ropa; la recámara nupcial en desorden, hecho indicativo de que el hogar ha sido abandonado por la indignada esposa, y los interiores de hospitales en los que ocurren todo tipo de dramas familiares.

El díptico citadino de Galindo muestra, pues, una perfecta simbiosis entre el realizador y su escenógrafo, misma que será determinante para que *Una familia de tantas*, cuya trama ocurre casi toda en interiores de estudio, alcance el indiscutible rango de obra cumbre del melodrama familiar mexicano. No es casual que ésta fuera la cinta favorita de Gerzso y la única que obtuvo un premio Ariel. En términos muy simples y esquemáticos, la realización de Galindo es una aguda crítica al autoritarismo patriarcal de remanentes porfirianos en que un típico hogar de clase media es, en realidad, una especie de "fortaleza inexpugnable, un castillo medieval que protege [a sus habitantes] de los cambios del exterior", según acota Emilio García Riera.[18]

En *Una familia de tantas* el trabajo escenográfico de Gerzso es riguroso hasta en el menor detalle. La cinta abre con un matinal paisaje urbano captado desde una azotea; *panning* de por medio y aprovechando una sábana tendida, la cámara de José Ortiz Ramos se introduce en la alcoba donde duermen tres hijas de la familia.[19] Tal espacio, magistralmente recreado por Gerzso, incluye dos camas, un armario y espejos que más tarde reflejarán imágenes claves de la historia: la joven brutalmente golpeada por su padre y la novia que, en supremo acto de rebeldía contra la moral conservadora, abandonará el hogar para casarse con el hombre que ama. Conforme avanza la historia, los escenarios se van convirtiendo en testigos mudos del drama: el baño con tina de patas y botiquín en el que, de pronto, irrumpe el padre severo para regañar a los jóvenes rijosos; la cocina con fogón, sartenes enormes y botes para guardar especias; la escalera barroca y señorial por la que transitan los personajes principales; el comedor y la sala integrada por muebles vetustos, un piano, un gran candelabro y un alcatraz artificial que adorna la mesita de centro; las paredes decoradas con figuras romboidales; las puertas con vidrios biselados, y el traspatio adornado con macetas y plantas. Todos éstos, signos

UNA FAMILIA DE TANTAS DE ALEJANDRO GALINDO 1948 [FIG. 123]

de la opresión cotidiana que se disfraza de benevolencia patriarcal. Si en ese ámbito claustrofóbico la torva figura paterna tiene su correspondiente irónico en el cuadro caricaturesco del dictador Porfirio Díaz, la aparición de un joven vendedor de aspiradoras y refrigeradores, encarnado por David Silva, marca el inicio de una revuelta de aliento modernizador multidimensional: personal, moral, familiar, social, cultural, económico y aun político.

Para completar la exégesis del inmenso trabajo desempeñado por Gerzso en *Una familia de tantas*, citemos las palabras del crítico David Ramón a propósito de este filme:

[…] ¿El escenógrafo es el encargado de imaginar o buscar no sólo los interiores sino los exteriores de la película? Perfecto ejemplo: la cerrada donde se sitúa la casa; la calle con su camellón, la calle por donde transita Martha Roth para ir a comprar el pan; el nombre mismo del estanquillo donde lo hace (letreros, los signos), la mansarda y el reloj que marca la hora, nada menos que un telón pintado.

Los objetos que pueblan un mundo, todos, la vajilla, los manteles, el paño sobre algún mueble, los adornos (globos y papel crepé trenzado) para la fiesta de la quinceañera, y en esa misma secuencia: desde el pastel, hasta los zapatos de tacón alto de la "señorita que es presentada en sociedad"; la aspiradora y luego el refrigerador que entran en la casa y juegan un papel tan significativo en la historia cinematográfica.

Uso intensivo —sin desperdicio— de un *set* cinematográfico. No puedo concebir ningún ejemplo mejor que el de esta casa en esta película. Tomada desde todos los ángulos; usada aun en sus más insignificantes rincones, siempre significativa y relevante.

El trabajo escénico fílmico de este artista, ilustra también por cierto, muy evidentemente otras categorías que definen y evidencian la

[18] Emilio García Riera, *Historia documental del cine mexicano*, vol. 3, Guadalajara, Universidad de Guadalajara, Gobierno del Estado de Jalisco, Conaculta, Imcine, 1993, p. 24.

[19] Esta secuencia inaugural podría remitir al siguiente párrafo de Luis Cardoza y Aragón: "[…] Gerzso asevera que no es un pintor abstracto. No me demoro en encasillamientos inválidos. Nos entendemos olvidándonos, más que recordándonos. Desde el primer lienzo que de él conocí, me pareció se trataba de introspecciones y memorias, de autorretratos y perplejidades o [de] los tendederos de ropa puesta a secarse en las azoteas que mira desde su estudio". Cfr. *Gunther Gerzso, Carlos Mérida, Rufino Tamayo*, México, Instituto Nacional de Bellas Artes, 1978.

labor del escenógrafo, por ejemplo: la labor escenográfica como creación de un estilo visual reconocible surgido de la perfecta labor conjunta entre escenógrafo y director (Gunther Gerzso en sus propias palabras al definir la labor escenográfica: "Creación del ambiente según la obra y el espíritu del autor ayudando a que la obra tenga el efecto máximo").[20]

V

A partir de 1949 y hasta 1960 Gunther Gerzso colaboró en un promedio de nueve películas por año, sobre todo gracias al reconocimiento obtenido por la estupenda escenografía de *Una familia de tantas*. Trabajó para cintas realizadas por directores como Alejandro Galindo, Julio Bracho, Miguel M. Delgado, Marco Aurelio Galindo, Alfredo B. Crevenna, Emilio Fernández, Roberto Gavaldón, Luis Buñuel, Emilio Gómez Muriel, Agustín P. Delgado, Miguel Morayta, Chano Urueta, Tito Davison, Jaime Salvador, Yves Allégret, Norman Foster, Vicente Oroná, Adolfo Fernández Bustamante, Harry Horner, Rafael Baledón, Fernando Méndez, Alberto Gout, Tulio Demicheli, Julián Soler, René Cardona, José Díaz Morales, Juan Antonio Bardem, Fernando Cortés, Roberto Rodríguez, Georges Sydney y Rogelio A. González. Sin embargo, por las razones anotadas en el apartado anterior, el incremento en el volumen de producción en la industria fílmica nacional no significó, necesariamente, una mejoría en la calidad; por el contrario, la década de los cincuenta marcó el inicio de una prolongada crisis temática y estética que terminaría por afectar a todos los rubros. Los siguientes casos fueron excepcionales en la carrera de Gerzso.

Puerta, joven (1949) [Fig. 124], de Miguel M. Delgado, es una de las mejores cintas interpretadas por *Cantinflas* para Posa Films. En este filme, Gerzso volvió a lucir sus capacidades para recrear ámbitos populares (vecindades, callejones mugrientos) en los que el *peladito* personificado por Mario Moreno recupera en varios momentos su gracia y vigor originales. A propósito de esta cinta, el escenógrafo recordaría la siguiente anécdota:

[…] Un día antes [del inicio] de la filmación […] vino el productor al foro en [los estudios] Churubusco: Yo construí ahí una vecindad tremenda, era una casa colonial y abajo estaba todo así como son [las vecindades], así con un piso, el piso era así de verdad, yo era un fanático del realismo; entonces en la entrada (había un especie de muro de zaguán) yo puse un tubo con una llave, como las hay en todas las vecindades […] Cuando [los productores] vieron el decorado y esta-

ban ahí viendo dónde iban a empezar [a filmar] yo le dije al productor: "mire y funciona la llave", y entonces salió el agua […] Y Miguel Delgado me dijo: "Sí, pero nosotros no necesitamos [eso], no hay ninguna escena donde sale el agua": Entonces me dijo Gelman: "bueno, ¿ y para qué puso esto ahí?". Digo […] "porque a mí me gustan todas esas vecindades". "Yo hubiera puesto el tubo con la llave pero sin conexión de agua". Y entonces Gelman se fue ahí detrás de todas la paredes de triplay y vio que ahí estaba un bote de aceite [con agua] que estaba ahí sobre un banquito para que hiciera presión; entonces salió y le dijo al director: "¡por favor, use usted eso ya que pagamos por ello!".[21]

Cuatro contra el mundo (1948) es otra de las espléndidas realizaciones de Alejandro Galindo para la que Gerzso elaboraría escenografías adecuadas a una trama que se desarrolla sobre todo en espacios cerrados que producían la sensación de agobio. En muchos momentos esta película alcanza los niveles de algunas de las mejores obras de la *serie negra* hollywoodense y le valió a Gerzso su segunda nominación para el premio Ariel. El cuartucho de azotea en que transcurren los momentos de mayor tensión dramática es un ejemplo más de la capacidad de observación e inventiva del artista. Por lo demás, la cinta marca el debut de Gerzso en otros terrenos de la creación cinematográfica: los créditos lo señalan como autor, junto con Galindo, de un argumento sólido que vuelve verosímil una historia criminal según la cual los miembros de una banda de asaltantes acaban siendo víctimas de la ola de violencia que ellos mismos desencadenaron. Gerzso recordaría que fue Galindo quien le propuso iniciarse como escritor de guiones. "Acepté y me fui [a trabajar] con él, nos sentamos, naturalmente el noventa por ciento era suyo pero yo cooperé también con algo y por supuesto me pagaba; sólo que en el cine cada tres semanas, al acabar la filmación, tenía uno que buscarse otra 'chamba'".[22]

En 1950 Gerzso trabajaría por primera y única vez para una cinta dirigida por Emilio *Indio* Fernández, adalid del nacionalismo cinematográfico mexicano. *Un día de vida*, cinta producida por Francisco de P. Cabrera, ha sido una de las obras menos estimadas de la importante filmografía de este autor; sin embargo, en ella destacan la portentosa fotografía de Gabriel Figueroa y algunos de los escenarios diseñados por Gerzso con el marcado interés

[20] David Ramón, "La casa que Gunther Gerzso construyó", texto del folleto para la exposición-homenaje llevada a cabo por la Dirección General de Actividades Cinematográficas de la UNAM, Ciudad de México, febrero de 1990.

[21] En *Memoria del cine mexicano* Gerzso afirmó que para elaborar los diseños de esta cinta "nos fuimos [a observar] todas las azoteas en el centro [de la Ciudad de México]. [Eran] unos barrios, unas casas maravillosas, coloniales, pero hechas vecindades. Entonces ahí si uno tiene un poquito de ojo, uno reconoce cómo es la realidad y no una cosa artificial que en el fondo no tiene ningún chiste; nosotros hacíamos un naturalismo que empezó en Europa a fines del siglo pasado. Alejandro [Galindo] sí tenía este ojo de cómo es la realidad".

[22] Gunther Gerzso en entrevista para *Cuadernos de la Cineteca Nacional*, *op. cit.*, p. 85.

en dotar de fuerza visual a un melodrama revolucionario con evidentes resonancias bíblicas.

Afanes similares pueden detectarse en la acuciosa labor escenográfica para *Rosauro Castro* (1950) [Fig. 125], intenso drama provinciano de Roberto Gavaldón que narra las últimas horas de vida de un feroz cacique interpretado por Pedro Armendáriz, uno de los principales exponentes del *star system* mexicano de la época. Desde sus primeros *shots* (imágenes de un pueblo agobiado por el autoritarismo y la corrupción), el filme se asume, parafraseando a Gabriel García Márquez, como "la crónica de una muerte anunciada". En ese sentido, el protagonista viene a ser, más que jefe político de carne y hueso, una metáfora del poder feudal en el agro latinoamericano que terminará avasallado por la modernidad. Sobresalen los escenarios y decorados del pequeño espacio donde se celebra un espectáculo de marionetas en que Rosauro percibe el augurio de su propia caída como "hombre fuerte" de la región en la figura de un títere atlético que se desploma; del aula escolar a la que acuden niños de las más diversas clases sociales; del interior de la cantina pueblerina que remite a los *saloons* del viejo oeste estadounidense, y de la elegante casona cuyos objetos revelan la opulancia de su propietario.

En 1950 Gerzso hizo su primera contribución al universo artístico de Luis Buñuel, quien justamente en ese año acababa de realizar *Los olvidados*, película que lo devolvió al primer plano internacional luego de los escándalos provocados por sus obras de afinidad surrealista (*Un perro andaluz, La edad de oro*). Para recrear los espacios en que transcurre la subversiva trama del melodrama *Susana* (*Carne y demonio*) [Fig. 126], Gerzso recicló algunas escenografías ya diseñadas y empleadas en *El Siete Machos*, comedia en la que *Cantinflas* pretendió hacer una parodia del cine de machos cantarines. El escenógrafo señalaría:

> Buñuel era un director que no encajaba para nada en el mundo del cine [mexicano] de aquella época, no era un director comercial, tenía sus propias ideas, perteneció al movimiento del surrealismo en París. Como ser humano era muy distinto del director comercial que fue en ese tiempo. Yo no sé si se adelantaba o no a su época, pero hablar con él era como entrar en otro mundo, algo que los productores no entendieron para nada. Creo que las cintas que filmó aquí las hizo porque también el señor necesitaba comer. Esas que realizamos no fueron ningunas obras maestras […] Como ser humano es un hombre maravilloso […] Hay muchos directores que están muy inseguros de sí mismos, entonces son déspotas. Los que están muy seguros de sí mismos no tienen necesidad de aparecer como el gran tirano. Buñuel es el ejemplar número uno del realizador que es la gente más amable, más encantadora.[23]

[23] *Ibid.*, p. 88.

PUERTA, JOVEN DE MIGUEL M. DELGADO
1949 [FIG. 124]

Sin ofrecer nada extraordinario, la escenografía de *Susana* (*Carne y demonio*) resulta memorable en algunas secuencias típicamente buñuelianas: la que ocurre en una ascética celda de castigo al principio del filme; la que se desarrolla en el amplio salón de armas donde Fenando Soler, visiblemente perturbado por la presencia de Rosita Quintana, comienza a manipular rítmicamente un fusil, algo de evidente connotación masturbatoria; aquélla inolvidable en que el caporal interpretado por Víctor Manuel Mendoza besa con furia a la antiheroína y ella se mancha el vestido por los huevos de gallina rotos como resultado del frenético abrazo, o aquella otra en la que Susana y el hijo del hacendado se quedan encerrados en el pozo que semeja un enorme útero materno.

En 1950, aunque su primera exposición pictórica individual (celebrada en la Galería de Arte Mexicano, regenteada por Inés Amor) careció de repercusión cultural, según Gerzso, el artista logró destacar como escenógrafo. Aparte de las películas ya mencionadas, tuvo otros dos grandes aciertos en *Camino del infierno*, melodrama cabaretero dirigido por Alfredo B. Crevenna a partir de un argumento de Luis Spota, y en *Doña Perfecta* (Fig. 127), de Alejandro Galindo, versión cinematográfica de la novela homónima de Benito Pérez Galdós. Pese a que la primera es una especie de parodia involuntaria del cine de gángsters, tuvo el mérito de contar con magníficos escenarios arrabaleros, incluido el cabaret donde canta el personaje prostibulario encarnado por Leticia Palma. Por su parte, la adaptación de *Doña Perfecta* a la atmósfera del México del siglo XIX, periodo signado por la lucha entre liberales y conservadores, requirió de un minucioso trabajo de ambientación histórica. Además de su contribución como escenógrafo, que le valió otra nominación para el premio Ariel, Gerzso compartió el crédito de la autoría del guión con Galindo, Íñigo de Martino

ROSAURO CASTRO DE ROBERTO GAVALDÓN
1950 [FIG. 125]

SUSANA (CARNE Y DEMONIO) DE LUIS BUÑUEL
1950 [FIG. 126]

y Francisco de P. Cabrera, también productor del filme. En este caso, desempeñan un papel esencial los suntuosos interiores de la hacienda que, como la casa de *Una familia de tantas*, se convierte en testigo de un drama desencadenado por la intolerancia y el conservadurismo extremos. Tapices barrocos, cortinas, pinturas de familiares, espejos, utensilios de cocina, esculturas, jarrones, piano de cola, velas, muebles, camas y escalera de ascenso a las recámaras crean el marco perfecto que explica los gestos y actitudes de la protagonista, interpretada por Dolores del Río en otro de sus grandes papeles para el cine nacional. Ella personifica a una mujer intransigente en sus convicciones políticas y religiosas, y es un emblema de las ideas feudales y reaccionarias que todavía imperaban en la época en que la cinta fue realizada. Como pocas veces en la obra de Galindo, tales prodigios escenográficos alcanzan su complemento ideal con los depurados contrastes lumínicos del estupendo camarógrafo José Ortiz Ramos. De esta forma, la confrontación de las ideologías se plasma en el escenario y en el uso de claroscuros de raigambre expresionista.

La última gran película dirigida por Galindo posee otras virtudes de ambientación, muy notorias en la dimensión y detalles de la cocina en que Doña Perfecta prueba maniáticamente los guisos del día, del jardín que es arreglado y cuidado con esmero por la dama conservadora mientras se gesta un movimiento armado, de la alcoba que sirve de cárcel para obligar a la hija de familia a olvidar al hombre del que está enamorada, de la capilla donde tiene lugar una ceremonia de amor profano entre los personajes interpretados por Carlos Navarro y Esther Fernández, de los solitarios callejones nocturnos que parecen anticipar la tragedia, y del patio de la hacienda donde el joven liberal se desploma acribillado mientras su amada da un grito de consternación.

Si a partir de 1951 el trabajo de Gerzso como escenógrafo empieza a caer en cierta monotonía, que corresponde a la situación general de la industria fílmica mexicana, son dignas de mención películas como *Cárcel de mujeres* (Miguel M. Delgado, 1951) [Fig. 128], *Una mujer sin amor* (Luis Buñuel, 1951) [Fig. 129], *La bestia magnífica* (Chano Urueta, 1952) [Fig. 130], *El bruto* (Luis Buñuel, 1952) [Fig. 131], *Sombrero* (Norman Foster, 1952), *El monstruo resucitado* (Chano Urueta, 1953) y *Los orgullosos* (*Les orgueilleux*, Yves Allégret, 1953) [Figs. 133 y 134].

Al igual que en la celda de *Hay lugar para… dos*, el ámbito penitenciario de *Cárcel de mujeres* se torna opresivo por el hacinamiento de reclusas en espacios cerrados, diseñados para crear una constante sensación de opresión. Aquí, destaca el inicio de la secuencia del "toque para descansar", misma que sucede al pleito colectivo en el comedor: mientras se escuchan los notas del clarín, la cámara de Raúl Martínez Solares hace una toma frontal en la que se ven, en primer término, las rejas de la crujía mayor y, proyectados en el fondo, trazos geométricos que anuncian el estilo de algunas pinturas del periodo clásico de Gerzso (*Urbe*), 1969; *Ocre-azul-rojo-blanco*, 1971) [Cats. 93 y 95].

Por otra parte, los interiores en que se desarrolla la trama de *Una mujer sin amor*, que algunos críticos señalan como la película menos significativa de Buñuel, fueron muy sobrios; resultaban el ambiente perfecto para un melodrama familiar que concluye con la inquietante imagen de la madre desolada, pero tranquila, que empieza a tejer rítmicamente. Aquí, como en las escenas iniciales de la cinta *Un perro andaluz*, aparece *La encajera,* el célebre cuadro de Jean Vermeer.

En *La bestia magnífica*, película precursora del cine de luchadores, uno de los géneros más importantes y significativos de la

década de los cincuenta, la contribución del talento de Gerzso se hace patente en los escenarios que crean la tintorería de barrio bajo en cuyo traspatio entrena la pareja de jóvenes amigos que anhelan ser famosos. De nuevo sobresale la precisión de todos los elementos que conforman los espacios y la aparición de algunos detalles (fachadas de vecindades, callejones, interiores de algún vetusto cabaret donde una pareja baila al compás de las notas del *Mambo en sax*, obra maestra de Dámaso Pérez Prado) que ya son constantes estilísticas del creador de los diseños para la producción. Por si fuera poco, la película contiene una toma en la que el soberbio camarógrafo vanguardista Agustín Jiménez aprovecha de manera perfecta uno de los escenarios creados por Gerzso: mientras Consuelo Velázquez acompaña al piano un bolero tan cursi como exitoso (*Ay, qué divino, qué divino es quererte*), el encuadre hace coin-

cidir, en el mismo plano, un conjunto de líneas geométricas triangulares y romboidales de marcada aspiración abstracta.

En *El bruto*, excelente melodrama proletario enriquecido por la presencia de Pedro Armendáriz, Katy Jurado, Rosita Arenas y Andrés Soler, el escenógrafo hizo una valiosa aportación a la "poética del objeto" (de acuerdo con la frase del biógrafo de Buñuel, Antonio Monegal) que atraviesa de principio a fin toda la obra del realizador español.[24] En este caso, los espacios en que impera el caos están simbolizados por muebles rotos, ropa tirada en el piso, cestos rotos, colchones envueltos con una soga, etc., y evocan una de las

[24] Véase Antonio Monegal, *Luis Buñuel: De la literatura al cine, una poética del objeto*, Barcelona, Anthropos, 1993.

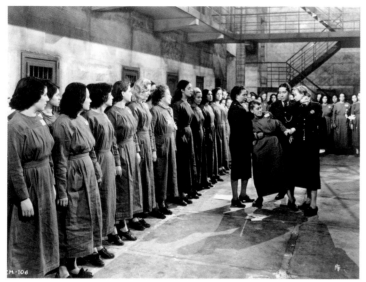

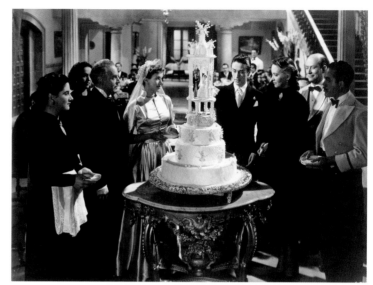

CÁRCEL DE MUJERES DE MIGUEL M. DELGADO
1951 [FIG. 128]

UNA MUJER SIN AMOR DE LUIS BUÑUEL
1951 [FIG. 129]

más famosas secuencias de *La edad de oro* en la que el furioso protagonista interpretado por Gastón Modot arroja por la ventana una serie de objetos extraños (un árbol de Navidad en llamas, un arado, una figura de jirafa y otra de un hombre vestido de arzobispo, las plumas de una almohada), que al caer al suelo forman una montaña de desperdicios, como metáfora del muladar planetario creado por la sociedad moderna capitalista. Contrario a los múltiples aciertos contenidos en *El bruto*, el trabajo escenográfico para *El río y la muerte* (1954), última colaboración de Gerzso para el cine de Luis Buñuel, resultó sumamente convencional.

Acerca de su participación en *Sombrero*, insulsa comedia musical hollywoodense protagonizada por Ricardo Montalbán y parcialmente filmada en locaciones mexicanas, Gerzso recordaría que:

[la cinta] era bastante mala; la acción ocurría en México, era una de esas novelas americanas; me dijeron que fuera yo a Hollywood, cosa que hice; me enseñaron ahí el vestuario y toda la preparación. El productor era muy simpático, era un señor Cummings, un gran hombre, y en esa ocasión tuve una batalla feroz contra el escenógrafo en jefe de la Metro Goldwyn Mayer, un señor Gibbons. Todo se debió a que él quería usar un castillo inglés del siglo XV como hacienda mexicana. Y le dije: —esto no es una hacienda mexicana, esto es un castillo inglés. Como que se querían ahorrar dinero, y entonces el productor me apoyó: —usted insista que esto no es… Entonces Gibbons, que era un señor muy poderoso, me quería echar [de la producción]: —¿para qué necesitamos gente que viene de fuera? En fin, el caso es que se hizo la hacienda como debía ser.[25]

[25] Gerzso, *Cuadernos de la Cineteca Nacional*, p. 86.

Esta anécdota revela, entre otras cosas, el profesionalismo de Gerzso que, con la ayuda de Jack Cummings, logró imponer su criterio estético por sobre el mismísimo Cedric Gibbons (otrora descubridor y marido de Dolores del Río), aunque quizás a costa de que su nombre no apareciera en los créditos de dicha película.

Para *El monstruo resucitado* (1956), cinta pionera del truculento cine mexicano de horror que habría de proliferar pocos años después, Gerzso creó magníficos decorados para una trama que sintetizaba varios mitos y temas propios del género. Algunos escenarios, sobre todo la lúgubre mansión habitada por el típico sabio loco que ha sido marginado por la sociedad, requerían de un guión menos torvo y de un realizador más dotado para la poesía cinematográfica. En todo caso, tanto *El monstruo resucitado* como *La bruja* (1954) [Fig. 132], otra de las fallidas obras genéricas filmadas por Chano Urueta, constituyen pruebas contundentes de que el inmenso talento del artista podía desenvolverse mejor dentro de los parámetros de la poética del horror pues para entonces, y salvo contadas excepciones, el realismo fílmico había degenerado en una caricatura de sí mismo.

De *La bruja* son rescatables los decorados expresionistas para el laboratorio en que el doctor, interpretado por Julio Villarreal, prepara las pócimas que le permitirán obtener la fórmula de la juventud y la belleza eternas, así como los exteriores e interiores de un pueblo de reminiscencias medievales donde se llevan a cabo las reuniones del "Tribunal de la Noche", especie de Santa Inquisición con jueces encapuchados.

En un contexto plagado de adulteraciones y concesiones al más rancio idealismo, la escenografía de la coproducción francomexicana *Los orgullosos* representó un alarde respecto de los evi-

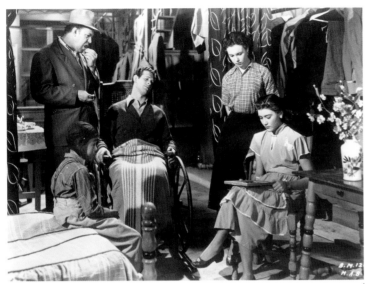

LA BESTIA MAGNÍFICA DE CHANO URUETA
1952 [FIG. 130]

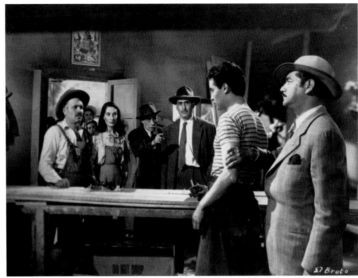

EL BRUTO DE LUIS BUÑUEL
1952 [FIG. 131]

dentes afanes de naturalismo crudo. Adaptación de *Typhus*, breve relato existencialista de Jean-Paul Sartre, la cinta de Allégret aspiraba a ser una parábola sobre las posibilidades de redención en el mundo moderno. La historia versa sobre un médico francés que tras la muerte de su esposa de parto decide establecerse en un pueblo mexicano para consumir sus días convertido en un paria barbón y alcoholizado. Gerzso, quien compartió el crédito de escenografía con Auguste Capelier, hizo un trabajo notable en los interiores de una cabaña habilitada como prostíbulo, de un consultorio médico, de un cuarto de hotel pintado de blanco, de una capilla en la que efigies religiosas (cristos, crucifijos, querubines, vírgenes) rodean irónicamente a los enfermos en trance de agonía y, sobre todo, de la cantina-billar donde el protagonista se dedica a mendigar tragos de tequila o mezcal a cambio de payasadas y trabajos humillantes.[26]

La escondida (1955) [Fig. 135], realizada por Roberto Gavaldón, le valió a Gerzso su cuarta y última nominación para el premio Ariel y representa uno de sus últimos grandes trabajos en los terrenos del cine de ambiciones realistas.[27] Basada en la novela

homónima del escritor tlaxcalteca Miguel Nicolás Lira, la obra de Gavaldón, de marcado aliento épico, reunió de nueva cuenta a la célebre pareja cinematográfica integrada por María Félix y Pedro Armendáriz como protagonistas de una historia romántica en el marco de la lucha del ejército zapatista contra la dictadura porfiriana y el gobierno democrático-burgués de Francisco I. Madero. En este caso la atención se concentra en los impecables decorados decimonónicos del interior de la hacienda pulquera en la que un grupo de ricos baila polca y juega a la "gallina ciega" mientras los depauperados campesinos velan el cadáver de uno de los suyos; el baño con vitrales multicolores, diván lujoso y cortinas romboidales donde María Félix, bañándose en una tina de patas y envuelta en blanca espuma, sostiene un diálogo significativo con Andrés Soler; el vagón-bodega en que tiene lugar la reconciliación entre los amantes otrora separados por el vértigo de los acontecimientos históricos, y la suntuosa recámara que sirve de "nido de amor"

[26] Entrevistado por Alfonso Morales para *Memoria del cine mexicano*, Gerzso recordó que alguna vez el productor Salvador Elizondo le reclamó a gritos el excesivo gasto invertido en el diseño y los escenarios de esa taberna, cuyo costo ascendió a noventa y dos mil pesos de aquella época. Al parecer los productores ignoraban que los decorados de cantinas y vecindades solían ser mucho más caros que aquellos en los que, en palabras del pintor, "Arturo de Córdova baja una escalera en un palacio".

[27] En la entrevista concedida para *Memoria del cine mexicano* Gerzso dijo que, en vez de ser director de cine, Gavaldón debía haber sido ranchero, debido a una anécdota ocurrida durante la redacción del guión de *La escondida*. Cierto día llegó a la casa de Gavaldón un campesino que traía

unos "pípilas" (guajolotes); el cineasta, que por lo regular estaba de mal humor, cambió totalmente su actitud pues se identificaba con el trabajo del campo. Gerzso concluyó: [...] Yo no creo que [Gavaldón] haya sido un director que sabía lo que quería porque siempre se enojaba, siempre echaba pestes [...] Y era muy exigente. Por ejemplo, una vez tuve que copiar el estrado de la Cámara de Diputados hasta el último centímetro y estuvimos ahí midiendo todo y luego [el trabajo] no se vio, no más se vio un señor de aquí hasta acá (señalando del pecho a la cabeza). Todo lo demás, todas las molduras y todas esas dos semanas de trabajo [no se vieron en pantalla]. Pero yo me llevé bien con él, [sin embargo] creo que el cine no era verdaderamente su vida".

Cabe apuntar que de esta última referencia se infiere que Gerzso debió colaborar, aunque sin crédito, en la realización de algunos escenarios para *Rosa blanca*, cinta filmada por Gavaldón en 1960 a partir de la novela homónima del misterioso escritor Bruno Traven.

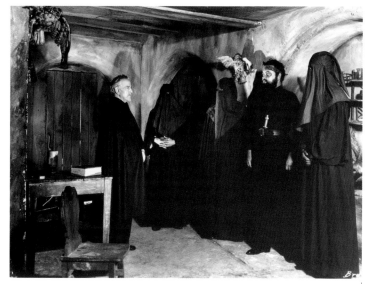

LA BRUJA DE CHANO URUETA
1954 [FIG. 132]

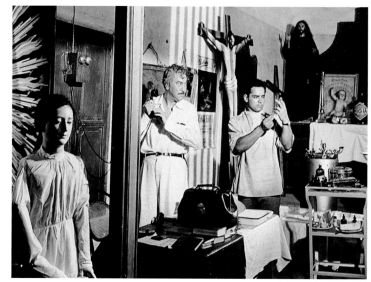

LOS ORGULLOSOS DE YVES ALLÉGRET
1953 [FIG. 133]

al humilde peón encumbrado gracias a su participación en la gesta revolucionaria.

En un nivel mucho menos ambicioso, pero igualmente eficaz, estaría la colaboración de Gerzso para la cinta *Mi desconocida esposa*, excelente comedia realizada por Alberto Gout para lucimiento de Silvia Pinal. Aquí resultan memorables los modernos decorados del departamento de clase media en que transcurre gran parte de la graciosa trama.

En 1955 también acontece un hecho afortunado: el reencuentro entre Gunther Gerzso y Fernando Méndez en la realización de *Hay ángeles con espuelas*, comedia ranchera producida por la compañía Internacional Cinematográfica en la que el pintor participó solamente como autor del argumento, y el crédito de escenografía fue para su colega Javier Torres Torija. Tal colaboración fue el antecedente para que Gerzso se hiciera cargo de los escenarios de *Ladrón de cadáveres* (1956), una de las grandes obras de Méndez en el ámbito del cine de géneros. A pesar de las limitaciones en los tiempos de producción (tres semanas de rodaje), la película muestra el compromiso del cineasta con su obra. Y así, junto con el camarógrafo Víctor Herrera y apoyado en el espléndido trabajo de Gerzso, Méndez dotó a *Ladrón de cadáveres* de una atmósfera visual que dejó muy atrás los intentos realizados por los demás cultivadores nacionales del género.

El toque de Gerzso se advierte desde el inicio mismo de la obra, cuando se aprecia una esbelta figura humana vestida de negro que camina con parsimonia; el encuadre se complementa con diversos elementos (una gran cruz ubicada en el centro del espacio, árboles secos y retorcidos, cuervos que acentúan el ambiente macabro, criptas, niebla), tomados claramente de la célebre escena del cementerio en *La novia de Frankenstein* (*The Bride of Frankenstein*, 1935), la obra maestra de James Whale. Al irrumpir en el ámbito de la lucha libre, con todo su caudal de personajes y ceremonias, el escenario se torna abstracto para servir de insólito marco al feroz encuentro entre dos gladiadores (sintomáticamente llamados *El Lobo Negro* y *El Tigre*) que representan el eterno conflicto entre el bien y el mal. Conforme avanza el relato, *Ladrón de cadáveres* impone el sofisticado estilo de sus primeras imágenes: la huida de los ayudantes del científico se resuelve en portentosos *full shots* que, tras su aparente realismo, muestran complicadas líneas geométricas que se corresponden con la estética de algunos cuadros pintados por Gerzso en épocas subsecuentes (*Presencia*, 1962; *Circe,* 1963 [Cat. 63]*; Plano rojo*, 1963 [Cat. 65]). Otras escenografías, matizadas con exquisitos efectos de contraluz, son las del cuartucho en que el científico se cambia de ropa, del pórtico del que sale a la calle una prostituta, y de los exteriores de la arena donde habrá de celebrarse la lucha en la que el héroe muere por envenenamiento. Por su parte, el laboratorio clandestino es, en rigor, el digno marco para unas escenas llenas de tensión. Como en *El gabinete del Doctor Caligari* (*Das Kabinett des Doktor Caligari*, Robert Wiene, 1919), un clásico del cine expresionista alemán, el asesino se desliza vertiginosamente junto a un muro, integrándose a un espacio, de por sí, amenazante. Esta progresión estilística anuncia su clímax en las escenas del coliseo, el cual ha perdido la dimensión naturalista que tenía en *Campeón sin corona* para adquirir una connotación simbólica: ahora es el escenario de un rito sacrificial.

Si bien resulta evidente que *Ladrón de cadáveres* es un pastiche de diversos clásicos del género fantástico y de horror, en todo caso es un pastiche genial que revela las obsesiones de perfección visual

LOS **ORGULLOSOS** DE YVES ALLÉGRET
1953 [FIG. 134]

LA ESCONDIDA DE ROBERTO GAVALDÓN |
1955 [FIG. 135]

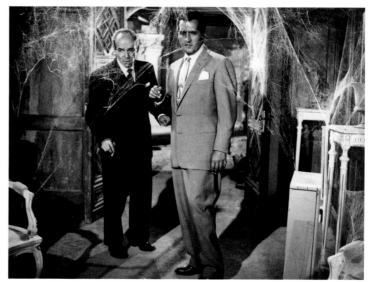

EL VAMPIRO DE FERNANDO MÉNDEZ |
1957 [FIG. 136]

de sus realizadores. Por tales méritos, entre 1957 y 1958 el dúo integrado por Fernando Méndez y Gunther Gerzso fue contratado para una nueva serie de producciones de horror.

La saga dio principio con *El vampiro* (Fig. 136), versión fílmica local del célebre *Drácula* de Bram Stoker. Producida por la empresa del actor Abel Salazar y con espléndida fotografía de Rosalío Solano, la película alcanza el rango de clásico del cine mexicano gracias a la creación de lo que el crítico José de la Colina no duda en calificar como una "atmósfera letal" que a su vez permite "obtener imágenes de un lirismo intenso". La insólita poesía contenida en dichas imágenes debe mucho al magistral oficio escenográfico de Gerzso que, en este caso particular, concibió los decorados de la añeja y carcomida hacienda porfiriana de Los Sicomoros, espacio que suple al castillo medieval de la trama originaria para ambientarla en México. Cada locación adquiere connotaciones específicas desde el momento mismo en que la pareja protagónica (Abel Salazar y Ariadne Welter) se interna en el mundo pesadillesco donde impera el conde Duval, sobriamente interpretado por Germán Robles. Los brumosos alrededores de la antigua construcción aparecen signados por el misterio, expresado en el sendero tenebroso que conduce a la cripta familiar, así como en el bosque de árboles secos y retorcidos que sirve de escondite a una vampiresa ubicua que viste de riguroso negro. El patio y las grandes arcadas de la derruida mansión se ofrecen como una visión alucinante y amenazadora. El escenario que enmarca el ataúd del que emerge el vampiro muestra líneas y texturas que Gerzso utilizó en cuadros (*Aparición*, 1960; *Eleusis*, 1961) [Cats. 60 y 56] en los que, según Luis Cardoza y Aragón, "la expresividad nace sólo de la forma" y no "crea la imagen de una cosa, sino una cosa en sí misma, inesperada y trascendente".[28] El umbral cónico que

sirve de acceso a la cripta del monstruo tal vez fue tomado de alguna pintura expresionista o de las impresionantes imágenes de *Nosferatu, una sinfonía del horror* (*Nosferatu, eine Symphonie des Grauens*, 1922), de Friedrich W. Murnau, obra que también parece haber guiado los afanes estéticos de Méndez, Solano y Gerzso. La alcoba infecta y pletórica de telarañas, polvo y objetos olvidados es el marco idóneo para convocar a la figura femenina que vaga entre las sombras de los pasillos secretos, rincones y corredores de la casona.

El inusitado éxito de *El vampiro* (cuatro semanas en su sala de estreno) motivaría una secuela filmada por el mismo equipo técnico de base, salvo por el argumentista Raúl Centeno y el camarógrafo Víctor Herrera, que suplió a Rosalío Solano. Pese a que *El ataúd del vampiro* (Fig. 137), no disimula su factura precipitada, la película sirvió para que, apoyado en el talento de Gerzso, Méndez volviera a incursionar con buenos resultados en el estilo plástico de los clásicos de la serie. Su historia se desarrolla en tres ámbitos claustrofóbicos: un hospital, un museo de cera y un teatro de variedades. En el contexto del cine mexicano de horror, el prólogo es todo un alarde respecto de la creación de las atmósferas que le imprimen un toque macabro a los elementos visuales del ritual sacrílego: la profanación de una tumba. De la misma forma, en el duelo final entre el héroe y el villano, encarnado por Yerye Beirute, el cineasta aprovechó a la perfección toda la parafernalia teatral y logró establecer una sucesión de planos para integrar la alucinante geometría que, a su vez, enmarca ambas figuras en un compli-

[28] Luis Cardoza y Aragón, en *Gunther Gerzso, Carlos Mérida, Rufino Tamayo, op. cit.*

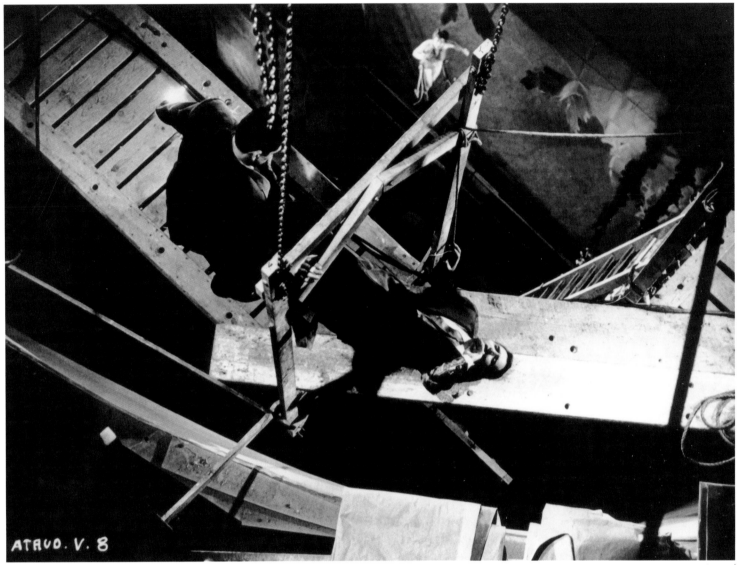

ATRUO. V. 8

cado juego de líneas oblicuas y transversales de evidente cuño vanguardista europeo.

Contratado por la empresa Alameda Films para realizar una serie de cintas protagonizadas por el caballista Gastón Santos (hijo del tristemente célebre cacique y político Gonzalo N. Santos), Méndez requirió de nuevo a Gunther Gerzso para realizar la escenografía de dos de ellas: *Misterios de ultratumba* (Fig. 138) y *Los diablos del terror*, ambas filmadas en 1958. En la primera, el artista creó los diseños expresionistas para una trama que parece proceder del capítulo "Ejemplos de personas que prometieron darse noticias del otro mundo después de la muerte", incluido en el célebre *Tratado sobre los vampiros* del clérigo Agustín Calmet. Pero donde se nota con mayor fuerza la impronta de Gerzso es en las dos secuencias desarrolladas en escenarios de estilo abstracto: un insólito café concert donde la joven heroína baila rodeada de largos telares de seda y columnas fálicas, y el patio de la cárcel donde se efectúa la ejecución de un reo por medio de la horca.

VI

Luego de intervenir en dos coproducciones tan ambiciosas como fallidas, una hispano-mexicana (*Sonatas*, Juan Antonio Bardem, 1959) y otra mexicano-estadounidense (*Pepe*, George Sydney, 1960), entre 1961 y 1962 Gerzso realizó la escenografía para siete películas de corte rutinario, la última de las cuales fue *El extra*, protagonizada por Mario Moreno *Cantinflas*.

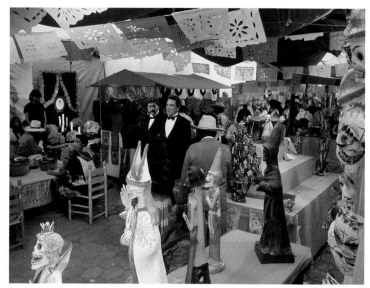

MISTERIOS DE ULTRATUMBA DE FERNANDO MÉNDEZ
1958 [FIG. 138]

UNDER THE VOLCANO (BAJO EL VOLCÁN) DE JOHN HUSTON
1983 [FIG. 139]

Después de terminar estos trabajos y ya siendo un pintor re-nombrado, Gerzso decidió dar por concluida su carrera en el cine como escenógrafo.

No obstante, gracias a una recomendación de Gabriel Figueroa, en 1983 el artista volvió a los sets como diseñador de la escenografía de *Under the Volcano* (*Bajo el volcán*) [Fig. 139], coproducción anglo-mexicana filmada por el gran John Huston. El retorno de Gerzso al ambiente del cine, que a la vez marcaría su despedida definitiva, no pudo ser mejor. Brillante adaptación de la magistral novela homónima de Malcolm Lowry ubicada en México, la obra de Huston se prestó a la perfección para que Gerzso hiciera uno de sus trabajos de mayor calidad y trascendencia, ello a pesar de que el artista admitió no estar actualizado en materia de avances tecnológicos.[29]

La cinta se inicia de manera formidable. Tras los créditos sobrepuestos a una serie de "calaveras" de cartón que de inmediato remiten a la obra gráfica de José Guadalupe Posada y a las imágenes filmadas para el epílogo del frustrado proyecto mexicano de Sergei Eisenstein *¡Que viva México!* (1931-1932), las primeras secuencias revelan una sofisticada recreación del Día de Muertos

de 1938: ceremonias fúnebres en el atrio de un templo, puestos ambulantes donde se venden esqueletos de barro y azúcar, una pequeña sala cinematográfica en la que se exhibe *Las manos de Orlac* (*The Hands of Orlac*, Karl Freund, 1935), protagonizada por el gran actor germano Peter Lorre. Por último, la taberna de pueblo donde el antihéroe imaginado por Lowry comienza, con un vaso de tequila en la mano, el vertiginoso proceso que lo llevará a su consunción final.

Gerzso, a la cabeza de un grupo formado además por José Rodríguez Granada, Teresa Wachter, Elsa Wachter y Martín Cárdenas, desarrolló una magnífica escenografía en la que exteriores e interiores se corresponden a través de los objetos. Este concepto se extiende a otros espacios representados con la precisión y el simbolismo requeridos: la iglesia pletórica de velas y foquitos blancos que penden del techo formando curiosos arabescos; la cantina en la que una anciana que presagia la muerte parece jugar dominó con un gallo mientras a su lado se aprecia un cesto con calaveritas de juguete; el cuarto de baño cuya blancura agiganta la figura de una cucaracha que, por efecto del *delirum tremens*, provoca un ataque de pánico al protagonista; el pequeño escenario teatral donde se representa una parodia *kitsch* del *Don Juan Tenorio* de José Zorrilla, con un diablo rojo extraído de alguna pastorela popular; la licorería regenteada por una espléndida Katy Jurado que evoca sus personajes de *Hay lugar para... dos* y *El bruto*; la placita de toros en la que sutilmente se dejan ver demonios y figuras carnavalescas con guadañas, y, *last but not least*, la ambientación teñida de rojo del sórdido burdel irónicamente llamado El Farolito, sitio que marca el punto final del destino trágico que depara al cónsul Geoffrey Firmin. Apoyado en esta iconografía, el filme

[29] Entrevistado por Mauricio Matamoros para el diario *Unomásuno* (25 de febrero de 2000), Gerzso recordó: [...] Cuando regresé en el 83 al cine, me encontré que los cambios en 20 años habían sido sobre todo técnicos. Teníamos que filmar en Cuernavaca, localicé la casa que necesitábamos y me iba a poner a filmar una secuencia en el baño, pero cuando lo vi dije que sería imposible porque era muy pequeño, entonces el camarógrafo me vio y me dijo que se veía que no había trabajado en cine, al menos últimamente, pues ahora era todo más pequeño.

GABRIEL FIGUEROA Y GUNTHER GERZSO EN LOCACIÓN DE *UNDER DE VOLCANO* (BAJO EL VOLCÁN), *ca.* 1983
[FIG. 140]

de Huston alcanza una dimensión inesperada: se convierte en una interpretación tan libre como personal de un texto literario que debido a su riqueza y complejidad ofrecía una enorme dificultad para trasladarse a la pantalla.[30]

En conclusión: si es que Gunther Gerzso le escatimó méritos a su oficio de escenógrafo de cine, las referencias anteriores de-

muestran justamente su enorme valor. Huelga decir que el tema es susceptible de abordarse en estudios mucho más acuciosos y desde diversos enfoques. Sólo así podrá revelarse en plenitud la impronta que el gran pintor mexicano dejó plasmada en el celuloide, toda vez que en la plástica ya tiene un indiscutible sitio de honor.

[30] A propósito de su contribución para que el pueblo de Yautepec, Morelos, representara a la Cuernavaca de la década de los treinta, Gerzso relata en *Memoria del cine mexicano* que un día Huston estaba sentado a su lado y que de repente le preguntó: "¡Óigame!, ¿cómo era el peinado de los indios en 1938 en el estado de Morelos?". Yo le dije: "No tengo idea —además ése no era mi departamento—, no tengo la menor idea, señor Huston". El cineasta le respondió: "Eso es lo que me pasa, estoy rodeado de ignorantes, de gentes que no saben nada (risas). Bueno, en fin [así era Huston]".

ACERCA DEL AUTOR: Eduardo de la Vega es profesor-investigador adscrito al Centro de Investigación y Estudios Cinematográficos del Departamento de Historia de la Universidad de Guadalajara.

AGRADECIMIENTOS: El autor agradece a María del Rosario Vidal Bonifaz, Juan Carlos Vargas Maldonado, Ignacio Mireles Rangel y Carlos Torrico Torres su valiosa colaboración en la búsqueda y trascripción de fuentes y datos para completar e ilustrar este trabajo.

NARANJA-BLANCO-AZUL-VERDE
1981 [CAT. 106]

PAISAJE: BLANCO-VERDE-AZUL
1982 [CAT. 107]

PAISAJE: NARANJA-AZUL-VERDE
1980 [CAT. 108]

ARCANO II
1988 [CAT. 109]

ARCANO I
1987 [CAT. 110]

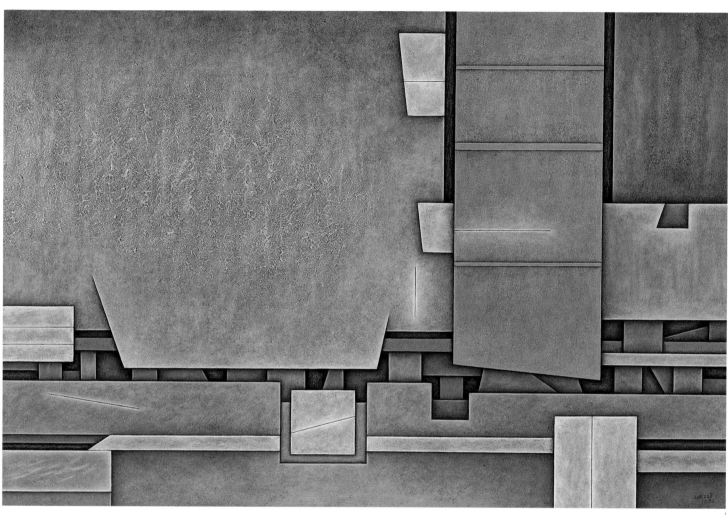

TIEMPO Y ESPACIO
1996 [CAT. 112]

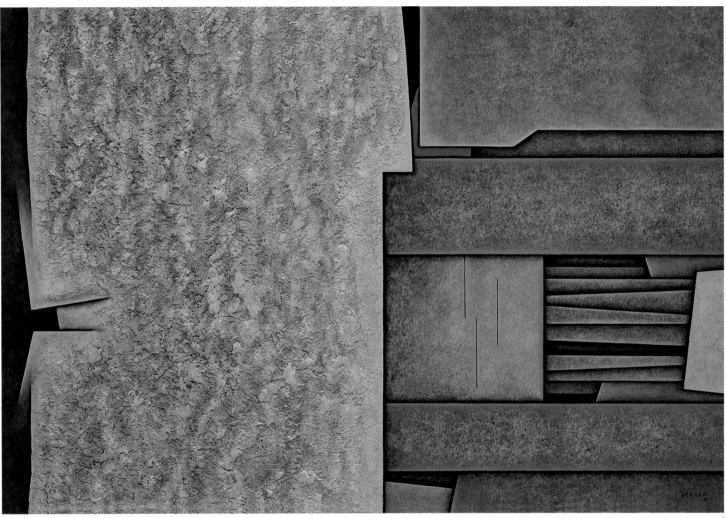

TIERRA DE AGUA
1991 [CAT. 113]

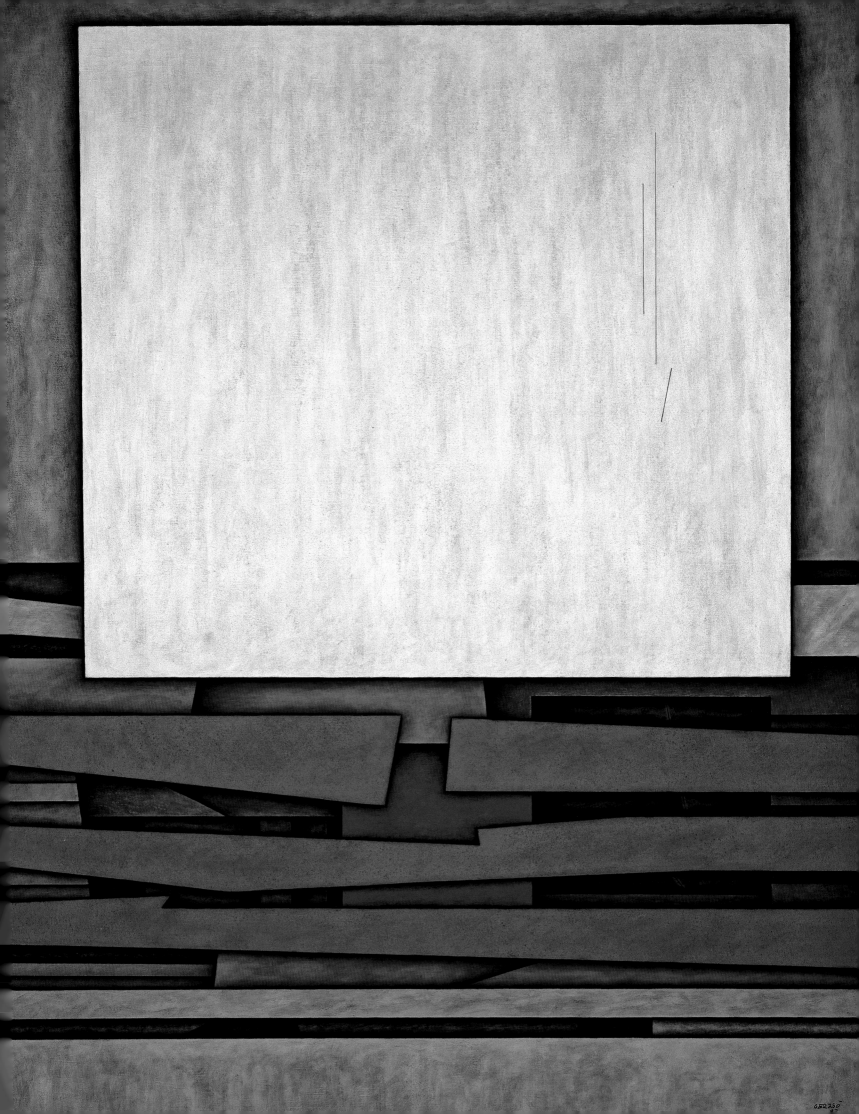

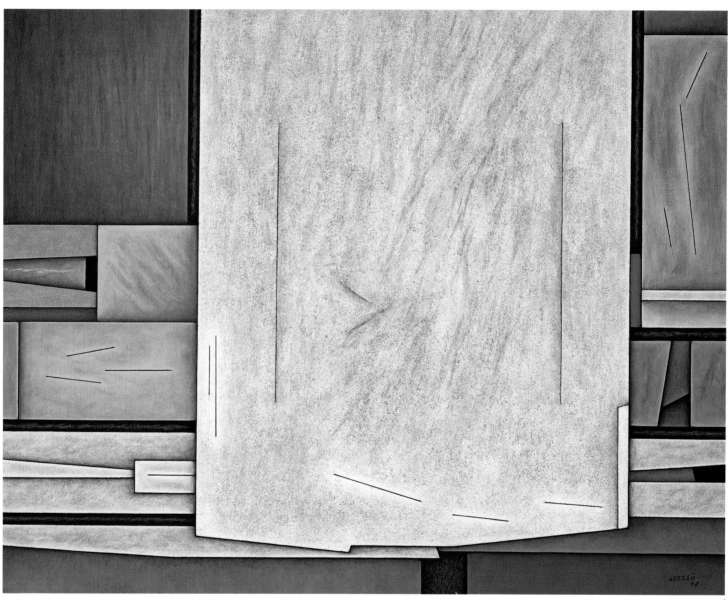

REGIÓN BLANCA
1998 [CAT. 115]

PERSONAJE
1998 [CAT. 116]

ICONO
1995 [CAT. 117]

PUUC
1993 [CAT. 118]

TRAVESÍA
1996 [CAT. 119]

TORSO 10
1995 [CAT. 120]

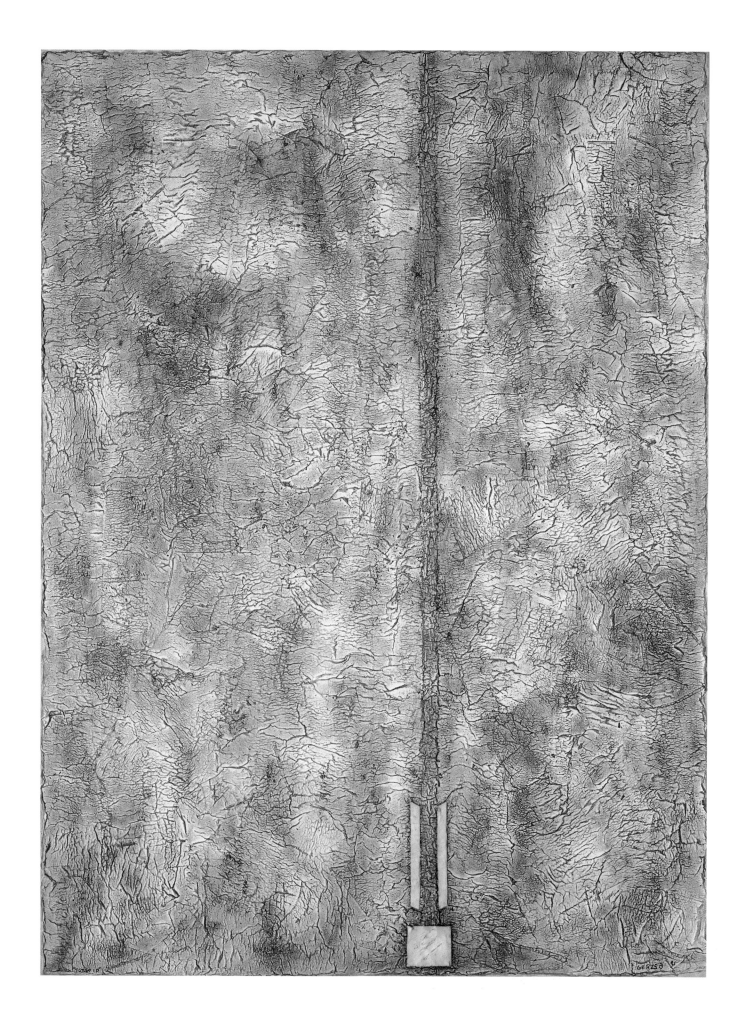

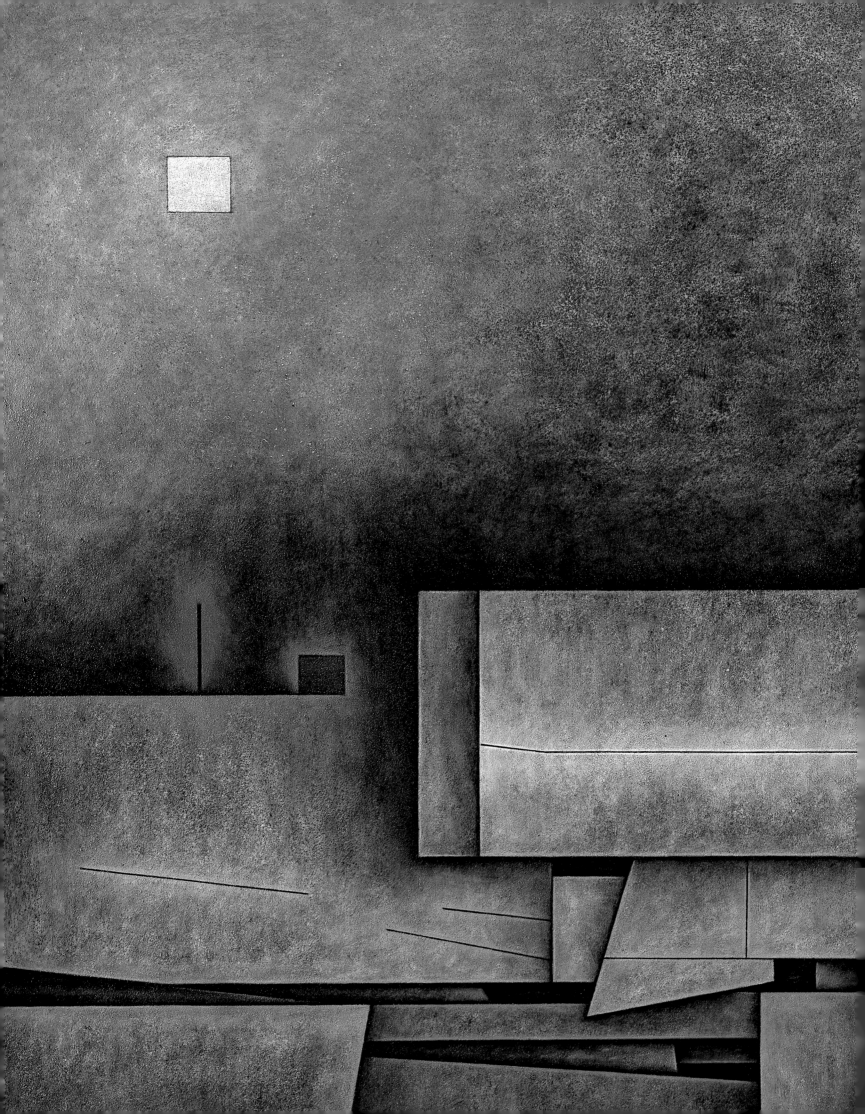

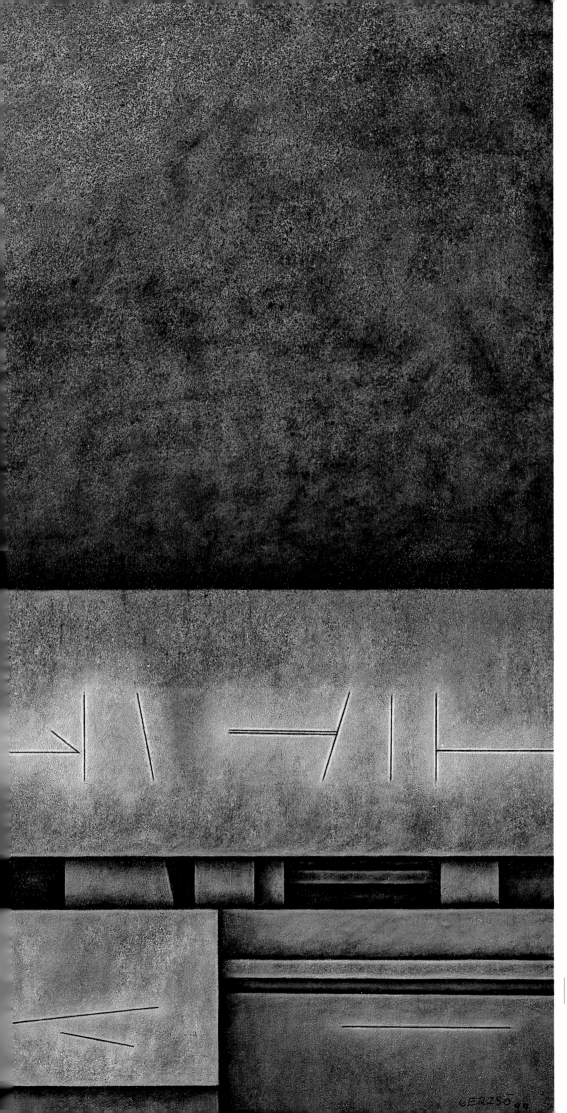

PAISAJE NOCTURNO
1999 [CAT. 121]

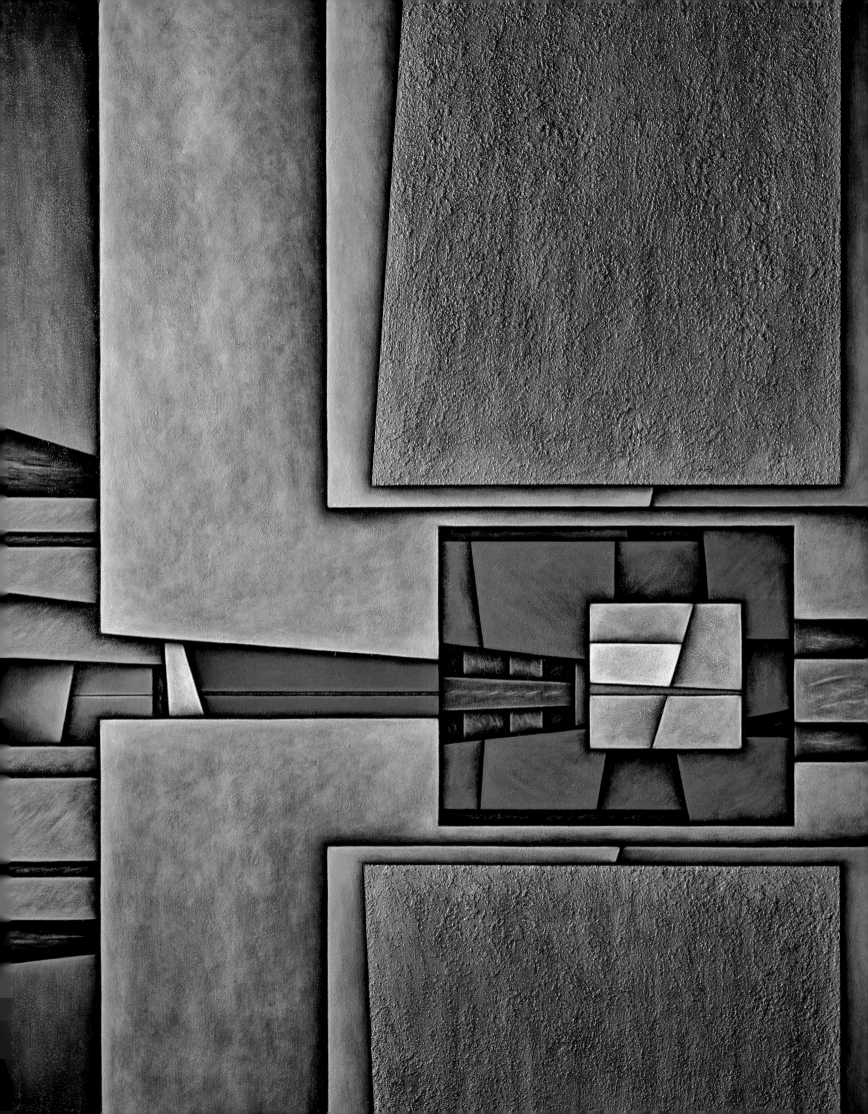

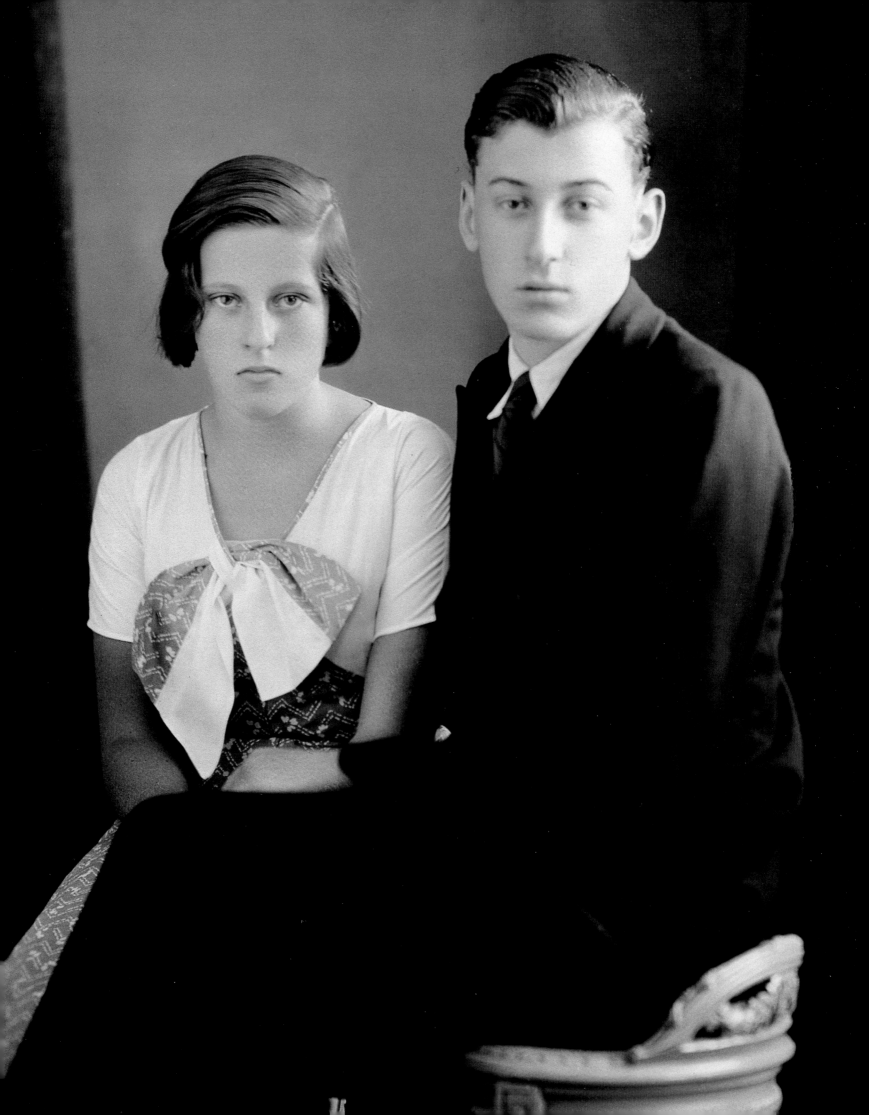

CRONOLOGÍA

AMY J. BUONO

LA MADRE DE GERZSO, DORE WENDLAND GERZSO

EL PADRE DE GUNTHER GERZSO, OSCAR GERZSO

1915 Nace Gunther Gerzso en la Ciudad de México, el 17 de junio, cinco años después del inicio de la Revolución Mexicana. Su padre, Oscar Gerzso, de origen judío, llegó a México proveniente de Budapest, Hungría, en el decenio de 1890, durante un periodo de intensa emigración de Europa. Con el tiempo se convirtió en un exitoso importador y exportador de diversos productos. La madre de Gerzso, Dore Wendland, cantante y pianista berlinesa, emigró a México en 1906.

Los padres de Gerzso se conocieron en Europa, durante uno de los viajes que Óscar acostumbraba hacer cada año. Antes de regresar, le presentaron a Dore y pronto contrajeron matrimonio. De los ocho hermanos de Dore, dos hermanas fueron artistas y un hermano mayor, historiador del arte y coleccionista; este último tendría un papel medular en la educación artística de Gerzso.

1916 Muere Oscar Gerzso prematuramente de una hemorragia cerebral en la Ciudad de México, cuando Gunther tenía seis meses de edad.

1917 Dore Gerzso contrae matrimonio con otro empresario alemán, Ludwig Diener, propietario de una joyería ubicada en el edificio La Perla, en la esquina de Madero y Motolinía, que en su día gozó de gran prestigio. La familia vivía en los altos del negocio, en el cuarto piso, y ahí nace la media hermana de Gerzso, Dore Diener.

Pronto la familia se muda al Edificio Condesa, de estilo europeo, en la exclusiva colonia del mismo nombre. La madre de Gerzso ofrece extravagantes fiestas los domingos para agasajar a la extensa familia y a los socios comerciales de su marido. Entre los amigos de Ludwig se encontraba el fotógrafo Guillermo Kahlo, padre de la pintora modernista Frida Kahlo.

Estéfana, mujer indígena de Texcoco y nana de Gerzso, tiene una influencia decisiva en la educación de éste. Ella es quien se encarga de cuidarlo y con frecuencia lo lleva de paseo al entonces apacible bosque de Chapultepec.

1922–1924 Ludwig, Dore y sus hijos pasan dos años en Europa. Gerzso tiene siete años cuando llega por primera vez a Europa.

Gerzso y su familia regresan a México en pleno auge del muralismo. El gobierno posrevolucionario de Álvaro Obregón auspicia la obra muralística en iglesias, escuelas, bibliotecas y edificios públicos.

1927 Dore se separa de Ludwig, quien padece de alcoholismo. Como consecuencia del divorcio de su madre y su padrastro, Gerzso es enviado al sur de Suiza a los doce años, a vivir con su tío, el doctor Hans Wendland y su esposa, quienes se encargan de su educación y lo hacen su heredero. El tío, que hace las veces de figura paterna, mentor y educador, será una presencia importante en la vida del pintor. Historiador y corredor de arte, y coleccionista, era alumno de Heinrich Wolfflin, el famoso historiador del arte suizo, especialista —como él— en arte del Renacimiento del norte de Europa.

1927–1931 Gerzso vive con sus tíos cerca de Lugano, en una enorme finca con extensos viñedos, un monasterio renacentista y el cementerio de los monjes. Durante este periodo, Gerzso recibe su única educación formal en arte, ya que durante cinco años vive rodeado por grandes obras: desde arte antiguo hasta arte moderno, sobre todo pintura de los antiguos maestros. El doctor Wendland tenía un aprecio especial por los artistas del norte de Europa de los siglos XV y XVI, incluyendo a Konrad Witz, Martin Schongauer, y Jan y Hubert van Eyck. Decidido a instigar en Gerzso el gusto por estas obras, con frecuencia pide la opinión de su alumno sobre los diversos cuadros que tiene en

su casa —la cual Gerzso describiría más tarde como un "verdadero museo".

Gerzso asiste a escuelas excelentes donde la educación se imparte en alemán e italiano; además, se le exige que se comporte como adulto. Al no permitírsele tener amigos de su edad, se rebela: en vez de asistir a clases se va a jugar con los hijos de los campesinos que laboran cerca de la propiedad de su tío o se escapa al cine. Como último recurso, los tíos contratan un tutor alemán, pero en vista de que esto tampoco da resultados, deciden enviarlo a una escuela en Lausanne, en la Suiza francesa, donde al fin confiesa ser feliz con amigos de su edad.

En 1929, a los catorce años, Gerzso recibe el libro *Hacia una nueva arquitectura,* de Le Corbusier, como regalo de navidad. Un año después, le escribe al pintor y arquitecto, y aunque no re-

BETTY WOLFF. GUNTHER GERZSO DE JOVEN, 1923
Pastel sobre papel

EDWARD WESTON. RETRATO DE FAMILIA DE GUNTHER GERZSO, SU MADRE Y SU MEDIA HERMANA, 1925
Impresión sobre platino

cibe respuesta de éste, su teoría y práctica de la arquitectura tienen una gran influencia en él. Le intriga en especial la forma como Le Corbusier aplica la sección áurea, la cual él utilizará más tarde en su pintura.

Gerzso asiste a diversos acontecimientos sociales en la casa de su tío y conoce a importantes historiadores del arte, autores y artistas, entre ellos Paul Klee. También se relaciona con *Nando* (Fernando) Tamberlani, amigo de la familia y escenógrafo italiano encargado de la escenografía de La Scala de Milán. Tamberlani, quien pasa largo tiempo en la finca de los Wendland diseñando la escenografía para producciones de ópera tales como *Aída*, anima a Gerzso a convertirse en escenógrafo.

A las fiestas de los Wendland también asisten los directores de los museos de toda Europa, especialmente aquéllos de Holanda, Alemania y Suiza, quienes con frecuencia consultan la extensa biblioteca. Gerzso es introducido en el arte de Vasily Kandinsky y en la obra del novelista alemán Hermann Hesse, vecino de los Wendland.

Esta etapa confortable en la vida de Gerzso concluye en 1930 cuando, a causa de la Gran Depresión, el doctor Wendland se ve obligado a vender su finca y la colección de arte. Wendland desea que Gerzso continúe con su educación humanista clásica, y le propone enviarlo a la escuela en Königsberg, en Prusia del este (hoy Kaliningrado, Federación Rusa), donde podría vivir con su abuela. Gerzso protesta y le escribe a su madre, manifestando su gran deseo de volver a México. Ella está de acuerdo en que regrese a casa.

1931–1933 A los dieciséis años, Gerzso regresa a México. Vive con su madre y hermana, y asiste al Colegio Alemán.

El Colegio Alemán no es ajeno a los acontecimientos políticos que suceden en Europa. Varios de sus maestros son miembros del partido nazi, y los libros de texto, sobre todo los de biología, muestran claramente la ideología del partido. Gerzso es testigo de un suceso trágico: su maestro de literatura es secuestrado y enviado a un campo de concentración en Alemania.

Durante este periodo, Gerzso, autodidacta en arte, enfoca sus intereses en el dibujo de escenarios y vestuario teatral.

Para obtener dinero durante los difíciles años de la depresión, la madre de Gerzso abre un pequeño hotel en la Ciudad de México.

1934-1935 Gerzso conoce a Fernando Wagner, actor alemán que es productor y director del Teatro Orientación de la Secretaría de Educación Pública. Wagner le encarga a Gerzso los diseños para sus producciones de Molière, Lope de Vega, Shakespeare y otros dramaturgos.

Uno de los huéspedes del hotel de Dore Gerzso es el escenógrafo estadounidense Arch Lauterer, quien anteriormente trabajaba para la compañía teatral de Cleveland, en Ohio, y era profesor de arte dramático en Bennington College, Vermont. Dore concierta una reunión con él para mostrarle los esbozos de Gerzso y Lauterer, reconociendo el talento del joven para la escenografía, le recomienda que desarrolle sus habilidades con la compañía teatral de Cleveland.

1935–1940 Gerzso se muda a 2040 East 86th Street, en Cleveland, e ingresa como alumno asistente del director de escenografía del programa de teatro. En ese entonces, la compañía teatral de Cleveland, patrocinada por General Electric y John D. Rockefeller, era una de las más importantes de los Estados Unidos. Con dos teatros y una compañía permanente, resultaba el sitio ideal para el escenógrafo en ciernes. Gerzso progresa a grandes pasos con el apoyo de Sol Cornberg, director técnico de la compañía teatral: en un año pasa de alumno asistente a escenógrafo de planta. A pesar de su relativa inexperiencia, diseña la escenografía para cerca de cincuenta y seis obras en cuatro años, e incluso actúa en una de ellas.

Gerzso hace amistad con el pintor Bernard Pfriem, a quien conoce en un pequeño restaurante de Cleveland donde come a diario. Pfriem lo anima a convertirse en pintor y le regala un juego de lápices de dibujo y pigmentos. Éste es el inicio de un periodo de gran productividad, en el que Gerzso despliega sus primeros esfuerzos como dibujante y pintor. En tanto artista autodidacta, su trabajo de esa época refleja la influencia de las escuelas modernista europea y mexicana.

1937 En enero llega a México León Trotsky, a quien el gobierno le concede asilo político gracias a la intervención de Diego Rivera.

1938 En vísperas de la Segunda Guerra Mundial, Gerzso viaja a Berlín a visitar a su abuela y queda horrorizado por al antisemitismo que se percibe en la Alemania de preguerra.

El poeta André Breton y su esposa, Jacqueline Lamba, visitan México por primera vez en abril para entrevistar a León Trotsky. Breton, Rivera y Trotsky publican su manifiesto, "Por un arte revolucionario e independiente", en *Partisan Review*.

1939 Comienza la Segunda Guerra Mundial con la invasión de Polonia. Durante la guerra, el doctor Hans Wendland, tío de Gerzso, se convierte en el asesor artístico de Hermann Goering y otros nazis, promoviendo obras de artistas tan celebrados como Gustave Courbet, Edgar Degas y Jean-Baptiste-Camille Corot.

Gerzso conoce a Gene Rilla Cady, estudiante de música de Susanville, California, quien, después de graduarse en el Conservatorio del Pacífico

en 1934, estudió música y actuación en la escuela Julliard en Nueva York, antes de ingresar en la compañía teatral de Cleveland, donde inicia su relación con Gerzso.

Durante su estancia en Cleveland, Gerzso visita con frecuencia el Cleveland Museum of Art. Participa en la exposición anual del museo, comúnmente conocida como "The May Show" (La muestra de mayo), y en la que en 1940 obtendrá el tercer lugar en la categoría de dibujo libre por *Salomé* (Cat. 4).

En los veranos, temporada de descanso de la compañía teatral, Gerzso regresa a México, donde se mantiene en contacto con el teatro mexicano. El Pan-American Theatre, dirigido por Fernando Wagner, presenta la obra *Bury the Dead,* de Irwin Shaw, con escenografía de Gerzso, en el Palacio de Bellas Artes.

Muere la madre de Gerzso mientras él se encuentra en Cleveland.

1940 Gerzso pinta *Dos mujeres* (Cat. 20) —su primera obra pictórica "verdadera"—, en la que se percibe una gran influencia de Carlos Orozco Romero, a quien Gerzso conoce durante las vacaciones de verano en México y cuya obra colecciona. Gerzso también comienza a coleccionar la obra de los pintores y compañeros escenógrafos Manuel Rodríguez Lozano y Julio Castellanos, cuyo estilo le parece igualmente fascinante.

Se inaugura la *Exposición Internacional del Surrealismo,* organizada por André Breton, Wolfgang Paalen y César Moro, en la Galería de Arte Mexicano.

León Trotsky es asesinado en la Ciudad de México. Gerzso dibuja el retrato posmórtem del revolucionario soviético (Cat. 18).

El 19 de septiembre, Gerzso contrae matrimonio con Gene Rilla Cady en Cleveland, Ohio. A la boda asisten los amigos y colegas de la compañía teatral, el actor Thomas Ireland y Sol Cornberg. Decidido a convertirse en pintor, Gerzso se prepara para volver a México. Regresan vía Susanville, California, y llegan a la Ciudad de México en enero de 1941. En un principio viven en la colonia Juárez y después se mudan a la calle de Reina, en San Ángel.

1941 Por primera vez, Gerzso se dedica plenamente a la pintura. No obstante, tras un año de dificultades económicas, decide regresar a Estados Unidos para continuar con la mejor remunerada carrera de escenógrafo. Justo antes de partir, el productor cinematográfico Francisco de P. Cabrera, enterado del talento de Gerzso, le ofrece realizar la escenografía de la novela mexicana *Santa,* que dirigiría el director estadounidense Norman Foster. Gerzso

LA CASA DE LA FAMILIA WENDLAND CERCA DE LUGANO, SUIZA, 1929

acepta el ofrecimiento y, con el estreno de la película, recibe críticas elogiosas. Entusiasmado por la acogida, Gerzso continúa su carrera como escenógrafo de cine; para 1950, es uno de los más reconocidos en México.

Entre 1941 y 1963, la llamada Época de Oro del cine mexicano, Gerzso realiza o participa en la realización de la escenografía de más de ciento cincuenta películas para los Estudios Churubusco. También trabaja con otras compañías cinematográficas tanto mexicanas como francesas y estadouni-

denses durante los decenios de 1940, 1950 y 1960. Colabora con varios directores, incluyendo a Norman Foster, Alejandro Galindo, Roberto Gavaldón, Miguel Delgado, Luis Buñuel, John Ford e Yves Allégret, entre otros, así como con el reconocido productor Jacques Gelman, quien posteriormente sería un amigo cercano y el más importante coleccionista de su obra.

Gerzso recorre México por motivos de trabajo. La belleza y el paisaje del país, así como su arquitectura, lo cautivan; se inicia así su permanente

HANS WENDLAND, *ca.* 1950

NANDO TAMBERLANI, 1931

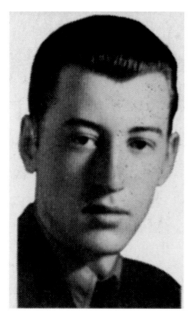

GUNTHER GERZSO, CLEVELAND, OHIO
1935-1940

GENE CADY GERZSO, CIUDAD DE MÉXICO
Principios de los años cuarenta

fascinación por el arte prehispánico, en especial por la arquitectura de esa época.

Durante este periodo de intenso trabajo como escenógrafo, Gerzso dedica las noches y los fines de semana a pintar. Se concentra en técnicas, que aprende de libros y de varios artistas amigos, en especial del pintor Julio Castellanos y de Otto Butterlin, un químico y profundo conocedor de los aspectos técnicos de la pintura. También el restaurador Robert Preux le ayuda a desarrollar sus habilidades pictóricas.

Ante la insistencia de varios amigos, muestra su obra a Inés Amor, propietaria de la Galería de Arte Mexicano —punto de referencia del arte modernista mexicano—, a quien Otto Butterlin convence de que exhiba la obra de Gerzso. Inés Amor valora su trabajo y lo alienta a seguir pintando.

Hacia finales del decenio de 1930 y principios de los años cuarenta, los surrealistas europeos buscaron asilo en México. El surrealista de origen austriaco Wolfgang Paalen y su mujer, la pintora y poeta francesa Alice Rahon, se establecen en el país en el otoño de 1939. En el verano de 1941 llega el pintor británico Gordon Onslow Ford con Jacqueline Johnson, escritora a quien conoció en Nueva York. A su vez, el poeta y activista Benjamin Péret, a quien le niegan la entrada a Estados Unidos por su participación en la Guerra Civil española y en la Revolución de Octubre, llega a México con su compañera, la española Remedios Varo. Otro español, Esteban Frances se instala en 1942 en Erongarícuaro, un pequeño poblado michoacano, invitado por Onslow Ford. También ese

año, tras escapar de Francia, la artista británica Leonora Carrington llega a Nueva York y posteriormente a México.

1942 Wolfgang Paalen lanza su revista de arte *DYN* (Lo posible), en cuyo primer número publica su famoso ensayo "Adiós al surrealismo". Tema recurrente en la revista es la afinidad entre el arte prehispánico y amerindio, y el arte contemporáneo. Los surrealistas sienten gran atracción por el arte indígena, que valoran por ser tan cercano a lo maravilloso y lo oculto. Colaboran para *DYN* artistas, escritores e intelectuales tales como Alice Rahon, Eva Sulzer, Robert Motherwell, César Moro, Gustav Regler y Benjamin Péret.

Gerzso experimenta con el surrealismo, en particular con el estilo figurativo ilusionista representado por Yves Tanguy, a quien Gerzso citará posteriormente como su mayor influencia.

1944 Pese a su incesante trabajo en la industria fílmica, Gerzso sigue pintando los fines de semana. Gene trabaja en la oficina de prensa de la embajada británica en México; por medio de sus contactos en la embajada y su buen amigo Juan O'Gorman, conocen a Benjamin Péret y Remedios Varo, ambos artistas exiliados que viven en la calle Gabino Barreda de la colonia San Rafael. Otros artistas con quienes Gerzso se relaciona en la casa de Gabino Barreda son Leonora Carrington, Esteban Frances y el coleccionista británico Edward James, así como los fotógrafos de origen húngaro *Chiqui* Weisz y Kati Horna. Gerzso se une al círculo de exiliados y participa en el surrealista juego de salón de los cadáveres exquisitos. Pinta *Los días de la*

calle de Gabino Barreda (Cat. 25) como homenaje a sus amigos.

También conoce a Wolfgang Paalen y asiste a las reuniones que organiza los domingos en su casa de San Ángel, donde comenta con él la producción de *DYN.*

Gerzso experimenta cada vez más con el estilo abstracto biomorfo, característico del surrealismo, e intercambia notas sobre historia de técnicas pictóricas con Varo y Carrington, con quienes comparte un profundo interés por los viejos maestros del arte europeo.

A través de su trabajo en el cine, Gerzso conoce al fotógrafo surrealista Manuel Álvarez Bravo, quien realiza la foto fija en escenarios.

Una de las pinturas surrealistas de Gerzso, *El descuartizado* (Fig. 49), aparece en el cuarto número de *VVV*, la revista publicada por André Breton.

1945 Inspirado por el interés surrealista en el vulcanismo, Gerzso pinta *Paricutín* (Cat. 26), cuadro que recuerda la erupción del volcán en 1943. Termina la Segunda Guerra Mundial y el círculo de surrealistas exiliados en México inicia la desbandada: Péret regresará a París en 1948 y, ese mismo año, Paalen parte para San Francisco, donde con Onslow Ford crea el movimiento Dynaton.

1946 Gerzso y su esposa se mudan a la calle de Fresnos número 21, en San Ángel Inn, donde el artista vivirá y trabajará el resto de su vida. Nace su primer hijo, Michael Gerzso, quien después se recibe como arquitecto y actualmente se especializa en programación de computadoras en Denver, Colorado.

Del notable escritor, pintor y antropólogo mexicano Miguel Covarrubias, Gerzso aprende sobre arte prehispánico y folclor. Covarrubias le regala una pequeña figura prehispánica con la que Gerzso inicia su colección.

Gerzso pinta *Tihuanacu* (Fig. 63), obra que considera medular y origen de su trabajo futuro.

1947 Gunther y Gene Gerzso se mudan a la calle de Fresnos 21 en San Ángel Inn, donde Gerzso vive y trabaja el resto de su vida. Nace Andrew Gerzso, el segundo hijo del matrimonio. Después, Andrew se gradúa como músico —flautista—; actualmente es asistente de Pierre Boulez en el Institut de Recherche et de Coordination Acoustique/ Musique (IRCAM) de París, Francia.

1948 Gerzso pinta *La ciudad perdida* (Cat. 33), una obra influida por los detalles de las formas prehispánicas que pertenece a la vasta serie que realizó entre finales de los años cuarenta y principios de los cincuenta, cuyo tema son las civilizaciones perdidas.

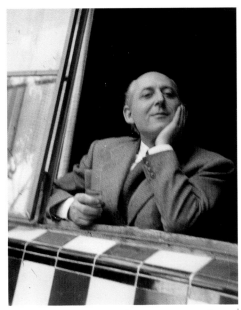

BENJAMIN PÉRET, CIUDAD DE MÉXICO
Mediados de los años cuarenta

GUNTHER Y GENE GERZSO CON LA MADRE DE ÉSTA, CLARA CADY, EN TEOTIHUACAN
En los años cuarenta

1949 Gerzso participa en la exposición *La ciudad de México interpretada por sus pintores,* auspiciada por el periódico *Excélsior.* Ese mismo año pinta *El Señor del viento* (Cat. 38), una referencia a Quetzalcóatl que, en su carácter de serpiente emplumada, es el aspecto dador de vida del viento. Más tarde, Gerzso afirmaría que por su atención a la forma, el detalle y las líneas, ésta es una de sus mejores obras.

El muralista José Clemente Orozco muere en la Ciudad de México.

1950 Gerzso presenta su primera exposición individual en la Galería de Arte Mexicano de Inés Amor, con las primeras obras maduras —paisajes surrealistas abstractos que revelan la influencia del cubismo analítico y la cada vez mayor fascinación del pintor por la arquitectura—. Gerzso vende sus primeros dos cuadros, por novecientos cincuenta pesos cada uno, a un coleccionista de los Estados Unidos.

El crítico de arte Roberto Furia opina: "Indudablemente, una exposición de pintura de verdadera calidad será la que se inaugure mañana en la flamante galería de Inés Amor... El pintor no es muy conocido en México todavía... Se llama Gunther Gerzso y es lo que se ha dado en llamar 'un pintor abstracto'. Ya podrán ustedes admirar la refinadísima paleta de este señor; el dominio, a veces suave, a veces fuerte, del manejo de las formas y todo el misterio y la poesía que respiran sus cuadros, misterio emocionante que reside en su vivencia de las ruinas mayas y otras grandes supervivencias estructurales autóctonas" (*Excélsior,* 7 de mayo).

Se publica *El laberinto de la soledad,* de Octavio Paz.

1952 Gerzso participa en la exposición *Contemporary American Paintings,* que presenta la Universidad de Illinois, en Urbana-Champaign, así como en la *Pittsburgh International Exhibition of Contemporary Painting,* en el Carnegie Institute, de Pittsburgh, Pennsylvania.

1953 Durante la filmación de *La duda,* Gerzso viaja por primera vez a Yucatán; con el director Alejandro Galindo, visita el sitio arqueológico de Chichén Itzá. Más tarde recordará este momento como su primer encuentro importante con la arquitectura prehispánica, el cual afectó su obra, cada vez más abstracta.

1954 La segunda exposición individual de Gerzso se inaugura en la Galería de Arte Mexicano, en la Ciudad de México.

La crítica de arte Margarita Nelken escribe: "Esta exposición del pintor Gunther Gerzso, por la calidad y riqueza de su material, se impone, de inmediato, como una de las más serias y elevadas que nos ha sido dado ver en México. Independientemente del sentido impreso por el pintor, o del que el espectador sea capaz de desentrañar en obras voluntariamente distantes de toda representación figurativa o usanza corriente, esta calidad y riqueza logran una sensación que, en ocasiones, llega a ser alucinante" (*Excélsior,* junio).

1955 Gerzso participa en la *Tercera Exposición Internacional de Arte,* celebrada en el Museo Metropolitano de Arte de Tokio, Japón.

1956 La exposición individual *Gunther Gerzso* se inaugura en la Galería de Antonio Souza, en la Ciudad de México, una de las varias galerías pio-

neras en arte contemporáneo que se abren durante este intenso periodo de urbanización que sigue a la Segunda Guerra Mundial. Gerzso también participa en la exposición colectiva *Gulf-Caribbean Art Exhibition,* en el Museo de Bellas Artes de Houston, Texas, donde se presenta la obra de dieciocho artistas.

1957 Gerzso pinta *Mal de ojo* (Cat. 45), cuyo título podría ser una referencia a los surrealistas, quienes siempre manifestaron gran interés en el tema.

Muere el gran muralista Diego Rivera en la Ciudad de México.

1958 Gerzso participa en una exposición colectiva en la Galería Antonio Souza.

José Luis Cuevas publica "La cortina de nopal".

Benjamin Péret muere en París.

1959 El doctor Hans Wendland invita a Gerzso a Atenas. Los acompaña el socio de Wendland, Fritz Frankenhauser. Gerzso adquiere un gran interés por la arquitectura y la mitología griegas.

A su regreso a México, pinta *Recuerdo de Grecia* (Cat. 50), el primero de treinta y seis cuadros de su periodo griego.

Wolfgang Paalen se suicida en Taxco.

1959–1961 Años del periodo griego, que le sirve al pintor como un puente entre su estilo abstracto inicial y su época de madurez. En parte influido por el informalismo y la pintura de Antoni Tàpies, Gerzso se interesa cada vez más por los espacios abiertos, las formas sueltas, el efecto expresivo de las texturas y la saturación de colores terrosos. Estas características marcan su transición del surrea-

LUIS BUÑUEL DURANTE UNA FILMACIÓN EN MÉXICO

lismo europeo a la abstracción internacional de la época de posguerra.

Gerzso pinta *Ávila negra* (Cat. 54), como parte de la serie del periodo griego. Si bien pocas veces utiliza la abstracción como una forma de crítica política, esta obra hace referencia al presidente Ávila Camacho, cuyos años en el poder (1940–1946) significaron un marcado retroceso respecto a la política cultural de sus antecesores. Para muchos, incluso, significó el fin del periodo revolucionario en México.

1960–1961 Gerzso diseña las portadas de la revista de arte *Cuadernos de Bellas Artes*. Durante el decenio de 1960 realizará varias decenas de portadas.

Gerzso sufre de un conflicto personal y profesional que le impide salir de su casa. Inicia un tratamiento psicoanalítico y continúa las lecturas de Sigmund Freud y Carl Jung que comenzó durante su época surrealista. También lee a Jacques Lacan y a Erich Fromm, con lo que se involucra intelectual y emocionalmente con el psicoanálisis.

Gerzso participa en la exposición colectiva para inaugurar la Galería Juan Martín, en la Ciudad de México, un centro de actividad importante para una nueva generación de artistas asociados con la Ruptura, quienes ven a Gerzso con gran respeto, como pionero del camino independiente que desean seguir.

1962 Periodo relativamente tranquilo en la carrera artística del pintor. Ante el ocaso de la Época de

Oro del cine mexicano —provocado por los altos costos de producción y precios de exhibición controlados—, Gerzso decide retirarse de la escenografía y dedicarse de lleno a la pintura. Aprovechando el ímpetu de su periodo griego, durante el siguiente decenio crea su estilo plenamente maduro de abstracción expresiva.

1963 Durante agosto y septiembre, el Instituto Nacional de Bellas Artes y Literatura (INBA) organiza la primera retrospectiva de Gerzso, con ochenta y cinco cuadros que abarcan de 1942 a 1963; presenta la exposición el poeta, ensayista y crítico de arte Luis Cardoza y Aragón, quien escribe el prólogo y se erige como el primer paladín y cronista importante de la pintura de Gerzso. Este acontecimiento le inyecta nuevo estímulo para seguir trabajando.

El crítico estadounidense Hilton Kramer afirma: "Después de varios meses, la retrospectiva de Gunther Gerzso se abrió al público... Por doquier se escucharon aclamaciones de entusiasmo por la manifiesta calidad e imaginación de su trabajo, que aun cuando se ha presentado en diversas colecciones selectas en varias partes del mundo, no es tan conocido como debería serlo para el amplio segmento de público conocedor de arte en este país" (*The News*, 30 de agosto, p. 9A).

Muere Remedios Varo en la Ciudad de México. Fallece el crítico y experto en arte prehispánico Paul Westheim, quien había emigrado en 1941 a la Ciudad de México, donde vivió hasta poco antes de su muerte.

1963–1970 Aunque Gerzso trabaja lentamente, continúa produciendo un corpus considerable de pintura y dibujo abstracto. Realiza viajes de descanso ocasionales a los Estados Unidos y Europa, aunque más bien lleva una vida tranquila.

En 1964, Luis Cardoza y Aragón escribe *México: Pintura de hoy*, que incluye seis cuadros de Gerzso. Cardoza y Aragón es el primer autor que comenta el trabajo de Gerzso en el contexto de la historia del arte. La prosa poética del libro es característica de sus escritos posteriores sobre el artista, y establece un fuerte vínculo entre la pintura de Gerzso y la poesía moderna.

En diciembre de 1964, el Phoenix Museum of Art, en Arizona, organiza la exposición *Contemporary Mexican Artists,* que incluye varias obras de Gerzso.

1965 El INBA envía la obra de Gerzso a representar a México en la Octava Bienal en São Paulo, Brasil. Su amigo y más importante coleccionista, Jacques Gelman, encabeza la delegación mexicana que asiste a la bienal. Desde São Paulo, escribe: "Regreso de la bienal y estoy muy disgustado por el premio al mejor pintor [...] se lo dieron a Sugai... Ya le contaré los detalles personalmente. Nosotros perdimos, pero [usted] sigue siendo el mejor. ¡No se desanime!"

Hacia mediados de los años sesenta, Gerzso comienza a utilizar la sección áurea en la composición de sus cuadros.

1966 En junio, Inés Amor publica la lista de los diez artistas vivos más importantes en *Connaissance des Artes,* una publicación parisina: Pablo Picasso, Joan Miró, Marc Chagall, David Alfaro Siqueiros, Rufino Tamayo, Willem de Kooning, Carlos Mérida, Marcel Duchamp, Oskar Kokoschka y Gunther Gerzso.

1967 El Instituto Cultural Mexicano-Israelí auspicia la exposición *15 obras de Gunther Gerzso.* Esta relación formal con la comunidad judía de la Ciudad de México adopta otras formas en la medida en que se desarrolla la carrera del artista.

Desde diciembre de 1967 hasta enero de 1968, la obra de Gerzso se incluye en *Tendencias del arte abstracto en México,* exposición auspiciada por la UNAM y presentada en el Museo Universitario de Ciencias y Artes. El texto del catálogo, escrito por Luis Cardoza y Aragón, ubica la pintura de Gerzso y la obra inicial de Carlos Mérida como antecedentes medulares en la pintura abstracta contemporánea de México.

1968 El gobierno reprime el movimiento estudiantil en Tlatelolco.

Manuel Klatchky, propietario del nuevo Hotel Aristos de la Ciudad de México, comisiona a Gerzso

para que diseñe un enorme vitral de 16 x 4 metros para el restaurante del hotel. Debido a la relación con los programas de construcción iniciados con motivo de los XIX Juegos Olímpicos celebrados en México, esta comisión le proporciona a Gerzso el medio ideal para desplegar su interés en el colorismo.

También con motivo de la Olimpiadas, la Galería de Arte Mexicano monta una exposición de treinta y cinco artistas, que incluyen a Gerzso, así como a Ricardo Martínez, Carlos Mérida, Enrique Climent, Cordelia Urueta, Leonora Carrington, Pedro y Rafael Coronel y Enrique Echeverría.

1969 Gracias a su hijo Michael, ya convertido en arquitecto, Gerzso conoce una máquina para dibujar fabricada por la empresa alemana Kauffel; con ella, comienza a dibujar de una nueva manera. Estos trabajos ilustran el enfoque innovador en la técnica y las primeras etapas de su pintura con superficies de color claramente definidas. Varios de estos cuadros están realizados en blanco y negro y llevan por título *Urbe,* como alusión al paisaje moderno de México. Otros son en color y sus títulos se refieren sólo a colores, lo cual será frecuente en su obra posterior. *Rojo-azul-amarillo,* por ejemplo, es su primera pintura en Kauffel (Cat. 94).

1970 Se inauguran dos grandes retrospectivas de Gerzso, una en el Phoenix Museum of Art, con cuarenta y nueve obras, y la otra en el Museo de Arte Moderno, en la Ciudad de México, bajo los auspicios del INBA.

La crítica de arte estadounidense Pam Stevenson afirma: "Gunther Gerzso es un artista moderno incapaz de escapar de su pasado cultural. Y el resultado es una forma de arte con una gran fuerza, que se exhibe actualmente en el Museo de Arte de Phoenix... La dificultad para apreciar a Gerzso radica en encontrar la perspectiva correcta. Es pintor, pero trabaja en más dimensiones que un escultor, utilizando la luz, el color y, particularmente, la forma, para atraer al espectador al mundo interno de sus cuadros" (*Scottsdale Daily Progress,* 13 de febrero).

1971 Gerzso se convierte en un activo corredor de obras de arte de las colecciones de sus familiares europeos. Negocia con el Chicago Art Institute la adquisición de tres acuarelas del pintor estadounidense John Marin, propiedad de su media hermana, Dore Diener, quien reside en La Haya, Holanda.

Octavio Paz elige una de las obras de Gerzso para la portada de su libro de poesía *Configuraciones.* La tendencia de utilizar obras de Gerzso para ilustrar libros de poesía continuará durante el resto de la vida del artista.

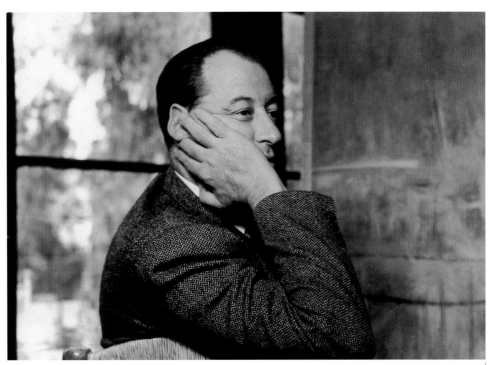

KATI HORNA. RETRATO DE GUNTHER GERZSO CON SU CUADRO *DELOS, ca.* 1960
Impresión sobre gelatina. Cortesía de la Fundación Kati Horna

María de la Mercedes Pasquel y Bárcenas concluye su tesis doctoral sobre Gerzso en el Departamento de Historia del Arte de la Universidad Iberoamericana, que lleva por título *Gunther Gerzso: entre el surrealismo y la abstracción.* En su trabajo, que le asegurará al artista un lugar dentro del canon del arte mexicano moderno, Pasquel y Bárcenas aborda el tema de cómo categorizar la producción de Gerzso, y determina que es válido calificarla como "abstracción".

1972 Luis Cardoza y Aragón escribe *Gunther Gerzso,* la primera monografía dedicada al pintor, publicada por la UNAM. En este libro, el autor describe su pintura de la siguiente manera: "no representa nada pero significa algo. La expresividad nace tan sólo de la forma".

En octubre, el gobierno mexicano, por medio del INBA, adquiere una gran colección de modernismo mexicano de los señores Álvar y Carmen T. Carrillo Gil, la cual será la base del Museo de Arte Carrillo Gil. Entre las doscientas veinticinco obras se cuentan pinturas de Gerzso, Orozco, Rivera, Siqueiros y Paalen. Aun cuando el pediatra Álvar Carrillo Gil, amigo y vecino de San Ángel Inn, pinta de manera informal, sus cuadros se reconocen entre las primeras obras de arte abstracto en México. Además, al igual que Jacques Gelman, es uno de los primeros coleccionistas de Gerzso.

1973 Gerzso recibe la beca Guggenheim, otorgada a "hombres y mujeres que ya han demostrado una capacidad excepcional para realizar trabajo productivo o una capacidad creativa excepcional en alguna de las artes".

Octavio Paz traduce el libro de poesía de William Carlos Williams, *Veinte poemas,* e incluye reproducciones de los dibujos geométricos de Gerzso al inicio del libro.

Aparece un dibujo de Gerzso en la portada de los *Primeros poemas* de Octavio Paz.

1974 Gerzso recibe una invitación para trabajar en el Tamarind Institute de la Universidad de Nuevo México, en Albuquerque, donde inicia su actividad como impresor y produce sus primeras litografías, al aprender a aplicar sus diseños abstractos a la piedra. Éste es el inicio de su intensa actividad en esta disciplina plástica, complemento vital de su pintura. En el transcurso de su carrera como impresor, Gerzso realiza alrededor de cien grabados. El 2 de septiembre aparece el anuncio de una de sus litografías en la segunda de forros de la revista *Time.*

El Museo de Arte Moderno de Tokio presenta la exposición *Contemporary Mexican Art,* en la que se incluyen dos cuadros de Gerzso.

1975 Aparece el libro de Marta Traba, *La zona del silencio: Ricardo Martínez, Gunther Gerzso, Luis García Guerrero.* Traba clasifica a estos pintores como integrantes de una nueva generación de artistas mexicanos que pertenecen a la "zona del silencio" debido a su interés compartido por

ANTONIO SOUZA, CIUDAD DE MÉXICO
En los años cincuenta

FOTOGRAFÍA DE VIAJE TOMADA POR GUNTHER
GERZSO EN ITALIA, en los años cincuenta
Impresión sobre gelatina

En Washington, D.C., el dibujo *Urbe II* (Metropolis II), 1970, realizado en tinta sobre papel, se presenta dentro de la exposición *Recent Latin American Drawings (1969–1976)/Line of Vision,* en la International Exhibitions Foundation.

Sotheby Park Bernet de Nueva York subasta uno de los primeros cuadros surrealistas de Gerzso, *Los días de la calle de Gabino Barreda,* 1944 (Cat. 25), el primero de varios que se venderán en casas de subastas.

La obra de Gerzso forma parte integral de *El geometrismo mexicano,* una publicación del Instituto de Investigaciones Estéticas de la UNAM. Xavier Moyssén, en su ensayo "Los Mayores: Mérida, Gerzso, Goeritz", presenta la pintura de Gerzso y los primeros trabajos de Carlos Mérida como antecedentes importantes de la abstracción geométrica contemporánea en México.

1978 El Salón Nacional de Artes Plásticas auspicia la primera Sección Anual de Artistas Invitados Selectos: Gunther Gerzso, Carlos Mérida y Rufino Tamayo en la Ciudad de México. La prensa considera a estos artistas como los "nuevos tres grandes".

Gerzso diseña su primera escultura, *Tataniuh,* para Arte-Objeto Tane, un proyecto en colaboración entre varios artistas y plateros, auspiciado por la joyería Tane.

En diciembre, en una ceremonia en el Palacio Nacional, Gerzso recibe, junto con otros cinco homenajeados, el más prestigioso reconocimiento a artistas y científicos, el Premio Nacional de Ciencias y Artes de manos del presidente José López Portillo. "Increíble," afirma Gerzso, "sencillamente no lo quería creer. Es algo muy satisfactorio, lo más importante que puede esperar un artista en México" (*Unomásuno,* 7 de diciembre).

1979 Gerzso continúa experimentando con nuevos medios, y se inicia en serigrafía; diseña cinco serigrafías para un álbum de Olivetti, y otro para Cartón y Papel de México, impresos por Ediciones Multiarte.

Gerzso pinta *Tlacuilo,* cuyo título está inspirado en el nombre náhuatl para "pintor/escriba" (Cat. 105).

1980 Gerzso amplía sus horizontes más allá de la impresión y se concentra en la escultura. Diseña una obra monumental, una escultura de treinta metros de altura, para la compañía Protexa, en Monterrey. También realiza una edición limitada de esculturas de bronce con Hank Hine, de Limestone Press, San Francisco.

En julio, el Musée Picasso d'Antibes auspicia *Mexique: Peintres contemporains,* una exposición de arte mexicano contemporáneo que presenta varias obras de Gerzso.

los espacios sagrados estéticos. También menciona que, con frecuencia, los escritores mexicanos marginan a estos artistas. Más tarde, otros autores agregan a Juan Soriano al grupo establecido por Traba.

1976 Setenta y ocho obras de Gerzso se presentan en la exposición monográfica *Gunther Gerzso: Paintings and Graphics Reviewed, 1970–76,* en la Universidad de Texas, en Austin. Barbara Duncan, curadora e investigadora pionera de la obra de Gerzso en los Estados Unidos, escribe un ensayo para el catálogo de la exposición.

Una pintura de Gerzso acompaña el poema "Los libertadores" en el libro de Pablo Neruda *México florido y espinudo.*

Al reconocer la evolución expresiva de Gerzso hacia una forma de pintura de borde neto y campo de color (*hard edge, color-field painting*), el ahora legendario director de museos Fernando Gamboa incluye la obra de Gerzso en la exposición *El geometrismo mexicano: Una tendencia actual,* que se presenta en el Museo de Arte Moderno de la Ciudad de México.

1977 En septiembre y octubre, se exhibe *60 obras del gran pintor mexicano Gunther Gerzso* en el Museo de Arte Moderno, una versión ampliada de la exposición que se realizó en 1976 en Austin, Texas. La exposición es apoyada por Fernando Gamboa, y Ramón Xirau escribe los textos del catálogo.

1981 Gerzso diseña un portafolio con catorce serigrafías, titulado *Del árbol florido,* inspirado en poemas prehispánicos. Este portafolio, impreso por Ediciones Multiarte para Arvil Gráfica, recibe el Premio Nacional de Artes Gráficas Juan Pablos. Inicialmente se exhibió en la galería Arvil Gráfica de la Ciudad de México en noviembre de 1981, y posteriormente en otras partes del país, así como en Europa y Estados Unidos. Gerzso es reconocido como un *maestro,* como lo indica la invitación a la inauguración de la exposición *Del árbol florido.*

El Museo de Monterrey exhibe una retrospectiva que abarca cuarenta y dos años de carrera artística de Gerzso. Ese mismo año, diseña una escultura de bronce para Grupo Alfa, de Monterrey.

1982 La Sociedad Mexicana de Ingenieros y Arquitectos le encarga a Gerzso una escultura en plata, por la cual el artista recibe el premio nacional otorgado por esta asociación al arquitecto e ingeniero más connotado del año.

Mary-Anne Martin/Fine Art, de Nueva York, la primera galería en los Estados Unidos que expone obra de Gerzso, y la Galería de Arte Mexicano realizan una exposición conjunta de veinticinco piezas del artista en el Foire Internationale d'Art Contemporain (FIAC) en París.

1983 Gerzso participa en la exposición colectiva *Ten Mexican Artists* de la galería Mary-Anne Martin/Fine Art de Nueva York, con obras de la Galería de Arte Mexicano.

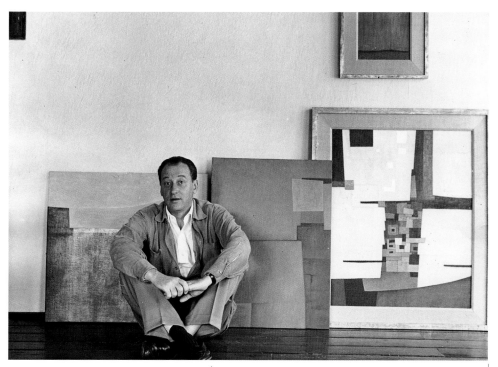
GUNTHER GERZSO EN LA GALERÍA DE ARTE MEXICANO CON SU CUADRO *CIUDAD MAYA, ca.* 1958
Cortesía de Mariana Pérez Amor

En Neuchâtel, Suiza, Éditions du Griffon publica una monografía titulada *Gerzso,* con ensayos de Octavio Paz y John Golding. "La centella glacial", uno de los ensayos más influyentes y publicados de Paz, describe cómo utiliza Gerzso la paradoja y la alusión. Al definir el estilo de Gerzso, el poeta declara: "Sería absurdo intentar encerrar a Gerzso en una escuela o fórmula: Gerzso es Gerzso y nada más". Por su parte, Golding lo coloca en la tradición del cubismo europeo, y describe su pintura como "sensaciones emotivas e intelectuales" que presentan "un lenguaje pictórico desprovisto casi por completo de referencias". El propio Golding, pintor abstracto que conoció a Gerzso cuando vivía en la Ciudad de México y daba clases en la Universidad de las Américas, considera a Yves Tanguy, Pablo Picasso, el arte alemán del decenio de 1920 y el arte prehispánico como las principales influencias de Gerzso.

El psiquiatra, coleccionista y autor Salomón Grimberg escribe una reseña de la monografía de Gerzso publicada por Éditions du Griffon. Gerzso y Grimberg se hacen amigos y este último continúa escribiendo sobre la obra del artista. Su presentación con diapositivas, "Violent Sexuality in Surrealist Art: The Art of Gunther Gerzso", el año siguiente, analiza la pintura de Gerzso desde una perspectiva psicoanalítica. Otros amigos importantes que Gerzso conoció en esta etapa de su vida son el editor René Solís y el librero Juan Bonilla.

Gerzso regresa al cine por última vez y diseña la escenografía para la producción de la novela de Malcolm Lowry, *Bajo el volcán,* dirigida por John Huston. El tratamiento macabro que da Gerzso a la fiesta del Día de Muertos —fecha en que se desarrolla la obra— es especialmente relevante.

1984 La monografía realizada por Paz y Golding se presenta en la galería Mary-Anne Martin/Fine Art en ocasión de la retrospectiva *Gunther Gerzso. Publisher's Weekly* publica una nota sobre la perspectiva que tienen Paz y Golding sobre Gerzso: "Una pintura de Gunther Gerzso es un mundo de equilibrios extraños, fuerzas hostiles y centros magnéticos. Los espacios imaginarios y paisajes míticos sustentan la negativa del autor a ser clasificado como pintor abstracto" (*Publisher's Weekly,* 23 de noviembre).

1986 El Museo de Arte Carrillo Gil auspicia la exposición *Gunther Gerzso.* También en este año, el Museo Nacional de Arte de la Ciudad de México presenta *Los surrealistas en México,* que incluye diez cuadros del artista.

1988 Aun cuando desde 1981 se había propuesto usar el bronce, Gerzso realiza una de sus primeras esculturas en este material, *Yaxchilán,* inspirada en el antiguo sitio maya ubicado en lo que hoy es el estado de Chiapas.

Una de sus serigrafías, *Tal como es,* se incluye en la exposición *Contemporary Latin American Art* realizada en la Kimbell Gallery of Art, en Wash-

ington, D.C. También se incluye obra suya en *México nueve,* exposición de litografías de artistas mexicanos en el New Mexico Museum of Fine Arts. Financiada por la Fundación Rockefeller y realizada por el Tamarind Institute, esta muestra rinde homenaje a los nueve artistas que trabajaron en ese instituto.

1989 Gerzso y Paz colaboran en la edición limitada del portafolio *Palabras grabadas,* publicado por Limestone Press, San Francisco. Diez grabados del artista acompañan diez poemas de Paz, seleccionados por él, de la colección *¿Águila o Sol?* De este *livre d'artiste,* el editor Hank Hine opinaría: "Gerzso ha desarrollado grabados cuyas... complicadas capas de color... resultan exactamente análogas al mundo estratificado de mitos y recuerdos que evocan los poemas de Paz". El portafolio, un sobresaliente experimento técnico, se presenta en la Galería de Arte Mexicano junto con una selección de esculturas y pinturas del artista.

1990 Gerzso participa en la exposición-homenaje a Octavio Paz, *Los privilegios de la vista,* en el Centro Cultural Arte Contemporáneo de la Ciudad de México.

1991 La Sociedad Mexicana de Arquitectos distingue a Gerzso con el nombramiento de académico honorario por su trabajo en "geometrismo" y —al igual que Joan Miró y Piet Mondrian— por su contribución al "funcionalismo."

La exposición *Tradition and Innovation: Painting, Architecture, and Music in Brazil, Mexico, and Venezuela between 1950 and 1980,* realizada en el Museum of the Americas de Washington, D.C., exhibe obra de Gerzso. Margaret Sayer Peden publica un breve ensayo sobre el artista en *Out of the Volcano: Portraits of Contemporary Mexican Artists,* una compilación de Peden y Carole Peterson.

Muere Luis Cardoza y Aragón en la Ciudad de México.

1993 La extensa retrospectiva *Gunther Gerzso: Pintura, gráfica, y dibujo, 1949–1993* se exhibe en el Museo de Arte Contemporáneo de Oaxaca. El historiador y crítico de arte Cuauhtémoc Medina escribe el texto del catálogo.

1994 El Consejo Nacional para la Cultura y las Artes (Conaculta) publica la monografía *Gunther Gerzso: El esplendor de la muralla,* de Rita Eder. Resultado de meses de investigación sistemática, esta monografía amplía la que escribió Luis Cardoza y Aragón en 1972.

Gerzso recibe la medalla Salvador Toscano por su aportación a la cinematografía mexicana y, en su honor, la Cineteca Nacional le pone su nombre a una de sus galerías.

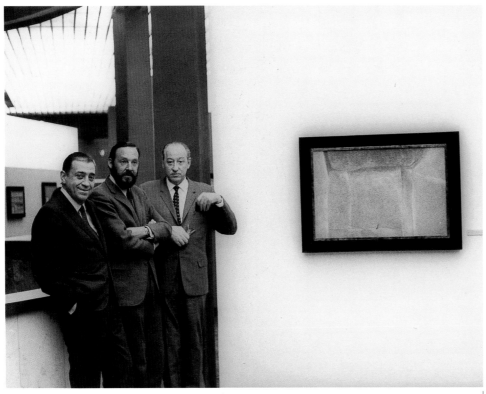

GUNTHER GERZSO DURANTE LA INAUGURACIÓN DE LA RETROSPECTIVA EN EL PHOENIX ART MUSEUM, 1970
De izquierda a derecha: Jacques Gelman, Olivier Seguin y Gunther Gerzso

El libro de poesía *Pulquería quiere un auto y otros cuentos,* de Benjamin Péret, incluye ilustraciones de Gerzso. El Palacio Nacional adquiere una de sus pinturas, *Huitzo,* en 1993, la cual se reproduce en *Los Pinos Presidential Palace Painting Collection.* Este mismo año, se publica en México un importante libro sobre Edward Weston: *La mirada de la ruptura,* que incluye la fotografía que Weston hizo en 1925 de Gerzso, su madre y su hermana.

1995 Mary-Anne Martin/Fine Art de Nueva York realiza una exposición-homenaje titulada *Gunther Gerzso 80th Birthday Show.*

Aparece *Gunther Gerzso,* coedición de Latin American Masters, de Beverly Hills, California, y la Galería López Quiroga de la Ciudad de México, que incluye un ensayo de Dore Ashton.

Con motivo de la exposición colectiva *Libertad en bronce,* Gerzso comienza a trabajar con el editor Isaac Masri en una serie de esculturas de bronce en pequeña escala.

Conferencia de Gerzso en el Santa Barbara Museum of Art en Santa Barbara, California, con motivo de la exposición *Point/Counter Point: Two Views of 20th Century Latin American Art,* que incluye algunos cuadros suyos.

1996 Se inaugura *Gunther Gerzso: Hard-Edge Master* en Latin American Masters, Beverly Hills.

Ediciones de Samarcanda publica *Conversaciones con José Antonio Aldrete-Haas,* libro escrito por Gerzso.

1998 Una vez más, Gerzso realiza una serie de esculturas en bronce con el editor Isaac Masri, la cual inspira el libro *Gunther Gerzso: Homenaje a la línea recta: Quince esculturas en bronce/Poemas de David Huerta,* en el cual el poeta David Huerta escribe un poema para cada una de las esculturas presentadas. El libro se publicaría en 2001.

Muere Octavio Paz en la Ciudad de México.

1999–2000 Gerzso, en febril actividad, crea sus últimos dos cuadros, *Paisaje nocturno* y *Paisaje espejismo* (Cats. 121 y 122).

Gerzso concluye el diseño de su último encargo público: las puertas de bronce de la sinagoga Shaare Shalom de la Ciudad de México.

2000 Muere Gunther Gerzso el 21 de abril en la Ciudad de México, a los ochenta y cuatro años, a causa de un paro respiratorio. En un emotivo discurso, su amigo René Solís, director de Editorial Planeta, habla en su funeral del regalo que fue su amistad con el pintor. Sus restos fueron cremados en el Panteón Español.

La pintora surrealista Leonora Carrington es una de las primeras personas que llega a la casa de Gerzso a ofrecer sus condolencias. Una generación más joven de artistas mexicanos, entre ellos Jorge Robelo, Jorge Yáspik y José González Veites, se refieren al maestro Gerzso como una figura medular y mentor de su respectiva búsqueda artística de soluciones formales tanto en pintura como en escultura.

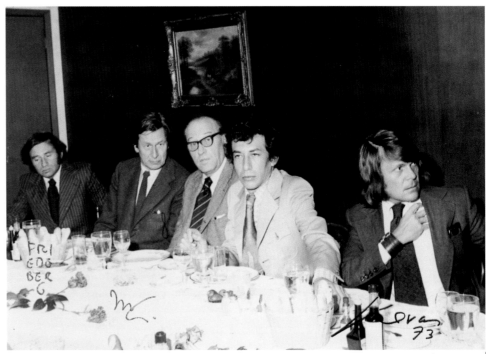

GUNTHER GERZSO CON AMIGOS EN LA CIUDAD DE MÉXICO, 1973
De izquierda a derecha: Pedro Friedeberg, Mathías Goeritz, Gunther Gerzso, Ricardo Martínez y José Luis Cuevas

El 23 de mayo, la Galería de Arte Contemporáneo de Xalapa, el Instituto Veracruzano de Cultura y la familia Gerzso organizan un homenaje póstumo al artista con la exposición *Gunther Gerzso,* en la que se exhiben treinta obras. La exposición se acompaña de charlas a cargo de su galerista, Ramón López Quiroga, y de dos discípulos del maestro, Jorge Robelo y José González Veites.

El 17 de junio, en homenaje por su octogésimoquinto aniversario, el Conaculta organiza un coloquio en el Museo de Arte Carrillo Gil. Rita Eder funge como moderadora, y entre los participantes se incluyen al poeta Alberto Blanco, el historiador y crítico de arte Olivier Debroise, el psiquiatra y crítico de arte Salomón Grimberg y el historiador y crítico de arte Cuauhtémoc Medina, cuya ponencia es la base del texto escrito por él para esta publicación.

El jefe de gobierno de la Ciudad de México honra a Gerzso con una monumental escultura en bronce del artista en el cruce de Barranca del Muerto y Periférico. Esta escultura pública en gran escala está basada en una de las que produjo Isaac Masri en 1998.

Como homenaje póstumo, Mary-Anne Martin/Fine Art organiza la exposición *Gunther Gerzso in His Memory,* en tanto que la Galería López Quiroga presenta *Gunther Gerzso: Una década, 1990–2000.*

La muerte de Gunther Gerzso suscita innumerables obituarios, muestra de la estimación e importancia que merecía su trabajo. El pintor Raúl Anguiano afirma: "Siempre lo admiré porque, en el terreno del arte abstracto, fue sumamente original. Su expresividad, en el sentido prehispánico de plasticidad, representa una gran virtud en el arte mexicano" (*Excélsior,* 25 de abril, p. 7).

La historiadora de arte y entonces directora del Museo de Arte Moderno, Teresa del Conde, afirma: "Gunther Gerzso fue un gran creador. Transitó del surrealismo al semifigurativismo; nunca le gustó que lo consideraran un pintor abstracto. Fue un hombre apasionado con la arquitectura prehispánica, aspecto que debería estudiarse más a fondo" (*Excélsior,* 25 de abril, p. 7).

A su vez, Cuauhtémoc Medina dirá: "Gunther Gerzso fue caso extremo de complejidad de modernismos en América Latina y la historia de las intersecciones fragmentarias entre culturas, periodos y visiones aparentemente incompatibles del arte de la región... No es ningún secreto que varias generaciones de pintores y el público acuden a ver los Gerzsos en el Museo Carrillo Gil, donde se refugia la mejor pintura moderna de México" (*Diario,* 20 de abril, "Opinión").

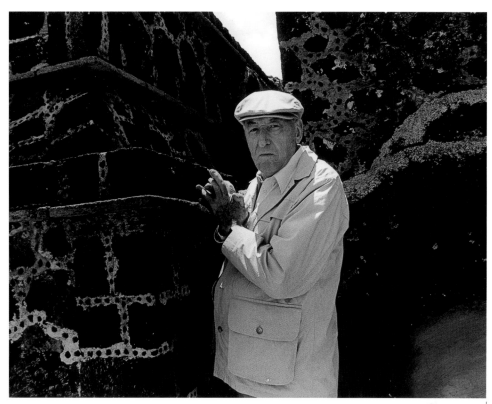

GRACIELA ITURBIDE. RETRATO DE GUNTHER GERZSO, TEOTIHUACAN, en los años noventa
Impresión sobre gelatina. Cortesía de la fotógrafa

El arquitecto Fernando González Cortázar, por su parte, dirá las siguientes palabras: "Hay que seguirle los pasos a un hombre que se inició en el surrealismo y nunca lo abandonó del todo. Su obra, hasta el final, tuvo misterio y sabiduría, aunque no la misma riqueza cromática, eso es obvio y una desventaja, pero me parece notable. Fue uno de los artistas que con mayor enjundia y novedad exploró el espacio en la tela. Nunca fue un pintor de planos, sino de espacios. Era un creador que daba para mil reflexiones y mil admiraciones" (*Proceso,* 30 de abril, p. 78).

La reportera Blanca González Rosas opinó: "Hay obras que deben saberse. Otras, en cambio, necesitan ser vistas, contempladas más allá de interpretaciones. Como estas últimas es el arte de Gunther Gerzso. Críticos y especialistas coinciden en la dificultad que conlleva tratar de definir esa pintura que supera los límites del orden conocido, ya sea europeo, mexicano o latinoamericano" (*Proceso,* 30 de abril, p. 79).

Irene Artigas Albarelli, crítica de arte, definió así a Gerzso: "Conversador incansable, relator de anécdotas, Gerzso hablaba siempre de los más diversos temas, sobre todo, de pintura. Sus opiniones nunca eran gratuitas, siempre muy apasionadas y evitando la superficialidad... A un nivel más general, perdimos a un pintor que, aunque heredero del surrealismo, el cubismo, la arquitectura y escultura prehispánicas, la arquitectura de Le Corbusier (en otras palabras, un pintor enclavado en varias poderosas tradiciones), era extremadamente individual e independiente. Por ello Octavio Paz escribió que 'Gerzso es Gerzso y nada más'" (*Arena,* 3 de septiembre, núm. 83).

AGRADECIMIENTOS

Ante todo, quiero agradecer a la señora Gene Cady Gerzso, así como a Michael Gerzso, por haberme permitido el acceso a los documentos privados y a la biblioteca de Gunther Gerzso en la Ciudad de México, de donde proviene la mayor parte de la investigación para la bibliografía y la cronología. Su generosidad y entusiasmo por esta muestra ha sido ejemplar. Quiero agradecer especialmente a Vanessa Nahoul por habernos brindado la entrevista de tres horas que le hizo en 1998 a Gunther Gerzso, la cual fue sumamente útil para redactar este texto. También a la Galería López Quiroga en la Ciudad de México. Consulté las biografías en línea publicadas por Mary-Anne Martin/Fine Art, en Nueva York, y obtuve información de Diana du Pont y sus entrevistas con Gene Gerzso.

Todas las fotografías presentadas en la cronología pertenecen al archivo de la familia Gerzso, a menos que se indique lo contrario.

BIBLIOGRAFÍA, EXPOSICIONES, FILMOGRAFÍA Y ESCENOGRAFÍA

AMY J. BUONO

CATÁLOGOS Y FOLLETOS DE EXPOSICIONES (EN ORDEN CRONOLÓGICO)

Galería de Arte Mexicano, *Gunther Gerzso,* Ciudad de México, Galería de Arte Mexicano, 1950.

University of Illinois, *Contemporary American Painting,* Urbana, University of Illinois, 1952.

Carnegie Institute y Gordon Washburn, comp., *The 1952 Pittsburgh International Exhibition of Contemporary Painting,* Pittsburgh, Carnegie Institute, 1952.

Galería de Arte Mexicano, *Gunther Gerzso,* Ciudad de México, Galería de Arte Mexicano, 1954.

Museu de Arte Moderna do Rio de Janeiro, *Permanent Collection, Catalogue 2,* Río de Janeiro, Museu de Arte Moderna do Rio de Janeiro, 1954.

Diarios de Mainichi, *The Third International Art Exhibition of Japan,* Tokio, The Mainichi Newspapers, 1955.

Galería de Antonio Souza, *Gerzso,* prólogo de Jean Cassou, Ciudad de México, Galería de Antonio Souza, 1956.

Museum of Fine Arts Houston y Lee Malone, comp., *Gulf-Caribbean Art Exhibition at the Museum of Fine Arts Houston,* Houston, Brown and Root, Inc., 1956.

Diarios de Mainichi, *The Fourth International Art Exhibition of Japan,* Tokio, The Mainichi Newspapers, 1957.

Instituto Nacional de Bellas Artes, Departamento de Artes Plásticas, *Primera Bienal Interamericana de Pintura y Grabado: Exposiciones Paralelas,* Ciudad de México, Instituto Nacional de Bellas Artes, 1958.

University of Michigan-Ann Arbor y Helen B. Hall, comp., *Mexican Art: Pre-Columbian to Modern Times,* Ann Arbor, Universidad de Michigan, 1958-1959.

Musée National Bezalel, *Peintures et sculptures mexicaines,* Jerusalén, Musée National Bezalel, 1959.

Fort Worth Art Center, *Contemporary Mexican Painting,* Fort Worth, Texas, Fort Worth Art Center, 1959.

Universidad Nacional Autónoma de México, Museo de la Ciudad Universitaria, *Exposición retrospectiva de la pintura mexicana,* III Conferencia General de la Asociación Internacional de Universidades, Ciudad de México, Museo de la Ciudad Universitaria, 1959.

Centro Histórico, *11 anual de pintura,* Barranquilla, Colombia, Centro Histórico, 1960.

Galería de Antonio Souza, *Gerzso: Óleos 1961,* Ciudad de México, Galería de Antonio Souza, 1961.

Diarios de Mainichi, *The Sixth International Art Exhibition of Japan,* Tokio, The Mainichi Newspapers, 1961.

Museo Nacional de Arte Moderno, Instituto Nacional de Bellas Artes y Horacio Flores-Sánchez, comps., *Gunther Gerzso: Exposición retrospectiva,* texto de Luis Cardoza y Aragón, Ciudad de México, Museo Nacional de Arte Moderno, Instituto Nacional de Bellas Artes, 1963.

Instituto Nacional de Bellas Artes y Sociedad de Amigos Extranjeros de Acapulco, *Segundo Festival Pictórico de Acapulco,* Ciudad de México, Instituto Nacional de Bellas Artes, Sociedad de Amigos Extranjeros de Acapulco, 1964.

Phoenix Art Museum, *Contemporary Mexican Artists: Phoenix Art Museum,* Phoenix, Lebeau Print, 1964.

Cardoza y Aragón, Luis, "Gunther Gerzso", *Catálogo da VIII Bienal de São Paulo,* São Paulo, Fundação Bienal de São Paulo, 1965.

Instituto Nacional de Bellas Artes, Galerías del Museo del Palacio de Bellas Artes, Stanton Loomis Catlin y Terence Grieder, *Arte latinoamericano desde la Independencia: Catálogo de obras expuestas,* Ciudad de México, Instituto Nacional de Bellas Artes, Galerías del Museo del Palacio de Bellas Artes, 1966.

Yale University Art Gallery, University of Texas Art Museum, Stanton Loomis Catlin y Terence Grieder, *Art of Latin America since Independence,* New Haven, Yale University Press, 1966.

Instituto Cultural Mexicano Israelí, *Exposición 15 obras de Gunther Gerzso,* Ciudad de México, Instituto Cultural Mexicano Israelí, 1967.

Comité Organizador de los Decimonovenos Juegos Olímpicos y Miguel Cervantes, comps., *México 68: Programa Cultural,* Ciudad de México, Comité Organizador de los Juegos de la XIX Olimpiada, 1968.

El Museo de Arte de Ponce y Fundación Luis A. Ferre, *Nuevas adquisiciones en el Museo de la Universidad de Puerto Rico,* Puerto Rico, Museo de Arte de Ponce, Fundación Luis A. Ferre, 1969.

Center for Inter-American Relations, *Latin American Paintings and Drawings from the Collection of John and Barbara Duncan,* Nueva York, Center for Inter-American Relations, 1970.

Museo de Arte Moderno e Instituto Nacional de Bellas Artes, *Gunther Gerzso: Pinturas/dibujos,* Ciudad de México, Museo de Arte Moderno, Instituto Nacional de Bellas Artes, 1970.

Phoenix Art Museum, *Twenty Years of Gunther Gerzso,* Phoenix, Phoenix Art Museum, 1970.

Museo de Arte Moderno e Instituto Nacional de Bellas Artes, *Colección Carrillo Gil,* Ciudad de México, Museo de Arte Moderno, Instituto Nacional de Bellas Artes, 1972.

Center for Inter-American Collections y Monroe Wheeler, comp., *Looking South: Latin American Art in New York Collections,* Nueva York, Center for Inter-American Collections, 1972.

The National Museum of Modern Art México, *Contemporary Mexican Art,* Tokio, The National Museum of Modern Art México, 1974.

University of Texas at Austin, *Gunther Gerzso: Paintings and Graphics Reviewed,* texto de Barbara Duncan, Austin, Universidad de Texas, 1976.

Instituto Nacional de Bellas Artes, *Creadores latinoamericanos contemporáneos, 1950-1976: Pinturas y relieves,* Ciudad de México, Instituto Nacional de Bellas Artes, 1976.

Duncan, Barbara y Damián Bayón, *Recent Latin American Drawings, 1969-1976: Lines of Vision,* Washington, D.C., International Exhibitions Foundation, 1977.

Instituto Nacional de Bellas Artes, *60 obras del gran pintor mexicano Gunther Gerzso,* Ciudad de México, Instituto Nacional de Bellas Artes, 1977.

Patronato Pro-Cultura y V Festival de Música, *Homenaje a la pintura latinoamericana,* San Salvador, El Salvador, Patronato Pro-Cultura, V Festival de Música, 1977.

The Mexican Embassy y British-Mexican Society, *Exhibition of Mexican Art,* Londres, The Mexican Embassy, British-Mexican Society, 1977.

FIAC, *FIAC '78: Art Contemporain Paris, Grand Palais,* París, FIAC, 1978.

Museo de Arte Moderno, *Tane: Arte/objeto. Exposición arte objeto, 20 esculturas en plata,* Ciudad de México, Museo de Arte Moderno, 1978.

Museo de Bellas Artes de Caracas, *Obra gráfica de 29 artistas,* Caracas, Museo de Bellas Artes de Caracas, 1978.

Salón Nacional de Artes Plásticas e Instituto Nacional de Bellas Artes, *Gunther Gerzso, Carlos Mérida, Rufino Tamayo,* Instituto Nacional de Bellas Artes, 1978.

Universidad Iberoamericana, *Lo introspectivo y lo abstracto: Cosmovisión de 7 artistas mexicanos,* Ciudad de México, Universidad Iberoamericana, 1978.

Galería de Arte Mexicano, *Primer salón de obra gráfica original,* Ciudad de México, Galería de Arte Mexicano, 1979.

Salón Nacional de Artes Plásticas, Sección Anual de Invitados, *Gunther Gerzso, Carlos Mérida, Rufino Tamayo,* Ciudad de México, Instituto Nacional de Bellas Artes, 1979.

Galería Latinoamericana, *20 pintores contemporáneos mexicanos,* La Habana, Cuba, Casa de las Américas, Foro de Arte Contemporáneo, 1980.

Musée Picasso d'Antibes, *Peintres Contemporains du Mexique,* Antibes, Musée Picasso, 1980.

Promoción de las Artes, *Actualidad gráfica-panorama artístico: Obra gráfica internacional 1971-1979,* Ciudad de México, Promoción de las Artes, 1980.

Centro Cultural de México, *Gunther Gerzso: 14 serigraphies sur les poesies Nahuatl de l'Arbre Fleuri,* París, Centro Cultural de México, 1981.

Galería Proteus, *Galería Proteus, julio de 1981,* Ciudad de México, Galería Proteus, 1981.

Harcourts Gallery, *The Mexican Museum: A Joyful Tribute to Mexican Genius,* San Francisco, Harcourts Gallery, 1981.

Le Presses Artistique, *Mexique d'hier et d'aujourd'hui: decouverte du Templo Mayor de México artistes contemporains,* París, Le Presses Artistiques, 1981.

Museo de Monterrey, *Exposición retrospectiva de Gunther Gerzso,* Monterrey, México, Museo de Monterrey, 1981.

Banco Nacional de México, *Gráfica contemporánea de México, 1972-1982,* Ciudad de México, Banco Nacional de México, 1982.

Banco Nacional de México y Pinacoteca Marqués del Jaral de Berrio, *Julio Castellanos, 1905-1947,* Ciudad de México, Banco Nacional de México, Pinacoteca Marqués del Jaral de Berrio, 1982.

Rossi Gallery, *Mexican Image: Modern Art in Mexico from the Fifties to the Present,* Morristown, N.J., Rossi Gallery, 1982.

Instituto Nacional de Bellas Artes, *Salón Nacional de Artes Plásticas,* Ciudad de México, Instituto Nacional de Bellas Artes, 1983.

Mary-Anne Martin/Fine Art, *Ten Artists from the Galería de Arte Mexicano,* Nueva York, Mary-Anne Martin/Fine Art, 1983.

IDB Staff Association Art Gallery, *40 Artists of the Americas: A Collection of Graphic Art from Latin America, the Caribbean, and the United States of America,* Washington, D.C., International Development Bank Staff Association Art Gallery, 1984.

Martin, Mary-Anne, comp., *Art México: Pre-Columbian-20th Century/México arte: Pre-colombino-siglo veinte,* Holland, Mich., Hope College, 1984.

Mary-Anne Martin/Fine Art, *Gunther Gerzso Retrospective,* Nueva York, Mary-Anne Martin/Fine Art, 1984.

Museo Nacional de Arte, *Los surrealistas en México,* Ciudad de México, Instituto Nacional de Bellas Artes, Museo Nacional de Arte, Secretaría de Educación Pública, 1986.

Schirn Kunsthalle y Erika Billeter, comp., *Imagen de México: La aportación de México al arte del siglo XX,* Frankfurt, Schirn Kunsthalle, 1987.

Kimball Gallery of Art, *18 Contemporary Mexican Artists,* Washington, D.C., Kimball Gallery of Art, 1987.

——, *Contemporary Latin American Art,* Washington, D.C., Kimball Gallery of Art, 1988.

Museo de Arte Moderno, Consejo Nacional para la Cultura y las Artes, Instituto Nacional de Bellas Artes y Banco Nacional de Obras y Servicios Públicos, *Museo de Arte Moderno: 25 años, 1964-1989,* Ciudad de México, Consejo Nacional para la Cultura y las Artes, Instituto Nacional de Bellas Artes, Banco Nacional de Obras y Servicios Públicos, 1989.

Comisión Nacional del Quinto Centenario del Descubrimiento de América y Fundación Mapfre Vida, *El surrealismo entre Viejo y Nuevo Mundo,* Madrid, Quinto Centenario, 1990.

Galería de Arte Mexicano, *Gunther Gerzso: Esculturas, óleos y presentación de "Palabras Grabadas",* álbum de 10 grabados con poemas de Octavio Paz, Ciudad de México, Galería de Arte Mexicano, 1990.

Instituto Cultural Mexicano/Mexican Cultural Institute, *Un panorama del arte mexicano/A Panorama of Mexican Art,* Washington, D.C., Instituto Cultural Mexicano/Mexican Cultural Institute, 1990.

Instituto Nacional de Bellas Artes, *Mexican Painting/Pintura mexicana, 1950-1980,* Ciudad de México, Instituto Nacional de Bellas Artes, 1990.

Paz, Octavio y Centro Cultural Arte Contemporáneo, *Octavio Paz: Los privilegios de la vista,* 2ª ed., mayo de 1990, Ciudad de México, Centro Cultural Arte Contemporáneo, 1990.

Banco BCH, *Obras maestras de la colección del Banco BCH,* Ciudad de México, Banco BCH, 1991.

Casino Militar, *Tercera gran subasta de arte,* Ciudad de México, Fondo Solidaridad, 1991.

Galería del Centro Asturiano de México, *Gran subasta de arte,* Ciudad de México, Galería del Centro Asturiano de México, 1991.

Kuss, Malena, Félix Ángel, Humberto Rodríguez-Camilloni y Museum of the Americas, *Tradition and Innovation, Painting, Architecture, and Music in Brazil, México, and Venezuela between 1950 and 1980,* Washington, D.C., Museum of the Americas, 1991.

Nagoya City Art Museum, *Perspectives on the Present: Contemporary Painting of Latin America and the Caribbean,* Nagoya, Japón, Latin Fiestas Nagoya '91, 1991.

Centro Cultural Arte Contemporáneo y Fundación Cultural Televisa, *La colección de pintura mexicana de Jacques y Natasha Gelman,* Ciudad de México, Fundación Cultural Televisa, Centro Cultural Arte Contemporáneo, 1992.

Espinoza, Antonio, Kimberly Gallery y Mexican Fine Arts Center Museum, *Four Decades after the Muralists/Cuatro décadas después del muralismo,* Los Ángeles y Washington, D.C., Kimberly Gallery, 1992.

Galería López Quiroga, comp., *Doce maestros latinoamericanos,* Ciudad de México, Galería López Quiroga, 1992.

Museum Bochum, Heribert Becker, Sepp Hiekisch-Picard y Peter Spielmann, *Lateinamerika und der Surrealismus,* Bochum, Germany, J. Kordt, 1993.

Schirn Kunsthalle Frankfurt, Museum of Fine Arts Houston y Erika Billeter, comp., *The Blue House: The World of Frida Kahlo,* Frankfurt y Houston, Schirn Kunsthalle Frankfurt, Museum of Fine Arts, Houston, 1993.

Galería López Quiroga, *Colectiva de fin de año,* Ciudad de México, Galería López Quiroga, 1993.

Museo de Arte Contemporáneo de Oaxaca y Museo de Arte Carrillo Gil, *Gunther Gerzso: Pintura, gráfica y dibujo, 1949-1993,* texto de Cuauhtémoc Medina, Oaxaca, México, Museo de Arte Contemporáneo de Oaxaca, 1993; Ciudad de México, Museo de Arte Carrillo Gil, 1994.

Secretaría de Hacienda y Crédito Público 1990-1991, *Colección pago en especie de la Secretaría de Hacienda y Crédito Público 1990-1991,* Ciudad de México, Secretaría de Hacienda y Crédito Público 1990-1991, 1993.

Galería de Arte Mexicano, *Escultura pequeño formato,* Ciudad de México, Galería de Arte Mexicano, 1994.

Galería López Quiroga, *Cuatro surrealistas latinoamericanos: Gunther Gerzso, Wifredo Lam, Roberto Matta, Fernando de Szyszlo,* Ciudad de México, Galería López Quiroga, 1994.

——, *Varia invención: 50 obras en papel,* Ciudad de México, Galería López Quiroga, 1994.

Medina, Cuauhtémoc, "Gunther Gerzso", en *XXII Festival Internacional Cervantino,* Ciudad de México, Galería López Quiroga, 1994.

Museo de Arte Contemporáneo de Monterrey y Colegio de San Ildefonso, *Jalisco: Genio y maestría,* Monterrey, México, Museo de Arte Contemporáneo de Monterrey, 1994.

Museo de Arte Moderno, Banco de la República y Biblioteca Luis-Ángel Arango, *Pintores en México del siglo XX: Colección Museo de Arte Moderno México,* Ciudad de México, Instituto Nacional de Bellas Artes, 1994.

Ortiz Monasterio, Pablo y Museo Estudio Diego Rivera, comps., *Edward Weston: La mirada de la ruptura,* Ciudad de México, El Instituto, 1994.

Smithsonian Institution Traveling Institutions y Mexican Cultural Institute, *México: A Landscape Revisited/México: Una visión de su paisaje,* Washington, D.C., Smithsonian Institution Traveling Exhibitions, Mexican Cultural Institute, s/f.

San Francisco Museum of Modern Art y Museum of Contemporary Art (North Miami, Fla.), *Frida Kahlo, Diego Rivera, and Mexican Modernism: From the Jacques and Natasha Gelman Collection,* texto de James Oles, San Francisco, San Francisco Museum of Modern Art, 1996.

Schwartz, Constance y Franklin Hill Perrel, comps., *Latin Viewpoints into the Mainstream,* Nassau, N.Y., Nassau County Art Museum, 1996.

Adam Biro, Mona Bismarck Foundation y Sophie Zagradsky, comp., *Peinture moderne au Mexique: Collection Jacques et Natasha Gelman,* París, Adam Biro, Mona Bismarck Foundation, 1999.

Fundación Pedro Barrié de la Maza, *Arte mexicano: Colección Jacques y Natasha Gelman,* Madrid, Fundación Pedro Barrié de la Maza, 1999.

Fundación Proa, *Arte mexicano: Colección Jacques y Natasha Gelman,* Buenos Aires, Fundación Proa, 1999.

Mexican Cultural Institute, *Three Generations of Mexican Masters,* Washington, D.C., Mexican Cultural Institute, 1999.

Petrobras, *México: Arte moderna e contemporânea/Coleção Gelman,* Río de Janeiro, Petrobras, 1999.

Arévalo, Javier y Galería López Quiroga, *Una constelación de noches,* Ciudad de México, Galería López Quiroga, 2000.

Galería López Quiroga, *Gunther Gerzso: Una década, 1990-2000,* Ciudad de México, Galería López Quiroga, 2000.

Museum of Contemporary Art, *Frida Kahlo, Diego Rivera, and Twentieth-Century Mexican Art: The Jacques and Natasha Gelman Collection,* Museum of Contemporary Art, San Diego, San Diego, 2000.

National Gallery of Australia, *Frida Kahlo, Diego Rivera and Mexican Modernism: The Jacques and Natasha Gelman Collection,* National Gallery of Australia, Canberra, Australia, 2001.

Gerzso en contexto: libros, artículos, reseñas y reproducciones (en orden alfabético)

"A Fernando Benítez, el Premio Nacional de Letras 1978", *Unomásuno,* 6 de diciembre de 1978.

[Artículo sobre surrealismo en México], *México en el Arte* 14, 1986.

A. Z., "Paris carrefour des arts", *L'Aurore,* 25 de octubre de 1978.

Abelleyra, Angélica, "Cuando se encuentra el estilo disminuye la libertad: Gerzso", *La Jornada,* 12 de agosto de 1993, p. 29.

——, "Gerzso: Los críticos siempre están atrasados medio siglo", *La Jornada,* 11 de agosto de 1993, p. 26.

——, "La adolescencia, única vez en mi vida que tuve entrenamiento artístico: Gerzso", *La Jornada,* 10 de agosto de 1993, p. 37.

"Abstrakte Malerei in Mexiko: Gunther Gerzso", *Das Kunstwerk: Eine Zeitschrift über alle Gebiete der bildenden Kunst* 11, núm. 8, 1958, pp. 28-33.

Acha, Juan, "Coronel: La couleur et ses significations", *Nouvelles du Mexique,* núms. 84-85 1976, pp. 19-28.

——, "Las estratificaciones pictóricas de Gunther Gerzso", *Plural* 34, 15 de julio de 1974, pp. 29-33.

——, "Mexicanos en la colección Carrillo Gil", *Excélsior,* 29 de octubre de 1972.

Aguilar de la Torre, "Tamayo, Mérida y Gerzso, invitados especiales", *Unomásuno,* 23 de abril de 1978, pp. 1, 9.

Albarelli, Irene M. Artigas, "Glifos antiguos y futuros: Algunos *ekphrases* mexicanos", *Poligrafías* 2, 1997, pp. 229-239.

Aldrete-Haas, José Antonio y Mónica de la Torre, "Gunther Gerzso", *Bomb: Special Issue on Latin America,* núm. 74, 2001, pp. 30-36.

Amor, Inés, "Art in México: A Dealer's View", *Atlantic Monthly,* marzo de 1964, pp. 129-31.

ANSA, "Los videoastas, en busca de espacios y consolidación", *La Jornada,* 10 de agosto de 1993, p. 38.

[Anuncio de grabados], *Mam/FA* 4, núm. 1, 1995.

"A onda recomienda", *Novedades,* 9 de abril de 1978, pp. 7-8.

"Apoyan a Israel 60 intelectuales", *Excélsior,* 9 de abril de 1967.

Aranda Luna, Javier y Gunther Gerzso, "Ejercicio de memoria: entrevista", *Vuelta,* mayo de 1996, pp. 29-30.

Arciniega, Félix, "Arts and Sciences Awards Presented", *The News,* Ciudad de México, 21 de diciembre de 1978.

Art in America, [Galerías que representan a Gerzso], *Art in America: 87-88 Annual Guide to Galleries,* 1987.

Art Institute of Chicago, Mary Reynolds y Terry Ann R. Neff, *Mary Reynolds and the Spirit of Surrealism,* Chicago, Art Institute of Chicago, 1996.

"Arte precolombino y tecnología armonizan en obra de Gunther Gerzso", *El Diario de México,* 22 de abril de 1980.

"Artístico vitral habrá de decorar nuevo hotel", *El Nacional,* 23 de mayo de 1968.

Ashton, Dore, "Comentarios sobre la exposición *Plural* en Austin", *Plural* 52, enero de 1976, p. 81.

——, "La pintura de Gunther Gerzso", *Vuelta* 8, núm. 92, 1984, pp. 43-45.

Asociación de Ingenieros y Arquitectos de México, "Presea para los premios que esta asociación otorgará anualmente", *Boletín Ingeniería/Arquitectura,* 1982.

Baigts, Juan, "El mito de Gerzso", *Excélsior,* 9 de octubre de 1977, p. 9.

Barreda, Carmen, comp., *Carlos Orozco Romero y sus discípulos,* Monterrey, México, Museo de Monterrey, 1968.

Bataille, Georges, *Las lágrimas de Eros,* Barcelona, Tusquets, 1981.

Bayón, Damián, *América Latina en sus artes,* Ciudad de México, UNESCO, 1973.

——, *Artistas contemporáneos de América Latina,* Barcelona, UNESCO, Ediciones del Serbol, 1981.

——, *Aventura plástica de Hispanoamérica, Pintura, cinetismo, artes de la acción (1940-1972), con una puesta al día hasta 1987,* 2ª ed., *Breviarios del Fondo de Cultura Económica,* 233, Ciudad de México, Fondo de Cultura Económica, 1991.

——, "La escultura en plata", *Artes de México: Nueva época,* edición especial, 1990, pp. 57-80.

——, *Lateinamerikanische Kunst der Gegenwart,* Berlín, Frölich und Kauffman, 1982.

Bell, David, "Lithograph Show Surprises", *Journal North,* Santa Fe, Nuevo México, 23 de febrero de 1988.

Benedetti, Mario, "Péndula", *Revista de la Universidad de México,* abril de 1967, pp. 8-10.

Biro, Ilona, "The Many Lives of Gunther Gerzso", *The News,* Ciudad de México, 28 de febrero de 1993.

Blanco, Alberto, "Autorretratos: La visión y el espejo", *Artes de México, nueva época* núm. 3, 1989, pp. 90-91.

"Bocetos de Rodin en la colección Álvar Carrillo Gil", *Excélsior,* 8 de octubre de 1972.

Borges, Jorge Luis, "El inmortal", en *Obras completas,* Buenos Aires, Emecé Editores, 1974.

Brooks, Leonard, *Oil Painting: Basic and New Techniques,* Nueva York, Litton Educational Publishing, 1971.

Cadeña Z., Daniel, "Todo el mundo", *Diario de México,* 2 de septiembre de 1977.

Calvo Serraller, F., "'Pintado en México,' una visión no folklórica", *El País,* 12 de noviembre de 1983.

"Camaleón de Gunther Gerzso: Entre el cine y la pintura. Imágenes geométricas y recuerdos surrealistas de una época de oro," *Época,* 28 de junio de 1993.

Camarga B., Angelina, "La gente acude a ver más el arte porque se siente engañada políticamente y espiritualmente: Gerzso", *Excélsior,* 17 de noviembre de 1980.

Canaday, John, "Mexican Modernism", *New York Times,* 25 de abril de 1965.

Cantinflas as Pepe, Los Ángeles, Columbia Pictures Corporation, 1960.

Cantón Zetina, Carlos, "Que el INBA no sólo haga encuestas, sino que impulse a artistas, proponen varios pintores", *Excélsior,* 4 de septiembre de 1972.

Cardoza, Denis, "Gunther Gerzso: 'Estoy bien y no me gusta'", *Siempre,* 15 de agosto de 1996, p. 73.

Cardoza y Aragón, Luis, "Algún ruido, algunas nueces", *Excélsior,* 1 de junio de 1959.

——, "Artes plásticas: La obra más reciente de Gerzso", *El Día,* 6 de abril de 1970, p. 12.

——, "Gunther Gerzso", *Siempre,* 3 de enero de 1979, p. VIII.

——, *Gunther Gerzso,* Ciudad de México, Universidad Nacional Autónoma de México, 1972.

——, "La obra más reciente de Gerzso", *El Día,* 6 de abril de 1970.

——, "La pintura de Gunther Gerzso", *Plural,* octubre de 1971, pp. 31-33.

——, *México: Pintura activa,* Ciudad de México, Ediciones Era, 1961.

——, *México: Pintura de hoy,* Ciudad de México, Fondo de Cultura Económica, 1964.

——, *Ojo/Voz,* Ciudad de México, Ediciones Era, 1988.

——, *Pintura contemporánea de México,* Ciudad de México, Ediciones Era, 1974.

——, *Pintura contemporánea de México,* 2ª ed., Ciudad de México, Ediciones Era, 1988.

——, "Riqueza y sencillez de Gunther Gerzso, *Siempre,* 1 de abril de 1970, pp. V-VII.

——, *Tendencias del arte abstracto en México,* Ciudad de México, Universidad Nacional Autónoma de México, 1967.

Cardoza y Aragón, Luis, comp., "Diversidad y renovación", *Galería de Arte Mexicano, octubre 1968,* Ciudad de México, Galería de Arte Mexicano, 1968.

Carrasco, Lucía, "'Yo soy más bien un señor triste': Retrospectiva de Ghunter [sic] Gerso [sic] en el Carrillo Gil", *Reforma,* 3 de febrero de 1994, p. 9.

Castro, Rosa, "Seis personalidades responden a una encuesta sobre la pintura mexicana", *Novedades,* 27 de julio de 1958.

Central del BIA, "Antologías de artistas mexicanos del siglo XX. Pintores", *Buró Interamericano de Arte* 4, 1958.

Césarman, Esther M., "Gunther Gerzso", *El Financiero,* 12 de febrero de 1994, p. 35.

Chávez de Caso, Margarita, "Palabras de recepción de los nuevos académicos honorarios por la arquitectura", documento presentado en la XXI sesión solemne de la Academia Nacional de Arquitectura, Ciudad de México, 1991.

Chimet, Iordan, *America Latinà: Sugestii pentru o galerie sentimental,* Bucarest, Rumania, Editura Meridiane, 1984.

Colle, Marie-Pierre, *Latin American Artists in Their Studios,* Nueva York, Vendome Press, distribuido en Estados Unidos y Canadá por Rizzoli International Publications por medio de St. Martin's Press, 1994.

Conde, Teresa del, "Esculturas intimistas en el metal lunar", *Artes de México: Escultura en plata* núm. 52, 2000.

Consejo Nacional para la Cultura y las Artes, *De mi colección,* Ciudad de México, Consejo Nacional para la Cultura y las Artes, 2000.

——, *A flor de piel: Maestros eméritos del sistema nacional de creadores,* Ciudad de México, Consejo Nacional para la Cultura y las Artes, 1998.

——, *Sistema Nacional de Creadores de Arte: Generación 1994,* Ciudad de México, Consejo Nacional para la Cultura y las Artes, 1994.

Corcuera, Marie-Pierre Colle, *Artistas latinoamericanos en su estudio,* Ciudad de México, Editorial Limusa, 1994.

Covantes, Hugo, "El geometrismo en busca de México", *La Onda,* 23 de abril de 1978.

Cranfill, Thomas Mabry, comp., *The Muse in México: A Mid-Century Miscellany,* Austin, University of Texas Press, 1959.

"Creo que en países como México está la solución del futuro, dice Gunther Gerzso", *Unomásuno,* 7 de diciembre de 1978.

Crespo de la Serna, Jorge, "La colección Carrillo Gil", *Novedades,* 14 de noviembre de 1972.

——, "Exposición colectiva en 'Las Pérgolas'", *Novedades,* 1 de abril de 1966.

——, "Exposiciones de Gunther Gerzso, José Jayme y Gordillo", *Excélsior,* 23 de diciembre de 1956.

——, "Gerzso, mago alquimista", *Excélsior,* 14 de mayo de 1950.

——, "Por museos", *Jueves,* 2 de febrero de 1966.

Crespo de la Serna, Jorge, comp., *Homenaje a Carlos Orozco Romero,* Ciudad de México, Galería de Exposiciones Temporales, Museo de Arte Moderno, 1968.

Cuarenta siglos de plástica mexicana, Ciudad de México, Editorial Herrero, 1971.

"De la Cueva, de los cinco premios nacionales", *El Día,* 21 de diciembre de 1978.

Debroise, Olivier, *Figuras en el trópico, plástica mexicana, 1920-1940,* Barcelona, Océano, 1984.

Deligeorges, Stephane, "Effet annoncer ce renouveau", *Nouvelles Litteraires,* 27 de octubre de 1978.

Deschamps, E., "Acusan al director del INBA de 'demagogo': Confunde lo que es el arte y su labor de difusión", *Excélsior,* 9 de marzo de 1971.

——, "Demanda LE la creación de un patrimonio pictórico nacional", *Excélsior,* 1974.

——, "Una muestra de arte iberoamericano, 'indispensable'", *Excélsior,* 7 de junio de 1975.

Díaz, Fernando M., "En el Carrillo Gil: Retrospectiva de Gunther Gerzso", *Ovaciones,* 3 de febrero de 1994, p. 3.

Díaz, Socorro, "Entrevista con Gunther Gerzso", *El Día,* 24 de marzo de 1970.

"Duas tendências representação arte mexicana", *O Estado de São Paulo,* 30 de agosto de 1965.

Dujovne Ortiz, Alicia, "La oleada azteca en París: Signo de Rulfo y exposiciones de Zapata y Gerzso", *Excélsior,* 29 de diciembre de 1981, p. 1.

Ebony, David, "The Secret Behind the Surface", *Art in America,* abril de 1966, pp. 102-105.

Eder, Rita, *Gunther Gerzso: El esplendor de la muralla,* Ciudad de México, Ediciones Era, 1994.

"El artista como modelo", *El Universal,* 23 de abril de 1972.

El Grupo de los 16, A.C., *Denos una mano: Quinta venta anual de arte,* Ciudad de México, El Grupo de los 16, A.C., 1985.

——, *Denos una mano: Venta anual de arte,* Ciudad de México, El Grupo de los 16, A.C., 1982.

"El Presidente Echeverría abrirá mañana la colección Carrillo Gil", *Excélsior,* 24 de octubre de 1972.

"El Presidente inaugurará hoy el Museo de Arte Carillo Gil", *Excélsior,* 30 de agosto de 1974.

Elguea, Javier A., *Las teorías del desarrollo social en América Latina: Una reconstrucción racional,* Ciudad de México, El Colegio de México, 1989.

"En México se puede hacer gran arte, no es necesario ir a París o Nueva York: Gerzso", *Excélsior,* 29 de septiembre de 1982.

"En septiembre el Presidente Echeverría entregará la colección Carrillo Gil con 225 obras adquiridas por el gobierno este año", *Excélsior,* 31 de agosto de 1972.

"Entrevista a Gunther Gerzso", *Gaceta: Órgano Informativo del Museo de Arte Carrillo Gil* 1, núm. 5, 1986, pp. 1-3.

"Entrevista con el historiador y crítico argentino Damián Bayón: Las artes plásticas en Latinoamérica, en condición de ser descubiertas por grandes museos y galerías", *Unomásuno,* 16 de julio de 1978.

Espíndola Hernández, Jorge, "La pintura es ternura y masoquismo positivo: Gunther Gerzso", *Unomásuno,* 3 de febrero de 1994, p. 9.

Esquivel, Magaña, "La temporada de 'Players, Inc.', en inglés", *El Nacional,* 4 de abril de 1954.

"Extraordinaria exhibición de pintura mexicana", *Novedades,* 12 de noviembre de 1967.

FAI y Save the Children México, *Pintores y escultures mexicanos contemporáneos,* Ciudad de México, FAI; Save the Children México, 2000.

Fauchereau, Serge, *Les peintres revolutionnaires mexicains,* París, Editions Messidor, 1985.

Faveton, Pierre, "The Blue-Chip Artists of 1971", *Réalités,* octubre de 1971, pp. 76-85.

Feibelmann, Teresa, "Letter from México", *Pictures on Exhibit* 33, núm. 8, 1970.

Fernández, Francisco, "Gunther Gerzso: 'No hay talentos para la pintura mural'", *Sucesos para todos,* 1977, pp. 40-44.

Fernández Márquez, P., "Aumento del patrimonio nacional artístico", *Revista Mexicana de Cultura,* 5 de noviembre de 1972.

"Fine Arts Center Offers 'Conversation' with Mexican Artist", *Albuquerque Journal,* 14 de octubre de 1984.

Flores Castro, Mariano, "El 8 y el 0: Las artes plásticas en México en 1980", *Unomásuno,* 3 de enero de 1981, p. 13.

Flores Martínez, Óscar, "La obra de Gunther Gerzso en 44 años de trabajo, en el Museo Carrillo Gil", *Cine Mundial,* 14 de febrero de 1994, p. 13.

"Flores Olea inaugurará una muestra de Gunther Gerzso, el 10 en París", *Excélsior,* 6 de noviembre de 1981.

Flores-Sánchez, Horacio, *El dibujo mexicano de 1847 a nuestros días,* Ciudad de México, Instituto Nacional de Bellas Artes, 1964.

——, *Pintura mexicana del siglo XX,* Puebla de Zaragoza, México, Librería Madero, 1962.

Folch, Mireya, "La expresión de lo irracional: Gerzso", *El Sol de México,* 6 de septiembre de 1977, pp. 1, 4.

Foppa, Alaíde, "Los tres grandes modernos: Tamayo, Mérida y Gerzso en una exposición apropiada para ellos. Majestuosa, sin ventajas ni desventajas, en un acto de plena justicia", *Novedades,* 23 de abril de 1978.

Frenk, Mariana, "Como la vida misma: Una apreciación crítica sobre la pintura contemporánea de México", *Mundo Médico: Vida, medicina y sexología* 3, núm. 33, 1976, pp. 37-48.

Fuentes, Irma, "En el umbral", *El Día,* 21 de diciembre de 1978.

Fuentes, José Manuel Lozano, *Historia del Arte,* Ciudad de México, Compañía Editorial Continental, 1976.

Furia, Roberto, "Pintores, Pintorerías y Pintoretes", *Excélsior,* 7 de mayo de 1950.

Fusoni, Ana I., "El arte como inversión", *FORUM* 1, núm. 6, 1982.

——, "Gunther Gerzso: Un pintor intelectual", *Novedades,* 28 de marzo de 1971.

Galería de Arte Mexicano, *Cincuenta y seis aniversario de GAM,* Ciudad de México, Galería de Arte Mexicano, 1991.

Galería Universitaria Aristos: Actitudes plásticas, Ciudad de México, Universidad Nacional Autónoma de México, 1965.

Gallardo Esparza, Luis Francisco, "Pintar: Gunther Gerzso", *Macrópolis,* 23 de febrero de 1994, p. 83.

García Ascot, José Miguel, "Art Today in México", *Texas Quarterly* 2, núm. 1, 1959, pp.169-170, láminas 45-48.

García Estrada, Jaime, "Gunther Gerzso: Escenógrafo cinematográfico", *Estudios Cinematográficos* 1, núm. 3, 1995, pp. 40-49.

García Krinsky, Emma Cecilia, Fondo Kati Horna y Centro Nacional de Investigación, Documentación e Información de Artes Plásticas (Instituto Nacional de Bellas Artes), *Kati Horna: Recuento de una obra,* edición especial con traducción al inglés, Ciudad de México, Fondo Kati Horna, CENIDIAP-INBA, 1995.

García Ponce, Juan, "Algo transparente a propósito de la obra de Gunther Gerzso", *Vuelta,* noviembre de 1977, pp. 49-50.

——, "Gerzso", *Novedades,* 24 de enero de 1960.

——, "Siqueiros y su renuncia a la pintura", *Diálogos: Artes/Letras/Ciencias Humanas* 1, núm. 2, 1965, pp. 26-28.

García Terrés, Jaime, *Las provincias del aire y todo lo más por decir,* Ciudad de México, Tezontle, Fondo de Cultura Económica, 1995.

Garve, Andrew, *The Cuckoo Line Affair,* Londres, publicado por el Crime Club por Collins, 1953.

Gaspar H., Jorge, "El cateterismo cardiaco: Otra perspectiva desde la posición horizontal. Lecciones derivadas de una pintura de Gerzso", *Archivos del Instituto de Cardiología de México* 65, núm. 65, 1995, pp. 375-380.

"Gerzso", *Publisher's Weekly,* 23 de noviembre de 1984.

"Gerzso exhibe", *Excélsior,* 10 de septiembre de 1977.

"Gerzso obtiene el tercer lugar en el concurso de dibujo a mano libre", *The Bulletin of the Cleveland Museum of Art* 26, núm. 5, 1939.

Gerzso, Gunther, *Conversaciones con José Antonio Aldrete-Haas,* Ciudad de México, Ediciones de Samarcanda, 1996.

——, "Reflexiones", *Universidad de México,* vol. 49, núm. 527, diciembre de 1994, pp. 31-38 e ilustración de portada.

——, Reproducciones de *Abstracción núm. 1; Dos personajes; Abstracción núm. 2; Abstracción núm. 3, The Texas Quarterly* 2, núm. 1, 1959.

——, Anuncio de una litografía, *Time Magazine,* 2 de septiembre de 1974, p. 1.

——, Anuncio de litografías, *Expansión: La revista de negocios de México y Centroamérica,* 21 de agosto de 1974.

——, Reproducción de *Ciudad abandonada, Universidad de México* 8, núm. 10, 1954, p. 13.

——, Reproducción de *Composición, Cuadernos de Bellas Artes* 2, núm. 4, 1961.

——, Portada de revista, *Tierra Adentro* núm. 8, 1977.

——, Diseño para "Enterrar a los muertos", *Arte en México,* año 1, núm. 1, 1939.

——, Primera litografía, Ciudad de México, Originales para Coleccionistas, 1974.

——, Reproducción de *Personaje-Paisaje,* Ciudad de México, Cultura Nacional, Secretaría de Información y Propaganda, Instituto de Estudios Políticos, Económicos y Sociales, PRI 1981.

——, Reproducción de *Universo, Somos Somex,* 1986.

——, Imagen de portada, no titulada, Ciudad de México, Plan y programas de estudio 1993 de educación básica secundaria, Secretaría de Educación Pública, 1993.

——, Obra sin título, *Cuadernos de Bellas Artes* 2, núm. 9, 1961.

——, Obra sin título, *Cuadernos de Bellas Artes* 2, núm. 7, 1961.

——, Obra sin título, *Revista de la Universidad de México* 24, núm. 2, 1969.

——, Dibujo en blanco y negro sin título, *Diálogos: Artes/Letras/Ciencias Humanas* 4, núm. 3 [21], 1968.

——, Dibujos en blanco y negro sin título, *Diálogos: Artes/Letras/Ciencias Humanas* 6, núm. 2 [32], 1970.

——, Dibujos en blanco y negro sin título, *Diálogos: Artes/Letras/Ciencias Humanas* 7, núm. 3 [39], 1971.

——, Dibujos en blanco y negro sin título, *Diálogos: Artes/Letras/Ciencias Humanas* 12, núm. 2, 1976.

——, Portada e ilustraciones en blanco y negro sin título, Ciudad de México, *Diálogos: Artes/Letras/Ciencias Humanas* 20, 1984.

——, Imagen de portada, sin título, Ciudad de México, Cámara Nacional de Comercio de Ciudad de México, 1985.

——, Imagen de portada, sin título, Ciudad de México, *Plan y programas de estudio 1993 de educación básica primaria,* Secretaría de Educación Pública, 1993.

——, Dibujos sin título, *Vivencia* 2, núm. 8, 1969.

——, Pintura sin título, *Das Kunstwerk: Eine Zeitschrift über alle Gebiete der bildenden Kunst, Kunst in Lateinamerika,* 13, núm. 5-6, 1959.

——, Obra sin título, *IPN: Ciencia, arte, cultura* 10, 1980.

——, Dibujos sin título, *Armonía* 3, núm. 8, 1995.

——, Cuadro sin título, *México en el Arte* 10-11, 1950.

González Correa, Carlos, "Gunther Gerzso, Premio Nacional de Arte", *Novedades,* 14 de diciembre de 1978, pp. 1, 12.

Goeritz, Mathias, "Sección de arte", *Arquitectura México: XXV Aniversario* 25, núm. 83, 1962.

"Gran muestra de pintura mexicana contemporánea", *Diario de Barcelona,* 24 de noviembre de 1983.

Grimberg, Salomón, "Art Appreciation", *Texas Business,* 1984, pp. 81-86.

——, "Las paredes hablan", *Médico Interamericano,* febrero de 1985, pp. 10, 11, 33.

——, "Putting Art on the Couch", *Vision* 4, núm. 11, 1981.

——, "Violent Sexuality in Surrealist Art: The Art of Gunther Gerzso", texto y diapositivas presentados en Southwestern Medical School, Presbyterian Hospital, Dallas, 1984.

Grupo Azabache, *Imágenes para los niños/Images for Children,* Ciudad de México, Grupo Azabache, 1990.

Grupo de los 16, *Pintura y escultura mexicana: Catálogo 1994,* Ciudad de México, Grupo de los 16, 1994.

Grupo Seguros La Comercial, comp., [Reproducciones de *Noche,* 1955; *Paisaje,* 1955; *Barranca,* 1955; *Verde-rojo-azul,* 1976; *Verde-azul-amarillo,* 1969; *Campo blanco,* 1964; *Naranja-amarillo-azul,* 1973; *Blanco-verde,* 1963-1974], Ciudad de México, Grupo Seguros la Comercial, Informe Anual, 1978.

Gual, Enrique F., "Pintura diversificada", *Excélsior,* 9 de abril de 1967.

——, "Superficies y profundidades", *Excélsior,* 6 de junio de 1954.

——, "Una realidad ideal", *Excélsior,* 14 de abril de 1970.

——, "Una semana de abstractos", *Excélsior,* 15 de septiembre de 1963.

"Gunther Gerzso expondrá en París", *Excélsior,* 3 de octubre de 1982.

"Gunther Gerzso", *The News,* Ciudad de México, 3 de noviembre de 1979.

"Gunther Gerzso", *El Financiero,* 12 de septiembre de 1989.

"Gunther Gerzso", *Arizona Living,* 13 de febrero de 1970.

"Gunther Gerzso", en *12 Latin American Artists Today/12 artistas latinoamericanos de hoy,* 23-25. Ciudad de México, Plural, 1975.

"Gunther Gerzso", *Cuadernos de la Cineteca Nacional: Testimonios para la historia del cine mexicano* 6, 1976, pp. 81-91.

"Gunther Gerzso triunfa en los Estados Unidos", *El Heraldo,* 17 de marzo de 1970.

"Gunther Gerzso y Wolfgang Paalen en la colección Carrillo Gil", *Excélsior,* 1 de octubre de 1972.

"Gunther Gerzso, arquitecto de la ilusión convertida en realidad cinematográfica", *Gaceta UNAM,* 11 de mayo de 1990, pp. 16-17.

"Gunther Gerzso: Entre el cine y la pintura", *Época,* núm. 108, 1993, pp. 68-71.

"Gunther Gerzso: 'Pasión fría de un abstracto'", *El Heraldo de México,* 5 de septiembre de 1977.

"Gunther Gerzso: Mi obra no es abstracta", *Excélsior,* 4 de febrero de 1985, p. 3.

"Gunther Gerzso: Un pintor inspirado en el arte precolombino", *El Diario,* 30 de enero de 1981.

"Gunther Gerzso's 80th Birthday Show", *Mam/FA* 5, núm. 1, 1996.

Hachem, Samir, "Under the Volcano", *American Cinematographer,* octubre de 1984, pp. 58-63.

Hale, Douglas, "Gerzso: Tour without a Guide", *Arizona Republic,* 8 de febrero de 1970.

Hanley, Elizabeth C., "Gunther Gerzso", *ARTnews,* octubre de 1984, p. 185.

Harithas, James, "Phoenix Art Museum Shows Point Trends in Mexican Art Today", *The Art Gallery* 8, núm. 5, 1965.

Herrera, Mario, "La obra de Gunther Gerzso tiene un perfecto equilibrio", *El Norte,* 3 de abril de 1981, p. 6.

Herrera González, Andrea, "Gunther Gerzso y su pintura, gráfica y dibujo, de 1949-1993", *Novedades,* 4 de febrero de 1994, p. 1.

"Houston Exhibit Highlights 18 Leading Mexican Artists", *News Weekly* (Houston), 1 de abril de 1956.

Huerta, David, comp., *Gunther Gerzso: Homenaje a la línea recta: Quince esculturas en bronce/Poemas de David Huerta,* Ciudad de México, Impronta Editores, 2001.

Huffschmid, Ann, "Soy un europeo con ojos mexicanos; un *voyeur,* dice Gunther Gerzso", *La Jornada,* 2 de febrero de 1994, p. 25.

Idalia, María, "'Lecciones de Mirada que ve', la obra artística de Gerzso", *Excélsior,* 28 de mayo de 1990.

Illescas, Manuel y Héctor Fanghanel, "Mi obra no es abstracta", *Excélsior,* 4 de febrero de 1985.

"Impresiones", *El Alcaraván* 4, núm. 14, 1993, p. 41.

"Inauguración a cargo de Castañeda, Solana y Flores de la Peña: La exposición 'México Ayer y Hoy' estará en el Petit Palais de Francia, desde hoy", *Excélsior,* 12 de noviembre de 1981.

"Inauguran ayer una exposición de Gerzso", *Cine Mundial,* 20 de marzo de 1970.

Instituto Nacional de Bellas Artes, Departamento de Artes Plásticas, *Catálogo General del Museo Nacional de Arte Moderno México,* Ciudad de México, Instituto Nacional de Bellas Artes, 1958.

——, *Cien retratos por Daisy Ascher,* Ciudad de México, Instituto Nacional de Bellas Artes, 1981.

——, *Escenografía mexicana contemporánea,* Ciudad de México, Instituto Nacional de Bellas Artes, 1957.

Islas García, Luis, "Gunther Gerzso", *Excélsior,* 6 de junio de 1954.

J. Y., "'Pintado en México' muestra la obra de ocho pintores aztecas contemporáneos", *El Correo Catalán,* 22 de diciembre de 1983.

Jaramillo, E. Basulto, "La colección 'Carrillo Gil' está en exhibición", *El Universal,* 26 de octubre de 1972.

"José Clemente Orozco en la colección Carrillo Gil adquirida por México", *Excélsior,* 17 de septiembre de 1972.

Joseph, Richard, "The Sophistication of Travel: México", *Esquire,* julio de 1961, pp. 13-15.

Joysmith, Toby, "The Art Galleries", *México Quarterly Review* 1, núm. 3, 1962.

——, "The Blot and the Diagram", *The News,* Ciudad de México, 23 de noviembre de 1980, p. 21.

——, "The Carrillo Gil Museum", *The News,* Ciudad de México, 24 de febrero de 1980.

——, "Echoes of a Heroic Past", *The News,* Ciudad de México, 23 de abril de 1978.

——, "The Evocation of Flowers", *The News,* Ciudad de México, 7 de diciembre de 1980.

——, "Gerzso: Solitude Locked in Stone", *The News,* Ciudad de México, 9 de abril de 1967.

——, "Gunther Gerzso: Creating Order out of Chaos" *The News,* Ciudad de México, 5 de abril de 1970.

——, "Hotel Aristos: Patron of the Arts", *The News,* Ciudad de México, 14 de julio de 1968.

——, "Mexican Art Sale in New York", *The News,* Ciudad de México, 6 de mayo de 1979.

——, "Mexican Painting Today", *México Quarterly Review* 1, núm. 2, 1962.

——, "On Art", *Intercambio,* 1 de agosto de 1963, pp. 85-87.

——, "Precise Beauty on Show", *The News,* Ciudad de México, 25 de septiembre de 1977.

——, "Seeing is Believing", *The News,* Ciudad de México, 18 de noviembre de 1972.

——, "A Salute to Euclid", *The News,* Ciudad de México, 31 de diciembre de 1977.

——, "A Salute to Gunther Gerzso", *The News,* Ciudad de México, 31 de diciembre de 1978.

——, "Special Exhibits Mark Olympics Season", *The News,* Ciudad de México, 31 de octubre de 1968.

——, "Tàpies-Tracks in Time", *The News,* Ciudad de México, 25 de agosto de 1974.

——, "To Be or Not to Be-Abstract", *The News,* Ciudad de México, 25 de noviembre de 1972.

——, "The White Russian Artist", *The News,* Ciudad de México, 8 de febrero de 1981.

Jurado, José Manuel, "Compra el gobierno la Pinacoteca Carrillo Gil con 225 pinturas, dibujos y el edificio en que están", *Excélsior,* 13 de junio de 1972.

Jürgen-Fischer, Klaus, "Pintura abstracta en México: Gunther Gerzso", *Artes Visuales* 2, 1974, pp. 5-7.

Kaplan, Janet A., *Remedios Varo: Unexpected Journeys,* Nueva York, Abbeville, 2000.

Kartofel, Graciela, "Gunther Gerzso: Una conversación que vale la pena leer, una pintura que vale la pena ver", *Vogue México edición especial: Homenaje al cine mexicano,* noviembre de 1987, pp. 186-88.

Katzew, Ilona, "Gunther Gerzso", *Art Nexus,* enero-marzo de 1996, pp. 123-124.

Klain, Ana y Nora Muntanola, "Un estilo que oscila entre la metafísica y la abstracción", *Vanidades,* 31 de octubre de 1978.

Krauze, Helen, "Espejo", *Novedades,* 29 de noviembre de 1966.

"La Ciudad de México interpretada por sus pintores", *Excélsior,* 1949.

"La iniciativa privada al servicio del arte", *El Sol de Cuautla,* 4 de marzo de 1979.

"La pintura surrealista en México", *México en el Arte* 7, 1984.

"La subasta del año", *Harper's Bazaar,* julio de 1995, pp. 82-85.

"La vida cultural", *Cuadernos de Bellas Artes* 4, núm. 10, 1962, pp. 113-130.

"La vida cultural en el INBA. Artes Plásticas: Gunther Gerzso", *Revista de Bellas Artes*, mayo-junio de 1970, p. 99.

"Las deducciones", *Novedades*, 6 de septiembre de 1977.

"Le Ve. FIAC au Grand Palais", *Connaissance des Arts*, octubre de 1978.

Leonor, "Gunther Gerzso: La perfección en la forma", *Mañana*, 25 de abril de 1970.

"Les éditions du Griffon: quarante ans déjà", *Bulletin Officiel de la Ville de Neuchâtel*, 26 de enero de 1984.

Leveson, Margaret, "Gunther Gerzso Exhibition Outstanding among the Abundance Now Open in México", *The News*, Ciudad de México, junio de 1954.

"L'Index *CdA* 4 1971", *Connaissance des Arts* 232, núm. 15F, 1971, pp. 86-95.

Libertad en Bronce 2000, Ciudad de México, Impronta Editores, 1999.

"Los días contados: hoy se inaugura *Mundo geometrizante de Gunther Gerzso*", *El Finanaciero*, 2 de febrero de 1994, p. 6.

"Los resultados del premio Paul Westheim de crítica de arte", *Novedades*, 27 de julio de 1958.

"Los trabajos y los días: muestra de pintura mexicana, en París", *Unomásuno*, 11 de junio de 1983.

Loya, Alfonso, "Gunther Gerzso, Paisajista abstracto", *El heraldo cultural*, 27 de marzo de 1966.

Loyola Díaz, Rafael y Universidad Nacional Autónoma de México, Instituto de Investigaciones Sociales, *Entre la guerra y la estabilidad política: El México de los 40*, Ciudad de México, Grijalbo, Consejo Nacional para la Cultura y las Artes, 1990.

Lozoya, Jorge Alberto, *Cine mexicano*, Ciudad de México, Instituto Mexicano de Cinematografía, 1992.

Macedo, Luis Ortiz, "Nuestra pintura: Gunther Gerzso", *Excélsior*, 31 de enero de 1988, p. 3.

Macías, Guadalupe, "No falta apoyo a la investigación manifestó Rafael Méndez Martínez", *El Día*, 21 de diciembre de 1978.

Mac Masters, Merry, "Y no quería ser pintor. Yo encontré mi mundo: Gerzso", *El Nacional*, 1 de febrero de 1994, p. 9.

Madrid Hurtado, Miguel de la, Fondo de Cultura Económica y Secretaría de Programación y Presupuesto, *Cambio estructural en México y en el mundo. Economía contemporánea*, Ciudad de México, Fondo de Cultura Económica, Secretaría de Programación y Presupuesto, 1987.

Malvido, Adriana, "Dice Gunther Gerzso: No se puede afirmar que el apoyo oficial sea lo más favorable para los artistas", *Unomásuno*, 7 de diciembre de 1980.

——, "En México los pintores no han logrado una unión de la que surja la autocrítica: Gerzso", *Unomásuno*, 6 de diciembre de 1980.

——, "Noventa mil pesos, valor de cada ejemplar del libro *Del árbol florido*, que presentó Gerzso", *Unomásuno*, 18 de noviembre de 1980.

——, "Opinión de los artistas plásticos sobre el MAM y el INBA", *Unomásuno*, 23 de junio de 1983.

——, "Representará Gunther Gerzso a México en la Feria de Arte Contemporáneo de París", *Unomásuno*, 29 de septiembre de 1982.

Manrique, Jorge Alberto, *Arte y artistas mexicanos del siglo XX*, Ciudad de México, Conaculta, 2000.

——, "Doce artistas latinoamericanos de hoy", *Plural*, diciembre de 1975, pp. 81-82.

——, "El rey ha muerto: Viva el rey. La renovación de la pintura mexicana", *Revista de la Universidad de México*, marzo-abril de 1970.

——, "Las nuevas generaciones del arte mexicano", *Plural*, septiembre de 1973, pp. 27-38.

——, "Os geometristas mexicanos", en *América-latina geometria sensible*, Roberto Pontual, comp., Río de Janeiro, Ediçôes Jornal do Brasil/GBM, 1978.

Manrique, Jorge Alberto, Ida Rodríguez Prampolini, Juan Acha, Xavier Moyssén y Teresa del Conde, *El geometrismo mexicano*, Ciudad de México, Universidad Nacional Autónoma de México, Instituto de Investigaciones Estéticas, 1977.

——, "Obras de Gerzso, Murata y Klemke", *El Nacional*, 1956.

Martí, Fernando, "El 20, la entrega de los premios nacionales 1978", *Unomásuno*, 7 de diciembre de 1978.

Martínez, José Luis, *Recuerdo de Lupita*, Ciudad de México, Ediciones Papeles Privados, 1996.

Martínez Espinosa, Ignacio, "La reciente obra de Gunther Gerzso", *La Prensa*, 29 de mayo de 1950.

Matus, Macario, "En la pintura de Gerzso no se ve ni una planta, ave o insecto", *El Nacional*, 9 de septiembre de 1977, p. 17.

McIntyre, Mary, "Surveying the Latin Touch in Art at the University of Texas", *Austin American Statesman*, 11 de abril de 1976.

Medina, Cuauhtémoc, "Gunther Gerzso", en *Pago en especie: Segunda muestra de la colección*, Ciudad de México, Secretaría de Hacienda y Crédito Público, 1993, pp. 27-34.

Medina, Margaret, "Art", *El Universal*, 1963.

"Memoria del cine mexicano: Gunther Gerzso, escenógrafo", Ciudad de México, Consejo Nacional para la Cultura y las Artes, IMCINE, 1993.

Méndez, Virginia, *Quince maneras de ser: Pasión por lo indecible*, Ciudad de México, Instituto Politécnico Nacional, 2000.

"Mexican Artist's Abstract Painting on Exhibition Sunday at Museum", *Scottsdale Daily Progress*, 1970.

"Mexican Painting Show on in France", *The News*, Ciudad de México, 18 de julio de 1980.

"México City", *Pictures on Exhibit* 37, núm. 4, 1974, pp. 38-39.

"México: al otro lado de la frontera", *Harper's Bazaar México*, s/f, 1996.

"Mexique d'hier et d'aujourd'hui", *Archeologie* 160, noviembre de 1981.

Millán, Josefina, "Gerzso: Hay que redescubrir la emoción", *Proceso*, 17 de julio de 1978, pp. 56-57.

——, "Gunther Gerzso y la misión del artista", *Excélsior*, 16 de diciembre de 1973, pp. 12-13.

——, "Materializar lo espiritual, darle forma, limpiarlo de adherencias", *Excélsior*, 16 de diciembre de 1973, pp. 12-13.

Miller, Marlan, "Major Exhibits Represent Two Modern Views", *Phoenix Gazette*, 1970.

"Modern Mexican Art in Million-Dollar-Sales", *The News*, Ciudad de México, 6 de junio de 1979.

Moncada, Adriana, "Hoy en día el artista parece no tener un papel específico en su relación con la sociedad: Gerzso", *Unomásuno*, 29 de enero de 1994, p. 25.

——, "Lo que más influye en mis obras es lo que veo, soy un apasionado de la observación: Gunther Gerzso", *Unomásuno*, 30 de enero de 1994, p. 25.

Monsiváis, Carlos, "Perfil: Gunther Gerzso", *Letras Libres* 2, núm. 18, 2000, pp. 82-87.

"Monumental vitral de Gerzso será colocado en el Aristos", *Excélsior*, 24 de mayo de 1968, p. 16.

Morales de Villafranca, Leonor, "Gunther Gerzso: La perfección en la forma", *Mañana*, 25 de abril de 1970.

Moreno Villa, José, "Con la pintura […] para discusiones amistosas", *Voz*, 30 de noviembre de 1950.

"Museo Carrillo Gil", *Nonotza* 14, núm. 4, 1989.

Museo de Arte Moderno, *El geometrismo mexicano: Una tendencia actual*, Ciudad de México, Museo de Arte Moderno, 1976.

Museo Rufino Tamayo, *Maestros del arte contemporáneo en la colección permanente del Museo Rufino Tamayo*, Ciudad de México, Américo Arte Editores, Fundación Olga y Rufino Tamayo, Instituto Nacional de Bellas Artes, 1997.

Museo Universitario de Ciencias y Arte y Universidad Nacional Autónoma de México, *Serigrafías*, Ciudad de México, Museo Universitario de Ciencias y Arte, Universidad Nacional Autónoma de México, 1973.

N. C., "Asteriscos: Tres exposiciones en el Carrillo Gil", *Novedades*, 6 de febrero de 1994, p. 8.

Nahoul, Vanessa, entrevista en video, 1998.

Nelken, Margarita, "Arte y artistas: de lo abstracto y de lo figurativo", *Revista Internacional y Diplomática*, 1 de abril de 1961, pp. 58-59.

——, "Balance obligado (2)", *Excélsior*, 2 de enero de 1966.

——, "Acerca de la significación del arte abstracto (IV)", *Ovaciones*, 3 de junio de 1962.

——, "Colectiva de invierno", *Excélsior*, 7 de diciembre de 1964.

——, "Colectiva en La Pérgola", *Excélsior*, 8 de abril de 1966.

——, "El arte al día", *Excélsior,* junio de 1954.

——, "El color domesticado", *Excélsior,* 17 de febrero de 1957.

——, "El mensaje de unos dibujos", *Excélsior,* 15 de septiembre de 1963.

——, "En torno a São Paulo", *Excélsior,* 9 de abril de 1967.

——, "Grandes manifestaciones", *Excélsior,* 5 de enero de 1964.

——, "La de Gunther Gerzso", *Excélsior,* diciembre de 1956.

——, "La de Gunther Gerzso", *Excélsior,* 8 de diciembre de 1958.

——, "La de Gunther Gerzso", *Excélsior,* 10 de marzo de 1961.

——, "La de Gunther Gerzso", *Excélsior,* 6 de septiembre de 1963.

——, "La de Gunther Gerzso", *Excélsior,* 28 de marzo de 1967.

——, "Nuevos aspectos de la plástica mexicana", *Artes de México* 9, núm. 33, 1961.

Neruda, Pablo, *México florido y espinudo,* Ciudad de México, Edamex, 1976.

Neuvillate Ortiz, Alfonso de, "Arte, geometría, orden y muy variado material", *El Heraldo de México,* 28 de enero de 1973.

——, "Arte: Las florescencias en la geometría de Gerzso", *Novedades,* 11 de marzo de 1982.

——, "Creaciones radiantes de Gunther Gerzso", *Novedades,* 14 de septiembre de 1980.

——, "Gunther Gerzso o la geometría del orden", *Claudia,* diciembre de 1980.

——, "Gunther Gerzso: El orden dentro del orden", *Comercio,* junio de 1975, pp. 16-20.

——, "Gunther Gerzso: El orden dentro del orden", en *México en el Arte Moderno,* Ciudad de México, Ediciones Galería de Arte Misrachi, 1976.

——, "Gunther Gerzso: La palabra del silencio al grito", *El Heraldo de México,* 4 de abril de 1971, pp. 6-7.

——, "Gunther Gerzso: La planificación del silencio", *Novedades,* 15 de abril de 1980.

——, "Gunther Gerzso: La planificación especial", *Novedades,* 9 de abril de 1981.

——, "Gunther Gerzso: Las planificaciones galácticas de Gerzso", *Novedades,* 23 de enero de 1981.

——, "Gunther Gerzso: Lo absoluto", *Novedades,* 13 de enero de 1980.

——, "Gunther Gerzso: Lo perfecto del orden", *El Heraldo,* 18 de enero 1970, pp. 8-10.

——, "La llave de la aguja: Gunther Gerzso", *El Heraldo de México,* 5 de octubre de 1972.

——, "La llave de la aguja: Magia y surrealismo", *El Heraldo de México,* 10 de diciembre de 1972.

——, "La llave de la aguja: Pintores y antipintores", *El Heraldo de México,* 16 de noviembre de 1972.

——, "La llave de la aguja: Símbolos", *El Heraldo de México,* 4 de diciembre de 1972.

——, "La obra de los grandes maestros", *Novedades,* 19 de febrero de 1976.

——, "La perfección de Gunther Gerzso y la fantasía de Francisco Corzas", *El Heraldo de México,* 16 de febrero de 1975.

——, "Las concentraciones lumínicas de Gunther Gerzso", *Novedades,* 12 de enero de 1981.

——, "Las deducciones matemáticas de Gunther Gerzso", *Novedades,* 6 de septiembre de 1977, p. 6.

——, "Messico Oggi", *D'Ars: Periodico d'arte contemporanea* 13, núm. 60, 1972.

——, *México, arte moderno,* Ciudad de México, Ediciones Galería de Arte Misrachi, Cámara Nacional de Comercio, 1984.

——, "Obras de Gelsen Gas", *El Heraldo de México,* 3 de diciembre de 1972.

——, "Planos, escenas líricas, cantos y rapsodias de Gerzso", *Novedades,* 19 de noviembre de 1980.

——, "Sobre exposiciones futuras", *El Heraldo,* 3 de marzo de 1969.

"New Works by Gunther Gerzso", *Mam/FA* 1, núm. 1, 1990.

Newman, Michael, "Report from México", *Art in America,* noviembre de 1982, pp. 57-67.

"No soy un pintor abstracto, mis cuadros son realistas: Gunther Gerzso", *El Sol de México,* 30 de enero de 1994, p. 4.

Noreña, Aurora, "Gunther Gerzso", en *Visión pictórica,* Ciudad de México, Pemex-Gas y Petroquímica, 1998, pp. 110-120.

Noriega, Roberto, "Entrega de los Premios Nacionales", *El Sol de México,* 21 de diciembre de 1978.

"Obras de Mérida, Tamayo y Gerzso: inauguran hoy la sección anual de invitados del Salón Nacional de Artes Plásticas del INBA", *Excélsior,* 14 de abril de 1978.

Ocano, Manuel, "La muestra se montará en el Petit Palais: Fernando Solana inaugurará la exposición *México de ayer y hoy* el miércoles en París", *Unomásuno,* 6 de noviembre de 1981.

"Octavio Paz Says Left Must Rid Itself of Stalinist, Leninist Past", *The News,* Ciudad de México, 3 de noviembre de 1983.

O'Gorman, Edmundo y Justino Fernández, *Cuarenta siglos de plástica mexicana,* Ciudad de México, Herrero, 1971.

Pacheco, Cristina, "Los tres mundos del arte, según Gunther Gerzso", *Siempre,* 16 de enero de 1985, pp. 32-34.

Palacios, Víctor, "Brailovsky/Gerzso", *Casas y Gente,* 2000, p. 12.

Palencia, Ceferino, "Las ciudades imaginarias de Gunther Gerzso", *Novedades,* 14 de mayo de 1950.

——, "Las pinturas de Gunther Gerzso", *Novedades,* 20 de junio de 1954.

Pasquel y Bárcenas, María de la Mercedes, *Gunther Gerzso: Entre el surrealismo y la abstracción,* tesis doctoral, Universidad Iberamericana, 1971.

Paz, Octavio, *Configurations,* Nueva York, New Directions, 1971.

——, *Eagle or Sun?,* Nueva York, New Directions, 1976.

——, *Early Poems: 1935-1955,* Nueva York, New Directions, 1973.

——, "El precio y la significación", *Siempre,* 30 de noviembre de 1966, p. vi.

——, *El signo y el garabato,* Ciudad de México, Editorial Joaquín Mortiz, 1973.

——, "Gerzso: La centella glacial", *Plural,* 2, núm. 3, 1972, p. 41.

——, "Gerzso: La centella glacial", *Artes Visuales* 2, 1974, pp. 2-4.

——, "Gunther Gerzso: La centella glacial", *Comercio* 26, núm. 292, 1985, pp. 20-26.

——, "Gerzso: The Icy Spark", en Octavio Paz y John Golding, *Gerzso,* Neuchâtel, Suiza, Éditions du Griffon, 1983.

Paz, Octavio y John Golding, *Gunther Gerzso,* Nueva York, Mary-Anne Martin/Fine Art, 1984.

Paz, Octavio y John Golding, *Gerzso,* Neuchâtel, Éditions du Griffon, 1983.

Peden, Margaret Sayers, *Out of the Volcano: Portraits of Contemporary Mexican Artists,* Washington, D.C., Smithsonian Institution Press, 1991.

Péret, Benjamin, [Dibujos], *Pulquería quiere un auto y otros cuentos,* Ciudad de México, Editorial Vuelta, 1994.

Pineda, Cristina, "Cuando lo emocional predomina sobre la técnica es cuando se crea: Gerzso", *El Universal Gráfico,* 3 de febrero de 1994, p. 12.

"Pintura mexicana y norteamericana", *Diálogos: Artes/Letras/Ciencias Humanas,* julio-agosto de 1965.

Pitol, Sergio, "Monsiváis habla de Cardoza y Aragón", *Unomásuno,* 7 de agosto de 1981.

"Poesía surrealista latinoamericana", *Humboldt* 15, núm. 56, 1975, p. 29.

"Poesía y poética de Octavio Paz", *Excélsior,* 24 de diciembre de 1977, p. 5.

Poniatowska, Elena, "Acerca de cine y pintura, habla Gunther Gerzso", *Novedades,* 29 de noviembre de 1971.

——, "Gunther Gerzso, el pintor que nunca se manchó las manos", *Novedades,* 29 de noviembre de 1971, pp. 1, 12 y 13.

"Presentarán en Bellas Artes pinturas de Gunther Gerzso", *Excélsior,* 6 de abril de 1978.

Presidencia de la República, *Los Pinos Presidential Palace Painting Collection,* Ciudad de México, Presidencia de la República, 1994.

Radar, "Etcétera", *El Sol de México,* 7 de septiembre de 1977.

Ramírez, Luis Enrique, "Gunther Gerzso: La demanda hacia mi obra no me impulsa a crear más", *El Financiero,* 14 de junio de 1990, p. 86.

Ramón, David, "La casa que Gunther Gerzso construyó", Ciudad de México, Universidad Nacional Autónoma de México, Dirección General de Actividades Cinematograficas/Coordinación de Difusión Cultural, 1990.

"Rare Show by Gunther Gerzso", *The News,* Ciudad de México, 30 de marzo de 1967.

"Ratificaron los premios nacionales de ciencias y artes", *Excélsior,* 6 de diciembre de 1978.

Raynor, Vivien, "Gunther Gerzso", *New York Times,* 22 de junio de 1984.

[Referencia en textos], *Mishkenot Sha'ananium Newsletter* núm. 4, 1985.

Reif, Rita, "Sales Rebound for Modern Art", *New York Times,* 1979.

Reuter, Jas, "Artes: Los solares y los independientes", *Diálogos: Artes/Letras/Ciencias Humanas* 4, núm. 24, 1968, p. 33.

Revueltas, José, Roberto Galvaldón y Antonio Castro Leal [prólogo], *La otra (sobre una historia de Ryan James),* Ciudad de México, Comisión Nacional de Cinematografía, 1949.

Reyes Razo, Miguel, "Entrega de los Premios Nacionales", *El Universal,* 21 de diciembre de 1978.

Riding, Alan, "Bubble Bursts in Mexican Art Market", *Dallas Morning News,* 22 de octubre de 1982.

——, "Inflation Gives Big Push to Art in México", *New York Times,* 27 de julio de 1981.

Ripstein Nankin, Diana, "Gunther Gerzso y su pintura", *El Universal,* 23 de julio de 1987.

Rodríguez, Antonio, "Reconocimiento de Gerzso a escala internacional", *Excélsior,* 21 de abril de 1984.

Rodríguez Prampolini, Ida, *El surrealismo y el arte fantástico de México,* Ciudad de México, Universidad Nacional Autónoma de México, Instituto de Investigaciones Estéticas, 1969.

——, "Gunther Gerzso", en *Cinco años de artes plásticas en México,* Ciudad de México, Patronato Cultural Infonavit, 1975.

Rojas, Pedro, Raquel Tibol, Isabel Marín de Paalen, Electra Gutiérrez, Raúl Flores Guerrero y Tonatiúh Gutiérrez, *Historia general del arte mexicano,* Ciudad de México, Editorial Hermes, 1981.

Rojas Zea, Rodolfo, "Ahora no se valora debidamente el vestuario ni la escenografía, afirma Josefina Píñeiro", *Excélsior,* 27 de julio de 1973.

——, "José Clemente Orozco, Chagall, Montenegro, Agustín Lazo, Covarrubias, Castellanos, Mérida, Chávez Morado, Autores", *Excélsior,* 27 de julio de 1973.

——, "La Colección Carrillo Gil fue entregada anoche al INBA. Siqueiros: 'acontecimiento de trascendencia nacional'", *Excélsior,* 26 de octubre de 1972, p. 16-A.

——, "LE entrega hoy en el Museo de Arte Moderno la 'Colección Álvar Carrillo Gil'", *Excélsior,* 25 de octubre de 1972, p. 27-A.

——, "Ortiz Macedo anuncia que el gobierno comprará más bibliotecas y pinacotecas", *Excélsior,* 15 de junio de 1972.

Romero, Ana Cecilia, "Marie-Pierre Colle: Vida de artistas", *Vogue México,* febrero-marzo de 1995, pp. 94-97.

Romero Keith, Delmari, *Historia y testimonios, Galería de Arte Mexicano,* Ciudad de México, Ediciones GAM, 1986.

Russell, Michelle L., "Surrealism in México: Gunther Gerzso and the Days of Gabino Barreda", tesis de maestría, University of California, Santa Barbara, 1990.

Sáinz, Gustavo, comp., *Instituto Nacional de Bellas Artes: Memoria 1964-1970,* Ciudad de México, Instituto Nacional de Bellas Artes, Lito Ediciones Olimpia, 1970.

Sakai, Kazuya y Damián Bayón, "Exposición Plural: Doce artistas latinoamericanos", *Plural* 50, noviembre de 1975, pp. 93-96.

Salas Anzures, Miguel, "50 años de arte mexicano", *Artes de México* 8, núms. 38-39, 1962.

Saldaña, Magdalena, "Los ricos no le tienen respeto al arte, solamente lo atesoran", *Excélsior,* 21 de mayo de 1976.

Saldaña H., Jesús, "Es hora de hacer justicia a los campesinos: Fernando Benítez", *El Heraldo de México,* 21 de diciembre de 1978.

Sánchez de Tagle, Cecilia, "Gunther Gerzso", *Paula,* diciembre de 2000.

Sannabend, Sulasmith, "Gunther Gerzso: El hombre y su obra", *El Nacional,* 13 de abril de 1973.

Santa Barbara Museum of Art, *Point/Counter Point: Two Views of 20th-Century Latin American Art,* texto de Diana C. du Pont, Santa Barbara Museum of Art, 1995.

Santoscoy, María Teresa, "Colección de Carrillo Gil en el Museo de Arte Moderno", *El Sol de México,* 27 de octubre de 1972.

——, "Mis cuadros 'hablan' por sí mismos, dice Gerzso", *El Sol de México,* 13 de junio de 1971.

Sauré, Wolfgang, "Vorschau auf die FIAC", *Weltkunst,* octubre de 1978.

Schneider, Luis Mario, *México y el surrealismo (1925-1950),* Ciudad de México, Arte y Libros, 1978.

Schneider Enríquez, Mary, "México City: Works on Paper by Mexican Masters", *ARTnews,* diciembre de 1994, p. 153.

"Se inauguró la exposición colectiva de pintores", *El Heraldo de México,* 18 de marzo de 1966.

Segundo González, J. Miguel, "Habla Gunther Gerzso, Premio Nacional de Bellas Artes: La comercialización desgasta al pintor joven", *El Nacional,* 9 de diciembre de 1978, p. 17.

Seldis, Henry J., "Politics off the Palette in México City", *Los Angeles Times,* 17 de marzo de 1974.

Shapiro, Estela, "Gerzso", *IPN: Ciencia, arte, cultura* 9, 1980.

Shown, John, "Rediscover the Familiar in the Abstract Art of Gunther Gerzso", *The News,* Ciudad de México, 17 de junio de 1990, p. 24.

Silva, Quirino da, "O México na VIII Bienal", *Diário da Noite,* 30 de agosto de 1965.

Simons, Marlise, "Mexican Artists Today", *Town and Country,* 1980, pp. 294-302.

"Simplicity in Forms: A Portfolio of Settings and Models", *Theatre Arts Monthly; The Tributary Theatre: A Special Issue,* 1935, pp. 552-556.

"Solana, en el Petit Palais de París," *Excélsior,* 13 de noviembre de 1981.

"Sombras y luces", *La Jornada,* 14 de febrero de 1994, p. 27.

Speers, Joan A., *Art at Auction: The Year at Sotheby's 1980-1981,* Londres, Sotheby Publications, 1981.

Stellweg, Carla, "Gerzso: Alquimista, sádico, encubridor", *Excélsior,* 19 de abril de 1970.

——, "Nieuwe stromingen in de Mexicaanse schilderkunst", *Vlaanderen* 105, núm. 18, 1969.

Stevenson, Pam, "Gerzso Either a Genius Or a Magician", *Scottsdale Daily Progress,* 13 de febrero de 1970, p. 13.

"Su obra, gestada en una etapa de renovación y nuevas propuestas. Gerzso contribuye a la transición del arte mexicano: Tovar", *Excélsior,* 4 de febrero de 1994, p. 4.

Tanasescu, Horia, "Gunther Gerzso", *Arquitectura México,* núm. 7, 1960, pp. 171-173.

——, "Gunther Gerzso", *Arquitectura México: XXII* vol. 16, núm. 71, 1959.

——, "Un gran pintor: Gunther Gerzso", *Viajes,* otoño de 1973, pp. 17-24.

Taracena, Berta, "Comparaciones '68", *Tiempo,* 25 de noviembre de 1968.

Tasset, Jean-Marie, "Un niagara de couleurs", *Vie Culturelle,* 27 de octubre de 1982.

Tejada, Julio G., "Arte", *Mañana,* 30 de enero de 1960.

"The Two Philosophies of Two México City Galleries", *Southwest Art* 4, núm. 5, 1974, pp. 48-49.

Tibol, Raquel, "Gunther Gerzso, de Cardoza y Aragón", *El Universal,* 1 de octubre de 1972.

——, *Historia general del arte en México, vol. III: Época moderna y contemporánea,* Ciudad de México, Hermes, 1964.

——, "Inconfundible lenguaje visual de Gunther Gerzso", *Excélsior,* 15 de marzo de 1970.

Toledo, Marcela, "Gunther Gerzso: No sé si valga la pena haber gastado toda una vida dedicado a la pintura", *Quehacer Político,* núm. 802, 1997, pp. 36-41.

Traba, Marta, *La zona del silencio: Ricardo Martínez, Gunther Gerzso, Luis García Guerrero,* Ciudad de México, Fondo de Cultura Económica, 1976.

Ullán, José-Miguel, "Pintado en México", *Unomásuno,* 17 de diciembre de 1983.

Ullán, José-Miguel, comp., *Pintado en México,* Madrid, Banco Exterior de España, 1983.

"Una nueva concepción artística: La escultura objeto", *Novedades,* 2 de diciembre de 1978.

Universidad Autónoma Metropolitana, Unidad Iztapalapa, *Sueños privados, vigilias públicas,* Ciudad de México, Universidad Autónoma Metropolitana, Unidad Iztapalapa, 1981.

Universidad Nacional Autónoma de México, *La serigrafía en el arte, el arte de la serigrafía,* Ciudad de México, Universidad Nacional Autónoma de México, 1984.

Urrutia, Elena, "Gerzso, su pasión por el arte precolombino y confluencias que le unen a Tamayo y Mérida", *Unomásuno,* 23 de marzo de 1978, p.13.

Vacio, Minerva, "Mestizaje en la pintura: Cinco décadas de Gunther Gerzso en el Museo Carrillo Gil", *El Financiero,* 5 de febrero de 1994, p. 37.

Valdés, Carlos, "Hay tres nuevos grandes en la pintura mexicana: Son Tamayo, Mérida y Gerzso", *Unomásuno,* 1 de julio de 1978, pp. 8-11.

Vallarino, Roberto, "Tamayo, Mérida y Gerzso: Tres grandes de la plástica mexicana", *Unomásuno,* 22 de abril de 1978, pp. 7-9.

Vargas, Rafael, *Escritura la flor, margen de poesía,* 39, Ciudad de México, Universidad Autónoma Metropolitana, 1995.

Velásquez Yebra, Patricia, "Gunther Gerzso: Mi pintura tiene siempre la misma carga emocional", *El Universal,* 4 de febrero de 1994, p. 1.

Villalobos, Rosa Martha, "Se enriquece el acervo cultural de México con la colección privada de Carrillo Gil", *El Heraldo de México,* 27 de octubre de 1972.

"Voici comment ont voté les principales interrogées", *Connaissance des Arts* 172, 1966.

Weber, David, "México City: Roses on the Reforma", *Saturday Review,* 1 de enero de 1966, pp. 52, 80.

Westheim, Paul, "Gunther Gerzso: Una investigación estética", *Novedades,* 8 de abril de 1956.

——, "Arte Abstracto, Arte Figurativo", *México en la Cultura,* s/f, p. 6.

Westheim, Paul y Justino Fernández, *El retrato mexicano contemporáneo,* Ciudad de México, Museo Nacional de Arte Moderno, Instituto Nacional de Bellas Artes, 1961.

White, Anthony, *Frida Kahlo, Diego Rivera, and Mexican Modernism: The Jacques and Natasha Gelman Collection,* Parkes Place, Canberra, National Gallery of Australia, 2001.

Williams, William Carlos, *Veinte poemas,* traducidos por Octavio Paz, Ciudad de México, Era, 1973.

Ximénez Estrada, Carlos, "Mexican Painter to Exhibit Works in Paris Show", *The News,* Ciudad de México, 30 de septiembre de 1982.

Xirau, Ramón, "Cardoza y Aragón", *Excélsior,* 19 de enero de 1976, p. 3.

——, "Cardoza y Aragón: Disolver las fronteras entre poesía y crítica", *Excélsior,* 19 de enero de 1975.

——, "Exposiciones: Gunther Gerzso", *Diálogos: Artes/Letras/Ciencias Humanas* 3, núm. 2 [15], 1967, p. 22.

——, "Gunther Gerzso", *Arquitecto,* junio de 1977, pp. 30-40.

——, "Gunther Gerzso", *Diálogos: Artes/Letras/Ciencias Humanas* 13, núm. 6 [68], 1977, pp. 36-37.

——, "Presentarán en varias ciudades de EU una muestra retrospectiva de Gunther Gerzso", *Excélsior,* 22 de marzo de 1976.

Young, Howard T, "Mexican Upheaval", *New York Times,* 31 de mayo de 1959, p. 21.

Zacarías, Teresa F., "Gunther Gerzso, escenógrafo del cine mexicano", *Cineteca Nacional* 11, núm. 126, 1994, pp. 12-13.

Zanink, Ivo, "Artes plásticas: Gerzso", *Folha de São Paulo,* 25 de agosto de 1965.

"12 artistas latinoamericanos", *Plural,* 1975, pp. 93-96.

15 artistas mexicanos, Ciudad de México, Librería Madero, S.A., 1960.

"50 pinturas en una 'antología personal' de Tamayo, Mérida y Gerzso, hoy, en el Palacio de Bellas Artes", *Unomásuno,* 4 de abril de 1978.

"60 obras expone Gunther Gerzso", *Excélsior,* 31 de agosto de 1977.

"77 obras en el Museo Carrillo Gil: Retrospectiva de Gunther Gerzso el 2", *Excélsior,* 27 de enero de 1994, p. 1.

SUBASTAS (EN ORDEN CRONOLÓGICO)

[Venta de cuadros: *Los días de la calle Gabino Barreda,* 1944; *Pueblo*], Sotheby Parke Bernet, *Modern Mexican Paintings, Drawings, Sculpture, and Prints,* Nueva York, Sotheby Parke Bernet, Inc., 1977.

[Venta de cuadros: *El mago,* 1948; *Paisaje amarillo,* 1965; *Morada,* 1964. Venta de litografías: *T-4,* 1974; *Mujer de la jungla,* 1974, *Símil,* 1977], Sotheby Parke Bernet, *Modern Mexican Paintings, Drawings, Sculpture, and Prints:* Venta 4105, Nueva York, Sotheby Parke Bernet, Inc, 1978.

[Venta de cuadros: *Pueblo; Teocali,* 1949; *Sin título,* 1959; *Variación núm. 2; Paisaje-verde-amarillo-azul-rojo,* 1973; *Verde-azul-amarillo-rojo,* 1974], Sotheby Parke Bernet, *19th and 20th Century Mexican Paintings, Drawings, Sculpture, and Prints:* Venta 4245, Nueva York, Sotheby Parke Bernet, Inc., 1979.

[Venta de cuadros: *Metaphysical Landscape* (Paisaje metafísico), 1959; *Paisaje,* 1958; *Paisaje del mañana,* 1959; *Ávila negra,* 1961; *Paisaje legendario,* 1964; *Ritual de la primavera,* 1964; *Verde-azul-amarillo,* 1968; *Rojo-amarillo-verde,* 1970. Venta de litografías: *Helena,* 1961; *Paisaje en azul,* 1967; *Rojo-amarillo-azul-naranja,* 1973], Sotheby Parke Bernet, *19th and 20th Century Mexican Paintings, Drawings, Sculpture, and Prints:* Venta 4373, NuevaYork, Sotheby Park Bernet, Inc., 1980.

[Venta de cuadros: *Paisaje,* 1965. Venta de escultura: *Tataniuh,* 1978], Sotheby Parke Bernet, *19th and 20th Century Mexican Paintings, Drawings, Sculpture, and Prints:* Venta 4459M, Nueva York, Sotheby Parke Bernet, Inc., 1980.

[Venta de serigrafía: *Símil,* 1977], Sotheby Parke Bernet, *Modern and Colonial Latin American Paintings, Drawings, Sculpture, and Prints:* Venta 759, Nueva York, Sotheby Parke Bernet, Inc., 1980.

[Venta de cuadros: *La ciudad y el sol,* 1957; *Volcán,* 1955. Venta de litografías: *Rojo-ocre-azul,* 1974; *Mujer de la jungla,* 1974], Sotheby Parke Bernet, *18th, 19th, and 20th Century Mexican Paintings, Drawings, Sculptures, and Prints:* Venta 4743M, Nueva York, Sotheby Parke Bernet, Inc., 1981.

[Venta de cuadros: *Las horas del indio,* 1953; *Paisaje núm.19,* 1958; *Homenaje a la primavera,* 1958. Venta de litografía: *Mujer de la jungla,* 1974], Sotheby Parke Bernet, *19th and 20th Century Mexican Paintings, Drawings, Sculpture, and Prints:* Venta 4601M, Nueva York, Sotheby Parke Bernet, Inc., 1981.

[Venta de cuadro: *Ancient Walls,* 1958], Sotheby Parke Bernet, *Paintings, Drawings, and Sculpture from the Collection of Mr. and Mrs. Leigh B. Block:* Venta 4615M, Nueva York, Sotheby Parke Bernet, Inc., 1981.

[Venta de cuadro: *Paisaje de Chiapas,* 1977], Sotheby Parke Bernet, *18th, 19th, and 20th Century Mexican Paintings, Drawings, Sculpture, and Prints:* Venta 4887M, Nueva York, Sotheby Parke Bernet, Inc., 1982.

[Venta de cuadros: *Paisaje-azul-verde,* 1975; *Naranja-verde-azul,* 1979; *Paisaje verde-azul- rojo,* 1977; *Verde y naranja,* 1965. Venta de obra sobre papel: *Composition,* 1969; *Composition,* 1970], Sotheby Parke Bernet, *Important Latin American Paintings, Drawings, and Sculpture, and Haitian Paintings:* Venta 5246, Nueva York, Sotheby Parke Bernet, Inc., 1984.

[Venta de cuadros: *Tula,* 1964; *Paisaje de Tajín,* 1964; *Rojo, azul y amarillo,* 1966; *Paisaje,* 1974; *Azul, verde, rojo, blanco,* 1979. Venta de obra sobre papel: *Composition,* 1969; *Composition,* 1970; *Verde, azul, blanco, rojo,* 1979], Sotheby Parke Bernet, *Important Latin American Paintings, Drawings, and Sculpture, and Haitian Paintings:* Venta 5334, Nueva York, Sotheby Parke Bernet, Inc., 1985.

[Venta de cuadros: *Paisaje-naranja-azul-verde,* 1980; *Diosa antigua,* 1961. Venta de obra sobre papel: *Azul-rojo-'Fem'-Variación núm. 14B; Verde-azul,* 1980], Christie, Manson y Woods International, *Latin American Paintings, Drawings, and Sculpture:* Venta 5894, Nueva York, Christie, Manson y Woods International, Inc., 1985.

[Venta de cuadros: *Blanco, azul, verde,* 1966; *Southern Queen,* 1963], Christie, Manson y Woods International, *Latin American Paintings, Drawings, and Sculpture:* Venta 6032, Nueva York, Christie, Manson y Woods International, Inc., 1985.

[Venta de cuadro: *Verde, azul, blanco, rojo,* 1976], Christie, Manson y Woods International, *Latin American Paintings, Drawings, and Sculpture:* Venta 6138, Nueva York, Christie, Manson y Woods International, Inc., 1986.

[Venta de cuadro: *El sol negro,* 1954], Sotheby Parke Bernet, *Latin American Art:* Venta 5459, Nueva York, Sotheby Parke Bernet, Inc., 1986.

[Venta de cuadro: *Red Intruding,* 1964], Christie, Manson y Woods International, *Latin American Paintings, Drawings, and Sculpture:* Venta 6394, Nueva York, Christie, Manson y Woods International, Inc., 1987.

[Venta de cuadro: *Campo dual,* 1985] Christie, Manson y Woods International, *Latin American Paintings, Drawings, and Sculpture:* Venta 6496, Nueva York, Christie, Manson y Woods International, Inc., 1987.

[Venta de obra sobre papel: *Landscape in Green and Grey,* 1967], Sotheby Parke Bernet, *Latin American Art:* Venta 5580, Nueva York, Sotheby Parke Bernet, Inc., 1987.

[Venta de escultura: *Yaxchilán,* 1988. Venta de cuadro: *Tula,* 1964], Sotheby Parke Bernet, *Latin American Art:* Venta 5856, Nueva York, Sotheby Parke Bernet, Inc., 1989.

[Venta de cuadros: *Azul, amarillo, blanco,* 1969. Venta de obra sobre papel: *Naranja, azul, rojo, verde,* 1973; *Paisaje,* 1969], Sotheby Parke Bernet, *Latin American Art:* Venta 6103, Nueva York, Sotheby Parke Bernet, Inc., 1990.

[Venta de cuadros: *Abstracción en azul,* 1959; *Composition núm. 5,* 1958], Sotheby Parke Bernet, *Important Latin American Paintings, Drawings, and Sculpture:* Venta 7456, Nueva York, Sotheby Parke Bernet, Inc., 1992.

[Venta de cuadro: *Naranja, azul, verde,* 1979], Sotheby Parke Bernet, *Latin American Paintings, Drawings, Sculpture, and Prints:* Venta 6367, Nueva York, Sotheby Parke Bernet, Inc., 1992.

[Venta de cuadros: *Azul-verde,* 1970; *Sin título,* 1962. Venta de obra sobre papel: *Puente dos,* 1972], Christie, Manson, and Woods International, *Important Latin American Paintings, Drawings, Sculpture, and Prints:* Venta 7886, Nueva York, Christie, Manson y Woods International, Inc., 1993.

[Venta de cuadros: *Mitología,* 1961; *Rojo, azul, amarillo, negro,* 1973], Sotheby Parke Bernet, *Latin American Paintings, Drawings, Sculpture, and Prints:* Venta 6501, Nueva York, Sotheby Parke Bernet, Inc., 1993.

[Venta de cuadros: *Casa de jade,* 1954; *Tierra verde,* 1965], Sotheby Parke Bernet, *Latin American Art, Part I:* Venta 6779, Nueva York, Sotheby Parke Bernet, Inc., 1995.

[Venta de cuadros: *Rojo, azul, naranja,* 1970; *Verde, ocre, amarillo,* 1969; *Verde, azul, blanco, naranja,* 1984], Sotheby Parke Bernet, *Latin American Art, Part II:* Venta 6780, Nueva York, Sotheby Parke Bernet, Inc., 1995.

[Venta de cuadro: *Paisaje,* 1957], Sotheby Parke Bernet, *Latin American Paintings, Drawings, Sculpture, and Prints, Part I:* Venta 6704, Nueva York, Sotheby Parke Bernet, Inc., 1995.

[Venta de cuadros: *Azul, amarillo, rojo,* 1969; *Verde, azul, blanco, rojo,* 1976], Sotheby Parke Bernet, *Latin American Paintings, Drawings, Sculpture, and Prints, Part II:* Venta 6705, Nueva York, Sotheby Parke Bernet, Inc., 1995.

[Venta de cuadros: *Las monjas,* 1949; *Aigle,* 1947; *Greek Landscape* (Paisaje griego), 1959; *Rojo, azul, verde,* 1973; *Azul, naranja, verde,* 1979], Sotheby Parke Bernet, *Latin American Art:* Venta 6922, Nueva York, Sotheby Parke Bernet, Inc., 1996.

[Venta de cuadros: *Paisage Archaïque* (Paisaje arcaico), 1964; *Naranja, verde, azul,* 1980; *Sin título,* 1955], Sotheby Parke Bernet, *Latin American Art:* Venta 6997, Nueva York, Sotheby Parke Bernet, Inc., 1997.

[Venta de cuadro: *Ágora,* 1974. Venta de escultura: *Semblantes,* 1994], Sotheby Parke Bernet, *Latin American Art:* Venta 7322, Nueva York, Sotheby Parke Bernet, Inc., 1999.

[Venta de cuadros: *Red Intruding,* 1964], Sotheby Parke Bernet, *Latin American Art:* Venta 7392, Nueva York, Sotheby Parke Bernet, Inc., 1999.

[Venta de cuadros: *Paisaje rojo,* 1958; *Composición núm. 5,* 1957; *Tihuanacu Revisited,* 1950; *Paisaje,* 1958. Venta de escultura: *Yaxchilán,* 1988], Sotheby Parke Bernet, *Latin American Art:* Venta 7485, Nueva York, Sotheby Parke Bernet, Inc., 2000.

[Venta de cuadro: *Semblantes,* 1994], Sotheby Parke Bernet, *Latin American Art:* Venta 7559, Nueva York, Sotheby Parke Bernet, Inc., 2000.

[Venta de escultura: *Yaxchilán,* 1988], Sotheby Parke Bernet, *Latin American Art:* Venta 7735, Nueva York, Sotheby Parke Bernet, Inc., 2001.

[Venta de cuadros: *Amarillo-verde-azul,* 1974; *Homenaje a la primavera,* 1958], Christie, Manson y Woods International, *Latin American Art: Spring Sale,* Nueva York, Christie, Manson y Woods International, Inc., 2001.

[Venta de cuadro: *La ciudadela,* 1949], Sotheby Parke Bernet, *Latin American Art: Spring Sale,* Nueva York, Sotheby Parke Bernet, Inc., 2001.

[Venta de escultura: *Semblantes,* 1994], Christie, Manson y Woods International, *Latin American Art: Fall Venta,* Nueva York, Christie, Manson y Woods International, Inc., 2002.

[Venta de cuadros: *Legendary Landscape* (*Azul y naranja*), 1964; *Umbral,* 1964;

Azul-naranja-verde, 1967. Venta de escultura: *Semblantes,* 1994], Sotheby Parke Bernet, *Latin American Art: Fall Sale,* Nueva York, Sotheby Parke Bernet, Inc., 2002.

[Venta de cuadro: *Blanco-amarillo-verde,* 1973], Christie, Manson y Woods International, *Latin American Art: Spring Sale,* Nueva York, Christie, Manson y Woods International, Inc., 2002.

[Venta de cuadros: *Azul-naranja-verde,* 1967; *Blanco-amarillo-verde,* 1973; *Arcaico,* 1960], Sotheby Parke Bernet, *Latin American Art: Spring Sale,* Nueva York, Sotheby Parke Bernet, Inc., 2002.

EXPOSICIONES

Exposiciones individuales

1950	*Gunther Gerzso,* Galería de Arte Mexicano, Ciudad de México*
1954	*Gunther Gerzso,* Galería de Arte Mexicano, Ciudad de México*
1956	*Gunther Gerzso,* Galería de Antonio Souza, Ciudad de México*
1960	*Gunther Gerzso,* Galería de Antonio Souza, Ciudad de México
1961	*Gerzso: Óleos 1961,* Galería de Antonio Souza, Ciudad de México*
	Sexta Exposición Internacional de Arte en Japón, Tokyo Metropolitan Art Museum, Japón*
	Gunther Gerzso, Galería de Antonio Souza, Ciudad de México
	El retrato mexicano contemporáneo, Museo Nacional de Arte Moderno, Ciudad de México
1963	*Gunther Gerzso: Exposición retrospectiva,* Museo Nacional de Arte Moderno, Instituto Nacional de Bellas Artes, Ciudad de México*
1967	*Exposición 15 obras de Gunther Gerzso,* Instituto Cultural Mexicano Israelí, Ciudad de México*
	Gunther Gerzso, FIAC (Faire Internationale d'Art Contemporaine), Grand Palais, París
1970	*Twenty Years of Gunther Gerzso,* Phoenix Art Museum, Arizona*
	Gunther Gerzso: Pinturas/dibujos, Galería de Exposiciones Temporales, Museo de Arte Moderno, Instituto Nacional de Bellas Artes, Ciudad de México*
1976	*Gunther Gerzso: Paintings and Graphics Reviewed,* University of Texas Art Museum, Austin*
1977	*60 obras del gran pintor mexicano Gunther Gerzso,* Museo de Arte Moderno, Instituto Nacional de Bellas Artes, Ciudad de México*
1981	*Exposición retrospectiva de Gunther Gerzso,* Museo de Monterrey, México*
	Del Árbol Florido: Gunther Gerzso, 14 serigrafías, Galería Arvil, Ciudad de México
	Gunther Gerzso: 14 serigraphies sur les poesies Nahuatl de l'Arbre Fleuri, Centre Cultural du Mexique, París*
1982	*Gunther Gerzso: One Man Show,* FIAC (Faire Internationale d'Art Contemporaine), París
1984	*Gerzso: La centella glacial, un diálogo plástico en Ciudad de México,* Sala Ollin Yoliztli, Ciudad de México
	Gunther Gerzso Retrospective, Mary-Anne Martin/Fine Art, Nueva York
1986	*Gunther Gerzso,* Museo de Arte Carrillo Gil, Ciudad de México
1990	*Gunther Gerzso: Esculturas, óleos y presentación de "Palabras Grabadas", álbum de 10 grabados con poemas de Octavio Paz,* Galería de Arte Mexicano, Ciudad de México*
1993	*Gunther Gerzso: Pintura, gráfica, dibujo, 1949-1993,* Museo de Arte Contemporáneo de Oaxaca, Museo de Arte Carrillo Gil, Ciudad de México*
1995	*Gunther Gerzso: Obra reciente,* Galería López Quiroga, Ciudad de México
	Gunther Gerzso 80th Birthday Show, Mary-Anne Martin/Fine Art, Nueva York*
	Gunther Gerzso: Prints and Sculpture, The Americas Society, Nueva York
1996	*Gunther Gerzso: Hard-Edge Master,* Latin American Masters, Los Angeles, California*

2000 *Gunther Gerzso,* Galería de Arte Contemporáneo de Xalapa, México
 Gunther Gerzso: In His Memory, Mary-Anne Martin/Fine Art, Nueva York*
 Gunther Gerzso: Una década, 1990-2000, Galería López Quiroga, Ciudad de México*
2003 *Risking the Abstract: Mexican Modernism and the Art of Gunther Gerzso,* Santa Barbara Museum of Art, California; Museo de Arte Moderno, Ciudad de México; Mexican Fine Arts Center Museum, Chicago*

Exposiciones colectivas

1939 *Annual Exhibition,* Cleveland Museum of Art, Ohio
1949 *La Ciudad de México interpretada por sus pintores,* Excélsior, Ciudad de México
1952 *The 1952 Pittsburgh International Exhibition of Contemporary Painting,* Carnegie Institute, Nueva York*
 Contemporary American Painting, University of Illinois, Urbana*
1954 *Permanent Collection, catalogue 2,* Museu de Arte Moderno do Rio de Janeiro, Brasil*
1955 *The Third International Art Exhibition of Japan,* Tokyo Metropolitan Art Museum, Tokio*
1956 *Gulf-Caribbean Art Exhibition,* Museum of Fine Arts, Houston, Texas
1957 *The Fourth International Art Exhibition of Japan,* Tokyo Metropolitan Art Museum, Tokio*
 Escenografía contemporánea mexicana, Museo del Palacio de Bellas Artes, Museo Nacional de Arte, Ciudad de México
1958 *Contemporary Mexican Painters,* Martin Schweig Gallery, St. Louis, Missouri
 Primera bienal interamericana de pintura y grabado: Exposiciones paralelas, Instituto Nacional de Bellas Artes, Ciudad de México*
1958-1959 *Mexican Art: Pre-Columbian to Modern Times,* University of Michigan, Ann Arbor*
1959 *Contemporary Mexican Painting,* Fort Worth Art Center, Texas*
 Pintura mexicana, Museo de la Ciudad Universitaria, Universidad Nacional Autónoma de México (UNAM), Ciudad de México
 Peintures et sculptures mexicains, Musée National Bezalel, Jerusalén, Israel*
1960 *11 anual de pintura,* Centro Artístico, Barranquilla, Colombia*
1961 *The Sixth International Art Exhibition of Japan,* Tokyo Metropolitan Art Museum, Japón*
 El retrato mexicano contemporáneo, Museo Nacional de Arte Moderno, Ciudad de México
 Exposición colectiva, Galería Juan Martín, Ciudad de México
1962 *Pintura mexicana del siglo XX,* Galería del Centenario, Museo Nacional de Bellas Artes, Puebla, México
 Exposición colectiva, Galería Juan Martín, Ciudad de México
1963 *Exposición colectiva,* Galería Juan Martín, Ciudad de México
1964 *El dibujo mexicano,* INBA, Ciudad de México
 Segundo festival pictórico de Acapulco, Sociedad de Amigos Extranjeros de Acapulco, Acapulco, México, INBA, Ciudad de México*
 Exposición colectiva, Galería Juan Martín, Ciudad de México
1964-1965 *Contemporary Mexican Artists: Phoenix Art Museum,* Phoenix Art Museum, Arizona*
 Colectiva de invierno, Galería de Artes Plásticas de la Ciudad de México, Las Pérgolas, Ciudad de México
1965 *Actitudes plásticas,* Galería Universitaria Aristos, UNAM, Ciudad de México
 VIII Bienal de São Paulo, São Paulo, Brasil*
 México Past and Present, Birmingham Museum of Art, Alabama
 Pintores-Escultores, Galería de Artes Plásticas de la Ciudad de México, Las Pérgolas, Ciudad de México

1966-1967 *Art of Latin America since Independence,* Yale University Art Gallery, New Haven, Connecticut; University of Texas, Austin
1967 *Surrealismo y arte fantástico en México,* Galería Universitaria Aristos, UNAM, Ciudad de México
 Pintura mexicana, Colección Club de Industriales, Galería de Exposiciones Temporales del Museo de Arte Moderno, Ciudad de México
1967-1968 *Tendencias del arte abstracto en México,* Museo Universitario de Ciencias y Arte, UNAM, Ciudad de México
1968 *México 68: Programa cultural de las XIX Olimpiadas,* Comité Organizador de los juegos de la XIX Olimpiada; Galería de Arte Mexicano, Ciudad de México*
1969 *Nuevas adquisiciones en el Museo de la Universidad de Puerto Rico,* Museo de Arte Ponce y Museo de la Universidad de Puerto Rico, San Juan*
1970 *Latin American Paintings and Drawings from the Collection of John and Barbara Duncan,* International Exhibition Foundation, Washington, D.C.*
1972 *Looking South: Latin American Art in New York Collections,* Center for Inter-American Relations, Nueva York*
 Colección Carrillo Gil, Museo de Arte Moderno, INBA, Ciudad de México*
1973 *Exposición de diseños para vestuario de teatro,* Galería Arvil, Ciudad de México
1974 *Contemporary Mexican Art,* Museo de Arte Moderno, Ciudad de México*
 Pintores de San Ángel: Colectiva de invierno, Galería Kin, Ciudad de México
 Exposición permanente, Museo de Arte Álvar y Carmen T. de Carrillo Gil, INBA, Ciudad de México
 Exposición conmemorativa en artes plásticas, UNAM, Ciudad de México
1975 *Cinco años de artes plásticas en México,* Patronato Cultural Infonavit, Ciudad de México
 12 Latin American Artists Today, University of Texas, Austin
 Contemporary Mexican Art, National Museum of Modern Art, Tokio
 Muestra de obra gráfica, Galería de Luz y Fuerza, Ciudad de México
1976 *Obra temprana de los grandes maestros,* Galería Pintura Joven, Ciudad de México
 Creadores latinoamericanos contemporáneos, 1950-1976: Pinturas y relieves, Museo de Arte Moderno, INBA, Ciudad de México*
 El geometrismo mexicano: Una tendencia actual, Museo de Arte Moderno, INBA, Ciudad de México*
1977 *Exhibition of Mexican Art,* Canning House, Londres*
 Pintura y escultura contemporánea, Club Campestre de la Ciudad de México y la Asociación Mexicana de Galerías, Ciudad de México
 Ediciones Multiarte: Obra gráfica exclusiva, Galería San Ángel, Ciudad de México
 Recent Latin American Drawings, 1969-1976: Lines of Vision, International Exhibitions Foundation, Washington, D.C.*
 Homenaje a la pintura latinoamericana, Patronato Pro-Cultura, San Salvador, El Salvador*
1978 *FIAC'78: Art Contemporain Paris,* Grand Palais, París*
 Obra gráfica de 29 artistas, Museo de Bellas Artes de Caracas, Venezuela*
 Gunther Gerzso, Carlos Mérida, Rufino Tamayo, Salón Nacional de Artes Plásticas, INBA, Ciudad de México*
 Tane: Arte/objeto, Exposición arte objeto, 20 esculturas en plata, Museo de Arte Moderno, Ciudad de México*
 Lo introspectivo y lo abstracto: Cosmovisión de siete artistas mexicanos, Ciudad de México, Universidad Iberoamericana*
1979 *Primer salón de obra gráfica original,* Galería de Arte Mexicano, Ciudad de México*

1980 *Peintres contemporains du Mexique,* Musée Picasso, Antibes, Francia*
 20 pintores contemporáneos mexicanos, Casa de las Américas,
 La Habana, Cuba*
 *Actualidad gráfica-panorama artístico: Obra gráfica internacional
 1971-1979,* Cartón y Papel de México, Ciudad de México*

1981 *Galería Proteus, julio de 1981,* Galería Proteus, Ciudad de México*
 The Mexican Museum: A Joyful Tribute to Mexican Genius, Harcourts
 Gallery, San Francisco*
 *Mexique d'hier et d'aujourd'hui: Descouverte du Templo Mayor de
 México artistes contemporains,* Musée du Petit Palais, París*

1982 *Gráfica contemporánea de México, 1972-1982, 5 x 100,* Banco
 Nacional de México, Ciudad de México*
 Julio Castellanos, 1905-1947, Banco Nacional de México; Pinacoteca
 Marqués del Jaral de Berrio, Ciudad de México*
 Mexican Image: Modern Art in México from the Fifties to the Present,
 Rossi Gallery, Morristown, Nueva Jersey*

1983 *Pintado en México,* Banco Exterior de España, Madrid y Barcelona
 Modern Mexican Masters, Mixografía Gallery, Los Angeles
 Ten Artists from the Galería de Arte Mexicano, Mary-Anne
 Martin/Fine Art, Nueva York*
 Salón Nacional de Artes Plásticas, INBA, Ciudad de México*

1984 *Art México: Pre-Columbian-20th Century/México arte: Pre-colombino-
 siglo veinte,* Hope College, Holland, Michigan*
 *40 Artists of the Americas: A Collection of Graphic Art from Latin
 America, the Caribbean, and the United States of America,*
 International Development Bank Staff Association Art Gallery,
 Washington, D.C.*

1985 *Carpeta de obra gráfica,* Galería de Arte Mexicano, Ciudad de México

1986 *Los surrealistas en México,* INBA, Ciudad de México*

1987 *18 Contemporary Mexican Artists,* Kimbell Gallery of Art,
 Washington, D.C.*
 Trece artistas en San Ángel, Centro Cultural San Ángel, Ciudad de México

1987-1988 *The Woman and Surrealism,* Musée Cantonal des Beaux Arts,
 Lausanne, Suiza
 Imagen de México: La aportación de México al arte del siglo XX, Schirn
 Kunsthalle Frankfurt, Alemania*
 31 Latin American Artists: Works on Paper, Museo de la Organización
 de los Estados Americanos, Washington, D.C. y Frederick,
 Maryland; Museum of Contemporary Art, Los Angeles

1988 *México nueve: Litografías,* New México Museum of Fine Arts, Santa
 Fe; Museo de Arte Moderno, Ciudad de México
 *The Latin American Spirit: Art and Artists in the United States,
 1920-1970,* The Bronx Museum of the Arts, Nueva York
 31 Latin American Artists: Works on Paper, Museum of Contemporary
 Art, Los Angeles
 Ruptura, 1952-1965, Museo Carrillo Gil, Ciudad de México
 Una panorámica del arte mexicano, Galería Manolo Rivero, Mérida,
 México
 Contemporary Latin American Art, Kimbell Gallery of Art,
 Washington, D.C.*

1989 *Museo de Arte Moderno, 25 Años 1964-1989,* Museo de Arte Moderno,
 Ciudad de México*
 Pintura y obra en papel, Galería de Arte Contemporáneo, Ciudad de
 México
 Los amigos del maestro Fernando Gamboa, Museo del Palacio de Bellas
 Artes, Ciudad de México
 Seis pintores mexicanos, Galería Jorge Mara, Buenos Aires
 Autorretrato, Galería López Quiroga, Ciudad de México

1990 *Imágenes para los niños,* Children's Museum of Manhattan, Nueva York
 Mexican Painting, 1950-1980, IBM Gallery of Science and Art, Nueva York

A New Antiquity of Form, Mary-Anne Martin/Fine Art, Nueva York
Paralelismos, Centro Cultural de Arte Contemporáneo, Ciudad de México
Twentieth Century Mexican Art, Vorpal Gallery, Nueva York y
 San Francisco
El surrealismo entre Viejo y Nuevo Mundo, Fundación Cultural Mapfre
 Vida, Madrid*
Un panorama del arte mexicano/A Panorama of Mexican Art, Instituto
 Cultural Mexicano/Mexican Cultural Institute, Washington, D.C.*
Mexican Painting/Pintura mexicana, 1950-1980, INBA, Ciudad de México*
Octavio Paz: Los privilegios de la vista, Centro Cultural Arte
 Contemporáneo, Ciudad de México*

1990-1991 *Colección pago en especie de la Secretaría de Hacienda y Crédito Público,
 1990-1991,* Secretaría de Hacienda y Crédito Público,
 Ciudad de México*

1991 *Gran subasta de arte,* Galería del Centro Asturiano de México,
 Ciudad de México*
 *Tradition and Innovation: Painting, Architecture, and Music in Brazil,
 México, and Venezuela between 1950 and 1980,* Museum of
 the Americas, Washington, D.C.*
 Obras maestras de la colección del Banco BCH, Banco BCH, Ciudad
 de México*
 Mexican Painting: The Contemporary Masters, Iturralde Gallery, Los
 Angeles *Four Decades after the Muralists/Cuatro décadas depués del
 muralismo,* Kimberly Art Gallery, Washington, D.C.
 y Los Angeles*
 Tercera gran subasta de arte, Casino Militar, Ciudad de México*
 *Perspectives on the Present: Contemporary Painting of Latin America
 and the Caribbean,* Nagoya City Art Museum, Japón*

1992 *22 Pintores mexicanos saludan a Israel,* Galería Alberto Misrachi,
 Ciudad de México
 Doce maestros latinoamericanos, Galería López Quiroga, Ciudad de México*
 La colección de pintura mexicana de Jacques y Natalia Gelman, Centro
 Cultural/Arte Contemporáneo, Ciudad de México*
 Arte iberoamericano contemporáneo, Festival Internacional de las Artes
 '92, Galería de Arte Moderno/Universidad de Guadalajara, México

1993 *Das Blaue Haus: Die Welt Der Frida Kahlo/The Blue House: The World
 of Frida Kahlo,* Frankfurt and Houston, Schirn Kunsthalle
 Frankfurt; Museum of Fine Arts, Houston
 Lateinamerika und der Surrealismus, Museum Bochum, Alemania*
 Colectiva de fin de año, Galería López Quiroga, Ciudad de México*

1994 *Cuatro surrealistas latinoamericanos: Gunther Gerzso, Wifredo Lam,
 Roberto Matta, Fernando de Szyszlo,* Galería López Quiroga,
 Ciudad de México*
 Pintores en México del siglo XX, Colección Museo de Arte Moderno,
 Ciudad de México y Banco de la República, Biblioteca Luis
 Ángel Arango, Bogotá, Colombia*
 México: A Landscape Revisted/México: Una visión de su paisaje,
 Smithsonian Institution Traveling Exhibition Services; Mexican
 Cultural Institute, Washington, D.C.*
 Varia invención: 50 obras en papel, Galería López Quiroga, Ciudad de México*
 Escultura pequeño formato, Galería de Arte Mexicano, Ciudad de México*
 XXII Festival Internacional Cervantino, Galería López Quiroga,
 Ciudad de México*
 Jalisco: genio y maestría, Museo de Arte Contemporáneo de
 Monterrey, México*
 Edward Weston, la mirada de la ruptura, Consejo Nacional para la
 Cultura y las artes; INBA; Museo Estudio Diego Rivera; Centro
 de la Imagen, Ciudad de México*

1995-1996 *Point/Counter Point: Two Views of 20th-Century Latin American Art,*
 Santa Barbara Museum of Art, California*

1996 *Frida Kahlo, Diego Rivera, and Mexican Modernism: From the Jacques and Natasha Gelman Collection,* San Francisco Museum of Art, California*

Latin Viewpoints into the Mainstream, Nassau County Art Museum, Nueva York*

1997 *Passione per la vite: La rivoluzione dell'arte messicana nel XX secolo,* Castel dell'Ovo, Nápoles, Italia

1999 *Peintre moderne au Mexique: Collection Jacques et Natasha Gelman,* Société nouvelle Adam Biro, París*

Arte Mexicano: Colección Jacques y Natasha Gelman, Fundación Proa, Buenos Aires; Arte Viva, Río de Janeiro; Fundación Pedro Barrié de la Maza, Madrid*

Three Generations of Mexican Masters, Mexican Cultural Institute, Washington, D.C.*

Libertad en bronce, Paseo de la Reforma, Ciudad de México

Homenaje al lápiz, Museo José Luis Cuevas, Ciudad de México

México eterno: Arte y permanencia, Museo del Palacio de Bellas Artes, Ciudad de México

Vistas y conceptos: Aproximaciones al paisaje, Museo de Arte Moderno, Ciudad de México

Surrealistas en el exilio y los inicios de la escuela de Nueva York, Museo Nacional Centro de Arte Reina Sofía, Madrid

2000 *Modernism in the Americas: A Dialogue among the International Avant-Gardes,* Santa Barbara Museum of Art, California

Una constelación de noches, Galería López Quiroga, Ciudad de México*

Frida Kahlo, Diego Rivera and Twentieth-Century Mexican Art, The Jacques and Natasha Gelman Collection, Museum of Contemporary Art, San Diego*

From Azaceto to Zúñiga: 20th-Century Latin American Art, Santa Barbara Museum of Art, California

2001 *Frida Kahlo, Diego Rivera and Mexican Modernism: the Jacques and Natasha Gelman Collection,* National Gallery of Australia, Canberra, Australia*

2002-2003 *Siqueiros Plus!,* Santa Barbara Museum of Art, California

* Véase bibliografía para el catálogo o folleto de la exposición correspondiente.

FILMOGRAFÍA

1943 *Santa,* Norman Foster
1945 *Corazones de México,* Roberto Gavaldón
La morena de mi copla, Fernando A. Rivero
Campeón sin corona, Alejandro Galindo
1946 *El ahijado de la muerte,* Norman Foster
Su última aventura, Gilberto Martínez Solares
La otra, Roberto Gavaldón
Los que volvieron, Alejandro Galindo
Todo un caballero, Miguel M. Delgado
A la sombra del puente, Roberto Gavaldón
1947 *Hermoso ideal,* Alejando Galindo
El casado casa quiere, Gilberto Martínez Solares
Mystery in Mexico, Robert Wise
1948 *El supersabio,* Miguel M. Delgado
¡Esquina bajan!, Alejandro Galindo
El mago, Miguel M. Delgado
Una familia de tantas, Alejandro Galindo
Hay lugar para... dos, Alejandro Galindo
1949 *Confidencias de un ruletero,* Alejandro Galindo
Puerta, joven, Miguel M. Delgado
La posesión, Julio Bracho

Cuatro contra el mundo, Alejandro Galindo
Tú, solo tú, Miguel M. Delgado
Bodas de fuego, Marco Aurelio Galindo
Las joyas del pecado, Alfredo B. Crevenna
1950 *Un día de vida,* Emilio Fernández
Rosauro Castro, Roberto Gavaldón
Capitán de rurales, Alejandro Galindo
El siete machos, Miguel M. Delgado
Susana, Luis Buñuel
Entre tu amor y el cielo, Emilio Gómez Muriel
Menores de edad, Miguel M. Delgado
El papelerito, Miguel M. Delgado
Camino del infierno, Miguel Morayta
Doña Perfecta, Alejandro Galindo
El bombero atómico, Miguel M. Delgado
1951 *Una mujer sin amor,* Luis Buñuel
Dicen que soy comunista, Alejandro Galindo
Cárcel de mujeres, Miguel M. Delgado
Ella y yo, Miguel M. Delgado
Si yo fuera diputado, Miguel M. Delgado
El cardenal, Miguel M. Delgado
La ausente, Julio Bracho
1952 *La bestia magnífica,* Chano Urueta
El bruto, Luis Buñuel
El último round, Alejandro Galindo
Sor Alegría, Tito Davison
El señor fotógrafo, Miguel M. Delgado
1953 *El monstruo resucitado,* Chano Urueta
Los orgullosos, Yves Allégret
La ladrona, Emilio Gómez Muriel
El valor de vivir, Tito Davison
Caballero a la medida, Miguel M. Delgado
Sombrero, Norman Foster
La duda, Alejandro Galindo
1954 *La gitana blanca,* Miguel M. Delgado
El río y la muerte, Luis Buñuel
La bruja, Chano Urueta
Al son del Charleston, Jaime Salvador
Estoy tan enamorada, Jaime Salvador
... ¡Y mañana serán mujeres!, Alejandro Galindo
La sombra de Cruz Diablo, Vicente Oroná
Historia de un marido infiel, Alejandro Galindo
Abajo el telón, Miguel M. Delgado
A los cuatro vientos, Adolfo Fernández Bustamante
A Life in the Balance, Harry Horner
1955 *El rey de México,* Rafael Baledón
Tres melodías de amor, Alejandro Galindo
Historia de un amor, Roberto Gavaldón
Bailando cha cha cha, Jaime Salvador
La escondida, Roberto Gavaldón
Mi desconocida esposa, Alberto Gout
Pensión de artistas, Adolfo Fernández Bustamante
Hora y medida de balazos, Alejandro Galindo
Bambalinas, Tulio Demicheli
1956 *¡Que seas feliz!,* Julián Soler
Polícias y ladrones, Alejandro Galindo
Tú y la mentira, Alejandro Galindo
El bolero de Raquel, Miguel M. Delgado
Ladrón de cadáveres, Fernando Méndez
El ratón, Chano Urueta
Cuando México canta, Julián Soler

Esposa te doy, Alejandro Galindo
Cielito lindo, Miguel M. Delgado

1957 *La mafia del crimen,* Julio Bracho
Tres desgraciados con suerte, Jaime Salvador
¡Ay… calypso, no te rajes!, Jaime Salvador
Te vi en T.V., Alejandro Galindo
Los mujeriegos, Jaime Salvador
Cuatro copas, Tulio Demicheli
El vampiro, Fernando Méndez
Manicomio, José Díaz Morales
Manos arriba, Alejandro Galindo
Desnúdate, Lucrecia, Tulio Demicheli
El superflaco, Miguel M. Delgado
Pistolas de oro, Miguel M. Delgado
Una golfa, Tulio Demicheli
Misterios de la magia, Miguel M. Delgado
El ataúd del vampiro, Fernando Méndez
El castillo de los monstruos, Julián Soler

1958 *Sabrás que te quiero,* Tito Davison
Raffles, Alejandro Galindo
La edad de la tentación, Alejandro Galindo
Mi niño, mi caballo y yo, Miguel M. Delgado
El hombre que me gusta, Tulio Demicheli
Misterios de ultratumba, Fernando Méndez
Sube y baja, Miguel M. Delgado
Los diablos del terror, Fernando Méndez
El grito de la muerte, Fernando Méndez
Sábado negro, Miguel M. Delgado
México nunca duerme, Alejandro Galindo

1959 *Sonatas,* Juan Antonio Bardem
Ellas también son rebeldes, Alejandro Galindo
Puños de roca, Rafael Baledón
El Gato, Miguel M. Delgado
Los resbalosos, Miguel M. Delgado

1960 *Cómicos y canciones,* Fernando Cortés
Caperucita y sus tres amigos, Roberto Rodríguez
Pepe, George Sidney
El Buena suerte, Rogelio A. González
Paloma brava, Rogelio A. González
Amorcito corazón, Rogelio A. González
El aviador fenómeno, Fernando Cortés
El bronco Reynosa, Miguel M. Delgado
En cada feria un amor, Rogelio A. González
El analfabeto, Miguel M. Delgado
El jinete negro, Rogelio A. González
La marca del muerto, Fernando Cortés

1961 *Casi casados,* Miguel M. Delgado
Se alquila marido, Miguel M. Delgado
Jóvenes y bellas, Fernando Cortés
La furia del ring, Tito Davison
Estoy casado, ja…. ja… Miguel Delgado

1962 *Los forajidos,* Fernando Cortés
El extra, Miguel M. Delgado

1983 *Under the Volcano,* John Huston

ESCENOGRAFÍA

1935-1936 The Cleveland Play House (Ohio)
 As You Like It (Como gustes)

 Within the Gates
 Libel!
 Johnny Johnson
 The Shining Hour
 Her Master's Voice (La voz de su amo)
 The Tempest *(La tempestad)*

1936 Teatro Independencia (Monterrey, México)
 Nuestra Natacha
 Palacio de Bellas Artes (Ciudad de México)
 La casa en ruinas

1937-1938 The Cleveland Play House (Ohio)
 The Devil's Moon
 The Other Half Stone
 Noah
 The Green Bay Tree
 Excursion
 The Amazing Dr.Clitterhouse
 Night of January 16th
 George and Margaret
 Judgement Day (El Día del Juicio)
 The Children's Hour
 French without Tears
 Pennywise
 The Comedy of Errors (La comedia de los errores)

1938-1939 The Cleveland Play House (Ohio)
 The Star-Wagon
 The Astonished Heart
 On the Rocks
 My Darling Daughter
 Volpone
 Liliom
 American Landscape
 She Stoops to Conquer
 Of Mice and Men
 Stop Thief
 Bachelor Born
 The Taming of the Shrew (La fierecilla domada)

1939-1940 The Cleveland Play House (Ohio)
 The Gentle People
 Venus & Adolphus
 Our Town
 Eight O'Clock Tuesday
 The Two Orphans
 The Rivals
 For Services Rendered
 What a Life
 Heavy Barbara
 White Oaks
 Twelfth Night
 I Killed the Count

1940-1941 The Cleveland Play House (Ohio)
 Margin for Error
 The Ass and the Shadow
 Middletown Mural
 Tony Draws a Horse
 Invitation to Murder

1950 Palacio de Bellas Artes (Ciudad de México)
 The Little Foxes

NOTA:

Las medidas están dadas de la siguiente manera: altura × ancho.

Las medidas hacen referencia al tamaño de la imagen, a menos que se especifique lo contrario.
Los títulos de las obras son los originales, dados por el pintor, y la traducción aparece entre paréntesis.
Los títulos alternativos con los que algún cuadro ha sido publicado aparecen con diagonal. Las obras no tituladas
por Gunther Gerzso aparecen bajo "Sin título". Las fechas fueron proporcionadas por el artista
u obtenidas como resultado de la investigación. Las fechas dudosas son señaladas con "circa".

El número de catálogo al final de cada obra indica su ubicación.

CATÁLOGO DE OBRA

HÉLÈNE BOURGOINSE, 1935-1940
Tinta sobre papel
28 × 30 cm
Colección Coronel Thomas R. Ireland,
Cortland, Nueva York
Cat. 2

PERFORMER WITH CHAIR (ACTOR
CON SILLA), 1935-1940
Temple y óleo sobre tela montada sobre
cartón
51 × 41 cm
Colección Coronel Thomas R. Ireland,
Cortland, Nueva York
Cat. 22

KAISER'S GAS, 1935-1940
Escenografía para la trilogía *Gas,* de
Georg Kaiser (1917-1920)
Gouache, acuarela y lápiz sobre papel
negro
51 × 66 cm
Colección Coronel Thomas R. Ireland,
Cortland, Nueva York
Cat. 12

HAMLET, 1935-1940
Escenografía para *Hamlet,* de William
Shakespeare (*ca.* 1601)
Gouache, acuarela y lápiz sobre papel
negro
51 × 66 cm
Colección Coronel Thomas R. Ireland,
Cortland, Nueva York
Cat. 9

TWO FIGURES II (DOS PERSONAJES
II), 1935-1940
Tinta sobre papel
30 × 41 cm
Colección Coronel Thomas R. Ireland,
Cortland, Nueva York
Cat. 8

SIN TÍTULO (PAISAJE
APOCALÍPTICO), 1935-1940
Lápiz sobre papel
25 × 36 cm
Colección Coronel Thomas R. Ireland,
Cortland, Nueva York
Cat. 6

SIN TÍTULO (MÉDICO CON
ESCALPELO EJECUTANDO UNA
AUTOPSIA), 1935-1940
Tinta sobre papel (dibujo desde un
cuaderno)
30 × 47 cm
Colección Coronel Thomas R. Ireland,
Cortland, Nueva York
Cat. 3

SIN TÍTULO (CABEZA Y PUÑO),
1935-1940
Carboncillo sobre papel
Hoja: 35 × 44 cm
Colección Coronel Thomas R. Ireland,
Cortland, Nueva York
Cat. 17

SIN TÍTULO (REVOLUCIONARIOS
MEXICANOS CON SOMBREROS Y
BANDOLERAS), 1935-1940
Tinta sobre papel
34 × 44 cm
Colección Coronel Thomas R. Ireland,
Cortland, Nueva York
Cat. 16

SIN TÍTULO (DOS PERSONAJES
BAILANDO), 1935-1940
Lápiz sobre papel
27 × 21 cm
Colección Coronel Thomas R. Ireland,
Cortland, Nueva York
Cat. 7

SIN TÍTULO (OBRERO SENTADO EN
ESCALINATA), 1935-1940
Lápiz sobre papel
28 × 21 cm
Colección Coronel Thomas R. Ireland,
Cortland, Nueva York
Cat. 15

LA CASA EN RUINAS, ACTOS I Y III, 1936
Escenografía para *La casa en ruinas,*
de María Luisa Ocampo (1936)
Tinta, acuarela y lápiz de color sobre
papel
14 × 24 cm
Colección Coronel Thomas R. Ireland,
Cortland, Nueva York
Cat. 13

LA CASA EN RUINAS, ACTO II, 1936
Escenografía para *La casa en ruinas,*
de María Luisa Ocampo (1936)
Tinta, acuarela y lápiz sobre papel
14 × 24 cm
Colección Coronel Thomas R. Ireland,
Cortland, Nueva York
Cat. 14

SQUARING THE CIRCLE (LA
CUADRATURA DEL CÍRCULO), 1936
Escenografía para Kvadratura Kruga (La
cuadratura del círculo), de Valentin
Petrovich Katayev (1928)
Pastel sobre cartón
48 × 62 cm
Colección Coronel Thomas R. Ireland,
Cortland, Nueva York
Cat. 10

PODER, ACTO I, ca. 1937-1940
Escenografía para *Power*
de Arthur Arent (*ca.* 1936-1937)
Gouache, acuarela y lápiz sobre papel negro
46 × 61 cm
Colección Coronel Thomas R. Ireland,
Cortland, Nueva York
Cat. 11

CAT'S CRADLE (LA CUNA DE
GATO), 1940
Óleo sobre masonite
53 × 39 cm
Colección Coronel Thomas R. Ireland,
Cortland, Nueva York
Cat. 21

FOUR BATHERS (CUATRO
BAÑISTAS), 1940
Óleo sobre tela
50 × 60 cm
Colección Ewel y June Grossberg, Long
Beach, California
Cat. 19

SALOMÉ, 1940
Tinta sobre papel
40 × 43 cm
Colección Gene Cady Gerzso, Ciudad
de México
Cat. 4

DOS MUJERES, 1940
Óleo sobre masonite
60 × 44 cm
Colección Gene Cady Gerzso, Ciudad
de México
Cat. 20

SIN TÍTULO (FIGURA DECAPITADA-
ESQUELETO), 1940
Tinta sobre papel
21 × 27 cm
Colección Gene Cady Gerzso, Ciudad
de México
Cat. 5

SIN TÍTULO (RETRATO POST
MÓRTEM DE LEÓN TROTSKY), 1940
Carboncillo sobre papel
48 × 61 cm
Colección Coronel Thomas R. Ireland,
Cortland, Nueva York
Cat. 18

PERSONAJE, 1942
Óleo sobre tela
60 × 50 cm
Colección privada, Estados Unidos
Cat. 23

SILENCIO, 1942
Óleo sobre tela
60 × 46 cm
Colección Gene Cady Gerzso, Ciudad
de México.
Cat. 36

*LOS DÍAS DE LA CALLE GABINO
BARREDA*, 1944
Óleo sobre tela
41 × 56 cm
Colección privada, Estados Unidos
Cat. 25

ENCUENTRO, 1944
Óleo sobre tela
35 × 50 cm
Colección privada, Cortesía Galería
López Quiroga, Ciudad de México
Cat. 29

PANORAMA, 1944
Óleo sobre tela
50 × 65 cm
Colección privada, México
Cat. 27

RETRATO DE BENJAMIN PÉRET, 1944
Óleo sobre tela
30 × 41 cm
Colección Gene Cady Gerzso, Ciudad
de México
Cat. 24

AUTORRETRATO, 1945
Óleo sobre tela
54 × 35 cm
Colección Gene Cady Gerzso, Ciudad
de México
Cat. 1

NAUFRAGIO, 1945
Óleo sobre tela
35 × 56 cm
Colección Gene Cady Gerzso, Ciudad
de México
Cat. 28

PARICUTÍN, 1945
Óleo sobre cartón
69 × 99 cm
Colección Robert Lindsay, en memoria
de su madre, Ann Lee Lindsay, Lynn,
Massachusetts
Cat. 26

CENOTE, 1947
Óleo sobre masonite
63 × 71 cm
Cortesía Mary-Anne Martin/Fine Art,
Nueva York
Cat. 31

LA CIUDAD PERDIDA, 1948
Óleo sobre cartón
56 × 71 cm
The Art Institute of Chicago, Donación
Muriel Kallis Newman, 1980.283
Cat. 33

EL MAGO, 1948
Óleo sobre masonite
34 × 45 cm
Colección privada, Cortesía Mary-Anne
Martin/Fine Art, Nueva York
Cat. 32

LA CIUDADELA, 1949
Óleo sobre masonite
50 × 73 cm
Colección Miguel S. Escobedo, Ciudad
de México
Cat. 30

EL SEÑOR DEL VIENTO, 1949
Óleo sobre masonite
71 × 50 cm
Colección Gelman, Cortesía Vergel
Foundation, Nueva York
Cat. 38

HACIA EL INFINITO, 1950
Óleo sobre cartón
71 × 50 cm
The Art Institute of Chicago, Donación
Muriel Kallis Newman, 1980.284
Cat. 42

PRESENCIA DEL PASADO, 1953
Óleo sobre masonite
72 × 53 cm
Colección Leopoldo Villarreal
Fernández, Cuernavaca, México
Cat. 34

CIUDADELA, 1955
Óleo sobre masonite
77 × 55 cm
Cortesía Mary-Anne Martin/Fine Art,
Nueva York
Cat. 35

ESTRUCTURAS ANTIGUAS, 1955
Óleo sobre masonite
91 × 61 cm
Museo de Arte Álvar y Carmen T.
de Carrillo Gil, Instituto Nacional de
Bellas Artes, México
Cat. 39

PAISAJE, 1955
Óleo sobre masonite
85 × 60 cm
Colección privada, México
Cat. 40

PAISAJE DE PAPANTLA, 1955
Óleo sobre masonite
100 × 73 cm
Colección privada, México
Cat. 41

DOS PERSONAJES, 1956
Óleo sobre masonite
91 × 67 cm
Santa Barbara Museum of Art, Donación
Charles A. Storke, 1994.57.12
Cat. 43

MAL DE OJO, 1957
Óleo sobre masonite
65 × 46 cm
Santa Barbara Museum of Art, Donación
Charles A. Storke, 1994.57.14
Cat. 45

PAISAJE, 1957
Óleo sobre masonite
109 × 65 cm
Colección privada, Estados Unidos
Cat. 44

CIUDAD MAYA, 1958
Óleo sobre tela
94 × 79 cm
Colección privada, México
Cat. 47

PAISAJE AZUL, 1958
Óleo sobre masonite
80 × 60 cm
Colección privada, Estados Unidos
Cat. 46

*SIN TÍTULO (ABSTRACCIÓN EN
NARANJA, AZUL Y VERDE)*, 1958
Óleo sobre masonite
65 × 46 cm
Colección privada, Estados Unidos
Cat. 80

LABNÁ, 1959
Óleo sobre tela
120 × 100 cm
Museo de Arte Álvar y Carmen T.
de Carrillo Gil, Instituto Nacional de
Bellas Artes, México
Cat. 48

RECUERDO DE GRECIA, 1959
Óleo sobre cartón
95 × 76 cm
Colección privada, Cortesía Galería
López Quiroga, Ciudad de México
Cat. 50

APARICIÓN, 1960
Óleo sobre masonite
80 × 50 cm
Colección Gene Cady Gerzso, Ciudad
de México
Cat. 60

CLITEMNESTRA, 1960
Óleo y piedra pómez sobre tela
91 × 127 cm
Museo de Arte Álvar y Carmen T.
de Carrillo Gil, Instituto Nacional de
Bellas Artes, México
Cat. 51

DELOS, 1960
Óleo y piedra pómez sobre tela
114 × 144 cm
Colección privada, México
Cat. 49

PAISAJE CLÁSICO, 1960
Óleo y piedra pómez sobre cartón
montada sobre masonite
100 × 73 cm
Museo de Arte Álvar y Carmen T.
de Carrillo Gil, Instituto Nacional de
Bellas Artes, México
Cat. 58

TORSO, 1960
Óleo sobre masonite
61 × 46 cm
Colección privada, Estados Unidos
Cat. 53

ÁVILA NEGRA, 1961
Óleo sobre tela
165 × 114 cm
Colección FEMSA, Monterrey, México
Cat. 54

CECILIA, 1961
Óleo sobre masonite
46 × 61 cm
Colección privada, Estados Unidos
Cat. 59

DESNUDO ROJO, 1961
Óleo y piedra pómez sobre tela
60 × 92 cm
Cortesía Mary-Anne Martin/Fine Art,
Nueva York
Cat. 52

ELEUSIS, 1961
Óleo sobre tela
145 × 94 cm
Museo de Arte Álvar y Carmen T.
de Carrillo Gil, Instituto Nacional de
Bellas Artes, México
Cat. 56

ID, 1961
Óleo y arena sobre tela
117 × 73 cm
Colección Gelman, Cortesía Vergel
Foundation, Nueva York
Cat. 55

MITOLOGÍA, 1961
Óleo sobre tela
54 × 81 cm
Colección Wendy y Elliot Friedman,
Santa Barbara, California
Cat. 57

MURO VERDE/ PAISAJE DE YUCATÁN,
1961
Óleo sobre masonite
38 × 51 cm
Cortesía Mary-Anne Martin/Fine Art,
Nueva York
Cat. 61

*LES TEMPS MANGE LA VIE/EL TIEMPO
SE COME A LA VIDA,* 1961
Óleo sobre masonite
46 × 64 cm
Santa Barbara Museum of Art, Adquisición
del museo con fondos donados por Jon
B. y Lillian Lovelace, Eli y Leatrice
Luria, Grace Jones Richardson Trust, un
patronato anónimo, Lord y Lady Ridley-
Tree, SBMA Modern and Contemporary
Art Acquisition Fund, Ala Story Fund y
SBMA Visionaries, 2002.50
Cat. 62

CIRCE, 1963
Óleo sobre masonite
54 × 81 cm
Colección privada, Estados Unidos
Cat. 63

MITOLOGÍA I, 1963
Óleo sobre masonite
60 × 73 cm
Colección privada, Estados Unidos
Cat. 75

PLANO ROJO, 1963
Óleo sobre masonite
60 × 92 cm
Colección Gelman, Cortesía Vergel
Foundation, Nueva York
Cat. 65

RITUAL PLACE (LUGAR RITUAL),
1963
Óleo sobre masonite
60 × 91 cm
Colección privada, Estados Unidos,
Cortesía Mary-Anne Martin/Fine Art,
Nueva York
Cat. 67

SOUTHERN QUEEN (REINA DEL
SUR), 1963
Óleo sobre masonite
46 × 61 cm
Colección Mary-Anne Martin, Nueva
York
Cat. 71

BLANCO-VERDE, 1963-1974
Óleo sobre masonite
63 × 79 cm
Colección privada, México
Cat. 69

BAJÍO, 1964
Óleo sobre masonite
38 × 70 cm
Colección Gene Cady Gerzso, Ciudad
de México
Cat. 66

IXCHEL, 1964
Óleo sobre masonite
50 × 73 cm
Colección Helen Escobedo, Ciudad de
México
Cat. 74

MORADA ANTIGUA, 1964
Óleo sobre tela
60 × 73 cm
Colección privada, Estados Unidos
Cat. 72

PAISAJE ARCAICO, 1964
Óleo sobre tela
60 × 92 cm
Colección privada, Estados Unidos
Cat. 64

PERSONAJE MITOLÓGICO, 1964
Óleo sobre tela
100 × 73 cm
Colección privada, Panamá
Cat. 70

PAISAJE: AZUL-ROJO, 1964-1968
Óleo sobre tela
61 × 92 cm
Colección privada, México
Cat. 73

BARRANCA, 1965
Óleo sobre tela
54 × 81 cm
Colección privada, México
Cat. 68

HUACAN, 1967
Acrílico y lápiz sobre papel
28 × 38 cm
Colección privada, Cortesía Galería
López Quiroga, Ciudad de México
Cat. 84

PAISAJE, 1967
Acrílico y lápiz sobre papel
26 × 37 cm
Colección privada, Cortesía Galería
López Quiroga, Ciudad de México
Cat. 83

PAISAJE EN AZUL, 1967
Acrílico y lápiz sobre papel
32 × 45 cm
Colección Mary-Anne Martin, Nueva
York
Cat. 85

GRIS-VERDE-NARANJA, 1968
Óleo sobre masonite
73 × 60 cm
Colección privada, Estados Unidos
Cat. 76

ROJO-AMARILLO-VERDE, 1968
Óleo sobre masonite
65 × 48 cm
Colección Jacqueline Collière, París
Cat. 79

ROJO-AZUL-NARANJA, 1968
Óleo sobre masonite
61 × 46 cm
Colección privada, Cortesía Galería
López Quiroga, Ciudad de México
Cat. 81

VERDE-AZUL-AMARILLO, 1968
Óleo sobre masonite
49 × 34 cm
Colección Mary-Anne Martin, Nueva
York
Cat. 78

*ROJO-VERDE-AZUL, SEGUNDA
VERSIÓN,* 1968-1988
Óleo sobre masonite
66 × 54 cm
Colección privada, Cortesía Galería
López Quiroga, Ciudad de México
Cat. 77

FEMENINO, VARIACIÓN NÚMERO 1,
1969
Acrílico y tinta sobre papel
32 × 41 cm
Santa Barbara Museum of Art, Donación
Charles A. Storke, 1994.57.13
Cat. 90

FEMENINO, VARIACIÓN NÚMERO 8D, 1969
Acrílico y tinta sobre papel
38 × 32 cm
Colección Gelman, Cortesía Vergel Foundation, Nueva York
Cat. 87

FEMENINO, VARIACIÓN NÚMERO 9, 1969
Acrílico y tinta sobre papel
20 × 58 cm
Colección Andrew y Fariza Gerzso, París
Cat. 88

ROJO-AZUL-VERDE, 1969
Óleo sobre masonite
65 × 51 cm
Colección Ignacio M. Galbis, Fine Art, Los Angeles
Cat. 82

SIN TÍTULO (PAISAJE VERDE), 1969
Acrílico y lápiz sobre papel
30 × 32 cm
Colección privada, Estados Unidos
Cat. 86

URBE/AZUL-NEGRO, 1969
Tinta sobre papel
37 × 31 cm
Colección Gelman, Cortesía Vergel Foundation, Nueva York
Cat. 95

BLANCO-AZUL-ROSA, 1970
Acrílico y tinta sobre papel
33 × 48 cm
Cortesía Galería López Quiroga, Ciudad de México
Cat. 92

FEMENINO, VARIACIÓN NÚMERO 15/AZUL-NEGRO-ROJO, 1970
Acrílico y tinta sobre papel
53 × 40 cm
Colección privada, México
Cat. 89

ROJO-AZUL, 1970
Acrílico y tinta sobre masonite
24 × 35 cm
Colección Gelman, Cortesía Vergel Foundation, Nueva York
Cat. 91

ROJO-AZUL-AMARILLO, 1970
Acrílico sobre masonite
18 × 15 cm
Colección Gene Cady Gerzso, Ciudad de México
Cat. 94

URBE II, 1970
Tinta sobre cartón
51 × 76 cm
Frances Lehman Loeb Art Center, Vassar College, Poughkeepsie, Nueva York, Adquisición, Barbara Doyle Duncan, Class of 1943, Fund for Contemporary Latin American Drawings, 1977.10
Cat. 96

URBE III, 1970
Tinta sobre papel
31 × 43 cm
Colección privada, México
Cat. 97

OCRE-AZUL-ROJO-BLANCO, 1971
Acrílico sobre masonite
16 × 16 cm
Colección privada, Estados Unidos
Cat. 93

PERSONAJE-PAISAJE, 1972
Óleo sobre tela
122 × 101 cm
Colección privada, México
Cat. 37

PAISAJE: NEGRO-AZUL-BLANCO-ROJO, 1976
Acrílico y tinta sobre papel
45 × 64 cm
Colección privada, Estados Unidos
Cat. 98

PAISAJE: VERDE-ROJO-AZUL, 1976
Óleo sobre masonite
54 × 121 cm
Colección privada, México
Cat. 101

ROJO-NEGRO-BLANCO-AZUL, 1976
Acrílico sobre papel
46 × 65 cm
Cortesía Galería López Quiroga, Ciudad de México
Cat. 99

ATERRIZAJE III, 1977
Óleo y acrílico sobre masonite
97 × 100 cm
Colección Miguel S. Escobedo, Ciudad de México
Cat. 100

LA MUJER DE LA JUNGLA, 1977
Óleo sobre tela
117 × 90 cm
Colección privada, Estados Unidos
Cat. 104

MURO AZUL, 1977
Óleo sobre tela
100 × 97 cm
Colección privada, México
Cat. 103

PAISAJE DE CHIAPAS, 1977
Óleo y arena sobre tela
50 × 110 cm
Colección privada, Cortesía Galería Arvil, Ciudad de México
Cat. 102

TLACUILO, 1979
Óleo sobre tela
116 × 89 cm
Colección FEMSA, Monterrey, México
Cat. 105

PAISAJE: NARANJA-AZUL-VERDE, 1980
Óleo sobre tela
100 × 99 cm
Colección privada, Cortesía Galería Arvil, Ciudad de México
Cat. 108

NARANJA-BLANCO-AZUL-VERDE, 1981
Óleo sobre tela
97 × 100 cm
Colección privada, México
Cat. 106

PAISAJE: BLANCO-VERDE-AZUL, 1982
Óleo sobre tela
100 × 74 cm
Frederick R. Weisman Art Foundation, Los Angeles
Cat. 107

ARCANO I, 1987
Óleo sobre tela
97 × 100 cm
Colección privada, Estados Unidos
Cat. 110

ARCANO II, 1988
Óleo sobre tela
100 × 97 cm
Colección privada, Suiza
Cat. 109

ESPEJO/AUTORRETRATO, 1988
Óleo sobre tela
81 × 65 cm
Colección privada, Suiza
Cat. 111

TIERRA DE AGUA, 1991
Óleo sobre masonite
53 × 79 cm
Colección privada, México
Cat. 113

PUUC, 1993
Acrílico, collage, y pastel sobre papel
47 × 65 cm
Colección privada, Cortesía Galería López Quiroga, Ciudad de México
Cat. 118

ICONO, 1995
Técnica mixta sobre papel
56 × 44 cm
Cortesía Galería López Quiroga, Ciudad de México
Cat. 117

TORSO 10, 1995
Técnica mixta sobre papel
58 × 43 cm
Cortesía Galería López Quiroga, Ciudad de México
Cat. 120

TIEMPO Y ESPACIO, 1996
Óleo sobre masonite
60 × 90 cm
Colección privada, Estados Unidos
Cat. 112

TRAVESÍA, 1996
Acrílico, pastel, y collage sobre papel
45 × 64 cm
Cortesía Galería López Quiroga, Ciudad de México
Cat. 119

ORIGEN NÚMERO 2, 1997
Óleo sobre tela
112 × 90 cm
Colección privada, México
Cat. 114

Personaje, 1998
Óleo sobre masonite
60 × 52 cm
Colección privada, Cortesía Galería
López Quiroga, Ciudad de México
Cat. 116

Región blanca, 1998
Óleo sobre tela
51 × 65 cm
Colección privada, Cortesía Galería
López Quiroga, Ciudad de México
Cat. 115

Paisaje nocturno, 1999
Óleo sobre fibracel
60 × 81 cm
Colección privada, Cortesía Galería
López Quiroga, Ciudad de México
Cat. 121

Paisaje espejismo, 2000
Óleo sobre masonite
74 × 60 cm
Cortesía Latin American Masters, Los
Angeles, California
Cat. 122

CONSEJO NACIONAL PARA LA CULTURA Y LAS ARTES

SARI BERMÚDEZ
PRESIDENTA

SAÚL JUÁREZ VEGA
DIRECTOR GENERAL DEL INSTITUTO NACIONAL DE BELLAS ARTES

DANIEL LEYVA
SUBDIRECTOR GENERAL DE BELLAS ARTES, INBA

JAIME NUALART
COORDINADOR DE ASUNTOS INTERNACIONALES, CONACULTA

WALTHER BOELSTERLY
DIRECTOR DEL CENTRO NACIONAL DE CONSERVACIÓN
Y REGISTRO DEL PATRIMONIO ARTÍSTICO MUEBLE, INBA

CARMEN BANCALARI
SUBDIRECTORA DE ASUNTOS INTERNACIONALES, INBA

LUIS-MARTÍN LOZANO
DIRECTOR DEL MUSEO DE ARTE MODERNO, INBA

GUILLERMINA OCHOA
DIRECTORA DE DIFUSIÓN Y RELACIONES PÚBLICAS, INBA

DERECHOS, PERMISOS Y CRÉDITOS DE FOTOGRAFÍAS

La reproducción de la obra de Gunther Gerzso, así como las fotografías tomadas del estudio del artista y de archivos familiares han sido autorizadas por Gene Cady Gerzso, Andrew Gerzso y Michael Gerzso.

Cats. 25, 56, 98, 104, 120. Fotografías de Tom Jenkins

Cat. 108. Fotografía de Tim Fuller

Cats. 1, 4, 5, 19, 20, 23, 24, 28, 29, 30, 35, 36, 37, 39, 40, 41, 44, 47, 48, 49, 50, 51, 58, 60, 66, 68, 69, 73, 74, 76, 77, 81, 83, 89, 92, 94, 97, 99, 100, 101, 102, 103, 106, 113, 114, 115, 116, 117, 118, 119, 121, y figs. 1, 3, 23, 25, 27. Fotografías de Francisco Kochen

Cats. 26, 31, 32, 34, 38, 52, 61, 64, 65, 67, 70, 71, 72, 78, 84, 85, 87. Fotografías de Robert Lorenzson. Cortesía de Mary-Anne Martin Fine Art, Nueva York

Cat. 110. Fotografía de Tim McAfee

Cats. 2, 3, 6, 7, 8, 9, 10, 11, 12, 13, 14, 15, 16, 17, 18, 82, 62, 93, 75, 86, 112 y figs. 2, 4, 5, 6, 7, 8, 9, 10, 11, 12, 13, 14, 15, 17, 18, 20, 22, 24. Fotografías de Scott MacClaine

Cats. 54, 105. Fotografías de Roberto Ortiz

Cats. 79, 88. Fotografías de Jean-Claude Planchet

Cats. 109, 111. Fotografías de Hans Rudolph-Kocher

Figs. 3, 19. © Clemente Orozco Valladares

Fig. 16. D.R. © Otto Dix/Bild-Kunst, Alemania/SOMAAP/México 2003

Figs. 21, 117. Reproducidas con permiso del Banco de México. D.R. © 2003 Banco de México, y Fondo Diego Rivera y Frida Kahlo; fotografía de Bob Schalwijk

Fig. 26. The Museum of Modern Art, Nueva York. Inter-American Fund

Fig. 30. ADAGP, Francia/SOMAAP, México 2003

Fig. 31. D.R. ADAGP, Francia/SOMAAP, México 2003

Figs. 23, 26, 32, 33, 37. Reproducidas con permiso del Conaculta/INAH

Fig. 36. Fotografía: J.G. Berizzi; Artist Rights Society (ARS) derechos: Réunion des Musées Nationaux/Art Resource, Nueva York; Musée Picasso, París, Francia © Sucesores de Picasso 2003

Fig. 38. D.R. © Fundación Kati Horna, 2003. Prohibida su reproducción

Fig. 41. Albright-Knox Art Gallery, Buffalo, Nueva York, Room of Contemporary Art Fund © 2003 Estate of Yves Tanguy/Artists Rights Society (ARS), Nueva York

Fig. 42. Fotografía: Michael Bodycomb © 2003 de Kimbell Art Museum. D.R. © Joan Miró/ADAGP, Francia/SOMAAP, México 2003

Fig. 44. The Art Institute of Chicago. D.R. © Matta/ADAGP, Francia/SOMAAP, México 2003. 168 (E26827)

Fig. 46. D.R. © Salvador Dalí (VEGAP), España /SOMAAP, México 2003

Fig. 50. The Baltimore Museum of Art; donado por Saidie A. May; BMA 1951.329 © ADAGP, France/SOMAAP, México 2003

Fig. 52. © Sucesores de Picasso 2003

Fig. 53. D.R. © Matta/ADAGP, Francia/SOMAAP, México 2003

Figs. 54, 55, 56, 72, 74, 89. Reproducción autorizada por la Fundación Paalen, Tepoztlán, México

Figs. 57, 86, 114. Conaculta-INAH-Méx; reproducción autorizada por el Instituto Nacional de Antropología e Historia, México; fotografías de Michel Zabé

Fig. 58. Leeds Museums and Galleries (City Art Gallery) Reino Unido/Bridgeman Art Library; reproducida con permiso de la Henry Moore Foundation

Fig. 60. Cortesía del Instituto de Investigaciones Estéticas de la UNAM

Figs. 65, 68. Reproducción autorizada por el Archivo Fotográfico Martín Chambi, Cuzco, Perú

Fig. 66. © Réunion des Musées Nationaux/Art Resource, Nueva York; Musée Picasso, París, Francia. © Sucesores de Picasso 2003

Fig. 67. © Sucesores de Picasso 2003

Figs. 69, 70. Conaculta-INAH-Méx; reproducción autorizada por el Instituto Nacional de Antropología e Historia; fotografías de Guillermo Aldana

Fig. 71. Kunstmuseum, Berna; D.R. © Paul Klee/Bild-Kunst, Alemania/SOMAAP, México 2003

Fig. 80. D.R. © Antoni Tàpies/ADAGP, Francia/SOMAAP, México 2003

Figs. 81, 112. © 2003 The Pollock-Krasner Foundation/Artists Rights Society (ARS), Nueva York

Fig. 82. © The Museum of Modern Art/licencia de SCALA/Art Resource, New York The Museum Modern Art, Nueva York © 2003 Barnett Newman Foundation/Artists Rights Society (ARS), Nueva York

EL RIESGO DE LO ABSTRACTO: EL MODERNISMO MEXICANO Y EL ARTE DE GUNTHER GERZSO SE TERMINÓ DE IMPRIMIR EN JULIO DE 2003 EN ARTES GRÁFICAS PALERMO EN MADRID, ESPAÑA. PARA SU COMPOSICIÓN SE USARON LAS FUENTES ADOBE GARAMOND Y FRUTIGER.